GRAPHIC DESIGN: A User's Manual

by Adrian Shaughnessy

Foreword by Michael Bierut

그래픽 디자인 사용 설명서

아드리안 쇼네시

전가경 · 이소요 옮김

창의적인 디자이너가 알아야 할 132가지 키워드

A ——————————————— Z

GRAPHIC
DESIGN:
A USER'S
MANUAL

세미콜론

차례

일러두기

※ 각주에서 출처로 표기된 웹사이트 주소는 원서 출간 이후 주소가 변경되었을 경우 바뀐 주소로 수정했다.
더 이상 접속이 불가능한 사이트는 유사한 내용의 웹사이트 주소로 대체했다.

※ 각주와 더 읽을거리에 소개된 참고문헌 중에서 한국어판이 있는 책은 함께 소개했다.

※ 디자인 및 타이포그래피 용어는 『타이포그래피 사전』(안그라픽스, 2012)을 참고했다. 단 원서에 나오는 'Roman type'과 'Roman typeface'는 문맥에 따라 '로마체' 혹은 '정체'로 번역했다. 고딕체와 함께 언급될 때는 '로마체'로, 이탤릭체와 함께 언급될 때는 '정체'로 번역했다.

※ 본문 아래에 '◆' 기호로 달린 주석은 모두 옮긴이의 주석이다.

머리말

마이클 비어루트

이 책의 저자와 가진 최근 인터뷰에서 전설적인 그래픽 디자이너 피터 사빌Peter Saville은 지난 10년간 일하면서 배운 소중한 경험에 관해 언급했다. 디자인에는 '단순히 디자인하는 것'보다 더 많은 무엇이 존재한다는 것이다.

단순히 디자인한다? '단순히 디자인한다'고? 거의 30년 전 내가 디자인과를 막 졸업했을 무렵 이런 이야기를 들었더라면 나는 어안이 벙벙했을 것이다. 디자인하는 것은 나에게 전부였기 때문이다. 나는 디자인 학교에서 5년의 시간을 보냈다. 과일 바구니 연필 데생을 잘해서 대학에 들어간 이후, 60개월 동안 그리드 위에 형태를 이리저리 배치하고, 정사각형 색종이를 다루고, 구도를 잡고, 글자꼴을 만들고, 헬베티카와 유니버스, 헤르베르트 바이어Herbert Bayer와 헤르베르트 마터Herbert Matter를 구별하는 법을 배웠고, 로고가 완벽해질 때까지 백 번도 더 그리고 또 그렸으며, 35파이카 단위에 글자 크기 12포인트, 글줄 간격 13포인트로 조판된 가라몬드 글자꼴에 맞는 글줄 길이를 계산하고, 궁극적으로 좋은 디자인과 나쁜 디자인의 차이를 배워 나갔다. 졸업할 무렵 나의 목표는 최선을 다해 나쁜 디자인보다는 좋은 디자인을 하자는 것이었다. 아니, 아예 나쁜 디자인을 이 세상에서 말소시키자는 것이 목표였다. 그런데 지금은 디자인이 전부가 아니라고 배우고 있다. 그럼 무엇을 더 하란 말인가?

하지만 사실이다. 디자인이 전부는 아니다. 나는 디자이너로 성장하기 위해 5년의 시간을 보냈다. 그렇다면 디자이너가 되기 전에 나는 무엇을 했던가? 별 건 없다. 나는 대부분의 사람들과 마찬가지로 그저

평범한 사람이었다. 그리고 뚜껑을 열어 보니, 바로 그 평범한 사람들이 디자이너의 일을 가능하게 하고, 어렵게도 만들며, 때로는 불가능하게 만들고 있었다. 이런 상황에서 하게 되는 대부분의 일은 디자인이 아니다.

바로 이것이 성공의 열쇠이다. 얼마나 야망이 있고 헌신적인가와 상관없이, 디자이너가 되려면 전문 기술을 구현하기 위해 다른 사람이 필요하다. 물론 모든 프로젝트가 클라이언트를 필요로 하는 것은 아니다. 하지만 스스로 자산가가 아닌 이상, 자기 작업을 생산하기 위해서는 자금을 끌어와야 한다. 처음에는 자신을 고용하는 회사의 대표가, 그리고 이후 회사를 차려 독립하면 클라이언트가 필요할 것이다. 그리고 그들에게는 언제나 선택권이 있다. 나를 고용할 수도 있고 다른 이를 고용할 수도 있다. 그렇다면 그들이 나를 고용하도록 만들려면 어떻게 해야 할까? 좋은 질문이다. 이는 실제 디자인 행위와는 상관없는 질문이지만, 어떤 디자인 작업이든 '실현'하려면 일단 이 문제부터 해결할 필요가 있다.

디자인 작업을 하다 보면 또 하나의 도전을 마주하게 된다. 내가 만든 작업을 인정해 주고 세상에 선보일 수 있게 해주는 사람을 어떻게 만날 것인가라는 문제다. 좋은 디자인 작업이라면 누군가 그 가치를 알아볼 거라며, 이 질문에 이의를 제기할지도 모르겠다. 나도, 나의 동료와 선생들도 그렇게 가치를 알아보고 인정해 왔으니까 말이다. 아, 그런데 그것은 디자인 학교라는 제한된 세상에만 있는 일이었다. 이제 당신은 일반인의 세계로 돌아왔다. 일반인이 좋은 디자인을 알아보게 하려면 인내심과 사교성, 요령, 허풍, 그리고 아주 가끔은 강제성을 동원해야 한다. 이게 안 먹힌다면 그들을 대신해서 당신만이라도 좋은 디자인을 알아볼 수 있다는 믿음을 가져야 한다. 다시 말하지만 이것은 힘든 일이다. 그리고 엄밀하게 말하면, 디자인 작업과는 전혀

상관없는 일이다.

마지막으로, 작업이 인정을 받으면 다음
관문은 실제 작업을 완성하는 것이다. 이는 저술가,
일러스트레이터, 사진가, 활자 디자이너, 인쇄업자,
제작자, 제조업체, 유통 회사와 일해야 함을 뜻한다.
또한 디자인 그 자체에는 신경 쓰지 않지만 예산과 마감
일정에 관해서라면 엄청나게 신경 쓰는 사람과 일하는
것을 뜻하기도 한다. 모든 과정이 다시 반복되는 것이다.
일이 조금 수월해질 수도 있고, 똑같은 일이 지루하게
반복되기도 한다.

디자인 대학 1학년 때의 수업이 생각난다. 형태와
배경의 관계, 그리고 시각 구성에서 주제가 되는
사물과 그것을 둘러싼 공간과의 관계에 대해 배울
때였다. 그래픽 디자인에서 내가 가장 멋지다고 생각한
것이 있었는데, 바로 글자꼴 사이의 공간이 글자 그
자체만큼이나 중요하며, 레이아웃의 빈 공간은 비어 있는
것이 아니라 긴장감과 잠재력, 흥분으로 가득하다는
발상이었다. 그때 난 사람들이 비어 있는 공간의
중요성을 잘 모르고 있다는 사실을 알게 되었다.

여러 면에서 이 책의 교훈도 이와 같다. 이것은
훌륭한 디자이너라면 어떻게든 터득하게 되는
교훈이기도 하다. 디자인하는 행위야말로 가장 중요한
일이지만, 그것만이 유일한 것은 아니다. 디자이너가
관여하는 다른 일들도 중요하며, 그 일에는 동일한
방식으로 지적이고 열정적으로, 헌신과 애정을 바쳐
임해야 한다. 이 모든 것이 함께 어우러질 때 의미 있는
작업을 위한 바탕이 만들어지고, 제대로 실천했을 때
좋은 작업이 나오는 것이다.

마이클 비어루트는 세계적인 디자인 컨설팅 회사인 펜타그램의 뉴욕 지사
파트너이다. 그는 디자인 옵서버의 창립 멤버이자, 예일 대학교 미술대학의
그래픽 디자인 전공 시니어 크리틱으로 있다. 저서로 『디자인에 관한 79편의
짧은 에세이 *Seventynine Short Essays on Design*』가 있다.

들어가는 글

아드리안 쇼네시

나는 디자인 역사가가 아니다. 나는 디자인을 기술적으로 잘 아는 사람도 아니다. 나는 디자인 학교 출신도 아니다. 나는 규모가 큰 디자인 스튜디오에서 실습했는데, 이곳에서 경험 많은 디자이너들에게 끊임없이 질문을 해대고 정말 많은 것을 보면서 그래픽 디자인의 기초 원리를 발견해 나갔다.

그런 내가 과연 그래픽 디자인에 관한 책을 쓸 자격이 있을까? 좋은 질문이다. 음, 말하자면 나는 이 주제를 좋아하고 이를 분석하고 평가하는 것이 전혀 지겹지 않다. 그밖에 다른 건 뭐가 있을까? 나는 15년간 인트로Intro라는 디자인 스튜디오를 공동으로 운영하면서 수십 명의 디자이너를 고용했고, 음반 회사부터 영국 국가보건서비스National Health Service(NHS)까지 다양한 클라이언트와 일했다. 또한 샐러리맨을 고용하는 것이 아닌 디자이너들로만 운영되는 새로운 유형의 디자인 컨설팅 회사 디스 이즈 리얼 아트This is Real Art가 문을 여는 데 일조했다. 지난 몇 년간 나는 독립 디자이너이자 아트 디렉터로 일했으며, 시각 커뮤니케이션에 대해 광범위하게 글을 썼다. 이런 모든 경험들은 나에게 그래픽 디자인, 디자이너, 클라이언트, 그리고 나 자신에 관해 많은 것을 가르쳐 주었다. 그리고 이런 과정을 거치며 내가 발견한 것들에 대한 책을 쓰고 싶어졌다.

나에게 가장 중요한 교훈은, 우리 그래픽 디자이너들은 자신을 망가뜨릴 만큼 디자인이라는 기술에 빠져드는 경향이 있다는 점이다. 그러다 보니 자신과 자기 작업을 객관적으로 바라보는 능력을 잃어버린다. 우리는 스스로의 일에 대해 잘 알기 때문에 클라이언트도 그럴 것이라는 추측을 한다. 그러나 실제로 클라이언트에게 물어보면 디자인이 뭔지 안다고 말은 하면서도 디자이너의 생각과 동기를 이해하는 경우는 드물다. 심지어 프로젝트를 완성하는 데 걸리는 시간이나 그래픽 디자이너의 비용 청구 방식 등, 우리에겐 뻔한 문제들도 디자인의 겉모습만 아는 클라이언트에겐 불가해한 미스터리인 경우가 많다.

이러한 이해 부족 때문에 디자이너로 일하면서 대부분의 문제들을 마주하게 되는 것이다. 클라이언트는 협업자가 아닌 적수로 변한다. 디자이너는 "클라이언트도 디자인에 대해 교육을 받아야 해." 혹은 "나는 전문가이니까 클라이언트는 내 의견을 존중해야 해." 같은 말을 하게 된다. 물론 모두 터무니없는 말이다. 클라이언트가 적대적인 이유는 우리가 클라이언트를 위해 무슨 일을 했는지 제대로 설명하지 못하기 때문이다. 디자이너가 자신에 대해 설명하지 못하는 까닭은 '그래픽 디자이너 증후군'이라는 바이러스 때문이다.

'그래픽 디자이너 증후군'이라는 말을 들어본 적이 없는가? 그렇다면 운이 좋은 거다. 당신은 이 증후군 때문에 큰 고생을 하지 않았고, 이는 매우 드문 경우다. 이 증후군은 '배관공 증후군'이나 '변호사 증후군'을 유발하는 바이러스와 같다. 사실 이것은 자기 일에 대해서는 훤히 알고 있으면서 막상 그에 대해 설명할 줄 모르는 사람들의 공통점이다.

전문 배관공을 예로 들어 보자. 변기나 욕조가 갑자기 막혔을 때, 배관공이 기술적인 용어를 써 가며 막힌 이유에 대해 장황하게 설명하는 걸 들어 본 적이 있을 것이다. 그런데 과연 몇 명이 그 내용을 이해할까? 고장 난 샤워 밸브나 바닥 배관에 관해서라면 우리가 할 수 있는 게 별로 없기 때문에 배관공이 알아서 고치도록 놔두고는, 만족스러운 결과를 기대하면서(그리고 비싼

계산서를 두려워하면서) 긴장한 채 기다리게 된다.

그래픽 디자이너 증후군은 배관공이 우리를 대하는 것과 똑같은 방식으로 우리가 클라이언트를 대하고 있음을 뜻한다. 다른 점이 있다면, 배관공은 밸브와 파이프에 대해 설명하고, 디자이너는 로고와 웹사이트에 관해 설명한다는 것이다. 그래픽 디자이너 증후군의 원인은 디자이너가 자기 기술에 지나치게 매몰되어 클라이언트에게 새로운 작업을 보여 줄 때 제대로 설명하는 걸 간과하기 때문이다. 우리는 주인에게 잘 보이고 싶은 강아지처럼 막대기를 물어다 바치며 이렇게 말하는 것이다. "이것 봐, 내가 얼마나 똑똑한지."

클라이언트가 디자이너의 작업에 대해 시시콜콜 묻지 않는다면 이런 것은 문제되지 않는다. 하지만 디자이너에게 질문을 던지지 않은 채 작업 결과물을 그대로 받아들이는 클라이언트는 없다. 그래픽 디자인은 배관 작업이 아니기 때문에(그래픽 디자인은 눈에 보이지만 배관 작업은 안 보일 때도 많다.) 클라이언트 입장에서는 "마음에 안 듭니다. 변경해 주세요."라고 지적하고 요구할 수 있는 권한이 있다고 생각하는 것이다.

그러므로 능력 있고, 일 잘하고, 책임감 있는 그래픽 디자이너가 되고자 한다면, 클라이언트에게 우리가 어떤 일을 하며, 그 일을 어떻게 하는지 설명할 줄 알아야 한다. 이건 정말 간단하지만, 또 그렇게 간단하지만은 않다는 게 문제다. 디자이너는 본능적이고 직관적으로 일을 하기 때문에 딱히 멈춰 서서 일부러 생각할 때가 거의 없다. 우리는 작업에 대해 깊이 고민하면서 열과 성을 다한다. 하지만 디자이너가 아닌 사람들이 이해할 수 있도록 보여 주는 방법 같은 기본적인 것들은 종종 간과한다. 다시 말해 우리는 상당히 많은 것을 당연하게 여긴다. 이 책은 디자이너가 그렇게 당연시하는 것들에 관한 책이다.

이 책 『그래픽 디자인 사용 설명서』는 내가 강연할 때마다 일상적으로 다루는 주제에 관한 항목들을 수록하고 있다. '말줄임표'(p.133)처럼 내가 아끼는 주제도 있고 '거절'(p.341) 같은 다소 의외의 주제도 한두 개 섞여 있다. 환경 문제를 제외하고는 이 책에서 윤리 관련 지침을 찾는 건 헛수고일 것이다. 그건 내가 디자이너들이 윤리적일 필요가 없다고 생각해서가 아니다. 나는 모든 삶의 영역에 대한 윤리적인 행동을 열렬히 지지한다. 하지만 어떻게 내가 감히 타인에게 행동 지침을 내리겠는가? '디자인에서의 윤리 의식'(p.139)이라는 주제를 다루기는 했다. 그러나 자신이 옳다고 생각하는 기준에서 다른 이들에게 어떤 삶을 살아야 하는지 강요하는 태도 때문에 오늘날 대부분의 문제가 생긴다고 본다. 이런 근본주의는 결코 내가 지지하는 개념이 아니다. 내가 확신하는 단 하나는 우리 삶에서 확실한 것은 없다는 것이다. 내가 추천하고 싶은 단 하나의 행동 지침은 다른 사람들과 평화롭게 살기 위해, 그리고 우리 자신을 위해 끊임없이 배우라는 것이다.

이 책이 행동 지침을 알려 주는 책이 아니라면, 과연 무엇에 관한 책일까? 이 책은 그래픽 디자인의 미래에 대해 고민하는 그래픽 디자이너들을 위한 책이다. 이 책은 효과적이고 개성 있는 작업을 하고 싶은 디자이너들을 위한 책이다. 더 나은 세상을 만들고 싶은 디자이너들을 위한 책이기도 하다. 대부분의 그래픽 디자이너들은 이러한 포부에 동의할 것이다. 하지만 그런 디자이너가 되는 건 점점 더 어려워지고 있다. 그래픽 디자인은 갈수록 포커스 그룹과 소심한 마케팅 부서의 지배를 받고 있다. 그래픽 디자인은 성미 급한 클라이언트들이 다른 제품이나 서비스와 유사하게 보이도록 겉모습만 살짝 바꿔 달라고 주문하는 꼴이 되어 가고 있다. 점차 개성이 없고 정형화되어 가는 것이다.

나는 마크, 이미지, 그래픽 조합 등과 같이

내 것이라고 부를 수 있는 작업을 만들어 낸다는 게 좋아서 그래픽 디자이너가 되었다. 그것은 스티븐 헬러가 "미 투 디자인Me too design"이라고 표현한, 그래픽 디자인을 제멋대로 하려는 이기적인 욕망과는 다르다. 오히려 반대로 나는 모든 그래픽 디자이너가 필요로 하는 핵심 유전자를 갖고 있었다. 바로 클라이언트를 만족시키고 싶어 하는 유전자다. 내 작업에 행복해 하는 클라이언트를 원하면서 동시에 내가 그들을 위해 만든 것에 대해서는 책임감을 느끼고 싶었다. 다시 말해 나는 클라이언트를 위해 봉사하는 그래픽 디자인이 좋다고 생각했다. 하지만 동시에 내가 생각하는 최상의 방법으로 이를 실현하고자 했다. 이는 꽤 논리적이고 지속 가능한 태도라고 본다. 스스로의 잘못을 인정하지 않는다거나 유치한 작업은 못한다는 뜻이 아니다. 다만 최고의 그래픽 디자인은 개인의 강한 신념에서 비롯된다는 말을 하고 싶다. 다른 이에게 디자인 책임을 떠넘긴다면, 어느 누구도 원치 않는 디자인을 얻게 될 것이다.

내 작업이라고 부를 수 있는 시각 표현물을 만들 수 있다는 생각에 그래픽 디자인에 끌렸지만 디자이너로서의 용기를 갖게 되기까지는 참 오랜 시간이 필요했다. 그 동안 일해 오면서 나는 지나치게 전문적이었다. 클라이언트를 만족시키는 것에만 집착했고, 디자이너들도 의견과 관점이 있을 수 있다는 점을 제대로 인식하지 못했다. 하지만 1990년대 중반, 당시 나의 스튜디오 인트로는 성장기였다. 스튜디오 설립 이래 처음으로 별다른 노력 없이도 새로운 클라이언트가 꾸준히 접촉해 오기 시작했다. 심지어 무상 경쟁 PT나 경쟁 입찰이라는 거추장스러운 과정 없이 일을 맡기는 경우도 있었다. 이것은 곧 우리가 업계에서 잘한다는 소문이 나서 클라이언트가 접근하고 있다는 증거였다. 이러한 자각은 내 인생을 바꿔 놓았다. 일감이 없을지도 모른다는 두려움에서 벗어났다.

자신감을 갖고 성장해 나갔고, 초보 디자이너에서 주관 있고 창의적이며 전문적인 철학을 가진 디자이너가 되었다.

그리고 그 동안 내가 개인적으로 해 왔던 모든 작업, 그리고 스튜디오에서 공동으로 진행했던 모든 작업을 다시 평가할 수 있게 되었다. 그 과정에서 나는 무엇을 알아냈을까? 이 책을 읽어 보면 해답이 있다. 이미 언급했지만 나는 디자이너들이 많은 것을 당연시한다는 것을 알게 되었다. 또한 그래픽 디자인이 대체로 역설적이라는 사실을 알게 되었다. 무언가를 'x'라고 생각하면, 거의 대부분은 확실하게 'y'였다. 우리가 맞다고 생각하는 것은 대부분 거짓이었다. 예를 들어보자. 그래픽 디자이너들은 스스로 문제 해결자라고 부르기를 좋아한다. 그렇다. 문제 해결은 그래픽 디자이너라는 존재의 일부이다.(그리고 사람의 속성이기도 하다.) 그렇다고 해서 대부분의 그래픽 디자인 작업 의뢰서들이 '문제'인 것은 아니다. 오히려 그 반대다. 사실 그것은 어떤 새롭고 예상치 못했던 것을 만들어 내는 기회이자, 심지어 도약판이 되기도 한다. 모든 의뢰서를 해결 대상으로 다룬다면, 디자인은 합리적이고 계량적인 해결책을 제공해야 한다는 의무에 갇히게 될 것이다. 그로 인해 무한한 창의성을 기초로 한 저항적이고 참신한 활동은 전개되지 못할 것이다. 한 예로 일세대 MP3 플레이어는 마치 군사 무기나 잘 만들 것 같은 엔지니어들이 미치광이 과학자의 실험실에서 디자인한 것처럼 보였다. 하지만 아이팟이 나오면서 초기 MP3 플레이어들은 거칠고 비효율적인 것이 되었다. 아이팟은 해결해야 하는 문제가 아니었다. 그것은 생각지 못한 것을 생각해 내는 사람들에게 찾아온 기회였던 것이다. (p.326 '문제 해결' 참조)

그러므로 이 책은 몇 가지 그래픽 디자인 역설에 관한 내용을 담고 있다. 여기서 가장 중요한 역설은

전문가가 된 사람들 대부분이 자기 분야 외의 일은
잘 못한다는 점이다. 하지만 앞서 얘기했듯이, 난 어느
누구에게도 어떻게 하라고 말하지는 않을 것이다.
나는 스스로 발견하고 배워 나가는 발견의 원리
heuristic principle*를 지지한다. 그리고 그래픽
디자인에서 상대적으로 덜 논의되는 지점들에 대해
의견을 제시함으로써, 디자이너들이 디자이너로서의
모든 면모에 대해 질문하고 깊이 생각하길 바란다.
해당 주제에 대해 자세히 따져 묻고 그 결과물을
그래픽적으로 제시하는 것, 이것이야말로 가장 순수한
의미에서의 그래픽 디자인이다.

* ① 형용사. 스스로 뭔가를 발견하거나 배울 수 있도록 하는 것.
 ② 전산 용어. 시행착오나 느슨하게 정의된 규율들을 통해 해답에 이르는
 과정. www.askoxford.com

Accessibility 접근성

보편적 접근universal access은 현대 그래픽 디자인에서 가장 중요한 요소 중 하나가 되고 있다. 관련 법 제정으로 인해 디자이너들은 시각 장애인들의 요구를 더 이상 무시할 수 없게 되었다. 그렇다면 이는 수준 낮은 그래픽 디자인의 증가를 의미하는 것일까?

맞은편
FS Me라는 이름의 새로운 글자꼴. 이 글자꼴은 타이포그래피 회사인 폰트스미스Fontsmith가 멘캡 Mencap이라는 학습 장애 자선단체와의 상담을 통해 특별히 디자인한 것이다. 좀 더 폭넓은 사용자를 위해 가독성을 높였다.

현대 건축가들은 접근성을 작업 과정의 자연스러운 일부분으로 생각한다. 아무리 모험적인 디자인의 공공건물일지라도 보편적 접근을 수용하는 것이다. 반면 그래픽 디자인계에서 접근성에 대한 사고는 일반적이지 않다. 하지만 이에 대한 고민은 날로 커지고 있으며, 무엇보다 웹 디자인 분야에서 이것은 핫 이슈다.

미국 의회는 연방 기관들이 장애인도 쉽게 접근할 수 있는 전자 통신을 만들도록 재활법[1]을 개정했다. 하지만 아직까지 민간 웹사이트가 이 법규를 따라야 할 의무는 없다. 상업적인 웹사이트는 월드 와이드 웹 컨소시엄 규율이 정한 웹 접근성의 가이드라인을 따르도록 권장한다.

미국 상무부에 의하면 미국에는 5400만 명에 달하는 장애인들이 있는 것으로 나타났다.[2] 노령 인구의 증가는 인구의 대다수가 점점 시력이 떨어진다는 것을 뜻한다. 온라인이든, 인쇄물이든, 표지판이든 간에, 많은 사람들이 쉽게 접근할 수 없었던 디자인을 왜 그토록 많이 생산했는지는 의문이다.

대중과의 소통을 취지로 디자인한다면 우리는 가능한 한 장애인이 불편하지 않도록 해야 한다. 구할 수 있는 실용적인 정보 가이드라인은 많다. 인터넷에는 이와 관련된 정보를 제공하는 사이트가 많으며, 시각 장애인을 위한 웹 디자인을 평가할 수 있는 무료 온라인 툴도 있다.[3]

접근성에 관한 대부분의 조언은 상식적인 수준이다. 접근이 용이한 디자인의 조건을 직감적으로 아는 디자이너들은 꽤

Friendly terminal finish,
very subtle softness

abcsdp

Subtle foot and cursive
[r]ound into stem feature
alternate 'b' stem join

Defining flick that gives
ownership and stability
to the letter

Hhijftkl

Subtle curving of
the thin 'k' stroke

Large dot for clarity

ovwxyz

Subtle curving of
the thin 'v' stroke

oqegy

Bottom flick

Top flick

Open single tiered
'g' for clarity

lmrn

Low stem join to define 'r' in a
character combination of 'rn'
so it doesn't look like 'm'

z.,

Large dot and long
comma tail for clarity

1 www.access-board.gov/508.htm

2 www.designlinc.com

3 www.vischeck.com/vischeck

있다. 디자이너들은 색상 대비 효과가 가장 큰 요소는 무엇인지, 타이포그래피를 통해 가독성을 보장하면서 이해력을 높일 수 있는 방법은 무엇인지를 잘 이해한다. 그리고 멀티 플랫폼 출판 시대에 PDA, 스마트폰 등에서 구현되는 시각 자료가 제공될 필요가 있다는 것은 점차 디자이너들이 보편적 접근에 관해 생각해야 함을 의미한다.

그렇다고 해서 이것이 수준 낮은 디자인을 의미할까? 꼭 그렇지만은 않다. 건축가들은 신체 장애가 있는 사용자에게도 부응하면서 대담하고 개성 강한 건물을 만들어 왔다. 그래픽 디자이너들에게도 같은 도전이 기다리고 있다. 기술 발전으로 인해 웹 개발자, 방송국 디자이너, 사이니지signage 디자이너는 음성 구동, 점자 전환 프로그램 같은 기능 및 사용자들이 웹사이트를 자신에게 맞도록 변경할 수 있는 기능도 제공할 수 있게 되었다.

> **접근이 용이한 디자인의 조건을 직감적으로 아는 디자이너들은 꽤 있다.**

스포츠 세계와 비교해 보는 게 도움이 된다. 신체 장애가 있는 사람들 때문에 스포츠를 폐지하자고 주장하는 사람은 없을 것이다. 대신 문명사회를 살고 있는 우리는 장애인들이 자신에게 적합한 운동 경기에 참여할 수 있는 환경을 만들어야 한다. 디자인도 마찬가지다. 시각 장애인이 있다는 이유로 실험적인 디자인을 포기해선 안 된다. 오히려 현대 디자이너들은 유치한 레이아웃과 타이포그래피에 의존하지 않고서도 모든 사람들이 쉽게 접근할 수 있는 방법을 찾아내야 할 의무가 있다. 그것은 인간으로서 우리가 지녀야 할 의무다.

그렇다면 이 책은 그러한 문제를 어떻게 해결했을까? 이 책의 원저작사인 로렌스 킹 출판사의 웹사이트에서는 원서의 전자책 버전을 구할 수 있다. 파일 전체를 내려받을 수 있으며, 시각 장애인들은 자신에게 맞도록 활자의 크기와 행간, 색상 대비 등을 조절할 수 있다.

더 읽을거리
www.designlinc.com

Account handling 영업

많은 디자인 회사들이 영업자를 고용한다. 업무를 잘 보는 영업자도 있지만 대부분의 경우 영업은 클라이언트를 창의적인 과정에서 배제시킴으로써 디자인을 보이지 않는 과정으로 상상하도록 만든다. 이런 경우 문제는 발생할 수밖에 없다.

나는 디자인 스튜디오를 운영하면서 우량한 클라이언트를 보유하고 있고 회사 운영이 최고조에 달해 40여 명의 직원이 있을 때에도 절대 영업자를 고용하지 않았다. 이유는 이렇다. '영업'은 광고 에이전시 혹은 영혼 없는 거대한 디자인 회사들이 창의성을 둘러싼 혼탁한 비즈니스로부터 클라이언트를 멀리 떨어뜨려 놓으려고 만든 것이기 때문이다. 나의 스튜디오는 이와 반대되는 것을 지향했다. 우리는 오히려 클라이언트에게 현장의 고군분투를 보여 주는 것이 좋다고 생각했다.

그런데 영업이야말로 내가 가장 많이 했던 일이었다. 나는 불안하고 의심 많은 클라이언트의 손을 잡으며 그들의 말을 경청했고, 그들을 달랬으며, 그들에게 조언을 주었다. 어떤 경우에는 우리가 일을 엉망으로 만들었다고 자백하기도 했다. 난 이런 일을 해 왔지만 그렇다고 이를 영업이라고 칭하고 싶지 않았다. 오히려 클라이언트를 돌보면서 그들에게 우리가 무엇을 하는지 보여 주고, 그들의 돈이 어디에 그리고 어떻게 사용되는지 알게끔 하는 것이라고 생각했다.

> 프로젝트에 관여하지 않았던 사람이 프로젝트 책임자로서 프레젠테이션을 하면, 클라이언트로선 일을 거절하거나 아무 생각 없이 일의 방향을 틀어 버리기 십상이다.

내가 생각하기에 클라이언트와 디자이너의 관계에서 오는 많은 불화는 클라이언트가 자신의 일이 어떻게 진행되고 있는지, 누가 그 일을 맡고 있는지, 무엇이 어떻게 투입되는지 등에 관해 모르기 때문이었다. 디자이너들은 대개 어수선한 디자인 비즈니스의 세계로부터 클라이언트를 대피시켜 놓는 것이 관계를 좀 더 합리적으로 유지한다고 생각한다. 하지만 사실은 그 반대다. 클라이언트는 디자인 스튜디오의 작업 과정, 특히 창의적인 작업 프로세스 그 자체를 수수께끼 같다고 생각한다. 프로젝트에 대해 간단히 보고를 받으면 끝이다. 그들이 이후 진행 상황에 대해 아는 것은 거의 없다. 그러므로 클라이언트에게 우리 조직이 어떻게 운영되고, 내부적으로는 어떻게 브리핑을 하고 있으며, 우리의 창의적인 프로세스가 어떻게 작동하고, 우리가 어떻게 리서치를 하고 있는지 등을 공개하면 오히려 엄청난 이득을 얻을 수 있다. 클라이언트에게 우리의 작업 과정을 공개하고 그들을 위해 우리가 어떻게 일하는가를 투명하게 보여 주면 서로 신뢰하고 이해할 수 있는 것이다. 그러므로 영업자를 앞세우고 진행하는

것이 최선의 방법은 아니다.

역할이라는 것은 그다지 중요하지 않다. 누가 그 역할을 맡는가가 중요하다. 내 생각에는 그 일을 하는 사람, 즉 디자인 스튜디오라면 디자이너와 프로젝트 매니저, 그리고 크리에이티브 디렉터인 내가 영업을 해야 한다. 클라이언트는 디자이너 및 자신이 생산하는 일에 개인적인 이해관계가 있는 사람들과 협업해야 한다. 영업자들에게는 이런 이해관계, 즉 일종의 저자의식authorship이 부재한다.

클라이언트가 영업자를 직접 상대하도록 만들면 창의적인 프로세스의 질은 떨어지고, 망설임과 거절로 엉망진창이 된다. 프로젝트에 관여하지 않았던 사람이 프로젝트 책임자로서 프레젠테이션을 하면, 클라이언트는 일을 거절하거나 아무 생각 없이 일의 방향을 틀어 버리기 십상이다. 클라이언트 입장에선 디자이너 혹은 창의적인 프로세스에 관여한 사람들에게 그들의 노력이 물거품이 되었다는 걸 털어놓는 건 더 버겁다. 물론 바로 이런 이유 때문에 클라이언트는 영업자와 일하기를 선호한다. 영업자들은 좀 가혹하게 대해도 된다고 생각하기 때문이다.

더 나아가 에이전시와 규모가 큰 디자인 그룹의 영업자들은 자사의 크리에이티브 팀보다는 클라이언트에게 더 충실한 경우가 많다. 이건 놀라운 일이 아니다. 영업자들은 오히려 클라이언트와 밀접한 관계를 맺도록 장려된다. 왜냐하면 이것이야말로 그들의 일이기 때문이다. 하지만 클라이언트는 이런 의도를 감지한다. 마치 사자가 힘없는 영양을 찾듯이 클라이언트는 창작물을 산산조각으로 박살내 버리곤 한다.

런던에 있는 진보적인 광고 에이전시인 마더Mother는 1996년 사업을 시작했을 때부터 이미 이러한 문제에 직면했다. '기존과 다른 에이전시'를 표방하면서 이들이 가장 먼저 한 일은 영업 담당 임원을 고용하지 않는 것이었다. 이 에이전시의 파트너 중 한 명은 어느 온라인 기사에서 자신들의 철학을 이렇게 설명했다. "사람들은 우리가 직책을 하나 없애 버렸다고 생각합니다. 하지만 그건 아닙니다. 우리는 단지 영업자라고 불리는 사람들의 부서 자체가 없는 거죠. 크리에이티브 담당자가 전화를 받아 클라이언트와 프로젝트의 규모 혹은 어떤 디렉터와 상의해야 할지를 이야기하면 그 사람이 바로 영업자가 됩니다.

그러므로 클라이언트는 영업자 혹은 어떻게 불리든 간에 영업 담당자와 단일한 관계를 맺는 것이 아니라, 모든 이들과 함께 관계를 맺게 되지요."[1]

이런 방식은 나에게도 성공적이었다. 오늘날 디자인 스튜디오에서는 모든 사람이 '영업'을 한다. 그리고 전화 한 통화, 이메일 하나 혹은 회의 하나하나가 모두 '클라이언트를 돌보는' 기회가 된다. 홀로 일하는 디자이너도 마찬가지다. 시간의 반은 디자이너로, 그리고 나머지는 영업자로 보내게 된다. 회계, 밀린 임금 독촉, 제작 감독, 교정 교열, 전구 교체 및 그 밖의 여러 다양한 일들은 말할 것도 없다. 직설적으로 말하자면 모든 디자이너들은 언제나 영업자가 되도록 공부해야 한다.

에이전시와 규모가 큰 디자인 그룹의 영업자들은 자사의 크리에이티브 팀보다는 클라이언트에게 더 충실한 경우가 많다. 이건 놀라운 일이 아니다. 영업자들은 오히려 클라이언트와 밀접한 관계를 맺도록 장려된다.

1 Mother Knows Best
 www.indiadrant.blogspot.kr/2006/11/
 mother-knows-best.html

더 읽을거리
David Ogilvy, *Ogilvy on Advertising*, Vintage, 1985.
(한국어판: 데이비드 오길비 지음, 최경남 옮김, 「광고 불변의 법칙」, 거름, 2004.)

Advertising design 광고 디자인

잡지나 웹사이트에 게재된 광고들이 마치 같은 사람이 디자인한 것처럼 보이는 이유는 무엇일까? 왜 광고들은 지난 30년간 그래픽 디자인의 발전에 무관심한 사람이 디자인한 것처럼 보이는가? 왜 우리는 대부분의 광고를 무시하는가?

일전에 한 광고 에이전시로부터 포스터 디자인을 의뢰 받은 적이 있었다. 그 에이전시는 우리 스튜디오 작업 중 일부를 보고, 그들이 생각하는 작업에 우리가 적격일 거라고 생각했다. 그들은 나에게 의뢰할 작업에 관해 간단하게 설명해 주었고, 나는 에이전시의 크리에이티브 팀 앞에서 내가 생각했던 여러 아이디어를 발표했다. 반응은 미적지근했다. 그들의 보스나 클라이언트가 이 아이디어를 좋아하지 않을 거란 이유에서였다.

며칠 후 그들은 내가 그 일을 다시 시작하길 원했다. 그리고 나를 '도와준답시고' 광고 포스터 디자인에서 성공적이었다고 생각하는 몇 가지 사례를 보여 주었다. 나는 그 포스터들을 보면서 어떤 불안감이 엄습해 오는 것을 느꼈고, 클라이언트와 나 사이에 건널 수 없는 깊은 골이 있음을 깨달았다. 각각의 포스터는 광고계 특유의 밋밋함과 정형화된 틀을 갖고 있었다. 어떤 부분에서는 효과적일 수 있지만 미적인 측면에서 봤을 때는 별다른 개성이 없었다. 난 에이전시 팀에게

그래픽 디자인에 관심도 없는 이들이 이 포스터를 디자인했을 거라고 했다. 그러자 그들이 말하길, "아, 네. 하지만 그래픽 디자인 효과는 광고에 '아이디어'가 전달만 되도록 하면 됩니다."라고 했다.

난 그들이 뭘 말하고자 하는지 이해했다. 광고에서는 아이디어, 즉 메시지가 전부다. 하지만 이 접근법의 문제는 가장 따분한 디자인 작업을 정당화한다는 점이다. 게다가 "이것은 여타 광고들과 별반 다를 게 없는 지면 광고다. 아무도 신경 쓰지 않는다."와 같은 태도를 암시한다. 폴 랜드Paul Rand는 광고 디자인에 관해 이렇게 기술한 바 있다. "디자이너는 진부한 것을 전혀 예상치 못한 방식으로 해석함으로써 시각적 클리셰를 피해야 한다." 하지만 대부분의 광고에서 그래픽 디자인 요소는 오히려 평범함과 진부함에 안주하고 있다. 많은 광고들이 이렇게 외친다. "날 그냥 무시해 줘!"라고.

이렇게 광고 에이전시가 형편없는 디자인을 보여 줄 수밖에 없는 이유는 디자이너가 아무 생각 없이 다른 이들의 명령이나 따르는 하찮은 인력임을 디자이너 스스로 용인하고, 이들을 단순 기술자로 여기는 광고계의 널리 퍼진 인식 때문이다. 텔레비전에 나오지 않는 한 의미가 없다는 대다수 광고인들의 생각을 감안하면,(이는 디지털 시대의 '러다이트Luddite'◆ 같아 보이기도 한다.) 광고계에서 사실상 디자인은 그다지 중요한 요소가 아닌 셈이다.

나아가 에이전시에 있는 대부분의 크리에이티브 담당자들은 스스로 일하는 것에 별 관심이 없다. 이들은 오히려 자신의 아이디어가 실현될 수 있도록 다른 누군가를 지휘하는 걸 좋아한다. 이게 문제될 건 없다. 하지만 그래픽 디자인에 적용되는 순간 이런 시스템은 제대로 굴러가기 어렵다. 나는 유명한 광고 에이전시와 함께 일한 적이 있는데 이 일은 앞서 언급한 포스터 사례처럼 수포로 돌아갔다.(모든 일이 실패로 끝나는 것은 아니다. 다만 자동차 여행보다는 자동차 사고에서 뭔가 더 배울 수 있는 것과 같은 이치다.) 광고 에이전시의 크리에이티브 디렉터에게 우리

◆ 신기술 반대자라는 뜻으로 통용된다. 19세기 초 영국 산업혁명이 몰고 올 실직에 대한 두려움에서 기계 파괴 운동이 일어났고, 영국에서는 이 운동을 주도한 노동자 14명이 교수형에 처해졌다. 이 정신은 최근 뉴미디어를 비판하는 '네오 러다이트Neo-Luddite' 운동으로 부활했다.

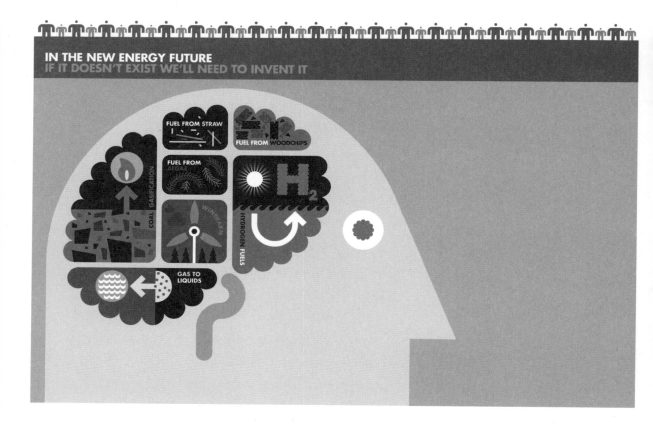

작업을 보여 주자 그녀는 머리를 흔들며 자신이 원하는 것이 아니라고 말했다. 난 다른 작업을 더 해 오겠다고 말했다. 그러자 그녀가 말했다. "좋아요. 하지만 당신과 함께 일할 사람을 당신 사무실로 보내 드릴게요." 그 순간 그 일은 중단되었다.

광고에서는 아이디어, 즉 메시지가 전부다. 하지만 이 접근법의 문제는 가장 따분한 디자인 작업을 정당화한다는 점이다.

영국에서 가장 많은 상을 받은 광고 디자이너 중 한 명인 폴 벨퍼드Paul Belford는《타이포그래픽스 65 *Typographics 65*》[1]에서 광고계가 멋진 광고를 디자인할 줄 모르는 무능력에 대해 다른 이유를 들고 있다. "초조한 클라이언트들, 그리고 소비자 조사에 크게 의존하고 있는 이들의 방식은 큰 문제다. 혁신적인 광고는 소비자 포커스 그룹을 불편하게 만든다. 왜냐하면 이들은 그런 것을 한 번도 본 적이 없기 때문에 그에 대한 확신이 없는 것이다. 브랜드 컨설팅 회사로부터 건네받은 잘못 고안된 기업 가이드라인의 속박 …… 그렇다. 광고 에이전시는 흥미로운 해결책을 이끌어 내는 데 실패하거나 우리는 그런

위, 맞은편

프로젝트: 쉘Shell 광고
연도: 2008
클라이언트: 쉘
디자이너 : 피터 그런디
에이전시: JWT
크리에이티브 디렉터: 짐 챔버스(안티도트)
피터 그런디는 데뷔 아트Debut Art 에이전시에 소속된 디자이너로 영국 내 배포되는 신문에 실린 쉘 광고가 대표작이다. 이 광고는 쉘이 미래 에너지 자원을 발굴하는 데 노력하고 있음을 강조했다. 주류 언론 광고에서는 보기 힘든 신선한 디자인이다.

해결책을 클라이언트에게 파는 데 실패한다."

좋은 디자인에 헌신하는 광고인 폴 코언Paul Cohen은 앞서 언급한 《타이포그래픽스 65》에서 다음과 같은 질문을 던진다. "왜 수많은 마케팅 책임자들은 인쇄물이나 포스터가 진부하고 무미건조할수록 더 제대로 기능할 것이라고 생각하는가?"

광고 디자인이 항상 형편없었던 것은 아니다. 광고 디자인의 황금기였던 1960년대 가장 성공적인 디자이너들은(그들 중 대부분은 유럽에서 온 이민자들과 모더니즘 신봉자들이었다.) 새로운 광고 언어를 창조했다. 폴 랜드, 헤르베르트 마터Herbert Matter, 앨빈 러스티그 Alvin Lustig, 라디슬라프 수트나르Ladislav Sutnar 같은 디자이너들은 뉴 애드버타이징New Advertising 운동을 발전시키는 데 기여했다. 디자이너이자 디자인 저술가인 리처드 홀리스Richard Hollis는 이를 일컬어 "관중이 수동적인 것이 아니라 능동적으로 수용하게 되고, 호기심을 불러일으키며, 지성을 필요로 하는" 광고라고 설명했다.

이 설명은 오늘날 우리가 볼 수 있는 광고에는 거의 해당하지 않는 것처럼 보인다. 하지만 주목할 만한 예외적인 사례들이 몇 개 있다. 진부하지 않으면서 피상적으로 스쳐 지나가는 것이 아닌, 우리와 좀 더 교감하는 것처럼 보이는 광고들이 간혹 있다. 디자이너 폴라 셰어Paula Scher는 광고 디자인에서 하나의 변화를 알아챘다고 한다. "그래픽 디자인계가 관심이나 있는지 잘 모르겠다."라며 그녀는 글을 이어 간다.

> 디자이너들은 좀 더 광고인처럼 생각할 필요가 있다. 하지만 광고인들도 판에 박힌 그래픽 디자인에 안주하지 말고 폴 랜드가 말했던 것처럼 "진부한 것을 전혀 예상치 못한 방식으로 해석"하는 것 또한 가치 있음을 알아야 한다.

"광고 에이전시의 브랜딩 부서를 이끄는 팀장 정도 되는 극소수를 제외하고는 디자인 컨퍼런스에 초대되는 광고인은 거의 없다. 심지어 광고인을 적대시하는 모임도 있다. 디자인 블로그에서 광고에 관한 것을 본 적이 없고, 그에 관해 출판된 책도 한 번도 본 적이 없다. 뉴욕 현대 미술관MoMA이든, 쿠퍼 휴이트 디자인 박물관이든, 디자인 관련 전시에 어떤 형태의 광고도 전시되는 것을 본 적이 없다. 쿠퍼 휴이트 디자인 박물관은 매년 커뮤니케이션 디자인 분야의 디자이너에게 수여하는 상이 있지만 첫 시상 때부터 광고인이 여기에 후보로 올랐던 적은

없었다. 어떻게 디자인계는 이렇게 편협할 수 있는가? 무언가 분명히 변했는데 디자인계가 그걸 알아채지 못하고 있다. 안타까운 일이다."[2]

내 생각에 디자이너들은 광고계 사람들로부터 배울 점이 무척 많다. 디자이너들은 습관적으로 디테일에 집착하고 미학적인 측면만을 고려한 나머지, 감성을 자극하는 아이디어의 필요성을 잊곤 한다. 광고인들은 좀 더 큰 그림을 보는 데 뛰어나다. 디자이너들은 좀 더 광고인처럼 생각할 필요가 있다. 하지만 광고인들도 판에 박힌 그래픽 디자인에 안주하지 말고 폴 랜드가 말했던 것처럼 "진부한 것을 전혀 예상치 못한 방식으로 해석"하는 것 또한 가치 있음을 알아야 한다.

더 읽을거리
Clive Challis, *Helmut Krone. The Book*, The Cambridge Enchorial Press, 2003.

1 *Typographics 65*, The Advertising Issue, June 2006
2 Paula Scher, *Advertising Got Better*, February 2008. http://adage.com/article/pov/advertising/124983

Aesthetics 미학

클라이언트가 빨강색을 파랑색으로 바꾸라고 하고 글자꼴을 더 크게 하라는 요구는 왜 고통스러울까? 그 이유는 종종 클라이언트의 요구가 옳기 때문이다. 또한 우리 스스로 세워 놓은 미적 판단을 우리가 거스른다고 클라이언트가 주장하기 때문이기도 하다. 우리가 하는 일에 신념을 가진다면 그러한 주장은 사실 수용하기 힘들다.

미학은 풍부하고 복잡한 역사를 지닌 용어다. 내가 갖고 있는 사전은 미학을 "주로 예술에서 자연과 미적 감상에 대해 세운 일련의 원칙"이라고 정의한다. 사전은 나아가 미학을 "아름다움, 그리고 예술적 취향에 대한 문제를 다루는 철학의 한 분야"라고도 기술한다. 디자인에서 '미학'이라는 용어를 사용할 경우 그것은 작품의 내용이나 메시지보다는 시각적 외형을 가리킨다. 물론 미학이라는 주제에 대해 깊이 들어가면 외형과 내용은 사실상 분리할 수 없음을 알게 된다. 가령 어떤 작품이 사악하면서도 동시에 아름다울 수 있을까? 하지만 디자이너들에게 미학이란 '스타일(양식)', 그리고 '시각적 외형'과 호환이 가능한 용어가 되었다. 물론 미학이 아름답거나 훌륭한 취향을 대변하는 디자인을 지칭하는 데에만 쓰이지 않음에도 불구하고 말이다. '쓰레기 미학', '버내큘러 미학' 같은 용어도 흔히 쓰이지 않는가.

디자이너들에게 미학의 가장 중요한 측면은 심미안을 기르는 것이다. 다시 말해 우리는 내용을 보기 이전에 외형을 본다. 일반적으로 잡지에 쓰인 글자꼴을 보고 역겨움 혹은 즐거움을 느낄 수 있다. 이렇게 디자이너가 보는 방식은 디자이너가 아닌 사람이 보는 방식과 달라서 디자이너와 클라이언트 간의 단절을 불러오기도 한다. 그러므로 클라이언트에게 작업을 선보일 때 기억해야 할 것은 그들과 우리가 보는

위

프로젝트: 「온/오프 – 탄생」
연도: 2006
클라이언트: 맥살로트Maxalot
디자이너: 마이클 C. 플레이스(커먼웰스)
리코리스 시리즈. 2차원 그래픽 형태를 주문형 CNC
가공 입체 프레임으로 만들었다. 영국의 빌드Build와
뉴욕의 커먼웰스가 함께 작업한 「온/오프」는 맥살로트가
기획 전시했다.

방식이 서로 다르다는 점이다. 그들은 미적으로 바라보지 않는다.

그래픽 디자인 안에서 미학에 관한 문제는 벌어진 상처와 같다. 상처의 한편에는 실용주의적인 디자이너들이 있다. 이들은 디자인을 비즈니스의 메시지 전달을 위해 '포장'을 이행해 주는 서비스 산업으로 간주한다. 다른 한편에는 탐미주의적인 디자이너들이 있다. 이들은 디자인이 내적 충동에 따라 움직이는 미적 표현이라고 생각한다. 전자는 미학의 중요성을 소홀히 생각하는 반면, 후자는 미학의 중요성을 과신한다.

실용주의의 일인자인 동시에 우아하고 섬세한 작품을 책임지는 디자이너가 바로 마시모 비넬리Massimo Vignelli다. 스티븐 헬러와의 인터뷰에서 비넬리는 전자와 후자의 차이를 헬베티카를 선호하는 그의 성격을 보여 주듯 정교하게 구분했다. "두 부류의 그래픽 디자이너들이 있다. 한 부류는 역사와 기호학, 그리고 문제 해결에 뿌리를 두고 있다. 다른 한 부류는 회화, 조형 예술, 광고, 트렌드, 패션 같은 교양에 더 기반을 둔다. 이것은 서로 다른 두 길이다. 하나는 구조적이고 다른 하나는 정서적이다."[1]

> 진정한 미적 확신은 진정성 있고 깊이 있게 느껴진다. 그래서 우리가 확신하는 것과 반대되는 방향을 요구 받으면 디자이너로선 힘겨울 수밖에 없는 것이다.

하지만 비넬리가 정의하는 문제 해결형 디자이너에게도 미적 충동은 있다. 「나는 왜 쓰는가Why I Write」라는 유명한 에세이에서 조지 오웰은 글쓰기를 위한 "네 가지 위대한 동기"를 열거한다.[2] 순수한 자기중심주의, 역사적 충동, 정치적 의도, 그리고 미적 열정이 그것이다. 그래픽 디자이너가 되기 위한 "네 가지 위대한 동기"를 열거한다면 대부분은 미학을 그중 하나로 꼽을 것이다. 물론 디자이너에 따라 중요도는 달라질 수 있다. 하지만 실용주의자들도 자기 작업의 외관을 깊이 고민한다. 내 경험에 따르면 자신의 활동에 나름대로의 미적 이유가 없는 디자이너는 보지 못했다.

그렇다면 미학에 대한 관심이 없어도 그래픽 디자이너가 될 수 있을까? 아마도 가능할 것이다. 하지만 그것은 발레 슈즈로 에베레스트 산을 오르는 것과 흡사하다. 할 수는 있겠지만 매우 어렵다는 말이다. 미적 직관이 없는 디자이너 한두 명을 아는데 그들은 그다지 좋은

디자이너가 아니었다. 디자인에서 미적 감각, 즉 색상과 형태, 시각적 스타일링에 대한 타고난 취향과 집념은 강력한 동력이다. 그래서 감각 없는 클라이언트가 이런 요소를 밟아 뭉개 버리면 그토록 괴로운 것이다. 물론 이러한 '괴로움' 중 대부분은 디자이너들이 비판이나 모욕에 지나치게 민감하고, 자신의 능력에 대한 자신감이 부족하여 이치에 맞는 비판을 받아들이지 못하기 때문이다. 하지만 진정한 미적 확신은 진정성 있고 깊이 있게 느껴진다. 그래서 우리가 확신하는 것과 반대되는 방향을 요구 받으면 디자이너로선 힘겨울 수밖에 없는 것이다.

　　강인한 정신의 실용주의자들은 이렇게 말할 것이다. "좀 현실적으로 하시죠. 우리는 클라이언트에게 서비스하기 위해 이곳에 왔습니다. 파란색을 원하면 그렇게 하고, 글자꼴을 더 크게 하라면 그렇게 하는 겁니다. 당혹스러워 쩔쩔매는 겁쟁이가 되지 마십시오." 이는 우리를 그래픽 디자인의 중심에 존재하는 본질적인 난제로 몰고 간다. 즉 미적 취향은 개인적인 것이지만 디자인은 개인적이지 않다는 점이다. 디자인은 객관성에 관한 것이다.

　　이 난제를 어떻게 다룰 것인가에 따라 디자인계에서의 삶은 성취감을 줄 수도, 그 반대로 절망감을 줄 수도 있다. 디자이너로서 완벽한 미적 자유를 지닌다는 건 절대 있을 수 없다. 하지만 우리는 대부분 클라이언트의 요구에 대응하면서 우리의 미적 판단을 반영할 수 있는 방법들을 찾는다. 그리고 스스로의 감각을 잃지 않을 만큼만 약간 둔해지는 것도 방법이다.

더 읽을거리
David Pye, *The Nature and Aesthetics of Design*, Cambium Press, 1995.

1　"Massimo Vignelli on *Rational Design*," Steven Heller and Elinor Pettit, *Design Dialogues*, Allworth Press, 1998.

2　1946년에 쓴 에세이. *George Orwell Essays*, Penguin, 2000에 재수록.

Annual reports 연례 보고서

연례 보고서가 혁신적인 그래픽 커뮤니케이션의
뛰어난 사례였던 적이 있다. 하지만 이제는 회사의
개성을 드러내는 연례 보고서를 찾기란 어렵다.
게다가 연례 보고서들은 점차 온라인 매체로
만들어지고 있다. 미래에는 모든 연례 보고서들이
전자화될 것이다.

주주가 있는 대기업이나 정부 기관들은 독립된 회계 감사관이 준비한,
전년도 경영 성과를 보여 주는 연례 보고서를 만들 의무가 있다.
전통적으로 많은 기업들이 주주들과 관심 있는 참관인들에게 추가
정보를 제공하고 회사의 이미지를 강화하기 위해 이러한 연례 보고서를
만들어 왔다.

과거에 기업들은 연례 보고서에 예산을 아끼지 않았다. 좋은
종이, 고급 인쇄, 깔끔한 디자인과 아트 디렉션은 필수였다. 그래픽
디자이너들에게 이러한 호화로운 출판물들은 넉넉한 자금으로
프로젝트를 진행할 수 있는 기회였고, 이로 인해 타이포그래피, 아트
디렉션, 사진, 일러스트레이션, 정보 디자인, 고급 제작 사양 등 광범위한
그래픽 디자인 기술과 재능을 활용할 수 있었다.

연례 보고서는 1980년대와 1990년대 초 기업 규제가 풀린 광란의
분위기 속에서 정점에 달했다. 미국과 유럽에서 연례 보고서는 기업의
허세를 드러내는 도구가 되었다. 회사들은 서로 과시하기 위해 우열을
다투었다. 기업이 미친 듯이 경쟁하던 대처와 레이건 시대에는 굶주리고
야심 찬 디자이너들에게까지 콩고물이 풍족하게 떨어졌으며, 연례
보고서만 전문으로 만드는 디자인 회사들이 수없이 설립되기도 했다.

근래 들어 연례 보고서는 사업 환경을 좀 더 차분하게 반영하는
추세이며, 대부분의 자료들은 외형과 내용에서 이제 그 무엇보다 중요한
다음의 세 가지 당대의 이슈를 지배적으로 다루고 있다. 첫째는 기업
거버넌스의 새로운 트렌드이고, 둘째는 접근성에 대한 고민, 셋째는
온라인 영역으로의 이행이다. 포스트 엔론* 세계에서 기업들의 과대
포장은 빈축을 사고 있다. 낭비와 허례허식은 더 이상 장려 대상이
아니다. 회사의 이윤 하락에 공헌했을 것으로 보이는 번드르르한
연례 보고서는 과거의 것이 되었다. 접근성 문제는 이제 핵심 주제가
되었고, 기업들은 사려 깊은 모습으로 보이길 원한다. 이젠 그 어떤
기업의 홍보부도 미묘한 그래픽 효과와 산만한 이미지 배치로 투자자와

◆ 엔론Enron은 1985년 미국 텍사스 주 휴스턴에 본사를 둔 에너지 회사였으나, 2001년 회계장부
조작 사건으로 파산했다. 미국 7대 대기업 중 하나였던 엔론은 2001년 파산 이후 이윤을 앞세운
대기업 논리의 상징이 되었다. 여기서 쇼네시가 말하는 '포스트 엔론'이란 기업 관리 및 감시에
대한 필요성이 대두된 것과 기업의 가치가 신뢰와 투명성에 있다는 것을 의미한다.

멀어지게 만드는 디자인을 용납하지 않는다. 정보는 명확하고 장식이 없어야 한다. 지속 가능성의 메시지는 중역 회의실의 주제가 되었다. 대부분의 기업들은 주력 분야를 바꾸거나 그것이 주는 환경적 영향을 줄이는 데 한계가 있다. 예를 들어 항공사는 비행을 멈출 수 없다. 하지만 자신들의 기업 메시지는 바꿀 수 있다. 그리고 이 메시지를 (가장 기본적인 것만 갖춘 인쇄물과 연계하여) 온라인에 게재하는 것이 더 유리하다.

이러한 실용주의는 그래픽 디자이너를 눈물짓게 한다. 과거에는 멋진 연례 보고서들이 있었다. 헬무트 크론Helmut Krone이 디자인한 유명하고 영향력 있는 1970년 사이버매틱스Cypermatics 보고서의 디자인을 보라. 기업의 회장과 부회장의 사진을 싣는 대신 다큐멘터리 스타일로 찍은 배달부와 청소부, 우편물실 사람들의 사진을 사용했다. 크론은 이미지들을 정교한 듀오톤으로 다듬었고, 미국 경제계를 단박에 인간적인 모습으로 만들어 냈다. 그리고 빌 캐언Bill Cahan의 작업도 미국에서 1990년대를 통틀어 급진적이고 생각할 거리가 많은 효과적인 연례 보고서 디자인의 청사진을 제공했다.

그렇다면 모든 규제 사항들에 부합하면서 접근성과 환경 안정성을 제공하는 동시에, 독창적이고 특수하기까지 한 연례 보고서 제작은 가능한 것일까? 이러한 문서가 지향하는 목표는 가상하지만, 그 목표에 모두 부응하는 것은 오히려 지루하고 획일적인 결과를 낳을 수 있다. 연례 보고서가 강력한 내러티브를 전달해야 한다는 개념은 점차 사라져 가고 있다.

연례 보고서가 강력한 내러티브를 전달해야 한다는 개념은 점차 사라져 가고 있다.

더 읽을거리
Graphis Annual Reports Annual 07/08, Graphis Press, 2008.

위
프로젝트: 1970 연례 보고서
클라이언트: 사이버매틱스
디자이너: 헬무트 크론
사이버매틱스를 위한 획기적인 연례 보고서의 펼침면. 기업의 핵심 간부들을 보여 주지 않고 '용역 노동자'를 등장시켰다.

Art direction 아트 디렉션

일반적으로 아트 디렉션은 다른 이들의 도움을 빌려 하나의 개념을 시각적으로 표현하는 행위로 간주된다. 영화감독이 영화를 '감독'할 때 기술적·창의적 재능을 지닌 사람들과 협업하는 것과 같은 맥락이다. 그렇다면 좋은 아트 디렉터의 자질은 무엇인가?

그래픽 디자인과 광고계의 가장 중요한 인물 중 몇몇은 스스로를 아트 디렉터라고 칭해 왔다. 조지 로이스George Lois, 알렉세이 브로도비치 Alexey Brodovitch, 레스터 비올Lester Beall 등이 그들이다. 하지만 아트 디렉션이 사진 분야에만 존재한다고 생각해 왔던 클라이언트에게는 다소 혼란스러운 개념이기도 하다. 1983년 필립 B. 멕스Philip B. Meggs가 출간한 『멕스의 그래픽 디자인 역사*Meggs' History of Graphic Design*』초판본의 색인에는 이 용어를 아예 싣지 않았다. 이 용어는 1960년대 초반 광고계에 '빅 아이디어'가 도입되면서 주목을 받았다. 핵심 아이디어를 중심으로 세심하게 고안된 메시지가 명료하게 전달되는, 새로운 형식의 광고가 탄생한 것이다. 이런 광고는 대개 보는 이의 시선을 사로잡기 위해 텍스트와 이미지를 설득력 있게 녹여내야만 했다. '아트 디렉션'이라는 용어가 이런 맥락에서는 충분히 부합하는 것임을 우리는 알 수 있다. 조지 로이스와 같은 인물이 아이디어를 갖고 있으면, 이 아이디어가 지면 위에 생동감 있게 드러날 수 있도록 사진가, 타이포그래퍼, 그 밖의 노련한 전문가들에게 협조를 요청하는 것이다.

직업적으로 정의하자면 아트 디렉션은 광고 외에도 패션이나 잡지 분야에서 흔히 쓰이는 개념이다. 영화계에서는 다소 다른 성격의 활동을 지칭하는 용어로도 쓰인다.[1] 광고계에서 아트 디렉션은 언론 광고, 텔레비전 광고, 웹사이트 및 디지털 메시지까지 커뮤니케이션과 관련한 모든 종류의 외형을 주관하는 것을 뜻한다. 그래픽 디자인계에서 좋은 아트 디렉터는 여러 다양한 시각적이고 언어적인 요소들을 갖고서 혼연일체를 빚어낸다. 일반적으로 사진, 리터칭, 타이포그래피, 그리고 3D 모델링, 애니메이션, 음향과 같은 전문적인 기술이 이런 요소에 포함된다. 그리고 디자인이라는 행위는 캐스팅, 소품 대여, 모델 제작 및 장소 물색 등도 수반한다. 아트 디렉션의 분명한 특징 중 하나는 다른 사람들을 지휘한다는 점이다.

좋은 아트 디렉터가 되기 위해서는 다음과 같은 세 가지 자질이 필수다.

좋은 아트 디렉터는 최종 목적지가 어딘지를 명확하게 알고 있을 것이다. 또한 함께하는 이들이 여정에서 각자의 역할을 하도록 배려할 것이다.

결과물에 대한 명확한 안목이 필요하다

아트 디렉터는 자신의 조력자들과 함께 여정을 떠난다. 좋은 아트 디렉터는 최종 목적지가 어딘지를 명확하게 알고 있을 것이다. 또한 함께하는 이들이 여정에서 각자의 역할을 하도록 배려할 것이다. 협업자들을 숨 막히게 한다면 그들은 프로젝트에서 자신의 재량을 마음껏 펼치지 못할 것이다.

성공적인 결과물을 만들기 위해서는 여러 기술 분야에 관한 실무 지식이 있어야 한다

이와 관련해서는 두 가지 견해가 있다. 많은 아트 디렉터들이 기술적인 문제에 관해서는 아주 약간만 알고 있는 것이 최상이라고 말한다. 협업자들에게 불가능한 것을 요구해도 이들은 이를 곧바로 해낼 것이라고 주장한다. 하지만 난 이 견해에 반대한다. 더 많이 알수록 협업자를 더 잘 설득하고 독려할 수 있다. 그렇다고 아트 디렉터가 고용한 사진가만큼 사진에 능숙해야 한다거나, 함께 일하는 기술자만큼 복잡한 3D 소프트웨어를 잘 다루어야 한다는 건 아니다. 하지만 아트 디렉터는 자신이 지휘하는 예술적이고 기술적인 영역과 관련된 기능과 한계, 잠재력에 관해서 알아야 한다. 사진의 기술적인 면에 대해 갈피도 못 잡으면서 사진가에게 불합리하고 무식한 요구를 하는 아트 디렉터에게서는 훌륭한 결과물을 기대할 수 없다. 반면 조명, 필름 재료, 디지털 프로세스, 구도와 관련된 사정을 잘 헤아리는 아트 디렉터는 좀 더 나은 결과물을 '협상'할 수 있다. 더불어 이해하기 어려운 기술적인 문제와 부딪혔을 때는 자신의 무지를 순순히 '자백'하는 것 또한 중요하다고 본다. 기술자들은 보통 자신의 기술에 관해 이야기하길 좋아하기 때문이다.

공동 작업 의식을 고취시킬 수 있어야 한다

최고의 아트 디렉터는 협업자로 하여금 멋진 작업을 하도록 자극을 준다. 이들은 협업자들이 스스로 생각하는 한계보다 더 나아갈 수 있도록 '설득'할 줄 안다. 이는 주로 상대를 존중하고 배려하는 소통을 통해 가능해진다. 약자를 괴롭히는 좋은 아트 디렉터란 없다. 요구하는 것도 많고 만족시키기 어려운 아트 디렉터가 될 수도 있다. 하지만 멋진

맞은편
프로젝트: 매닉 스트리트 프리처스, 「라이프블러드」
연도: 2004
클라이언트: 소니
디자이너: 패로 디자인
사진가: 존 로스
아트 디렉터와 디자이너인 마크 패로, 사진가 존 로스 간의 인상적인 협업으로 완성한 이 음반 디자인은 많은 이들이 인정하는 매닉 스트리트 프리처스의 최고의 음반이 되었다.

1 IMDB는 영화 아트 디렉터를 '영화 세트를 위해 예술가와 기술자를 섭외하고 관리하는 사람'으로 정의한다.

2 공동 작업에서는 최종 결과물이 나오면 누가 이 작업에 대한 권리를 가졌는가를 두고 실랑이가 벌어지곤 한다. 정작 작업 과정에서 별다른 역할을 하지 않은 사람이 결과물을 자신의 것인 양 내세우는 경우를 많이 봤다. 그러므로 중요한 것은 작업을 시작할 때부터 각자의 역할 분담을 공유하고 자신의 역할에 대해 적절한 대우를 요구하는 것이다.

결과물을 얻고 싶으면 협업자들에게 공동으로 하는 작업이라는 점을 인식시켜야 한다.[2]

더 읽을거리

Steven Heller and Veronique Vienne, *The Education of an Art Director*, Allworth Press, 2006.

Art v design 예술 대 디자인

보통 디자인과 예술은 양극단에 놓인 것으로 생각한다. 하지만 대부분의 현대 미술과 큰돈을 버는 디자인은 한결같이 개념적이다. 결과적으로 둘 중 그 어떤 것도 순수하게 미적인 것만을 최우선으로 삼지 않는다. 그러므로 예술과 디자인은 사실상 크게 다르지 않을 수 있다.

1961년 이탈리아 예술가 피에로 만초니Piero Manzoni는 자신의 대변을 90개의 작은 깡통에 담아 밀봉했다. 그리고 당시의 금 가치로 환산해 이 깡통들의 값을 매겼다. 오늘날 그의 창작물은 개념 미술 Conceptual art로 불리고 있으며 이 깡통들은 전 세계 박물관과 갤러리, 그리고 개인 컬렉터들이 소장하고 있다. 인분이 들어 있는 깡통이 예술로 불릴 수 있다면, 예술로서의 그래픽 디자인을 정의하는 것 또한 어렵지 않을 것이다. 하지만 그렇게 쉽지만은 않다.

포스트모던의 세계에서 만초니는 그 어떤 것도, 심지어 그래픽 디자인도 예술이 될 수 있음을 보여 준다. 나는 스위스의 위대한 디자인 대가 중 한 명이 만들어 낸 포스터에서 르네상스 시대의 위대한 예술가가 그린 회화에서만큼 미적 감흥을 느낀다. 스위스 디자인의 포스터나 유명 인사의 사진 속에서 예술성을 찾는 것이 우리의 자유라고 해도, 포스터와 사진 뒤에 숨어 있는 의도가 고전주의 회화에 숨어 있는 의도와 다르다는 것을 우리는 인정해야 한다. 디자인 감성과 예술적 감성이 존재하며, 이 둘은 같은 것이 아니다. 간혹 한 사람 안에서 두 감성이 나타나기도 한다. 하지만 진정한 그래픽 디자이너인 동시에 예술가인 경우는 드물다. 전통적으로 그래픽 디자이너와 예술가 간의 중요한 차이는, 그래픽 디자이너는 작업 의뢰서를 필요로 하고 작업할 내용을 받아야 한다는 점이다. 반면 예술가는 스스로 작업 의뢰서를 쓰고 스스로 내용을 만들어 간다.

디자인 감성과 예술적 감성이 존재하며, 이 둘은 같은 것이 아니다.

다시 피에로 만초니로 돌아가 보자. 만초니는 예술을 즐기는 일반적인 방식으로 감상하라고 인분 통조림을 만든 것이 아니다. 그는 사람들이 "신체와 미술 간의 관계에 대해 생각"해 보길 바랐다.[1] 다시 말해 깡통의 시각적 특징보다 더 중요한 개념적 메시지가 있었던

것이다. 이상하게도 이는 대부분의 현대 미술이 상업적인 그래픽
디자인과 거의 흡사하다는 것을 의미한다. 두 가지 모두 개념적이고
아트워크 그 자체보다 더 중요한 메시지가 있기 때문이다. 대중 시장을
상대로 작업하는 고효율의 디자인 그룹, 그리고 갤러리에서 전시하거나
개인 혹은 기관 컬렉터에게 판매하기 위해 강렬한 개인적 비전을 담아
소량으로 생산하는 현대 예술가. 표면적으로 봤을 때 이 둘 사이에는
큰 차이가 있는 것 같다. 하지만 서로 반대되어 보이는 이 두 가지
표현 형식을 좀 더 들여다보면, 미적 가치보다는 메시지가 더 중요하게
작동하고 있음을 알 수 있다.

거대하고 글로벌한 디자인 에이전시의 작업을 즐길 것이냐, 혹은
순전히 미적 이유만으로 현대 예술가의 작품을 즐길 것이냐, 이와 같은
양자택일은 이 두 부류가 모두 배척하는 개념이다. 그들은 동기 혹은
개념적인 측면에서 자신들이 창조한 것에 우리가 동참하길 바란다. 이런
작업들에서 우리가 느끼는 미적 감흥은 부차적이거나 심지어 고려할
대상이 아니다.

하지만 역설적이게도 미적
감흥이야말로 많은 디자이너들의 작업
동기가 된다. 그들을 '작가'라고 부른다고
치자. 이들은 스스로의 직관을 따르고자
하는 디자이너들이다. 이들은 자신만의
창의적인 주제를 세운다. 이들은

> **그래픽 디자이너와 예술가 간의 중요한 차이는, 그래픽 디자이너는 작업 의뢰서를 필요로 하고 작업할 내용을 받아야 한다는 점이다.**

클라이언트에게 자기를 표현하고 급진적인 제스처를 보여 주는 걸
부끄러워하지 않는다. 이때 발현되는 충동은 예술을 창작하는 욕구와
동일하다. 모든 작가들이 미학에 관심 있는 것은 아니다. 어떤 이들은
정치적 혹은 윤리적으로 동기를 부여 받는다. 그리고 미적으로
경도되었다는 것은 개인 혹은 스튜디오들이 메시지를 전달하고
상업적인 그래픽 디자인의 도구와 관습을 사용하는 데 관심이 없다는
것을 의미하지 않는다. 이들이 최우선시하는 것은 망막이 즐거운
작업을 하는 것이다. 내가 생각하기에 이는, 구식일지언정 예술의
본질적인 특징이다.

이러한 문제를 제기한 몇 안 되는 책 중 하나로 『경계 없는
예술*Art Without Boundaries*』이 있다.[2] 소박하지만 영감을 주는 이 책은

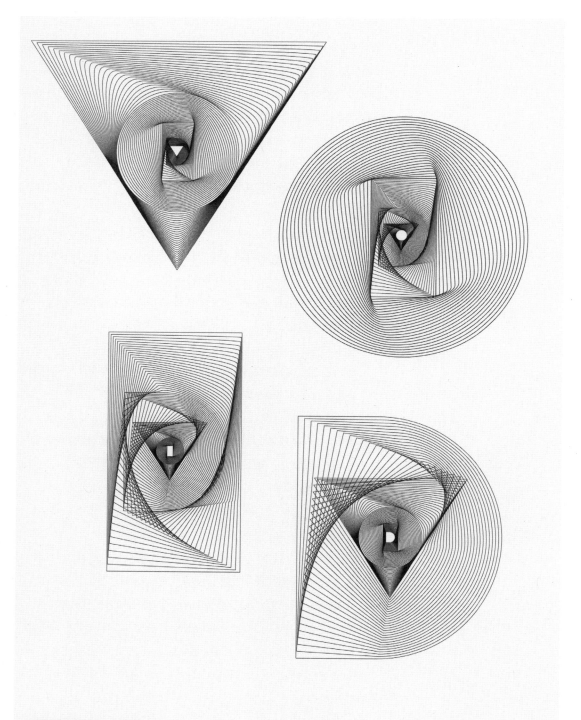

VOID N° 2
by Lesley Moore & Annouck

1972년에 출간되었고, 그래픽 디자이너이자 교육자인 세 명의 영국인이 썼다. 이 책에서 저자들은 디자인과 예술의 경계 허물기를 인상적으로 보여 주고 있다. 그들은 이렇게 썼다. "'순수' 예술가와 상업 예술가를 구분하는 것이 쉬운 때가 있었다. 하지만 이제 이 구분은 쉽지 않다. 구분의 기준이었던 특징들이 이제 양쪽 모두에게 공통적인 것이 되었기 때문이다. 상업적인 디자이너를 산업사회의 경제적 압박에 아첨하는 자라고 보았던 화가는 이제 딜러가 그 어떤 클라이언트보다 더 무서운 폭압을 행사할 수 있음을 알게 되었다. 지난 20년간 장벽은 무너졌다. 그리고 계속 무너지고 있다."

이 책의 저자들은 1960년대 이후의 유토피아니즘에 대해 책임을 느끼는 듯하다. 이들이 설명한 꿈은 1980년대와 1990년대 상업 디자인 붐과 미술 시장 가치의 엄청난 상승과 함께 깨져 버렸다. 하지만 과거의 구분이 없어질 것이라는 점에서 그들은 옳았다. 예술과 디자인은 이제 상업적으로 소비되고 있다. 그리고 언제나 그렇듯이, 조경업이든 개념 미술이든 혹은 그래픽 디자인이든 상관없이 창의적인 일을 하는 개인에게 중요한 것은 그가 지닌 개인적 비전이다.

더 읽을거리
Julian Stallabrass, *Art Incorporated: The Story of Contemporary Art*, Oxford University Press, 2004.

1 www.pieromanzoni.org/EN/works_shit.htm
2 Gerald Woods, Philip Thompson and John Williams, *Art without Boundaries: 1950~1970*, Thames & Hudson, 1972.

Asymmetric design 비대칭 디자인

중앙에 정렬된 레이아웃은 샌들에 양말을 신는 격이다. 이런 디자인이 사람을 해치는 건 아니지만 썩 좋아 보이지는 않는다. 수월하게 작업하고 싶을 때 디자이너들은 모든 걸 중앙에 정렬한다. 반면 비대칭은 타이포그래피 레이아웃에 역동성과 활기를 준다. 많은 디자이너들이 생각하기엔 청첩장만이 중앙 정렬이다.

디자인을 독학한 사람으로서 내가 초기에 디자인한 타이포그래피 레이아웃은 소심하고 조심스러웠다. 무엇을 하든 몹시 겁에 질려서 무조건 가운데에 배치했다. 이 방법은 안전했고 가장 덜 수고스러웠기 때문이다. 게다가 그 당시엔, 내가 조판해야 할 글을 읽을 생각도 안 했다. 그 결과 독자에 대해서도 전혀 생각하지 않았다. '균형 있게' 보이기만 하면 일단 행복했다. 지금 생각해 보건대 당시에 나는 매우 창피스러운 작업을 했던 것이다.

이후 좀 더 깊이 타이포그래피 레이아웃에 대해 공부하기 시작했을 때,(이를 두고 난 독학이라고 말한다. 대부분 어깨너머로 배웠기 때문이다.) 나는 책과 포스터에 적용된, 훌륭한 모더니스트 비대칭 디자인에서 눈을 떼지 못했다. 물론 사이키델릭, 펑크 및 그 밖의

위

프로젝트: 《월간 타이포그래피Typografische
Monatsblätter》 표지
연도: 1960
클라이언트: 《월간 타이포그래피》
디자이너: 미상
타이포그래피, 글쓰기, 시각 커뮤니케이션에 관한
스위스 잡지 《월간 타이포그래피》를 위해 만들어진
두 가지 표지. 비대칭 타이포그래피를 보여 주는 이
잡지는 1933년에 처음 발행되었다.

색다른 표현과 같이 비형식적 디자인에도 끌렸다. 이러한 디자인은
대칭도 비대칭도 아니었다. 오히려 대칭이란 개념이 없었다. 그런데 어느
순간, 중앙 정렬된 활자가 너무 성의 없고 단순해 보였다. 좀 더 자세히
들여다보니 나를 가장 흥분케 하는, 하지만 클라이언트에게는 가장
적대감을 불러일으키는 디자인 요소는 흰 여백이었다.

얀 치홀트Jan Tschichold가 썼듯이 "비대칭
디자인에서 흰색 배경은 중요한 역할을 한다.
과거 타이포그래피의 전형적인 표현 방식은
표제지에 흰색을 배경으로 먹 활자만을
보여 주는 것이었다. 여기서 흰 배경은
아무런 역할을 하지 않았다. 반면에 비대칭
디자인에서 종이의 배경은 전체 효과에
어떻게든 영향을 미친다. 배경이 얼마나
의도적으로 강조되었는가에 따라 그 효과의
힘은 달라진다. 비대칭 디자인에서 배경은
언제나 중요한 요소다."[1]

**오늘날 타이포그래피에서
모더니스트적인
비대칭의 접근 방식은
대부분의 타이포그래피
커뮤니케이션 형식을
지배하게 되었다. 급기야
진지한 디자인에서조차도
중앙 정렬이 체제
전복적인 제스처가 될
정도로 말이다.**

얀 치홀트는 스타일을 뽐내기 위해 비대칭 양식을 옹호한
것이 아니었다. 그것은 타이포그래피의 명료함에 바치는 그의 깊은
헌신이었다. 그의 견해에 따르면 '올드 타이포그래피'는 중심축을 따라
배치되었고, 텍스트의 의미를 반영하지 않아서 읽기 어렵다고 보았다.
그는 이렇게 기술했다. "…… 마치 선 중앙에 초점이 있듯이 텍스트를
배열하는 것은 잘못되었다. 그것은 중앙 정렬을 정당화한다. 사실
이러한 초점은 존재하지 않는다. 우리의 읽기 행위는 한쪽에서 시작하기
때문이다.(가령 유럽인들은 왼쪽에서 오른쪽으로 읽지만 중국인들은 위에서
아래로 그리고 오른쪽에서 왼쪽으로 읽는다.) 축을 중심으로 한 배열은
비논리적이다. 그 이유는 나열된 단어의 시작과 끝에서부터 강조되는
중앙 부분이 각 행마다 일정하지 않고 변하기 때문이다."[2]

오늘날 타이포그래피에서 모더니스트적인 비대칭의 접근 방식은
대부분의 타이포그래피 커뮤니케이션 형식을 지배하게 되었다. 급기야
진지한 디자인에서조차도 중앙 정렬이 체제 전복적인 제스처가 될
정도로 말이다. 나는 최근 어떤 잡지 발행인들을 위해 디자인 컨설팅을
한 적이 있다. 급진적인 목표를 갖고 있고 지적인 독자층을 보유한

1 "The Principles of the New Typography,"
PM, June/July 1938. Steven Heller and
Philip B. Meggs (eds.), *Texts on Type*,
Allworth Press, 2001에 재수록.

2 앞의 책.

잡지였다. 디자이너는 중앙 정렬을 도입한 텍스트를 제안했다. 효과는 놀랍고 전복적이었다. 난 좋았다.

더 읽을거리
Jan Tschichold, *Asymmetric Typography*, Faber & Faber, 1967.
(한국어판: 얀 치홀트 지음, 안진수 옮김, 「타이포그라픽 디자인」, 안그라픽스, 2014.)

Avant Garde design 아방가르드 디자인

역사상 다양한 아방가르드 운동 덕분에 디자인 분야는 한 차원 진보했다. 아방가르드파의 활동들은 일반적으로 저항적이고 주류에 역행한다. 그들은 충격을 주었다. 21세기 오늘의 충격적인 시각 제스처들은 내일의 모발 제품 패키지 디자인이 되었다.

20세기의 첫 20년 동안 아방가르드 운동은 미래파, 구성주의, 다다이즘, 표현주의, 소용돌이파와 같은 '주의'의 느슨한 연합체로 진행되었다. 여기엔 필리포 톰마소 마리네티Filippo Tommaso Marinetti(이탈리아), 기욤 아폴리네르Guillaume Apollinaire(프랑스), 한나 회흐Hannah Höch(독일), 그리고 윈덤 루이스Wyndham Lewis(영국) 같은 영향력 있는 유명 인사들이 포함되어 있었다. 이때는 왕성한 예술적 에너지가 분출되던 시기로서, 미술과 디자인이 힘을 모아 근대적 기계화의 시대와 대중 커뮤니케이션 시대로의 도약을 위해 온 힘을 기울였다. 오늘날에도 아방가르드 디자인이 있을까? 혹은 디자이너들의 급진적인 정신은 오히려 나이키

> 오늘날에도 아방가르드 디자인이 있을까? 혹은 디자이너들의 급진적인 정신은 오히려 나이키 광고나 길거리 패션 브랜드 웹사이트에 스며들어 있을까?

광고나 길거리 패션 브랜드 웹사이트에 스며들어 있을까? 20세기 초반의 아방가르드 운동은 저항적이었다. 그것은 반란이자 새로움의 충격이었다. 오늘날 우리에겐 더 이상 반란이나 저항은 없다. 심지어 급진적인 캠페인 단체와 개인들조차도 환경 문제나 정치·사회적 불평등 혹은 지역 문제에 관한 메시지를 전달하고 싶다면 큰 예산을 투입한 광고처럼 매끄럽고 흠잡을 데 없는 매너를 취해야 한다는 것을 알고 있다. 나아가 오늘날에는 상업 세계가 워낙 지배적이어서 새로운 스타일과 그래픽 표현 형식이 나타나면 곧바로 광고와 마케팅, 브랜딩으로 흡수되고 만다.

더 읽을거리
Roxane Joubert, *Typography and Graphic Design*, Flammarion, 2006.

Avant Garde typeface

아방가르드 글자꼴

이 글자꼴은 영원한 천재적 작품인가, 혹은
아르데코와 산세리프 모더니즘의 삭막한
융합물인가? 허브 루발린이 디자인한 것으로
잘 알려져 있지만, 과연 이 작업에서 그는 단독
저작권을 행사할 수 있는가? 아니면 다른 그래픽
디자인과 매한가지로 이 글자꼴 또한 혈통이
불분명한가?

위

랄프 긴즈버그가 창간한 잡지 《아방가르드》의 표지
이미지들. 디자이너 허브 루발린이 잡지의 제호를
디자인했다. 이후 루발린은 이 레터링을 발전시켜
아방가르드 글자 가족을 만들었다. 《아방가르드》 잡지는
1968년 1월부터 1971년 7월까지 총 16호를 발행했다.

아방가르드 글자꼴은 광고 아트 디렉터이자 타이포그래퍼였던 허브
루발린Herb Lubalin이 만들었다. 루발린은 20세기를 주름 잡았던
아트 디렉터이자 디자이너였으며, 타이포그래피 저널 《U&LC》를
창간하고, 인터내셔널 타이포그래픽 코퍼레이션International Typographic
Corporation(ITC)을 설립했다.

아방가르드 글자꼴은 잡지 《아방가르드》를 위한 제호로 출발했다.
루발린이 만든 기하학적으로 맞물린 글자꼴이 상당한 관심을 끌고
나서야 그는 ITC 아방가르드 글자 가족을 디자인했다. 1970년대에
이 글자꼴은 어디서나 볼 수 있었다. 오늘날에는 날렵하고 모던한
것을 좋아하는 젊은 디자이너들 사이에서 일시적인 유행을 타기도
했지만, 이 디자이너들은 초기 아방가르드 글자꼴이 사용되던 것처럼
포장 디자인부터 음반 재킷 디자인까지 그래픽 디자인의 전역에 걸쳐
남용하지는 않았다.

이 글자꼴은 아르데코Art Deco와
푸투라Futura의 영향을 받았으며, 파격적인
합자로 다른 글자꼴과는 확연히 구분되었다.
(물론 스티븐 헬러가 훌륭한 연구를 토대로 쓴
글에서 언급했듯이[1] 루발린은 "이 끔찍한 합자
사용 때문에 아방가르드 글자꼴이 처음 출시된
날을 저주한다."라는 말을 들었어야 했다.)
아방가르드는 오로지 컴퓨터로 조판할 때만
사용할 수 있는 글자꼴 중 하나였다.

아방가르드 글자꼴에 얽힌 일화가 있다. 대부분의 그래픽 디자인
요소들처럼 아방가르드 글자꼴의 태생 또한 혼혈이다. "유머 감각 있는
지성인을 위한" 출판물로서 《아방가르드》를 창간한 랄프 긴즈버그
Ralph Ginzburg가 이 글자꼴의 제작을 의뢰했다. 그는 믿음직스럽고
반응이 빠른 루발린에게 잡지의 제호를 맡겼다. 그런데 루발린이 그답지
않게 시행착오를 몇 번 겪자, 긴즈버그의 부인이자 동업자였던 쇼샤나
긴즈버그Shoshana Ginzburg가 잡지의 콘셉트를 다시 한 번 강조하기
위해 루발린의 스튜디오를 찾았다. 스티븐 헬러는 당시 그녀가 어떻게
작업을 의뢰했는지를 기록했다. "나는 루발린에게 극명한 흑백 대비의
표지판이 있는 모던하고 깨끗한 유럽의 공항, 혹은 뉴욕 JFK 공항의

아방가르드 글자꼴에 얽힌
일화가 있다. 대부분의
그래픽 디자인 요소들처럼
아방가르드 글자꼴의
태생 또한 혼혈이다. "유머
감각 있는 지성인을 위한"
출판물로서 《아방가르드》를
창간한 랄프 긴즈버그가 이
글자꼴의 제작을 의뢰했다.

TWA 터미널을 떠올려 보라고 했어요. 그러곤 먼 미래에 제트기가 활주로에서 이륙하는 모습을 상상해 보라고 했죠. 하늘을 향해 사선으로 올라가는 비행기를 설명하려고 손을 사용했어요. 그는 저에게 몇 번 더 그렇게 하라고 시키더군요." 긴즈버그의 손동작은 아방가르드 글자꼴의 경사진 형태에서 뚜렷이 볼 수 있다.

루발린은 이 글자꼴로 많은 돈을 벌었다. 그러나 헬러가 지적했듯이 아방가르드는 루발린의 당시 파트너였던 톰 카나스Tom Carnase가 루발린의 아이디어 스케치를 발전시켜 만든 것이었다. 아방가르드 글자꼴의 성공으로 정작 돈을 벌어들였을 때 긴즈버그와 카나스는 단 한 푼도 받지 못했다. 그 누구도 진정한 천재였던 활자 디자이너 루발린이 이 글자꼴의 창작자라는 사실에 토를 달지 않는다. 하지만 헬러가 보여 줬듯이 루발린이 단독 창작자는 아니었다. 그래픽 디자인에서 단독 저작권 주장이 얼마나 복잡한지를 이보다 더 잘 보여 주는 사례는 드물다. 일을 진행하는 동안 당신은 중책을 다하기 위해 다른 사람들의 도움을 필요로 할 것이다. 혼자만의 그래픽 디자인 작업은 사실상 매우 드물다.

더 읽을거리
John D. Berry, *U&LC: Influencing Design & Typography*, Mark Batty Publisher, 2005.

1 Steven Heller, "Crimes Against Typography: The Case of Avant Garde," *Grafik*, no.20, August 2004. Michael Bierut, William Drenttel and Steven Heller (eds.), *Looking Closer 5*, Allworth Press, 2006에 재수록.

Awards 디자인 상

디자인 상은 쓸모없는 미인 대회인가, 아니면 디자인의 양호한 상태를 판가름할 수 있는 쓸모 있는 온도계인가? 우리는 자신이 상을 받으면 디자인 상을 좋아하지만 상을 받지 않으면 디자인 상을 비웃는다. 많은 이들에게 디자인 상은 엘리트들이 감독하는 불길한 과정이다. 하지만 어떤 이들에게 디자인 상은 좋은 작품의 발전을 자연스럽게 정당화하는 것일 수도 있다.

디자이너들은 상 받는 걸 좋아한다. 그리고 이를 불평하는 것 또한 좋아한다. 수상자들을 보면서 우리는 생각한다. 왜 받았지? 그리고 인정받지 못한 (대부분 자신의) 작업들을 보고선 궁금해 한다. 왜 이건 아니지? 구글에서 '디자인 어워드design awards'를 검색해 봤는데 총 19,400,000개의 결과가 나왔다. 이는 우리에게 무엇을 시사하는가?

디자인 상을 반대하는 주장들은 설득력이 있다. 상의 분배가 일부 무작위로 이뤄진다는 점은 부인할 수 없으며, 이러한 사실은 대부분의 시상 제도를 웃음거리로 전락시킨다. 디자인을 수상자와 비수상자 간의 경쟁으로 보는 개념은 많은 이들이 불쾌하게 받아들인다. 그리고 실제로 어떤 디자인에 대한 다른 디자인의 우위는 합리화하기 어렵다. 일단 작품을 출품해야 하는데, 출품하지 않으면 이기기 힘들다. 게다가

위

프로젝트: 데어 이즈 어 라이트 There Is A Light
연도: 2008
클라이언트: 도쿄 타입 디렉터스 클럽 TDC
디자이너: 넌 포맷 Non-Format
도쿄 타입 디렉터스 클럽이 20주년을 기념하기 위해
의뢰한 책에 수록된 이미지. TDC는 세계에서 가장 권위
있는 디자인 상 제도를 운영한다.

출품할 때 돈을 지불해야 한다. 이로 인해 가치 있는 많은 디자인이
오히려 출품되지 못한다. 꽤 좋은 작업들이 개인 혹은 작은 그룹 안에서
이뤄지는데 이들은 출품비를 마련하지 못하거나 출품 준비와 발송에
필요한 시간을 할애할 여력이 안 된다.(주최자들은 참가자들에게 요구하는
작업량이 어느 정도인지도 잘 모르는 것 같다.)

더 심각한 문제도 있다. 디자인 상은 대부분 다른 디자이너들이
심사한다. 이런 상황에서 공평한 심사를 어떻게 확신하겠는가?
불편부당한지 어떻게 확인을 할 것이며, 정실 인사의 희생양이 되는 걸
어떻게 피할 수 있을까? 사실상 그건 불가능하다. 우리는 심사위원단의
진정성과 다양한 심사위원들의 선한 의도를 믿어야 한다. 형사 재판과
같이 출품자들에겐 심사자를 평가할 권리가 부여되어야 할지도 모른다.
예를 들어 헬베티카를 너무 과도하게 사용한 경력이 있는 심사위원은
거부하고 되돌려 보내야 한다. 장식적인 글자꼴이나 꽃무늬 장식을
포함한 작업을 긍정적으로 볼 가능성이 없기 때문이다.

디자인 상 주최 측은 방어하는 뜻에서 심사위원들에게 언제나
공정해야 하고 개인적인 연고를 고지할 의무가 있음을 미리 알린다.
하지만 디자이너들은 인간이고, 완벽하게 공평하기란 불가능하다.
언젠가 나는 디자인 심사위원으로 있었던 적이 있는데 한 작업을
두고 고민하고 있었다. 난 그 아이템이 진정 마음에 들었지만 동료
심사위원에게 이 아이템을 고려해 보자고 말할 만큼의 확신은 없었다.
물론 작품 한쪽 구석에서 디자이너의 이름을 발견하기 전까지 말이다.
공식적으로 그의 이름은 가려져 있어야 했다. 하지만 모든 사람이 볼 수
있도록 드러나 있었다. 공교롭게도 그는 내가 좋아하는 디자이너 중 한
명이었고, 난 더 이상 망설일 필요가 없었다.

디자인 상의 출품작을 대중이 평가한다면 더 나아질까?
혹은 클라이언트가 평가한다면? 클라이언트가 심사하는 시상
제도도 한두 개 있다. 영국의 디자인 비즈니스 어소시에이션 Design
Business Association (DBA)[1] 에서는 클라이언트가 심사위원이다. 물론
클라이언트들은 다른 기준을 적용한다. 그들은 미적이고 기술적인
부분을 고려하는 무형의 가치보다는 자연스럽게 결과물에 더 관심을
갖는다. 출품작을 평가하기 위해 평가서를 사용하고, 클라이언트나 일반
시민 같은 비디자이너들이 이 평가서를 판단할 수 있게 한다고 해도,

안이하고 뻔한 것이 아닌 다른 것을 포상할
수 있다는 근거는 희박하다. 이러한 결점에도
불구하고 디자인 상은 디자이너들이
자신의 디자인에 대한 권리를 주장할 수
있는 몇 안 되는 수단 중 하나다. 디자인 상
제도는 결점과 치부를 갖고 있는 불완전한
체제이지만, 이는 우리가 가진 전부이다.

디자인 상을 반대하는 주장들은 설득력이 있다. 상의 분배가 일부 무작위로 이뤄진다는 점은 부인할 수 없으며, 이러한 사실은 대부분의 시상 제도를 웃음거리로 전락시킨다

마지막으로 의견을 보태면, 난 여러 번 심사위원으로 있었는데
이러한 경험은 예외 없이 큰 즐거움이었다. 논쟁의 수준은 높아진다.
이야기는 활기 있고, 위트가 넘친다. 다른 디자이너들이 작품을
보는 방식에 대해 들으면서 많은 것을 배웠고, 그 어떤 활동보다도
디자인 심사를 통해 더 많은 친구를 사귀게 되었다. 이런 이야기는
실망스럽겠지만, 나는 속임수나 위법 행위를 단 한 번도 접하지 않았다.
오히려 그 반대였다. 짧은 시간 안에 상당히 많은 작품을 들여다봐야
함에도 불구하고 대부분의 디자이너들은 심사를 진지하게 받아들였고
공평하고 공명정대하고자 했다.

펜타그램의 파트너인 마이클 비어루트가 확인한 내용은 다음과
같다. "디자인 공모전에 참여하는 사람들, 특히 참여해서 떨어지는
사람들은 무시무시한 심사실이라는 격리된 공간에서 뭔가 음산한
일이 벌어진다고 상상하며 스스로를 위안한다. 그러나 직접 공모전을
심사해 보면 막상 현실은 그렇지 않음을 알게 된다. 닫힌 문 뒤엔 그래픽
디자인 작품으로 가득한 탁자들이 여러 개 있을 뿐이다. 대부분 삶에서
그렇듯이, 오로지 몇몇 소수의 작품만이 정말 멋지다. 심사위원들은
각자 작품에 대한 호불호를 확인하기 위해 탁자를 따라 이동한다.
평범한 그래픽 디자인일지라도 만들어 내기 위해서는 오랜 시간과 많은
인력이 필요하다. 그런데 심사 과정은 단 1초도 안 걸린다."[2]

디자인 상의 가치에 대해 판단을 내리기 전에 디자인 심사위원이
되어 보라.(이건 쉽다. 주최 측에 문의하면 된다. 그들은 언제나 새로운 사람을
원하기 때문이다.) 그러고 나서 디자인 공모전의 너저분한 비즈니스에
대한 최종 평가를 내리면 된다.

1 www.dba.org.uk
2 Michael Bierut, "You May Already Be a
 Winner." www.designobserver.com

더 읽을거리
http://designawards.wordpress.com

B

Bad projects 나쁜 프로젝트

디자이너에게는 좋은 일과 나쁜 일이 있다. 나쁜 일은 좋은 일보다 더 자주 일어나기 마련이다. 그리고 막상 내가 맡은 일이 좋지 않게 끝났을 때 남이 진행한 일이 더 좋아 보이는 이유는 무엇일까? 과연 나쁜 일이란 무엇인가? 클라이언트가 문제인가? 적은 예산? 충분하지 않은 시간? 아니면 디자이너 스스로를 탓해야 하는가?

나쁜 프로젝트란 실망스럽게 끝나는 프로젝트를 말한다. 실망의 원인은 다양하다. 창의적인 면에서 실망스럽거나, 경제적 손실이 어마어마하거나, 예상 사용자와의 소통 실패 등이 있다.

그렇다면 일이 안 좋게 끝났을 때 우리는 누구를 탓할 수 있을까? 디자이너들은 개인적으로든 집단적으로든 성공에 대한 공을 재빨리 인정받으려고 한다. 디자인 연감에 이름이 올라가는 것을 좋아하고, 어떤 큰 업적에 따르는 영광은 문제없이 받아들인다. 그런데 실패에 관해서는 쉽게 수용하지 못한다. 하지만 잘못을 인정하고 책임지는 것이야말로 미래에 발생할 수 있는 큰 문제를 피해 갈 수 있는 방법이다.

작업 의뢰서가 너무 불충분했거나 클라이언트가 합리적이지 못했거나 예산이 너무 적었다고 말하긴 쉽다. 프로젝트가 실패했을 때 클라이언트를 탓할 순 있으나 그들을 탓한다고 얻는 건 없다. 오히려 필요한 건 스스로를 되돌아보는 것이다. 문제 있는 클라이언트는 당연히 있기 마련이다. 하지만 클라이언트가 까다로운 데는 이유가 있다. 대부분 자세히 들여다보면 사전에 몰랐던 문제의 원인을 알게 된다. 클라이언트가 만족하지 못하는 원인을 알면 그에 대처할 수 있다.

디자인계의 근거 없는 믿음 중 하나는 남들은 좋은 일을 하지만 정작 자신은 그렇지 못하다고 생각하는 것이다. 훌륭한 클라이언트는 매우 적고, 멋진 일은 이보다

프로젝트가 실패했을 때 클라이언트를 탓할 순 있으나 그들을 탓한다고 얻는 건 없다. 오히려 필요한 건 스스로를 되돌아보는 것이다.

더 적은 법이다. 오히려 현실은 멋지게 변신시킬 평범한 일들이 있을 뿐이다. 책이나 잡지에서 보는 모든 멋진 작업들은 힘겨운 노동과 상당히 많은 기술을 동원하여 성취된 것들이다. 단순히 그래픽 디자인 기술만으로 된 것이 아니다. 스타 디자이너들이 그저 성공 가도를 달릴 뿐이라고 생각한다면 『사그마이스터: 메이드 유 룩*Sagmeister: Made You Look*』을 읽어 보라. 어느 누구도 쉽게 성공하진 못한다. 좋은 작업을 하는 사람은 자신의 행동에 책임을 진다. 클라이언트나 예산을 탓하거나 말도 안 되는 평계를 대진 않는다.

더 읽을거리
Stefan Sagmeister and Peter Hall, *Sagmeister: Made You Look*, Harry N. Abrams, 2009.

Banks 은행

은행을 상대하는 것은 꽤 고통스러운 일이다. 그러나 이 생각은 우리가 '갑'이고 그들이 '을'이라는 걸 깨달을 때 달라진다. 가능한 한 은행 대출은 하지 않는 것이 좋다. 디자인의 좋은 점 중 하나는 초기 투자액이 크지 않다는 것이다.

그래픽 디자인 책에서 은행에 관해 무슨 말을 할 수 있을까? 좋은 질문이다. 그러면 다루지 말까? 아니, 잠깐만. 스튜디오를 운영하든 프리랜서로 일하든 월급을 받든 간에 금융권과는 접촉할 수밖에 없다. 그런 의미에서 은행이 어떻게 굴러가는지는 알고 있으라고 조언하고 싶다. 은행은 한때 위협적인 장소였지만, 우리가 살고 있는 새로운 서비스 문화 속에서 나는 은행에 겁먹지 않아도 된다는 것을 체득했다. 또한 처음 방문한 은행에서 계좌를 만들지 않아도 된다는 것을 배웠다. 우리는 먼저 주변 사람들에게 물어본다. 디자이너 친구들에게 은행 추천을 부탁하고, 그들이 추천하는 은행을 방문하고 결정한다.[1]

　　사업을 시작하는 디자이너들이 꼭 지켜야 할 중대한 규칙이 있다. 은행 대출은 피하라. 다른 이들로부터 돈을 빌리지 않는 것이 좋다. 무엇보다도 은행 대출은 절대 하지 말아야 한다. 이유는? 그럴 필요가 없기 때문이다. 디자이너로 일하는 좋은 점 중 하나는 초기 투자 비용이 매우 적다는 것이다. 자신의 침실이나 정원 창고 혹은 친구의 스튜디오 한 구석에서 일을 시작할 수 있다. 필요한 것은 컴퓨터와 몇 가지 소프트웨어 프로그램, 전화기와 인터넷 계정이다. 책상이나 의자 그리고 좋은 커피 머신이 필요할 수도 있지만 그 이상 더 필요한 것은 없다. 수금을 기다리는 몇 달간은 불안하고 궁핍하게 살아야 하지만, 어떤 압박이 있든 간에 은행 대출은 피하도록 하라.

은행에 관한 다른 규칙이 하나 더 있다면, 거래하는 은행과 자주 그리고 정기적으로 소통하라는 것이다. 어떤 문제가 곧 생길 것 같으면 문제 해결이 어려워지기 전에 은행 매니저에게 미리 알려라. 미룰수록 문제는 더 해결하기 힘들어진다. 계좌에 돈이 있을 때 은행 매니저들은 최고의 친구이지만, 우리가 은행 규칙을 어기는 순간 그들은 매우 흥분하기 시작한다. 우리는 그들에게 솔직해질 때 문제를 해결할 수 있다. 때로는 경제적인 문제가 금방 사라지기를 기대하지만, 이 문제를 숨기려고 하면 더 심각해진다. 예를 들어 지불 의사가 없거나 지불 능력이 없는 클라이언트가 있다면, 은행 매니저와 대화하라. 은행 매니저가 항상 도울 준비가 되어 있는 건 아니지만 미리 그들에게 문제를 알린다면 그들은 당신의 상황에 맞춰 행동할 것이다.

은행을 거래처라고 생각하라. 냉정하고 공정해야 한다. 은행이 실수를 하면 항의하고 보상을 요구하라. 기대에 부합하지 못할 경우에는 계좌를 옮기면 된다. 하지만 반대로 그들이 도움이 되고 협조적이면, 거래를 유지하라.

계좌에 돈이 있을 때 은행 매니저들은 최고의 친구이지만, 우리가 은행 규칙을 어기는 순간 그들은 입에 말벌 둥지가 튼 것처럼 살벌하게 행동하기 시작한다.

더 읽을거리
Marcello Minale, *How to Run and Run a Successful Multi-Disciplinary Design Company*, Booth-Clibborn Editions, 1996.
(한국어판: 마르첼로 미날리 지음, 전승규 옮김, 「디자인 컴퍼니 바이블」, 나비장책, 2007.)

1 이 글은 2008년 9월 이후로 불어닥친 세계 경제 위기가 있기 전에 쓴 것이다. 이후 서구권의 거의 모든 은행 기관들은 경제 마비 상태에 이르러 정부 기관에 도움을 요청했다. 우리는 영웅으로서의 은행가들을 상상했지만 그들은 그렇지 못했다. 은행 대출을 하지 말아야 하는 또 하나의 이유다.

Binding 제본

제대로 제본되지 않은 문서는 제대로 디자인되지 않은 문서와 별반 다를 게 없다. 풀 제본, 스테이플 제본, 리벳 제본, 사철 제본, 무선철, 열간 접착 또는 냉간 접착 등 문서를 제본하는 방식은 자간 조절 실력과 마찬가지로 디자이너로서의 역량을 보여 준다.

그래픽 디자이너인 친구는 최근 나에게 이런 이야기를 했다. "종일 화면을 바라보면서 마우스로 픽셀을 이리저리 움직이지. 어떤 때는 유기적이면서 냄새도 나는 재료를 손으로 직접 만져 가며 작업하고 싶어." 결국 그는 야간 강좌로 책 제본을 배우기 시작했다.

포스터나 낱장의 종이를 제외하고 그래픽 디자이너가 다루는 것은 어떤 식으로든 제본되어야 한다. 그리고 제본이 잘못되면 불만족스러울 때가 많다. 그래픽 디자인의 다른 어떤 요소보다 더 큰 불만의 요인이 된다. 문서가 제대로 펼쳐지지 않거나 너무 열어젖혀서 쪼개지거나 혹은

위

프로젝트: 제본 기술
클라이언트: 파테Pathe(위), 더 세일즈 컴퍼니(가운데),
더 세일즈 컴퍼니(아래)
디자이너: 폴 젠킨스(랜치 어소시에이츠)
다양한 제본 기술들. 맨 위의 사진은 표지에 평철
제책을 하고 주름이 진 책등에 제본용 테이프를
감은 제본이고, 가운데는 평철 제책을 한 후 공업용
스테이플로 박은 제본이다. 아래는 구멍을 뚫어 찢어진
붉은 천으로 묶은 제본이다.

제대로 제본되지 않아서 페이지들이 떨어져 나가는 것만큼 절망적인
것도 없다.

영국의 디자이너 폴 젠킨스Paul Jenkins는 랜치Ranch라는 이름의
스튜디오를 운영한다. 그와 이곳의 디자이너들은 대부분 자선단체나
예술 기관을 위해 일하는 만큼 규모가 큰 작업에 따르는 넉넉한 예산의
호사를 누리는 경우가 없다. 하지만 랜치의 인쇄물들은 언제나 묘한
매력이 있고 독특했다. 그리고 그 매력은 대부분 다양하고 독창적인
제본 기술 덕분이었다. "우리는 모든 제본 방식을 좋아합니다." 젠킨스는
이렇게 말한다. "리벳 제본, 사철 제본, 기계를 발로 밟아 낱권씩
제본하는 공업용 스테이플, 색실 제본, 심지어 추억의 빗살형 제본까지,
세상은 매우 다양한 제본 기술로 넘쳐나지요."

디자이너는 어떻게 제본 방식을 결정할까? 정교한 제본 방식을
결정하기 위해서는 일단 인쇄업자와 대화를 시작해야 한다. 그런데
한 가지 문제가 있다. 대부분의 인쇄업자들은 제본 전문가가 아니라서
인쇄소들은 제본을 보통 외부 전문가에게 맡긴다. 종이와 망점, 별색의
사용에 관해 유용한 조언을 줄 수 있는 인쇄업자가 막상 열간 접착hot
glue과 냉간 접착cold glue의 차이에 관해서는 신뢰할 수 없다는 사실은
그리 놀라운 일이 아니다.

젠킨스는 미적이고 기능적인 측면을
두루 고려하여 제본 방식을 결정한다.
"쉽게 생각해서 먼저 기능성을 봅시다.
기본적으로 4배수 쪽수로 제한하고 싶지
않다면 산업 표준 규격의 중철 제본(또는
스테이플 제본)과는 다른 제본 방식이
필요합니다. 우리는 작업에서 대부분 특별한
재료를 사용하곤 하는데, 한 브로슈어 안에서 각각 다른 위치에 서로
다른 종이를 넣고자 하는 경우가 꽤 있지요. 4배수 쪽수 대신 낱장으로
페이지를 매기면 굳이 '브로슈어의 맨 끝에 다른 종이가 나오게'
할 필요는 없어요. 미적인 측면에서 보자면, 특이한 제본 방식으로
브로슈어의 분위기를 더하는 것은 경이로운 일입니다. 평철 제책
stab stiching(스테이플이 책등이 아닌 책 표지를 관통하는 방식) 같은 간단한
방식으로 브로슈어를 제본하면 거칠고 직설적인 느낌을 주지요."

> 문서가 제대로 펼쳐지지
> 않거나 너무 열어젖혀서
> 쪼개지거나 혹은
> 제대로 제본되지 않아서
> 페이지들이 떨어져
> 나가는 것만큼 절망적인
> 것도 없다.

오늘날 디지털 인쇄가 소량 인쇄를 가능케 해주면서 디자이너들이 '가내 수공' 제본 방식을 활용할 수 있는 능력이 중요해졌다. 가령 접지 묶음을 하나로 묶어 주는 고무줄 같은 것 말이다. "고무줄은 간편하면서도 아주 근사하죠."라고 젠킨스는 말한다. "색상이 다양하고, 게다가 놀랍게도 모든 것을 제대로 정리해 주는 것 같아요." 하지만 그가 보기에 이러한 '가정용' 방식들이 가장 저렴한 방식은 아니다. 그는 이렇게 말한다. "독특한 제본 방식은 보통 중철 제본 방식에 비해 비용이 좀 더 들죠. 이렇게 대충 제본한 것 같아 보여도 사실 저렴한 건 아닙니다. 앞서 말했듯이 미적인 측면이 매우 중요해요. 정말 중요한 것은 어울림이에요. 은행 연보에 대충 구멍을 뚫고 싶진 않겠죠. 그런데 켄 로치Ken Loach의 영화 브로슈어에선 그 제본 방식이 근사해 보일 수 있어요."

더 읽을거리
Daniel Mason, *Materials, Process, Print*, Laurence King Publishing, 2007.

Blogs 블로그

디자인 블로그가 디자인에 미치는 영향력은 점차 커지고 있다. 전 세계 독자들을 상대로 언제든지 무엇이든 게재할 수 있다. 어떤 이들에게는 새로운 디자인을 진지하게 그려 보는 스케치북이 되기도 하고, 또 다른 이들에겐 자기만의 새로운 디자인 에고티즘을 드러내는 플랫폼이 된다.

맞은편
프로젝트: 아일원AisleOne 블로그의 월페이퍼
연도: 2008
디자이너: 안토니오 카루손
엄격한 그리드 시스템을 기반으로 만들어진 타이포그래피 월페이퍼 디자인.
www.aisleone.net 에서 내려받을 수 있다.

최근 몇 십 년 동안 비평가, 역사학자, 교육자, 그리고 고매한 디자이너들은 디자인을 좀 더 진지하게 생각할 것을 촉구해 왔다. 디자인에 대해 논쟁하고 분석하고 이론화하라는 것이다. 자신만의 뚜렷한 철학적·이론적 관심을 갖고 연구에 집중했던 디자이너들은 항상 있어 왔다. 하지만 1990년대에 들어서야 루디 반더란스Rudy VanderLans 같은 급진적인 디자이너가 펴낸 잡지《에미그레Émigré》, 그리고《아이Eye》의 발행과 함께 그래픽 디자인을 둘러싼 비평적인 논쟁이 비로소 전문 분야 안에서 진지한 기반을 구축하기 시작했다. 이후 십여 년 정도 흐르면서 디자인 블로그의 출현으로 이 흐름은 급물살을 타게 되었다.

매일, 때로는 시간마다 온라인으로 디자인 담론을 추적하는 것은 유행이자 꼭 해야 할 일이 되었다.《아이》 잡지에 게재되는 20매짜리 기사로부터 도망가고 싶었던 디자이너들은 오히려 온라인 담론을 훑어보는 것을 즐긴다.

디자인 관련 블로그계는 미국의 몇몇 거대 사이트가 지배하고 있다. 이들은 기고자들에게 여러 디자인 주제에 관해 자발적이고 자유롭게

AisleOne

An inspirational reso
graphic design, typo
minimalism and moc

Home Shop Wallpapers About Contact

Wallpapers
ABC 123

1920x1200

ROME WAS NOT BUILT IN A SUIT

1920x1200

1920x1200

GRIDS ARE GOOD FOR THE SOUL

1920x1200

Helvetica - 1920x1200

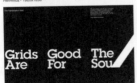

Lubalin Graph - 1920x1200

I LOVE TYPOGRAPHY

글을 쓸 수 있는 플랫폼을 제공한다. 내가 객원 필자로 있는 디자인 옵서버Design Observer와 스피크 업Speak Up♦이 이 영역을 지배하고 있는데, 디자인 옵서버는 좀 더 '나이가 든' 학술지 같은 진지함을 갖추고 있고 스피크 업은 좀 더 '젊은' 웹사이트로 광범위한 전문 영역에 초점을 맞추고 있다. 그 외 다른 블로그들은 온라인 디자인, 타이포그래피, 브랜딩, 일러스트레이션 등을 다룬다. 대부분의 디자인 잡지들은 블로그를 갖고 있다. 이는 대부분의 활동이 온라인으로 이동하고 있고, 인쇄 매체가 인터넷만큼 신속하게 움직일 수 없음에 대한 암묵적 동의다.

그 어떤 디자인 저널보다도 블로그는 광범위한 독자층을 갖고 있다. 블로그는 의견이나 감정 표현에 적극적인 네티즌으로부터 수많은 의견들을 끌어 모은다. 정확하고 상세한 의견부터(때로는 신랄함과 통찰력 때문에 원래 게시물의 의미를 퇴색시키기도 한다.) 애들 싸움보다도 못한 천박한 욕설까지 난무한다. 질책하는 대상을 직접 대면하면 드러낼 수 없을 공격적인 태도가 댓글에서 나타나는 경우가 많다. 사이버 공간에서는 누구나 용감하다.

앞서 언급한 것보다 훨씬 더 흔한 유형의 블로그들이 있다. 바로 개인 블로그다. 개인이 운영하는 디자인 블로그는 셀 수 없을 만큼 많다. 블로그 활동을 할 수 있게 해주는 소프트웨어 덕분에 디자이너들은 전통적인 출판에서 발생하는 비용과 공간의 제약을 받지 않고 텍스트와 이미지, 애니메이션과 오디오 등을 게재할 수 있다. 장점은 생각과 이미지, 소식을 공유하는 시스템, 엄청난 분량의 뉴스피드는 물론 흥미로운 링크까지 제공한다는 것이다. 단점은 낯 뜨거운 에고티즘의 축적과 따분한 자기광고, 의미 없는 재잘거림에 불과하다는 것이다. 이는 장시간 기차 여행을 하면서 옆 사람이 휴대전화로 시시껄렁한 이야기를 늘어놓는 걸 엿듣는 것과 다를 게 없다. 디자인 스튜디오들이

> 블로그의 장점은 생각과 이미지, 소식을 공유하는 시스템, 엄청난 분량의 뉴스피드는 물론 흥미로운 링크까지 제공한다는 것이다.

♦ 스피크 업 블로그에 게재된 글들은 현재 underconsideration.com/speakup에서 아카이브 형태로 다시 볼 수 있다. 2002년 9월 런칭해서 2009년 4월 폐쇄했는데, 폐쇄의 이유를 소상히 밝힌 운영자 아민 비트의 글에서 미국 디자인 블로그의 흥망성쇠를 읽어 볼 수 있다.

그들의 웹사이트에 블로그를 링크해 놓는 것은 틀림없이 자기 세력을 확대한다는 분위기를 풍긴다. 그리고 게시물 끝에 댓글이 몇 개 있어서 열어 보면 막상 별다른 논의가 오간 것도 아니다.

종종 이러한 사이트들은 블로거의 이웃이나 친구가 아닌 이상 다른 이들의 관심을 끌기엔 지나치게 폐쇄적이고 혼란스러운 경우도 있다. 하지만 꽤 많은 블로그가 재치 있게 참여를 유도하고, 세련되게 디자인되었다.

블로그 세계를 샅샅이 뒤지다 보면 수많은 양의 흥미롭고 예상치 못한 텍스트와 이미지 자료들을 발견하게 된다. 그런 한편 어떤 식으로든 권위 있는 평가를 내놓고자 하는 사이트가 너무 많다 보니, 디자인 블로그 활동에는 주목할 만한 세 가지 효과들이 나타났다.

그중 첫 번째는 디자이너의 삶을 덜 외롭게 할 소프트웨어 팁과 정보 공유 같은 실용적인 혜택을 주는 것은 물론 논의와 의견 교환을 장려한다는 효과다. 1990년대 디자인 출판 붐이 일어나고, 블로그 활동이 생겨나기 전에 디자이너가 된 사람은 디자인이라는 일이 고립된 직업이라고 자주 느꼈다. 일단 주변에 정보가 너무 없었다. 하지만 이제 디자인 책과 디자인 블로그가 넘쳐나는 덕분에 지식과 실용적인 조언, 영감을 주고받는 일이 활발히 이루어지고 있다. 때로는 자료의 종수가 너무 많다고 생각되긴 해도 이것은 일단 좋은 일이다.

두 번째 효과도 이로운 것이다. 블로그 활동은 디자이너를 편집자로 만든다. 자신이 직접 생산한 텍스트와 이미지를 포스팅하면서 디자이너들은 이전 방식과는 다르게 내용을 선보인다. 직접 책을 쓰는 (그리고 디자인도 하는) 디자이너는 소수다. 하지만 수백 명, 어쩌면 수천 명의 디자이너들이 자신의 글과 사진, 그래픽으로 가득한 블로그를 생산한다. 종종 이러한 사이트들은 블로거의 이웃이나 친구가 아닌 이상 다른 이들의 관심을 끌기엔 지나치게 폐쇄적이고 혼란스러운 경우도 있다. 하지만 꽤 많은 블로그가 재치 있게 참여를 유도하고, 세련되게 디자인되었다. 어떤 블로그는 소프트웨어의 정교함에 덕을 보기도 하지만, 대부분은 스스로 재능이라고 생각지 못했던 직관적인 편집 능력과 프레젠테이션 기술이 발현되어 있다.

마지막 효과는 그다지 이롭다고는 말할 수 없다. 블로그 활동은 디자인에 관한 일차 정보인 책과 잡지를 대체하며 위협한다. 루디 반더란스는 2004년에 이미 "블로그는 수많은 디자인 잡지를

무용지물로 만들고 있다."[1]고 말했다. 언뜻 보기에 이는 좋지 않은 현상으로 보인다. 인터넷에 책과 잡지의 위상이 빼앗길 것으로 보이기 때문이다. 컴퓨터 화면에서 무료로 볼 수 있는 것을 누가 돈을 내고 보려고 하겠는가? 다만 나는 이것이 덜 확실한 이점이라고 언급한 바 있다. 내 생각에 앞으로(사실상 이미 일어나고 있다.) 출판인과 저술가, 편집자, 책 및 잡지 디자이너는 좀 더 좋은 책과 잡지를 만들고자 할 것이다. 나아가 그들은 책을 온라인 세계와 결합할 수 있는 방안들을 찾게 될 것이다. 책과 잡지는 인쇄물과 전자책이라는 두 버전으로 공존할 가능성이 크다. 그리고 내 생각엔 이것은 우리에게 이로울 것이라고 본다.

더 읽을거리
www.designobserver.com

1 "An Interview with Rudy VanderLans: Still Subversive After All These Years," Steven Heller, 2004. www.aiga.org/content.cfm/an-interview-with-rudy-vanderlans

Book design 북 디자인

디자이너들이 고달픈 표정으로 "책을 디자인하고 있어."라고 말하면 그 고달픔엔 대개 자부심도 섞여 있다. 책을 디자인하는 것은 일종의 명예로운 훈장이다. 비록 단가가 높은 작업은 아니지만 디자이너로서는 가장 만족스러운 일 중 하나다.

훌륭한 그래픽 디자인의 가치와 품위를 알리는 데 디자인이 잘된 책보다 더 좋은 광고는 없다. 타이포그래피, 이미지, 그리드, 여백, 인쇄 품질, 인쇄 용지, 판형, 제본, 후가공 등이 모두 조화롭다면 그 결과는 거의 완벽에 가깝다. 디자인이 좋은 책은 겉모습이 멋질 뿐만 아니라 놀라우리만치 만족스러운 방식으로 정보를 전달한다. 우리는 영상 문화 시대의 장점들을 모두 누리며 살고 있지만, 생각과 정보를 우아하게 전달한다는 측면에서 잘 만들어진 책은 인체공학적으로 가장 뛰어나다. 게다가 냄새도 좋다.

빅토리아 시대의 디자이너이자 예술가, 저술가 그리고 유토피아 사상을 지닌 사회주의자였던 윌리엄 모리스William Morris는 공예만의 존엄성이 있다고 믿었고 잘 디자인된 물건은 문명이 누릴 수 있는 특전이라고 믿었다. 1893년에 쓴 「이상적인 책The Ideal Book」[1]이라는 글에서 그는 이렇게 말했다. "그림책은 아마 인간이 살아가는 데 절대적으로 필요한 것은 아닐 것이다. 그러나 그림책은 우리에게 더없는 즐거움을 준다. 또한 그림책은 순수 창작 문학이라는 절대적으로 필요한 다른 예술과 밀접하게 연관되어 있기 때문에 이성적인 인간이라면

> 생각과 정보를 우아하게 전달한다는 측면에서 잘 만들어진 책은 인체공학적으로 가장 뛰어나다.

위, 맞은편

프로젝트: 『메이킹 오브 유니버스*Making of the Universe*』
연도: 2009
클라이언트: 뮤트 레코드의 폴 A. 테일러
디자이너: 아드리안 쇼네시
아트워크: 티 디자인
사진가: 대니얼 밀러, 퍼그 피터킨
「사운드 오브 유니버스」를 녹음하고 있는 디페시 모드의 사진이 수록된 96쪽짜리 책. 「사운드 오브 유니버스」의 디럭스 박스 세트에 포함되어 있다.

쟁취해야 할 가치 있는 생산물 중 하나로 살아남아야 한다."

하지만 출판은 살인적인 마감 기한과 빡빡한 편집 및 제작 여건으로 인해 매우 경쟁적이고 비용에 민감한 산업이기도 하다. 점점 요구 사항이 늘어나고 있는 마케팅 압박은 말할 것도 없다. 디자이너들은 북 디자인의 사소한 부분을 갖고 고민하고 싶어 하지만 시간이 충분한 경우는 드물다. 그럼에도 불구하고 멋진 책들은 어떻게든 계속 나오고 있고, 디자이너들은 책을 디자인하는 기회를 쉽게 뿌리치지 못한다. 북 디자인은 그래픽 디자인의 중심이자 일종의 통과의례이기도 하다. 경제적인 어려움에도 불구하고, 그리고 예상보다 늘 작업 시간이 더 소요됨에도 불구하고 디자이너들은 여전히 책을 디자인하겠다고 줄을 선다.

모던 북 디자인의 대가 중 한 명인 데릭 버솔Derek Birdsall이 쓴 『북 디자인에 관한 노트*Notes on Book Design*』[2]라는 책은 이 주제에 관한 걸작 중 하나다. 한 일간지에 이 책의 서평을 쓴 비평가 존 매닝John Manning은 이렇게 말한다. "대부분의 독자들은 책의 외형과 레이아웃, 모양과 크기, 느낌을 당연하게 받아들인다. 버솔이 씁쓸해하며 인정했듯이 '책을 만들 때 가장 좋은 레이아웃은 디자인하지 않은 것처럼 보이는 것이다.' 우리는 디자인이 좋은지, 혹은 형편없는지 직관적으로 안다. 디자인이 지나치게 눈에 들어온다면 그 디자인은 아마 좋은 디자인이 아닐 것이다. 형식이 내용과 어울리고, 이미지가 텍스트와 결합하고, 텍스트가 시작되면 충분한 미학적 논리를 갖고 흘러가는가의 문제에서 자연스러운 조화와 리듬이 필요하다. 반면 외적인 것은 저절로 만들어지는 것이 아니다. 세심함과 심사숙고 그리고 디테일에 주의를 쏟은 결과가 바로 책의 외형이다."[3]

> 북 디자인은 그래픽 디자인의 중심이자 일종의 통과의례이기도 하다. 경제적인 어려움에도 불구하고, 그리고 예상보다 늘 작업 시간이 더 소요됨에도 불구하고 디자이너들은 여전히 책을 디자인하겠다고 줄을 선다.

'자연스러운 조화', '미학적 논리'와 같은 표현들은 영감을 준다. 하지만 마케팅 관련 지시 사항만 늘어놓는 출판사와 마감 기한을 독촉하며 진을 빼는 편집자들 및 제작 담당자들과 일하면서 우리 디자이너들은 과연 원하는 것을 달성할 수 있을까?

책을 디자인하기 전에 디자이너들은 기본적인 것을 결정해야

한다. 판형과 그리드, 폰트, 컬러 팔레트, 인쇄 용지, 장정의 재료와 제본
방식을 결정하기 전에 기본적인 철학적 질문을 던져야만 한다. 책의
정신, 기운과 분위기 등을 반영하는 디자인을 해야 하는가? 아니면
'대부분의 독자들이 당연하게 받아들일' 중립적인 디자인을 하고,
그리하여 책의 화보나 글 같은 것들로 독자의 관심을 사게 할 것인가?

경주용 차에 관한 책을 예로 들어 보자. 여기서 우리는 선택해야
한다. 빠른 속력을 나타내는 스트라이프 요소와 그 밖의 자동차 관련
그래픽 요소를 넣을 수 있다. 아니면 일러스트레이션을 써서 시각적
메시지를 담고 타이포그래피, 레이아웃과 그래픽 요소들을 이용해
내용을 '보이지 않는' 방식으로 강조할 수도 있다. 또 다른 예를 들어
보자. 인도 요리에 관한 책 디자인을 의뢰 받았다고 치자. 어떻게 해야
할까? 인도의 산스크리트 폰트와 뾰족한 아치 이미지를 쓸까, 아니면
요리법이 쉽게 눈에 들어오도록 절제되고 중립적인 타이포그래피
시스템으로 디자인해야 할까.

두 접근법 모두 장점이 있다. 그러면 어떻게 결정을 내릴 것인가?
물론 발행인, 마케팅 부서 그리고 책을 판매하는 서점까지도 나름의

위

프로젝트: 『한스 핀슬러와 스위스 사진 문화: 작품, 사진 수업, 모던 디자인 1932~1960』
연도: 2006
디자이너: 프릴 앤드 비첼리
클라이언트: 취리히 디자인 박물관
Thilo König, Martin Gasser (eds.), *Hans Finsler und die Schweizer Fotokultur Werk, Fotoklasse, moderne Gestaltung 1932~1960*, gta Verlag Zürich, Zürich 2006.
© Zürcher Hochschule der Künste (ZHdK), 8005 Zürich and gta Verlag, ETH Hönggerberg, 8093 Zürich. 사진 © Hans Finsler © Stiftung Moritzburg, Halle/Saale, DE.
스위스의 2인조 디자이너 타니아 프릴Tania Prill 과 알베르토 비첼리Alberto Vieceli가 디자인한 책으로, 한스 핀슬러의 흑백 사진들은 세련되고 절제된 타이포그래피와 함께 균형 있게 배열되어 있다. 시선을 산만하게 만들지 않는, 명확한 위계가 드러난다.

관점이 있을 테고 때로 디자이너는 이러한 경쟁적인 요구들을 조율해야 한다. 하지만 디자이너는 궁극적으로 다음과 같은 질문을 해야 한다. 내용에 간섭하는 방식으로 접근할 것인가? 아니면 내용을 명확하게 보여 주는 덤덤한 디자인을 할 것인가? 네덜란드의 뛰어난 북 디자이너인 이르마 붐Irma Boom은 한 인터뷰에서 이렇게 말한 바 있다. "저는 제가 디자인할 책의 내용을 꼭 읽어 봅니다. 내용을 이해하지 못하면 디자인할 수가 없어요. 내용을 알기 때문에 다른 사람들보다 더 앞선 디자인을 할 수 있죠."[4]

일단 '철학적' 접근법을 결정했다면 좋은 디자인을 위해 실전에서는 어떤 단계를 거쳐야 할까. 비결은 책을 하나의 전체로서 보아야 한다는 것이다. 디자이너들은 펼침면 중심으로 생각하는 경향이 있다. 두 페이지가 마주 보는 펼침면은 컴퓨터 화면에 알맞게 들어차서 디자이너가 다루기 편하다. 하지만 독자들은 책을 더 넓은 관점에서 바라본다. 그리고 이들은 뒷부분부터 펼쳐 보거나 혹은 아무 데나 펼쳐서 넘기는 등 제멋대로 책을 본다. 내가 책에서 가장 중요하다고 생각하는 부분은 리듬이다. 한 페이지에서 다른 페이지로 넘어가면서 일관성 혹은 변주variation가 있는지 질문하게 된다. 대부분의 상업 잡지에서 볼 수 있는 과장된 변주를 말하는 것이 아니다. 이런 잡지들에서는 지속적으로 독자의 시선을 끌기 위해 페이지를 펼칠 때마다 온갖 변화가 폭발한다. 내가 말하려는 것은 디자인이 잘된 책에서 늘 나타나듯 변화를 절제할 줄 아는 감각이다.

'절제된 변화'를 위해서는 그리드가 필요하다. 나는 그리드만을 다룬 항목을 썼는데(p.168 '그리드' 참조) 여기서는 그리드가 책 내용의 구조와 흐름에서 절대적으로 기본이 된다는 것만 밝히기로 한다. 그리드는 집의 뼈대와도 같다. 그리드는 외적인 모습에 내적 힘을 부여한다. 그리드는 책에 건축적인 감각을 준다. 건물에서도 디자인 감각이 전혀 없는 어설픈 구조물이 있을 수 있고, 기능이 훌륭하면서 모양새도 좋은 구조물이 있을 수도 있듯이 말이다.

책 한 권의 전체적인 디자인을 그리는 과정은 오늘날 원고를 대개 디지털로 받게 되면서 더 어려워졌다. 이는 곧 디자이너가 원고를 손에 쥐고 읽지 못한 채 책을 디자인하게 된다는 말이다. 디지털 자료들은 디자인의 기술적 실행을 상대적으로 수월하게 해주지만 섬네일과

텍스트 파일에 의존하다 보면 내용의 본질을 물리적으로 느낄 수 있는 기회를 놓치게 된다. 그 어떤 것도 이미지와 텍스트를 손에 쥐고 하는 작업을 따라올 수가 없다. 그래서 가능하면 책을 디자인할 때 탁자 위에 사진 출력물, 텍스트, 그래프, 헤드라인 등 모든 내용물을 펼쳐 놓고 시작하는 것이

책 한 권의 전체적인 디자인을 그리는 과정은 오늘날 원고를 대개 디지털로 받게 되면서 더 어려워졌다. 이는 곧 디자이너가 원고를 손에 쥐고 읽지 못한 채 책을 디자인하게 된다는 말이다.

좋다. 이렇게 하면 디자이너는 전체적인 조망을 할 수 있다. 즉 책에 대한 전체적인 감을 잡을 수 있다. 작은 스튜디오에서 이런 작업이 항상 가능한 것은 아니다. 하지만 펼침면들을 벽에 붙여 속도와 리듬에 대한 감각을 얻을 수 있다. 내가 자주 사용하는 방법은 바닥에 깔아 놓는 것이다. 이는 책이 각각의 펼침면들이 이어진 것을 넘어서는 어떤 것이라는 관점을 갖는 데 도움을 준다.

다음으로 중요한 사항은 텍스트와 이미지의 관계다. 판면의 넓이와 타이포그래피 디테일이 결정되면 이미지의 크기와 배치가 중요하다. 글자 크기를 너무 다양하게 쓰면 책이 복잡해 보인다. 너무 적어도 밋밋하게 보일 수 있다. 개인적으로는 이미지가 여백 없이 꽉 차게 들어간 페이지와 여백을 둔 페이지가 섞여 있는 것을 좋아한다. 이런 이미지 배치는 책에 역동성을 부여한다. 또 개인적으로 배경에 색을 까는 것을 싫어한다. 흰 페이지들이 좋다. 흰 페이지 위에 검은 텍스트가 있는 것이 좋다. 아주 모험적인 건 아니겠지만 나는 색이 깔린 페이지에 싫증을 느끼며, 무엇보다 짧은 글에서 색이 깔린 바탕에 텍스트를 넣거나 혹은 그 바깥에 텍스트가 들어가는 것을 더 지루하게 생각한다. 그렇지만 다른 디자이너들은 좋은 효과를 위해 색이 들어간 페이지들을 사용한다. 북 디자인에서 꼭 지켜야 할 규칙이란 없다.

마지막은 책의 구성 요소에 관한 것이다. 판면, 머리 제목, 도판 설명 그리고 책의 권말 부록 등이 여기에 해당한다. 이러한 모든 세부 요소들은 중요한 부분이며 판단을 잘못하면 결과물은 촌스럽고 뭔가 뒤섞인 듯한 인상을 준다. 훌륭한 디자이너들은 책이라는 교향곡 안에서 이러한 사소한 음표에 여러 많은 생각들을 담아낸다. 이런 '음표'들은 그것이 차지하는 지면 이상으로 책에 영향을 미친다.

또 무엇을 해야 할까? 이렇게 피땀 흘리는 노고에 더해 내가

북 디자인에서 가장 성가신 일이라 생각하는 것 중 하나를 처리해야
한다. 바로 책의 본문 디자인이나 책의 내용과 상관없는 표지 혹은
재킷 디자인이다. 다른 제목에 더 어울릴 법한 북 디자인만큼 책에 대한
전체적인 비전이 결여되어 보이는 것도 없다. 책 내용보다 표지가 더
면밀한 검토 대상인 것은 분명하다. 마케팅 부서가 관여되어 있고 해외
판매 부서도, 심지어 서점 구매자들까지 관련되어 있다. 그렇다 보니
표지나 날개는 줄 끊어진 풍선처럼 날아가 버릴 수 있다. 나는 이런
경험을 많이 했다. (이 문장을 쓰면서 이 책에서만큼은 이런 일이 일어나지
않도록 다짐한다.)

마지막으로 북 디자이너가 길러야 할 가장 중요한 능력은 편집
기술이다. 디자이너로서 우리는 북 디자인이라는 과제를 편집자가 편집에
임하는 방식으로 수행해야 한다. 대부분의 디자이너들은 편집자처럼
사고할 줄 안다. 북 디자이너들은 정보를 위계 있게 배열하고 강조할
부분을 알아보는 데 타고난 소질이 있다. 이르마 붐은 이렇게 말한다.
"북 디자인을 하는 것은 단지 디자인만 하는 것이 아닙니다. 편집이기도
하죠. 그래서 시간이 많이 필요합니다. 저는 편집진의 일원으로
책 프로젝트의 시작 단계부터 개입합니다. 그래서 전체적인 디자인 과정은
훨씬 더 많은 시간을 요구하죠. 이건 제가 좋아하는 일이기도 합니다.
그렇게 해야만 뭔가 특별한 것을 만들 수 있으니까요."[5]

더 읽을거리
Jost Hochuli and Robin Kinross, *Designing Books: Practice and
Theory*, Hyphen Press, 1997.

1 www.marxists.org/archive/morris/
works/1893/ideal.htm

2 Derek Birdsall, *Notes on Book Design*,
Yale University Press, 2004.

3 "Cover to cover," *Guardian*, Saturday 16
October 2004.

4 Erich Nagler, "Boom's Visual Testing
Ground," February 2008. http://www.
metropolismag.com/December-1969/Irma-
Boom-rsquos-Visual-Testing-Ground/

5 앞의 글.

Book cover design 북 커버 디자인

북 커버 디자인은 디자이너가 얼마나 정확하고
직접적인 방식으로 시각 커뮤니케이션을 할 줄
아는가를 보여 준다. 그래픽 디자인에서 위대한
마술 중 하나는 책의 내용을 압축하여 서점을
들락거리는 사람들의 관심을 집중시킨다는
것이다.

디자이너 혹은 일러스트레이터에게는 책 전체 내용을 하나의 예리한
그래픽 진술로 뽑아내는 것만큼 어려운 도전은 없다. 언어와 아이디어
혹은 읽는 걸 좋아하지 않는 디자이너는 멋진 책 표지를 만들어 낼
가능성이 적다. 음악을 좋아하는 디자이너들이 훌륭한 음반 재킷을
디자인하는 것처럼 언어를 좋아하는 디자이너들이 멋진 책 표지를
만들어 낸다.[1]

물론 여기서 나는 대박 난 책의 표지나 영화의 파생 상품으로 나온
원작 소설, 로맨스 소설, 유명인의 자서전 혹은 자동차 수리 매뉴얼에

프로젝트: 「남성용 아메리칸 시어터 독백집」, 「여성용
아메리칸 시어터 독백집」
연도: 2001
클라이언트: 시어터 커뮤니케이션 그룹
디자이너: 카린 골드버그
이 책은 《아메리칸 시어터》 매거진에 1985년부터 실린
80개 이상의 희곡들 중 선별하여 배우들을 위한 가장
좋은 오디션 작품들을 선보이고 있다. 잡지는 지난
15년 동안 「미국의 천사들」, 「세 명의 키 큰 여인」, 「나비
부인」, 「토크 라디오」, 「볼티모어 왈츠」, 「땅에 묻힌 아이」
등 중요한 현대 미국 희곡들을 발표했다.

관해 말하고자 하는 것이 아니다. 이러한 책들은 대부분 특정 공식에
따라 만들어지며, 여기서 빗나가면 판매 지수를 떨어뜨리고 거대
출판사의 마케팅 부서는 피눈물을 흘리게 된다. 그래서 우리가 봐야 할
것은 대형 마트의 서적 코너가 아니라 현대 문학, 고전, 전기, 여행, 요리,
예술, 인문학 같은 교양 독자들을 위한 지적인 책들이다.

책 표지는 서점에서 책을 훑어보는 이들의 시선을 사로잡아야
한다. 표지가 눈길을 끌어야 하는 까닭은 수백 권의 책들이 서로
관심을 끌기 위해 서점에 온 사람들을 공격하고 있기 때문이다. 물론
보더스Borders 같은 대형 서점의 진열대에서만 기능을 발휘하는 표지를
디자인해서도 안 된다. 디자이너는 인터넷의 섬네일로도 기능하는
디자인을 만들어 내야 하기 때문이다.

책을 읽지 않고도 표지를 디자인할 수 있을까? 물론 가능하다.
하지만 내용을 읽으면 더 나은 디자인을 풀어낼 수 있을 것이다. 또
좋아하지 않거나 이해되지 않는 책의 표지를 디자인할 수 있을까?
이것도 물론 가능하다. 하지만 어떻게든 티가 날 것이다. 음반 재킷
디자이너들과 마찬가지로 북 커버 디자이너들은 자신에게 영감을 주는
재료로 디자인할 때 가장 뛰어난 작업을 해낸다. 소설가이자 예술가인
할런드 밀러Harland Miller는 펭귄 북스의 책 표지를 소재로 일련의
회화를 그렸다.[2] 북 커버 디자인에 관한 한 신문 기사[3]에서 그는 미국의
저술가 앨런 거개너스Allan Gurganus가 "누군가의 책 표지는 어떻게
보면 문학 비평의 첫 번째 행위 중 하나다."라고 한 말을 인용했다. 표지
디자인을 책에 대한 시각적 비평으로 보는 개념은 놀랍다. 디자이너가
시각적 비평가라니! 이는 곧 독자들이 책에 대한 일종의 비평으로서
표지를 이야기할 수 있다는 뜻이다.

그렇다면 무엇이 좋은 표지 디자인을 만들까? 비밀은 책의 내용을
다시 들려주지 않는 것에 있다. 다시 들려주고 싶다고 해도 그것은 거의
불가능한 작업이다. 책의 저자는 세세한 이야기를 마음껏 써 내려간
수백 페이지를 갖고 있지만, 디자이너는 책의 내용을 시각적으로
되풀이하기엔 협소한 공간을 갖고 있다. 좋은 책 표지는 시각적 축약을
잘 활용하며, 이야기를 자세하고 엄밀하게 설명하려는 방식을 피한다.

하지만 출판사들이 디자이너와는 다른 방법으로 책 표지를
바라본다는 점은 상기할 필요가 있다. 앨런 거개너스가 제시하듯이

첫 번째 비평가는 디자이너가 아니다. 보통 출판사의 마케팅 부서가 그 역할을 담당한다. 대개 책 표지들은 마케팅과 판매 부서의 생산품이다. 마케팅 부서 사람들이 어떤 이미지가 책 판매에 좋은지 모른다는 말은 아니지만, 영화 포스터나 음반 재킷의 사례에서도 보듯이 이들이 더 많이 개입할수록 결과물은 더 평준화되고 상투적이 된다.

북 커버 디자이너로서 멋지고 현대적인 결과물을 만들어 낸 미국 디자이너 마이클 이언 케이Michael Ian Kaye는 '마케팅 요구 사항'에 대해 흥미로운 이야기를 들려준다. 그의 통찰력 있는 논평에는 모든 분야의 디자이너들이 배울 점이 있다. 스티븐 헬러와의 인터뷰[4]에서 케이는 이렇게 말했다. "예를 들어 누군가 큰 글자를 요구한다면, 과연 그가 그걸 진심으로 원하는 걸까요? 열에 아홉은 아닙니다. 그들이 원하는 것은 가독성과 중요성 그리고 명확함입니다." 그는 계속해서 이렇게 말한다. "큰 글자, 금박, 엠보싱 등 사람들은 클리셰를 요구합니다. 이런 경우 중요한 것은 가독성과, 그 책이 중요하고 특별하게 보여야 한다는 것임을 저는 알고 있죠. 이는 진부한 마케팅 전략에 굴복하지 않으면서도 성취할 수 있는 것들입니다."

이 의견을 증명하듯 케이는 마케팅 지시가 내려져도 패하지 않는다. 대신 그는 '협상'한다. 인질 협상가처럼 그는 상황을 바라보고 어느 누구도 상처 받지 않는 길을 찾는 것이다. 간혹 우리는 마케팅 부서와의 갈등에서 패배를 인정해야 하지만, 케이가 보여 주듯이 클라이언트가 원하는 걸 들어주는 동시에 우리가 추구하는 디자인의 완결성을 유지할 수 있는 방법도 있다.(p.80 '클라이언트' 참조)

케이는 마케팅 부서의 강권에 도전할 수 있는 권리를 얻었다. 그에 관한 온라인 기사 중에는 케이가 독특한 지위를 누리고 있다는 점이 언급되었다. 알렉산드라 랭Alexandra Lange은 이렇게 말했다. "대부분의 출판사에서 디자인과 광고는 분리된 부서다. 하지만 리틀 브라운 출판사의 크리에이티브 디렉터로서 케이는 북 디자인과 광고 전반을 감독한다. 다시 말해 교정쇄에서부터 진열대에 이르기까지 책의 총체적인 모습을 지휘하는 것이다."[5] 많은 디자이너들이 케이와 같은

위
프로젝트: 질 호프먼의 『질티드Jilted』
연도: 1994
클라이언트: 사이먼 앤드 슈스터
디자이너: 카린 골드버그
포토몽타주: 만 레이
『질티드』는 도시에 사는 중년 예술가의 성적 부활이라는 경험에 관한 소설이다. 표지의 타이포그래피는 책에 등장하는 변덕스럽고 기능 장애를 겪는 인물들을 반영한다.

위
프로젝트: 엘리자베스 하드윅의 『사이트 리딩스Sight Readings』
연도: 1998
클라이언트: 랜덤 하우스
디자이너: 카린 골드버그
1982에서 1997년 사이에 엘리자베스 하드윅이 미국 작가들에 관해 쓴 에세이 모음집. 이 표지를 제안했으나 채택되지 못했다.

위치에 있을 수만 있다면 아마도 팔다리라도 잘라서 내놓겠다고 할 것이다.

앞서 가는 또 한 명의 디자이너로 뉴욕에서 활동 중인 카린 골드버그Carin Goldberg가 있다. 그녀는 디자이너란 "무용수가 음악에 반응하듯이 저자의 말과 생각이 갖고 있는 분위기와 의도를 그래픽으로 해석함으로써 독자를 자극하고, 환기시키고, 꼬드기고, 유혹하며, 또한 괴롭힐 줄 알아야 한다."고 말한다. 의뢰자의 지나친 소심함이 오히려 더 나은 표지가 나올 수 있는 기회를 막는다고 그녀는 피력한다. "표지는 매대에서 수백 권의 다른 표지들과 함께 경쟁해야 한다."고 언급하며 그녀는 이렇게 주장한다. "시각적으로 과열되고 경쟁적인 환경에서 그래픽으로 경쟁하는 것은 어려운 일입니다. 저는 표지가 책 판매에 전적으로 책임이 있다고 생각하진 않습니다. 좋은 서평과 유명 인사의 추천사가 더 효과적일 수도 있죠. 물론 표지가 결정적인 영향을 줄 수도 있습니다. 그러니 책 표지에서 나쁜 디자인이나 그저 그런 디자인에 대한 변명은 있을 수 없어요. 대부분의 디자이너들이 이를 이해한다고 생각하지만 아쉽게도 편집자, 발행인, 마케터들은 대담하고 좋은 디자인의 힘을 과소평가할 때가 있습니다. 한 해 출간되는 엄청난 양의 출판물을 생각하면 매대에는 좀 더 근사한 표지의 책이 놓여 있어야 합니다. 하지만 현실은 그렇지 않죠."[6]

표지 디자인이 얼마나 멋진가에 상관없이, 순전히 표지 디자인 때문에 책을 사는 사람은 거의 없을 것 같다. 디자인은 잠재적인 독자에게 책의 존재를 알리는 데 중요한 역할을 할 것이다. 표지는 어떤 이로 하여금 책을 집어 들게 할 수 있으며, 손에 이미 쥐고 있는 책을 구입하도록 결정하는 데 도움을 줄 수도 있다. 하지만 디자인만이 유일한 구매 이유가 될 수는 없다. 마이클 이언 케이나 카린 골드버그처럼 천재적인 북 디자이너로 칭송받는 칩 키드Chip Kidd도 표지만으로 책이 팔리진 않는다고 생각한다. "저는 당신이 이 책을 사게 만들 순 없습니다. 하지만 당신이 그 책을 집어 들 수 있도록 도와줄 순

대개 책 표지들은 마케팅과 판매 부서의 생산물이다. 마케팅 부서 사람들이 어떤 이미지가 책 판매에 좋은지 모른다는 말은 아니지만, 영화 포스터나 음반 재킷의 사례에서도 보듯이 이들이 더 많이 개입할수록 결과물은 더 평준화되고 상투적이 된다.

1 대부분의 광범위한 관찰들이 그렇듯이, 예외도 있다. 수많은 불후의 '블루 노트' 음반 커버를 디자인하고 촬영한 위대한 리드 마일스Reid Miles는 잘 알려져 있듯이 재즈를 싫어했다. 그 이상의 일반화는 하지 않겠다.

2 http://whitecube.com/artists/harland_miller/

3 "Judge the book trade by its covers," Harland Miller, *Guardian*, 7 July 2007.

4 "Michael Ian kaye on Book Cover," Steven Heller and Elinor Pettit, *Design Dialogues*, Allworth Press, 1998.

5 Alexandra Lange, "The Bookmaker," December 1998.

6 필자와의 대화.

7 Anya Yurchyshyn, "How to Make People Buy Books. Chip Kidd, art director at Alfred A. Knopf, reveals the tricks of the trade," June 2007. www.esquire.com/the-side/qa/chipkidd061807

8 Phil Baines, *Penguin by Design, A Cover Story 1935~2005*, Allen Lane, 2005; Phil Baines and Steve Hare (eds.), *Penguin by Designers*, Penguin Collectors Society, 2007. (초판 1250부 한정)

있어요." 그는 말한다. "독자가 책을 사는 것에는 매우 다양한 요인들이 작용합니다. 표지는 그중 하나일 뿐이에요."[7]

북 디자이너가 되고픈 사람들뿐만 아니라 출판업에 단련된 프로들도 펭귄 북스의 디자인 역사를 공부하면 뭔가 깨우치게 될 것이다. 덕망 있던 발행인은 1935년에 대중 시장을 겨냥해서 저렴한 문고판을 출간하기 시작했다. 이후 다른 어떤 출판사도 견줄 수 없는 일관된 수준을 유지하며 좋은 디자인을 꾸준히 개척해 왔다. 2008년에는 이 출판사가 디자인에 전념한 궤적을 보여 주는 두 권의 완벽한 책들이 출간되었다.[8] 펭귄 북스의 이야기를 읽을 때 놀라운 점은 멋진 그래픽 디자인에 대한 고매한 헌신과 분별력 있는 상업적 모양새를 동시에 조화시켜 나갔다는 점이다.

책 표지를 디자인해서 어느 누구도 부자가 될 순 없다. 하지만 문화와 아이디어, 상업적 활동을 아우르는 무대에서 활동할 수 있기 때문에 영리한 디자이너들은 항상 책 표지를 디자인하고 싶어 할 것이다.

더 읽을거리
Chip Kidd, *Chip Kidd: Book One: Work: 1986~2006*, Rizzoli, 2005.

Branding 브랜딩

서양 후기 산업사회에서 우리가 '만드는' 것은 오로지 브랜드다. 이는 디자이너가 엄청나게 많은 일을 해야 함을 뜻한다. 하지만 한편으로는 급진적이고 혁신적인 그래픽 디자인의 종말을 고하는 징조가 아닐까? 디자인을 브랜딩으로 만들면서 디자이너들은 자신의 권한을 다른 곳으로 넘겨 버렸다

1990년대에 나는 '브랜딩'이라는 단어가 디자인 회의에 등장하는 걸 목격했다. 초기에는 이 단어 사용을 고집스럽게 거부했다. '아이덴티티', '로고' 혹은 '마크'와 같은 시대에 뒤떨어진 단어만 고집했다. 그리고 동료들과 클라이언트에게도 그 'B'로 시작하는 단어를 사용하지 말아 달라고 요구하곤 했다. 여기에는 세 가지 이유가 있었다.

먼저 브랜딩은 디자인과 별다른 관련이 없다고 생각했다. 브랜드의 지위는 일정 기간에 걸쳐 만들어진 품질에 전적으로 의존하고 있었다. 그리고 그래픽 디자인이라는 향수를 뿌려 향기를 입힌다고 해서 브랜드가 즉시 획득되거나 인정받을 순 없었다. 하지만 내 스튜디오를 찾아온 클라이언트들은 신뢰와 믿음 같은 개념을 표현하는 '브랜드 아이덴티티'를 요구했고, 새로운 로고와 브랜딩을 통해 이를 가능하게 하고 싶어 했다. 난 이때 신뢰와 믿음을 얻어야 한다는 걸 느꼈다.

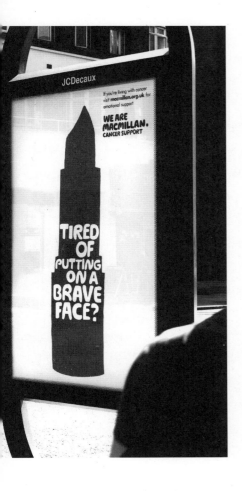

위, 다음 페이지

프로젝트: 맥밀런 암 지원 센터 브랜딩
연도: 2009
클라이언트: 맥밀런 암 지원 센터
디자인: 울프 올린스

맥밀런 암 지원 센터는 암 환자들을 보호할 수 있도록
간호사를 지원했다. 하지만 간호사들은 종종 저승사자로
취급되기도 했다. 영국에 120만 명의 암 환자들이
있는 상황에서 맥밀런은 더 큰 역할이 필요했다. 울프·
올린스는 이 기관의 미래를 상상하고, 목표를 더
명확하게 그렸으며, '암 제거'에서 '암 지원'으로 이름을
변경하면서 브랜드 아이디어와 개성을 발전시켰다. 또한
완전히 새로운 브랜드 표현법을 만들어 이 자선단체를
도왔다. 인상적인 타이포그래피 덕분에 특색 있고
효과적인 브랜드 아이덴티티가 탄생했다.

두 번째로 브랜딩 전략은 삼류 아이디어를 포장하는 눈속임으로
보였다. 브랜딩은 이렇게 말하는 듯했다. "당신의 사업 혹은 제품이
엉망이라 해도 브랜딩만 잘하면 문제없습니다." 브랜딩은 디자인을
과장과 왜곡, 그리고 그 밖의 다른 현대적인 마술과 연관 지어 버렸다.
터놓고 보자. 엘론은 브랜딩이 좋았다. 제프리 키디Jeffrey Keedy는
2001년《애드버스터Adbusters》에 쓴 글에서 이렇게 말했다. "브랜드는
품질로 기억되어야 하지, 어디에나 있는 것으로 기억되는 것은
아니다."[1]

세 번째 이유는 난 한 번도 평범한 사람들이 브랜드나 브랜딩에
관해서 이야기하는 걸 들은 적이 없다. 미디어 세계의 전문가들이 청바지
제조업체를 패션 상표보다는 브랜드로, 작은 가게들을 소매 브랜드로
칭할 때 이들은 거만하게 상류층과 서민을 구분하는 것 같았다. 그들은
이렇게 말하는 같았다. "회사나 제품이 과연 무엇인지 우리가 알려 주마."

얼마 후 나는 지역 신문에서 최근 세상을 뜬 십 대 소녀의
무덤 사진을 보게 되었다. 그녀의 친구들이 헌화를 의뢰했다는
내용이었다. 꽃들은 단어 'Gap'의 철자를 형상화하고 있었다. 그 단어가
어떤 아이돌 그룹의 이름이었다면 난 그다지 놀라지 않았을 것이다.
하지만 십 대들이 죽은 친구에게 옷가게 로고의 모양으로 헌화를
했다는 사실은 브랜딩이 대승을 거두고 있다는 신호였다. 오늘날 모든
사람들이 브랜딩에 관해 말하고 있다. 브랜딩은 일종의 지혜가 되었다.
클라이언트는 브랜딩을 사랑한다. 클라이언트 대부분이 두려워하는
'디자인'보다 이해하기도 쉽다. 그들은 브랜딩을 과학이라고 생각한다.
그 이유는 창의적인 과정에 일종의 공식을 적용할 수 있기 때문이다.
대차대조표에서 '브랜드 자산 가치'도 보여 줄 수 있는 것이다.

하지만 그래픽 디자인이 브랜딩이 되면서 디자이너들은 스스로
상처를 입었다. 마케팅 부서에 일련의 브랜드 가이드라인을 넘기면(p.58
'브랜드 가이드라인' 참조) 그곳에서는 세상을 정복할 수 있다고 믿는다.
게다가 그 가이드라인은 요상한 생각과 끝없는 오리무중으로 일관하며
곧잘 발끈하는 그래픽 디자이너들을 피하는 요령을 알려 주기도 한다.
클라이언트가 창의적 표현에 개입하려 들면 결과는 언제나 평범하기
짝이 없다. 디자인이 브랜딩이 되면서 창의성은 그들의 손에 움직이는
것이 되어 버렸다. 브랜딩의 진부한 과학 때문에 창의성을 포기하면서,
우리는 클라이언트에게 줄 수 있는 멋진 선물인 진정성 있고 창의적인

시각의 결과물을 상실하게 된 것이다. 즉 창의성을 단조로운 브랜딩의 세계와 바꿔 버리고 말았다.

역설적이게도 나는 세계에서 가장 잘 나가는 브랜딩 회사를 방문한 이후 이런 생각을 굳히게 되었다. 2008년 초《크리에이티브 리뷰 *Creative Review*》의 패트릭 버고인Patrick Burgoyne은 나에게 울프 올린스Wolff Olins에 관한 글을 부탁했다. 당시 울프 올린스는 2012년 런던 올림픽 게임 로고와 관련된 미디어 폭격에서 막 회복하던 참이었다.[2] 난 이들의 올림픽 로고를 강경하게 비판하던 입장이었으나 공공 영역이라는 가장 어려운 분야에서 뭔가 색다른 것을 시도한 것은 인정했다.

나는 울프 올린스의 브라이언 보일런 Brian Boylan 회장과 크리에이티브 디렉터인 패트릭 콕스Patrick Cox를 인터뷰했다. 보일런에게 그의 브랜딩 관점에 대해 물었다. "브랜드는 매번 같은 곳에 박아 두는 깔끔하고 단정한 로고가 아닙니다."라고 그가 말했다. "우리는 브랜드에 대한 가치관을 바꿨습니다. 브랜드는 플랫폼이며, 이제는 유연한 것이 되었습니다. 브랜드는 교환의 장소이지, 고정된 것이 아닙니다. 그러므로 더 이상 단일화된 한 가지 로고는 없습니다. 뚜렷하게 인식되는 어떤 형식이나 소통, 행위는 있지만 그렇다고 해서 부자연스럽게 고정된 유형은 아니지요."

> **클라이언트가 창의적 표현에 개입하려 들면 결과는 언제나 평범하기 짝이 없다. 디자인이 브랜딩이 되면서 창의성은 그들의 손에 움직이는 것이 되어 버렸다.**

대규모 브랜딩 에이전시의 관례에 따라 울프 올린스는 클라이언트에게 전략과 비즈니스 사고를 제안했다. 하지만 결정적으로 그들은 이것을 직관이라는 마력과 결합시킨다. 직관은 보일런이 자주 사용하는 단어다. 그는 브랜딩을 형식에 끼워 맞추고자 한다면 브랜딩 전략이란 애초부터 필요 없는 것이라고 역설했다. 그는 이렇게 주장했다. "일하는 과정에서 중요한 것은 클라이언트를 깊이 이해하는 겁니다. 그런 이유에서 우리 회사에는 좀 더 전략적이고 비즈니스 경력이 있는 사람들이 일하고 있습니다. 우리가 탐색하기 시작하면 여기에 직관이 작용합니다. 브랜딩은 처음부터 끝까지 대체로 창의적인 과정입니다. 체계적인 단계에 기초한 논리적 과정과는 반대되죠. 논리적인 과정만 쫓아가면 건조한 해답만이 기다리고 있거든요. 우리가 얻은 해답들은

논리 정연한 과정 그 너머에 있습니다."

보일런의 경쟁자들은 지난 몇 십 년 동안 디자인 과정에서 직관을 없애 왔다. 직관이나 창의성 같은 손에 잡히지 않는 개념을 이해하지 못하는 경영인들에게 어떻게든 매력적으로 보이고 싶었기 때문이다. 하지만 울프 올린스는 오늘날의 영리한 회사들이 직관적인 사고와 이를 통해 얻을 수 있는 신선한 창의력을 원하고 있음을 보여 줬다. 이것이 바로 울프 올린스가 번창하고 있는 이유이며, 클라이언트들은 이들을 고용하고자 난리법석이다.

한편 디자인이 브랜딩의 일부가 되어야 한다는 생각을 우려하는 또 다른 이유가 있다. 브랜딩과 밀접하게 연결되면서 그래픽 디자인은 브랜딩이 쇠락하면 함께 망할 가능성이 높기 때문이다. 대부분의 비즈니스 신조들이 그렇듯이 브랜딩은 언젠가 유행에 뒤처지거나 신뢰를 잃기 마련이다. 이런 일은 일어나지 않는다고 생각하면 안 된다. 2008년 가을 월스트리트의 '권력자들'에게 일어난 일을 보라. 이 경제의 귀재들이 강도보다도 못한 존재이고 정부에 긴급 구제를 요청하는 걸 어느 누가 상상하기나 했겠는가.

우리는 이미 포스트 브랜드 시대를 살고 있다. 디자이너들이 실천한 브랜딩은 제품과 서비스에 정체성을 부여하고 이를 확립하는 데 큰 역할을 했다. 하지만 우리 삶을 궁핍하게 만드는 브랜드 중심의 사고와 우리를 브랜드 중독자로 만들어 버리는 성가시고 해로운 활동들은 참여형 미디어가 들어선 시대에는 어울리지 않는 피상적인 것으로 드러났다. 인터넷 시대에 소비자들이 사이버 공간을 통해 연대해서 어떤 기업의 브랜드 가치에 도전하고, 반박하고, 거부할 수 있을 때, 브랜딩은 독재적이기보다는 협업을 추구하게 될 것이다. 이 모든 것이 진정성과 열린 태도, 그리고 솔직한 대화로 이어진다면 우리 모두에겐 당연히 좋은 일이다.

> 브랜딩과 밀접하게 연결되면서 그래픽 디자인은 브랜딩 개념에 휘말릴 가능성이 높기 때문이다. 대부분의 비즈니스 신조들이 그렇듯이 브랜딩은 언젠가 유행에 뒤처지거나 신뢰를 잃기 마련이다. 이런 일은 일어나지 않는다고 생각하면 안 된다.

더 읽을거리
Brand Madness Special Issue, *Eye* 53, 2004.

1 Jeffrey Keedy, "Hysteria, Intelligent Design not Clever Advertising," Steven Heller and Veronique Vienne (eds.), *Citizen Designer, Perspectives on Design Responsibility*, Allworth Press, 2003에 재수록.

2 http://www.creativereview.co.uk/ cr-blog/2008/january/wolff-olins-expectations-confounded

Brand guidelines 브랜드 가이드라인

브랜드 가이드라인의 용도는 무엇인가? 디자인 표준을 전문적으로 지키고 일관된 브랜드 아이덴티티를 위한 필수 규정집인가? 혹은 효과적인 커뮤니케이션을 저해하고, 클라이언트는 독재자로, 디자이너는 단순 기술자로 만들어 버리는 도구인가?

맞은편

프로젝트: 브랜드 가이드라인
연도: 2004
클라이언트: 무빙 브랜즈Moving Brands
디자이너: 비블리오테크Bibliotheque
독립 브랜드 에이전시 '무빙 브랜즈'를 위한 브랜드 아이덴티티 작업. 양면으로 된 포스터가 지침 내용을 담고 있다. 비블리오테크가 가이드라인을 만들고 아이덴티티 디자인을 진행했다.

브랜드 가이드라인(흔히 '브랜드 북'이라고 한다.)이란 글자와 색, 로고, 사진 그리고 그 밖의 그래픽 요소들을 일관되게 사용할 수 있도록 정리한 규칙들이다. 브랜드 가이드라인은 기업과 기관들이 모든 커뮤니케이션 매체에 걸쳐 일관된 '모습과 분위기'를 유지할 수 있도록 해준다. 이러한 브랜드 북은 한때 '기업 아이덴티티 매뉴얼'이라고 불렸는데, 일관성 있고 잘 다듬어진 아이덴티티의 적용을 위해 꼭 필요한 것으로 여겨졌다. 과거에는 인쇄물 형태였다. 가령 한 항공사에는 20권짜리 규정집이 있는 반면 MTV는 잘 알려졌다시피 한 장짜리가 전부였다. 하지만 오늘날에는 이런 규정집이 온라인 매체일 가능성이 높다.

브랜드 가이드라인에 대해서는 두 가지 서로 다른 견해가 있다. 첫 번째는 전통적인 관점으로, 엄격한 가이드라인은 모든 매체에 걸쳐 한 기관의 정체성을 효과적으로 정립하고 관리하기 위해 필수라는 것이다. 웹, 방송, 모바일, 인쇄, 옥외 공간 등 크로스미디어 커뮤니케이션의 도래와 함께 브랜드 가이드라인은 중요하게 부각되었다. 다양한 플랫폼에 걸쳐 응집력 있는 시각 아이덴티티를 유지하기 위해서는 모든 그래픽 요소들을 제대로 사용할 수 있도록 명확한 지시가 필수적이다.(글로벌 기업들은 브랜드 커뮤니케이션을 위해 세계 도처에 수백 개의 다른 디자인 그룹들과 일하고 있기 때문이다.) 이에 관한 실용적인 관점에 따르면 브랜드 가이드라인은 디자이너들이 상상력과 독창성뿐만 아니라 충실한 태도로 반응해야 하는 일종의 프레임 워크라고 생각한다. 이를 옹호하는 사람들은 무엇보다 디자인이 문제 해결에 관한 것이라고 보며, 가이드라인의 한계 안에서 움직임으로써 오히려 디자이너의 재능을 이끌어 낸다고 말한다.

브랜드 아이덴티티 매뉴얼에 대한 다른 시각은 좀 더 시니컬하고 회의적이다. 오늘날 우리가 만나는 대부분의 그래픽 디자인은 브랜드 가이드라인이 좌우한다. 이 관점은 곧 우리가 보는 대부분의 그래픽 디자인이 그것을 디자인한 자들이 아닌 그 가이드라인을 따르는 자들에 의해 만들어졌다고 보는 것이다. 아나키즘을 옹호하는 그래픽 디자이너는 많지 않고, 아나키스트가 되고자 하는 그래픽 디자이너도 매우 소수다. 하지만 현대 시각 커뮤니케이션에서 브랜드 가이드라인이 강압적으로 어디에나 존재한다는 것은 곧 디자인은 건조하고, 뻔하고, 개성 없음을 뜻한다. 가이드라인을 갖고 일해야 하는 많은 이들의 눈에

가이드라인은 마치 보아 뱀 같은 기능을 하며, 그래픽 표현의 생명력을 쥐어 짜내어 궁극엔 '블랜딩blanding'하게(대부분의 브랜딩 전략의 효과를 깔끔하게 요약 정리하는 신조어, 즉 '밋밋'하게) 만드는 것과 다를 게 없다.

이 주장은 의미 있는 것일까? 왜 브랜드 가이드라인은 억제제로서 기능해야 하는가? 문제는 가이드라인이 아닌, 이를 집행하는 사람들에게 있다. 브랜드 북은 디자이너가 아닌 사람들이 한 조직의 시각 표현을 통제할 수 있게끔 하기 위해 사용된다. 몇몇 마케팅 부서들은 이를 잘 수행하지만 조직이 브랜드 가이드라인의 노예가 된다면 결과는 빈약하기만 하다. 가이드라인이 포괄적이든 지적이든 상관없이 모든 상황에 부응하는 가이드라인이란 없다. 따라서 불가피하게도 때로는 규칙에서 벗어나는 것이 필요하고 바람직한 경우가 있다. 여기서 문제는 브랜드 아이덴티티를 관리하는 비디자이너들에게 창의적인 '탈선'을 허락하는 유연한 판단력이 거의 없다는 사실이다.

일반적으로 이 문제는 브랜딩에 기반한 디자인 그룹이 광고 에이전시가 지키게 될 브랜드 가이드라인을 만들 때 더 드러난다. 강력하고 효과적인 광고는 곧잘 그래픽 디자이너들이 만든 어설프고 딱딱한 규칙 때문에 완성도가 낮아진다. 디자이너들이 편협한 클라이언트에게 무작정 굽실거리기 때문이다. 클라이언트는 대체로 경직된 브랜드 가이드라인을 선호하며, 그들은 단 한 번도 스스로 텔레비전 광고나 옥외 광고, 신문 광고 같은 것들을 디자인해 본 적이 없다.

물론 브랜드 가이드라인을 만드는 데 매력을 느끼는 꼼꼼하고 잘 훈련된 디자이너들이 있다. 때로는 매뉴얼 그 자체가 멋지고 잘 빠진 시각 커뮤니케이션이다. 시각 표현을 위해 디자이너들이 요구하는 거의 학구적이기까지 한 접근법은 매우 인상적이다. 매우 아름다운 자료로서의 브랜드 북은 존재하지만, 궁극엔 외면 받고 심하게 혹평을 당하거나 끝없는 과시 대상이 되기도 한다. 그 어떤 훌륭한 디자이너도 다른 디자이너에게 지시 받는 걸 좋아하지 않는다. 이것이 브랜드

아나키즘을 옹호하는 그래픽 디자이너는 많지 않고, 아나키스트가 되고자 하는 그래픽 디자이너도 매우 소수다. 하지만 현대 시각 커뮤니케이션에서 브랜드 가이드라인이 강압적으로 어디에나 존재한다는 것은 곧 디자인은 건조하고, 뻔하고, 개성 없음을 뜻한다.

가이드라인의 현실이다. 클라이언트는 눈길을 돌려야 하고, '전문성'을 옹호하면서 클라이언트의 희망사항에 순종하는 강경한 전문 디자이너들도 이제는 시선을 돌려야 한다. 가이드라인을 맨 처음 만든 디자이너가 스스로 실천에 옮긴 가이드라인이야말로 유일하게 성공한 브랜드 가이드라인이다.

더 읽을거리
www.designerstalk.com

Briefs 작업 의뢰서

작업 의뢰서에 어떻게 대응하는가. 이것은 프로젝트의 결과물을 결정하는 가장 중요한 요소다. 작업 의뢰서는 자세히 들여다볼 필요가 있지만 그대로 따르는 것도 그다지 바람직하진 않다. 나쁜 작업 의뢰서에는 도전을 해야 하고, 좋은 작업 의뢰서에는 최선을 다해야 한다.

작업 의뢰서의 제한 조건들을 걷어차고 싶은 게 디자이너의 마음이겠지만, 현실은 자동차에게 연료가 필요하듯 디자이너에게는 작업 의뢰서가 필요하다. 그런데 클라이언트는 디자이너가 작업 의뢰서를 무시한다고 곧잘 하소연한다. 디자이너는 이런 혐의가 황당하겠지만 이는 자주 들리는 이야기다. 클라이언트가 불평하는 이유는 두 가지다. 하나는, 어떤 디자이너는 실제로 작업 의뢰서를 무시하고 자신이 원하는 대로 한다는 것이다. 또 다른 하나는, 아마도 더 자주 있는 일일 텐데, 많은 디자이너가 클라이언트가 원했던 것보다 더 나은 결과물을 제공한다는 것이고, 클라이언트는 이를 두고 디자이너가 작업 의뢰서대로 하지 않았다고 오해하는 것이다.

작업 의뢰서가 제대로 작성되는 경우는 드물다. 제아무리 정교하고 세밀하게 작성되었다고 해도 의뢰서에는 항상 결점이 있다. 한편 다행인 건 클라이언트가 의뢰서를 완벽하게 작성한다면 창의적인 사고가 오히려 필요 없어진다는 점이다. 클라이언트는 디자이너에게 작업을 의뢰할 때 자신이 원하는 바는 알고 있지만 방법에 관해서는 정작 모르는 경우가 많다. 그런데 클라이언트가 디자인 방법에 관해 참견하려고 할 때가 있다. 이럴 때 작업 의뢰서는 어떤 내용이든 간에 창의적일 수가 없다. 좋은 클라이언트는 방법에 관한 자신의 한계를 알고 이 부분을 디자이너에게 위임한다.

대부분 의뢰서는 한 장의 문서로 작성되지만, 의뢰서 작성에서 가장 중요한 것은 이 의뢰서를 발행한 인물 혹은 인물들이다. 다시 말해 의뢰서는 단순한 의뢰서가 아니라 생각과 편견, 고민과 걱정을 갖고 있는 어떤 사람과의 의사소통을 뜻한다. 그리고 오로지 이 의뢰서를

작성한 사람과 대면해야만 의뢰서의 진짜
본질을 알아낼 수 있다. 잘 작성된 의뢰서는
명확한 지시 사항들보다 더 즉각적으로
논의를 이끌어 낸다.

**실제적인 이슈들이
명확해지면 이제 의뢰서가
과연 이해 가능한
것인지를 봐야 한다.
우리에게 정확히 무엇을
기대하는가?**

　　AIGA는 디자인 작업 의뢰서를
이렇게 정의한다. "클라이언트가 프로젝트
시작 단계에 디자이너에게 주는 설명문. 클라이언트는 이 의뢰서를
작성함으로써 자신의 목표와 기대치를 기술하고 작업 범위를 설정한다.
프로젝트가 진행되면서 다시 논의할 수 있는 것을 구체적으로 적는
것이기도 하다. 이는 모든 이들이 진솔하게 참여할 수 있는 방법이다.
작업 의뢰서로 질문을 제기하면 더 좋다. 늦게 질문하는 것보다 일찍
질문하는 것이 더 낫다."[1]

　　대부분 작업 의뢰서가 나오는 시점은 의뢰서를 작성하는 사람,
즉 클라이언트와 대화를 나눈 이후다. 의뢰서를 받았다고 해서 의뢰
과정이 끝났다고 생각해서는 안 된다. 이전 단계를 짚어 보고 많은
질문을 계속 던질 필요가 있다. 어떤 경우든 질문하는 것은 프로젝트에
대한 책임감을 보여 주고, 클라이언트는 이런 책임감을 보고 싶어 한다.

　　하지만 클라이언트에 대해 짚어 보기 전에 우리가 봐야 할 것은
실제 요구 사항들이다. 의뢰서에는 무엇을 납품하는지 기재되어
있는가? 기술적 사양이 자세하게 나와 있는가? 작업 기간과 마감일은
충분한가? 세부 예산안을 제공하고 있는가? 이러한 사안들은 다른
무엇보다도 확실히 해결하고 동의해야 하는 부분이다.

　　이러한 실제적인 이슈들이 명확해지면 이제 의뢰서가 과연 이해
가능한 것인지를 봐야 한다. 우리에게 정확히 무엇을 기대하는가?
이미 주어진 브랜드 가이드라인 안에서 작업해야 하는가, 아니면 빈
캔버스로 시작하는 것인가? 대상 독자나 사용자는 누구인가? 로고,
이미지, 원고 등 필요한 모든 자료는 전달 받았는가? 예산이나 시간 같은
실질적인 조정 사항들이 우리가 일하는 방식에 지장을 주진 않는가?
이러한 사항들(그리고 그 외 관련된 질문들)에 대한 답을 얻지 못한다면
의뢰서는 다시 명확하게 작성되어야 하고, 우리는 클라이언트에게 계속
질문할 수밖에 없다.

　　모든 의뢰서가 문서로 작성되는 건 아니다. 오랜 기간 함께

꼭 들어갈 내용: 기술 정보, 제작 사양, 마감일, 비용, 타깃 그룹 등등…

작고 귀여운 강아지…

일하면서 관계가 잘 형성된 클라이언트와는 대부분 구두로 이야기가 오간다. 이런 방식은 어느 정도는 괜찮지만 오해의 소지가 있어서 조금 위험할 수도 있다. 구두로 일감을 받은 후에는 이야기했던 모든 내용을 담은 이메일이나 편지를 확인 차 보내는 것이 좋다. 즉 디자이너 스스로 의뢰서를 작성해서 클라이언트에게 보내는 것이다. 좀 불필요하고 고루해 보일 수 있겠지만 좋은 훈련이라고 본다. 무엇보다 이는 클라이언트에게 우리가 당신을 당연하게 받아들이지 않는다는 것을 보여 준다. 또 "아, 이걸 말씀하신 줄 알았는데……"와 같은 논쟁을 피하게 해준다.

디자이너가 직접 작업 의뢰서를 쓸 경우, 당연한 걸 기재하는 데 주눅 들면 안 된다. 이는 한 번 더 상기시키는 효과가 있으며, 내가 작업 결과물을 프레젠테이션 할 때 작업 의뢰서 내용을 재차 확인하며 시작하는 이유이기도 하다.(p.321 '프레젠테이션 기술' 참조) 이를 통해 클라이언트와 디자이너는 서로 마음이 잘 맞는지 확인할 수 있고, 작업 의도에 관한 의견 차이에 관심을 갖고 조율할 수도 있다. 또한 이는 클라이언트를 안심시키기도 한다.

우리가 판단해야 할 또 하나는 과연 작업 의뢰서 그 자체가 가치 있는가 하는 문제다. 작업 의뢰서를 제대로 평가하기 위해선 솔직해야 한다. 우리는 일이 필요하고, 대부분 그 일을 얻기 위해 치열하게 싸운다. 그 일이 막상 손에 들어오면 정신을 차리고 냉정한 질문을 던져야 한다. 이것은 좋은 일감인가? 이런 의뢰를 통해 훌륭한 작업을 이끌어 낼 수 있을까? 이 작업으로 수익을 낼 수 있을까?

의뢰서는 단순한 의뢰서가 아니라 생각과 편견, 고민과 걱정을 갖고 있는 어떤 인간과의 의사소통을 뜻한다. 그리고 오로지 이 의뢰서를 작성한 사람과 대면해야만 의뢰서의 진짜 본질을 알아낼 수 있다.

이런 질문에 스스로 만족스럽게 답할 수 있다면 계속 진행해 나간다. 반대로 그렇지 않다면 이 의뢰에 이의를 제기할 수밖에 없다. 그런데 그 방식은 어떠해야 할까? 우선 대화를 해야 하고, 우리 신념에 충실해야 한다. 클라이언트가 편협하지 않다면 간혹 의뢰서를 다시 작성하거나 변경하는 것이 가능하다. 물론 어떤 클라이언트는 이런 점을 달가워하진 않을 것이다. 하지만 자신의 관점을 믿는다면 어떤 확고한 입장을 가질 필요가 있다.

위
폴 데이비스의 드로잉, 2009

마지막으로 작업 의뢰서에 따르면서 그 작업에 점차 몰입하는 단계에 도달해야 한다. 모든 의뢰서에는 여러 지시 및 요구 사항들이 있다. 이 사항들에 따라 일한다면 나름 수용할 만한 결과물이 나올 것이다. 하지만 대부분의 작업 의뢰서에는 주어진 일을 창의적으로 해결할 수 있는 어떤 열쇠가 숨어 있기 마련이다. 그 열쇠는 어떻게 찾을 수 있을까? 리서치를 통해서다.

작업 의뢰서가 제대로 작성되는 경우는 드물다. 제아무리 정교하고 세밀하게 작성되었다고 해도 의뢰서에는 항상 결점이 있다. 한편 다행인 건 클라이언트가 의뢰서를 완벽하게 작성한다면 창의적인 사고가 오히려 필요 없어진다는 점이다.

나는 의뢰서가 타깃으로 설정한 대상에게 직접 말을 거는 것이 효과가 있다고 굳게 믿는 사람이다. 스케이트보드를 타는 15살짜리 아이들이 대상이라면 이들에게 다가가서 말을 걸어 보라. 아마도 예상치 못한 이야기를 듣게 될 것이다. 얼마 전 의사들을 대상으로 하는 전문지를 디자인하는 프로젝트에 참여한 적이 있었다. 나는 몇몇 의사들과 이야기를 나눴고, 이들은 그 동안 내가 만났던 그 어떤 사람들보다도 가장 모험적이고 열린 생각을 가진 집단 중 하나임을 알게 되었다. 심지어 나의 클라이언트였던, 지나치게 신중한 출판사 대표보다 모험심이 강했다. 이런 사실을 알게 된 건 그들과 직접 이야기를 나눈 덕분이었다. 작업 의뢰서에서 창의적인 해결책을 발견하는 방법은 바로 클라이언트와 타깃층에게 끈질기게 질문하는 데 있다. 그리고 무엇보다도 우리 스스로에게 질문을 던져야 한다.

작업 과정의 마지막 단계는 그 동안 진행한 작업을 클라이언트에게 건네는 것이다. 중요한 순간이 찾아온 것이다. 내 경험을 보면 디자이너들이 형편없는 작업을 보이는 경우는 드물었다. 오히려 의뢰 받은 것보다 과한 경우가 훨씬 많았다. 이는 디자이너가 실수했다는 말이 아니다. 디자이너는 자연스럽게 의뢰 받은 작업보다 더 좋은 결과물을 내놓으려는 성향이 있다. 그런데 아이러니컬하게도 클라이언트는 디자이너가 작업 의뢰서를 제대로 이해하지 못했다고 판단한다. 그러므로 클라이언트가 생각하는 좁은 범위의 작업을 뛰어 넘는 작업이 될 수 있다고 납득시키는 전략이 필요하다. 시작부터 나는 클라이언트가 예상치 못한 반응을 하게끔 시험해 보곤 한다. 간혹 역효과를 내서 짐을 싸야 할 때도 있지만, 일반적으로 서로의 생각을

열고 창의적인 방식으로 해결해 나가기 위한 문제의식을 공유하게 된다.

더 읽을거리

Peter L. Phillips, *Creating the Perfect Design Brief*, Allworth Press, 2004.

1 http://www.aiga.org/resources/
content/3/5/9/6/documents/
aiga_1clients_07.pdf

Briefing suppliers

거래처에 의뢰하기

디자인은 갈수록 협업으로 이루어지고 있고, 디자이너들은 다른 크리에이티브 분야의 사람들과 함께 일해야 한다. 이는 디자이너들이 세련된 작업 의뢰 기술을 연마해야 함을 뜻한다. 급하게 쓴 이메일 혹은 잘 알아들을 수 없는 전화 통화로 작업을 의뢰하는 건 좋지 않다.

우리가 했던 작업이 기대 이하의 결과물로 나왔을 때 우리는 곧바로 거래처를 탓하곤 한다. 왜 인쇄소는 이 페이지를 이렇게 엉성하게 잘랐을까? 조판자는 모든 활자가 일정하게 배열되어야 하는 걸 몰랐나? 나쁜 인쇄, 나쁜 색감, 그리고 웹사이트의 나쁜 프로그램은 프로젝트가 기대에 못 미칠 때 종종 언급되는 것들이다. 거래처를 탓하는 건 쉽다. 그런데 거래처들이 완벽을 기할 수 있도록 책임지는 건 힘겹게 느낀다.

의문의 여지없이 나쁜 거래처들이 있다. 하지만 거래처가 제공한 실망스러운 작업은 디자이너가 치밀하게 준비하지 못하고 엉성하게 프로젝트를 감독하거나 작업을 형편없이 의뢰했기 때문이다. "전 당신이 알고 있는 줄 알았는데……"라고 거래처에 말하는 순간 우리는 문제가 우리에게 있음을 안다. "……라고 생각했어요."라는 문장의 발화는 곧 우리 스스로를 탓해야 하고, 우리에게 전달된 작업의 결함을 책임질 근거가 충분하다. '추측 금지'는 디자이너와 거래처의 좋은 관계를 위한 첫 번째 규율이다. 사실 '추측 금지'는 거래처와의 좋은 관계를 위한 유일한 규율이라 할 수 있다.

> 거래처가 제공한 실망스러운 작업은 디자이너가 치밀하게 준비하지 못하고 엉성하게 프로젝트를 감독하거나 작업을 형편없이 의뢰했기 때문이다.

디자이너는 좋은 거래처가 되곤 한다. 우리는 클라이언트를 잘 보살필 줄 안다. 클라이언트가 우리를 잘 대해 주면 우리는 깊은 충성심을 보인다. 하지만 의뢰자가 될 때 우리는 형편없는 클라이언트가 되는 경우가 많다. 거래처에게 명확하지 않은 의뢰서와 말도 안 되는 납품 기한 그리고 턱없이 적은 비용을 주는 것이다. 그러고는 왜 결과물이 안 좋은지 의아해 한다.

우리가 받고 싶은 의뢰서를 거래처에도 제공해야 한다. 내가 아는 멋진 디자이너들은 거래처를 자신과 동등하게 대우해 준다. 그들은

거래처를 협업자로 인정한다. 디자이너는 거래처가 자신을 멋져 보이게 만들어 준다고 생각하는 것이다. 작업 의뢰는 항상 서로 얼굴을 마주하고 개인 대 개인으로 이뤄져야 한다. 디지털 시대에 이는 매우 어려워지고 있다. 최종 결과물이 디지털 파일인 인터넷 기반의 프로젝트들은 글로벌 거래처의 네트워크를 중심으로 이리저리 이루어지고 있다. 일촉즉발의 프로젝트 관리 덕분에 이런 작업이 가능해졌다. 하지만 회의 탁자에 둘러앉아 하는 미팅보다 나은 건 없다. 좋은 거래처는 우리가 나쁜 작업 의뢰서를 제공했다고 해서 도망쳐 버리지는 않을 것이다. 그럼에도 불구하고 우리는 신뢰와 예우를 바탕으로 거래처에 의뢰하고 작업 과정을 관찰해야 한다.

문서로 작성된 의뢰서는 필수다. 돈에 관한 부분과 세부 일정을 항목별로 제안해야 할 뿐만 아니라, 필요하다면 구두로 진행된 의뢰 내용을 다시 한 번 기술해야 한다. 그렇게 하지 않으면 그만큼 혹독한 대가를 치르게 될 것이다. 인쇄 의뢰를 잘못하거나 클라이언트의 요구를 파악해 문서화하는 단계에서 지나친 비용을 지불하면 작업이 엉망이 될 수 있다. 좋은 스튜디오들은 이런 시스템을 잘 구축하고 있다. 아직 없다면 어서 갖춰야 한다. 지금 당장.

이 항목을 쓴 이후 나는 부실한 납품 의뢰 사례로 피해를 입었다. 함께 일한 인쇄소에서 의뢰한 것과는 다른 종이로 인쇄하여 납품한 것이다. 얼굴을 마주한 미팅에서 어떤 종이가 필요한지 인쇄소 담당자에게 말을 했음에도 불구하고 말이다. 그녀는 똑똑하고 주의 깊은 사람이었고 나는 종이의 제품명과 평량에 관한 정보를 제공했다. 심지어 그녀가 자신의 노트에 관련 사항을 기록하는 걸 보았다. 임무는 수행했다. 하지만 결과는 그렇지 않았다. 미팅 후 얼마 안 있어 그녀는 퇴사를 했고, 다른 종이가 사용되었던 것이다. 이유는? 내가 원하는 바를 문서로 작성하는 걸 신경 쓰지 않았기 때문이다.

> 우리가 받고 싶은 의뢰서를 거래처에도 제공해야 한다. 내가 아는 멋진 디자이너들은 거래처를 자신과 동등하게 대우해 준다. 그들은 거래처를 협업자로 인정한다. 디자이너는 거래처가 자신을 멋져 보이게 만들어 준다고 생각하는 것이다.

더 읽을거리
Catharine Fishel, *Inside the Business of Graphic Design: 60 Leaders Share Their Secrets of Success*, Allworth Press, 2002.

위
폴 데이비스의 드로잉, 2009

British design 영국 디자인

다른 나라 사람들은 왜 오늘의 영국 디자인을
그토록 좋아할까? 영국에는 훌륭한 디자인이
많지만 그렇다고 모든 디자인이 좋은 건 아니다.
게다가 세계화 시대에 디자인의 국가적 특성을
식별해 내기란 거의 불가능하지 않을까?

위
프로젝트: 《디자인》 잡지 표지
연도: 1955(위), 1961(아래)
클라이언트: 영국 디자인 카운슬
아트 디렉터: 켄 갈런드
영국의 디자이너 켄 갈런드는 6년 동안 《디자인》
잡지의 미술 편집자로 일했다. 이 잡지는 영국의 디자인
카운슬이 발행한 것이다. 1955년의 표지 기사는 한스
슐레거Hans Schleger 가 디자인한 영국 산업 디자인
센터의 로고를 특집으로 다루고 있다. 켄 갈런드의
작품은 www.kengarland.co.uk에서 볼 수 있다.

해외에 나가면 많은 사람들이 영국 디자인이 얼마나 좋은지, 영국의
디자인 환경이 얼마나 윤택한지 이야기하는 걸 듣게 된다. 영국의 그래픽
디자인이 세계 디자인계의 리더라는 생각은 세계에서 가장 멋진 디자인을
구사하는 나라들에도 널리 퍼져 있다. 어느 순간 나는 사람들이 왜
이렇게 생각하는지를 이해하게 되었다. 오늘날 영국 그래픽 디자인은
휘황찬란하다. 영국 디자이너들 사이에선 실험적인 것에 대한 욕구가
강하다. 그리고 스튜디오, 잡지, 상점, 강연, 전시, 웹사이트 등을 둘러싼
건강한 디자인 문화도 존재한다. 미국의 디자이너이자 저술가인 제시카
헬펀드Jessica Helfand는 이렇게 말한다. "저는 아무도 못 말리는 영국
예찬가라 그래픽 디자인 분야는 고사하고 영국적인 것이라면 뭐라도
흠을 잡기가 힘들어요. 저는《펀치Punch》*와 오래된 만화 『자일스Giles』의
합본호를 사 모았던 아버지 밑에서 자랐어요. 영국의 잡화점 부츠
Boots나 웨이트로스Waitrose에서 나온 모든 상품들에 중독되었고, 오래전,
이걸 밝히면 제 나이가 드러나겠지만, 우리 자매와 어머니는 비바Biba
패션에 완전히 빠져 있었죠. 그리고 웰컴 인스티튜트Wellcome Institute**는
말할 것도 없고요. 무엇보다, 길 산스Gill Sans가 공식 글자꼴인 국가를
어떻게 비판하겠어요?"

하지만 형편없는 디자인도 많다. 영국 디자인의 가치를 훼손하는
얼빠진 상업 디자인이 그렇다. 현대 그래픽 디자인 역사는 20세기
전반에 걸쳐 영국 디자인이 유럽, 미국, 러시아 그리고 일본 최고의
디자인과 경쟁 상대가 안 된다는 걸 입증한다. 2004년 릭 포이너
Rick Poynor가 기획한 영국 그래픽 디자인에 관한 전시 「커뮤니케이트
Communicate」의 카탈로그에서 릭 포이너는 이렇게 썼다. "1954년에
로열 칼리지 오브 아트의 그래픽 디자인과 소속 두 교수는 젊은
디자이너들을 위한 교재 『그래픽 디자인Graphic Design』을 출간했다.
지금 시점에서 다시 보노라면, 차분하고 점잖은 톤의 이 책에는

◆ 1841년 영국에서 발행된 유머 잡지. 1940년대 정점을 찍었으나 몇 차례 고비를 넘기다가
2002년 폐간되었다.

◆◆ 인간과 동물의 건강 증진을 위해 1936년 영국에서 설립된 재단. 과학 및 의학 관련 다양한
연구와 사업을 지원하며 세계에서 가장 큰 자선단체 중 하나로 손꼽힌다. 웰컴 트러스트의
기관 중 하나인 웰컴 컬렉션은 의학, 생명 그리고 예술 간의 다양한 관계를 모색하는 작품과
서적을 구비해 놓았다.

위, 맞은편

프로젝트: 《폼Form》 1~4호
연도: 1966(1~3), 1967(4)
《폼》 1호는 테오 판 두스뷔르흐 Theo van Doesburg의 영화 「순수 형태로의 영화 Film as Pure Form」에 등장한 다이어그램을 보여 주고 있다.
《폼》 2호는 영사실과 '반사된 빛 구성'을 위한 실험 기구들을 보여 주고 있는데 1924년으로 추정되는 히르쉬펠트-마크 팀의 모습이다. 《폼》 4호는 요제프 알베르스의 석판화 「성단 Sanctuary」(1942)을 보여 주고 있다.
디자이너: 필립 스테드먼
편집자: 필립 스테드먼, 마이크 웨버(미국), 스티븐 반
발행인: 필립 스테드먼
예술을 위한 계간지라고 불리던 《폼》은 1960년대에 총 10호를 발행했다. 대부분의 영국 출판물들이 그래픽 면에서 전통적인 형식에 갇혀 있거나 무정부적인 사이키델릭 스타일에 잠시 손을 댔을 때, 《폼》은 절제된 표현으로 유럽의 모더니즘 디자인 관점을 수용했다. 디자이너이자 편집자, 발행인인 필립 스테드먼은 「페르메이르의 카메라 Vermeer's Camera」를 비롯한 여러 중요한 책을 썼으며, 현재 런던 UCL에서 교수로 근무하며 도시학과 건축학을 가르치고 있다. 잡지 원본은 메이슨 웰스에게서 빌렸다.

현대인들이 소위 말하는 에너지 넘치는 현대 그래픽 디자인이라고 부를 만한 것이 거의 없다. 존 루이스와 존 브링클리 두 저자는 각 페이지에 바넷 프리드먼 Barnett Freedman, 에드워드 보든 Edward Bawden, 린턴 램 Lynton Lamb과 같은 그래픽 아티스트들의 장서표와 목판화 그리고 고상한 일러스트레이션들을 실었다."[1] 여기서 핵심 키워드는 '고상함'이다. 1980년대까지 영국 디자인은 창백하고 열정이 부족했다. 물론 에릭 길 Eric Gill, 에이브럼 게임스 Abram Games, 에드워드 맥나이트 카우퍼 Edward McKnight Kauffer,[2] 로빈 피오르 Robin Fior, 돔 실베스터 후에더드 Dom Silvester Houédard, 키스 커닝엄 Keith Cunningham, 앤소니 프로샤우그 Anthony Froshaug, 로멕 마버 Romek Marber, 켄 갈런드 Ken Garland 같은 (모두 영국에서 태어난 건 아니지만) 영국 기반의 몇몇 뛰어난 인재들의 활동이 눈에 띄기도 했다.

하지만 1980년대에 어떤 사건이 일어났다. 형식주의가 주도하고 영국적인 신중함과 전통성의 고수가 특징이던 그래픽 디자인은 더 이상 순수한 의미의 전문 활동이 아니게 되었다. 그 대신 대중문화의 일부가 된 것이다. 그 이유 중 하나는 그래픽 디자인이 이제 팝 음악의 중요한 일부가 되었기 때문이었다. 많은 이들에게 음반 재킷은 그래픽 디자인과의 의미 있는 첫 만남이었다. 말콤 가레트 Malcom Garrett,

피터 사빌Peter Saville, 네빌 브로디Neville Brody와 같은 1980년대 영국 디자인계의 슈퍼스타들은 팝 음악에 관련된 그래픽에 매혹되었고, 이들은 수백 명의 젊은 영국인들이 미술 학교에 등록하고 그래픽 디자인을 공부하게 하는 데 한몫했다. 과거에는 학교에서 기술적인 드로잉에 소질이 있거나, 드로잉과 회화에 재능이 있는 이들이 디자인을 공부했다. 무엇보다 꽤 가능성이 높은 설은, 순전히 우연한 계기로 미술학교에 진학한 이들이 많았다는 것이다. 그래픽 디자인은 진로 선택에서는 제외 대상이나 마찬가지였다.

1980년대 그래픽 디자인은 세련된 것이 되었다. 밴드의 일원이 되지 못하면, 가장 멋진 차선책이 그래픽 디자이너가 되는 것이었다. 오늘날 수천 명의 졸업생이 온갖 종류의 디자인을 공부하기 위해 진학하고, 이 직종의 인기가 날이 갈수록 치솟고 있으며, 전 세계 대학에 디자인과가 개설된 배경에는 이러한 과정이 가속화되었기 때문이다.

하지만 현대 영국 디자인은 어떠한가? 과연 좋기나 한 건가? 이에 관해선 서로 상이한 두 가지 지점을 생각해 볼 수 있다. 영국의 상업 디자인은 산업화된 서양 국가들의 상업 디자인과 같다. 흠 잡을 데 없을 정도로 우아하고 정중하지만, 영국적이라고 할 만한 요소는 없다. 국제적인 소통을 위해 세계 공통어로 말하고 있다. 단조롭고,

익명적이고, 고상하다. 또한 브랜딩이나 비즈니스 전략과도 연계되면서, 결과적으로 대립적인 생각이나 독특한 주장들은 설 자리가 없어졌다. 하지만 디자이너이자 패션 사업가인 폴 스미스Paul Smith가 증명했듯이, 무미건조하게 세계화된 지루한 옷을 걸치지 않은 채 글로벌 경제에서 성공할 수 있다. 스미스는 영국 스타일을 포스트 모던하게 직조함으로써 나름의 미덕을 창출해 냈다. 전 세계 대중에게 이것은 매우 매력적이지만 영국의 다른 제조업체들이 폴 스미스의 방식을 따라하진 않는다.

현대 그래픽 디자인 역사는 20세기 전반에 걸쳐 영국 디자인이 유럽, 미국, 러시아 그리고 일본 최고의 디자인과 경쟁 상대가 안 된다는 걸 입증한다.

대기업과 대중 시장의 단조로움으로부터 벗어난 다른 곳에서는 개인주의가 지배한다. 영국의 독립 그래픽 디자인계는 매우 강하고 자립적이다. 여러 다양한 목소리가 공존한다. 스타일과 정치 성향의 다양성을 갖고 있으며, 별난 사고방식을 흥미롭게 시각화하는 재간도 엿보인다. 패션, 음악, 스타일과 관련된 디자이너들이 있는가 하면, 캠페인과 윤리적 이슈를 강하게 밀고 나가는 디자이너들도 있다. 하지만 이보다 더 중요한 것은 탄탄한 디자인 문화다. 다시 말해 디자인을 위한 디자인에 관심을 갖고 있는 것이다. 이를 건강하지 못한 자기애로 해석할 수도 있고, 혹은 디자인 공예 및 시각 커뮤니케이션에 대한 애정으로 볼 수도 있다.

나는 후자라고 본다. 그래픽 디자인에 대한 영국의 집념은 영국만의 힘 있는 하위문화를 만들어 냈다. 그들만의 질서와 영역을 가진 하위문화인 것이다. 대부분의 작업들은 소규모 음반 기획사, 소규모 패션 브랜드, 잘 알려지지 않은 예술 및 음악 이벤트를 위해 이루어진다. 그런데 바로 이 세계가 영국 디자인으로 하여금 그래픽 디자인에서 세계 정상의 자리를 차지하는 데 일조하고 있다.

더 읽을거리
Rick Poynor, *Communicate: Independent British Graphic Design Since the Sixties*, Yale University Press, 2005.

1 Rick Poynor, *Communicate: Independent British Graphic Design Since the Sixties*, Yale University Press, 2005.

2 한 예로 에드워드 맥나이트 카우퍼는 미국인이었는데 1914년부터 1940년까지 영국에서 살면서 일했다.

Broadcast design 방송 디자인

평소 그래픽 디자인에 관심 없는 사람들도 방송 그래픽에는 주목한다. 방송 디자인은 그래픽 디자인계에선 주요 분야가 아니었다. 하지만 이제 방송 디자인은 이전 세대의 디자이너들이 알아보지 못했던 방식으로 기술과 디자인 실력을 결합하는 명망 높은 일이 되었다.

우리는 방송 그래픽이 최근에 생겨났다고 생각한다. 1954년에 BBC는 디자이너이자 영화 제작자인 존 시웰John Sewell을 첫 그래픽 디자이너로 고용했다.[1] 당시 텔레비전 그래픽은 널빤지에 붙여서 카메라 앞에 대충 고정해 놓고 찍는 수준이었다. 낮은 화면 해상도와 흑백 영상 시대에 방송 디자이너가 할 수 있는 업무는 제한적이었고, 디자인은 발전할 수 없었다.

영국 최초 방송 디자이너로 주목할 만한 인물은 1960년대 초반에 활동했던 버나드 로지Bernard Lodge다. 그는 「닥터 후」라는 프로그램의 타이틀 시퀀스 디자인을 통해 디자이너들과 텔레비전 시청자들에게 그래픽 디자인의 독창성을 발휘할 수 있는 매체로서 텔레비전이 가진 잠재성을 알렸다. 으스스하고 여러 효과가 가미된 이 시퀀스는 방송 및 대중문화의 전설이 되었다. 물론 이러한 성공은 BBC 라디오포닉 워크숍에서 제작한 독특하고 낯선 음악 덕분이기도 했지만, 로지의 작업은 "영국 (나아가 전 세계에 걸쳐) 텔레비전 화면을 너끈히 강타한, 가장 기이하고 상상력 넘치며 경제적으로도 성공한 드라마 시리즈의 결정체를 보여 주었다."[2]

1970년대 텔레비전 채널들은 움직이는 그래픽을 브랜드 아이덴티티의 요소로 도입했고, 영국은 이 분야에서 앞서 나갔다. 1982년 디자이너 마틴 램비-네른Martin Lambie-Nairn은 신설되는 채널 4의 3D 동영상 로고를 만들기 위해 당시 텔레비전 디자이너들에게 보급되기 시작한 새로운 컴퓨터 장비(주로 퀀텔 페인트박스Quantel Paintbox)를 사용했다. 그는 계속해서 영국의 다른 방송사들을 위해 인상적인 방송국 아이덴티티를 만들었고, 여기엔 BBC도 포함되어 있었다. BBC2를 위해 그가 만든 재미나고 창의적인 프로그램 로고는 방송 그래픽의 새 시대를 여는 데 일조했다.[3]

1981년 MTV가 출범하면서 MTV는 텔레비전 그래픽 분야에서 시각 실험을 위한 놀이터가 되었다. 이 채널은 관습적인 텔레비전 그래픽 디자인의 규범으로부터 일탈을 예고했다. 플래시 프레임과 낯선 이미지, 의도적인 전파 방해 등을 사용하는 동시에 기존 방송국이 수용 가능한 관습의 범위를 넓혀 나간 것이다. 여기서 디자이너와 애니메이터의 작업은 연속 방영되는 뮤직 비디오와 비중이 같아졌다. MTV 이후 그 어떤 것도 가능해졌다. 텔레비전이 가장 힘 있는 커뮤니케이션 매체로 알려지자 그래픽 디자이너들도 갑자기 상석에

앉을 수 있게 된 것이다. 과거 텔레비전과 관련된 경력이 없던 대부분의 디자이너들도 다른 분야에서는 불가능했던 영향력 있는 작업을 할 수 있게 되었다. 맥루언이 말한 '지구촌'에서 방송 그래픽 디자이너는 막일을 하는 임금 노동자가 아닌 노련한 장인이었던 것이다.

1990년대 들어서면서 방송 디자인은 자리를 잡게 된다. 그래픽 디자이너들은 효과 자막, 스팟 영상, 브릿지 영상, 타이틀 시퀀스 같은 방송 그래픽을 개발하면서 텔레비전 화면을 장악해 갔다. 그 결과 프로그램 그 자체보다 적용된 효과가 훨씬 더 멋있어졌다. 텔레비전 그래픽을 위한 예산은 급격히 늘어났다. 깔끔하게 정리된 그래픽 환경을 원하는 방송국의 끝없는 욕망에 부응하고자 디자인 스튜디오들이 생겨났다. 모든 채널에서는 화면 귀퉁이에 방송국 로고를 달아 놓고 어떤 채널을 시청 중인지를 알려 주었다. 방송 디자인은 방송국의 길잡이 역할보다는 브랜딩에 관련된 일이 되어 갔다.

모션 그래픽 분야에서 잔뼈가 굵어 방송 디자인 웹사이트[4]까지 운영하고 있는 마크 웹스터Mark Webster는 이렇게 말한다. "방송 디자인은 모션 그래픽 디자인 분야에서 가장 중요한 영역이며, 지난 10년간 디지털 채널이 증가하면서 창의적인 결과물도 엄청나게 늘어났어요. 가장 재미없고 지루한 방송 디자인은 BBC 월드, ITN, CNN 등과

네트워크는 방송 그래픽을 최전방에 앞세워서 반격한다. 멀티채널 환경은 경쟁적인 방송국들에겐 전쟁터다. 방송국은 시청자를 끌어들이기 위해 온갖 다양한 마케팅 묘책을 활용한다.

같은 뉴스 채널이 생산하죠. 이들 방송국은 지나치게 전형적인 사각형 형식에 얽매여 초기 인터넷 레이아웃의 방식만 답습하고 있습니다. 분할 스크린이 나오지 않는 한 도무지 봐주기 어려운 타이포그래피와 형편없는 무빙 타이포그래피가 함께 있는 사각 프레임, 그리고 그 사각형에 갇힌 정보들을 계속 들여다보고 있어야만 하죠." 그런데 웹스터는 유럽의 한 방송 채널을 지목해 칭송한다. "프랑스와 독일의 공영 방송인 아르테Arte는 제가 본 지금까지의 채널 가운데 가장 사려 깊은 방송 디자인이었습니다. 뉴스 역시 그렇죠!"[5]

오늘날 전 세계 멀티채널 전자 기기 시장에서 텔레비전 시청자는 자신이 어떤 채널을 보고 있는지 거의 깨닫지 못한다.(혹은 신경 쓰지 않는다.) 채널 선택의 여지가 넓다 보니 우리는 채널을 이리저리 바꾸고,

위, 맞은편

프로젝트: N 채널 인트로
연도: 2007
클라이언트: N 채널
디자인, 촬영, 애니메이션: 스틸레토 NYC
음악/음향 디자인: 마커스 슈미클러
스틸레토 NYC의 디자인 팀은 N 채널의 영화 프로그램 인트로를 디자인했다. 짧은 시간이 할애된 이 장면에서 디자이너들은 프로그램 제목을 필름스트립을 사용해 보여 줬고, 영사기로 다시 스트립을 감았다.

1 http://motiondesign.wordpress.com/
 category/1960/

2 "Doctor Who: Evolution of a Title
 Sequence," http://h2g2.com/edited_entry/
 A907544

3 http://idents.tv/blog/

4 http://motiondesign.wordpress.com

5 www.arte.tv/fr/

6 www.trollback.com

시간차 시청을 하고, 관심 없는 광고와 방송 내용을 차단하는 등의 선택권을 행사한다. 심지어 인터넷이나 휴대전화로도 텔레비전을 본다. 네트워크는 방송 그래픽을 최전방에 앞세워서 반격한다. 멀티채널 환경은 경쟁적인 방송국들에겐 전쟁터다. 방송국은 시청자를 끌어들이기 위해 온갖 다양한 마케팅 묘책을 활용한다. 전 세계 대부분의 도시에서 그렇듯 런던에서는 애완동물 사료, 자동차와 과자류, 텔레비전 쇼 등을 홍보하는 옥외 광고판을 흔히 볼 수 있다. 제이콥 트롤백Jakob Trollbäck은 뉴욕에서 트롤백+컴퍼니Trollbäck+Company라는 이름의 디자인 스튜디오를 운영한다. 이 회사의 매출 가운데 거의 절반은 방송 관련 업무로 벌어들인다. 이들의 클라이언트 중에는 미국의 인기 방송사 HBO, 디스커버리 채널, TCM 등이 있다. 트롤백은 방송 디자인에서 가장 어려운 점을 다음과 같이 생각한다. "방송국에는 온에어와 오프에어 전담 홍보팀이 따로 있습니다. 우리가 함께 일한 모든 클라이언트들은 여러 플랫폼에 걸쳐 신중하게 고려한 응집력 있는 아이덴티티와 메시지를 갖고 있죠. 우리는 네트워크를 위해 명료한 메시지를 전달하고자 집중하지만 오프에어에서 완전히 다른 아이덴티티를 볼 땐 정말 괴롭습니다. 두 가지 모두 우리가 작업할 때도 있지만, 이는 좀 드물게 예외적인 경우입니다."[6]

싸움은 계속 진행되고 있다. 채널들은 시청자를 설득하고 부추기고 달래서 시청률 전쟁이라는 통계에 이들을 반영하기 위해 화면상의 모든 픽셀을 동원한다. 그럼에도 불구하고 멋지고 창의적인 작업들은 계속 등장한다. 영국에서 방송 그래픽이 가장 뛰어난 곳은 채널 4다. 급진적이고 진보적인 태도를 취하는 것으로 알려진 이 방송국은 이들의 영역을 정의할 수 있는 일련의 품격 있는 로고를 만들어 냈다.

방송 디자인은 그 어떤 때보다 중요해졌으나 동시에 수명이 짧아졌다. 채널 충성심이 줄어드는 요즘 세상에 디자인은 종종 시청자를 묶어 놓을 수 있는 최선이자 최후의 희망으로 여겨지기도 한다. 그 결과 텔레비전 방송국들은 자신의 온에어 이미지를 시청자들이 채널을 돌리는 속도만큼 빠르게 바꾸고 있다. 디자이너는

즉각적인 정보를 원하는 시청자에게 실시간 정보를 제공해야 하는
오늘날 방송 시스템의 복잡성을 이해할 필요가 있다. 방송 디자이너는
그 어떤 때보다 더 많은 과제를 요청 받고 있는 셈이다.

더 읽을거리
Broadcast Design, Daab Books, 2007.

Brochure design 브로슈어 디자인

여러 페이지로 된 문서들은 그래픽 디자인의
주요소이다. 하지만 온라인 디지털 시대에, 그리고
환경 문제가 중요하게 부각되고 있는 와중에
브로슈어와 인쇄물은 과거의 것으로 전락할
위험에 처해 있다. 인터넷과 지속 가능성은
브로슈어의 죽음을 예고하는가?

몇 년 전 최신 브로슈어 디자인에 관한 책을 집필해 달라는 의뢰를
받았다.[1] 평소 좋아했던 작업을 진행한 디자이너들에게 연락해 기고를
요청했다. 그런데 내가 연락했던 거의 대부분의 디자이너들은 이런
이야기를 했다. "미안해요. 브로슈어 디자인을 안 한 지 너무 오래됐어요."
생각해 보니 나도 마찬가지였다. 브로슈어 디자인의 적절한 표본이 될
만한 매력적이고 독창적인 사례들을 찾는 것은 어려운 일이 되었다.
작업하는 책의 내용을 채우기 위해 나는 거의 한계점에 이를 정도로
브로슈어의 정의를 확장했고, 결국엔 여러 페이지의 문서가 한 묶음으로
된 것이라면 모두 포함하기로 했다.

브로슈어는 여전히 존재한다. 대부분의 브로슈어는 두껍게 코팅된
종이로 제작되어 사치품을 소개하거나(만약 내 책을 요트 관련 브로슈어로
채운다면 몇 권이고 쓸 수 있을 것이다.) 가전제품이나 보험 상품, DIY 제품
같은 대량 생산품을 홍보하는 재미없고 수준 낮은 전단지인 경우가
많다. 몇 가지 훌륭한 예외가 있긴 하지만, 디자이너들이 높은 제작
사양과 고급 디자인으로 아름다운 문서 디자인을 정기적으로 의뢰
받던 시절도 이젠 끝났다.

물론 그 이유는 인터넷 때문이다.
클라이언트는 이제 온라인에 더 투자한다.
이는 당연한 일이다. 웹사이트는 계속
업데이트를 할 수 있고, 저렴하게 제작할
수 있으며, 무제한 배포하는 것도 가능하기
때문이다. 이는 인쇄물에겐 없는 속성이다.

디자이너들은 브로슈어의 '종말'에
눈물을 흘릴 수도 있을 것이다. 몇 페이지의
인상적인 문서를 만들기 위해 디자이너는

**몇 페이지의 인상적인
문서를 만들기 위해
디자이너는 자신의
핵심 기량을 사용한다.
레이아웃, 타이포그래피,
사진과 일러스트레이션의
아트 디렉팅, 명확한
색감의 재현은 말할 것도
없고, 종이와 인쇄, 후가공
기술에 대한 깊은 이해가
있어야 한다.**

자신의 핵심 기량을 사용한다. 레이아웃, 타이포그래피, 사진과 일러스트레이션의 아트 디렉팅, 명확한 색감의 재현은 말할 것도 없고, 종이와 인쇄, 후가공 기술에 대한 깊은 이해가 있어야 한다.

오늘날 몇 페이지짜리 문서를 디자인하고 싶은 사람이라면 상상력이 풍부하고 꾀가 많아야 할 것이다. 클라이언트는 갈수록 비싼 인쇄물에 투자하기를 꺼린다. 현대의 디자이너는 현명하게 대처할 수밖에 없다. 쉬운 예를 들면 이렇다. 브로슈어 디자인에 관한 책에서 나는 스테판 사그마이스터의 몇몇 사례들을 선보였다. 사그마이스터는 수완이 좋은 디자이너로 언제나 눈에 띄는 작업을 한다. 자신의 여자친구인 패션 디자이너 애니 콴Anni Kuan[2]을 위해 그는 여자친구의 브랜드를 홍보할 수 있는 인쇄물을 만들었다. 그녀는 단 한 가지 조건을 걸었다. 당시 발송하고 있던 홍보용 엽서보다 더 비싸면 안 된다는 것이었다. 사그마이스터는 자신을 그래픽 디자인계에서 몇 안 되는 저명인사로 만든 천재성을 발휘해 엽서를 만드는 비용으로 '신문'을 만들었다. 그는 이렇게 설명한다. "신문이라는 아이템을 만들게 된 건 오로지 넉넉하지 못한 비용 때문이었어요. 제가 그녀의 작품 이미지를 넘겨받기 전에 그녀는 바이어들에게 4센트짜리 엽서를 보내고 있었죠. 누군가 뉴욕에 있는 한국 신문 인쇄소를 언급했습니다. 그곳에선 엽서 한 장을 인쇄하는 비용으로 32페이지짜리 신문을 인쇄하고 있었죠."

더 읽을거리

Adrian Shaughnessy, *Look at This: Contemporary Brochures, Catalogues and Documents*, Laurence King Publishing, 2006.

맞은편

프로젝트: 『홀츠미디어 룩 북_2.0』
연도: 2008
클라이언트: 홀츠미디어 주식회사
디자인: 프로젝트라이앵글 디자인 스튜디오
고급 가구 제조업체인 홀츠미디어의 브로슈어다.
프로젝트라이앵글은 브로슈어의 콘셉트뿐만 아니라
디자인, 편집, 사진, 글까지 맡아 진행했다.

1 Adrian Shaughnessy, *Look at This: Contemporary Brochures, Catalogues and Documents*, Laurence King Publishing, 2006.

2 www.annikuan.com

Charities, working for
자선단체를 위해 일하기

지난 수십 년간 그래픽 디자이너들은 세상에서 몇 안 되는 부유한 소수 집단을 위해 일한 덕분에 크게 성공할 수 있었다. 돈 많은 클라이언트에겐 높은 비용을 청구할 수 있다. 하지만 빈곤층과 소외된 자들은 어떤가? 그들도 당연히 좋은 디자인을 누릴 권리는 있지 않겠는가?

그래픽 디자이너들은 종종 세상이 그래픽 디자인을 중심으로 돌아간다는 착각에 빠지곤 한다. 디자이너들은 사회적인 동물이고, 그들 중 많은 이들이 사회의 공익이나 자선행사를 위해 일하려는 충동이 강하다. 그런데 큰 규모의 자선단체에 기부하려는 순간, 대중 시장에서의 브랜딩 실적, 광고 우편물, 그리고 고객 관계 관리customer relationship management(CRM) 기술이 없으면 우리의 제안은 곧잘 무시당하기 마련이다.

1999년 「중요한 일부터 먼저First Things First」[1] 선언에 서명했던 디자이너이자 디자인에서의 책임감과 윤리 의식을 각별하게 여기는 뤼시엔 로버츠Lucienne Roberts는 한 기사에서 다음과 같이 밝힌 바 있다. "저는 이제 과거에 맥도날드에서 일했던 홍보부 임원과 회의를 하고, 기부자들을 '클라이언트'라고 부르며, 대량 판매와 주류 문화를 기준으로 그들의 전략적 사고를 짜고 있어요. 윽, 이런 일을 하려던 게 아닌데 말이죠."[2]

자선단체들은 서구의 소비지상주의 경제 시스템 안에서 경쟁하기 위해서는 마케팅도 잘 알고 비즈니스도 할 줄 알아야 한다고 말한다. 하지만 이들이 영혼 없는 협동조합주의corporatism를 모델로 하고 있다는 건 이상하다. 미국의 디자이너 제이슨 첼런티스Jason Tselentis는 이렇게

큰 규모의 자선단체에 기부하려는 순간, 대중 시장에서의 브랜딩 실적, 광고 우편물, 그리고 고객 관계 관리 기술이 없으면 우리의 제안은 곧잘 무시당하기 마련이다.

프로젝트: 유방암 퇴치 협회의 연례 보고서
연도: 1997
클라이언트: 유방암 퇴치 협회
사진가: 클레어 파크(왼쪽), 플뢰르 올비(오른쪽)
디자이너: 뤼시엔 로버츠
유방암 퇴치 협회는 영국의 선구적인 자선단체로
연구와 교육을 통해 유방암에 맞선다. 뤼시엔 로버츠가
디자인한 연례 보고서는 이 협회의 홍보 방식의
전환점이 되었다. 당시 영국 여성 12명 중 한 명은
유방암 진단을 받았다. 연례 보고서에는 유방암을 앓은
한 여인이 자신이 죽기 전에 가족을 위해 끼니를 열려
놓은 이야기를 수록했다. www.breakthrough.org.uk

지적한다. "자선단체와 비영리단체에게 묻고 싶은 게 있습니다. 왜
당신들의 적과 똑같아지려는 거죠? 이들이 종종 자신의 접근법을
맥도날드, 나이키, 갭 등의 브랜딩 방법에 비유하는 건 사실입니다.
그리고 흔히들 자기도 돈을 벌고 싶다고
답하죠. 여기서 어떻게 혁신을 이루고,
문화적인 맥락에서 고유의 분야를 어떻게
개척할 것인가는 이들에게 가장 어려운
문제입니다. 이는 클라이언트뿐만 아니라

> **많은 자선단체들이 영혼
> 없는 코퍼러티즘을 모델로
> 하고 있다는 건 이상한
> 일이다.**

비영리 단체에게도 문제가 되지요. 그들은 모두 클리셰를 사랑합니다."

　　이타적인 본능이 있고 좋은 일을 위해 재능을 기부하고자 할 때
우리는 어떤 행동을 할 수 있을까? 사실 그래픽 디자이너의 도움을
환영할 소규모 자선단체들이 많이 있다. 모든 자선기관들은 기금을
받아야 하고, 기금 조달을 위해서는 정보 전달 매체가 필요한 법이다.
우리가 이들에게 도움을 주고자 접근하면 여러 단체들이 우리를 환영할
것이다.

　　하지만 우리가 제공해야 할 것은 전문 기술만이 아니다.
대기업들은 기업의 사회적 책임corporate social responsibility(CSR)을 기업
윤리의 중요한 요소로 널리 받아들이고 있다. 그렇다고 대기업에만 이런
CSR 프로그램이 있는 것은 아니다. 작은 디자인 스튜디오도 이를 갖출
수 있다. 주로 작업 환경의 디자인 전략에 관해 컨설팅하는 국제적인

디자인 컨설팅 회사 BDG 워크퓨처스BDG Workfutures의 상무이사 질 파커Gill Parker는《디자인 위크Design Week》에 기고한 글에서 몇 가지 선택 사항을 열거했다. "자신의 임금 중 일부를 기부하기, 회의 공간 빌려 주기, 자원봉사의 날 지정하기, 웹사이트에 자선단체 홍보하기, 평소 사용하는 비즈니스 메일 혹은 고객 메일에 자선단체 홍보 전단이나 호소문을 포함시키기, 우편 소인에 메시지를 담기, 이메일 꼬리말 활용하기."[3]

더 읽을거리
Lucienne Roberts, *Good: An Introduction to Ethics in Graphic Design*, AVA Publishing, 2006.

1 http://www.eyemagazine.com/feature/article/first-things-first-manifesto-2000

2 뤼시엔 로버츠의 말.

3 Gill Parker, "It pays to be the good guys," *Design Week*, 17 January 2008.

Clichés 클리셰

보편적인 상징과 메시지를 다루는 디자인 분야에서 클리셰는 종종 불가피하다. 하지만 그래픽 디자인의 목적이 메시지를 전달하는 거라면, 진부한 커뮤니케이션 방식은 지양해야 한다. 친숙하기 때문에 오히려 눈에 잘 띄지 않는다.

디자인 클리셰는 다른 분야의 클리셰와 마찬가지로 지겹고, 따분하고, 가장 꺼리고 싶은 것이다. 할리우드 블록버스터 영화를 생각해 보자. 극히 일부를 제외하면 재활용된 줄거리와 전에 본 듯한 장면으로 점철된 과도한 영상적 폭력은 참을 수 없을 정도다. 보고 나면 멍해진다. 상투적인 그래픽 디자인을 하는 것은 바로 이와 같은 효과를 내는 것이다.

친숙한 것을 앵무새처럼 반복해서 일종의 자연 방사선처럼 우리 주변에 존재감 없이 묻혀 버리는 것. 이는 상투적 디자인을 가장 잘 설명해 주는 말이다. 자연 방사선과 상투적 디자인의 공통점은 보이지 않는다는 점이다. 그럼에도 불구하고 많은 디자이너들과 클라이언트들은 진부함에 사로잡힌 커뮤니케이션에 의지한다.(예를 들어 포토샵으로 예쁘게 보정한, 시골길을 걷고 있는 가족의 사진을 실은 보험 브로슈어가 있다.) 그리고 이런 작업은 오랫동안 벽에 걸어 둔 그림처럼 아무도 보지 않게 된다.

상투적인 그래픽 디자인은 기업 디자인이나 주류 디자인에만 국한되지 않는다. 클리셰는 사교계에서도 판을 친다. 많은 디자이너들이 최신 유행을 따르기 위해 힙하고 트렌디한 언어를 사용한다. 금융 회사의 마케팅 매니저가 스톡 이미지 웹사이트에서 퍼온 것 같은 가족사진을 연금 상품 브로슈어의 표지에 넣는 것과 같이, 디자이너들도 비굴한 방식으로 유행하는 언어를 사용한다. 유행을 선도하는 클리셰도 그렇지 않은 클리셰만큼이나 나쁘다.

맞은편, 위

프로젝트: 포켓 캐논스 시리즈
연도: 1997
클라이언트: 캐논게이트 북스
디자이너: 앵거스 하일랜드(펜타그램)

포켓 캐논스는 성서의 각 권들을 유명 저자의 서문과 함께 단행본으로 만든 시리즈다. 이 시리즈는 진보적인 출판사인 캐논게이트 북스를 위해 앵거스 하일랜드가 디자인했다. 하일랜드는 디자인에서 뻔하고 진부한 요소를 피했다. 전통적인 성서의 분위기를 전달하는 레터링도, 수염을 기른 선지자도 없으며, 창백한 독신자도 없다. 대신 그는 현대적이고 독특한 분위기를 물씬 풍기는 표지를 만들어 클리셰가 항상 필요한 것은 아님을 입증했다.

기술과 소프트웨어의 발전 또한 클리셰로 이어질 수 있다. 반사면에 사물이 비치도록 표현하는 최근의 유행을 보라. 이는 애플이 널리 전파시킨 특징인데, 지금은 게으르고 진부하다는 인상을 주어서 사용이 거의 불가능할 정도다. 최근 몇 년간 우리는 벡터 그래픽(p.381 '벡터 일러스트레이션' 참조)의 홍수를 겪었는데, 이것이 얼마나 빨리 지겨워졌는지를 한번 생각해 보라.

댄 네이들Dan Nadel이라는 저술가가 지적했듯이 이 모든 것의 결과는 다음과 같다. "한 예술가를 다른 예술가와 구분하는 것은 불가능하다. 왜냐하면 이들은 같은 도구를 사용하고 있고, 일련의 동일한 시각 클리셰로 작동하기 때문이다. 아마도 대부분은 같은 곳에서 습득했을 것이다. 이는 신비감을 고조시키기보다는 작업의 흥미를 없애 버리고, 호기심 많은 구경꾼들로부터 봉쇄시켜 버린다."[1]

디자이너들은 자신의 작업에 '놀라게 하는' 요소를 도입할 필요가 있다고 자주 이야기해 왔다. 약병에 들어갈 안내문을 디자인한다면 이는 아마도 좋은 생각은 아닐 것이다. 하지만 대부분의 커뮤니케이션 사항들은 약간 놀랄 만한 요소를 첨가하면 훨씬 더 좋아질 수 있다. 상업적이든 순전히 정보 전달을 위해서든 간에 커뮤니케이션에는 목적이 있기 때문에, 주목을 받지 못하는 순간 커뮤니케이션은 실패할 수밖에 없다는 것은 너무나 당연하다. 그러므로 약간의 놀라움을 주는 요소는 사람들의 눈길을 끌 수 있는 가장 좋은 방법이다.

영국의 디자이너이자 펜타그램 파트너인 앵거스 하일랜드Angus Hyland가 캐논게이트Canongate에서 출간하는 문고판 성경 시리즈를 위해 디자인한 표지들은 뻔한 것을 피해 간 뛰어난 사례다. 1999년 캐논게이트는 단행본 형식의 성서를 발간했다. 앵거스 하일랜드와 출판사가 관습적인 마케팅 불문율을 따랐다면, 성서 속의 장면을 보여 주는 고전주의 회화와 함께 화려하고 '성경다운' 타이포그래피를 사용했을 것이다. 하지만 하일랜드는 매우 현대적인 사진과 산세리프 글자꼴을 사용했다. 그 효과는 놀라웠고 신선했다. 무엇보다 클리셰로부터 벗어났기 때문이었다.

클리셰에서는 놀라움을 찾을 수 없다. 우리의 작업이 관객 사이에서 반향을 불러일으키고 주목을 받고 싶다면 진부한 시각 효과와 지나치게 많은 그래픽 수사를 피해야 한다. 하지만 매번 작업할 때마다 새로운 그래픽 언어를 만들어 내는 것도 비현실적이다. 우리는 공공 화장실의 입구에서 남자·여자 심벌로 '장난치는' 위트 있는 디자인을 접하곤 한다. 익살스러운 디자인은 대부분 화려한 나이트클럽이나 호화로운 레스토랑에서 만날 수 있지만, 이들은 언제나 혼란스럽기만 하다. 애매모호하게 만들어진 심벌 앞에서 누구나 한 번쯤 망설였을 테고, 디자이너가 이런 걸로 귀찮게 하지 않길 바랐던 적이 있을 것이다. 이를 포함한 그 밖의 다른 일상적인 상황에서는 보편적인 심벌에 기대는 것이 가장 좋고 가장 안전한 아이디어다.

> **클라이언트는 언제나 안전한 쪽으로 방향을 틀 것이다. 안전함이란 대개 클리셰에 안주하는 것을 뜻한다.**

클라이언트는 언제나 안전한 쪽으로 방향을 틀 것이다. 안전함이란 대개 클리셰에 안주하는 것을 뜻한다. 그럼에도 불구하고 그들에게 진부한 사고와 동일한 것이 가져다줄 위험에 대해 경고한다면, 현대 삶에서 시각 클리셰에 대한 클라이언트의 집착을 끊을 수 있을 것이다. 물론 실현 가능하고 설득력 있는 대안을 제시할 수 있다면 더 도움이 되겠지만, 이는 쉽지 않을뿐더러 항상 성공한다는 법도 없다. 하지만 클리셰를 피하려는 시도를 하지도 않는다면, 그 작업은 패기가 없어 보일 뿐만 아니라 효과적이지도 않을 것이다.

더 읽을거리
http://www.aiga.org/on-second-original-thought/

1 Dan Nadel, "Design Out of Bounds,"
Michael Bierut, William Drenttel,
Steven Heller (eds.), *Looking Closer 5*,
Allworth Press, 2006에 재수록.

Clients 클라이언트

일이 잘못되면 디자이너는 클라이언트를 탓한다. 하지만 보통 이런 경우 오히려 탓해야 하는 것은 디자이너 자신이다. 물론 나쁜 클라이언트도 있지만 디자이너가 클라이언트를 잘 다루지 못한 탓이 크다. 클라이언트가 좋은가, 나쁜가, 혹은 무관심한가의 여부는 전적으로 디자이너에게 달려 있다.

디자이너가 "클라이언트를 가르쳐야 한다."라고 공공연히 말할 때마다 난 토하고 싶을 정도로 역겨워진다. 클라이언트를 교육시키는 대신 우리는 스스로 수양해야 한다. 그렇지 않고선 클라이언트는 우리의 말을 듣지도 않고, 우리를 진지하게 생각하지도 않을 것이다.

또 다른 역설이 있다. 클라이언트를 가장 잘 이해하는 방법은 스스로 클라이언트가 되어 보는 것이다. 난 클라이언트의 입장이 되면서 디자이너의 존재에 대해 그 어떤 때보다 더 많이 알게

당신이 가졌다고
생각하는 모든 능력을
곧 깨끗이
지워 드리겠소.

되었다. 그래픽 디자인을 의뢰하고 이에 따른 비용을 지불하는 등
클라이언트가 되어 봐야 디자이너들은 자신의 생각과 작업 방식을
상대방에게 표현하는 데 스스로 얼마나 서투른지 알게 된다. 많은
클라이언트들은 에인 랜드Ayn Rand가 쓴 소설 『파운틴헤드』에 나오는
영웅적인 건축가처럼 다음과 같은 원칙에 따라 디자이너가 일한다고
생각한다. "클라이언트를 얻기 위해 집을 짓지 않는다. 나는 짓기 위해
클라이언트를 얻고자 한다."

클라이언트를 희생시키고 자신이 원하는 대로 하겠다는 생각은
수많은 갈등과 관계 단절의 요인이 된다. 물론 디자이너의 디자인
행위에는 '자족'이라는 요소가 분명히 있다. 그리고 그것이 나쁜 것도
아니다. 가장 실용주의적인 디자이너조차도 어떤 일을 하는 이유는 그
일을 '좋아하기' 때문이다. 하지만 디자이너의 속사정은 클라이언트에게
봉사하는 동시에 우리의 욕망을 만족시킬 방법을 찾아야 한다는
것이다. 디자이너가 이런 문제로 평생 씨름해야 한다는 건 참 힘든
일이다. 심지어 이런 상황은 앞으로도 변하지 않는다.

하지만 딱한 클라이언트를 위해서라도 생각을 좀 해보자. 우리는
그들을 어떻게 대해야 하는가. 여기엔 옳고 그른 방법이 정해져 있을까.
모든 클라이언트는 각각 다르지만, 넓게 보면 클라이언트를 대하는
세 가지 방식이 있다.

예스맨이 되어 복종한다.
위협하면서 괴롭힌다.
동등한 파트너가 된다.

어떤 방식이 가장 나을까? 자, 예스맨이 되어서는 안 된다. 오로지
'네'라고만 하면 제법 편하게 살 수는 있을 것이다. 일거리가 들어오고,
우리처럼 편하게 하려는 클라이언트는 우리에게 훈수를 둘 것이다.
이렇게 하면 과연 멋진 작업이 나올까? 가끔 있을지 몰라도 자주
나오지는 않을 것이다.

그렇다면 괴롭히는 방식은 어떨까? 많은 디자이너들이 부당한
요구는 수용하지 않는다고 말한다. 이때 디자이너들은 절차상의
원칙만을 강조할 뿐 타협에 관해 말하진 않는다. 물론 가끔은 이런

위
폴 데이비스의 드로잉, 2009

방식이 성공할 때도 있다. 하지만 멋진 작업을 꾸준히 생산하기 위한 방법으로 과연 괜찮을까? 내 생각은 그렇지 않다.

세 번째 방식은 어떨까? 클라이언트를 조력자로 삼아 동등한 파트너가 되는 것은 어떨까? 물론 디자이너는 우위를 차지하고 싶을 것이다. 그리고 클라이언트 또한 우위에 있고 싶을 것이다. 둘 다 맞는 말이다. 하지만 서로 존중하고, 서로 다른 관점에 대해 진지하고 진솔한 의견이 오가야 보람 있는 작업을 기대할 수 있다. 디자이너들은 손이 큰 클라이언트만 만났어도(여기서 말하는 손이 큰 클라이언트란 유명 디자이너에게 휘황찬란한 작품을 의뢰한 사람을 뜻한다.) 자신도 근사한 디자인 작업을 할 수 있었을 거라 말한다. 하지만 이상적인 클라이언트란 존재하지 않는다. 멋진 작업은 서로 존중하고 디자이너와 클라이언트의 균형 잡힌 관계가 있어야만 가능하다.

디자이너와 클라이언트 간의 좋은 관계를 만드는 유일한 방법은 우리 스스로 이런 관계를 구축하는 것이다. 클라이언트에게 의지해선 안 된다. 동등한 파트너십을 만들 책임은 우리에게 있다. 그러면 어떻게 실행해야 할까? 한마디로 말하면 바로 공감이다. 경력 초기에 난 내게 클라이언트와 공감하는 재능이 있다는 걸 알게 되었다. 다시 말해 클라이언트의 관점을 파악하고 그들이 원하는 것을 직관적으로 알아내는 데 재빨랐던 것이다. 디자이너에게 공감은 훌륭한 자질이다. 공감을 통해 이해와 객관성을 획득할 수 있다. 물론 공감이 유용한 '기술'임에도 불구하고 공감에 대해 상대적으로 무심한 사람들은 흑백으로 명확하게 구분지어 세상을 바라보는 반면, 공감 능력이 있는 사람들은 세상을 회색(펜톤 컬러칩 427번 정도 될 것이다.)으로 볼 수밖에 없다. 나는 한쪽 눈만 사용하는 단안시로 모든 상황을 볼 줄 아는 사람을 종종 부러워하곤 했다. '공감자'로서 세상을 스테레오로 보는 나는 언제나 타인의 관점으로 바라보도록 저주 받은 것이다.

저주 받았다고 말하는 이유는 그래픽 디자인에서 공감 능력은

한 클라이언트와 대응하는 법을 막 익히기 시작하면 곧바로 그 방법에 맞지 않는 새로운 클라이언트를 만나게 된다. 사실인즉, 우리가 배우는 것이라곤 기껏해야 특정 클라이언트를 상대하는 방법이다. 다른 클라이언트를 만나면 다시 처음부터 시작해야 하는 것이다.

분명 유용하지만 불리한 면도 있기
때문이다. 클라이언트가 뭔가 잘못된
것을 요구하거나 디자이너의 미적 취향과
반대되는 것을 원할 경우 어떤 일이
일어날까? 이것이 바로 공감에서 오는
문제다. 공감이 과하다는 건 확신이 과한
것과 같고, 이는 좋지 않다.

> 클라이언트는 오로지
> 자신에게 귀 기울이는
> 사람의 말만 경청한다.
> 그리고 우리는 오로지
> 이 하나의 이유만으로
> 클라이언트의 말에 귀를
> 기울여야 한다. 여기서
> 실패하면 작업 또한
> 실패하기 마련이다.

그럼 앞서 제기한 질문으로 돌아가
보자. 클라이언트와의 동등한 관계를 보장하는 가장 좋은 방법은
무엇일까? 신념을 동반한 공감이 필요하다. 공감만 존재하고 신념이
없다면 디자이너와 클라이언트의 좋은 관계에 필요한 균형을 이끌어
내기 어렵다. 클라이언트는 오로지 자신에게 귀 기울이는 사람의 말만
경청한다. 그리고 우리는 오로지 이 하나의 이유만으로 클라이언트의
말에 귀를 기울여야 한다. 여기서 실패하면 작업 또한 실패하기
마련이다.

그런데 한 클라이언트와 대응하는 법을 막 익히기 시작하면
곧바로 그 방법에 맞지 않는 새로운 클라이언트를 만나게 된다.
사실인즉, 우리가 배우는 것이라곤 기껏해야 특정 클라이언트를
상대하는 방법이다. 다른 클라이언트를 만나면 다시 처음부터
시작해야 하는 것이다. 클라이언트는 변덕스러울 수 있다. 또 까다롭고
우유부단할 수도 있다. 이것은 참 다루기 힘든 문제지만 어느 누구도
이를 피할 순 없다. 개인적으로는 냉정하고 전문가답게 행동하는 것이
클라이언트와 좋은 관계를 형성하는 데 도움이 된다는 걸 알게 되었다.

견적이나 지불 조건을 설정하고, 일정을 협의하는 등 지루한
업무는 반드시 필요하다. 클라이언트가 격식을 따지지 않고 편해도 이런
전문적인 기준을 유지하는 것은 매우 중요하다. 클라이언트가 우리를
'전문가'로 대하지 않는 점이 불만스러울 때는 대부분 우리가
전문가답게 행동하지 않았기 때문이다.

이렇게 생각해 보자. 치과 의사에게 진료를 받으러 간다고 상상해
보라. 병원에 도착했는데 의사의 가운이 더럽다. 진료실도 지저분하다.
의사는 당신이 한 달 전에 온 것도 기억하지 못한다. 당신의 진료 내역들도
없어져 버렸다. 이런 사람을 어떻게 신뢰할 수 있겠는가. 어느 누구도

돈 조금 주고, 쓸데없고,
정신 건강에도 해로우면서
어디서든, 무엇이든, 누구에게든
전혀 상관이 없는
작업 한 번 해볼래요?

신뢰하지 못할 것이다. 디자이너의 경우도 마찬가지다. "제 전문이니 믿어 주세요."라고 말하면서 전문가답지 않게 행동하는 건 아무 소용이 없다. 미국의 훌륭한 일러스트레이터인 브래드 홀랜드Brad Holland는 이렇게 지적한 바 있다. "많은 예술가들은 자신의 비즈니스 감각이 현저히 떨어질수록 오히려 더 나은 예술가라고 생각한다."[1] 홀랜드는 일러스트레이터에 관해 말했지만 이는 그래픽 디자이너에게도 해당된다. 나는 잭슨 폴록처럼 행동하는 것이 쿨하다고 생각하는 수많은 디자이너들을 알고 있다. 하지만 그건 당신이 잭슨 폴록만큼 재능이 있을 때나 가능한 생각이다.

그럼에도 불구하고 이 모든 것 가운데 우리가 잊지 말아야 할 것은 인간미다. 클라이언트도 결국 인간이다. 그들을 비인격적으로 대하면 그들 또한 우리를 비인격적으로 대할 것이다. 내 경험에 의하면 나의 실수와 판단 오류를 인정하는 게 오히려 득이 되었다. 많은 디자이너들이 자기는 절대 틀린 적이 없다는 식으로 일하거나 실수를 인정하지 않는다. 나는 실수를 하면 항상 잘못을 인정하고자 했고, 이로 인해 대부분 클라이언트와 디자이너 간의 더 돈독한 관계를 이끌어 낼 수 있었다. 클라이언트는 진솔함에 마음을 열지만 디자이너의 지나친 자기 확신은 오히려 싫어한다.

영국의 디자이너 대니얼 이토크Daniel Eatock[2]를 알기 전에 난 그가 '비타협적'이라는 이야기를 전해 들었다. 그를 만났을 때 나는 그게 사실이냐고 물었다. 그는 말했다. "클라이언트가 제 생각보다 더 좋은 생각이 있으면, 전 수용할 의사가 있습니다." 나도 그와 같은 생각이다. 디자이너가 항상 옳다는 게 아니다. 비즈니스를 하는 사람에게 그건 위험한 전제다. 물론 클라이언트가 이상한 지시를 내리면 타협하지 말아야 하는 것도 맞다. 우리가 옳을 때를 아는 것과 우리가 틀렸을 때를 아는 것은 정신과 기질이 얼마나 유연한가의 문제다. 또한 모든 상황이 특별하며, 모든 사안에 일괄적으로 접근할 수 없다는 현실을 알아야 한다.

> 내 경험에 의하면 나의 실수와 판단 오류를 인정하는 게 오히려 득이 되었다. 많은 디자이너들이 자기는 절대 틀린 적이 없다는 식으로 일하거나 실수를 인정하지 않는다. 나는 실수를 하면 항상 잘못을 인정하고자 했고, 이로 인해 대부분 클라이언트와 디자이너 간의 더 돈독한 관계를 이끌어 낼 수 있었다.

위
폴 데이비스의 드로잉, 2009

클라이언트에게 적용되는 또 하나의 보편적 규칙은 대부분의 클라이언트가 끊임없이 불안해 한다는 것이다. 왜 그럴까? 많은 클라이언트에게 (난 모든 클라이언트라고 감히 말하고 싶지만 이는 사실은 아니다.) 디자인 의뢰는 복권과도 같다. 그들은 우리에게 뭔가를 의뢰하고, 그에 대한 비용을 지불할 것을 합의한다. 하지만 문제는 실제 결과물이 나올 때까지 자신이 의뢰한 작업에 대해 도무지 알 길이 없다는 것이다. 물론 그들은 우리가 과거에 진행한 작업을 볼 수 있고, 우리에게 작업을 꼼꼼하게 의뢰할 수 있다. 하지만 그렇다고 해서 디자이너가 그들이 원하는 걸 보장할 수 있는 건 아니다. 그래서 불안하고 두렵고 싫어하는 것이다.

> 클라이언트는 우리에게 뭔가를 의뢰하고, 그에 대한 비용을 지불할 것을 합의한다. 하지만 문제는 실제 결과물이 나올 때까지 자신이 의뢰한 작업에 대해 도무지 알 길이 없다는 것이다.

하지만 이런 불안을 누그러뜨릴 수 있는 방법은 많다. 진행 중인 작업을 보여 주면서 프로젝트가 실행되는 동안 클라이언트와 수시로 대화를 나누고, 작업에 대해 신중하게 보고하는 것이다.(p.321 '프레젠테이션 기술' 참조) 그런데 많은 디자이너들이 성급하게 진행하며 자기도취에 빠져서 작업한다. 클라이언트가 비용을 지불하는 그 작업에서 클라이언트를 배제하는 것이다. 그러면서 왜 클라이언트가 결과물을 거절하거나 간섭하는지 의아해 한다.

마지막으로 한마디 더 하자면, 여러 연사들이 클라이언트가 돈을 밝히고 어리석다고 불평하고 투덜거렸던 최근의 한 디자인 컨퍼런스에서 베테랑 디자이너 켄 갈런드[3]가 토론의 사회를 맡았는데, 그는 이 모든 부정적 의견들을 반박해 보고 싶다는 말로 토론을 마무리했다. 그는 클라이언트와 함께함으로써 자신의 삶에서 가장 보람 있는 관계를 맺을 수 있었다고 말했다. 갈런드의 풍부한 이력을 보면 그의 발언에 담긴 지혜를 엿볼 수 있다. 우리는 클라이언트를 사랑해야 한다. 클라이언트에게 그럴 자격이 없다 할지라도.

1 Jo Davies, "Pictures for Articles Not Yet Written," 브래드 홀랜드와의 인터뷰, *Varoom*, June 2008.

2 www.eatock.com

3 www.kengarland.co.uk

더 읽을거리
Anne Odling-Smee, "Ken Garland is known for First Things First, but his work is playful and personal as well as political," 켄 갈런드와의 인터뷰, *Eye 66*, Spring 2008. http://web.archive.org/web/20080324230307/www.eyemagazine.com/feature.php?id=152&fid=653

Commissioning creatives
작가에게 의뢰하기

점차 디자인은 협업을 필요로 한다. 즉 디자이너들이 다른 분야의 작가에게 작업을 자주 의뢰해야 한다는 말이다. 이는 쉽지 않은 일인데, 디자이너 스스로 일종의 클라이언트가 되어 보는 것이다. 그런데 디자이너가 클라이언트로서 제대로 일을 하는 경우는 드물어 보인다.

위, 맞은편
일러스트레이터에게 작업을 의뢰하는 개념을 그린 앤디 마틴의 일러스트레이션. 이 책을 위해 특별히 그려 준 그림이다. www.andy-martin.com

디자이너들은 동료 작가들에게 지나치게 동정적인 경우가 많다. 다소 고압적이고 비호감으로 보일 수 있다고 두려워하기 때문에(다른 말로 끔찍한 클라이언트가 되기 싫은 것이다.) 우리는 다른 분야의 창작자 및 협업자들의 결점에 너그러워진다. 그러고는 왜 일이 실망스럽게 끝났는지 의아해 한다. 물론 그 반대로 행동하는 경우도 더러 있다. 그들을 너무 가혹하게 대하고선 막상 자신이 받아들여야 한다면 분개했을 각종 제약과 제한 사항들을 그들에게 강요하는 것이다.

이럴 땐 당연하지만 중도를 지키는 게 가장 좋다. 우리가 의뢰한 일을 하는 창작자가 적어도 작가로서 행세할 수 있도록 여지를 줘야 한다. 하지만 우리가 원하는 결과물을 얻기 위해 어느 정도 확고한 자세를 동시에 취해야 한다. 결과물을 명확하게 예측할 수 있는 수완과 요령은 매우 중요하다. 작가에게 의뢰할 때는 자신이 무엇을 기대하고 있는지 알려 주어야 한다. 그리고 그들 스스로 프로젝트를 이끌어 나갈 수 있도록 해야 한다. 진부한 표현을 쓰자면 이렇다. 자신이 대우 받고 싶은 만큼 남을 대하라.

> 작가에게 의뢰할 때는 자신이 무엇을 기대하고 있는지 알려 주어야 한다. 그리고 그들 스스로 프로젝트를 이끌어 나갈 수 있도록 해야 한다. 진부한 표현을 쓰자면 이렇다. 자신이 대우 받고 싶은 만큼 남을 대하라.

몇 가지 기본적인 업무 규칙을 따르는 것도 중요하다. 창의적인 프로젝트는 대개 시간과 비용을 초과하고 프로젝트 초기에 예상한 것보다 업무량이 많아지는 경우가 다반사다. 그래서 상황에 맞춰서 계획을 세워야 한다. 스튜디오 혹은 프리랜스 디자이너가 가장 쉽게 돈을 잃는 경우는 이렇다. 작가와 제한 조건이 없는 계약을 맺는다. 이후 프로젝트 기간이 초과되어 어마어마한 금액의 청구서가 들어오는데, 우리를 합의된 비용에 꼼짝달싹 못 하게 만든 영리한 사업 수완을 가진 클라이언트에게 이 계산서를 넘겨주지 못하는 것이다. 바로 이런 이유 때문에 작가들과 비용의 한도를 정해야만 한다. 모든 프로젝트에서 예산이 초과될 수 있음을 예상하고, 작가들에게는 가능한 한 고정된 금액에 맞춰 일해야 함을 강조할수록 좋다. 하지만 이 합의는 공정해야 한다. 만약 클라이언트가 작업 의뢰서를 변경해서 작가에게 새로운 의뢰를 할 수밖에 없는 상황이 된다면, 추가로 발생하는 작업에 대해서는 작가들이 클라이언트에게 값을 청구할 수 있도록 해야 한다.

(일단 클라이언트로부터 추가 금액 지불에 대한 보장을 받아야 할 것이다.)

더불어 프로젝트의 기술적인 세부 사항들과 결과물의 인계에 관해서도 합의해야 한다. 저작권, 사용 권한, 크레디트와 언론 노출에 관한 규범에 대해서도 확실하게 못 박는 것이 좋다. 때로는 이러한 일이 프로젝트 초기의 훈훈한 창의적인 열정과는 어긋나 보인다. 하지만 우리가 작업을 의뢰했던 작가의 웹사이트에서 자신의 크레디트가 표기되지 않은 것을 보면, 사전에 작가의 권리에 대해 협의하지 못한 것을 후회하게 된다.(p.100 '크레디트' 참조)

일러스트레이터에게 의뢰하기

수십 장, 간혹 수백 장에 이르는 이미지를 생산하면 할수록 더 적절한 이미지를 뽑아낼 가능성이 높은 사진가에 비해, 일러스트레이터에게 작업을 의뢰하는 데에는 위험 부담이 크다. 일러스트레이션에서는 대개 단 하나의 결과물만 있으며, 이는 그 결과물이 제대로 된 작품이어야 함을 뜻한다. 그래픽 아트 중에서 일러스트레이션은 가장 수정하기 어려운 작업이다. 오늘날 대부분의 일러스트레이션이 디지털로 작업을 하지만 타이포그래피나 사진에 비해 수정과 변경이 힘들다. 게다가 동료 전문가의 작업에 수정을 요구하는 건 모든 디자이너들이 본능적으로 피하고 싶어 하는 일이다.

그렇다면 디자이너는 어떤 방식으로 일러스트레이터에게 작업을 의뢰할 수 있을까? 먼저 그들을 잘 알아야 한다. 언젠가 나는 자신에게 작업을 의뢰한 사람들을 한 번도 만난 적이 없었다는 일러스트레이터와 말을 나눈 적이 있었다. 그는 오로지 이메일을 통해 작업 의뢰서를 받았고, 대충 그린 밑그림을 이메일로 보내면서 그에 답했다고 한다. 작업에 관한 코멘트는 이메일을 통해 오갔고, 완성된 일러스트레이션은 PDF로 변환해서 클라이언트에게 보냈다. 여기에는 양쪽 모두에게 잘못이 있다. 일러스트레이터는 직접 만나서 회의할 것을 주장해야 했고, 의뢰자는 디자인이 과연 자신에게 적합한 일인지 의심해 봐야 했다. 직접 대면하지 않고 일러스트레이션을 의뢰하는 게 가능하다고 생각한다면 그 의뢰자는 직업을 잘못 선택한 것이다.

영국의 일러스트레이터 폴 데이비스Paul Davis는 디자이너로부터 많은 작업을 의뢰 받는다.(그는 이 책의 일러스트레이션을 그렸다.) 디자이너

사이에서 그는 인기가 많다. 그는 디자이너의 작업 의뢰 방식에 대해 어떻게 생각할까? "때로는 이 일이 인간에게 가장 고통스러운 작업일 수 있어요."라고 그가 말한다. "일어나기 두렵고 싫은 마음을 짓누르며 식은땀에 흠뻑 젖은 채 침대에서 일어납니다. 그런데 어떤 때는 내가 하고픈 대로 하면서 시장조사 타깃 층을 무시해도 되는 그런 일을 의뢰 받으니 멋진 일이라며 웃지요. 물론 이건 작업을 의뢰한 사람이 얼마나 열린 생각을 가졌는가에 달려 있어요. 가장 좋은 상황은 원고와 작품 크기가 정해져 있고 좋은 결과물이 나올 수 있도록 상대방이 저를 신뢰할 때입니다. 엉망으로 하면 욕먹기 때문에 더 좋은 작업을 하게 되죠." 데이비스는 자유란 자신의 책임이 더 커지는 것이라고 말했는데, 이는 좋은 의뢰의 핵심이 무엇인가를 잘 보여 준다.

일러스트레이터에게 자유를 주는 건 중요하다. 하지만 간혹 일러스트레이터가 지켰으면 하는 구체적인 요구 사항이 있을 때가 있다. 이럴 경우 어떻게 해야 할까? 작가를 가장 무례하게 대하는 방식은, 그들에게 작업 의뢰를 해 놓고선 그들이 막상 완성된 것을 보여 줄 때 뭔가 다른 것이 또 필요하다고 지적하는 경우다. 명료하고 자세한 작업 의뢰를 싫어하는 작가는 없다. 하지만 결과물이 완성된 '후'에야 자세한 의뢰를 하는 건 이들을 분개하게 만들 뿐이다.

사진가에게 의뢰하기

디자이너들은 사진과 사진가를 숭배하는 경향이 있다. 우리는 사진가를 선망하고 매력 넘치는 인물이라 생각한다. 대부분의 사진가는 외향적이다. 때로는 재미있고 알고 지내기에 좋은 사람들이다. 사진가들은 대부분 사회성이 좋다.

사진가에게는 작업을 의뢰하기가 편하다. 자신에게 요구하는 것이 무엇인지를 재빨리 파악하고 어떤 프로젝트든 엄청난 열정을 쏟는다. 좋은 사진가는 작업의 기술적이고 창의적인 수준을 끌어올릴 만한

위

프로젝트: 철공 리엄
연도: 2008
클라이언트: 런던 앤드 콘티넨털 레일웨이스
사진가: 브라이언 그리핀
아트 디렉터: 그렉 호튼, IC 아트 앤드 디자인
『팀 *Team*』이라는 책을 위해 사진가 브라이언 그리핀이
찍은 멋진 사진. 세인트 판크라스 역을 세인트 판크라스
인터내셔널 역으로 현대화하는 작업 과정과 고속철도
공사에 참여한 노동자와 경영진의 모습을 담았다.

좋은 아이디어를 제공하기도 한다. 나는 사진가가 다른 사진가들의
작업을 볼 수 있는 사진책을 여러 권 갖고 올 때 좋은 징후로 본다. 이는
작업에 대한 사진가의 집중도와 열정을 보여 주며, 내가 이전에 몰랐던
사진가들을 알려 주기도 한다. 사진가들은 저작권과 사용권[1]에 대해
지식이 많다. 이 때문에 디자이너는 사진가와 클라이언트가 각각 어떤
권리를 갖고 있는지 확실히 해야 하고, 합의된 결과를 문서화하는 것이
좋다.

일정과 예산이라는 중요한 문제 외에도 (모델을 고용하고 소품을
빌리는 것뿐 아니라 스타일리스트와 장소 로케이션 비용 등 제작과 관련된
문제들이 있을 수 있다.) 해결해야 할 두 가지 주요 이슈가 있다. 하나는
아트 디렉션이고, 다른 하나는 촬영 후반 작업이다.

대부분의 상업 사진에서 좋은 아트 디렉션은 촬영의 성공 여부를
크게 좌우한다.(p.25 '아트 디렉션' 참조) 사진가들은 보통 아트 디렉션을
받길 좋아한다. 아트 디렉션을 통해 창의적인 경험을 공유할 수 있어서
좋아하는 것이다. 간혹 사진가들은 아트
디렉션을 모욕이나 간섭으로 느낄 수 있다.
하지만 이런 경우는 드물고, 대부분 제대로
준비하지 못한 아트 디렉터와 참견하길
좋아하는 클라이언트에게 잘못이 있다.
가장 큰 문제는 아트 디렉션에 사전 계획이
부족할 때이다. 촬영 장소를 찾아가 우리가
계획한 대로 진행하려고 하면 서로 신경이
날카로워져 하루짜리 촬영이 이틀을
넘기는 경우가 있다. 아트 디렉션의 범주를 미리 정하고 이에 관해
서로 합의하는 건 꼭 필요하다. 그러면 대부분 원하는 바를 달성할 수
있다. 비록 가끔일지라도 아트 디렉션에 대한 작업 지시는 촬영 전에
확정되어야 한다.

후반 작업 계획은 촬영을 준비하는 것만큼 중요하다. 디지털 시대
이전에 사진가들은 색감을 보정한 슬라이드나 인화물을 넘겨야 할
책임이 있었다. 디지털 시대에 대부분의 사진가들은 보통 포토샵으로
보정한 파일 넘기는 걸 자신의 일로 생각하지만, 어떤 이들은 별도의
비용을 받아야 하는 추가 작업이거나 디자이너가 해야 할 일이라고

> 촬영 장소를 찾아가
> 우리가 계획한 대로
> 진행하려고 하면 서로
> 신경이 날카로워져
> 하루짜리 촬영이 이틀을
> 넘기는 경우가 있다. 아트
> 디렉션의 범주를 미리
> 정하고 이에 관해 서로
> 합의하는 건 꼭 필요하다.

생각한다. 어찌 됐든 누가 할 것인지 합의해야 한다.

사진가 브라이언 그리핀Brain Griffin이 1970년대에 일을 시작했을 때 그는 '제2의 로버트 프랭크'로 불리곤 했다. 유럽과 미국에서 여러 저명한 디자이너 및 사진가들과 일한 그는 사진가로부터 최고의 작품을 이끌어 내고 싶어 하는 디자이너를 위해 간단하면서도 급진적인 조언을 했다. "사진가에게 작업을 의뢰할 때 디자인에 너무 골몰할 필요는 없다. 그 대신 디자인을 이끌어 낼 사진의 콘셉트를 만들어라. 페이지 디자인에 너무 집중하는 건 오히려 사진의 마술을 파괴할 수 있다. 모든 촬영 자료들을 본 후, 페이지를 디자인하라. 최고의 사진가가 촬영한 사진들은 정말 멋지다. 이 사진들이 숨을 쉴 수 있게 해야 한다."

더 읽을거리
http://www.theaoi.com/portfolios/index.php/portfolios/guide-to-commissioning
http://www.the-aop.org/information/copyright-4-clients/faqs

1 보통 사진가들이 디자이너나 일러스트레이터보다 자신의 저작권을 잘 보호한다. 그리고 놀라울 정도로 클라이언트들은 그래픽 디자인과 일러스트레이션보다는 사진 저작권을 알아보는 데 더 빠르고 열심이다.(p.90 '저작권' 참조)

Copyright 저작권

저작권 문제만큼이나 까다로운 주제도 없을 것이다. 디자이너와 클라이언트들은 알게 모르게 매일 누군가의 권리를 침해한다. 저작권은 지뢰밭이다. 하지만 지뢰가 어디에 위치해 있는지 아는 이는 거의 없다. 이 지뢰가 터지지 않도록 피하는 방법은 없을까?

내 스튜디오는 언젠가 영화사로부터 포스터 디자인을 의뢰 받은 적이 있다. 우리는 이 영화사와 일했던 경험이 없었고, 영화와 관련된 일을 해 본 적도 거의 없었다. 우리가 이 작업을 의뢰 받았던 이유는 영화감독이 꼭 우리가 포스터를 디자인해야 한다고 우겼기 때문이었다. 그 감독은 "전형적인 영화 포스터"를 원치 않았던 것이다. 우리는 그와 작업할 수 있어 기뻤다.

영화사는 우리가 제안한 디자인 비용을 수용했고, 영화의 한 장면을 다듬어 포스터에 사용하면서 작업을 마무리했다.(포스터에 이 장면을 사용할 수 있도록 클라이언트가 이미지를 제공했다.) 디자인을 넘기면서 합의된 비용의 청구서도 함께 제출했다. 나는 이야기가 끝났다고 생각했다.

몇 주 후 영화에 대한 미국 저작권을 갖고 있는 미국의 영화사가 나에게 전화해 그 포스터를 사용하는 데 얼마를 지불해야 하는지를 물었다. 나는 비용을 제시했지만 해당 이미지 저작권이 영국 클라이언트에게 있기 때문에 이런 경우가 가능한지 여부를 확인해 보겠다고 했다. 클라이언트에게 연락한 후 얼마 지나지 않아 클라이언트

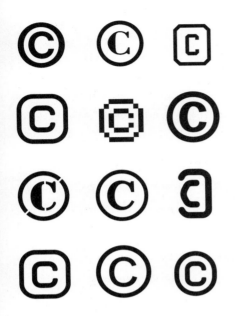

소속 변호사와 연결되었다. 변호사의 설명에 의하면, 제3자가 그 포스터를 사용해도 우리에게는 추가 비용에 대한 권리가 없다고 했다. 난 누구에게도 이 작업을 넘기지 않기로 동의했고, 그 역시 타인에게 포스터 사용을 허락해선 안 된다는 점을 지적했다. 나는 변호사에게 보내 준 계약 조건에 "사전 협의가 없는 한 청구서에 명시된 이가 아닌 경우 어느 누구도 추가 사용 권한이 없다."고 적혀 있음을 상기시켰다. 그는 그 동안 함께 일했던 다른 회사들은 이런 주장을 한 적이 없었다는 말만 했다.

난 그 말이 곧 창작물에서 저작권을 인정할 수 없는 것이냐고 물었다. 그는 자신의 회사가 사진과 일러스트레이션에 대해서는 언제나 저작권을 인정해 왔다고 답했다. 나는 매우 분개한 목소리로 그렇다면 디자인에는 어떤 저작권도 없는 것이냐고 따졌다. 결국 우리는 추가 비용을 받아 냈다.

그 변호사와 이야기하면서 명확해진 것은 클라이언트가 미국 회사에 포스터의 사용권을 판매함으로써 초기 투자 비용을 회수하려고 했다는 점이었다. 하지만 그로 인해 발생하는 이익은 나와 나누기 싫었던 것이다. 나는 권리를 주장함으로써 그 일이 성사되지 않도록 막았다.

이 이야기를 꺼내는 이유는 나의 작은 승리로 기뻤기 때문만이 아니다.(물론 약간 흐뭇한 점은 분명 있었다.) 그보다는 이 이야기가 그래픽 디자인과 관련된 저작권은 기본적으로 복잡하다는 것을 보여 주기 때문이다. 우리에게 작업을 의뢰한 영화사는 작은 스튜디오들에게 정기적으로 작업을 의뢰해 왔기 때문에 그들의 방식대로 그래픽 작업을 자유롭게 착취할 수 있다고 생각한 것이다. 디자이너들도 영화사로부터 정기적으로 일감을 받길 원했던 탓에 절대 자신들의 권리를 주장하지 않았다. 저작권과 관련된 복잡성은 내가 제3자에게 포스터의 사용권을 허락하는 데 어려움을 겪으면서 드러났다. 왜냐하면 포스터에 사용한 주요 이미지는 (비록 현저하게 변형되었을지라도) 영화사의 소유였기 때문이다.

미국 저작권청은 저작권을 "미국 정부가 '창작물'에 대해 법령에 따라 창작자들에게 부여한 일종의 보호 관례이며, 여기에는 문학, 연극, 음악, 예술, 그리고 그 밖의 특정한 지적 작업들이 포함된다."라고

정의한다. 의미심장하게도 이 정의에서
디자인은 언급되지 않는다. 디자인과
관련된 저작권은 AIGA가 만든 훌륭한
온라인 '저작권 가이드'[1]에서 "디자이너가
만든 작품에 대한 소유권"이라는 정의로
기술되어 있다.

　　그런데 주목해야 할 점은 저작권법이
보편적이지 않다는 것이다. '국제 저작권'은
존재하지 않으며, 관련법은 나라마다 다르다.
영국의 일러스트레이터이자 북 디자이너인
사이먼 스턴Simon Stern은 저작권에 관해
연구한 적이 있다. 난 그에게 미국과 영국의 저작권법이 같은지를
물었더니 이렇게 대답했다. "같진 않습니다. 하지만 모든 저작권법은
어느 정도 비슷하죠. 일반 국가들은 최소한의 기준인 베른 조약에
동의하거든요. 그래서 넓은 의미에서의 저작권 원칙은 같다고 할 수
있습니다."

　　일러스트레이션 및 사진과 관련된 저작권은 분명해 보인다.
일러스트레이션이나 사진은 대부분 한 개인의 작업 결과물이며,
해당 저작권은 작업 의뢰자와 어떤 특정한 합의를 이행하지 않는 한
개인에게 귀속된다. 하지만 그래픽 디자인으로 넘어오면 상황은 매우
복잡해진다. "법정에서 한 번도 거론되지 않았던 사건들이 너무나 많기
때문에 명료했던 적이 없지요." 스턴은 계속해서 이렇게 말한다. "이는
순전히 지적 재산권 전문 변호사를 수임하는 비용 때문이기도 하고,
많은 사건들이 미묘한 계약법에 좌우지되기 때문이기도 합니다.
그래픽 디자이너들 또한 이 문제에 대해 고민해야 하는데 고민하지
않죠. 매우 드물게도 그래픽 디자인 비용은 사용자에게 종속되어
있기보다는, 하루 업무량 혹은 작업 소요 시간에 따라 달라집니다.
만약 일러스트레이터가 제한된 범위 안에서의 사용권을 허용한다면,
사용자는 곧 저작권을 보유하게 됩니다. 디자이너에게 저작권은
창의적인 일을 하는 거래처로부터 창작물을 구입하거나, 클라이언트와
거래처가 종종 서로 다른 요구를 할 때 문제가 되지요."

　　AIGA 가이드에는 "대부분의 그래픽 디자인에는 저작권이

AIGA 가이드에는
"대부분의 그래픽
디자인에는 저작권이
적용되어야 한다."라고
명시되어 있다.
"정사각형이나 원과 같은
기본적인 기하학 도형에는
저작권이 없다. 하지만
이러한 도형을 예술적으로
조합한 경우에는 저작권
적용이 가능하다. 글자꼴
디자인 또한 저작권 취득
범주에서 제외된다."

적용되어야 한다."라고 명시되어 있다. "정사각형이나 원과 같은 기본적인 기하학 도형에는 저작권이 없다. 하지만 이러한 도형을 예술적으로 조합한 경우에는 저작권 적용이 가능하다. 글자꼴 디자인은 저작권 취득 범주에서 제외된다." 글자꼴이 대부분의 그래픽 디자인을 위한 필수 구성 요소이며 많은 디자이너들이 로고를 디자인하거나 특별한 용도를 위해 자신만의 글자꼴을 디자인한다는 점에서, 글자꼴 저작권을 제외시킨 부분은 주목할 만하다. 어쨌든 글자꼴 디자인에 저작권을 적용하지 않는 것은 미국 저작권법의 특징이며, 이는 서양에서는 아주 특별한 경우다.

그런데 디자이너가 자기 작업에 대해 저작권을 소유하는 것이 과연 현실적인가? 디자이너가 클라이언트를 위해 로고를 디자인한 경우, 그 로고에 대한 저작권 소유는 비현실적이다. 어떤 클라이언트도 그 로고를 사용하기 위해 매번 디자이너에게 다시 연락하고 싶지는 않을 것이다. 스턴은 이렇게 말한다. "클라이언트가 받아들이는 한에서는 로고 디자인에 관한 어떤 협의든 성립될 수 있습니다. 실제로 영국에서는 1989년 저작권법 발효 이후 클라이언트가 광범위한 독점 라이선스를 누리는 건 허용되지만, 로고 디자인의 저작권을 디자이너에게 이전하는 게 일반적입니다."

하지만 디자이너에게 이 상황은 더 복잡하다. 디자인 스튜디오에 고용되어 일하는 동안 만든 작업물은 일반적으로 회사의 대표에게 그 소유권이 있다. 미국에서는 이를 '직무 저작물Work for Hire'이라고 부르는데, 이는 영국에서는 볼 수 없는 미국 법의 특징이다.

> 현장에서 대부분의 디자이너들은 자신들의 권리를 주장하지 않고도 잘 지낸다. 그리고 저작권은 클라이언트나 제3자가 침해할 때만 문제가 된다.

그래픽 디자인에 대한 저작권 부여가 힘든 또 다른 이유는 그래픽 디자인 작업이 글자꼴, 이미지, 다른 사람들의 로고 등 다양한 저작물로 구성되기 때문이다. 스턴은 "소위 말하는 '임베디드 저작권embedded copyrights'이란 것은 그래픽 디자인 결과물 자체에 대한 저작권을 인정하면서, 각 그래픽 요소에 대한 개별 저작권도 보호된다는 걸 뜻합니다. 그래서 임베디드 저작권의 경우, 저작권 위반에 대해 소송을 제기하기가 어렵죠."라고 언급한다.

마치 저작권 지뢰밭을 지나가는 것이 그리 어렵지 않다고 생각하는 듯, 클라이언트들은 그래픽 디자인을 '인수' 원칙에 따라 구매할 수 있는 것이라고 생각한다. 다시 말해 대부분의 작업 의뢰자들은 디자인에 대해 값을 지불했으면 그 소유권이 자신에게 이전되었다고 생각하는 것이다. 가령 클라이언트를 위해 브로슈어를 디자인하면 클라이언트는 브로슈어와 연동되는 웹사이트를 제작하기 위해 웹 디자이너에게 브로슈어의 디자인 요소들을 넘기는 걸 괜찮다고 생각한다. 일하면서 오 분마다 한 번씩 법적 소송을 하겠다고 윽박지르지 않고도 이를 피할 방법은 없을까? "작업을 의뢰할 때부터 조건을 확실하게 하는 것만이 방법입니다."라고 스턴은 조언한다. "이 문제는 결국 디자이너가 보호 받고자 하는 경제적 혹은 미적 이익이 무엇이냐는 거죠."

여기서 스턴은 핵심을 짚어 낸다. 실제로 저작권과 관련된 문제에서 디자이너들의 생각은 경제적이고 미적인 요인들이 좌우한다. 자신의 작업에 대한 저작권 착취에 관심을 갖고 대응하는 디자이너들은 매우 적다. 국가의 저작권 보호원을 통해 저작권을 등록하고 비용을 지불하는 등의 노력을 꺼리는 것이다. 디자이너들은 프로젝트에 대한 정당한 대가만 받기를 원할 뿐이다. 정산하고 나면 디자이너들은 클라이언트가 자신의 디자인을 통해 이득을 보는 걸 대수롭지 않게 생각한다. 하지만 제3자가 자신의 작품을 허접스럽게 사용한 경우에는 기분 나빠한다. 나는 다른 이에게 나의 디자인을 합법적으로 넘겼지만 내 디자인 크레디트가 들어간 상태에서 디자인 작업이 후지게 적용된 경우를 경험한 바 있다.

하지만 디자이너에게 가장 큰 골칫거리는 다른 이의 저작권을 침해할 위험이 있다는 것이다. 이미지를 곧바로 캡처할 수 있는 디지털 공간에서 이 위험은 날로 커지고 있다. 디자인 제안서를 작성하면서 저작권이 있는 요소를 사용하지 않았다고 말할 수 있는 사람은 몇 명이나 될까? 심지어 책이나 잡지의 일부를 복사하는 것도 다른 이의 저작권을 침해하는 행위다. 시안으로 만든 모션 그래픽에 음원 클립을

> 클라이언트들은 그래픽 디자인을 '인수' 원칙에 따라 구매할 수 있는 것이라고 생각한다. 다시 말해 대부분의 작업 의뢰자들은 디자인에 대해 값을 지불했으면 그 소유권이 자신에게 이전되었다고 생각하는 것이다.

삽입하는 것도 저작권 침해와 관련이 있다. 가장 조심해야 하는 경우는 공식적으로 발표된 자료로 작업할 때다. 앞서 나의 영화 포스터 사례가 보여 주듯이, 우리 스튜디오를 떠나는 모든 작업, 즉 우리가 좋아하는 사진들로 꾸민 번드르르한 제안서조차도 원본 확인이 필수다.

현장에서 대부분의 디자이너들은 자신의 권리를 주장하지 않고도 잘 지낸다. 그리고 저작권은 클라이언트나 제3자가 침해할 때만 문제가 된다. 하지만 디자이너들은 클라이언트와 분명하게 합의한 '계약 조건'에 따라 권리를 보호 받아야 하고, 일에 착수하기 전에 모든 사용권에 대해 동의할 필요가 있다. 또한 디자인 작업에 들어가는 모든 요소에 대해 질문을 던질 필요가 있다. 하나라도 간과한다면 이후에 큰 손실을 입을 수 있기 때문이다.

더 읽을거리
Simon Stern, *The Illustrator's Guide to Law and Business Practice*, AOI, 2008.

1 www.aiga.org/resources/content/3/5/9/6/
documents/aiga_copyright.pdf

Creative block 창의 장벽

창의 장벽이라는 것이 정말 있을까. 아니면 아이디어의 부재에 대한 간편한 변명에 불과한가. 디자이너들은 로봇이 아니다. 그래서 아이디어가 생각나지 않으면 미쳐 버린다. 머릿속이 하얘질 때 우리는 어떻게 행동하는가? 꽉 막힌 걸 뚫어내는 배관 공사 같은 게 있기나 한 걸까?

언제나 아이디어가 막힐 때가 있다. 이는 나에게 아이디어가 없다는 뜻이 아니다. 오히려 무궁무진해서 문제다. 게다가 이 아이디어로 만족하지 않는다는 것이다. 대부분 그다지 좋아 보이지 않아서 더 나은 아이디어가 나오길 바란다. 마치 하나의 아이디어 뒤에는 더 나은 아이디어가 곧 튀어나올 거라고 생각하는 것과 같다. 혹은 더 나은 아이디어는 아니어도 첫 번째 아이디어의 단점을 보완할 만한 게 나올 거라 믿는 것이다. 다른 사람들이 좋다는 아이디어가 있어도 확신이 서지 않고 결국엔 더 나은 면을 찾아내려고 애쓴다.

이처럼 끝이 안 보일 것 같은 창작의 갈등은 많은 디자이너들에게 익숙한 일이다. 우리는 자신의 작업에 대해 괴로워하게 만드는 생물학적 조건을 부여 받았다. 초조해 하는 건 자연스럽다. 심지어 바람직하기까지 하다. 우리 스스로를 고문한다는 게 아니다. 아이디어를 밀고 나가 확장시키고 구체화하는 과정을 즐기고 수용하는 걸 말한다. 이렇게 하지 않으면 단순한 짜증보다 더 무기력한 상태가 된다. 바로 자기만족이라는 상태다. 그리고 이것이야말로 창의성을 죽이는 적이다.

하지만 좋은 아이디어가 항상 있는 법도 아니고, 훌륭한

운동선수가 며칠을 쉬듯 디자이너들도 창의적인 무력감이 가져다주는 마법을 경험할 수 있다. 그렇다면 창의 장벽을 넘어설 수 있는 실용적인 방안은 없을까? 먼저 왜 아이디어가 막혔는지 그 이유를 살펴봐야 한다. 그중 한 가지 이유는 우리가 사용하는 도구에 지나치게 많이 의존하기 때문이다. 전 세계 디자이너들은 같은 도구를 사용하고 있고, 점차 이 도구들의 한계를 수용하면서 익숙하고 반복적인 방식으로 일하고 있다. 따라서 창의력 침체를 피할 수 있는 첫 번째 단계는 사용하는 도구를 바꿔 보는 것이다. 즉 컴퓨터를 내팽개치고 연필을 들거나 스케치하는 노트를 바꾸거나 일하는 장소를 바꾸는 등 우리가 작업하는 환경을 바꿔 본다.

왜 아이디어가 막혔는지 그 이유를 살펴봐야 한다. 그중 한 가지 이유는 우리가 사용하는 도구에 지나치게 많이 의존하기 때문이다. 전 세계 디자이너들은 같은 도구를 사용하고 있고, 점차 이 도구들의 한계를 수용하면서 익숙하고 반복적인 방식으로 일하고 있다.

또 다른 이유는 아이디어를 발전시키는 데 시간이 걸리기 때문이다. 오로지 즉각적으로 떠오르는 사고에만 의존한다면 아이디어를 제대로 발전시킬 기회를 잃게 된다. 아이디어를 숙성시킬 수 있다면 새롭고 참신한 표현을 생산할 수 있는 가능성이 더 커진다. 하지만 디자인에서 시간은 항상 부족한 자원이다. 대부분의 디자이너에게 무엇이 부족한가를 물어보면 많은 이들이 '시간'이라고 답할 것이다. 물론 시간이 절대적으로 부족할 수 있다. 하지만 마감 기한을 최대한 효율적으로 조절하고 두뇌 활동에 투자할 수 있는 시간을 더 확보함으로써 참신한 생각을 이끌어 낼 수 있다.

아이디어가 막히면 다른 일을 하다가 좀 시간이 흐른 후 문제를 야기했던 본래 과제로 돌아가면 된다. 보통 이런 경우 시야가 새롭게 트인다. 하지만 아이디어가 고갈되었다고 해서 프로젝트를 미뤄선 안 된다. 이건 강조하고도 남을 만큼 중요하다. 극단적으로 의기소침해지는 심리적 임계점에 도달했을 때에만 일을 잠시 보류한다. 적절한 결과물이 나온다는 확신이 느껴질 때까지 계속 밀고 나가야 한다. 그렇지 않으면 프로젝트로 다시 돌아가는 건 힘겨울 것이다.

모든 게 수포로 돌아가면 『이상한 나라의 앨리스』를 한 챕터 정도 읽어 보라. 천재성을 조금이라도 엿볼 수 있는 책이라면 무엇이든 좋다.

위
폴 데이비스의 드로잉, 2009

하지만 루이스 캐럴의 이 빅토리아식 초현실주의 작품만큼 상상력을 해방시켜 주는 것도 없을 것이다.

더 읽을거리
Lewis Carroll, *Alice's Adventures in Wonderland*, illustrated by Sir John Tenniel, Macmillan & Co., 1865.(다양한 판본으로 출간)

Creative directors
크리에이티브 디렉터

크리에이티브 디렉터에게는 두 가지 안목이 필요하다. 하나는 디렉팅하는 디자이너의 관점에서 보는 안목이고, 다른 하나는 클라이언트의 관점에서 보는 안목이다. 넉넉한 관용만큼이나 프로젝트에 대한 완벽한 지식도 도움이 된다. 좀스러움은 별 도움이 안 된다.

우리 중 과연 몇 명이 위키피디아의 크리에이티브 디렉터에 관한 정의를 인정할까? 내가 본 위키피디아에 따르면 크리에이티브 디렉터란, "클라이언트의 커뮤니케이션 전략을 이해하고 특정 전략에 알맞은 창의적인 접근 방식과 해결책을 제안하여 발전시키는 사람을 말한다. 또한 창의적인 과정에 참여하는 모든 사람들로부터, 그리고 이들을 위해 창의적인 아이디어를 촉발시키고 자극하는 사람이다. 크리에이티브 디렉터는 보통 한 기업체 안에서 창의적인 서비스를 제공하는 에이전시나 부서들을 감독한다. 광고 회사의 경우 카피라이터와 아트 디렉터가 여기에 해당한다. 미디어 디자인 회사의 경우 크리에이티브 디렉터는 그래픽 디자이너와 컴퓨터 프로그래머도 포함한다."

난 스티븐 헬러의 간결한 정의가 더 마음에 든다. 헬러는 크리에이티브 디렉터를 "디자인을 대개 직접 하진 않지만 감독하거나 상담하고, 혹은 적어도 승인하는" 인물이라고 기술한다. 스튜디오를 차렸을 때 나는 명함에 크리에이티브 디렉터라는 단어를 넣었다. 가끔 클라이언트들은 내 직함이 무엇을 뜻하는지 잘 모르는 경우가 있었다. 심지어 한두 명은 크리에이티브 디렉터로서 내가 무슨 일을 하는지 물었다. 난 스튜디오의 크리에이티브한 작업을 지시하는 동시에 내 클라이언트의 이익을 지켜 주기도 한다고 말했다. 그들의 눈에 나는 딱히 자리가 없는 사람이었던 것이다. 나는 다른 크리에이티브 디렉터들과 달리 스튜디오의 결과물에 대해 일일이 지시하진 않는다고 말했다. 하지만 화장실에 휴지가 떨어지지 않도록 확인하고, 금고 열쇠를 못 찾고 있을 때 오전 8시에 화가 잔뜩 난 상태로 돈을 받으러 온 유리창 청소부를 달래는 것도 내 일의 일부라고 말했다.

좋은 크리에이티브 디렉터는 매혹적이고, 열광적이고, 영감을 준다. 좋은 크리에이티브 디렉터는 잘못된 것에 대해 말하는 걸

위
프로젝트: 『개봉박두: 미래의 브랜드 *Soon: Brands of Tomorrow*』 표지
연도: 2001
클라이언트: 게티 이미지
크리에이티브 디렉터: 루이스 블랙웰, 크리스 애시워스
공동 작업: 디자인─크리스 켈리, 로버트 케스터, 캐머런 리드베터, 칼 글로버, 크리스 애시워스 / 카피─루이스 블랙웰, 조너선 맥니스 / 사진─이언 데이비스 / 프로젝트 경영─니콜라 로즈 / 리서치─페이 돌링, 레베카 스위프트 / 제작─제임스 무어, 게리 매콜, 대니얼 메이슨, 로이드 브롬헤드
출판, 전시, 웹사이트 작업. 25명의 선도적인 크리에이티브 스튜디오들이 미래의 브랜드를 상상하고 만든 책자이다.

두려워하지 않는다. 과거 자신의 부족한 작업에 대해서나, 클라이언트가 거절한 작업에 대해서는 누구에게도 이야기하지 않는 크리에이티브 디렉터와 일한 적이 있었다. 그는 사실을 인정하는 대신 그 못난 디자이너가 집에 갈 때까지 기다렸다가 자신이 직접 그 작업을 수정했다. 좋은 크리에이티브 디렉터는 디자이너들이 자신감이나 열정을 상실하지 않고 스스로 오류를 잡아낼 수 있도록 디자이너에게 말할 줄 아는 사람이다. 디자이너에게 쓰레기를 만들었다며 짓밟기는 쉽다. 하지만 수준 이하의 작업을 보여 준 그들에게 계속 좋은 작업을 할 수 있도록 자신감을 불어넣어 주는 건 매우 어렵다. 무엇보다도 좋은 크리에이티브 디렉터에게 필요한 것은 관용이다. 칭찬할 줄 모르고 영감을 줄 줄 모르는 크리에이티브 디렉터는 오래가지 못한다. 어쨌든 절대로, 크리에이티브 디렉터라는 역할에 쩨쩨함이란 있을 수 없다.

크리에이티브 디렉터는 자신이 이끄는 팀의 작업을 변호해야 한다. 하지만 동시에 클라이언트 관리자로서도 역할을 해야 한다. 이러한 역할은 대개 서로를 상쇄한다. 크리에이티브 디렉터는 스튜디오의 편을 들어서 끝까지 그 팀의 작업을 변호할 수 있다. 또는 클라이언트의 편을 들어 이들에게 도전하거나 적대감을 불러일으킬 초기 계획을 깔아뭉개 버릴 수 있다. 사실 좋은 크리에이티브 디렉터는 이 두 가지 행동을 모두 취해야 한다. 좋은 크리에이티브 디렉터가 되기 위해선 이 두 이해관계 사이에서 균형을 잡아야 하고, 이를 위해 겸손함과 도도함을 동시에 갖출 필요가 있다.

크리스 애시워스Chris Ashworth는 시애틀에 있는 게티 이미지 스튜디오의 크리에이티브 디렉터였다. 그는 30명이 넘는 디자이너들을 책임졌고, 그 역할을 공중곡예사에 비유하곤 했다. "그건 섬세하게 균형을 잡는 일과도 같습니다. 필요에 따라 팀에게 영감을 줘야 하고, 무엇보다 가장 중요한 것은 이들이 매주 최선을 다할 수 있도록 해야 한다는 거죠. 팀은 학습하고 성장하기 위해 존재합니다. 그들은 창의적이길 원하고, 뭔가를 기여하고, 때로는 운전대도 잡고 싶어 합니다. 뭐든 해내고 싶은 거죠."

> 디자이너에게 쓰레기를 만들었다며 짓밟기는 쉽다. 하지만 수준 이하의 작업을 보여 준 그들에게 계속 좋은 작업을 할 수 있도록 자신감을 불어넣어 주는 건 매우 어렵다.

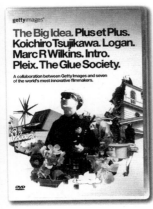

위

프로젝트: 「빅 아이디어 The Big Idea」 DVD 표지
연도: 2002
클라이언트: 게티 이미지
크리에이티브 디렉터: 루이스 블랙웰, 크리스 애시워스
공동 작업: 아트 디렉션–토빈 러시 / 디자인–토빈 러시,
아드리안 브리튼 / 프로젝트 경영–네이든 게인퍼드 /
카피라이팅–데이브 매스터스, 존 오라일리 / 인터뷰–
존 오라일리 / 리서치–페이 돌링 / 제작–제임스 무어,
게리 매콜
DVD, 세미나, 웹사이트 작업. 6명의 앞서가는 영화
전문가들이 '빅 아이디어'에 관한 1분짜리 영상을
만들었다.

게티에서 일하기 전에 애시워스는 홀로 일했고 모든 것을 스스로 하면서 8년을 보냈다. 하지만 크리에이티브 디렉터라는 새로운 역할이 그에게 '특별한 기회'를 준다는 걸 곧바로 알아차렸다. 그는 이렇게 말한다. "많은 디자이너들이 저보다 훨씬 더 똑똑하고 창의적이었습니다. 저는 제 역할을 이렇게 생각했어요. 필요한 경우에 디자이너들이 아이디어를 이끌어 낼 수 있도록 방향을 잡아 주는 사람이라고. 정말 멋지고 보람 있는 일이었고, 성공적으로 이끌 수만 있다면 꽤 건전한 임무였죠." 나쁜 크리에이티브 디렉터의 특징에 대해 애시워스는 확고하게 말한다. "독재적이고, 통제하려 하고, 입이 거칠고, 거만한 사람입니다."

크리에이티브 디렉터라는 직책이 폐기된다고 해서 세상이 끝나진 않는다. 그렇다고 크리에이티브 디렉터들이 악의 무리인 것도 아니다. 크리에이티브 디렉터라는 직책의 감투를 쓸 채비가 된 디자이너에게 승진은 실행가보다는 조력자가 된다는 의미를 동반한다.(화장실 휴지를 생각해 보라.) 실무에 열중하는 디자이너라면 '크리에이티브'와 '디렉터'라는 단어가 명함에 기재되는 승진을 그다지 편하게 생각하진 않을 것이다. 하지만 많은 디자이너들이 기계적인 디자인 작업을 점차 지겨워하고 있으며, 뭔가를 만들기보다는 생각하는 걸 선호한다. 좋은 크리에이티브 디렉터는 다른 인재들이 발전하는 걸 보면서 기쁨과 충만감을 느낀다. 모든 일을 혼자 처리하려고 한다면 이런 일은 경험할 수 없다.

> 실무에 열중하는 디자이너라면 '크리에이티브'와 '디렉터'라는 단어가 명함에 기재되는 승진을 그다지 편하게 생각하진 않을 것이다.

더 읽을거리
http://www.graphicdesignforum.com

Credits 크레디트

디자인 크레디트는 자랑거리가 되다가도 불만의 요인이 될 수 있다. 많은 디자이너들에게 크레디트는 디자인 생명선과도 같다. 하지만 어떤 이들은 크레디트가 전문 디자이너와는 양립할 수 없는 것이라 생각하며 디자인은 언제나 익명이어야 한다고 주장하기도 한다.

위

프로젝트: 폴 고먼의 『유쾌해야 하는 몇 가지 이유: 바니 버블스의 삶과 작품』

연도: 2008

출판사: 아델리타

영국의 그래픽 디자이너인 바니 버블스Barney Bubbles는 1970년대 자신이 디자인한 수많은 획기적인 음반 재킷에 디자인 크레디트를 넣지 않는 걸로 유명했다. 익명으로 일하거나 종종 가명을 선호하면서 말이다. 버블스(본명은 콜린 풀처Colin Fulcher)는 영국 그래픽 디자인계의 여러 선도적인 인물들에게 영감의 원천이었으며, 영향력이 매우 컸던 인물이었다. 1983년 그는 자살로 생을 마감했다.

어느 빈티지 포스터 가게에서 파는 물건들을 보고 있을 때였다. 대부분 1930년대 제작된 수준 높은 여행 포스터였는데, 컬렉터 시장을 겨냥하여 내놓은 값비싼 것들이었다. 그러던 중 수수한 느낌이 나는 1970년대 흑백 포스터를 하나 발견했다. 이 포스터는 절제된 그래픽의 위풍당당함을 물씬 풍기고 있었다. 딜러들은 이를 '익명'이라고 체크해 놨고, 이름이 표기된 다른 포스터에 비해 저렴했다. 그런데 눈에 잘 안 띄는 한 귀퉁이에서 6포인트 크기의 글자꼴로 인쇄된, 네덜란드 디자이너 얀 반 토른Jan Van Toorn의 이름을 발견했다. 난 그 포스터를 구입했다.

일러스트레이터와 사진가에게 크레디트 공개는 일반적이었지만 디자이너들에겐 그렇지 않았다. 전통적으로 디자인 크레디트를 표기하는 것은 스튜디오나 개인에게도 디자인으로 문제를 해결한다는 전문가 정신에 어긋난다고 생각해 왔다. 디자이너가 익명으로 남는 것이 오히려 타당하다고 보았던 것이다. 어떤 면에서 디자인 크레디트는 그 크레디트에만 주의를 끌기 때문에 전문적이지 않다고 간주되었다.

물론 예외는 언제나 있었다. 음반사와 출판사들은 음반 커버와 북 커버 및 북 디자인에 디자이너의 이름을 표기하는 걸 허용해 왔다. 그래서 지난 몇 십 년 동안 저명한 디자이너들이 음반 재킷 디자이너 혹은 북 디자이너였다는 사실은 우연이 아니다. 북 커버 디자이너인 칩 키드가 생각하는 것처럼 말이다. "제가 저의 작업으로 인지도를 얻게 된 이유는, 순전히 북 디자이너였기 때문입니다. 북 디자이너는 책날개에 자신의 이름을 넣는 게 일반적이기 때문이죠. 그런데 대부분의 그래픽 디자이너에게 이것은 일반적이지 않습니다."[1]

그래픽 디자인은 대부분 크레디트를 표기하지 않는다. 한 예로 소비자 제품의 포장을 생각해 보라. 슈퍼에서 산 비스킷 포장을 누가 디자인했는지 알기나 하는가? 텔레비전 방송국의 로고 디자인 크레디트를 누가 본 적이 있었던가? 우리가 보는 신문을 누가 디자인했는지 아는 사람이 있는가? 혹은 열차 시간표는?

디자인 크레디트를 옹호하는 주장들은 설득력이 있다. 크레디트는 디자이너가 자신을 홍보하기 위한 중요한 메커니즘이다. 또한 이는 표절과 무분별한 복제를 예방하는 데 도움이 되기도 한다. 디자이너가 아닌 사람들을 위해 디자인의 이해를 도모하는 데 도움을 줄 수도 있다. 창의적인 활동을 하면서 인정받는 것은 중요하기 때문에 크레디트가

표기된다는 것은 디자이너에겐 만족스러운 일이다. 우리는 또한 잠재된 클라이언트가 크레디트를 알아보고 우리에게 연락해 주길 바란다. (그래서 디자인 크레디트로 웹사이트 주소를 공개하는 게 유행이기도 했다.)

그래픽 디자인은 대부분 크레디트를 표기하지 않는다. 한 예로 소비자 제품의 포장을 생각해 보라. 슈퍼에서 산 비스킷 포장을 누가 디자인했는지 알기나 하는가?

이런 이유로 크리에이티브 영역에 종사하는 이들이 자신이 한 일을 크레디트로 인정받고자 하는 건 자연스러운 일이다. 일반적으로 이는 클라이언트를 안심시키는 효과가 있다. 클라이언트는 우리가 그들을 위해 일한 작업을 직접 홍보해 주는 걸 좋아하며, 그들 중 대부분은 '디자인: ○○○'이라는 문구 삽입을 동의할 만큼 관대하다.(우리가 그들과의 작업에 대해 크레디트 표기를 원치 않으면, 이 또한 클라이언트로선 못마땅한 일이 될 수 있음을 기억할 필요가 있다.) 어떤 클라이언트는 이 문제에 관해 협조적이지 않을 수도 있다. 클라이언트가 디자이너의 크레디트 표기를 원치 않는다면 디자이너가 실제로 할 수 있는 건 많지 않다. 심지어 관계가 더 악화될 수도 있다. 클라이언트는 상업적인 기밀을 이유로 갈수록 크레디트 표기를 거부하는 경향이 있다. 심지어 디자이너가 자신의 작업을 상업 잡지나 웹사이트에 공개하거나 공모전에 참가하는 권리조차 거부할 때도 있다. 이러한 흐름은 점차 거세지고 있고, 디자이너들은 이에 저항해야 한다.

하지만 크레디트는 피해망상의 요인이 될 수 있다. 스튜디오 크레디트는 간혹 해당 프로젝트가 한 개인의 작업이라는 사실을 감추려고 한다. 반대로 개별 디자이너가 많은 사람들의 조언에 의지하여 진행한 작업에 대해 개인 크레디트를 표기하는 경우도 있다.

나는 단순하고 신중한 디자인 크레디트를 선호한다. 물론 조너선 반브룩Jonathan Barnbrook이 말했듯이 디자이너들은 간혹 지나치게 자신을 내세우는 경향이 있다. 예술가 데미안 허스트의 유명한 책[2]을 디자인한 반브룩은 이렇게 언급했다. "나는 책에 디자인 크레디트를 매우 작게 표기했어요. '알 만한 사람은 결국 알게 된다.'고 생각했거든요. 그런데 현실은 대부분의 사람들이 그 모든 작업을 데미안 허스트가 했다고 생각한다는 겁니다. 그래서 보일 듯 말 듯 넣는 게 항상 좋은 생각만은 아니라는 걸 알게 되었죠."[3]

마지막으로 디자인 크레디트에 대해 하나 더 지적할 게 있다. 나는 스튜디오를 운영하면서 개별 디자이너들이 크레디트를 표기할 수 있도록 허용했다. 디자이너의 이름이 스튜디오 이름과 함께 드러나는 것이었다. 이는 디자이너가 자신의 작품이라고 정당하게 이름 붙일 수 있을 만큼 완성시킨 경우에만 적용했다. 물론 한 개인의 그래픽 성과물이 지닌 영웅적인 행위도 스튜디오라는 조직 구조에 빚지고 있으며, 어떤 작업도 완벽하게 홀로 진행되는 것은 아니라는 걸 이해시켰다. 하지만 개인으로 표기된 디자인 크레디트는 스튜디오 크레디트와 함께 포괄적으로 표기될 때보다 디자이너들에게 더 큰 만족감을 주었고, 그들로 하여금 좀 더 행복하고 존중받는다는 느낌을 가지게 했다. 클라이언트가 디자이너에게 직접 접근한 경우 작은 문제들이 종종 발생했지만 이런 경우는 비교적 드물었고 오히려 문제도 쉽게 해결되었다. 디자이너를 행복하게 만드는 방법을 찾는다면 개인 디자인 크레디트 표기는 좋은 시작이 될 수 있다. 한번 시도해 보라.

더 읽을거리
Paul Gorman, *Reasons to be Cheerful: The Life and Work of Barney Bubbles*, Adelita, 2008.

클라이언트가 디자이너의 크레디트 표기를 원치 않는다면 디자이너가 실제로 할 수 있는 건 많지 않다. 심지어 관계가 더 악화될 수도 있다. 클라이언트는 상업적인 기밀을 이유로 갈수록 크레디트 표기를 거부하는 경향이 있다.

1 "At Home With the Closest Thing to a Rock Star In Graphic Design," http://www.mediabistro.com/unbeige/at-home-with-the-closest-thing-to-a-rock-star-in-graphic-design_b4127

2 Damien Hirst, *I Want to Spend the Rest of My Life Everywhere, with Everyone, One to One, Always, Forever, Now*, Booth-Clibborn Editions, 1997.

3 Jonathan Barnbrook, *Barnbrook Bible: The Graphic Design of Jonathan Barnbrook*, Booth-Clibborn Editions, 2007.

Criticism in design 디자인 비평

아이돌 밴드의 음반은 전국지에서 평론의 대상이 되기도 하지만 그래픽 디자인은 그렇지 않다. 왜 그럴까? 그래픽 디자인이 소설, 영화, 연극, 심지어 컴퓨터 게임과 같이 체계적인 비평의 대상이 된다면 어떤 일이 일어날까? 디자인은 이를 감당할 수 있을까, 아니면 너무 무리일까?

그래픽 디자인에는 두 종류의 비평이 있다. 첫 번째는 클라이언트와 동료들로부터 받는 비평이다. 그리고 때로는 우리가 겨냥했던 사용자의 비평까지 포함될 수 있다. 두 번째는 디자인 저술가 또는 디자인 비평가라고 하는, 비평적 관점에서 디자인에 관해 글을 쓰는 작은 집단의 비평이 있다. 여기서 다루고자 하는 것은 후자다. 즉 객관적인 자세로 그래픽 디자인을 논할 수 있으면서 그래픽 디자인을 과거와 현재의 맥락에서 바라볼 수 있는 자들에 관해 말하고자 한다. 디자이너가 아닌 사람들 사이에서 디자인에 관한 관심이 높아지고 있음에도 불구하고, 불행히도 앞서 기술한 진정한 의미의 비평은 여전히 진귀하기만 하다.

이는 좀 기이하다. 그래픽 디자인은 어디에나 존재하고, 끊임없이 우리의 관심을 끌고 있으며, 우리 환경은 그래픽 디자인으로 뒤덮이고 있다. 많은 사람들이 아이돌 밴드 음악이나 영화, 소설보다 그래픽 디자인에 더 노출되고 있다. 하지만 대부분의 그래픽 디자인은 묵살되고 있다.

디자인 관련 언론은 디자인을 다루는 책과 전시를 소개하지만 이러한 작업들이 보여 주는 엄청난 양의 그래픽 디자인에 대해 제대로 된 비평을 제공하는 경우는 드물다. 그래픽 디자인을 세심하게 비평하는 저널은 극소수다. 그리고 좀 더 수준 높은 비평은 오로지 학자들이나 이론 및 비판적 사고에 관심 있는 소수의 사람들이 주도하고 있을 뿐이다. 한편 여러 다양한 블로그(p.42 '블로그' 참조)를 통해 일종의 해결책이 마련되고 있다. 간혹 혼란스럽고 편파적인 경우도 있지만, 이들 블로그에서 그래픽 디자인은 지적인 문제 제기와 논의의 대상이 된다.

그래픽 디자인계에서는 진정한 의미의 비평적 담론을 발전시킬 만한 욕구가 없는 걸까? 디자이너 친구들에게 이에 관해 이야기하면, '비평'이란 대중 소비자들의 선택을 돕기 위해 존재한다는 대답이 돌아온다. 비평의 목적은 어떤 영화를 보고, 어떤 책을 사며, 어떤 갤러리를 방문할지 등 이런 질문들에 답하는 데 있다고 한다. 디자인의 비평적 존재에 반대하는 자들은, 그래픽 디자인은 대중이 아닌 클라이언트가 대가를 지불하는 서비스 산업에 불과하다고 지적한다. 그래서 비평하는 것은 의미가 없다는 것이다. 이렇게 되면 이야기는 끝이다.

디자인의 비평적 존재에 반대하는 자들은, 그래픽 디자인은 대중이 아닌 클라이언트가 대가를 지불하는 서비스 산업에 불과하다고 지적한다.

하지만 일반 대중이 소비하는 것에 한해서만 비평할 가치가 있다고 말하는 것은 너무 옹졸한 생각이다. 건축을 생각해 보라. 상류층을 대상으로 하는 전국지들은 건축 비평가들을 고용하고, 텔레비전과 라디오에서는 이 주제에 대해 자주 토론한다. 건축이라는 실무가 순전히 '전문적'인 행위라는 사실임에도 불구하고 말이다.

건축계에서 대중적인 비평 체제가 가져 온 결과는 인상적이다. 건축이라는 주제는 좀 더 이해하기 쉽게 논의되는 동시에 그 가치가

올라갔다. 가령 영국에서는 건축에 대한 유명한 전통주의와 완고한 편협함 대신 실험과 혁신이 자리하게 되었다. 이제 클라이언트들이 형편없는 빌딩을 의뢰하는 경우가 줄어들었고, 좋은 디자인의 이점에 대해 더 잘 알게 되었다.

클라이언트를 '교육'시킬 수 있는 가장 좋은 방법 중 하나는, 디자인의 사회적·상업적·미적인 효과들을 분석할 줄 아는 신랄하고 비평적인 목소리들이 그래픽 디자인을 평가하도록 만드는 데 있다.

대중음악이나 건축, 심지어 레스토랑을 엄격하게 비평하는 것처럼 그래픽 디자인이 그런 비평의 대상이 되지 못하는 진짜 이유는, 아마도 그래픽 디자인 스스로가 비평의 대상이 될 준비가 되어 있지 않았기 때문일 것이다. 2012년 런던 올림픽의 로고와 관련된 소동을 생각해 보라. 그 로고는 전국적으로 비판을 받았다. 디자인 전문가와 기자들, 그리고 대중의 비판은 신문과 텔레비전, 인터넷을 떠들썩하게 할 정도로 걷잡을 수 없는 혐오감을 안겨 주었다. 논쟁의 수준이 특별히 고상하지는 않았지만(「심슨 가족」에 나오는 리사 심슨이 낯뜨거운 성행위를 하고 있는 것처럼 보인다는 수준의 비판을 넘어서지 못했다.) 적어도 대중 매체에서 디자인에 대한 이야기가 논의되는 걸 볼 수 있어 신선했다.

한편 《디자인 위크》에는 영국의 저명한 '크리에이티브 총괄 디렉터'가 쓴 편지가 실렸는데, 그 편지에서는 로고를 공개적으로 비판하는 걸 그만하자고 동료 디자이너들에게 열렬히 간청하는 내용을 볼 수 있었다. "디자인적 공헌의 가치를 인정하기 위해서라도 우리 산업계는 뜻을 함께하거나 품격 있는 침묵을 지켜야 했다. 모두의 취향에 맞지 않았더라도 말이다. 편협한 마음으로 뒤에서 모함하는 것은 어느 누구에게도 득이 될 게 없다."[1]

글쓴이는 핵심을 짚었지만 비평의 대상이 되는 걸 원치 않는다는 점 또한 치명적이다. 우리 디자이너들은 너무 예민한 편이다. 외부에서 가하는 철저한 비판의 채찍질에 익숙하지 않다. 그리고 이런 점이 대중과 클라이언트에게 전달된다. 우리는 옹졸하고 미숙하게 보이는 것이다.

그래픽 디자인을 현미경으로 보듯 비평적으로 살펴보는 것은 분명 장점이 있다. 디자이너들은 끊임없이 클라이언트가 '디자인 교육'이 덜 됐다고 한탄한다.(나는 이게 참 거만해 보인다.) 하지만 클라이언트를 '교육'시킬 수 있는 가장 좋은 방법 중 하나는, 디자인의 사회적·상업적·

미적인 효과들을 분석할 줄 아는 신랄하고 비평적인 목소리들이 그래픽 디자인을 평가하도록 만드는 데 있다. 비평이 공개적으로 이뤄지면 디자이너들은 좀 더 좋은 디자인을 위해 더 열심히 일할 것이며, 클라이언트들은 작은 것도 놓치지 않는 예리한 비평가로부터 좋은 평가를 받기 위해 좀 더 신중히 작업을 의뢰할 것이다. 물론 그렇다고 해서 형편없는 그래픽 디자인이 사라지지는 않는다. 싸구려 영화들이 지속적으로 평단의 공격을 받고 있는 것과 마찬가지로 말이다. 그래도 수준 이하의 디자인이 줄어들기는 할 것이다.

그럼에도 불구하고 진정한 의미의 디자인 비평이 가까운 미래에 도래할 것 같진 않다. 비평가들을 어디서 길러 낼 것인가? 동료 디자이너들에게 공정한 비평을 기대할 수는 없다. 친분만큼이나 전문가들 사이의 적대감이 이를 방해한다. 그리고 오늘날 지루하고 뻔한 브랜딩에 대한 디자인계의 집착 때문에 비평을 할 수 있는 참신한 생각을 가진 독립적인 인물들을 끌어 모으기가 힘들다.

미국과 영국의 교육 기관에 디자인 비평을 가르치는 학위 과정이 설립되면서 조금은 긍정적으로 바라볼 수 있는 이유가 생겼다.[2] 저술가이자 비평가인 앨리스 트웸로Alice Twemlow는 뉴욕 스쿨 오브 비주얼 아트의 디자인 비평 석사 과정 프로그램 학과장이다. 2년 과정의 64학점짜리 이 프로그램은 "전문적 기반을 토대로 한 정규 과정을 통해 디자인에 관해 저술하고 싶은 사람들과 큐레이팅이나 출판, 교육 같은 대안적인 비평적 실천을 추구하는 사람들을 위한 기술과 지식"을 제공한다.

여기에는 시간이 필요할 것이다. 비평적 사고에 관한 학위 과정을 운영하는 트웸로와 그 밖의 다른 이들이 비평을 위한 새로운 분위기를 조성한다면, 디자인은 여타 다른 동시대의 표현 방식에 동참하면서 건전한 비평의 대상이 될 수 있을 것이다. 디자인이 비평적 질문을 이끌어 내는 데 실패한다면, 많은 이들이 엄청난 애정과 헌신으로 실천하지만 또 그만큼 하찮게 여기는 뜨개질 같은 공예 수준으로 머물게 될지도 모른다.

더 읽을거리
www.sva.edu

1 "Should designers stand by each other's work······," 브랜딩 디자인 컨설턴트 랜도 어소시에이츠의 유럽 및 중동 지사 크리에이티브 디렉터 피터 크냅Peter Knapp의 편지, *Design Week*, 28 June 2007.

2 저술가이자 학자인 틸 트릭스Teal Triggs가 운영하는 1년제 정규 과정 또는 2년제 시간제 과정이 있었다. 디자인 비평을 전문으로 가르치는 학위 과정은 http://www.rca.ac.uk/schools/school-of-humanities/cwad 참조.

Cultural design 문화 디자인

박물관이나 갤러리, 극장과 같은 기관을 위해
일하는 것은 과자 포장지를 디자인하는 상업적인
활동보다 더 큰 가치가 있다고 여긴다. 하지만
수많은 공공 기관들이 마치 과자 회사인 양
행동하는 경우에도 과연 그럴까?

맞은편

프로젝트: 프로아 재단의 아이덴티티 글자꼴
연도: 2009
클라이언트: 프로아 재단
디자인: 스핀
크리에이티브 크레디트: 토니 브룩(크리에이티브 디렉터),
패트릭 엘리(선임 디자이너), 조시 영(디자이너)
부에노스아이레스에 있는 프로아 재단의 갤러리는
런던의 디자인 그룹 스핀에게 재단 부설 갤러리의
아이덴티티 작업을 의뢰했다. 여기 보이는 것은 스핀이
디자인한 주문 제작형 글자꼴이다. 갤러리 근처에 있는
다리의 건축 구조를 기초로 디자인했다.

펜타그램의 디자이너 앵거스 하일랜드는 자신의 책 『C/ID: 예술을 위한 비주얼 아이덴티티와 브랜딩』에서 세계의 다양한 예술 기관들이 홍보하는 방식을 살펴봤다. 그는 브라이언 이노Brian Eno가 문화에 대해 "쓸데없는 모든 것"이라고 정의한 문구를 인용했다. "우리는 오로지 문화 관련 일만 합니다."라고 자주 말하고 다니는 그래픽 디자이너들에게는 이노의 이러한 정의가 어떤 호소력을 가질까. 그들은 문화 디자인이라는 것을 수용함으로써 대부분의 디자이너들이 생계를 유지하기 위해 진행하는 무감각한 상업적인 작업과 반대되는 위치에 스스로를 위치시킨다.

대개 문화 디자인은 순전히 상업적인 작업보다 더 큰 가치를 지닌다고 인식된다. 중요한 것은 문화 디자인이 상업 디자인보다 창의적인 면에서 더 큰 자유를 누릴 수 있다고 본다는 점이다. 하지만 이런 인식에는 문제가 있다. 예술과 상업주의는 서로 융합하고 있다. 예술과 문화 기관들은 브랜딩과 마케팅 전략에 몰두하고 있으며, 마치 새로운 대의명분을 가지고 개종한 것처럼 새로운 상업적 신념을 수용하는 데 열성이다.

『C/ID: 예술을 위한 비주얼 아이덴티티와 브랜딩』의 공저자인 디자인 저술가 에밀리 킹Emily King은 예술계는 어떻게 해서 관객들과 재정 지원을 끌어 모으기 위해 기관들을 잘 디자인하고 응집력 있는 아이덴티티를 구축할 수 있게 되었는지를 설명한다. 그리고 이러한 디자인 혁신이 진행되면서 문화 기관들은 수완 좋은 CEO 스타일의 디렉터와 마케팅 전문가, 그리고 꼼꼼한 관리자들을 고용한다고 말한다.

이어서 그녀는 이렇게 언급한다. "문화는 다른 형식의 엔터테인먼트와 경쟁해야 한다며 실용주의의 관점에서 보는 경우가 많다.(문화는 엔터테인먼트가 아니라고 생각하는 자들도 그렇게 본다.) 말끔한 아이덴티티와 산뜻한 광고로 알려진 예술 기관은 한없이 생산되는 현대 엔터테인먼트 산업에서 최고의 위치를 누릴 수 있다고 대부분 생각한다."

그러므로 문화 디자인의 세계에 들어선다고 해서 상업적인 요구로부터 탈피하는 것이 아니라 오히려 포커스 그룹과 시장 원리, 브랜딩 전략의 영역 안으로 편입된다고 봐야 한다. 게다가 『C/ID』에서 보여 주듯이 예술 기관들은 계속해서 눈에 띄는 비주얼 아이덴티티 작업을 생산하고 있다. 문화 디자인의 풍성함을 엿볼 수 있는 세 가지

QRST
UVWX
YZ

1234
5678
90¥¢
$£€§

72 Points

PROA-Regular

ANISH
KAPOR

사례가 있다. 익스페리멘털 제트셋Experimental Jetset의 스테델레이크
미술관 CS(암스테르담에 있는 유명한 스테델레이크 미술관이 재단장을 하는
동안 일시적으로 사용한 공간), 그래픽 소트 퍼실리티Graphic Thought
Facility의 런던 셰익스피어 글로브 극장, 프랑스의 엠/엠 파리m/m paris가
디자인한 CDDB 테아트르 드 로리앙CDDB Théâtre de Lorient이
그것이다. 그 외에도 여러 수준급 사례들이 있으며, 『C/ID』를 넘기다
보면 디자인이 처한 위기감을 발견하기란 힘들다. 하지만 예술
기관에서 일하는 디자이너들은 모든 디자인 결정이 엄격한 상업적
의도에 구속되어 있다고 말할 것이다. 에밀리 킹이 지적하듯이 문화를
엔터테인먼트로 여기는 사람은 많지 않다. 이와 마찬가지로 문화가
대중 엔터테인먼트에 적합한 마케팅 기술을 통해 홍보되어야 하는
이유를 이해하는 사람들도 많지 않다.

더 읽을거리
Angus Hyland and Emily King, *C/ID: Visual Identity and Branding for the Arts*, Laurence King Publishing, 2006.

Debt chasing 지불 독촉

프리랜서 디자이너, 소규모 스튜디오, 그리고 대기업에 소속된 큰 디자인 에이전시들은 비용 지불 독촉이라는 문제에 직면한다. 경제적 안정과 보장을 위해 빠른 수금은 중요하다. 신속한 수금을 보장 받는 가장 좋은 방법은 무엇일까?

지불 독촉은 반자본주의를 추구하는 이상주의자부터 디자인은 곧 비즈니스라는 윤리관에 동조하는 사람들까지 모두 직면하는 문제이다. 또한 이는 디자이너가 엄청나게 재능이 있든 없든 간에 모든 디자이너들을 괴롭힌다. 그러나 디자인 역사를 다루는 책에서 이런 내용을 읽어 보지는 못했을 것이다. 디자인 학교에서도 이 문제에 관해 공부하진 않는다. 가끔 인터뷰에서 이를 언급하는 디자이너들이 있을 뿐이다. 지불 독촉은 지저분한 비즈니스다.

매달 월급을 받는 디자이너들은 이 문제를 고민할 필요가 없다. (물론 그들의 고용주들은 고민해야 한다.) 하지만 자신의 작업에 대한 대가를 청구서에 의존해야 하는 디자이너에게 이것은 끝없는 투쟁이다. 청구서를 준비할 때면 적절한 금액을 요구하는 계산서를 발행함으로써 흐뭇한 만족감을 느끼게 된다. 하지만 수금 받기까지의 기간을 생각하면 일말의 불안감에 시달린다. 돈이 은행 계좌에 들어올 때까지 청구서에 적힌 금액은 종이 위의 잉크 혹은 컴퓨터 화면 위의 픽셀과 별반 다를 게 없다.

하지만 비용 지불을 재촉하는 것은 누설해서는 안 되는 어두운 비밀과도 같다. 그래서 누군가 이에 대해 이야기하면 참신해 보이기까지 한다. 디자이너 마이클 C. 플레이스Michael C. Place의 사례를 보자. 마이클과 그의 부인인 니키Nicky는 빌드Build라는 이름의 스튜디오를 운영한다. 학생들과 디자인 팬들

> 비용 지불을 재촉하는 것은 누설해서는 안 되는 어두운 비밀과도 같다.

사이에서 빌드는 높은 평가를 받고 있다. 매우 창의적인 이 스튜디오는 프로젝트를 완벽하게 진행해 이들을 아끼는 클라이언트로부터 칭찬을 듬뿍 받고 있다. 그런데 니키는 《크리에이티브 리뷰》에서 이렇게 말한 바 있다. "청구서를 보낸 후 돈을 지불 받기까지는 대개 오랜 시간이 걸리죠. 우리는 청구서에 지불 조건을 '30일 이내'라고 명시해 놨는데, 이건 일반적입니다. 청구서에 명시된 한 달이 지나도록 소식이 없을 때, 청구서가 경리부에 가지도 못한 채 여전히 '승인 대기 중'임을 뒤늦게 알게 되죠. 경리부는 1~2주 안에 지급하지만 그곳엔 또 두 달 동안 기다리고 있는 청구서들이 밀려 있습니다. 그런데 어떻게 당신 것부터 처리되냐고요? 기한이 지났다고 따지기 때문이죠."[1]

현금을 보유하는 것은 디자인 사업의 전제 조건이어야 한다. 사실 이것은 모든 사업의 전제 조건이다. 우리는 신용 거래 인출이나 대출 한도를 논의할 수 있지만 결제일은 언제나 다가오기 마련이다. 그래서 때로는 현금을 보유하고 있어야 하고, 이를 위해선 빚을 독촉해야 한다.

사업을 하는 모든 사람들이 자신만의 자산 유동성을 유지하기 위해 똑같이 미적거리는 게임을 하고 있기 때문에 밀린 돈을 끝없이 재촉해야 하고, 우리가 치러야 할 계산을 또 미루는 것이다.

하지만 지불 받지 못한 금액을 독촉하는 일만큼 디자이너들이 적응하지 못하는 것도 없다. 능숙한 독촉자가 되기에 우리는 우리의 재능에 너무나 감정적으로 개입한다. 우리는 비용을 지급 받는 방식에 대해 화를 내거나 무례하고 체계 없이 행동하기도 한다. 물론 경영에 눈이 밝고 곧바로 수금할 수 있는 좋은 시스템을 갖춘 디자이너들도 많다. 어떻게 하면 이 과정이 덜 고통스러우면서 더 효과적이게 할 수 있을까?

유감스럽게도 우리가 할 수 있는 건 별로 없다. 이것은 우리가 운영하는 불완전한 자본주의 시스템의 본질이다. 사업을 하는 모든 사람들이 자신만의 자산 유동성을 유지하기 위해 똑같이 미적거리는 게임을 하고 있기 때문에 밀린 돈을 끝없이 재촉해야 하고, 우리가 치러야 할 계산을 또 미루는 것이다. 고귀한 도덕적 자세를 취하면서 지불할 능력이 없으면 디자인 의뢰도 하지 말라고 할 수 있겠지만, 세상의 많은 경제 시스템이 신용을 기반으로 하고 있으며 대부분의 사람들은 사업이나 개인 생활에서 어떤 식으로든 신용 거래를 하고 있다.

위
폴 데이비스의 드로잉, 2009

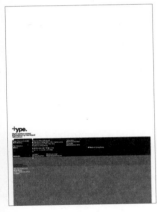

하지만 너무 비관할 필요는 없다. 수금하는 데 도움되는 한두 가지 방법이 있기 때문이다. 가장 먼저 해야 할 것은 청구서가 100퍼센트 정확한지 확인하는 것이다. 막판에 예상치 못한 추가 요금을 기재하거나 청구금에 오류가 있어서 클라이언트가 돈을 지불하지 않은 채 청구서를 되돌려 보내는 일은 없어야 한다. 우리는 청구서 팩토링invoice factoring 방식을 시도해 볼 수도 있다. 이는 사업체들이 청구서를 현금으로 변환할 수 있게 해주는 시스템이다. 팩토링 에이전시들은 미지불된 청구서를 매입하고 사업체는 곧바로 자금을 제공 받는 것이다. 에이전시는 청구금의 일부를 수수료로 떼고, 우리에게 이득이 되는 만큼 골칫거리가 되기도 하는 제한을 가할 것이다. 그래서 팩토링 서비스를 신청하기 전에는 꼭 상담을 받는 것이 중요하다.

미납된 비용에 대해 연체료 물리기를 임의로 시도해 볼 수 있다. 연체료 부과가 가능하다는 건 청구서에서 일반적으로 볼 수 있다. 이는 클라이언트가 정해진 날짜 안에 지불할 수 있도록 만든다. 하지만 지불을 미루려고 마음먹은 사람을 제때 지불하게 만들기는 힘들다. 게다가 늦게 지불했다고 연체료를 부과하는 건 어느 정도 악감정을 만들어 사업 관계가 끝나 버릴 수도 있다.(무조건 나쁘다는 것은 아니지만 가능한 한 피하는 게 좋다.)

변화를 이끌어 낼 수 있는 몇 가지 방법 중 하나는 선지급 어음이다. 일에 착수하기 전에 디자이너들은 비용의 일부를 지급 받는 것이다. 이 방법은 여러 크리에이티브 분야에서 일반적이지만 그래픽 디자인에서는 흔하지 않다. 그럼에도 불구하고 선불금을 확보하는 것은 현금 유동성에 도움을 주고, 소득 없이 오랜 기간 일하는 경우에 작업이 가져다주는 중압감을 감소시킬 수 있다.

지불 독촉을 잘하는 사람들은 이런 일을 처리할 때 감정을 잘 드러내지 않는다. 회계부에 전화를 할 때 그들은 짜증내거나 예민하게 굴지 않는다. 차분하고 전문가답게 보이는 것이다. 화를 내는 건 아무 소용이 없다.(물론 이런저런 방법을 다 강구했는데도 안 된다면 약간의 분노가 도움이 될 순 있다.) 회계부 사람들에게 성질을 내는 것은

청구서를 준비할 때면 적절한 금액을 요구하는 계산서를 발행함으로써 흐뭇한 만족감을 느끼게 된다. 하지만 수금 받기까지의 기간을 생각하면 일말의 불안감에 시달린다.

위
프로젝트: 타입 숍의 청구서
연도: 2006
클라이언트: 타입 숍(홍콩)
디자이너: 마이클 C. 플레이스
타입 숍 문구 세트의 일부. 디자이너 마이클 플레이스는 이를 '타이포그래피 역사 수업'이라고 부른다.

대부분 역효과를 낳는데, 그 이유는 그들과는 거의 상관없는 문제이기 때문이다. 니키 플레이스가 말했듯이 청구서를 승인하지 않는 사람들의 문제인 경우가 더 많다. 대부분의 회계 담당자들은 지급 처리하기를 좋아한다. 지불하는 것이 그들의 업무 중 하나이기 때문이다. 그래야만 그들의 장부가 깔끔하게 정리된다. 그러니 그들과 친구가 되어라. 그들을 존중하고 품위 있게 대하라. 그만큼 돌아오는 게 있을 것이다.

물론 회수가 불가능한 악성 부채도 있다. 청구서가 쟁의 중에 있거나 클라이언트가 파산하여 돈을 받을 수 없는 경우 말이다. 이런 일이 일어나면 경제 및 법률 전문가의 조언을 따라야 한다. 하지만 이런 상황이 되지 않도록 힘이 닿는 데까지 모든 걸 해봐야 한다. 스튜디오가 성장할 때 디자이너들이 가장 먼저 하는 일은 좋은 회계사를 고용하는 것이다. 회계사가 하는 일은 지불을 독촉하고 클라이언트와의 신용 거래를 관리하는 것이다. 이런 일을 하도록 누군가를 고용할 수 있을 때까지 수금 관리는 포토샵이나 커닝에 대한 지식만큼이나 디자이너가 숙달해야 하는 분야이다.

1 파트너 니키 플레이스의 글, "A Month in the Life of A Graphic Designer," *Creative Review*, August 2007.

더 읽을거리
www.direct.gov.uk/en/MoneyTaxAndBenefits/ManagingDebt/
CourtClaimsAndBankruptcy/DG_10023133

Default design 디폴트 디자인

모든 그래픽 디자인이 이목을 끄는 양식에 연연하는 건 아니다. 컴퓨터 초기 설정과 기본값을 사용하는 디자인 부류도 있다. 이는 모더니즘의 순수성과 합리성에서 유래한 것일 수도 있지만, 모든 반양식과 마찬가지로 그 자체도 하나의 양식이 되기 마련이다.

새로운 밀레니엄이 시작되던 초기 몇 년간 영향력 있는 몇몇 디자이너들은 사용자 지정을 피하고 템플릿을 기반으로 하는 새로운 접근 방식으로 그래픽 디자인을 개척했는데, 이 접근법은 매혹적인 세련미와 타이포그래피의 미적 차별성을 거부했다. '디폴트 디자인'이라고도 불리는 이것은 1990년대 후반의 영국 및 네덜란드 그래픽 디자인에 뿌리를 두고 있다. 지나치게 공들이고 과하게 세련된 그래픽에 대한 자의식적 저항이었다.

이러한 디폴트 스타일의 선구자 중 하나가 '파운데이션 33 Foundation 33'으로, 대니얼 이토크와 샘 솔호그Sam Solhaug가 설립한 스튜디오였다. 비록 4년밖에 유지하지 못했지만 이 짧은 기간 동안 그들은 디폴트 글자꼴과 컴퓨터 초기 설정에 기초한, 직설적이고 꾸미지 않은 그래픽 디자인 접근법을 발전시켜 나갔다. 대니얼 이토크가 쓴

에세이 「공모전 ······ 내용 없는 특집 기사Call For Entries ······ Feature Article Without Content」는 2000년에 발행된 《닷 닷 닷Dot Dot Dot》◆의 두 번째 호에 실렸다. 이는 다음과 같은 전설적인 메시지를 담고 있다. "재미와 기능은 예스, 매혹적인 이미지와 색상은 노!" 이 슬로건은 부지불식간에 새로운 디자인 트렌드를 향한 구호가 되었다.

디폴트 디자인의 존재에 대해 처음 알게 된 것은 2001년에 출간된 『스페셜즈 Specials』라는 중요하지만 과소평가된 책을 통해서였다.(디폴트 디자인을 하나의 운동이라고

> **디폴트 디자이너들은 디지털 미학이 놓치고 있던 부분을 포용하는 방향으로 나아갔다.**

할 수는 없다. 왜냐하면 많은 추종자가 있었던 것도 아니고, 영향력을 크게 미친 것도 아니기 때문이다.)[1] 이 책은 디자인의 새로운 포스트 밀레니엄 감수성을 처음으로 모아 놓은 책이었다. 장식에 대한 거부는 이 책이 보여 주는 다양한 양식적 갈래 중 하나에 불과했다. 이 책에 실린 한 에세이에서 클레어 캐터롤Claire Catterall은 기술이 가져온 엄청난 디자인 변화를 가리키며 이렇게 언급했다. "몇몇 디자이너들은 디지털화의 거대한 거품을 걷어내고자 오히려 왔던 길을 되돌아갔다. 그들은 여러 방식으로 이를 시도했다. 주로 디지털 미학을 '못 쓰게 만들고' 그 권위를 무력화시키면서 말이다."

디폴트 디자이너들은 디지털 미학이 놓치고 있던 부분을 포용하는 방향으로 나아갔다. 컴퓨터로 인해 디자이너들은 더 풍부하고 더 정교한 그래픽 디자인을 만들어 낼 수 있었다. 소비주의에 온갖 이미지의 향연을 선사한 그런 그래픽 디자인 말이다. 이 주제에 관해 롭 잠피에트로 Rob Giampietro와 루디 반더란스Rudy VanderLans가 논의한 내용에 따르면, 잠피에트로는 디폴트 디자인을 이렇게 정의했다. "쿼크Quark, 포토샵, 일러스트레이터 같은 일반적인 디자인 프로그램에서 사용자(혹은 디자이너)가 수동으로 변경하게 되어 있는 기본값을 이용한다. 따라서 쿼크에서는 환경 설정에서 기본값을 바꾸지 않는 한, 모든 글상자에는

◆ 그래픽 디자이너인 스튜어트 베일리Stuart Bailey와 피터 빌락Peter Bilak이 발행했던 시각 문화 관련 잡지. 1년에 두 번, 10년간 20호를 발행했다. 21호는 《불러틴스 오브 서빙 라이브러리Bulletins of Serving Library》라는 새로운 이름으로 재창간되어 지금까지 이어지고 있다. www.dot-dot-dot.us

위, 맞은편
프로젝트: 실용주의 인사 카드
연도: 2003
클라이언트: 자기 주도 작업
디자이너: 대니얼 이토크
대니얼 이토크는 새로운 중립적 그래픽 디자인의
선구자다. 그가 디자인한 실용주의적인 다용도 인사
카드는 일반 상점과 번화가에서 볼 수 있는 관습적이고
과하게 디자인된 카드와는 거리가 멀다. 이 카드는
500부 한정으로 생산되었고, 네덜란드산 재생 보드지에
인쇄했다. 뒷면은 형광 노란색으로 인쇄했다.

1포인트 글자가 들어가도록 설정되어 있다. 간단히 말해 디폴트 값은
디자인 과정의 일부를 자동화한다."[2]

그는 계속해서 이렇게 말한다. "디폴트 색상은 검정과 흰색,
가법 원색RGB, 감법 혼색CMY으로 이루어져 있다. 디폴트 요소에는
기본적으로 들어가는 가장자리, 블렌드, 아이콘, 필터 등이
포함된다. 디폴트 글자 크기는 8, 10, 12, 18, 24포인트이고, 미국의
디자이너들에겐 미국식 종이 규격이, 유럽인에게는 ISO 규격이
디폴트가 된다. 논쟁거리이긴 하지만 규격화 뒤에는 호환성 문제가
뒤따른다. 오브젝트(특히 인쇄된 오브젝트)는 1:1의 비율로 재현되고,
이미지와 도큐먼트들을 최소한으로 조작하여 보여 주기 때문이다."

의외로 매력적인 디폴트 스타일은 천연 소재와 산업 제품들을
무미건조한 방식으로 사용한 1990년대 건축에서 영향을 받았다. 이
건축은 도그마 95 선언에도 영향을 주었고, 이는 1990년대 중반 덴마크
영화감독인 라스 폰 트리에Lars von Trier와 토마스 빈터베르그Thomas
Vinterberg가 도그마 95와 '순수의 서약Vow of Chastity'을 선언함으로써
시작된 급진적인 영화 제작 운동이었다. 이 선언의 목적은 특수 효과와
후반 작업의 눈속임을 거부함으로써 영화 제작을 정화하는 데 있었다.
라스 폰 트리에와 빈터베르그는 영화적 순결에 집중함으로써 이야기와
배우들의 연기에 새롭게 주목할 수 있다고 믿었던 것이다.

그래픽 디자인에서 도그마의 정신과 가장 가까웠던 사례는
디자이너 존 모건John Morgan이 2001년 런던 세인트 마틴스 스쿨 오브
아트 앤드 디자인의 학생들을 위해 쓴 선언이다.[3] 모건은 이렇게 썼다.
"이 선언은 기성 그래픽 디자인에 대한 풍자이며, 라스 폰 트리에와
토마스 빈터베르그가 영화 제작을 위해 만든 도그마 95의 '순수의
서약' 정신에 입각한 것이다. 이 디자인 규율들은 세인트 마틴스의
그래픽 디자인에 대한 '특정 경향'을 반대한다는 명시적 목표가 있다.
1학년에 재학 중인 모든 학생들은 프로젝트가 진행되는 동안 이 규율에
따를 것을 맹세하고 서명해야 한다."

순수의 서약

(이 프로젝트가 진행되는 동안) 나는 도그마 2004에서 작성하고
승인한 다음 규율에 따를 것을 선언한다.

Late Card

Write an excuse or apology in no more than fifty words to explain why this card is late.

Sign and date

Greeting Card

Using a red pen delete all descriptions that are not relevant to card's recipient.

Mum	Cousin	Enemy
Dad	Nephew	Stranger
Daughter	Niece	Teacher
Son	Twin	Boss
Sister	Girlfriend	Neighbour
Brother	Boyfriend	Other*
Grandma	Wife	
Grandad	Husband	
Aunt	Friend	
Uncle	Lover	

*Please specify

1. 내용이 중요하다. 읽을 가치가 없는 것은 디자인하지 않는다. 작업은 그 자체로 이해할 수 있어야 한다. (그렇지 않다면 디자이너는 경청하는 법을 배우지 못한 것이다.) 다른 디자이너의 작업이 실린 책들은 (비평적 연구 대상이 아닌 이상) 참고하지 않는다.

2. 텍스트와 직접적인 연관이 없으면 이미지를 사용해서는 안 된다. (일러스트레이션은 해당 이미지가 언급되는 곳에 위치해야 한다. 각주와 방주는 해당하는 내용이 나오는 페이지에 위치해야 한다.)

3. 책은 손으로 휴대 가능한 크기여야 한다. (그리고 책의 내용을 잘 숙지하고 디자인해야 한다.) '커피테이블용 책'은 허용하지 않는다.

4. 첫 번째 텍스트의 색상은 먹이고, 두 번째는 적이어야 한다. 특수한 색상과 광택, 라미네이팅 등은 허용하지 않는다.

5. 포토샵과 일러스트레이터에서 필터 사용을 금지한다.

6. 디자인에 피상적인 요소들이 있어선 안 된다. 자료 잉크 비율 data-ink ratio을 극대화하고,✦ 쓸데없는 장식을 사용하지 않는다.

7. 시공간적으로 단절된 작업을 금지한다. (다시 말해 디자인은 바로 여기서 진행된다. 모방은 금물이다.)

8. 장르 디자인은 허용하지 않는다. (디자인으로 웃기려고 해서는 안 된다. 그래픽 위트는 코미디언에게 넘겨라. 무분별한 스타일 적용도 안 된다.)

9. 판형은 A사이즈이면 안 된다. 종이는 무염소 표백에 미색 종이여야 한다.

10. (모든 작업자의 크레디트가 표기되는 경우가 아니라면) 디자이너의 크레디트는 표기하지 않는다. 디자인과 제작은 공동으로 이루어진다.

나아가 나는 디자이너로서 개인 취향으로부터 거리를 둘 것을 맹세한다! 나는 더 이상 예술가가 아니다. 나는 앞으로 '작품' 창작을 그만두기로 맹세한다. 순간이 전체보다 더 중요하기

✦ 실제 자료가 되는 점 혹은 이 점들 간의 관계를 묘사하지 않음으로써 잉크 양을 최소화하는 것. 즉 필수 정보만을 시각화하여 난잡함을 제거하는 것이다.

때문이다. 나의 궁극적인 목표는 나 자신과 환경으로부터 진실을 끌어내는 것이다. 사용할 수 있는 모든 수단을 동원하고, 그 어떤 좋은 취향과 미학적 고찰들을 희생하고서라도 이렇게 하고자 맹세한다. 이로써 나는 순수의 서약에 서명한다.

디폴트 디자인은 무엇보다 이를 선도해 나간 소수의 디자이너들을 중심으로 지속되고 있다. 대니얼 이토크의 극단적으로 기능적인 웹사이트에서 이를 확인할 수 있다.[4] 하지만 디폴트 디자인은 종의 장벽을 뛰어넘어 주류로 진입하는 데는 실패했다. 그럼에도 불구하고 초기 모더니스트들처럼 표현의 순수성을 추구한다는 점에서 디자인에 접근하는 하나의 방법으로 여전히 남아 있다. 꼭 필요한 것만 남긴 채.

더 읽을거리
http://blog.linedandunlined.com/post/404940995/default-systems-in-graphic-design

1 Booth-Clibborn Editions, *Scarlet Projects and Bump*, *Specials*, Booth-Clibborn Editions, 2001.

2 "Default System design, a discussion with Rob Giampietro about guilt and loss in graphic design," *Émigré 65*, 2003; http://blog.linedandunlined.com/post/404940995/default-systems-in-graphic-design

3 *Dot Dot Dot 6*, 2003; Michael Bierut, William Drenttel and Steven Heller (eds.), *Looking Closer 4: Critical Writings on Graphic Design*, Allworth Press, 2002.

4 www.eatock.com/

Design books 디자인 서적

대부분의 디자인 주제들은 책에서 다뤄지고 있다. 하지만 수많은 자료를 온라인으로 볼 수 있는 인터넷 시대에 디자인 서적이 지니는 의미는 무엇일까? 디자인 서적은 역사의 뒤안길로 사라질 운명인가, 아니면 현장에서 일하는 디자이너의 삶 속에서 여전히 의미 있는 역할을 하고 있는가?

나는 몇 년 전 디자인 서적에 대한 기사를 쓰면서 누군가 잃어버린 애완동물을 찾는 포스터에 관해 책을 만든다는 상상을 해본 적이 있다. 애완동물을 잃어버려 정신이 혼미해진 주인들이 손수 만든 포스터로 내용을 가득 채운 책을 머릿속에 떠올렸다. 나에게 글을 청탁했던 편집자는 이 주제에 관한 책이 이미 있다고 말해 주었다.[1]

오늘날 많은 책들이 대부분의 디자인 주제를 다루고 있다. 심지어 서너 권의 책이 같은 주제를 다루기도 하고, 신간들의 거센 물결 속에 출판계 침체는 상관없는 이야기 같아 보인다. 하지만 나는 디자인 관련 출판의 난잡한 잔치가 과연 우리를 더 좋은 디자이너가 되는 길로 이끌었는가에 대해선 의문이다. 클라이언트나 디자이너가 아닌 사람들은 과연 디자인 출판을 통해 그래픽 디자인을 더 잘 알게 되고, 존중할 수 있게 되었는가? 이 분야를 공부하고자 하는 사람들의 수를 증가시켰는가? 그래픽 디자인의 수준이 그로 인해 올라갔는가?

이 모든 질문에 대한 대답은 조건부 긍정이다. 1990년대 거대한 디자인 출판 붐이 일어나기 전에 일을 시작한 사람이라면 좋은 책이

위, 다음 페이지
이 책을 준비하면서 내가 참고한 책들을 몇 권 선정해
보았다.

절망적일 정도로 부족했다는 사실을 알 것이다. 현재는 오히려
그 반대다. 디자인 서적들은 (잡지는 물론이고 점점 증가하는 인터넷
정보까지) 그래픽 디자인과 관련된 활동에 큰 관심을 불러일으키고 있고,
그 결과는 대체로 긍정적이다.

현대의 디자인 출판 붐은 두 권의 네빌 브로디Neville Brody
작품집과 함께 시작되었다고 볼 수 있다. 첫 번째 책은 1988년[2]에,
두 번째 책은 1994년[3]에 출간되었다. 1990년대에 디자이너의 작품집은
대량으로 판매되었다. 『인쇄의 종말: 데이비드 카슨의 그래픽 디자인
The End of Print: Graphic Design of David Carson』(2000)은 전 세계적으로
대성공을 거뒀다. 영향력 있는 책들이 디자인 서적 시장을 주도해
나갔고, 모든 스튜디오들이 한 권씩은 갖고 있었기 때문에 어떤 책이
베스트셀러였는지 쉽게 알 수 있을 정도였다.

오늘날 디자인 서적은 세 가지 주요 분야로 나뉜다. '방법론'에
관한 책, 과거와 현재의 작업을 모아 놓은 작품집, 그리고 디자인 이론,
비평, 역사에 관한 에세이집이 있다. 디자인 분야에서 일하고자 하는
지망자들의 열기가 뜨겁고, 가장 재능 있고 숙련된 사람만 취직할 수
있는 경쟁적인 산업인 만큼 '방법론' 책이야말로 꾸준한 베스트셀러다.
더 멀리 보면 그래픽 디자인을 전공하는 엄청난 수의 학생들이 이러한
서적의 성공을 이끌고 있다. 이는 세계 어디서나 볼 수 있는 현상이다.
시애틀에서 베이징까지 디자인 교육 과정은 언제나 모집 인원 이상의
신청자가 몰린다. 그래픽 디자인은 매우 인기가 많은 전공 과목이며,
다른 전공과 마찬가지로 이 분야의 지식을 공급할 방대한 양의
실용적인 문헌들이 필요하다.

세계적으로 디자인 서적에 대한 요구가 늘어나면서 출판인들은
이에 부응하며 번창하고 있다. 하지만 이 요구는 언제까지 계속될까?
디자인 서적 시장은 점점 과잉 생산에 시달리고 있다.(물론 나도 이에
공헌하고 있음을 알고 있다.) 최근 작업들을 다룬 두꺼운 개론서를 몇
번이고 들여다봐도 다른 책이나 인터넷에서 이미 본 적이 있는 자료를
발견할 뿐이다.

인터넷은 디자인 서적 출판의 성격을 바꿔 놓았다. 출판사들은
저명한 디자이너의 작품집도 더 이상 팔리지 않는다고 말한다. 이건
수긍이 된다. 디자이너들은 작품 전체는 아니더라도 작업 이미지의

대부분을 보여 주는 웹사이트를 갖고 있기 때문이다. 온라인에서 무료로 내용을 볼 수 있는데 누가 굳이 책에 큰돈을 쓰려고 하겠는가? 심지어 신속한 인터넷은 최신 정보로 참신해 보이고자 하는 책들을 곤경에 빠뜨린다. 책에서 새롭고 참신한 정보라고 하는 것들은 이미 한동안 온라인에서 접근할 수 있는 것들이다. 책이 느린 기술이라면 인터넷은 빠른 기술이다.

이 모든 현상은 디자인 출판 산업의 재정비로 귀결된다. 작품집은 더 이상 인기가 없지만, 책은 여전히 디자이너에게 중요하다. 소규모 스튜디오들도 그들의 장서를 자랑스레 여긴다. 대부분의 스튜디오들은 책을 구입하는 예산이 있고, 디자이너들은 끊임없이 책을 사 모은다. 노르웨이 디자이너 셀 에크호른Kjell Ekhorn에게 왜 디자이너들은 모든 것을 인터넷으로 볼 수 있는데도 여전히 책을 구입하는지를 묻자 그는 이렇게 지적했다. "인터넷의 문제는, 흥미로운 것을 우연히 접하는 경로는 되지만 정작 필요로 할 때 그 정보를 다시 찾지 못하는 경우가 많다는 거죠. 게다가 작업할 때 책상 위에 펼쳐 놓은 책만큼 훌륭한 자료는 없습니다."

> 온라인에서 무료로 내용을 볼 수 있는데 누가 굳이 책에 큰돈을 쓰려고 하겠는가? 심지어 신속한 인터넷은 최신 정보로 참신해 보이고자 하는 책들을 곤경에 빠뜨린다. 책에서 새롭고 참신한 정보라고 하는 것들은 이미 한동안 온라인에서 접근할 수 있는 것들이다.

우리가 디자인 서적에서 바라는 것은 무엇일까? 인터넷이 즉각적으로 이미지를 제공하면서 우리는 자연스럽게 해설과 분석, 정보를 갈망하게 되었다. 또한 우리는 생산품으로서의 가치를 원하게 되었다. 책을 소유하고자 하는 욕망을 불러일으키는 데에는 책의 디자인적 완성도가 중요하다. 최근 나는 어느 책에 에세이 한 편을 기고했다. 디자인에 관한 것은 아니었지만 많은 디자이너들이 관심을 가지는 주제였다. 출판사에서는 책을 조잡하게 디자인했다. 많은 친구들이 그 책을 사고 싶어 했지만 형편없는 디자인 때문에 구매하지 않았다고 이야기했다. 대부분의 디자이너들에게 좋은 디자인은 책을 구입하게끔 하는 좋은 이유가 된다.

우리는 디자인이 좋고 잘 쓴 책, 그리고 잘 편집된 책이 지니는 영구성과 완벽함을 원한다. 출판사들이 지속적으로 이런 책을

1 http://www.papress.com/html/book.
 details.page.tpl?isbn=9781568983370

2 Neville Brody and Jon Wozencroft, *The
 Graphic Language of Neville Brody*: v.1,
 Thames & Hudson, 1988.

3 Neville Brody and Jon Wozencroft, *The
 Graphic Language of Neville Brody*: v.2,
 Thames & Hudson, 1994.

생산한다면 디자이너들은 기꺼이 돈을 들여 구입할 것이다.

더 읽을거리
http://www.designersreviewofbooks.com/

Design conferences 디자인 컨퍼런스

디자인 컨퍼런스의 문제는, 디자인 이야기가
넘치지만 실상을 다루지 않는다는 것이다.
컨퍼런스는 비싸고 시간 낭비일 수 있다. 하지만
그 누구도 이국적인 장소가 주는 매력과 동료
디자이너들과의 자유로운 사교를 만끽할 기회를
쉽게 떨쳐 버리진 못할 것이다.

좀 거만해 보이는 어떤 사람이 3일짜리 IT 매니지먼트 컨퍼런스에
다녀왔다고 말한 적이 있다. 행사 첫째 날에 사회자가 관객들에게 말하길,
누구든 앉아 있는 자리에서 일어나 좌석에 올라서면 다른 사람들로부터
한 차례 박수갈채를 받을 것이라고 했다고 한다. 그 사람은 곧바로
일어났고 황홀한 박수갈채를 받아 냈다고 한다. 앞서 말했지만, 그는 좀
뻔뻔했던 것이다.

디자인 컨퍼런스에 갈 때면 난 종종 그를 생각한다. 나도 좌석에
올라서 보고 싶은 엉뚱한 충동을 느낄 때가 있는데, 박수갈채를 받고
싶어서가 아니라 짜증이 치솟아 큰소리로 욕설을 퍼붓고 싶어서다.
디자인 컨퍼런스에서 마주치는 편협함과 편견, 자기도취는 미칠
지경이다. 그건 어렸을 적 무신론자인 내가 교회에 갔던 때를 자주
상기시킨다. 지루하고 반복적이다.

왜 그럴까? 앨리스 트웸로는 여러 디자인 컨퍼런스를 기획했다.
《아이Eye》에 기고한 글[1]에서 그녀는 "그래픽 디자인 컨퍼런스에서
자주 거론되는 첫 번째 문제는 연사들이 대부분 그래픽 디자이너라는
점이다. 시각적으로 표현하는 걸 자신의 천직으로 생각하는
디자이너들이 수천 명의 사람들이 있는 무대에 서서 설명하고,
이야기하고, 영감을 주자고 모인다. 순전히 말로만."이라고 지적한다.
사실인즉 설득력 있게 강연할 수 있는 디자이너를 찾기란 쉽지 않다.
엄청나게 큰 스크린으로 보여 주는 작품들은 언제나 멋있어 보이지만
몇몇 예외를 제외하면 대부분의 통찰은 따분하거나 너무 익숙하기만
하다.

얼마 전까지만 해도 나는 디자인 컨퍼런스가 여행 기회가 덤으로
붙는, 순전히 사교적인 기능을 가지고 있다고 이해했다. 이런 컨퍼런스의
기능에는 문제가 없다. 발표와 공개 토론은 모든 활동들을 연결하는
일종의 접착제로서 작동한다. 오히려 진짜 활동은 술집이나 카페
등에서 이뤄진다. 디자이너들은 이런 곳에서 서로 만나면서 디자인계의

위
프로젝트: 가까이 보기Looking Closer―디자인 역사와
비평에 관한 AIGA 컨퍼런스
연도: 2001
클라이언트: 앨리스 트웸로, AIGA
디자이너: 폴 엘리먼, 데이비드 레인퍼트
폴 엘리먼과 데이비드 레인퍼트는 스티븐 헬러와 앨리스
트웸로가 의장을 맡은 그래픽 디자인 역사 및 비평에
관한 컨퍼런스의 홍보 포스터, 연사들의 발표 슬라이드,
사이니지, 웹사이트 디자인을 책임졌다. 컨퍼런스의
그래픽 프로그램은 '테스트 패턴'을 기초로 했는데,
포스터는 제록스 복사기의 복사 테스트 카드를 재현했다.
웹사이트는 기존의 컴퓨터 모니터 테스트를 용도에 맞게
조정하여 디자인했다. 컨퍼런스의 제목 슬라이드는 LCD
프로젝터 테스트 시퀀스를 수정하여 이용했으며, 이는
컨퍼런스가 진행되는 동안 각 연사와 프로그램을 알리는
용도로 쓰였다.

최전방에서 벌어지는 이야기를 주고받는다. 디자이너들은 대체로 좋은 동료가 될 수 있고, 스튜디오의 삶이 주는 부담감에서 벗어나 밀도 있는 사교 활동에 참여할 수 있다. 이런 기회는 디자이너가 컨퍼런스에 참석하는 충분히 좋은 이유가 될 수 있다.

하지만 우리는 진정한 토론을 하고 진정한 통찰력을 얻고 있는가? 사실 그렇지 않다. 그 이유 중 하나는 디자인 컨퍼런스의 주최자들이 디자인 외부 인사들을 거의 초대하지 않기 때문이다. 몇몇 디자이너들에게만 국한하여 연사와 토론자 자격을 주는 것은 디자인계의 편협성을 보여 준다. 삶이라는 해류에서 뜻밖에도 동떨어지게 되는 것이다. 디자이너들은 디자이너들과 대화를 나눌 뿐이다. 그게 전부다.

디자인 컨퍼런스의 주최자들은 디자인 외부 인사들을 거의 초대하지 않는다. 몇몇 디자이너들에게만 국한하여 연사와 토론자 자격을 주는 것은 디자인계의 편협성을 보여 준다.

컨퍼런스는 외부 요소를 도입해야만 자축하는 무역 박람회의 수준을 넘어설 수 있다. 비평가를 데려오고, 디자이너를 자위나 하는 이기적인 자라고 생각하는 클라이언트를 데리고 와야 한다. 어지럽고 다양한 외부 세계의 요소를 풍성하게 끌어들여야 한다.

오늘날 디자인 컨퍼런스는 미국, 남아프리카, 인도, 중국 등 전 세계에 걸쳐 개최된다. 매해 더 많은 컨퍼런스가 기획되고 있다. 이런 상황은 다음과 같은 질문을 하게 만든다. 외국에서 열리는 디자이너 모임에 내 돈을 써 가며 꼭 참석해야 하는가? 비싼 등록비와 숙박비는 말할 것도 없고, 환경에도 악영향을 미치는 여행을 해야 하는데?

사실 컨퍼런스 참석은 디자인 스튜디오와 고용주들이 직원들을 위한 복리후생의 일환으로 이뤄지고 있다. 자기 돈을 써 가며 컨퍼런스에 참석한다면 그 사람은 부유한 디자이너다. 그러므로 위의 질문은 고용주와 디자인 스튜디오 대표들에게 묻는 것으로 수정해야 한다. 과연 회사의 돈을 지불하며 당신의 직원들을 (그리고 당신을 포함하여) 컨퍼런스에 보내는 것이 가치 있는 일인가?

컨퍼런스가 참여자의 범위를 확장시키고, 디자이너들이 자신의 우선순위와 편견에 대해 질문을 제기할 수 있으며, 디자이너들에게 새로운 영감과 활기를 불어넣어 준다면, 위의 질문에 대한 답은

"그렇다."이다. 하지만 그 어떤 행사가 이렇게 일을 처리할 것이라고
보장할 수 있겠는가. 아무도 모른다. 그건 마치 클라이언트가 디자인
작업을 의뢰할 때 느끼는 감정과도 흡사하다. 최종 결과물이 어떤
모습일지 전혀 모르는 것이다. 이제 좀 정신이 번쩍 들지 않는가?

더 읽을거리
Alice Twemlow, "Conference madness," *Eye* 49, Autumn 2003.

1 Alice Twemlow, "Conference madness," *Eye*
 49, Autumn 2003.

Design press 디자인 잡지

디자이너들이 디자인 잡지에 관해 열정적으로
이야기하는 걸 들어 본 적은 거의 없다. 그보다는
어떤 잡지가 망했다는 소식이나, 누군가 "잡지
구독을 끊었어. 만날 똑같은 사람들만 나오더라고."
라고 말하는 걸 듣는 경우가 더 많다. 우리는
디자인 잡지로부터 무엇을 기대하는 걸까?

디자인 잡지가 거물급 디자이너를 다루면 독자들은 평범한 디자이너들을
무시한다고 불평한다. 기자들이 윤리와 환경 문제 등에 관해 글을 쓰면
디자이너들은 전문성이 부족하다며 투덜거린다. 에디터가 길고 깊이
있는 글을 청탁하면 디자이너들은 짧은 글에 사진이 더 많이 들어가길
요구한다. 갤러리에서 작업을 전시하는 디자이너를 소개하면 대부분의
디자인은 상업의 한복판에서 이뤄진다고 말한다. 인쇄물 디자인에 대한
글을 쓰면 현대 디자인의 실상은 스크린 기반이라고 지적한다. 이처럼
모든 이들을 만족시키기란 불가능하다.

그렇다면 우리가 디자인 잡지에 바라는
것은 무엇일까? 대부분의 디자이너들은
과거보다 현재가 낫다고 말한다. 디자인
저널리즘은 지난 몇 년간 수준이 높아졌다.
이전에는 새로운 작업을 마구잡이로 보여
주는, 내용 없는 카탈로그 형식이었다면,
이제는 좀 더 비평적이고 이슈 중심의
기사들로 수준이 향상되었다. 우리는 여전히
전문적인 기사와 새롭고 멋진 작업을 보기 위해 디자인 잡지를 들춰
보지만, 매력적인 글쓰기와 비평적 사고를 접하고자 디자인 잡지를
찾는 경향도 늘어나고 있다. 그럼에도 불구하고 디자인 잡지는 아직도
디자이너와 일러스트레이터, 사진가들이 광고 회사나 기업 고객에게
선택 받기를 기대하며 자신의 상품을 진열하는 거대한 쇼윈도라는
미심쩍은 부분도 남아 있다. 이 혐의를 떨쳐 내지 못하는 잡지들은
미화된 포트폴리오라는 수준을 넘어서지 못하는 운명일 수밖에 없다.
디자인 잡지는 1994년 그래픽 디자인에 관한 국제적인 비평지

> 디자인 저널리즘은 지난
> 몇 년간 수준이 높아졌다.
> 이전에는 새로운 작업을
> 마구잡이로 보여 주는,
> 내용 없는 카탈로그
> 형식이었다면, 이제는
> 좀 더 비평적이고 이슈
> 중심의 기사들로 수준이
> 향상되었다.

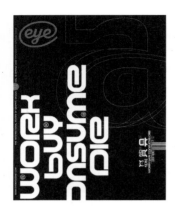

위, 맞은편

프로젝트: 《아이》 71호와 70호
연도: 2008 / 2009
클라이언트: 《아이》
디자이너: 사이먼 이스터슨(아트 디렉터),
제이 프린(디자인)
사이먼 이스터슨은 1990년 《아이》가 창간된 이후
세 번째 아트 디렉터이다. 그의 지휘 아래 (그는 공동
발행인이기도 하다.) 《아이》의 레이아웃은 정교하고
탄탄해졌다. 이후 레이아웃은 점점 더 복잡해졌고
논쟁을 불러왔지만, 이 잡지는 여전히 디자인계의
지식인층을 위한 정보지로 기능한다.

《아이》의 출현과 함께 도약을 시도하게 된다. 릭 포이너가 편집장을 맡았던 이 잡지는 대부분의 디자인 잡지들이 얼마나 편협하고 디자인이 형편없었으며 좁은 견해를 가졌는지를 보여 주었다. 《아이》가 창간하기 전까지 디자인 잡지는 단순히 디자인 홍보 대사로서의 역할을 해 왔다. 디자인계의 열정적인 선전 광고로 인해 디자이너들은 공예 기반의 골방에서 벗어나 국제적인 상업 시장에서 활동할 수 있게 되었다.

> 디자인 잡지는 1994년 그래픽 디자인에 관한 국제적인 비평지 《아이》의 출현과 함께 도약을 시도하게 된다.

《아이》의 출현과 동시에 영향력 있는 미국 디자인 학교에서 이론적 사고에 대한 강조가 대두되면서 디자인 잡지 역시 전환점을 맞이했다. 이들과 더불어 《에미그레》 같은 잡지도 전례 없는 광범위한 자기 성찰과 자기 회의를 시작했다. 갑자기 디자이너들은(결코 모든 디자이너가 해당하는 건 아니지만) 소비 사회에서의 자신의 역할을 질문하고, 설득과 조작의 문화에서 자신이 어떻게 행동해 왔는가를 재고하기 시작했다.

디자인 잡지는 적어도 부분적으로는 이러한 불온한 움직임에 응답했고 변화의 모습을 드러냈다. 잡지들은 보여 주기와 말하기에 더 이상 의존할 수 없음을 자각했고, 양질의 잡지일수록 주목할 만한 편집 윤리를 발전시켜 독자들에게 힘 있는 글과 열띤 논쟁, 반론의 장을 제공했다.

좀 더 최근에는 블로그 문화가 생겨나고 디자이너들이 웹을 장악하게 되면서 지각 변동이 일어났다. 이 변화는 인쇄 기반의 모든 매체들이 미래에 겪을 거대한 상업적인 영향을 암시하는데, 특히 디자인 잡지에 시사하는 바가 크다. 블로그는 기존의 디자인 잡지를 느린 매체로 보이게끔 만든다.(p.42 '블로그' 참조) 그러면서 광범위한 독자들을 끌어모으며, 잡지 기자들과 출판인들에게 인쇄 매체에 대한 재검토를 강요하는 것이다.

대부분의 잡지들은 뒤늦게 웹으로 이전하면서 블로그 문화와 전반적인 인터넷 문화의 위협에 대응하고 있다. 웹은 실시간으로 정보를 제공한다. 또한 오디오와 비디오도 제공하고, 임베디드 링크 embedded links◆도 제공한다. 검색 가능한 아카이브도 제공하며, 무엇보다

◆ 동영상이나 음악 등의 멀티미디어 파일을 해당 페이지에서 바로 재생할 수 있도록 플레이어를 게시물에 첨가하는 것을 말한다.

매력적인 것은 독자들과의 상호 소통을 가능케 한다는 것이다. 언제부턴가 월 단위로 발행하는 스케줄과 한물간 내용의 지면들은 오래된 빵만큼이나 칙칙해 보이게 되었다. 출판인들이 인쇄 매체를 통해 광고 수익을 얻는 것보다 온라인을 통해 더 수월하게 수익을 올리자, 디자인 잡지가 과연 언제까지 인쇄 매체 형태로 생존할 수 있을지 예측하기가 힘들어졌다.

그럼에도 불구하고 나는 인쇄된 잡지들이 사라질 거라고는 생각하지 않는다. 잡지 에디터이기도 한 나는[1] 진심으로 그렇게 기대하고 싶다. 인터넷이 많은 장점을 가졌지만, 인쇄 매체와 종이 매체에는 인터넷과 경쟁할 수 없는 어떤 명예가 있다고 본다. 물론 여기에는 돈과 관련된 문제가 있다. 무언가 온라인에 게재되면 무료라는 생각이 널리 퍼져 있다. 그리고 이 때문에 디자인 잡지뿐만 아니라 모든 잡지들이 온라인 정보에 대해 값을 매기려는 시도를 포기하게 되었다. 당분간은 전자 매체와 인쇄 매체 간의 공존을 기반으로 하는 유연한 정보 교환이 미래의 모델이 될 것이다. 하지만 편집 수준과 필자들의 보수에 대한 논쟁은 계속 시끄러울 것이다. 무료는 어디까지나 수용자의 입장일 때 좋은 법이다. 제공자의 입장에선 썩 좋지만은 않다.

잡지가 온라인에서의 무료 보기에 대응할 수 있는 유일한 방법은 더 좋은 글과 기획, 더 나은 담론으로 수준 높은 정보를 제공하는 것이다. 디자이너들은 전문성 있는 콘텐츠에 기꺼이 값을 지불할 것이고, 자신들의 직업에 대한 진지한 성찰에도 값을 지불할 것이다. 디자인 잡지 중에서 상대적으로 신참인《닷 닷 닷》은 낡은 방식에 새롭게 접근하고자 하는 자에게 디자이너의 책장은 언제나 자리가 있음을 말해 주고 있다.

1 《바룸》은 일러스트레이터와 이미지 생산자들을 위한 잡지로, 일러스트레이터협회에서 연간 3회 발행한다. www.varoom-mag.com

더 읽을거리
David Crowley, "Design magazines and design culture," in Rick Poynor(ed.), *Communicate: Independent British Graphic Design since the Sixties*, Laurence King Publishing, 2004.

Dutch design 네덜란드 디자인

네덜란드는 작은 나라이지만 세련되고
진보적이다. 그래픽 디자인에 있어서는 기대
이상의 역량을 보여 준다. 외국인이 보기에
네덜란드 디자인은 상업과 문화, 공공 영역에서
중심을 차지하고 있다. 과연 네덜란드 디자인은
세계에서 최고일까? 나는 그렇게 생각한다.

네덜란드 디자인은 비네덜란드 출신 디자이너들에게 부러움과 감탄의
대상이다. 바다의 위협에 맞서 온 이 작은 나라에서 이토록 강한 에너지가
나오는 이유는 무엇일까? 위대한 네덜란드 소설가를 떠올리긴 힘들다.
하지만 시각적 역동성을 만들어 내는 어떤 네덜란드적 유전인자는 분명
존재하는 듯하다. 네덜란드는 우리에게 히로니뮈스 보스, 페르메이르,
렘브란트, 반 고흐, 몬드리안으로 잘 알려져 있다. 그래서 이 나라가
근현대에 걸쳐 전 세계 진보적인 그래픽 디자인과 관련된 대부분의 중요한
발전에 기여한 그래픽 거장들을 꾸준히 배출해 내고 있다는 사실은
그다지 놀랄 일도 아닌 것 같다.

　　네덜란드의 그래픽 디자인이 이렇게 출중한 이유는 무엇일까?
네덜란드 문화는 미술 및 디자인을 전공하는 학생들에게 나라의
예술적 자산을 대대로 전수해 왔다. 하지만 그래픽 디자인이란
모름지기 깨어 있고 관대한 클라이언트가 있는 곳에서 번성하기
마련이다. 2차 세계대전 이후의 번영, 그리고 예술적이고 사회적인
신념을 지닌 클라이언트들의 진보적인 후원은 네덜란드에서 디자인이
꽃 피우는 데 공헌했다. 국가의 전례 없는 수준의 후원도 한몫했다.
네덜란드에서는 출판 프로젝트를 위한 후원금을 쉽게 따낼 수 있고,
창의적인 신생 기업을 위한 창업 펀드도 넉넉하게 마련되어 있다. 정부
또한 디자인계에서는 최고의 클라이언트다.
정부 기관들은 우표, 지폐, 여권, 공공 기관
등을 위해 급진적인 디자인을 의뢰하는
전통이 있다. 네덜란드의 우편 및 통신 관련
기관이었던 PTT가 공공 커뮤니케이션
분야에서 이뤄 낸 성과는 그 자체로 디자인
역사가 되었으며, 네덜란드 디자이너들은
선견지명이 있는 이 클라이언트를
자랑스러워할 만하다.

**네덜란드의 우편 및
통신 관련 기관이었던
PTT가 공공 커뮤니케이션
분야에서 이뤄 낸 성과는
그 자체로 디자인 역사가
되었으며, 네덜란드
디자이너들은 선견지명이
있는 이 클라이언트를
자랑스러워할 만하다.**

　　오래전부터 급진주의는 네덜란드 디자인의 특징이었다. 베이컨
써는 기계처럼 평범한 제품을 생산하는 회사의 디자인마저도 전위적인
에너지와 대담함을 물씬 풍긴다. 네덜란드 디자인은 혁명적으로
보인다. 그리고 이러한 혁명적인 기운은 데 스테일De Stijl 운동과 함께
시작되었는데, 이는 테오 판 두스뷔르흐Theo van Doesburg가 1917년에

창간한 잡지의 이름에서 따왔다. 몬드리안은 데 스테일과 긴밀한 관계가
있었고, 피트 즈바르트Piet Zwart와 파울 스하위테마Paul Schuitema 같은
영향력 있는 디자이너들도 마찬가지였다. 이들은 독일과 스위스에서 볼
수 있는 건조한 디자인보다 더 실험적인 분위기를 드러내는 네덜란드
모더니즘의 모태기를 개척해 나갔다. 초기 네덜란드 디자인은 양식이나
기질 면에서 러시아 구성주의에 더 가까웠다.

즈바르트는 빌렘 산트베르흐Willem Sandberg에게 지대한 영향을
미쳤다. 산트베르흐는 암스테르담에 있는 스테델레이크 미술관의
포스터와 도록을 디자인했으며, 전형적인 네덜란드식 절차에 따라
1945년부터 1962년까지 박물관의 관장으로 지냈다. 산트베르흐는
2차 세계대전이 일어나는 동안 신분증을 위조하는 등 네덜란드 저항
운동에 깊이 가담했다. 다른 디자이너들과 타이포그래퍼들은 불법
인쇄 활동으로 나치의 손에 목숨을 잃었다. 전쟁 기간 동안 전개된
디자이너들의 활동에 관한 글을 읽어 보면 네덜란드 국민의 삶에서
그래픽 디자인이 왜 구심점에 서게 되었는가를 알 수 있다.

근현대 네덜란드 디자인의 시작을 알린 것은 위대한 혁신가 중
한 명인 빔 크라우벨Wim Crouwel이었다. 그는 컴퓨터와 이를 기반으로
한 디자인의 중요성을 가장 먼저 간파한 디자이너 중 한 명이었다. 이미
1970년에 그는 컴퓨터 화면에 적합한 글자꼴을 디자인하고 있었다.
하지만 "퍼스널 컴퓨터 시대가 본격적으로 열리기 전에 그는 정작
자신의 성과를 버리고 모더니스트 전통에 충실한 그래픽 디자인으로
돌아갔다."[1] 1963년에 그는 베노 비싱Benno Wissing, 프리소 크라머Friso
Kramer, 슈바르츠 브라더스Schwartz Brothers와 함께 영구적인 유산을
만들어 내는 혁명적인 디자인 그룹 토털 디자인Total Design을 설립했다.
이들의 클라이언트 중 하나가 바로 PTT였다.

1988년에 PTT는 민영화되었고(당시 이는 유럽에서 되풀이되는
이슈였다.) 스튜디오 덤바르Studio Dumbar가 아이덴티티 리뉴얼 작업을
맡게 되었다. 헤르트 덤바르Gert Dumbar의 지휘 하에 이 스튜디오는
유연하고 표현력이 풍부한 디자인을 만들어 가며 기업 아이덴티티
디자인에 혁명을 일으켰다. 여기에는 총 네 권으로 구성된 스타일
매뉴얼이 기준이 되었으며, 이는 현대 그래픽 디자인의 고전이 되었다.
덤바르는 네덜란드 그래픽 디자인에서 빼놓을 수 없는 인물이다.

위

프로젝트: 콩KONG 포스터
연도: 2006
클라이언트: 콩 디자인 스토어, 멕시코시티
디자이너: 리하르트 니센Richard Niessen(니센 앤드
데 프리스)

이 포스터는 오늘날 네덜란드 디자인의 훌륭함을 보여
주는 사례이다. 멕시코시티에 위치한 콩 디자인 숍과
갤러리를 위해 제작된 이 포스터는 디자이너 리하르트
니센이 영화 「킹콩」과 컴퓨터 게임인 '퐁 앤드 동키 콩
Pong and Donkey Kong'의 영향을 받아 디자인했다.
그는 K, O, N, G라는 글자로 도시 경관을 만들어 냈다.

런던의 로열 칼리지 오브 아트에서 강의하는 동안 그는 1980년대 후반
젊은 영국 그래픽 디자이너 그룹에 활력을 불어넣었다. 그래픽 디자인
언어에 기여한 그의 가장 위대한 공로는 그래픽 커뮤니케이션에서
관습적인 평이함을 자연주의적 깊이감으로 대체했다는 데 있다. 여러
다양한 문화 관련 행사를 위해 그가 디자인한 포스터들은 이를 매우
생생하게 보여 주고 있다.

대부분의 네덜란드 그래픽 디자인은 순수 예술에 가까운
디자인을 지향하지만, 디자이너 얀 반 토른은 디자인이 사회와
교육에서 갖는 역할에 관심이 많았다. 그의 작업은 크라우벨과
덤바르의 작업처럼 잘 정리된 스타일과는 반대였으며, 거칠고 펑크에
가까운 직설적인 모습을 띠었다. 순전히 전문적인 목표를
달성하기보다는, 사회에서 시각 의미와 디자인이 지니는 역할에
관한 탐구에 기반을 두는 만큼 그의 작업은 정서적으로 심오하다.
반 토른은 영향력 있는 스승이었던 것이다.

하르트 베르켄Hard Werken,(릭 페르묄런Rick Vermeulen이 설립한 디자인
스튜디오로, 이후에 같은 이름의 영향력 있는 잡지로 발전했다.) 카렐 마르텐스
Karel Martens, 안톤 베이커Anthon Beeke 같은 디자이너들은 디자인이
디지털 시대로 진입하면서 네덜란드 디자인의 범위를 확장시켰다.
대부분의 네덜란드 디자이너에게 이런 과정은 순조롭게 이행되었다.
레이어링이나 오버래핑 같은 효과들은 컴퓨터로 별 어려움 없이 얻을
수 있었으며, 오랜 기간 이들 작업의 특징이기도 했다. 삼각자가 있던
자리에는 소프트웨어와 컴퓨터 처리 기술이 들어왔다. 네덜란드
디자인에서 미니멀리즘을 보기란 매우 어려웠다.

새로운 밀레니엄을 맞이하면서도 네덜란드 디자인은 본래 가지고
있던 그 색다른 기질을 버리지 않았다. 2008년에 출간된 『슈퍼 홀란드
디자인Super Holland Design』은 젊은 디자이너들의 작품을 수록하고 있다.
얼핏 보면 이 신세대들은 네덜란드 최고의 디자인이 가지고 있던
엄격함을 잃은 것처럼 보인다. 이 책은 그래픽 디자인이라기보다는
일러스트레이션에 가까운 이미지들을 풍성하게 보여 주고 있다. 하지만
오래된 근엄함과 정확성은 남아 있다. 가장 요란하고 무정부주의적인
디자인을 할 때에도 젊은 네덜란드 디자이너들은 구조와 합목적성에
대한 절제된 감각을 유지하고 있다. 그리고 젊은 세대들 가운데 가장

유명한 디자이너 그룹인 익스페리멘털 제트셋의 작업은 시각적 유희와
편집적 위트, 그래픽의 정교함이 독특하게 어울리는 특징을 가지고
있으며, 이 또한 너무나 네덜란드답다.

더 읽을거리
Tomoko Sakamoto and Ramon Prat (eds.), *Super Holland Design*,
Actar, 2008.

1 Emmanuel Bérard, "The Computerless
Electronic Designer," *Wim Crouwel:
Typographic Architectures*, Galerie
Anatome, F7, 2007.

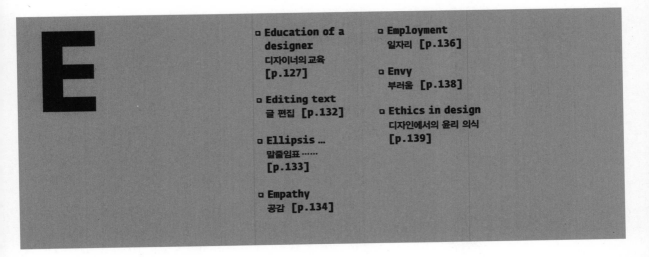

Education of a designer
디자이너의 교육

몇 년간 그래픽 디자인을 공부하면 학생들은 많이
배울 수 있을까? 그리 많이 배우진 못한다. 디자인
교육은 잘 준비된 그래픽 디자이너를 양성하는
것이 아니다. 오히려 교육이란 학습하는 법을
배우는 것이다. 왜냐하면 배울 게 더 이상 없는
디자이너란 존재하지 않기 때문이다.

나는 디자인 학교에 다니지 않았다. 대신 스튜디오에서 일하면서 그래픽
디자이너로 성장했고, 함께 일한 디자이너들에게서 배웠다. 그 결과
디자인을 매우 실용주의적인 관점으로 접근할 수 있었다. 난 시작부터
'프로'였고, 교육의 필요성을 느끼지 못했다. 현장에서 공부하는
것이야말로 현명한 일이었다. 아니 적어도 그렇게 생각했다. 하지만
시간이 지나면서 나의 디자인 관점이 지나치게 좁고 나의 작업도 그다지
뛰어나지 않다는 걸 알게 되었다. 나는 디자이너였지만 많이 배운 사람은
아니었다. 오랜 시간이 걸렸지만 결국 난 교육의 진정한 목적은 학습하는
법을 배우는 데 있음을 알게 되었다.

그래픽 디자인에는 규칙과 관습이 있다. 습득해야 할 소프트웨어
기술과 수많은 기술적 지식이 있다. 하지만 이런 건 실습 과정을 통해
(대부분 현장에서) 배우는 것이며, 실습을 교육과 혼동해서는 안 된다.
두 가지 모두 중요하지만 차이가 있다. 실습은 우리에게 전문적이고

위

프로젝트: 여성 상위Women on Top
연도: 2008
디자인 학교: 뉴욕의 스쿨 오브 비주얼 아트
디자이너: 키미요 나카쓰이Kimiyo Nakatsui
이 프로젝트는 미국과 세계 정치계에서 여성의 대의권이
부족하다는 문제를 제기했다. 앞치마는 전통적으로
여성의 역할을 상징하는 사물이다. 가족과 도시, 국가를
이끌어 가는 여성 리더십을 지지하며 앞치마로 '캠페인'
을 표현했다. 뚜렷한 여성의 감수성을 고수하는 이
작업은 여성들이 전통을 포용하면서도 고정관념에
저항하길 요구한다.

기계적인 기술을 알려 준다. 교육은 좀 더 가치 있는 것을 알려 준다.
학습을 위한 정신적 소양과 함께 전문가로서의 삶을 살 수 있는 능력
말이다. 게다가 운이 좋으면 좋은 교육을 통해 우리가 살고 있는 세상과
우리 자신을 이해하는 데 필요한 것을 얻기도 한다.

오늘날 디자이너에게는 다양한 새로운 기술들이 요구되는데,
이를 배울 수 있는 정신력이 있고 호기심 많은 졸업생들이 이미 충분히
배출되고 있다고 사람들은 생각할 수 있다. 하지만 대부분 디자인
교육의 수혜자인 고용주들은 더 많은 걸 요구한다. 대다수는 디자인
산업의 생산성을 위해 충분히 훈련된 졸업생을 소개 받길 원한다.
이는 광범위한 소프트웨어 기술과 경력 조건을 구체적으로 명시한
채용 공고에서 확인할 수 있다. 절망적인 이야기로 들리겠지만, 나는
디자이너에게 실습과 성장의 기회를 제공하겠다고 일자리 광고를 내는
디자인 회사를 아직 본 적이 없다. 졸업생들을 지속적으로 교육시키는
것이 자신의 역할 중 하나라는 것을 고용주들이 거의 모르고 있다는
사실은 불행의 가장 큰 요인이다. 대다수의 스튜디오들이 작은 규모로
소수만 고용한 채 운영되는 한, 이 현상이 바뀔 가능성은 매우 낮다.[1]

1980년대 후반 내가 디자이너들을 고용하기 시작할 무렵 나는
전형적인 고용주의 시각으로 디자인 학교 졸업생들을 바라보았다.
이기적이게도 나는 그들이 현장에 즉각 투입되길 원했고, 전문가의 삶이
주는 치열함에 대처할 능력을 가르치지 않는 학교를 비판했다. 하지만
시간이 지나면서 생각을 바꿨다. 나는 어느 정도의 자신감과 무엇보다
가장 중요한 것은 배우고자 하는 의지를 가진 자유로운 사고방식의
졸업생을 원하고 있음을 알게 되었다.

나는 젊은 디자이너들을 채용하면서 그들을 실습시키는 것이
나의 책임이라는 걸 깨달았다. 그래서 점진적으로 스튜디오 정책을
발전시켜 나갔고, 여기에는 졸업생을 팀원으로 육성하려면 6개월에서
18개월 정도의 시간이 필요하다는 내용도 있었다. 다시 말해 책임감이
상대적으로 적은 프로젝트를 감당할 수 있는 팀원이 되기까지 시간이
필요하다는 걸 인정하는 정책이었다. 이는 곧 신입들을 위해 내가
시간을 할애해야 함을 의미했다. 그들을 실습시키는 것이 스튜디오의
기능 중 일부임을 받아들여야 했던 것이다. 내가 학교의 책무로 바랐던
것은 자신의 가치를 알고 학습하고자 하는 의지를 가진 똑똑한 사람을

프로젝트: 내게 영향을 준 헤어스타일의 관계도 포스터
연도: 2008
디자인 학교: 스쿨 오브 비주얼 아트, '작가로서의
디자이너Designer as Author' 과정
디자이너: 데본 킨치Devon Kinch
밀턴 글레이저는 학생들에게 지금까지 자신이 살아온
삶을 요약하는 포스터를 디자인하도록 했다. 데본
킨치는 자신에게 영향을 준 '헤어스타일'별로 정리했다.

양성하는 것이었다. 몇몇 학교들은 그렇게
했고, 어떤 학교들은 완벽하게 실패했다.
1980년대 후반 영국의 디자인 학교들을
방문하기 시작할 무렵 난 실용주의적
교육관에 놀랐다. 학생들은 '디자인
비즈니스'에만 쓸모 있는 사람이 되도록
교육을 받는 것 같았다. 자신의 목소리나
의견을 가질 수 있는 현장에 진입하고

**이후 1990년대에 나는
교육이 강조하는 바가
변했음을 알게 되었다.
학생들은 더 자유롭게
생각했고, 디자이너가
단지 가치 판단 없이
서비스를 제공하는 사람이
아니라는 것을 인지할 수
있도록 장려되었다.**

있다는 걸 인지하지 못하고 있었다. 이후 1990년대에 나는 교육이
강조하는 바가 변했음을 알게 되었다. 학생들은 더 자유롭게 생각했고,
디자이너가 단지 가치 판단 없이 서비스를 제공하는 사람이 아니라는
것을 인지할 수 있도록 장려되었다. 자기 목소리와 자기 의견을 갖도록
교육을 통해 학생들을 북돋은 것이다.

1980년대와 1990년대에 디자인 사고가 폭발적으로 증가하면서
급진적인 성향을 가진 교사들의 교육은 신선했다. 하지만 오늘날 디자인
교육학의 경향이 지나치게 자기표현과 저자로서의 디자이너라는
고매한 개념으로 흘러가면서 기본적인 기술들은 오히려 간과되고 있다.
중요한 사실은, 현대 디자인에서는 두 가지 접근법이 유용하며, 그렇기
때문에 현대의 디자이너는 두 가지를 모두 필요로 한다는 것이다.

그렇다면 디자인 교육의 올바른 방법은 무엇일까? 이상적인
세상이라면 학생들이 기초적인 전문 기술을 습득하고 졸업할 것이다.
그들은 리서치와 창의적인 사고를 할 줄 알 것이며, 디자인 역사와
현대 이론에 대한 지식도 있을 것이다. 전문적인 업무에 대해서는 이미
깊이 알고 있을 것이다. 가장 중요한 것은 문화를 폭넓게 이해하고 있을
것이다. 그런데 이것은 무리한 요구다. 내가 만난 학생들 중에서 이러한
모든 항목에 가장 잘 들어맞는다고 볼 수 있는 자들은 대학원 과정을
밟은 후 현장에서 아마도 일 년 혹은 그 이상의 시간을 보낸 이들이다.

여기서 마지막으로 지적한 부분이 중요하다. 현장에서의 실습
기간을 의무로 명시한 디자인 과정은 균형 잡힌 통합 교육을 위한 가장
올바르고 효과적인 방법이라고 생각한다.

사라 템플Sarah Temple은 런던 칼리지 오브 커뮤니케이션London
College of Communication(과거에는 런던 칼리지 오브 프린팅London College of

Printing이었으며, 네빌 브로디를 포함해서 영국의 여러 선도적인 디자이너들을 배출한 학교다.)의 전문가 과정 학과장이자 자기 계발 및 직업 개발 과정을 담당한다.[2] 템플은 학습과 현장 실습을 병행하는 과정을 새롭게 만들어 가고 있다. 그녀는 이렇게 언급한다.

현장에서의 실습 기간을 의무로 명시한 디자인 과정은 균형 잡힌 통합 교육을 위한 가장 올바르고 효과적인 방법이라고 생각한다.

"3대 1이라는 학습과 현장 실습의 비율은 양호한 비율이라고 생각합니다. 이는 좋은 균형을 이루고 있고, 전체 4년 과정 중 3학년이 되는 해에 진행되기 때문에 학생들에겐 적절한 시기라고 봐요."

학생들은 두 학기 동안 현장 프로젝트, 클라이언트와의 미팅, 스튜디오 방문, 프레젠테이션 기술 익히기, 포트폴리오 작성 요령 등에 대해 지도를 받으며 준비 시간을 갖는다. 그런 다음 개별적으로 제안서를 발전시켜 나간다. "학생들이 시도하고 싶은 거라면 무엇이든 가능합니다."라고 템플은 설명한다. "한 예로, 자신이 좋아하는 디자이너와 도쿄에서 일하는 거죠. 혹은 논문 주제를 먼저 리서치 하거나, 프리랜서로 프로젝트를 시작하거나, 책에 관한 아이디어를 모아 정리해서 출판사에 제안하거나, 디자인이나 사진 기술을 활용해 해외 자선단체에서 자원봉사를 하거나, 다른 분야에서 일을 해보거나, 아이슬란드의 제품 디자이너 혹은 네덜란드의 건축가와 일해 보기도 하고, 세계 도처에 있는 멘토들과 함께 활판 인쇄, 동영상, 인터랙티브 디자인 같은 전문 분야를 탐색해 볼 수도 있지요. 저는 학생들에게 매우 광범위하게 리서치하고, 야망을 가지라고 독려합니다."

이렇게 해서 학생들이 얻는 건 무엇일까? 템플은 이 기간을 창의적이고 생산적인 '공백'의 시간으로 본다. "스스로 홀로서기를 하는 기간입니다."라고 그녀는 말한다. "자신의 재능을 발전시키면서 취약점은 뭔지 알아보는 시간이죠. 자신감을 길러 주고 훌륭한 네트워킹을 제공한다는 이점도 있고, 때로는 졸업 후 3~4년간 경력을 쌓은 사람들보다 훨씬 더 인상적인 이력서를 가지고 졸업할 수 있습니다. 학위 과정에서도 성과가 좋을 가능성이 높고, 졸업할 때 훨씬 주목을 받을 수도 있어요. 그래서 직접 스튜디오를 차리거나 좋은 자리를 제안 받기에 더 유리하죠."

모든 교육학자가 이를 좋게 보는 건 아니다. 그들은 교육의 역할이란

학습이나 수업을 통해 지식의 습득을 장려하는 것이라고 본다. 그런데 템플은 학습과 가르침에서 최상의 것만 가져와 제공하려는 듯하다. 그녀는 이렇게 말한다. "위험한 건, 산업이 좀 더 경쟁적으로 바뀌면서 학생들이 도움 없이 제대로 '자리'를 잡는 게 불가능해졌고, 훌륭한 인재들이 허비된다는 겁니다. 비평가들은 전문적인 식견을 갖고 수치를 볼 필요가 있습니다. 가장 멋지고 실험적인 학생들은 뛰어난 성적을 받을 뿐만 아니라, 디자인 산업에서 가장 중요하고 핵심이 되는 자리에 갈 능력이 있습니다. 그리고 가장 중요한 점은, 국내뿐만 아니라 인도와 중국, 그 밖의 신흥 경제국에서 일할 수 있다는 거죠."

템플이 운영하는 과정은 일반적인 3년 과정이 아닌 4년이다. 그녀는 영국 정부의 새로운 정책이 4년제 과정을 불가능하게 만들려는 조짐을 보인다고 씁쓸하게 말했다. 그녀의 모델이 실용적인 것과 이론적인 것을 거의 완벽하게 조합해서 제공한다는 점에서 이런 소식은 분명 아쉽다. 언어를 배우려면 해당 언어를 사용하는 나라에서 배우는 게 최상의 방법이듯, 디자인의 실용적인 부분은 스튜디오에서 배우는 것이 가장 좋다.

> "학습은 가령 웹사이트처럼 일방적으로 전달할 수 있는 것이 아닌, 복잡하고 사회적이며 다차원적인 과정이다. 지식, 이해, 지혜, 그리고 굳이 말한다면 '콘텐츠'는 시간을 갖고 발전해 간다. 일방적으로 발신할 수 있는 게 아니다."

템플은 교육에 있어서 체험이라는 접근법을 옹호한다. 내 사전을 보면 가르침이란 배우는 사람으로 하여금 스스로 해답을 찾을 수 있도록 장려하는 것이라고 정의되어 있다. 체험에 기초한 가르침은 규칙을 배우기보다 시행착오를 통해 결론에 도달할 수 있도록 하는 방법이다. 내가 생각하기에 디자인은 오로지 이 방법으로만 가르칠 수 있다. 존 타카라John Thackara가 지적하듯이 말이다. "학습은 가령 웹사이트처럼 일방적으로 전달할 수 있는 것이 아닌, 복잡하고 사회적이며 다차원적인 과정이다. 지식, 이해, 지혜, 그리고 굳이 말한다면 '콘텐츠'는 시간을 갖고 발전해 간다. 일방적으로 발신할 수 있는 게 아니다."[3]

1 최근 영국의 어느 설문조사는 대규모 디자인 컨설턴트가 드물어지고 디자인 산업이 매우 작은 사업체들로 구성되는 것이 큰 특징임을 드러냈다. 디자인 컨설턴트의 59퍼센트는 5명보다 적은 사람들을 고용하며, 나머지 23퍼센트는 5~10명 사이의 인원을 고용하는 것으로 나타났다. www.designcouncil.org.uk

2 www.lcc.arts.ac.uk

3 John Thackara, *In the Bubble: Designing in a Complex World*, MIT Press, 2005.

더 읽을거리
Steven Heller, *The Education of a Graphic Designer*, Allworth Press, 1998.

Editing text 글 편집

디자이너는 클라이언트가 제공하는 문서를 바탕으로 일을 해야 한다. 때로는 글의 내용이 좋을 수도 있고 나쁠 수도 있다. 우리가 바꿀 수 없는 것들이 분명 있지만, 편집을 거쳐 더 나빠지는 글은 없다. 글이 좋지 않으면 고쳐 볼 필요가 있다.

A student is rescued from the rubble in Mianzhu, 100 miles east of the epicentre Photograph: Sipa Press/Rex Features

2–5 ▶▶

Searching the rubble of a Chinese school, parents' grief turns to fury

Tania Branigan
Dujiangyan

Tenderly, she eased the clean fleece over her little boy's hand and up around his plump shoulder. The steady rain washing the town's streets had chilled the usually warm Sichuan weather.

He didn't look alarmed or frightened but dirt and blood were caked on his forehead. She touched his hair and then they pulled up the zipper on the bodybag and carried him away. Only her husband marked her howls. The whole street was seething with misery and anger. She had seen her son, at least; most of the children still lay in the rubble of Xinjian elementary school.

What was certain was that hundreds more remained trapped and that hope was ebbing by the moment.

"There's a slight chance they could save a few more now, probably not very many," said a white-coated doctor.

Even the medics were raw-eyed and anxious. The sobs, wails and shouting mingled with sirens and the steady patter of rain. Under bright umbrellas, parents and relatives stood in whatever they grabbed when the quake hit: dressing gowns, slippers, straw hats. Some bore the bruises and scars of the previous day. Scores of doctors and nurses were waiting to help survivors from the school. But the scale of the challenge — and the collapse of the nearby hospital — meant that resources appeared to be

limited. One child was carried to an ambulance by the arms and legs, apparently because there were not enough stretchers.

One man showed his raw, filthy hands. He didn't want to give his name but said his 12-year-old son, Futian, was still in the wreckage.

"Before the troops came we found more than 10 people. I saved two students and one teacher but I didn't get my own child out," he said.

"I'm already 39 and he's 44," said his wife. "We had only one child. Why should I live on now?"

Like many parents here, their mood was turning from sore grief to fury as they waited for news. Twenty-four hours after the quake they were losing hope, and only rage was left. They blamed everyone: soldiers for cutting corners, officials for — they claimed — siphoning off cash. "The contractors can't have been qualified. It's a 'tofu' [soft and shoddy] building. Please, help us release this news," her husband said. "About 450 were inside, in nine classes, and it

Continued on page 2 ▶▶

International	Financial	Sport
Spain forced to ship in drinking water	**Rising food prices push up inflation**	**Luton transfers: one FA charge dropped**
A ship bearing 23m litres of drinking water docked in Barcelona yesterday as authorities tried to ensure supplies of water for residents and holidaymakers in the region. Spain is suffering its worst drought since rescorts began 60 years ago, with Catalonia hard hit. The plan is costing €22m (£17.5m), and will involve six shipments of water arriving in Barcelona each month for three months. The water is being transferred from Tarragona in southern Catalonia, Marseille and Almeria, sparking a "water war" with a number of regions fighting for extra supplies, and accusations of bias levelled against the socialist government. 16 ▶	A surge in food and energy bills has prompted the biggest one-month jump in Britain's inflation rate for almost six years. The TUC called last night for ways to keep pace with rising prices after inflation increased to 3%. Any further rise in prices will require the governor of the Bank of England to write an explanatory letter to the chancellor for only the second time since the Bank gained independence. Unions fear the low-paid and elderly will be hardest hit by the rising cost of staple goods. Food prices jumped by 6.6% over the past year with the cost of pork, lamb and beef all increasing. A year ago meat prices were falling. 22 ▶	The FA has dropped one of the charges it brought last year against six players' agents — Sky Andrew, Mike Berry, Mark Curtis, Stephen Denos, David Manasseh and Andrew Mills — relating to alleged breaches of rules in transfer dealings at Luton Town. It relates to the allegation that Luton signed players, the agents were paid not by the club, as required by FA rules, but by the holding company, Jayten Limited. Each agent was charged with: "Failing to ensure payments to them were made and disclosed through the proper channels." All six denied that charge and, seven months on, it has been dropped. **Sport, 1 ▶**

클라이언트가 디자이너로 하여금 회사의 표어를 바꾸도록 허용할 가능성은 낮다. 그리고 어떤 디자이너도 잘 편집된 글이나 사실에 입각한 중요한 데이터에 개입하는 건 꿈도 꾸지 않는다. 하지만 글에 대한 수정이나 대안 등을 제시하는 데 자신감을 얻게 된 디자이너들은 작업이 훨씬 보기 좋아지고 그 효과 또한 향상된다. 내용에 수동적으로 다가서는 한, 클라이언트와의 소통 과정에서 소극적인 파트너로 취급 받는 것을 놀라워해서는 안 된다.

글을 타이포그래피로 표현하는 데 하나 이상의 방식이 있듯이, 작성된 문서도 역시 여러 방식으로 다르게 표현할 수 있다. 디자이너들은 전자에 대해서는 자신 있지만, 후자에 대해서는 그렇지 못하다. 훌륭한 교정·교열을 통해 더 좋아진 글을 찾는 건 어렵지 않다. 이를 할 수 있는 능력, 다시 말해 클라이언트가 제공한 글을 수정하여 구성과 체계를 갖추도록 하는 것은 그래픽 디자이너가 배울 수 있는 가장 실용적인 기술 중 하나다. 클라이언트의 카피를 적절한 경우에 변경해도 된다는 걸 깨닫기까지 나는 오랜 기간이 걸렸다. 신입 시절 형편없는 문구를 억지로 지면에 끼워 맞춘다고 낭비한 시간을 생각하면, 난 그저 울고만 싶다.

나도 처음에는 카피의 수정안을 제시하는 데 자신이 없었지만, 시간이 지나면서 대안을 제시할 수도 있다는 것을 깨달았다. 나는 헤드라인을 다시 작성했고, 보디 카피를 편집하고 본래 문구보다 더 나아질 수 있다면 새로운 문구를 제공하기까지 했다. 이를 위해서는 언어에 대해 어느 정도의 자신감이 있어야 한다. 내용을 좀 더 쉽게 이해하도록, 다른 한편으로는 멋있게 보이도록 헤드라인 수정을 제안할 수 있는 디자이너도 꽤 많다.

이를 뛰어넘는 단계가 있는데, 바로 편집자로서의 디자이너라는 영역으로 들어서는 것이다. 디자이너는 좋은 편집자가 될 수 있다. 텍스트와 이미지를 정리하고 구조화하는 디자이너의 능력은 유용한 기술이다. 난 어떤 책을 작업하면서 넌 포맷Non-Format[1]의 디자이너들과 함께 일했는데 제목에서 막혀 버렸다. 넌 포맷은 내가 제목을 생각해 낼 때까지 기다리기보다는 텍스트와 시각적 아이디어가 결합된

디자이너는 좋은 편집자가 될 수 있다. 텍스트와 이미지를 정리하고 구조화하는 디자이너의 능력은 유용한 기술이다.

1 www.non-format.com
2 Adrian Shaughnessy, *Look At This:
Brochures, Catalogues and Documents*,
Laurence King Publishing, 2005.

다른 작업을 갖고 와서 보여 주었고, 난 이를 수용했다.[2] 디자이너가 어떻게 주도권을 잡고 프로젝트를 진행할 수 있는지를 보여 주는 좋은 사례였다. 한번 시도해 보라.

더 읽을거리
Luke Sullivan, *Hey, Whipple, Squeeze This: A Guide to Creating Great Ads*, John Wiley & Sons, 1998.

Ellipsis… 말줄임표……

급진적인 그래픽 표현을 위해 때로는 타이포그래피 규칙을 깨는 것이 바람직하고 필요할 때가 있다. 타이포그래피 규칙을 위배하는 것은 곧 반란과 무질서를 뜻한다. 단, 절대로 깨서는 안 되는 규칙이 딱 하나 존재한다.

급진적이고, 아방가르드하며, 저항적인 그래픽 디자인은 타이포그래피 관습을 질서와 권력 구조라는 기존 가치에 대한 상징으로 여기고 공격해 왔다. 더 분명히 말하면, 디자이너가 반항적인 태도를 보여 주고 싶으면 타이포그래피 규칙에서 이탈했던 것이다. 1920년대 다다이스트들이 그러했고, 1960년대 사이키델릭 포스터 예술가들이 그러했으며, 1970년대 펑크 디자이너들도 그랬다. 기존 타이포그래피 관습을 비웃는 것만큼 급진주의를 효과적으로 표방할 수 있는 제스처도 없다.

하지만 전복할 수 없는 단 하나의 규칙이 있다. 그건 내가 배운 첫 번째 타이포그래피 규칙으로서, 어쩌면 내가 필요 이상으로 중요하게 생각하는지도 모른다. 하지만 난 항상 말줄임표를 제대로 사용하지 않으면 순리를 어기는 중범죄를 저지른다고 여겨 왔다.

디자이너가 반항적인 태도를 보여 주고 싶으면 타이포그래피 규칙에서 이탈했다.

말줄임표는 기준선에 연달아 찍는 점으로서 글에서는 공백, 발음 생략, 끝나지 않은 표현을 의미한다. 어떤 작가들은 이 장치를 자주 사용하는가 하면, 어떤 이들은 매우 드물게 사용한다. 그런데 글에서 말줄임표를 제대로 사용하는 방법은 무엇일까? 타이포그래피 규칙에 대해 의문이 든다면 로버트 브링허스트*Robert Bringhurst*의 『타이포그래픽 스타일의 요소*The Elements of Typographic Style*』를 읽어 보라. 그는 다음과 같이 썼다. "대부분의 디지털 폰트들은 이제 그 밖의 다른 기호들과 함께 만들어져 있는 말줄임표(베이스라인을 따라 나란히 이어진 세 개의 점)를 포함하고 있다. 그런데도 많은 타이포그래퍼들은 자신만의 말줄임표를 만들려고 한다. 어떤 이들은 수평으로 앞뒤에 일반적인 낱말 사이 간격을 지정해서 점 세 개 넣는 걸 선호하고(…), 다른 이들은

점과 점 사이에 좁은 공간을 넣기 위해 점마다 한 칸씩 띄우는 걸 더 선호한다(...)."

이 짧은 문장은 말줄임표에 대해 누구나 알아야 할 내용을 담고 있다. 그런데 여기서 가장 중요한 것은 오로지 '세 개의 점'으로만 이뤄져야 한다는 사실이다. 네 개, 심지어 다섯 개나 여섯 개의 점으로 된 말줄임표를 얼마나 자주 보는지 놀랄 때가 많다.◆ 오로지 정신 나간 사람만이 세 개보다 많은 점을 사용할 것이며, 난 죽을 때까지 점 세 개라는 규칙의 도덕적 정당성을 주장할 것이다. 하지만 브링허스트는 아주 놀라운 말을 덧붙였다. "문장 마지막에 말줄임표가 오면, 네 번째 점인 마침표가 추가되기 때문에 한 칸 띄우지 않고 바로 이어서 쓴다…."

미안하지만 난 이 타이포그래피 규칙을 수용하기 어렵다. 네 개의 점은 대머리에 가발을 쓴 꼴이다. 좋은 생각이 아닌 것 같다.

더 읽을거리
Robert Bringhurst, *The Elements of Typographic Style*, Hartley & Marks, 1992.

앞 페이지
프로젝트: 영화 「트레인스포팅」 포스터
연도: 1995
클라이언트: 폴리그램 필름 엔터테인먼트
디자이너: 마크 블러마이어, 롭 오코너(스타일러루즈)
어빈 웰시의 원작 소설을 영화화한 세기적인 영화 「트레인스포팅」의 홍보를 위한 소장용 포스터. 런던의 디자인 스튜디오 스타일러루즈가 만든 이 영화 포스터는 급진적인 포스터 디자인의 벤치마킹 대상이 되었다. 말줄임표를 사용함으로써 주목도를 높이고 내용면에서도 더 호기심을 끈다. 한마디로, 더 많이 알고 싶어지게 만들었다.

1 1960년대 영국 영화인 「이프If....」는 내가 좋아하는 영화 중 하나이다. 그런데 제목의 말줄임표에 점을 네 개 찍었다는 사실 때문에 이 영화가 싫어지려고 한다.

Empathy 공감

현대 디자이너의 가장 중요한 자질 중 하나를 꼽으라면 매우 적은 사람들이 '공감'이라고 말할 것이다. 하지만 이것은 디자이너가 가질 수 있는 가장 가치 있는 능력이다. 물론 공감할 줄 아는 사람들이 입증하듯이 그만큼의 대가는 따르기 마련이다.

내가 갖고 있는 사전에는 '공감'을 타인의 감정 혹은 어려움에 대해 동질감을 느끼고 이해하는 능력이라고 정의한다. 이에 대해 생각해 보면, 공감이란 그래픽 디자이너로 일하는 사람들이 가져야 할 소중한 심리적 자산이라고 볼 수 있다. 공감 능력을 통해 얻을 수 있는 객관성은 매우 유용하다.

디자이너 생활을 처음 시작했을 때 나는 일종의 심리 분석을 하면 클라이언트가 기대하는 바를 직관적으로 파악할 수 있음을 알게 되었다. 즉 그들과 공감할 수 있었던 것이다. 시간이 지나면서 이 육감은 더 발달했다. 개개인을 대할 때보다 집단을 대할 때가 더 어려웠지만 그런 가운데서도 공동의 요구를 파악할 수 있었다. 나는 클라이언트가 무엇을 원하는지 알았고, 그들이 원하는 바를 주었다.

하지만 나만의 디자인 철학을 숙성시켜 갈수록 클라이언트가 원하는

◆ 한국어에서는 '……'처럼 점을 여섯 개 찍는 것이 원칙이나 2014년 말에 개정된 한글 맞춤법에서는 '…'처럼 세 번만 찍거나 '...'처럼 마침표를 세 번 찍는 것도 허용된다.

폴 데이비스의 드로잉, 2009

것을 읽어 내는 능력은 짐이 되어 갔다. 간혹 그들은 잘못된 것을 원했다. 예상 사용자에게도, 그들 자신에게도, 나에게도 맞지 않는 것을 원했던 것이다. 공감 능력이 없다면 난 더 좋은 디자이너가 될 수 있겠다고 느꼈다.

디자이너들은 공감자이거나 이기주의자이다. 대부분은 공감자이다. 우리는 클라이언트 및 우리가 디자인한 것을 이용하는 사람들을 동시에 만족시키고 싶어 한다. 그리고 우리는 클라이언트가 기대하는 것을 주는 대가로 개인적인 만족감도 기꺼이 포기한다. 하지만 이기주의자들은 자기 생각대로만 하려고 한다. 자기 자신과 자신의 작업에 대한 근본적인 확신을 갖고 있는 것이다.

잡지 디자인을 심사하는 심사위원으로 있을 때 나는 공감자와 이기주의자 간의 차이를 보여 주는 훌륭한 사례를 목도한 적이 있다. 심사위원들은 디자이너들과 디자이너가 아닌 사람들로 구성되어 있었는데, 디자이너가 아닌 사람들 중 대부분은 편집자이거나 출판인이었다. 잡지 한 권이 탁자 위에 놓여졌다. 그 잡지는 가판대에서 매우 성공적으로 잘 팔렸고, 디자인과 출판 분야에서 논란을 일으키기도 했다. 심사 탁자를 둘러싸고 디자이너가 아닌 사람들이 수군거렸다. 그들은 그 잡지가 엄청나다고 생각했다. 매주 엄청난 부수를 판매하고 있으니, 이 잡지는 분명 훌륭하다고 그들은 말했다.

내가 말할 차례가 되자 난 약간 중립적인 태도를 취했다. 잡지의 디자인이 좋진 않지만 오늘날의 전형적인 잡지 디자인을 따르지 않는다는 점은 주목할 만하다고 말했다. 결점을 보완해 주는 장점조차 언급하지 않은 채 그 잡지를 완전히 무시할 순 없다고 생각한 것이다. 심사위원 중 한 명은 그런 양심이라곤 없었다. 영국의

> **디자이너들은 공감자이거나 이기주의자이다. 대부분은 공감자이다. 우리는 클라이언트 및 우리가 디자인한 것을 이용하는 사람들을 동시에 만족시키고 싶어 한다.**

디자이너 데이비드 킹David King은 잡지를 보더니 탁자 위로 던져 버렸다. "이건 쓰레기야."라며 그가 불평했다. 킹의 솔직하고 직설적인 답변에는 감탄했지만, 난 그렇게 할 수 없었다. 나의 공감 능력이 그렇게 하도록 허락하지 않았다. 공감을 통해 타인의 노력에서 장점을 읽어 내듯이, 아무리 까다로운 클라이언트라도 그들 나름의 관점과 이유가 있음을 알게 되었다. 하지만 너무 과한 공감은 디자이너를 지나치게 순응적으로

만들기도 한다. 그리고 지나친 순응은 평범한 결과를 낳는다.

성공하기 위해 디자이너는 공감과 이기주의를 동시에 갖춰야 한다. 공감 능력을 갖고 있다면 우리와 일하길 원하는 클라이언트를 항상 만날 수 있을 것이다. 하지만 공감 능력을 약간의 완고한 내적 확신과 결합한다면 우리의 작업은 자신감과 개인적인 헌신의 노력이 조화를 이루면서 좀 더 풍성해지고, 효과적이게 될 것이다. 이런 요소가 없는 작업을 구분해 내기란 어렵지 않다. 지루하고, 정형화되어 있기 때문이다. 다른 말로, 공감에 허우적대는 작업이기 때문이다.

더 읽을거리
http://designobserver.com/feature/the-designers-virus/6097

Employment 일자리

디자이너가 되기 위해 훈련을 받는 것도 충분히 고된 과정이지만, 우리는 또 졸업과 함께 바로 일자리를 찾는다. 비즈니스 구루들은 이제 직업은 죽었다고 말한다. 그 어떤 때보다 일자리 찾기는 어려워졌다. 하지만 디자이너들은 대다수의 사람들보다 노동의 새로운 세계를 맞이하는 데 준비가 되어 있다.

『펑키 비즈니스*Funky Business*』는 두 명의 스웨덴 경제학자가 쓴 책이다. 이 책에서 그들은 이렇게 썼다. "직업은 죽었다. 상단에 '직무 해설'이라고 적힌 문서 쪼가리의 가치를 믿는 시대는 이제 지났다. 새로운 현실은 좀 더 유연해지라고 요구하고 있다. 20세기 전반에 걸쳐 경영자들은 대부분 하나의 직업과 하나의 커리어를 가졌다. 그런데 지금은 두 개의 커리어와 일곱 개의 직업에 관해 이야기한다. 기업 사무실의 먼지 나는 구석에서 별일 없이 오랜 기간 종사하던 기업인은 저 멀리 사라졌다. 이제 곧 커리어보다 삶이 더 중요해질 것이며, 일이란 잠시 일하는 직장 혹은 일련의 프로젝트 정도로 이해될 것이다."[1]

2000년에 처음 출간된 이 책은 당시에는 가벼운 예언이었다. 그리고 지금은 현실이 되었다. 흥미롭게도 많은 디자이너들에겐 이미 오래 전부터 있어 왔던 상황이다. 디자인계에서 일자리의 안정성은 요원한 이야기다. 스튜디오들은 규모를 확장하다가 또 줄이기도 한다. 그리고 디자이너들이 한 고용주와 계속 함께하는 경우도 드물다. 이 과정의 속도는 더 빨라지고 있다. 직장을 자주 바꾸는 것이 디자이너들 사이에선 이제 일반적인 관행이 되었다. 단기 계약직으로 고용되기도 하고, 낮에는 풀타임으로 일하다가 밤에는 자신의 스튜디오를 운영하는 것도 디자이너들에겐 일반적이다. 누군가 일을 주면 돈벌이를 하고, 해당 일이 끝나면 다른 곳으로 옮기는 식으로 자영업을 하는 것도 디자이너들 사이에서 흔히 벌어지는 일이다.

디자이너들은『펑키 비즈니스』의 저자들이 예상한 '직업이 사라진 미래job-is-dead future'에 잘 들어맞는다. 디자이너들은 수십 년간 안정적인 일자리와의 위태로운 관계를 즐겼다. 경제 성장의 시대에도 인력 과잉과 정리 해고는 항상 도사리고 있었다. 디자이너들이 1960년대부터 겪어 왔던 상황에 이 세상의 나머지 직업군도 이제 적응해야 한다.

> 디자이너들은『펑키 비즈니스』의 저자들이 예상한 '직업이 사라진 미래'에 잘 들어맞는다. 디자이너들은 수십 년간 안정적인 일자리와의 위태로운 관계를 즐겼다.

그렇다면 현대의 디자이너들은 일자리를 어떻게 접근해야 할까? 우리는 우리가 사는 세상에 대해 여러 근본적인 것들을 이해할 필요가 있다. 삶을 위한 직업이란 존재하지 않는다. 단기직과 프리랜서 계약은 일반적이다. 사실인즉, 오랜 기간 같은 곳에서 일하는 것은 많은 고용주들의 눈에는 야망이 부족한 것으로 보인다. 또한 직업 활동 초기에는 일자리를 정기적으로 바꾼다는 걸 받아들일 필요가 있다. 최근 대학 졸업생들은 보통 1~2년 단위로 일자리를 바꾸고, 단기 계약과 인턴십, 현장 실습에 의존해 일하기도 한다. 나쁠 건 없다. 자신에게 영감을 주는 고용주와 오랜 관계를 형성하지 못하는 것을 후회할 수 있겠지만, 직업을 자주 바꿈으로써 우리는 스튜디오의 일하는 방식에 대해 의미 있는 통찰력을 얻을 수 있다. 그리고 스스로 절대 깨달을 수 없는 방식으로 자신을 형성하고 다져 나가는 온갖 종류의 사람들과 접촉하게 된다.

미래의 일자리는 점점 더 생존을 위한 활동이 될 것이다. 우리는 유연하고, 모험적이고, 대담해져야 한다. 고용주들은 선택의 폭이 넓어서 결정하기 힘들 것이다. 살펴볼 만한 좋은 디자이너들은 너무 많다. 그래서 우리는 뭔가 다른 걸 더 제공해야 한다. 새로운 디자인 플랫폼에 맞는 적성, 조직에 대한 재능, 프로그래밍이나 일러스트레이션 같은 창의적인 기술 등, 좋은 디자이너인 것만으로는 더 이상 충분하지 않다. 좋은 디자이너 그 이상의 뭔가를 더해야 하는 것이다.

더 읽을거리
Jonas Ridderstråle and Kjelle Nordström, *Funky Business*, F.T. Prentice Hall, 2002.(한국어판: 요나스 리더스트럴러, 첼 노오스트롬 지음, 이진원 옮김, 『펑키 비즈니스』, 미래의창, 2000.)

1 Jonas Ridderstråle and Kjelle Nordström, *Funky Business*, F.T. Prentice Hall, 2002.

Envy 부러움

그래픽 디자인에 관한 책에서 웬 부러움일까?
디자인계에서 부러움은 산불처럼 번진다. 약간의
부러움이 나쁠 게 있을까? 질투의 독약이 되기
전까진 나쁠 거야 없다. 어쩌면 부러움은 우리로
하여금 더 좋은 작업을 할 수 있도록 만드는
유용한 원동력이 아닐까?

망할 놈

위
폴 데이비스의 드로잉, 2009

1 "Stephen Doyle on Humor in Design,"
Steven Heller and Elinor Pettit, *Design
Dialogues*, Allworth Press, 1998.

이걸 한번 생각해 보자. 뉴욕의 디자인 스튜디오 도일 파트너스Doyle
Partners의 스티븐 도일Stephen Doyle은 한 인터뷰에서 다음과 같은 관찰을
했다. "마음속으로는, 디자이너들은 서로의 작업을 혐오합니다. 세상을
등진 자들의 작업을 경탄할 때만 마음이 편할 뿐, 절대 다른 사람의 작업을
인정하지 않죠. 어떤 수준에서든 누구나 경쟁의 대상이거든요."[1] 도일의
말은 일리가 있다. 그가 '혐오'한다는 꽤 강한 단어를 사용했을 때 나는
질투심에 관해 말하는 줄 알았다. 일을 하면서 때로는 어떤 식으로든
다른 이들의 작업을 질투하면서 대부분 싫은 감정을 느낀다. 하지만 난
질투심이라는 신랄한 감정보다는 다른 디자이너들의 작업을 보면서 느끼게
되는, 좀 더 부드러운 감정인 부러움을 느낀다고 주장하고 싶다. 디자인에서
부러움은 종종 "내가 저렇게 할 수 있다면……"이라는 문장으로 표현된다.

부러움은 디자이너에게 건전한, 심지어 필요한 감정이다. 다른
사람의 작업을 보고 "내가 저걸 했더라면"이라고 말하는 순간, 우리는
더 새로운 걸 보게 된다. 디자이너로서 개인의 발전에 신경 쓰는 동안
부러움은 피할 수 없는 것이라고 본다. 멋진 작업들이 우리 주변을
둘러싸고 있다. 새로운 디자이너들이 매일 등장한다. 과거에는 그래픽
디자인에 별다른 성과가 없던 국가들이 갑자기 우리의 이목을 끌고
우리가 경탄하는 인재들을 배출해 낸다. 이러한 작업을 부러워하면서
우리는 자신의 작업을 향상시킨다. 부러움은 유익하다. 그 부러움을
질투심이 되도록 내버려 둔다면, 그건 스스로에 대한 의구심과
부족함이라는 증상임을 인식할 필요가 있다. 우리가 다른 이들을
질투하면 그건 자기 자신을 진심으로 싫어하는 꼴이 된다.

모리세이Morrissey는 언젠가 이렇게 노래했다. "우리는 친구의 성공을
싫어한다." 과열된 음악 시장에서는 맞는 말일지 몰라도, 디자인계에선
오히려 그 반대일 거라고 본다. 내가 아는 좋은 디자이너들은 모두 다른
이들의 작업을 바로 축하하고 칭찬한다. 다른 이들의 작업에 부러움의
눈빛을 보일지라도 그런 눈길이 그 작업에 대한 부정은 아닌 것이다.
부러움은 또한 질투의 독소를 제거하는 데 도움이 된다.

더 읽을거리
Peter Salovey, *The Psychology of Jealousy and Envy*, The Guilford
Press, 1991.

Ethics in design
디자인에서의 윤리 의식

몇몇 디자이너들, 그리고 많은 클라이언트들은 윤리 의식의 중요성을 쌀 포대에 적힌 조리법 정도로 사소하게 생각한다. 하지만 상황은 변화하고 있다. 오늘날 점점 더 많은 디자이너들이 자신의 직업 윤리에 대해 생각한다. 윤리 의식은 더 이상 우리가 모른 척 할 수 없는 것이 되어 버렸다.

일을 하면서 우리는 자신이 하는 일에 개인적인 책임감을 느끼고 우리의 행동이 사회에 어떤 영향을 미치는지 생각할 필요가 있다. 이는 사실 디자이너뿐만 아니라 모든 직업군에 해당된다. 은행원부터 거리 청소부까지 모두 자신이 하는 일이 어떤 윤리적 함의를 지니고 있는지를 생각해야 한다. 은행원의 결정은 다른 이들의 주거권을 강탈하는 결과를 초래할 수도 있다. 거리 청소부는 딱딱하게 말라붙은 혈액이 들어 있는 주사기를 배수로에서 발견하곤 이걸 집어야 할지 혹은 다른 사람이 우연히 발견하게끔 그냥 내버려 둬야 하는지 결정해야 할 때가 있다. 이렇듯 윤리적 판단이 개입되지 않는 삶은 그리 많지 않다.

그런데 디자인에는 디자이너들이 윤리적 문제에 특별히 더 민감하게 반응해야 하는 이유가 있는 것 같다. 왜 그럴까? 아마도 그 이유는 소비주의, 과소비, 환경 문제, 경제 성장, 상업적 프로파간다, 미디어의 급증 등 오늘날 우리가 맞닥뜨린 중요한 이슈에 디자인이 관련되어 있기 때문일 것이다. 더불어 디자이너들이 윤리적 행동을 자연스럽게 생각하는 경향도 한 가지 이유일 것이다.

하지만 잠시 한 발짝 물러서서 그래픽 디자인을 바라보자. 간단히 말해 디자인은 (적어도 산업화된 서구의 경우) 부동산 중개인, 배관공, 변호사, 회계사와 같이 민주적으로 통치되는 자유 시장 환경에서 서비스를 제공하고자 고용된 사람들이 수행하는 업무다.

디자인이라는 직업군은 규제력 있는 법규로부터 비교적 자유롭다. 전 세계 다양한 전문 기관들은 윤리적 이슈와 관련된 친절한 가이드라인을 제공한다. 하지만 이러한 기관에 회원으로 가입하는 것도 강제적이지 않고, 가이드라인에서는 윤리적인 것보다는 주로 전문적인 것에 초점을 맞춘다. 이들이 관심 있어 하는 것은 클라이언트를 끌어당기는 매력적인 디자인을 만드는 것이다. 이는 윤리적 문제에 관해 스스로 판단하고자 하는 개별 디자이너에게는 큰 부담감을 준다. 그리고 디자이너들이 왜 윤리적인 질문에 골몰할 수밖에 없는가를 부분적으로 설명해 준다. 규칙이 없다면 우리는 그 규칙을 찾아 나서는 것이다.(이는 디자이너들의 약점이다!) 이와 관련해서 나는 개인적인 것과

> 디자인에서 윤리적 관점을 취하지 않는 것이야말로 갈수록 어려운 일이 되어 가고 있다. 더 많은 기업 클라이언트들이 사회적 책임과 관련된 프로그램을 운영하고 있다.

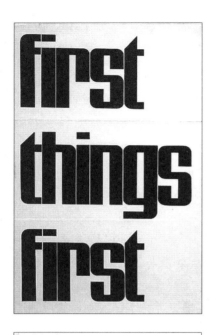

A manifesto

We, the undersigned, are graphic designers, photographers and students who have been brought up in a world in which the techniques and apparatus of advertising have persistently been presented to us as the most lucrative, effective and desirable means of using our talents. We have been bombarded with publications devoted to this belief, applauding the work of those who have flogged their skill and imagination to sell such things as:

cat food, stomach powders, detergent, hair restorer, striped toothpaste, aftershave lotion, beforeshave lotion, slimming diets, fattening diets, deodorants, fizzy water, cigarettes, roll-ons, pull-ons and slip-ons.

By far the greatest time and effort of those working in the advertising industry are wasted on these trivial purposes, which contribute little or nothing to our national prosperity.

In common with an increasing number of the general public, we have reached a saturation point at which the high pitched scream of consumer selling is no more than sheer noise. We think that there are other things more worth using our skill and experience on. There are signs for streets and buildings, books and periodicals, catalogues, instructional manuals, industrial photography, educational aids, films, television features, scientific and industrial publications and all the other media through which we promote our trade, our education, our culture and our greater awareness of the world.

We do not advocate the abolition of high pressure consumer advertising: this is not feasible. Nor do we want to take any of the fun out of life. But we are proposing a reversal of priorities in favour of the more useful and more lasting forms of communication. We hope that our

society will tire of gimmick merchants, status salesmen and hidden persuaders, and that the prior call on our skills will be for worthwhile purposes. With this in mind, we propose to share our experience and opinions, and to make them available to colleagues, students and others who may be interested.

Edward Wright
Geoffrey White
William Slack
Caroline Rawlence
Ian McLaren
Sam Lambert
Ivor Kamlish
Gerald Jones
Bernard Higton
Brian Grimbly
John Garner
Ken Garland
Anthony Froshaug
Robin Fior
Germano Facetti
Ivan Dodd
Harriet Crowder
Anthony Clift
Gerry Cinamon
Robert Chapman
Ray Carpenter
Ken Briggs

Published by Ken Garland, 13 Oakley Sq NW1
Printed by Goodwin Press Ltd, London N4

전문적인 것, 이렇게 두 갈래로 나뉜다고 생각한다. 아니면 다르게 표현해서 도덕적이거나 윤리적인 두 갈래가 있다고 본다. 개인적인 갈래는 명확하다. 각 개인은 자기만의 도덕적 규범이 있으며 우리는 그 도덕적 규범을 매일 지켜야 할지 말아야 할지를 결정해야 한다. 그러나 전문가로서 활동할 때에는 윤리 의식이 대두된다. 이것은 대체로 전문적인 행동을 좌우하기 위해 우리가 도입하는 공공의 규범이다. 물론 두 가지 갈래가 겹치기도 한다. 그리고 어떤 디자이너는 도덕성과 윤리 의식이 같다고 생각할 수 있다. 하지만 대부분의 사람들은 이 둘을 분리할 수 있다고 본다. 변호사가 강간범을 변호하듯이, 우리는 전문가라는 이유에서 우리가 나쁘게 생각하는 클라이언트를 선정해서 일할 수도 있는 것이다. 반면에 우리는 같은 클라이언트가 도덕적으로 불쾌하다는 이유로 이들을 위해 일하는 것을 거부할 수 있다. 선택은 우리의 몫이다.

여기에 윤리적이고도 전문적인 답변을 요구하는 세 가지 사례가 있다. 첫째 지뢰 제조업체를 위한 웹사이트를 디자인하는 경우, 둘째 다량의 설탕과 의심스러운 화학 성분이 들어갔지만 '재미' 있다고 홍보하는 신제품 탄산음료의 패키지를 디자인하는 경우, 셋째 개발도상국의 노동력을 착취하는 청바지 회사의 품질 표시 라벨을 디자인하는 경우다.

지뢰 제조업체의 사례는 선택이 쉽다. 대부분의 디자이너들은 지뢰 판매를 홍보하는 야만적인 활동에 도움을 주는 일은 하고 싶지 않을 것이다. 그래서 대부분은 그 프로젝트를 거절할 것이다. 물론 그중에는 이 일을 하고 싶어 하는 디자이너도 있을 수 있다.(추측하건대 지뢰 회사들은 웹사이트가 있을 것이다. 직접 보기엔 내가 좀 비위가 약하다.) 이런 경우 윤리적이고 도덕적인 규범이 모두 작동하게 된다.

하지만 탄산음료의 경우라면? 물론 여기에도 도덕적 차원의 문제가 있다. 하지만 이는 지뢰 제조업체만큼의 스케일을 지닌 문제가 아니다. 만약 그 음료회사가 어린아이들이나 신체적으로 약한 사람들의 건강을 해치는 데 일조한다면 우리는 그들을 위해 일하지 않을 것이다. 그 회사가 생산하는 제품이 건강에 좋다는 주장을 하지 않고, 패키지에 내용물을 명확하게 보여 준다면 대부분은 그 프로젝트를 전문가답게 처리할 수 있는 방법을 찾을 수 있을 것이다. 그러나 그 회사가 자신들의

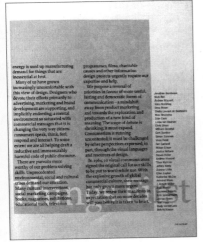

맞은편, 위

프로젝트: 「중요한 일부터 먼저」 선언문
연도: 1964(맞은편), 2000(위)
디자이너: 켄 갈런드(맞은편), 닉 벨(위)

「중요한 일부터 먼저」 선언은 1964년 켄 갈런드가 처음 반포했다. 이 선언문은 풍족한 전후 시대에 영국을 소비주의에 휩싸이게 한 무분별한 디자인의 수용에 반대한다는 내용이었다. 이 선언에는 그래픽 디자이너들이 상업적인 삶에 저당 잡히지 말고 의미 있는 일로 사회에 공헌해야 한다는 윤리적 책임감의 필요성을 전제로 하고 있다. 2000년에는 33명의 디자이너들이 새롭게 그룹을 결성해 그들만의 버전을 만들었다. 이 선언은 다양한 출판물에 공개되었고, 디자인계의 전통주의자들로부터 비판을 받았다. 위의 버전은 《아이》 33호에 실렸던 것이다.

제품이 사람들에게 힘과 활력을 준다고 주장한다면 이건 도덕적으로 문제가 된다. 왜냐하면 그들은 우리로 하여금 거짓말을 하도록 만들기 때문이다.

표면적으로 볼 때 의류의 품질 표시 라벨은 복잡할 게 없어 보인다. 대부분의 디자이너들은 태그를 예쁘게 만드는 일을 즐길 것이다. 하지만 개발도상국의 노동력 착취 현장에서 청바지가 만들어지고 있다는 사실은 우리 행동에 대해 많은 걸 생각하게 만든다. 우리는 멋진 청바지가 착취된 노동력으로 만들어진다는 걸 혐오할 것이다. 하지만 그 일을 하지 않음으로써 얻을 수 있는 건 무엇일까? 첫째 쥐꼬리 같은 임금이 끊기면서 그곳 노동자들이 느낄 감정에 대해 우리 중 이들의 심정을 대신할 수 있는 자는 별로 없다. 둘째 (기대하건대) 청바지 회사는 병원과 사회 복지 프로그램 운영에 도움이 되는 세금을 낼 것이다.(물론 전쟁에 필요한 자금을 대기도 한다.) 셋째 작업을 맡게 되면 우리는 착취를 행하는 사람들에게 개발도상국에서 일어나고 있는 착취에 대해 우리가 생각하는 바를 떳떳하게 밝힐 수 있는 입장이 된다. 그러면 클라이언트는 아마도 우리를 좋아하지 않을 것이다. 심지어 우리를 해고시킬 수도 있다. 하지만 내 경험에 의하면 대부분의 클라이언트는 위선적이지 않고 이성적으로 대화할 수만 있다면 기꺼이 이런 대화를 나누고자 한다.

여기서 위선은 중요한 문제다. 디자이너들 중에서 과연 몇 명이 깨끗한 양심을 갖고 클라이언트의 행동을 비판할 수 있을까. 집에 있는 모든 물건들이 어디서 만들어졌는지 알고 있는가? 보험 정책이나 연금 펀드가 어디에 투자되고 있는지 알고 있는가? 자신의 일에 윤리 의식을 갖고 회사를 운영하는가? 클라이언트에게 인쇄비를 과잉 청구한 적이 있는가? 시간당 수당을 올리기 위해서 근무 시간 기록표에 몇 시간을 더 추가한 적은 없는가? 임금을 주지 않고 인턴을 고용했던 적이 있는가? 우리 가운데 몇 명이 얼굴을 붉히지 않고 이 질문들에 답할 수 있을까.

내가 생각하기에 이 모든 문제들은 개인의 신념으로 귀결된다. 이는 곧 개인의 자유를 믿는다는 걸 의미한다. 나는 누군가 나에게 뭘 하라고 시키는 걸 원치 않으며, 동시에 다른 사람에게도 뭘 하라고 지시하고 싶지 않다. 나는 개인의 도덕적 문제에서는 자유로운 선택에 따른 실천이 중요하다고 생각한다. 하지만 난 다른 이들의 억압을 막아 주는 민주적인 법 제도를 믿기도 한다. 또한 나는 자신의 영혼에 값을 매기는 것은

개인적인 문제라고 믿는다. 내가 싸게 팔면, 그건 나의 판단이다. 나는 그에 따른 결과에 책임을 져야 한다. 디자이너로서의 나의 존재가 값을 정하는 게 아니라, 인간이라는 자격으로 그 가치를 결정한다.

디자이너로서 윤리적 문제에 직면했을 때 우리는 두 가지 방법으로 이 문제를 해결할 수 있다. 하나는 "이건 사업이야. 난 윤리적 문제를 갖고 씨름할 여유가 없어."라고 말할 수 있다. 혹은 변호사를 선임하여 "나는 이 프로젝트가 의심스러워. 하지만 전문가로서 나는 내 능력이 닿는 한 최대한 잘할 의무가 있어."라고 말할 수 있다. 하지만 세 번째 방법도 있을 것이다. 우리의 행동을 관리할 수 있는 윤리적 규범이 필요한 지점에 대해 동의했던 적이 있는가? 디자이너들은 과거 자신들의 작업을 규제하는 규범이 있었다. 그런데 왜 지금은 없는 건가?

나는 항상 규제가 없는 산업에서 일하는 자유를 만끽했다. 그리고 전문가의 승인이나 관습적인 규범들을 도입하려는 시도를 항상 혐오해 왔다. 하지만 세계는 변하고 있다. 환경 문제만 봐도 더 이상 무엇이 옳고 그른지를 알아서 결정하게끔 내버려 둘 수 없음을 보여 준다. 윤리적 가이드라인은 모든 성숙한 산업군과 직업군에서 필요한 것이 되었다. 그리고 확실한 태도로 분별 있고 공정하며 자발적인 윤리적 규범에 동의한다면 무상 경쟁 PT, 저작권, 표절 등의 전문적인 문제들을 해결하는 데에도 도움이 된다.

> 우리의 행동을 관리할 수 있는 윤리적 규범이 필요한 지점에 대해 동의했던 적이 있는가? 디자이너들은 과거 자신들의 작업을 규제하는 규범이 있었다. 그런데 왜 지금은 없는 건가?

이러한 규범이 인턴들을 위한 인건비 책정 기준에 적용되었다면? 만약 인쇄비나 다른 협력업체의 서비스 비용을 인상하는 데 엄격한 가이드라인이 있었다면? 그리고 그것이 이미 힘들고 경쟁적인 디자인 비즈니스에서 돈을 벌고자 하는 우리의 능력을 제한했다면? 우리는 과연 기꺼이 가이드라인에 서명했을까? 아니면 디자이너의 개인 관심사를 더 발전시키지 않는 계획은 실패할 수밖에 없음을 보여 주는 사례인가?

사실상 그 반대의 일이 일어나고 있다. 디자인에서 윤리적 관점을 취하지 않는 것이야말로 갈수록 어려운 일이 되어 가고 있다. 더 많은 기업 클라이언트들이 사회적 책임과 관련된 프로그램을 운영하고 있다.

대부분 이것은 사회적 책임이라는 개념을 따르는 척하기 위해 기업체와 공공기관들이 이름만 내걸고 있을 뿐이다. 하지만 많은 기관들이 스스로의 행동에 책임을 지고 있으며, 이들은 자신의 공급 업체들 또한 그렇게 하기를 강조하고 있다. 앞서 언급했듯이(p.12 '접근성' 참조) 미국 정부 기관은 장애인들도 전자 기기로 소통할 수 있도록 하는 법을 지킬 의무가 있다. 우리는 이보다 더 많은 것을 기대할 수 있다. 클라이언트는 갈수록 자신들처럼 윤리적 정책을 지닌 디자이너들과 일하길 고집할 것이다. 우리의 결점을 스스로 해결하지 못하는 것은 부끄러운 일이다.

더 읽을거리
Lucienne Roberts, *GOOD: an Introduction to Ethics in Graphic Design*, AVA Publishing, 2006.

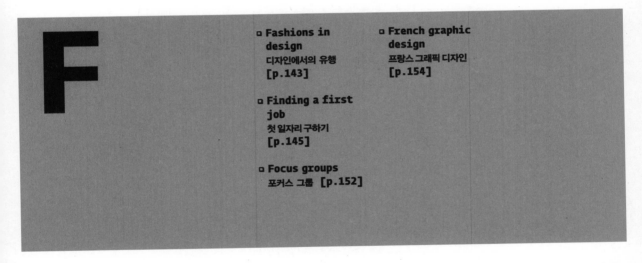

Fashions in design 디자인에서의 유행

맹목적으로 유행을 따르는 건 태만하고 상상력이 부족한 것이다. 하지만 새로운 흐름에 더 이상 열광하지 않고 무관심해진다면, 그건 우리 개인의 성장과 더불어 디자인의 진화에 대해서도 신경 쓰지 않는다는 신호이기도 하다.

그래픽 디자인에서의 유행은 다른 분야에서 볼 수 있는 유행과 흡사하다. 어떤 것은 몇 달간만 지속되는가 하면, 어떤 것은 흡수되어 그래픽 디자인의 어휘를 확장시키는 데 장기간 기여한다. 그래픽 디자인에서의 유행을 덧없고 언젠간 사라지는 것으로 일축해 버리는 것도 유행이다. 순수주의자들은 전통의 가치에 대해 이야기한다. 디자인 전통과 오랜 시간을 거쳐 온 스타일 및 표현 양식에도 좋은 점은 당연히 존재한다. 하지만 유행 없는 디자인이란 게 있을까? 새로움의 활기라곤 존재하지 않는 디자인이 가능할까? 나에겐 그만큼 지루한 세상도 없을 것 같다.

위

프로젝트: 《슈퍼 슈퍼》 매거진 표지
연도: 2009
크리에이티브 디렉터: 스티브 슬로콤Steve Slocombe
2007년 《슈퍼 슈퍼》가 불시착했을 때, 이 잡지는 영국
디자인계에 엄청난 소동을 일으켰다. 시기를 잘 탄
유행이라고 몇몇이 일축해 버렸을 때, 이 잡지는 오히려
뉴레이브Nu-rave 세대를 위한 필수 잡지가 되었다.
잡지의 자신감, 야한 색깔의 사용, 거친 타이포그래피
양식, 그리고 무엇보다 뻔뻔하고 패셔너블한 포즈는
우아하고 고상한 잡지 디자인의 정중앙에 형형색색의
총탄을 날려 버렸다.

물론 새로운 유행에서 의미 있는 것과 공허한 것을 구분할 필요는 있다. 그리고 대부분의 디자이너들은 별 어려움 없이 구분할 줄 안다. 하지만 내가 종종 주의하는 건, 유행을 무의식적으로 일축해 버리는 것이다. 나이 들면서 디자이너들이 유행보다는 좀 더 지속 가능한 것에 대해 생각하는 건 자연스럽다. 하지만 유행의 밀물과 썰물이 디자인의 진화론적 본능의 일부임을 수용하고, 모든 새로운 것이 무조건 나쁜 것은 아님을 인정하는 것은 기민하고 열린 사고의 디자이너가 갖출 태도이다. 유행의 거센 물살은, 우리가 유행을 싫어할 때도 우리의 행위를 다시금 들여다보고 또 들여다보도록 만든다. 유행에 관심이 없어지는 건 어떤 의미에선 폐쇄적으로 변했다는 신호이기도 하다.

영국에서 2006년에 처음 출간된 《슈퍼 슈퍼Super Super》라는 잡지를 예로 들어보자. 이 잡지는 스테로이드를 잔뜩 주입한 듯한 잡지 디자인 열풍을 가져왔고, 이 잡지의 등장에 디자이너들은 표범의 접근을 예의 주시하는 미어캣과 같은 꼴이 되었다. 예상했던 대로 이 잡지는에 대한 혹평과 찬사가 엇갈렸다. 무엇보다도 이 잡지는 사람들의 호기심을 자극했고, 《크리에이티브 리뷰》의 블로그에서 수많은 사람들에게 논쟁의 대상이 되었다.[1] 《크리에이티브 리뷰》의 에디터인 패트릭 버고인 Patrick Burgoyne은 이렇게 썼다. "고의로 왜곡시킨 타이포그래피, 형광색의 사용, 그리고 잡지 디자인의 신성한 교리를 전면 거부한 《슈퍼 슈퍼》는 경력이 많은 기성 아트 디렉터들을 히스테릭하게 만들기에 충분했다. 이 잡지의 콘셉트는, 온갖 충돌하는 불협화음으로서 마이스페이스의 인쇄물 버전 같아 보였다."

언제나 그렇듯이 블로거들은 특유의 열정으로 (그리고 언제나 그렇듯이 대문자에 대한 혐오감을 드러내며) 비판하고 논평했다. "포토샵을 제대로 다룰 줄 모르는 학생이 만든 것 아닌가? 타블로이드판 연예지인 《내셔널 인콰이어러National Enquirer》의 악취미와 무명 연예인 기사를 보는 것 같다." 반대 의견도 나왔다. "이 잡지에서 정말 멋지고 흥미로운 점은 자연스럽게 그 내부에서 다른 미디어와 관계하는 것이다. 이 잡지의 독자들도 그런 방식으로 잡지를 즐긴다. 음악 리뷰를 읽으면서 온라인에 접속해 해당 음악을 듣는다. 흥미로운 디자이너에 대해 들었으면 구글로 검색해서 작업을 살펴보듯이, 《슈퍼 슈퍼》의 상당히 많은 내용은 잡지를 매개로 독자들을 마이스페이스 같은 웹 공간으로

유도한다. 해당 링크를 직접 제공하거나 독자들이 스스로 구글링할 것임을 가정하고 그들이 더 많은 걸 찾아내도록 하는 것이다."

유행이 야기하는 혼란과 충돌이 없다면 디자인은 침체할 것이다.

유행이 널리 퍼지지 않으면 디자인은 진화하지 못할 것이다. 유행이 야기하는 혼란과 충돌이 없다면 디자인은 침체할 것이다. 이따금씩 거만한 불청객의 침입을 허용하지 않는다면 디자인은 위축될 것이다. 모든 유행을 포용할 필요는 없다. 하지만 디자인에 다시 활기를 불어 넣는 것이 곧 유행이라는 사실도 인정할 줄 알아야 한다.

더 읽을거리

Angela McRobbie, *In the Culture Society: Art, Fashion and Popular Music*, Routledge, 1999.

1 http://www.creativereview.co.uk/ cr-blog/2007/august/super-super-like-nothing-and-everything

Finding a first job
첫 일자리 구하기

젊은 디자이너의 삶에서는 취업 전선에 뛰어드는 것이야말로 가장 힘든 순간이다. 첫 일자리를 얻는 건 분명 쉬운 일이 아니지만, 이를 더 수월하게 할 수 있는 간단한 방법이 많다. 상당히 많은 디자이너들이 이러한 기본 전략에 별다른 신경을 쓰지 않는다는 점은 놀랍기만 하다.

모든 구인 광고가 적어도 2년 이상의 경력자를 요구하는데 어떻게 일자리를 구하느냐고 학생들은 묻는다. 그런데 스튜디오에서 2년 경력자를 찾는다고 해서 꼭 그런 인물을 원하는 건 아니다. 그들이 찾는 건 좋은 실력의 소유자다. 자신의 실력이 충분하다면, 2년이라는 기간은 아무 상관이 없다. 오히려 2년 경력직이란 2류 디자이너를 원치 않는다는 것에 대한 암시이기도 하다. 그러므로 일자리 구하기의 첫 번째 규칙은 스스로를 2류처럼 보이지 않게 하는 것이다.

일자리 구하기의 두 번째 규칙은 이렇다. 고용주의 입장에서 한번 생각해 보고 그들을 돕는 것이다. 졸업생들이 취업 전선에 나서는 시즌이면, 잠재된 신입들을 냉담하게 대하는 스튜디오와 고용주에 대해 불평하는 구직자들의 편지가 디자인 언론에 많이 등장한다. 이러한 편지 다음에는 아직 준비가 덜 된 졸업생들의 면면에 대해 불만을 제기하는 언짢은 고용주들의 편지가 등장한다. 고용주들의 말에는 일리가 있다. 나는 수많은 젊은 디자이너들을 인터뷰해 보았고, 그들 중 대부분이 자신의 장점을 이야기하는 데 매우 형편없음을 알고 당황한 적이 있었다. 그들은 면접관 앞에서 자신의 잠재성을 잘 드러낼 줄 모른다. 고용주가 신입에게서 어떤 잠재력을 발견하지 못한다면 그 신입은 첫 번째 장벽을 넘지 못하는 것이다.

매년 구직 시장에 쏟아져 나오는 대부분의 졸업생에게 일자리 찾기는 어려운 일이다. 하지만 좋은 소식은, 취직이 꼭 그렇게 어렵기만 한 것도 아니라는 점이다. 제대로 준비하는 것도 그리 어렵지 않다. 사실상 수준 이하로 준비하는 경우가 거의 없을 만큼 쉽다. 일자리를 구하는 데 중요한 세 가지 요소를 살펴보자. 편리하게도 그 요소들은 모두 'P'자로 시작한다. 준비preparation, 프레젠테이션presentation, 그리고 심리psychology이다.

준비 Preparation

일자리 구하기는 리서치와 함께 시작한다. 완벽한 일자리 찾기란 긴 여정인 데다, 그 끝엔 실망스러운 기다림을 수반하기도 한다. 디자이너들은 준비를 해야 한다. 직업에 관해 알아볼 수 있는 경로는 매우 많다. 종종 개인적인 추천을 통해 기회가 찾아오는데, 이는 인맥을 유지하는 것이 중요함을 뜻한다. 주변에 공석이 있는지 물어보는 것도 도움이 된다. 구인 공고는 보통 디자인 잡지, 디자인 그룹의 웹사이트, 온라인 채용 정보 사이트 등에 게재된다. 전문 리크루트 회사에 회원으로 가입하는 것도 한 가지 방법이다.

디자이너들은 자신이 일하고 싶은 스튜디오와 회사의 이름을 찾아야 한다. 그런데 하지 말아야 할 것은, 오로지 멋있어 보이는 스튜디오에만 접근하는 것이다. 이러한 곳들은 지원서가 물밀듯이 들어온다. 현명하게 판단해서 자신을 고용할 가능성이 높은 곳을 선택하라. 그렇다면 스튜디오의 채용 여부는 어떻게 알 수 있을까? 직접적인 방법으로는 스튜디오에 전화해서 물어보는 것이다. 하지만 그 밖의 다른 단서들을 찾아볼 수도 있다. 웹사이트에 일자리나 인턴십을 광고하는가? 그 회사에서 일했던 사람들 중 아는 이가 있는가? 리서치를 많이 할수록 면접할 수 있는 기회도 높아진다.

대상이 정해지면 그들에 대해 알 수 있는 것은 뭐든지 찾아봐야 한다. 장래의 고용주에 대해 아무것도 모른 채 면접에 나타난다는 것은 자신의 이마에 "절 고용하지 마세요."

> **매년 구직 시장에 쏟아져 나오는 대부분의 졸업생들에게 일자리 찾기는 어려운 일이다. 하지만 좋은 소식은, 취직이 꼭 그렇게 어렵기만 한 것도 아니라는 점이다.**

맞은편, 위

프로젝트: 『네버 슬립Never Sleep』
연도: 2008
출판사: de.MO
에디터: 웨인 캐서먼, 깁슨 노트, 케이틀린 매캔
디자이너: 멜리사 스코트

『네버 슬립』은 뉴욕의 디자인 그룹 드레스 코드Dress Code를 운영하는 안드레 안드레프와 G. 댄 코버트가 쓴 책이다. 이 책은 학생의 삶에서 직장인의 삶으로의 이전을 탈신비화하는 과정에서 솔직하고 흥미로운 사실을 드러내고 있다. 책에는 그들의 첫 디자인 수업 작업물과 최근 클라이언트 작업이 함께 실려 있고, 멘토, 교사, 동료들의 인터뷰가 수록되어 있다. 저자는, "이 책은 디자인 전공자, 교육자, 창작 분야에 진입하는 사람을 위한 궁극적인 안내서 역할을 한다."고 설명한다.
www.neversleepbook.com

라는 스티커를 붙이고 나타나는 것과 같다. 또한 인사 담당자의 이름도 꼭 알아야 한다. 스튜디오의 웹사이트에 이 정보가 올라와 있지 않으면, 전화해서 이력서를 어디로 보내야 하는지 문의하라. 대부분의 스튜디오는 이 정보를 기꺼이 제공할 것이다. 만약 이런 문의에 대해 스튜디오가 무례하거나 오만하게 나온다면, 그건 그들과 함께 일하지 못할 것이라는 징후이기도 하다. 잘 운영되는 스튜디오는 대부분 구직 문제를 처리하는 나름의 방침이 있다. 이 방침은 고용주의 적격성 여부를 따져 보는 첫 단계로 볼 수 있다.

관계자들의 연락망을 확보했다면 그들에게 자신의 세부 정보를 보낼 수 있는 가장 좋은 방법은 무엇일까? 편지나 이메일 혹은 직접 방문? 개인적으로 나는 우편으로 받는 걸 선호한다. 물론 이메일도 거의 대등하게 좋아하는 편이다. 어떤 방식이든 절대로 "담당자께Dear Sir or Madam"로 시작해서는 안 된다. 이는 담당자의 이름을 찾을 수 있는 최소한의 시간도 투자하지 않았음을 보여 주고, 더 나아가 잠재적인 고용주의 입장에선 이렇게 시작하는 편지는 무시하기 쉽기 때문이다. 하지만 자신의 이름이 거론되는 경우라면 고용주는 이를 무시하기 어렵다. 하나 더, 담당자의 이름을 제대로 표기했는가를 잘 확인하라. 이런 사소한 점을 제대로 돌보지 않았다는 건 세부사항에 대한 집중도가 낮음을 뜻하며, 그래픽 디자인에선 총살형에 해당하는 범죄다. 직접 찾아가는 방법은 자신이 디자인 천재가 아닌 이상 하지 않는 것이 좋다.[1] 그렇다면 자신이 디자인 천재인지 아닌지는 어떻게 알 수 있을까? 천재라면 면접에 대해 걱정할 필요가 없을 것이다. 스튜디오들이 당신을 찾으러 다닐 테니까 말이다.

편지나 이메일에는 어떤 내용을 담아야 할까? 별다를 건 없다. 세 문단이면 족하다. 자신의 이름을 쓰고, 관련된 경험을 나열하고, 오로지 면접을 보고 싶다고 명확하게 표현하라. 이 마지막 사항이 매우 중요하다. 일자리가 아니라 면접을 요구하는 것이다. 채용 계획이

자신이 지원한 첫 일자리에서 바로 일할 수 있을 거라고는 기대하지 않는 것이 좋다.(그렇다고 해서 처음 지원한 직장에서 일할 수 없을 거라고 가정할 필요도 없다.) 긍정적으로 생각하면서, 어느 정도의 차질은 있을 거라고 생각하라. 누구나 커리어를 시작할 때 거절당할 수 있다. 그런 상황에 어떻게 대처하는가는 창의적인 개인으로 그리고 인간으로 성장하는 데 영향을 준다.

없어도 면접 요청을 거절할 스튜디오는 매우 적다. 면접을 최우선의
목표로 삼으면 구직자는 세 가지 중요한 이점을 갖게 된다. 첫 번째는
면접 경험과 포트폴리오에 대한 의미 있는 피드백을 얻는다는 점이다.
두 번째는 모든 면접관들이 곧 연락망이 된다는 것이다. 연락을 하며
지낼 수 있고, 미래에 공석이 생길 경우 당신을 기억해 주거나 다른
사람에게도 추천해 줄 수 있다. 세 번째는 면접을 목표로 함으로써 구직
실패에서 오는 좌절감을 피할 수 있다.

편지 쓰기를 선택했다면, 세심하고
정성껏 계획해서 써야 한다. 좋은 종이를
사용해야 하고, 연락처 등의 정보를 담은
레터헤드가 있어야 한다. 자기만의 레터헤드
디자인을 중시하지 않는 디자이너는 스패너
없이 수도꼭지를 수리하러 다니는 배관공과
같다. 이메일에도 이는 그대로 적용된다.

**디자인 작업이 인쇄된
샘플도 가져가야 할까?
그 인쇄물이 작업을
이해하는 데 도움이
된다면 가져간다.
프레젠테이션을 오히려
복잡하게 만든다면
가져가지 않는다.**

세련되게 보여 줄 수 있는 범위는 좁지만(HTML 방식의 이메일은 피하라.
컴퓨터 방화벽 문제가 생길 가능성이 높다.) 독특하고 쉽게 읽히는 이메일
서명과 함께 내용이 명확하게 제시되어야 한다.

편지와 함께 작업 샘플도 보내야 할까? 너무 많으면 안 된다.
대여섯 점 정도가 좋지만 편지에 작업 이미지를 몇 개 첨부하는 것은
필수다. 이메일로 보내는 경우라면, 나는 대용량 첨부파일을 사양한다.
그 대신 담당자에게 자신의 웹사이트 링크를 제공하는 것이 좋다.(p.281
'온라인 포트폴리오' 참조)

일자리를 찾아 나서는 또 하나의 방안이 있다. 참신한 걸 보내
보는 것이다. 일자리를 구하는 디자이너로부터 매우 요상한 이메일을
받아 본 적이 있다. 대부분은 구직에 실패한다. 사실인즉, 젊은
디자이너가 혁신적이고 참신하다고 생각하는 것들이 고용주들에겐
잔인하게도 익숙한 것들이기 때문이다. 뭔가 신선하고 참신한 걸 보여
주고 싶다면 영리해야 한다. 제대로 정리되지도 않고 저장되지도 않은
샘플 자료나 쓰레기로 보이는 것들, 시간을 많이 잡아먹을 것 같은
자료는 휴지통으로 들어갈 가능성이 높다.

미래의 고용주로부터 직접 편지나 이메일로 답을 받는 건 힘든
일이다. 하지만 일은 여기서 끝나지 않는다. 대부분의 경우, 전화 통화를

해야 한다. 이것은 의무 사항이다. 목표한 바를 달성하기 위해선 몇 번의 통화를 해야 할지도 모른다. 통화하기 위해 세 번을 시도했는데 연락하고자 하는 사람과의 연결에 실패했다면, 자신에게 관심이 없거나, 아마도 고용 계획이 없을 가능성이 있다는 사실을 받아들여야 한다. 나는 내가 받은 모든 구직 문의에 답을 하고자 한다. 하지만 이건 매우 힘든 작업이고, 때로는 부지불식간에 놓치기도 한다. 준비만이 답이다. 단단한 사전 계획이 없다면 다음 두 단계는 생각할 가치도 없다. 준비 단계를 대충 생각하면 안 된다.

프레젠테이션 Presentation

자신의 작업, 그리고 자기 자신을 보여 주는 방법은 보여 주려는 작업의 질보다 훨씬 더 중요하다. 작업의 수준과 상관없이, 작업이나 자기 자신을 허술하게 보여 준다면 일자리 찾기는 힘겨울 것이다. 하지만 잘 해낸다면 넘기 어려운 산을 등반하는 것처럼 힘들 것 같았던 일자리 찾기는 수월해진다.

미래의 신입사원이 잠재적 고용주에게 어떤 접근법으로 어떤 인상을 남겼는가에 따라 면접의 결과는 달라진다. 이 말은 곧 프레젠테이션은 되도록 티 하나 없이 깔끔해야 하고, 모든 면에서 정확해야 한다는 뜻이다. 어느 누구도 졸업생에게 호화롭고 수준 높은 프레젠테이션 혹은 자신감과 허세로 가득한 멋스러운 디스플레이를 기대하진 않는다. 하지만 소통 방식에서는 당연히 기초적인 실력과 일정 수준의 명료함을 원한다.

그렇다면 가장 효과적인 프레젠테이션 방법은 무엇일까? 이 책의 다른 부분에서 클라이언트에게 작업을 보여 주는 방법에 대해 기술한 바 있다.(p.321 '프레젠테이션 기술' 참조) 프레젠테이션에 관한 조언 가운데 대부분은 면접에도 적용된다. 일자리를 위해 면접을 준비한다면 두 가지를 중요하게 생각해야 한다. 종이 매체인가 혹은 전자 매체인가라는 질문이다. 이는 일반적으로 자신의 작업 성격에 따라 달라진다. 웹 디자이너와 동영상 디자이너가 자신의

작업을 보여 줄 때 그 작업이 면접관을 향해 있는지 확인하라. 많은 디자이너들이, 심지어 경력이 있는 이들조차도 면접을 자기 자신에게 작업을 보여 주는 것이라고 생각하고 있다는 사실은 놀라울 따름이다

작업을 종이로 보여 주는 건 그다지 의미가 없다. 영상에 기초한 작업을 보여 줄 때는 노트북으로 보여 주어야 한다. 그 말은, 자신의 노트북을 가져가라는 말이다. 스튜디오에 있는 장비를 사용할 수 있을 거라고 확신할 수는 없다. 스튜디오는 바쁜 곳이다. 나는 코딱지만 한 좁은 방에서 사람들을 면접한 적도 있다. 면접을 하는 그 시간에는 스튜디오의 모든 공간이 사용 중이었기 때문이다.

졸업생들은 2년 경력의 디자이너가 지니지 못한 자질을 갖추고 있다. 인건비가 더 싸다는 점이다.

종이로 작업을 보여 준다면 작업물을 넣어 갈 케이스가 필요할 것이다. 요즘 같은 시절에 검정색 링 바인더 포트폴리오는 멸종된 공룡과도 같다. A3 종이로 출력해 클리어 파일에 끼운 다음, 경첩이 달려 있거나 뚜껑을 열 수 있는 간단한 검은색 상자 안에 넣어 가는 게 낫다. 면접관들이 출력물을 돌려볼 수 있도록 하라. 작업에 대한 긴 설명문으로 페이지를 지저분하게 만드는 건 피해야 한다.

디자인 작업이 인쇄된 샘플도 가져가야 할까? 그 인쇄물이 작업을 이해하는 데 도움이 된다면 가져간다. 프레젠테이션을 오히려 복잡하게 만든다면 가져가지 않는다. 종종 책에서 몇몇 매력적인 페이지들을 보여 주면서 훑어봐 달라며 부피가 크고 두꺼운 책을 건네받은 경우가 있었는데, 대부분은 두세 페이지의 샘플로도 족했다. 그리고 많이 받는 질문 중 하나는 초기 작업을 보여 주는 드로잉도 가져가야 하는지 여부다. 그 드로잉이 진정한 의미에서 사고의 전개 과정을 보여 주는 중요한 자료일 경우에만 가져간다. 개인적으로 작업 과정 드로잉은 한 시리즈만 보고 싶을 뿐, 그 이상은 보고 싶지 않다.

마지막 주의사항은 작업을 보여 줄 때 그 작업이 면접관을 향해 있는지 확인하라는 것이다. 많은 디자이너들이, 심지어 경력이 있는 디자이너조차도 면접을 자기 자신에게 작업을 보여 주는 것이라고 생각하고 있다는 사실은 놀라울 따름이다. 디자이너가 면접관인 나에게 작업을 보여 주기보다는, 스스로 자기 작업을 보는 데 더 신경 쓴 결과 그 작업을 보기 위해 내가 얼마나 목을 돌려가며 힘겹게 봤는지 헤아릴 수 없을 정도다.

요약하면 이렇다. 가능한 한 프레젠테이션은 완벽하게 하라. 두세 번의 면접 이후 긍정적인 답이 없다면 변화를 시도하라. 그리고 찾아온

기회에 대해서는 자신감을 가지고 열린 태도를 취하라.

심리Psychology

마음가짐을 바로 하는 건 필수다. 말하자면 올바른 태도를 유지하면서 자신의 기대감을 다룰 줄 알아야 한다는 것이다. 자신이 지원한 첫 일자리에서 바로 일할 수 있을 거라고는 기대하지 않는 것이 좋다.(그렇다고 해서 처음 지원한 직장에서 일할 수 없을 거라고 가정할 필요도 없다.) 긍정적으로 생각하면서, 어느 정도의 차질은 있을 거라고 생각하라. 누구나 커리어를 시작할 때 거절당할 수 있다. 그런 상황에 어떻게 대처하는가는 창의적인 개인으로 그리고 인간으로 성장하는 데 영향을 준다.

일자리에 대해서는 너무 고결하게 생각할 필요가 없다. 어쨌든 야망이 있어야 하고, 목표도 커야 하지만, 자신이 생각하는 이상적인 직장의 이미지에 맞지 않는다는 이유로 자신에게 다가온 기회를 우습게 여기면 안 된다. 처음 일을 시작해 두세 개의 일자리를 거치는 동안에는 나쁜 경험이란 없다고 생각한다. 또한 일을 시작하는 처음 몇 년간 서너 개의 일자리를 거쳐 온 것은 잘못된 게 아니다. 첫 번째, 두 번째, 세 번째 일자리가 잘 풀리지 않았다면 새로운 일자리로 이동하면 된다. 그리고 기억하라. 좋은 일자리보다는 나쁜 일자리에서 우리는 더 많은 것을 배운다.

가능한 한 면접을 많이 보는 것을 자신의 임무로 여길 필요가 있다. 면접을 볼 때마다 배울 점을 찾고, 자신이 무엇을 잘하고 무엇을 못하는지를 발견하라. 그리고 면접관들에게 그에 대해 얘기해 줄 것을 부탁하라. 대부분은 기꺼이 할 것이다.

마지막으로, 졸업생들은 2년 경력의 디자이너가 지니지 못한 자질을 갖추고 있다. 인건비가 더 싸다는 점이다. 그리고 2년차 경력자가 그다지 하고 싶어 하지 않는 사소한 일들을 더 잘 해낼 의지가 있다. 그러므로 자신이 불리하다고 생각하지 않아도 된다. 대부분의 고용주가 원하는 값진 자질을 당신은 소유하고 있기 때문이다. 그건 바로 거리낌 없는 열정과 의지다.

요즘은 일자리보다 졸업생들이 더 많다. 이건 무엇을 뜻할까? 오늘날 젊은 디자이너 세대는 이전 세대보다 더 뚜렷한 기업가

정신을 가져야 함을 뜻한다. 자신이 원하는 일을 하기 위해서는 자신의 커리어에서 가능한 한 이른 시기에 스튜디오 설립을 고려해 보는 것이다. 가장 좋은 것은 직접 스튜디오를 차리기 전에 평범한 스튜디오에서 몇 년간 일해 보는 것이다. 하지만 현실은 야망을 가진 졸업생들이 스튜디오를 설립하거나 프리랜서로 일하는 것만이 유일한 선택이 되도록 몰고 가고 있다.

더 읽을거리
Andre Andreev and Dan Covert, *Never Sleep: Graduating to Graphic Design*, de.MO, 2008.

1 나는 절대 직접 찾아오지 말라고 했지만, 이렇게 행동한 두 사람을 결국 고용했다. 두 사람은 아무런 예고 없이 나타나서 면접을 요구했다. (덧붙이자면 같은 시기는 아니었다.) 둘은 그 자리에서 바로 채용되었다. 하지만 이건 드문 경우다. 굉장히.

Focus groups 포커스 그룹

대부분의 디자이너들은 포커스 그룹을 싫어한다. 대담하고 독창적인 아이디어는 '리서치'에 의해 사멸되기 마련이다. 하지만 디자인이 정말 좋거나 개념적으로 탄탄하다고 해서 철저한 검토가 전혀 필요 없을까? 없다고 생각할지 모르겠지만 현실은 그렇지 않다.

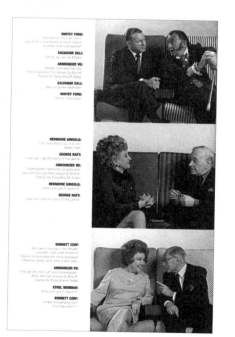

왜 디자이너들은 포커스 그룹을 끔찍하게 생각할까? 그들 중 대부분은 리서치를 반대한다는 뻔한 불만을 드러낸다. 하지만 그 누구도 조지 로이스만큼 설득력 있게 반대하는 이유를 설명하진 못했다. 스티븐 헬러와의 인터뷰에서 로이스는 브래니프 항공사Braniff airlines와 일했던 경험을 다음과 같이 회상했다.

"나는 '자랑할 게 있으면 자랑해야지!When you've got it, flaunt it◆라는 아이디어를 생각해 냈습니다. CEO였던 하딩 로렌스Harding Lawrence에게 '이걸 리서치하겠다면 집어치우세요. 정말 실패작이 될 겁니다.'라고 했죠. 그는 '이런, 우리는 리서치를 해야 하네.'라고 하더군요. 그래서 그들은 리서치를 했습니다. 내 기억에, 그 광고를 보고 브래니프 항공을 탔던 테스트 그룹의 84퍼센트는 다시는 이 항공사를 이용하고 싶지 않다고 했죠. 이는 테스트 그룹이 그 광고를 얼마나 싫어했는가를 말해 줍니다. 하지만 로렌스는 용기가 있었고, 그는 제 의견을 수용했어요. 뉴욕 양키스의 전설적인 투수 화이티 포드에게 어떻게 커브볼을 던지는지 알려주는 살바도르 달리, 수프 한 컵의 의미에 대해 설명하는 앤디 워홀을 째려보는 권투선수 소니 리스턴, 하고 많은 사람들

◆ 조지 로이스가 브래니프 항공사를 위해 1967년에 만든 광고 캠페인. 당시 미국의 저명한 인사들이 비행기 좌석에 나란히 앉아 담소를 나누는 장면을 통해 이들이 브래니프 항공사의 이용객임을 광고한다. http://www.georgelois.com/pages/milestones/mile.braniff.html 에서 실제 광고를 볼 수 있다.

맞은편, 위

프로젝트: 브래니프 항공사 광고
연도: 1969
클라이언트: 브래니프 항공사
아트 디렉터: 조지 로이스
조지 로이스가 브래니프 항공사를 위해 만든 광고의
일부분. 의외의 유명 인사 두 명이 만나는 장면을 연출한
유명한 광고. 이 이미지를 사용할 수 있도록 허락해
준 조지 로이스에게 감사의 말을 전한다. 조지 로이스의
획기적인 작업은 www.goodkarmacreative.com에서
볼 수 있다.

중 위대한 시인 매리앤 무어에게 말의 힘을 역설하는 소설가 미키
스필레인 등과 함께 광고를 찍었죠. 브래니프의 실적은 80퍼센트 이상
상승했습니다. 아이디어는 그런 리서치로 나오는 게 아닙니다. 제대로
리서치해서 나오는 단 하나의 아이디어는 그저 그런 수준이거나 '수용할
만한' 아이디어죠. 훌륭한 아이디어는 항상 리서치 단계에서 의심의
대상이 됩니다."[1]

비즈니스가 과거보다 모험을 덜
시도하고, 크리에이티브 자문단의 판단은
물론 경영진의 판단까지 신뢰하지 못하게
되면서 포커스 그룹은 갈수록 확장되고
있다. 차라리 포커스 그룹에 적응하는
편이 나을 수도 있다. 포커스 그룹은
사라지지 않을 것이다. 과연 똑똑한 한
무리의 의견이 작업의 질을 저하시키지

> 비즈니스가 과거보다
> 모험을 덜 시도하고,
> 크리에이티브 자문단의
> 판단은 물론 경영진의
> 판단까지 신뢰하지
> 못하게 되면서 포커스
> 그룹은 갈수록 확장되고
> 있다.

않고 향상시킬까? 그렇지 않다. 누군가에게 의견을 묻고 그 의견에
대한 대가를 지불한다면, 그들은 강제로 답변할 수밖에 없다. 그리고
그 의견은 비판적일 가능성이 높은데, 의견을 내놓는 그룹은 자신들의
의견이 비판적이지 않으면 일을 제대로 수행하지 못하고 있다고 느끼기
때문이다.

포커스 그룹의 문제는, 그리고 디자이너들이 이에 대해 그토록
짜증을 내는 이유는 버거운 일이 모두 진행된 후 논의되기 때문이다.
프로젝트 초기 단계에서 포커스 그룹이 의견을 표명할 수 있도록 하는
게 훨씬 더 건설적이다. 하지만 이런 경우는 드물다. 왜냐하면 마케팅
부서는 포커스 그룹이 의미 있는 코멘트를 하기 위해서는 결과물을
봐야 한다고 생각하기 때문이다.

포커스 그룹에 대한 나의 개인적인 경험들은 대체로 즐거운 만남의
연속이었다. 내가 접한 사람들은 주로 최종 사용자 그룹이었다. 2년 동안
나는 몇 권의 비즈니스 잡지 리디자인 작업을 진행했다. 클라이언트가
리디자인을 승인하면 결과물은 바로 정기구독자 포커스 그룹에게
보내졌다. 대부분의 피드백은 긍정적이었고 종종 열정적이기까지 했다.
물론 급진적이라고 할 만한 제안은 딱 한 번뿐이었다는 사실을 언급할
필요가 있겠다.

그런데 이 경험을 통해 내가 배운 요령이 하나 있다. 포커스 그룹 회의에 개인적으로 참석해 보는 것이다. 매번 참석하는 건 불가능하다. 대부분 이는 금지된 일이며, 프로젝트가 중요할수록 (다시 말해 투자 비용이 클수록) 디자이너가 참석할 수 있는 가능성은 더 낮아질 것이다. 하지만 물어보고 와도 괜찮다고 한다면 그 기회를 잡아야 한다. 자신의 작업에 대한 논평을 듣는 건 엄청 고통스럽지만, 디자인의 효과에 대해 사람들이 어떻게 생각하는지 알게 되면 새로운 면을 깨달을 수 있다. (심지어 포커스 그룹 회의라는 인위적인 환경에서도 말이다.) 하지만 회의 참석의 진정한 목표는 '배심원을 매수'하기 위함이다. 그룹에 과도한 영향을 미칠 만큼은 아니겠지만 사안을 '설명'할 기회는 종종 생길 수 있다. 회의 참석이 힘들다면, 그 포커스 그룹 회의를 운영하는 사람들과 이야기를 나눠 보라. 예상 가능한 질문들에 대해 유용한 답변을 할 수 있도록 회의 운영자들을 준비시킬 수 있는 좋은 방법이다.

물론 우리 작업을 심사하는 모든 회의에 참석할 순 없다. 그래서 우리는 포커스 그룹의 의견을 감수하며 사는 법도 배워야 한다. 만약 무기력한 결정이 나왔다면, 그걸 무시할 만큼 배짱 있는 브래니프의 CEO 같은 클라이언트를 만나길 희망해야 할 것이다.

더 읽을거리
Malcolm Gladwell, *Blink: The Power of Thinking Without Thinking*, Allen Lane, 2005.
(한국어판: 말콤 글래드웰 지음, 이무열 옮김, 「블링크」, 21세기북스, 2005.)

1 "George Lois on Advertising," Steven Heller and Elinor Pettit, *Design Dialogues*, Allworth Press, 1998.

French graphic design
프랑스 그래픽 디자인

우리는 프랑스를 세계적인 시각 문화의 중심지로 떠올리지만, 프랑스를 그래픽 디자인의 중심지로 생각하진 않는다. 그러나 수많은 프랑스 디자인은 타의 추종을 불허할 만큼 선도적이고, 새로운 세대의 디자이너들은 급진적인 표현으로 멋진 전통을 이어가고 있다.

아르누보와 아르데코, 큐비즘 같이 프랑스에 깊은 뿌리를 두고 있는 미술 운동과, 툴루즈-로트레크, 앙리 마티스 같은 화가들은 오늘날의 그래픽 디자인을 형성하는 데 큰 영향을 미쳤다. 프랑스에는 피에르 보나르Pierre Bonnard와 쥘 셰레Jules Chéret라는 모던 그래픽 포스터의 두 선구자가 있다. 이웃하는 독일, 네덜란드 그리고 스위스와 비교했을 때 프랑스 디자이너들은 그래픽 디자인 역사에 상대적으로 적은 공헌을 했다. 하지만 프랑스 디자인은 이러한 수적 열세를 질로 극복한다.

프랑스 그래픽 디자인을 바라보는 국제적인 시각은 1960년대와 1970년대 프렌치 팝이 오랜 기간 비평가와 관객들의 묵살과 비난에

위

필리프 아펠루아가 디자인한 다양한 글자꼴. 그는
암스테르담의 토털 디자인에서 견습생으로 일했다.
1985년 파리 오르세 박물관에 그래픽 디자이너로
채용되었고, 1988년에는 학위를 받아 로스앤젤레스로
이주하여 에이프릴 그레이먼과 함께 일했다. 파리로
돌아와 그는 자신의 스튜디오를 차렸다. 그의
타이포그래피 작업은 범세계적이지만, 프랑스적인
억양은 남아 있다.

시달린 것과 비교할 수 있다. 오늘날에는 당시의 프렌치 팝을 색다르고
자신감 있는 장르로 재평가하고 있다. 프랑스 그래픽 디자인에 대해서도
마찬가지다. 프랑스에 인접한 유럽 국가들과도 대등하게 견줄 수 있는
최고의 세련된 시각적 표현을 제시했고, 이러한 그래픽 작업들은
오늘날에 보더라도 프랑스 특유의 독특한 분위기를 갖고 있다. 하지만
무엇보다도 프랑스 그래픽 디자인이 (유별나게 독특한 글자꼴[1]과 함께)
스위스나 독일 디자인과 달리 국제적인 양식이 되지 못했던 이유는
간단하다. 너무나 프랑스적이었기 때문이다.

급진적 디자인 그룹 그라퓌스Grapus의 창립자이자 그래픽 디자이너
피에르 베르나르Pierre Bernard는 저명한 프랑스 포스터 예술가인
카상드르Cassandre에 관한 글에서 이렇게 썼다. "카상드르는 프랑스
최초의 현대 디자이너였다. …… 그의 초기 포스터에서도 기하학과
빛이 서로 뒤섞이고, 이미지는 명료하면서 말 그대로 눈부셨다.
사람의 마음을 한순간에 사로잡으면서 말이다. 그의 포스터들은
읽히기 전에 이미 강렬하면서도 격조 있는 명료함으로 사람들의
이목을 집중시켰다."[2] 카상드르의 강렬한 포스터들은 대부분 1차
세계대전과 2차 세계대전 사이에 제작되었다. 그는 비퓌르Bifur, 페뇨
Peignot, 아시에 누아르Acier Noir 같은 여러 글자꼴도 디자인했는데, 서로
철저히 달랐음에도 불구하고 너무나 프랑스적이었다. 아르데코 양식과
기하학적 모더니즘이 강렬하게 혼합된 포스터를 통해 카상드르는
광고와 공공 그래픽 분야에서 인도적이고 이성적인 타이포그래피를
위해 이미지와 타이포그래피가 어떻게 엮일 수 있는가를 보여 주었다.

하지만 카상드르의 뛰어난 재능은 주류 프랑스 디자인 혹은
광고의 본보기가 되진 못했다. 같은 글에서 베르나르는 다음과 같이
썼다. "오늘날 프랑스에서 광고 표현 양식으로 변형된 공공 영역의
시각물과 기호들은 우리가 사는 사회적 공간을 매일같이 오염시키고
있다." 젊은 프랑스 디자이너들은 상업 디자인을 혐오스럽게 생각하지만
이런 '오염물'과는 별개로 멋진 그래픽을 보여 주는 사례들을 많이
찾을 수 있다. 번쩍거리는 옥외 간판과 따분한 광고 너머로 우리를
사로잡으며 즐겁게 해주는 양식과 표현법을 다루는 프랑스 그래픽
디자이너들을 만날 수 있는 것이다.

양식적인 측면에서 급진적인 프랑스 그래픽 디자인의 기원은

1960년대와 1970년대로 거슬러 올라간다.
1960년대 초반 디자이너 마생Massin은
프랑스 출판사 갈리마르를 위해 실험적인
타이포그래피를 생산함으로써, 컴퓨터
시대의 유동적인 타이포그래피를 이미 40년
전에 예견했다. 1968년 5월 파리에서
일어난 학생 운동은 베르나르와 그의 두
동료가 그라퓌스를 시작할 수 있는 촉매제였다. 필립 멕스는 이렇게
썼다. "그라퓌스가 보여 준 표현 방식의 충격적인 열정, 특히 역동적이고
편안한 공간 구성, 캐주얼하고 그래피티 같은 레터링은 곧 유행에 민감한
광고계에서 모방의 대상이 되었다."[3]

현대 그래픽 디자인 현장은 광고계의 사탕발림에 너끈하게
저항하면서 패션과 출판, 음악 같은 문화 영역에서 기회를 찾는 개성
강한 디자이너들 덕분에 활기를 얻고 있다. 그 어떤 스타도 엠/엠 파리
m/m paris만큼이나 빛나지 않는다. 1992년에 결성된 2인조 디자이너
미카엘 암잘라그Michael Amzalag와 마티아스 오귀스티니아크Mathias
Augustyniak는 뷔욕, 고급 패션 브랜드 및 갤러리와의 작업, 그리고
프랑스판《보그》의 아트 디렉션 작업으로 잘 알려져 있다.

프랑스의 그래픽 디자이너 필리프 아펠루아Philippe Apeloig의
작업에서는 오늘날 그 어떤 글자꼴 기반의 디자이너보다
타이포그래피의 철저함과 세련된 엄격함을 엿볼 수 있다. 그 밖에도
H5, 비에르 5Vier 5, 울트라랩Ultralab, 그리고 솔로 디자이너인 토페Toffe
같은 이들이 활기차고 독특한 작업을 선보이고 있다.

프랑스의 다양한 포스트모더니즘 철학자들의 사고가 미국의 젊은
디자이너 세대에게 영향을 주었던 1990년대에 프랑스는 강렬하지만
예상치 못했던 영향력을 행사하게 된다. 이 포스트모던 현장의 거장들은
자신의 글에서 그래픽 디자인에 관해 거의 언급하지 않았지만 기호학과
해체주의에 대한 이들의 관점, 그리고 '저자의 죽음' 같은 개념들은
10년간 그래픽 디자인의 사상을 형성해 갔다. 자크 데리다, 롤랑
바르트 및 그 밖의 다른 사상가들은 크랜브룩 아카데미 오브 아트의
디자인학과를 통해 미국 디자인계에 철학적 담론을 수혈했고, 이곳에서
그래픽 디자인은 단순한 상업적 행위라기보다는 대중문화의 일부이자

비평적 분석의 대상이 되었다.

2005년에 나는 프랑스에서 열린 쇼몽 포스터 페스티벌[4]에 참석했다. 국제 포스터 대회를 중심으로 열리는 이 유명한 행사는 쇼몽이라는 마을에서 매년 일주일간 진행된다. 파리에서 2시간 거리에 있는 이 마을은 샹파뉴 지역 안쪽에 자리 잡고 있는데, 행사 기간에는 그래픽 디자인의 마을이 된다. 수많은 학생들과 덕망 있는 프랑스 디자이너들, 국제 무대에서 활동하는 저명한 인사들이 그래픽 디자인에 관해 논하기 위해 이곳으로 모여들고, 여러 전시들을 관람한다. 교회는 갤러리로 탈바꿈하고, 지자체 건물마다 전시 작품들을 경외심을 갖고 느긋하게 살펴보는 진지한 디자이너들로 가득 찬다. 오로지 프랑스에서만 일어나는 일이다.

1960년대 초반 디자이너 마생은 프랑스 출판사 갈리마르를 위해 실험적인 타이포그래피를 생산함으로써, 컴퓨터 시대의 유동적인 타이포그래피를 이미 40년 전에 예견했다.

더 읽을거리
Michel Wlassikoff, *The Story of Graphic Design in France*, Gingko Press, 2006.

1 현대의 선도적인 프랑스 글자꼴 디자이너는 로제르 엑소퐁Roger Excoffon이다. 그는 보졸레, 베레, 에디트 피아프 같은 매우 프랑스적인 글자꼴을 디자인했다. 방코, 미스트랄, 노르드, 안티크 올리브 등도 이에 포함된다. 그는 1983년 세상을 떠났다.

2 Pierre Bernard, "Cassandre – All cap – Ante-ad or the future of Graphic Design in France," 쇼몽 포스터 페스티벌 카탈로그에 수록된 에세이, 2005.

3 Philip Meggs, *Meggs' History of Graphic Design*, John Wiley and Sons, 2006. (한국어판: 필립 B. 멕스 지음, 황인하 옮김, 『그래픽 디자인의 역사』, 미진사, 2011.)

4 http://www.cig-chaumont.com

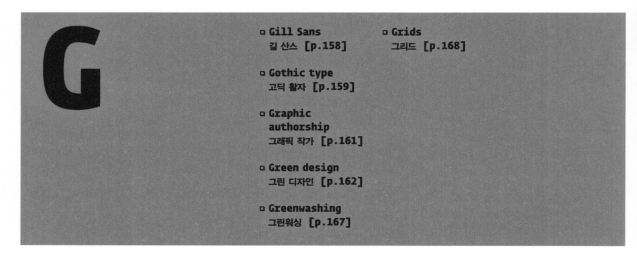

Gill Sans 길 산스

길 산스는 지금까지 존재해 왔던 디자이너 중 가장 논쟁적이라 할 수 있는 디자이너가 만든 글자꼴이다. 에릭 길은 오늘날 록 스타처럼 행세하는 디자이너들을 중학교 성탄절 연극의 엑스트라처럼 보이게 만든다. 그의 성적 도덕성은 삐딱했지만, 디자이너이자 예술가 그리고 글자꼴 디자이너로서의 그의 재능은 난공불락이다.

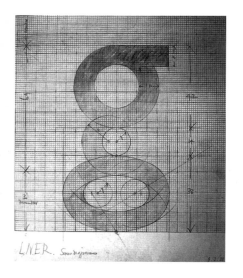

인간으로서 에릭 길의 명성은 완전히 망가져 있다. 그는 친딸들과 성교를 하고, 수간을 시도했으며, 가톨릭 근본주의 교리를 옹호했음에도 불구하고 대대적으로 난잡한 성행위에 탐닉했다. 현대 서구 사회는 대부분의 범죄를 용서하지만, 근친상간과 원조교제만은 예외다.

나는 길의 성적 취향을 옹호하지 않는다. 길과 그의 작업에 관심 있는 자들은 각자 나름의 판단을 내릴 수 있을 것이다. 하지만 길은 의심의 여지없이 창의적인 천재였다. 그는 조각가, 석공, 판화가, 레터링 아티스트이자 타이포그래퍼였고, 사실상 그래픽 디자이너였다. 그 어떤 영국 출신의 인물도 길만큼 그래픽을 정교하게 다루고 선을 감정적으로 사용할 줄 아는 사람은 없을 것이다. 에릭 길을 불멸의 세 가지 글자꼴 (길 산스, 퍼피추아Perpetua, 조안나Joanna)을 통해서만 알고 있는 자들은 그의 드로잉을 찾아봐야 한다. 그는 절제된 표현에 있어서 최고의 경지를 보여 준다.

길은 1882년에 태어나 48세가 되는 1940년에 죽었다. 그는 에드워드 존스턴 Edward Johnston의 제자였는데, 존스턴은 런던 지하철의 새로운 사이니지 체계를 개발하기 위해 1916년 존스턴 산스Johnston Sans라는 글자꼴을 만든 사람이었다. 존스턴에 의하면, 질주하는 기차에서 읽을 수 있도록 글자꼴을 디자인했다고 한다. 길은 존스턴의 글자꼴에 기초하여

에릭 길을 불멸의 세 가지 글자꼴(길 산스, 퍼피추아, 조안나)을 통해서만 알고 있는 자들은 그의 드로잉을 찾아봐야 한다. 그는 절제된 표현에 있어서 최고의 경지를 보여 준다.

길 산스를 디자인했는데, 존스턴이 캘리그래피와의 연결성을 유지한 반면(소문자 i의 점은 촉이 납작한 펜으로 그린 것 같이 정사각형 모양이다.) 길은 좀 더 기하학적인 영역으로 밀고 나갔다.

그럼에도 불구하고 길 산스는 그다지 현대적이지 못한 면들이 있다. 푸투라와 헬베티카 같은 위대한 모더니스트 산세리프 글자꼴이 지닌 기계적인 순수성과 구분된다는 점, 휴머니스트적인 (그리고 영국적인) 분위기를 지닌 산세리프 글자꼴을 찾는 디자이너들이 널리 사용한다는 점이다. 오늘날 길 산스를 사용한다는 것은 단순함, 수도승 같은 소박함을 시사한다. 그래픽 디자이너로서의 길의 유산은 여러 다양한 장소에서 나타나고 있지만 조너선 반브룩의 작업에서 가장 흥미롭게 나타난다. 길의 금욕적이고 기독교인 모더니즘은 반브룩의 모든 작업에 스며들어 있다.

길 산스는 나에게 처음으로 깊은 인상을 준 글자꼴이었다. 글자꼴이라는 것이 있는 줄도 몰랐던 유년시절에 난 이것을 알아본 것이다. 길 산스라는 글자꼴을 발견한 후, 비로소 나는 그것이 읽기 공부 책에 사용된 글자꼴이었음을 알게 되었다.

더 읽을거리
Fiona MacCarthy, *Eric Gill*, Faber & Faber, 1989.

맞은편, 위
런던 앤드 노스 이스턴 레일웨이의 글자꼴 디자인을 위한 에릭 길의 드로잉. 이 글자꼴은 후에 길 산스로 발전했다. '눈과 손'은 길이 자신의 서명으로 자주 사용했던 심벌이다.

Gothic type 고딕 활자

중세 시대에 고딕 활자는 법률 문서나 신의 말씀을 기록하기 위해 사용되었다. 오늘날 우리는 고딕 활자를 공포 영화, 이국적인 언더웨어 카탈로그, 헤비메탈 음반 커버와 연결 짓는다. 이 부분은 나치에게 감사해야 할 일인가?

고딕 양식은 12세기에 등장했다. 이 양식은 건축에서 먼저 시작되었고, 오늘날 우리는 그 당시에 지어진 유럽 성당에서 현란한 장식을 볼 수 있다. 일종의 레터링으로서(블랙레터나 프락투어로도 알려져 있다.) 고딕 활자는 1300년 이후 르네상스의 도전을 받기까지 200년 동안 유럽을 지배했다. 새로운 인본주의 시대에 고딕 양식은 너무 야만적이라고 여겨졌던 것이다. 르네상스는 고대 그리스와 로마의 고전주의 문화의 귀환을 알렸고, 이를 위해서는 좀 더 인본주의적인 글자체와 더불어 기계 인쇄에 사용할 수 있는 글자가 필요했다.

1455년에 구텐베르크는 성경을 만들면서 텍스투라Textura라고 불리는 글자로 조판했다. 텍스투라는 수도승들의 필사본에 쓰이는 캘리그래피와 유사했는데, 오늘날 우리는 이를 고딕 양식으로 본다. 얼마 지나지 않아 고딕 활자가 프랑스와 이탈리아에서 사라지기 시작했고,

앞 페이지, 위
디자이너 코리 홈스Corey Holms가 고딕 활자를
사용한 사례.
앞 페이지: 파이팅 음반사를 위한 앰비그램 로고.
(앰비그램은 여러 방향에서 읽을 수 있는 기호를 말한다.
이 경우 똑바로 읽을 수도 있고, 거꾸로 읽을 수도 있다.)
위: 브레아Brea 글자꼴. 홈스는 이렇게 말한다.
"이 글자꼴은 리믹스라고 생각한다. 블랙레터
타이포그래피로 구성되었기 때문이다. 글자꼴을 완전히
시대에 어울리지 않게 다루는 아이디어가 정말 마음에
들었다." www.coreyholms.com

1 스티븐 J. 에스킬슨이 지적했듯이, 히틀러는
고전주의 양식을 선호했던 것으로 알려져 있다.
고전주의 양식인, 문장紋章을 포함한 로마체를
선호했던 것이다. 에스킬슨은 이렇게 썼다.
"1949년에 나치는 로마체를 지지하기 위해
프락투어를 완전히 배제하는 정책을 갑자기 도입했다.
이 변화의 요인은 즉각 밝혀지진 않았는데, 그들이
아무데나 갖다 붙이던 '유대인스럽다'는 수식이
딸린 프락투어 글자꼴을 나치 공식 문서에 활용했기
때문이다. 어떤 학자도 나치 정책을 완벽하게
이성적이고 인간적인 말로 표현할 수 없지만,
블랙레터가 유덴레터Judenletter(말 그대로
하면 '유대인 글자')의 전통을 대표한다는 개념은
아무리 반유대주의 괴물들이 이끈 정권에서
나왔다 하더라도 터무니없는 거짓말이다."
Stephen J. Eskilson, "Typography under
the Nazis," *Graphic Design: A New
History*, Laurence King Publishing, 2007.

그 빈자리는 선견지명을 가진 글자꼴
디자이너인 니콜라스 젠슨, 클로드 가라몽,
그리고 벰보Bembo 글자꼴을 만든 알두스
마누티우스의 레터링으로 채워졌다. 하지만
고딕 활자는 독일에서 계속 사용되었고,
마르틴 루터가 로마 가톨릭 교회의
부패에 반기를 들고 개신교의 종교 개혁을
단행하면서 독일어로 번역한 신약 성서를 발표했을 때 슈바바허와
프락투어 등 전통적인 고딕 활자의 새로운 변형들이 사용되었다.

오늘날 줄여서 '고스Goth'라고 하는 '고딕'이라는 단어와 고딕
활자의 사용은 일반적으로 섬뜩한 것 혹은 1980년대 중반 검은
가죽과 마스카라로 잔뜩 치장하고 죽음과 자살에 관한 애절한 가사를
쓰던 밴드들과 연관 짓게 된다. 현대 그래픽 디자인에서 고딕 활자를
사용하면 대체로 저항이나 위법 행위를 암시한다. 노르웨이의 데스메탈
밴드들이 그들의 음반 커버에 고딕 활자를 사용하는 것은 자신이
반짝반짝 빛나는 매력 있는 인물로 보이고 싶어서가 아니다.

현대적인 맥락에서 고딕 활자의 사용을 나치 프로파간다에서
유래한 것으로 보는 건 그럴싸하게 들린다. 1970년대 영국 펑크족들이
부르주아 비방자들에게 충격을 주고자 했을 때 그들은 스와스티카를
사용했다. 오늘날 어떤 디자이너도 스와스티카를 사용할 엄두를 내지
못한다. 하지만 고딕 활자는 실제 나치의 도상에 기대지 않은 채 나치
양식의 금지된 매력을 빌려 오는 방법 중 하나가 될 순 있다.

나치는 모더니즘과 뉴 타이포그래피를 완강하게 거부했다. 그들은
1933년에 바우하우스를 폐쇄했다. 모더니즘을 공산주의와 연관 지었던
그들은 일러스트레이터와 디자이너에게 건전한 독일 국가주의 양식을
지지하고 모더니즘을 거부하도록 강요했다. 그 결과 나치 프로파간다는
위협적인 고딕 활자 문구들과 과도하게 이상화된 사각턱의 아리아인
일러스트레이션으로 뒤덮이게 되었다.[1]

고딕 활자를 선정적인 언더웨어 카탈로그나 퇴폐적인 클럽 전단지
등에 사용했다고 해서 현대 디자이너들이 나치를 염두에 둔 건 아닐
것이다. 그리고 유명 인사가 그런 글자로 타투를 새겼을 때 자신의
팬들이 히틀러 치하의 제3제국에 대해 생각하길 바라는 건 아니라는

것도 우리는 잘 안다. 하지만 고딕 양식은 나치를 거쳐 갔고, 이제는 반란과 위법 행위를 뜻하는 전 세계 공통어가 되었다.

더 읽을거리
Judith Schalansky, *Fraktur Mon Amour*, Princeton Architectural Press, 2008.

Graphic authorship 그래픽 작가

그래픽 디자이너는 과연 작가가 될 수 있을까?
냉동 햄버거 포장에 들어갈 그래픽을 디자인하는
사람이 작가의 행위를 한다고 할 수 있을까?
아니면 '작가'라는 타이틀을 달고 싶어 하는
디자이너는 스스로 계획한 작업만 해야 하는가?

VOLUME 1. NUMBER 4. Remember 1999? The close of the last millenium? This was the year Lance Armstrong won his first Tour de France, the Dow Jones Industrial Average closed at over 10,000 for the first time and the Denver Broncos won the Super Bowl for their second consecutive year. It was the year Putin replaced Yeltsin as president of Russia and William Jefferson Clinton went on trial for impeachment charges in the US; the year Apple brought out its first iBook; the year Nickelodeon introduced SpongeBob and global sales of Pokémon cards went through the roof. But 1999 was also a year of tragedy, claiming the lives of thirteen innocent people outside Denver in the Columbine High School massacre. It was the year an earthquake devastated Turkey, NATO launched airstrikes in Kosovo and EgyptAir 990, a twin-engine Boeing 767 on its way from New York to Cairo, crashed in the Atlantic Ocean killing all 217 people aboard. True, it was also a year of accomplishment: Medecins Sans Frontières won the Nobel Peace Prize, Norman Foster won the Pritzker Prize and Michael Cunningham won the Pulitzer Prize for fiction. Yet the American Center for Design's coveted prizes never materialized, as the organization closed its doors before it could publish that year's winners. This issue of Below the Fold: brings ACD's long-overlooked exhibition to light, casting a lens on a world we may no longer clearly recall. Though less than a decade old, this body of work was produced in a different century – before iPods, before blogs, before the ravages of 9/11. Long lost, now rediscovered: this is a snapshot of design at the end of the millenium. SUMMER 2007.

Below the Fold:

acd **100**

프랑스의 포스트모던 이론가 롤랑 바르트가 "저자(작가)는 죽었다."고 표명했을 때 그는 텍스트의 의미는 저자만큼이나 그것을 읽는 독자에 의해서도 결정된다는 걸 말하고자 했다. 그다지 인상적으로 들리진 않지만, 그의 악명 높은 격언은 "누구나 저자이다."라고 표현될 수도 있다. 왜냐하면 누구나, 거의 누구나 온갖 종류의 텍스트에서 의미를 찾는 데 개입하기 때문이다.

디자인 역사가와 비평가들 사이에서 '그래픽 작가'라는 용어는 스스로 내용을 생산하고 클라이언트의 후원 없이 작업을 하는 디자이너들을 설명하기 위해 만들어졌다. 이들의 행위는 자기 주도 작업이라고도 알려져 있다. 이에 해당하는 많은 사례들이 있는데, 미국 디자이너 엘리엇 얼스Elliot Earls는 그래픽 작가로 곧잘 인용된다. 영국의 디자인 그룹인 퓨얼Fuel도 마찬가지다. 그 밖에 많은 디자이너들이 클라이언트 없이, 그리고 클라이언트의 의뢰 없이 책, 잡지, 웹사이트, 영화, 티셔츠, 음악을 생산한다.

그런데 이런 행위가 냉동 햄버거의 박스 패키지를 디자인하는 디자이너와 어떤 근본적인 차이가 있을까? 이전에 존재하지 않았던 새로운 시각물을 만드는 그래픽 디자이너라면 그는 작가의 행위를 추구했다고 볼 수 있다. 게다가 클라이언트와의 업무라고 해서 작가로서의 능력을 발휘하지 못하는 건 아니다.

작가 또는 저자는 '권위authority'라는 단어에 뿌리를 두고 있지만, 막상 작가는 품질이나 측정이라는 의미를 암시하지 않는다. 제프리 아처 Jeffery Archer도 작가이며, 돈 드릴로Don DeLillo 또한 작가이다.[1] 우리는 아처보다 드릴로를 (혹은 반대로 드릴로보다 아처를) 선호할 수 있지만 두 사람 모두 작가로서 활동한다. 드릴로가 『언더월드Underworld』를 집필하기 위해 작가로서 동원한 기술이 냉동 햄버거 패키지 디자인에

요구된다고 볼 수는 없다. 하지만 패키지 디자인은 디자이너에게 사전에 없었던 무언가를 만든다는 점에서 일종의 권위를 갖고 임하도록 요구한다. 그리고 이렇게 뭔가를 창안하는 행위야말로, 권위라는 단어의 어원적 기원에도 불구하고 독창적인 디자인 개발이 작가의 행위가 될 수 있게 한다. 무엇보다 냉동 햄버거 패키지는 이미 음식 패키지 분야에서 실력을 입증 받은 디자이너가 디자인했을 수도 있다. 다시 말해 해당 분야에서 권위를 가진 인물이 할 수 있다는 것이다.

물론 많은 디자이너들이 자신의 작업에서 작가로서의 권리를 주장하고 싶어 하지는 않는다. 엘런 럽튼Ellen Lupton은, "일반적으로 그래픽 디자이너들은 멋진 외관을 제공하지만 정작 본질은 제공하지 않는다."라고 말한 바 있다.[2] 디자이너들은 종종 클라이언트의 뜻대로 행동하는 고용 노동자가 되는 걸 만족스러워 한다. 그럼에도 불구하고 상상력과 기술, 전문적인 판단력이 결합된 작업에서 작가 정신이 가져다주는 은근한 만족감을 느끼지 않는 디자이너가 있다면 한번 보여 달라. 그 만족감이란 우리 선사시대 조상들이 따뜻한 안식처와 배불리 먹을 음식을 갈망했던 만큼 현대인이 애절히 갈망하는 것이다.

더 읽을거리
Michael Rock, "The Designer as Author," *Eye* 20, 2001.

드릴로가 「언더월드」를 집필하기 위해 작가로서 동원한 기술이 냉동 햄버거 패키지 디자인에 요구된다고 볼 수는 없다. 하지만 패키지 디자인은 디자이너에게 사전에 없었던 무언가를 만든다는 점에서 일종의 권위를 갖고 임하도록 요구한다.

앞 페이지
프로젝트: 《빌로 더 폴드: 볼륨 1》
연도: 2006
클라이언트: 윈터하우스
디자인: 윈터하우스
윈터하우스 디자인 스튜디오의 제시카 헬펀드와 윌리엄 드렌텔이 진행한 자기 주도 프로젝트. 《빌로 더 폴드》는 윈터하우스 인스티튜트에서 비정기적으로 나오는 저널로, 시각적 내러티브와 비평적 연구를 기반으로 하나의 주제를 각 이슈별로 다룬다.

1 저자/작가(명사) ① 책이나 기사의 글쓴이.
 ② 계획이나 아이디어를 고안해 내는 사람.
 http://www.oxforddictionaries.com/

2 Ellen Lupton, "The Producers," 2003.
 http://elupton.com/2009/09/the-
 producers-2003/

Green design 그린 디자인

디자이너로서 우리는 환경 훼손에 대한 우리 몫의 비난을 받아들여야 한다. 그럼에도 불구하고 디자이너로서 우리는 우리가 진행하는 작업을 완벽하게 관리하지 못한다. 우리를 통제하고 지휘하는 자는 클라이언트다. 그렇다면 그린 디자이너가 되는 것은 가능할까? 가능하지만 쉽진 않다.

난 자신의 생각을 위해 싸우지 않았던 그래픽 디자이너를 단 한 번도 만나 본 적이 없다. 다시 표현하자면, 자신의 생각을 위해 싸우지 않았던 '좋은' 디자이너는 단 한 번도 만나 보지 못했다. 디자이너가 자신의 창의적인 생각을 위해 싸우는 건 당연한 일이다. 그건 이들의 심리에 이미 구조화되어 있다. 자연스러운 것이다.

오늘날 전문 디자인 분야에서 친환경 접근법의 도입이 중요하다는 것을 모르는 디자이너는 없을 것이다. 생활 전반에서도 마찬가지다. 확신하건대, 녹색 캠페인에 공감하지 않는 디자이너도 있을 것이다.

그리고 환경 문제에 매우 예민하지만 "내가 할 수 있는 건 별로 없다."는 관점을 취하는 디자이너들도 많다. 하지만 디자이너들이 창의성에 대해 똑같은 태도를 취하면서 이렇게 말한다고 상상해 보라. "창의성을 계속 요구하는 건 아무 의미가 없다. 클라이언트들은 관심이 없다." 이건 생각할 수 없는 시나리오다. 미심쩍어 하는 클라이언트가 아이디어를 수용할 수 있도록, 디자이너들이 끈기 있게 밀어붙인 덕분에 수많은 좋은 디자인 혁신이 가능했다.

그린 디자이너가 되고 싶다면, 디자이너가 창의성을 비롯한 다양한 기술을 작업의 기본 방식으로 통합하듯이 친환경 실천을 도입해야 한다는 점은 점차 명확해지고 있다. "내 클라이언트는 그린 디자인을 구매하지 않아."라고 말하는 것은 더 이상 변명이 될 수 없다. 클라이언트가 참신하고 도전적인 아이디어를 구매하도록 설득하듯이, 그들이 환경 정책 또한 도입하도록 설득해야 한다.

디자이너들은 석유, 탄광, 자동차 산업만큼 지구의 미래를 좌우하지 않을지는 몰라도 우리 주변에서 많은 잘못을 저지르고 있다. 따라서 우리는 이 직종이 갖고 있는 기존의 소극적인 이미지에서 탈피해 책임 의식을 가질 필요가 있다. 전문적인 그래픽 디자인의 자본 환경은 (다른 말로 디자이너로서 좋은 대접을 받거나 월급을 잘 받는 것은) 새로운 제품과 서비스의 제공을 통해 끝없이 소비를 자극하는 클라이언트에게 크게 의존하면서 상황이 더 심각해지고 있다. 물론 이를 위해서는 디자이너의 지적 능력과 에너지가 필요하다. 그리고 바로 여기에 문제의 핵심이 있다. 호화롭고 새로운 브로슈어를 엄청난 부수로 제작하거나, 에너지 자원을 온종일 필요로 하는 정교한 전자 디스플레이를 제작하도록 클라이언트를 설득하는 것은 디자이너에겐 경제적 이익을 가져다준다. 과거의 나는 클라이언트가 초기 의뢰서에 기재하지 않았던 추가 항목들을 생산하도록 클라이언트를 부추겼다. 재정적으로 성공한 디자인 비즈니스 운영의 핵심이 여기에 있다. 클라이언트가 재료에 돈을 쓰면 쓸수록 디자이너에겐 더 이익이 된다.

그렇다면 녹색 지구를 만들기 위해서는 상업의 쳇바퀴에서 벗어나 종교적인 고행을 하는 사람들이나 입던 헤어셔츠를 입고 히말라야의 동굴에서 일해야 할까? 그건 아니다. 기술적으로 정교해진 이 상황에서 사회 구성원들을 후퇴시킬 수는 없다. 하지만 우리 사회는 푸르고

위, 다음 페이지

프로젝트: 에보Evo 브랜드 런칭
연도: 2006
클라이언트: 에보
디자이너: 패트릭 워커, 에리카 랜드(브랜드 설립자이자 협업자)
셰필드에서 활동하는 디자이너 패트릭 워커가 2006년 샌프란시스코 그린 페스티발을 위해 런칭한 브랜드. 마케팅 자료와 입면 디자인, 스크린이 포함되어 있다. 금욕과 절제 없이도 그린 디자인을 실천한 좋은 사례다.

아름다운 지구가 사람의 주거지로 적합하지 않은 노란 사막 지대가 되지 않도록 방법을 강구해야 하고, 이를 위해 모든 재능과 독창적인 생각을 동원해야 한다. 그리고 이러한 환경 문제는 상업의 최전선에서 투쟁해 나가야 하며, 디자이너들에게 이는 클라이언트와 정면으로 맞서서 환경 보호가 손해로 이어지는 건 아님을 증명하는 기회가 된다. 나아가 지저분하고 하찮은 문제가 아니라는 것도 보여 줘야 한다. 녹색은 찬란한 미래의 색상이다.

대부분의 직업군은 지속 가능한 실천을 도입한다는 점에서 그래픽 디자인보다 앞서 있다. 제품 디자이너와 건축가들은 급진적인 환경 전략의 중심을 차지하고 있으며, 환경 운동가의 '적'들인 대다수의 대기업은 '그린워싱'(p.167 '그린워싱' 참조)이라는 비난을 받으면서도 환경 운동에 열심히 관여한다. 사실상 환경 전략의 수용 양상은

> "내 클라이언트는 그린 디자인을 구매하지 않아."라고 말하는 것은 더 이상 변명이 될 수 없다. 클라이언트가 참신하고 도전적인 아이디어를 구매하도록 설득하듯이, 그들이 환경 정책 또한 도입하도록 설득해야 한다.

그래픽 디자인 분야가 오히려 뒤쳐질 정도로 빠르게 전개되고 있다. 이제는 디자인 일을 시작하는 사람이라면, 사업적인 이유 때문에서라도 진정성 있는 환경 정책을 세워 둘 것을 조언 받을 정도다. (여전히 소수이긴 하지만) 친환경 구매 정책을 갖고 있고 친환경 공급자들과 일하려고 하는 클라이언트들이 있다. 건강과 안전 등에 대한 배상 규정을 충족시키듯이 공급자들이 지속 가능성의 규정을 충족시키는 것은 점점 공공 영역의 특징이 되고 있다.

그런데 좀 더 기초적인 층위에서 이 문제를 논해 보자. 그린 디자이너가 되는 것은 무엇을 의미하는가? 디자이너가 긍정적인 역할을 할 수 있는 중요한 분야들이 있지만, 우리가 취할 수 있는 조치들은 상식적인 것들이고 디자인뿐만 아니라 사회 각계각층에서도 동등하게 적용될 수 있는 것들이다.

소피 토머스는 런던 기반의 디자인 그룹 토머스.매튜스thomas. matthews에서 크리스틴 매튜스와 함께 일한다. 1977년에 설립된 이 스튜디오는 환경 문제에 대해 매우 당당하게 접근한다. 웹사이트에서 그들은 이렇게 주장한다. "토머스.매튜스는 두 가지를 믿습니다. 좋은 디자인과 지속 가능성."[1] 자신들의 의도를 드러낸 이 명료한 주장은

위

프로젝트: 에어플롯Airplot 캠페인 로고
연도: 2009
클라이언트: 그린피스
디자인: 에어사이드Airside
그린피스의 에어플롯 캠페인은 히드로 공항의 세 번째
활주로 건설의 필요성에 의문을 제기한다. 런던에서
활동하는 디자인 그룹 에어사이드는 논란이 많은
세 번째 활주로에 의해 사라지게 될 들판을 비행기에서
내려다본 이미지에 기초하여 아이덴티티 디자인을 했다.

몇몇 잠재된 클라이언트들이 등을 돌리게 만들 수 있지만, 또 다른 이들에게는 환경 문제가 프로젝트의 후반 과정이 아닌 초반부터 합의해야 할 요소임을 확인시킨다.

토머스.매튜스의 웹사이트에는 디자인이 기후 변화에 대응할 수 있는 열 가지 방법을 열거하고 있다. 목록은 간단하고 현실적이다. 어떤 기적을 요구하지도 않는다. 그 열 가지는 다음과 같다. ① 다시 생각하기. ② 다시 사용하기. ③ 친환경 재료 사용하기. ④ 에너지 절약하기. ⑤ 새로운 생각을 공유하기. ⑥ 오래가는 디자인을 하기. ⑦ 지역에 충실하고, 윤리적인 것을 구매하기. ⑧ 자신의 신념을 지지하기. ⑨ 영감을 주고, 즐기기. ⑩ 저축하기.

소피 토머스는 디자이너들에게 골목길을 먼저 청소하라고 조언한다. 그녀는 이렇게 말한다. "실천하지 않으면서 설교할 순 없습니다. 자전거를 타고, 친환경 에너지 공급자로 전환하고, 쓰레기를 분류해서 재활용하며, 퇴근할 땐 컴퓨터와 모니터를 끄세요. 효과를 파악하기 위해선 자신의 사무실에 대한 평가를 실시하세요." 이는 간단한 일이다. 하지만 우리 가운데 얼마나 많은 이들이 이러한 기본적인 사항을 실천하고 있을까? 토머스는 디자이너에게 '변화를 위한 요원'이 되라고 촉구하며 이렇게 설득한다. "자신의 디자인 방법을 다시 디자인해야 합니다. 논리적이고 수평적인 항목에 적합하게끔 말이죠. 논리적인 것은 기존의 실천 방식을 변화시킵니다. 디자인 작업에 선택한 종이의 원료와 사용하는 프린터, 그리고 그 밖의 모든 것을 세심하게 살펴보세요. 수평적인 것은 기존의 사고방식을 변화시킵니다. 환경에 미치는 영향을 부차적인 것으로 생각해선 안 됩니다. 자신의 작업에서 가장 중요한 위치에 두어야 하죠. 몇몇 제한 조건은 오히려 이전에 한 번도 생각지 못한 전혀 새로운 생활방식을 가져다줄 겁니다."

저술가 존 타카라는 디자이너들이 더 빨리 시작해야 한다고 지적한다. 그는 자신의 책 『인 더 버블In the Bubble』에서 쓰기를, "소위

대부분의 직업군은 지속 가능한 실천을 도입한다는 점에서 그래픽 디자인보다 앞서 있다. 제품 디자이너와 건축가들은 급진적인 환경 전략의 중심을 차지하고 있으며, 환경 운동가의 '적'들인 대다수의 대기업은 '그린워싱'이라는 비난을 받으면서도 환경 운동에 열심히 관여한다.

ABCDEFGHIJ
KLMNOPQRS
TUVWXYZ01
23456789,.:;
""!?*/&%£$()
[]{}@

말하는 그린 디자인 접근법(미국에서는 '환경을 위한 디자인'으로 더 알려져 있다.)에 한계가 있다면, 그 이유는 '사후 처리 기술end of pipe'◆이 개입하기 때문이다. 개별 상품이나 서비스를 수정 변경할 수는 있겠지만 산업 과정 전체를 변화시키진 못한다."[2]라고 주장했다. 타카라는 전체론적인 맥락에서 디자인을 생각하고 있지만, 그의 견해는 건축과 제품 디자인뿐만 아니라 그래픽 디자인에도 적용된다.

소규모 스튜디오나 독립 디자이너들은 위에 명시된 전략들을 대부분 쉽게 채택할 수 있다. 지금까지 봐 왔듯이 이런 행동에 따르는 장점들은 명료하다. 하지만 환경 정책이 마련되어 있지 않은 회사와 스튜디오 혹은 클라이언트를 위해 일하는 디자이너에게는 이러한 좋은 실천 방안을 소개하는 일이 쉬운 건 아니다. 많은 고용주와 클라이언트들은 환경 문제를 잘 모르고 있다. 어떤 이들은 환경보호주의에 이데올로기적으로 반대하기도 한다. 직업을 (혹은 클라이언트를) 바꾸라고 말하기는 쉽다. 그리고 이를 실행할 수 있는 이가 있는가 하면 그렇지 못한 이들도 있다. 이러한 많은 어려움에도 불구하고 우리는 절망적으로 생각해선 안 된다. 방방곡곡에서 상전벽해와 같은 변화가 일어나고 있고, 사업을 하면서 환경 문제를 제기하는 것은 더 이상 이단적인 일이 아니다. 오히려 정상이다.

근시안적인 고용주와 클라이언트에게 환경 문제를 제기하기 위해선 리서치를 해야 하고, 다른 방안이 있음을 보여 주기 위해 근거를 쌓아 나가야 한다. 다시 말해 환경에 대한 의식을 가지는 동시에 사업상으로도 성공할 수 있다는 가능성을 알려 줘야 한다. 이는 오로지 우리가 사안을 잘 파악하고 지속 가능성에 대한 생각을 계속해 나갈 때만 가능하다. 클라이언트가 관심을 보일 때만 잠깐 생각해 보는 것이 아닌, 디자인 과정에서 핵심적인 부분이 되어야 하는 것이다. 환경 문제에 대해 알고 싶어 하지 않는 클라이언트는 좋은 디자인을 원치 않는 클라이언트보다 더 나쁘다. 이미 우리는 그들이 얼마나 나쁜지 잘 알고 있지 않는가.

위

프로젝트: 에코폰트www.ecofont.eu
연도: 2008
클라이언트: 자기 주도 작업
폰트 제작: 스프란크SPRANQ

디자이너들에게 인쇄는 디자인 과정에서 피할 수 없는 부분이다. 작업을 인쇄할 때 우리는 종이와 잉크를 사용한다. 잉크를 덜 사용할 수 있다면 어떨까? 위트레흐트에서 활동하는 크리에이티브 커뮤니케이션 에이전시 스프란크는 '구멍 뚫린 치즈'에 영감을 받아 새로운 폰트를 개발했다. 이 에코폰트는 20퍼센트 정도 잉크를 절감할 수 있으며, 규모가 큰 기관에서 사용할 수 있는 전문가 버전도 있다.

더 읽을거리
http://lovelyasatree.com

1 www.thomasmatthews.com

2 John Thackara, *In the Bubble: Designing in a Complex World*, MIT Press, 2005.

◆ 환경오염 물질이 배출된 이후 처리하는 기술.

Greenwashing 그린워싱

실제로는 아무것도 안 하면서 녹색 깃발을 날리며 친환경인 척하는 기업들이 있다. 기업들이 친환경주의의 환영을 만들기 위해 가장 먼저 도움을 요청하는 인물이 그래픽 디자이너. 기업들의 이런 행동을 '그린워싱'이라고 부른다. 실제로 마주치면 씁쓸하다.

직업인으로 살아가는 데 있어서 우리는 대부분의 환경 관련 이슈들을 무시할 자유가 있다. 쓰레기 처리를 둘러싼 법규들이 있지만 박 인쇄나 유독성 잉크를 지정해서 쓰고 싶으면 못 쓸 이유가 없다. 밤새 컴퓨터를 켜두고 싶고, 사륜구동 자동차를 타고 스튜디오로 출퇴근하고 싶다고 해서 금지될 일은 없다.

하지만 디자이너가 책임감을 가져야 할 분야가 있다. 바로 '그린워싱' 혹은 위장환경주의라고 알려진 행위다. 이는 기업체와 기관들이 환경에 대한 책임 의식을 지닌 것처럼 보이기 위해 환경 윤리를 갖고 있는 척 행동하는 것을 말한다. 실제로 친환경이라고 하기에는 미비하거나 아무것도 하지 않는데도 말이다. 기업이나 브랜드의 이미지 구축에 친환경 인증이 점차 중요해지면서 디자이너들은 클라이언트로부터 마치 환경에 대해 책임감을 느끼는 것처럼 보이도록 '그린워싱' 전략을 적용해 달라고 자주 요구 받는다. 다른 말로, 디자이너들은 거짓말을 하도록 요구 받는 것이다. 클라이언트가 '그린워싱' 전략을 요구하면 디자이너는 알아서 이 문제를 결정해야 한다. 즉 수용하거나 거절하는 것이다. 선택은 각자의 몫이다.

그린워싱을 받아들일 수 없다고 결정하는 디자이너에게는 다른 대안이 있다. 그린워싱에 반대하는 입장을 가지는 것이다. 이런 환경 문제에 대해 갈피를 못 잡는 대중에게는 설명이 절실하다. 디자이너들은 지구 온난화와 유해물질 배출에 관련된 과학자들의 복잡한 주장을 명료하게 만들어 대중의 이해를 도움으로써 중요한 역할을 수행할 수 있다. 어려운 과학적 주장들은 다이어그램, 일러스트레이션, 도표 같은 그래픽 도구를 통해 좀 더 효율적으로 설명할 수 있다. 인간에게 부정적인 영향을 미칠 현혹적인 이미지와 솔깃한 상업 메시지를 디자이너들이 생산할 수 있다면, 그들은 같은 도구를 사용해 좀 더 도덕적이고 과학적이며 실용적인 정보를 포장할 수도 있을 것이다.

더 읽을거리
George Monbiot, *Heat: How We Can Stop the Planet Burning*, Penguin, 2007.

Grids 그리드

비난론자들이 그래픽 디자인을, 특히 스위스 디자인을 공격할 때 그들은 수학적 그리드에 기반한 시각 표현이 지루하고 표현적이지 않다고 말한다. 사실은 그 반대다. 그리드는 자유로움을 뜻한다. 게다가 예술가들은 이미 이에 대해 알고 있었다.

스위스 디자인에 관심이 많은 한 디자이너 동료가 얼마 전 나에게 그래픽 디자인에서 그리드를 누가 발명했는지 물었다. 난 그리드는 공기처럼 항상 존재해 왔으며, 그리드 없이 텍스트와 이미지를 한 페이지 안에 정리하는 건 힘들다고 대답했다. 『켈스의 서Book of Kells』를 만든 켈트 수도사들은 그리드를 사용하지 않았지만 샅샅이 들여다보면 그리드를 찾을 수 있다. 아니면 적어도 이어지는 페이지 위에 요소들을 배치하기 위한 마스터플랜을 암시하는 어떤 반복적인 패턴을 찾을 수 있다고 본다. 까놓고 말하면, 그것이 바로 그리드다.

디자인 역사학자인 록산 주베르Roxane Joubert는 디자인에서 그리드 시스템은 "쓰기라는 행위 자체에 이미 새겨져 있는 것으로서, 중세 필사본에 그려진 선들과 초기 글쓰기 체계를 보면 이미 분명하게 드러나 있다."고 보았다.[1] 사실 수학적 그리드는 프랑스 글자꼴 디자이너 필립 그랑장Philippe Grandjean이 그리드를 사용해서 글자꼴을 구축했던 1692년부터 이미 존재해 왔다.[2]

『스위스 그래픽 디자인』에서 리처드 홀리스는 그리드가 납 활자 조판에서 발전했다고 말한다. "사각형 틀에 맞게 주조된 납 활자는 세로 단 안에 정렬된 수평선에 맞춰 만들어졌고, 사각형의 기본 틀 안에 갇혀 있었다. 50년 후 디지털 시스템에서 가능해진 무한대의 크기와 달리, 활자와 공목들은 고정된 크기로 생산되었다. 타이포그래피는 모듈 시스템이었다."[3]

그리드의 수호성인이자 그리드 기반의 모듈식 디자인 과학을 발전시키는 데 가장 큰 공을 세운 디자이너라 할 수 있는 요제프 뮐러-브로크만Josef Müller-Brockmann은 다음과 같이 썼다. "시각 요소의 수를 줄이고, 이 요소를 그리드 시스템 안에 통합시키면 조밀한 계획이라는 느낌과 함께 명료하고 이해하기 쉽다는 느낌을 주고, 디자인의 질서정연함이 드러난다. 이러한 질서는 정보에 대한 확실성을 높이면서 독자의 신뢰를 이끌어 낸다. 그리드는 공간의 치수를 지속적으로 결정한다. 그리드는 사실상 끝없이 분할할 수 있다. 작업의 요구 조건에 일치하는 그리드 네트워크를 만들기 위해서는 모든 작업을 매우 세심하게 연구해야 한다."

> 그리드는 우리가 그 안에 넣는 것(내용)과 그로 하여금 전달하고자 하는 것(기능)에 의해 결정된다. 내용과 기능을 정의해야만 우리는 적절한 그리드를 얻을 수 있다.

많은 디자이너들이 뮐러-브로크만의 이론을 자연스럽게 이해할 것이다. 그리고 대부분의 디자이너들은 디자인을 물리적으로 실현시키는 첫 단계로서 본능적으로 그리드를 만들 것이다. 그리드는 그 다양성에 있어서 끝이 없다. 그렇다면 주어진 조건에 가장 잘 부합하는 그리드 시스템을 어떻게 결정할 수 있을까? 그리드는 우리가 그 안에 넣는 것(내용)과 그로 하여금 전달하고자 하는 것(기능)에 의해 결정된다. 내용과 기능을 정의해야만 우리는 적절한 그리드를 얻을 수 있다.

디자인의 여러 기술적인 면모들에 대해 명료하면서도 권위 있는 글을 쓰는 마크 볼턴Mark Boulton은 그리드 기반의 디자인에서 수학의 중요성에 대해 말한다. "그리드 시스템 디자인에서 비율과 등식은 어디에나 존재한다. 단순한 리플릿 디자인부터 복잡한 신문 지면의 그리드까지 대부분의 체계를 정의하는 것은 관계형 치수다. 성공적인 그리드 시스템을 디자인하기 위해서는 1 : 2, 2 : 3, 3 : 4 같은 정수비율과, 1 : 1.618의 황금비율이나 표준 독일공업규격DIN 사이즈인 1 : 1.414와 같이 원의 구성에 기반한 무리수의 비율 등 이런 다양한 비율과 비례에 대해 잘 알아야 한다. 비율은 우리 주변의 건물부터 자연의 패턴까지 현대 사회에 편재해 있다. 그리드 시스템에서 이 비율을 성공적으로 사용하면 디자인의 단순한 기능적 측면뿐만 아니라 미적으로 호소하는 데 결정적인 요소가 될 수 있다."[4]

이러한 합리성과 수학적 정확도는 나에겐 너무 어려운 문제다. 내 지능은 이런 걸 따라가기 어려웠고, 수학 시간에 다른 학생들이 복잡한 공식을 써 내려가며 질문에 거리낌 없이 답할 동안, 나는 부족한 산술 능력 때문에 괴롭기만 했다. 하지만 난 연필을 사용하는 법을 알았고, 항상 스케치를 시작할 땐 그리드를 만들고자 했다. 나는 내용(제목, 부제, 인용문, 사진 등)과 기능(내용이 무엇을 전달하고자 하는지), 나아가 미학적 요소(시각적으로 관심을 끄는 데 필요한 것)로 결정되는 그리드를 고안하고자 했다. 나에게 그리드는 이 세 가지 요소를 저글링하듯 다루어야 하는 것이다. 그중 하나를 무시하면, 실패하는 그리드가 나올 수밖에 없다.

나는 본능적으로 삼분할 법칙에 끌린다. 직관적으로 공간을 1 : 3과 2 : 3의 비율로 나누는 것이다. 그런데 이걸 계산하는 건 아니다. 스케치한다. 직접 손으로 작은 레이아웃을 그리면서 소프트웨어로

작업했을 때 달성할 수 있는 정확도에 맞춰 보려고 시도한다. 하지만 디자인이 종이 위에서 완벽하게 (혹은 거의 완벽하게) 구현될 때까지 컴퓨터로 가지 않는다. 마치 조립식 가구를 조립하는 것과 같다. 바닥 위에 모든 부품을 깔아 놓고, 큰 부분부터 조립하는 것이다. 다시 풀 수 있다는 것을 염두에 두고 모든 것을 너무 빡빡하게 조이지 않도록 조심하면서 말이다. 오로지 마지막에 가서야 가구의 각 부분들이 튼튼하게 잘 서 있을 수 있도록 조인다.

나에게 그리드는 근본적으로 공간과의 관계에 관한 것이다. 공간에서의 모든 관계를 염두에 둬야 한다. 레이아웃에서 내부의 골격을 조립하는 것이야말로 디자인이 주는 가장 큰 즐거움이다. 그리고 모든 관계가 제자리를 잡으면, 즉 관계된 모든 요소들을 면밀히 살펴보고 나면 그리드를 자유자재로 사용할 수 있다.

그리드 기반의 디자인은 웹 디자인 환경에서 다시 평가받고 있다. 그래픽 디자이너가 자신의 그리드를 더 이상 완벽하게 통제할 수 없는 중요한 시각 커뮤니케이션의 영역이 생겨난 것이다. 웹 이용자들은 폰트, 크기, 단의 너비를 조절할 수 있을 뿐만 아니라 화면 비율, 브라우저, 해상도까지 조절할 수 있다. 웹 페이지에서 수평적인 요소들을 나열할 때 생기는 문제까지도 조절한다. 대부분의 웹 그리드는 수직을 기반으로 하고, 수평을 기반으로 하는 경우는 많지 않다. 모바일 기기에서도 웹사이트를 볼 수 있어야 하는 멀티 플랫폼 출판 시대에는 수직적이지 않은 그리드 개념은 생각하기 어렵다.

> 그리드는 근본적으로 공간의 관계에 관한 것이다. 공간에서의 모든 관계를 염두에 둬야 한다.

대부분의 클라이언트에게 그리드는 이제 템플릿이 되었다. 그리드는 사용 가치가 높고, 쉽게 다룰 수 있는 시스템으로서 누구든 (대개는 디자이너가 아닌 사람들이) 텍스트와 이미지를 배치할 수 있게 해준다. 그 결과, 살아 숨 쉬는 구조로서의 그리드 개념은 이제 죽었지만, 무엇이든 담을 수 있는 견고한 구조로서의 그리드 개념이 형성되었다.

더 읽을거리
Josef Müller-Brockmann, *Grid Systems in Graphic Design*, Arthur Niggli (bilingual edition), 1996.

1 Roxane Joubert, *Typography and Graphic Design*, Flammarion, 2006.

2 '왕의 로만Romain du Roi'의 정체와 이탤릭체를 만든 것으로 잘 알려진 프랑스의 글자꼴 조각가.

3 Richard Hollis, *Swiss Graphic Design*, Laurence King Publishing, 2007. (한국어판: 리처드 홀리스 지음, 박효신 옮김, 『스위스 그래픽 디자인』, 세미콜론, 2007.)

4 Mark Boulton, *Five simple steps to designing grid systems*, http://www.markboulton.co.uk/journal/five-simple-steps-to-designing-grid-systems-part-1

Handwriting/calligraphy

손글씨/캘리그래피

손으로 쓴 글씨는 그래픽 커뮤니케이션에서 가장 기본적인 형식이다. 반면 캘리그래피는 나름의 문화와 전통을 갖고 있는 고귀한 미술이다. 현대 그래픽 디자인에서 둘 중 어느 하나라도 효과적으로 쓰인 경우는 드물다. 수작업의 모양새 때문에 진품을 가장한다는 느낌을 주기 때문이다.

20세기 초반에 모더니즘이 도래한 이후 디자인은 항상 기술과 함께해 왔다. 디자인과 미술에서 모더니스트 운동은 부분적으로 기계화의 등장에 대한 반응이었으며, 현대 그래픽 디자인은 산업 생산 기술과 함께 완벽하게 보조를 맞춰 나갔다. 오늘날 디자인은 디지털 기술과 어깨를 나란히 한다.

디자인이 기계 복제술과 결합하면서 나타난 여러 결과 중 하나가 대부분의 디자이너들이 손으로 쓴 글자를 코웃음 치며 바라본다는 것이다. 그보다 더 성숙한 개체라 할 수 있는 캘리그래피(말 그대로 아름다운 글씨)는 그나마 수용하는 경향이 있지만, 이를 타이포그래피의 정교한 실행 방식으로 생각하기보다는 뜨개질에 가까운 아마추어 공예로 널리 인식한다. 어쨌든 누구나 단어 몇 개 정도, 상징적인 낙서 정도는 끼적거릴 수 있으니 말이다. 하지만 개인 컴퓨터 시대라 하더라도 제대로 만들어 낸 타이포그래피 표현은 누구나 할 수 있는 게 아니다.

전문 캘리그래퍼들은 이에 발끈할 것이다. 그들은 캘리그래피 안에는 일련의 양식적 코드와 함께 (타이포그래피보다 훨씬 더 오래된) 풍부한 역사와 전통이 있고, 정식으로 배워야 하는 어려운 기술도 있다고 말할 것이다. 캘리그래피는 붓, 펜, 잉크와 종이를 활용한 그만의 기술이 있다. 극동 지역에서는 순수미술이기도 하다. 얀 치홀트는 이를 이해했고, 자신의 생애 말기에는 동양의 캘리그래피를 연구했다.

캘리그래피는 한때 표지판과 상점 간판, 쇼윈도에서 자주 볼 수

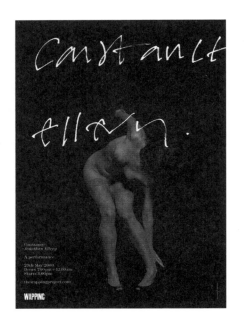

있었지만, 오늘날 전문적인 그래픽 디자인 세계에서는 거의 만나 보기 힘들다. 설사 사용된다고 하더라도 극히 일부 사람들만 공유하는 괴짜 분야인 뉴에이지 문학이나 개인적인 선물 상품에 국한된다. 팀 버튼, 마틴 스콜세지 등과 함께 일한 적이 있는 캘리그래퍼 버너드 마이스너 Bernard Maisner는 할리우드 영화의 레터링 스타일을 재현해 달라는 요청을 자주 받았다. 한 인터뷰에서 그는 이렇게 말했다. "간판이라는 주제에 관해 말하자면 이렇습니다. 손글씨 쓰기의 종말과 컴퓨터 기반의 폰트나 사이니지의 등장에 대해 내가 안타깝게 생각하는 것은 현재 우리 사회에서 볼 수 있는 간판들이 너무 흉한 모습이라는 점입니다. 간판 화가들은 매우 재능 있고 창의적이었으며, 그들의 재능은 가게와 길거리를 진정 아름답게 만들었죠. 오래전 뉴욕과 파리, 그리고 미국의 작은 도시 사진을 한번 보십시오. 간판이 정말 멋있었죠. 모든 기술이 발달했음에도 불구하고 지금 거리를 둘러보면, 현대의 간판은 완전 흉물이라는 걸 알게 됩니다."[1]

캘리그래피는 점차 사라져 가는 예술의 한 형식일 수 있으나 손글씨는 오히려 건재하다. 손글씨로 쓴 문구들은 믿을 만한 물건으로 보이도록 포장해야 하는 광고에서 광범위하게 사용된다. 광고와 그 밖의 다른 상업 환경에서 보이는 것은 '진짜 손글씨'가 아닐 가능성이 크다. 대부분 그런 손글씨는 유연한 우아함을 자아내기 위해 지나치게 변조되어 있는데 이는 진품처럼 보여야 한다는 요구에 오히려 불리하게 작용한다. 많은 클라이언트들이 손글씨에 본능적으로 끌리는 이유는 손글씨와 글자꼴을 서로 다른 방식으로 이해하기 때문이다. 클라이언트는 종종 나에게 특정 메시지를 손글씨로 써 달라고 요구한다. 그들이 이런 제안을 하는 이유는 손글씨가 친밀함을 나타낸다고 생각하기 때문이다. 하지만 이런 방법이 좋은 아이디어인 경우는 드물다. 대부분의 디자이너들은 타이포그래피의 기호학적 뉘앙스에 과하게 대응하게 되면 편안함과 친밀함 대신 비전문성과 별 볼 일 없는 감상벽이 들어설 위험이 있다고 본다.

손글씨와 캘리그래피는 그래픽 디자인에서 별로 중요하지 않은 것으로 격하될 수 있다. 하지만 손으로 쓴 글자들이 갑자기 여기저기 등장했다. 여기서 내가 말하는 건, 잘 알려진 글자꼴을 손으로 쓴 버전 혹은 활자의 기계적 정교함에서 벗어나 자유롭게 그린 글자체다.

1 "The Hand Is Mightier Than the Font: An
 Interview with Bernard Maisner," Steven
 Heller. www.aiga.org/content.cfm/the-
 hand-is-mightier-than-the-font-bernard-
 maisner

이런 글자는 책의 분위기를 나타내는 표지
디자인에 널리 쓰이는데, 가령 유머러스한
분위기는 손으로 엉뚱하게 쓴 레터링으로
쉽게 표현할 수 있다. 무엇보다 젊은 여성
독자를 겨냥한 '칙릿chick lit' 소설은
손글씨로 디자인하려는 경향이 있다. 하지만
그래픽 디자이너들이 직접 이렇게 표현하는
경우는 드물고, 대부분 일러스트레이터가
진행한다. 현대 그래픽 디자이너들은 자기 작업에서 수공예적 요소를
쓰고 싶어 하지 않는다. 그리고 이런 경향을 일러스트레이터들이 기회로
삼는 것이다.

이제 손으로 쓴 문장은 수많은 일러스트레이터들의
포트폴리오에서 제대로 자리를 잡았다. 영국의 일러스트레이터 폴
데이비스는 손글씨에서 우아한 스타일을 개척해 갔다.(그의 손글씨는
적당히 형식적이지만 오로지 수작업으로만 표현할 수 있는 장난스러움과
불규칙성이 가득하다.) 일러스트레이션에서 이런 손글씨는 새로운 것이
아니지만, 그래픽 디자인이 지배적인 시대에 이는 일러스트레이터들이
자신의 목소리를 낼 수 있는 방법 중 하나다.(p.189 '일러스트레이션' 참조)
디자이너들은 앞으로도 캘리그래피와 손글씨 사용을 조심스러워 할
것이다. 하지만 폴 데이비스처럼 능숙한 인물이 손글씨를 사용하는데도
그의 본보기가 더 광범위하게 수용되지 않는다면 그건 좀 이상한
일이다.

더 읽을거리
www.ejf.org.uk(에드워드 존스턴 재단)

**클라이언트는 종종 나에게
특정 메시지를 손글씨로
써 달라고 요구한다.
그들이 이런 제안을 하는
이유는 손글씨가 친밀함을
나타낸다고 생각하기
때문이다. 하지만 이런
방법이 좋은 아이디어인
경우는 드물다.**

Helvetica 헬베티카

어떤 디자이너에게 헬베티카는 모든 타이포그래피 과제에 대한 민주적이고도 합리적인 해결책이다. 또 어떤 이들에겐 권위주의와 무미건조한 분위기를 풍기는 문제의 글자꼴이다. 그럼에도 불구하고 헬베티카는 많은 디자이너들이 타이포그래피에서 막혔을 때 이들을 구원해 주는 유용한 대비책이다.

아래
프로젝트: 체중별 〈헬베티카〉 티셔츠
연도: 2007
클라이언트: www.blanka.co.uk
디자이너: 마크 블레마이어(노이에Neue)
헬베티카 50주년 기념 티셔츠들. 글자꼴의 크기가 옷의 사이즈 혹은 사용자의 체중을 나타낸다. 이 티셔츠는 디자이너 마크 블레마이가 운영하는 블란카 웹사이트에서 구매할 수 있었다. 출시된 이후 곧바로 품절되었다.

먼저 역사 강의부터 시작해 보자. 헬베티카(본래 노이에 하스 그로테스크 Neue Haas Grotesk라고 불렸다.)는 1957년 스위스 디자이너이자 글자꼴 판매원인 막스 미딩거Max Miedinger가 스위스의 하스 활자 주조소Haas type foundry 사장인 에두아르 호프만Eduard Hoffmann의 도움을 받아 만들었다. 하스 활자 주조소는 악치덴츠 그로테스크Akzidenz Grotesk 글자꼴의 현대적 대안이 필요함을 알아챘고, 헬베티카가 이 오래된 글자꼴의 혈통을 이어받았음은 명확하다.

노이에 하스 그로테스크라는 이름은 국제 시장을 위해선 적합하지 않았다. 1960년에 하스의 독일 모회사인 슈템펠Stempel은 헬베티카라는 이름으로 바꿨는데, 이는 스위스의 라틴어 이름인 '콘페데라치오 헬베티카Confederatio Helvetica'에서 따온 것이다. 이 스마트한 새로운 이름, 그리고 스위스의 깨끗한 산 공기를 연상시키는 분위기, 게다가 겉보기에도 완벽해 보이는 이 글자꼴의 기계적 정교함을 무기로 헬베티카는 세계를 정복했다. 이는 오늘날 가장 널리 쓰이는 글자꼴 중 하나이며, 출시되고 50년이 지난 후에는 우두머리 폰트가 되었다. 질서와 규율, 그리고 혼란스러움을 제거하는 거대한 상징적 야수로서 말이다.[1] 심지어 헬베티카에 대한 영화까지 제작되었다.[2]

하지만 논쟁이 없는 것은 아니다. 몇몇 이들에게 헬베티카는 유일한 글자꼴이다. 다시 말해 완벽한 글자꼴이라고 생각하는 것이다. 헬베티카는 혼란스러운 세계에서 질서를 상징한다. 하지만 또 다른 이들에게 헬베티카는 영혼이 없고 기계적이다. 그리고 모더니스트의 명예를 떨어뜨리는 교리인 권위주의와 확고부동함을 갖고 있다.

1970년대 헬베티카는 국제주의 양식과 함께 미국 기업들의 기본 스타일이 되었으며, 그 결과 많은 사람들이 자본 권력 및 권위주의와 결부된 글자꼴로 인식하기도 했다.

헬베티카는 의심의 여지없이 훌륭한 현대적 글자꼴이며, 이 글자꼴의 편재성은 단호한 내구성, 그리고 유행과 양식적 흐름에 영향을 받지 않는 강경함을 증명해 준다. 그런데 문제가 있다. 엄청나게 사용하기 어려운 글자꼴이라는 점이다. 헬베티카는 자비를 베풀지 않는다. 낱말로 쓰이거나 짧은 문장으로 적용될 때 가장 좋아 보인다. 다양한 크기와 굵기로 사용하는 순간, 그 전설적인 견고함은 사라져 버린다. 또한 헬베티카는 매우 정교한 커닝을 요구한다. 엉성하게 조절된 커닝은 오히려 글자꼴의 기계적 완벽함을 없애 버린다.

개인적으로 나는 헬베티카의 모체 격인 악치덴츠를 선호한다. 헬베티카의 명료함을 갖고 있으면서도 최근 글자꼴에는 없는 따스함과 친밀함을 간직하고 있기 때문이다.

> **헬베티카는 낱말로 쓰이거나 짧은 문장으로 적용될 때 가장 좋아 보인다. 다양한 크기와 굵기로 사용하는 순간, 그 전설적인 견고함은 사라져 버린다.**

더 읽을거리
http://www.hustwit.com/category/helvetica

1 1972년 《빌리지 보이스Village Voice》에 「글자꼴은 당신의 삶을 바꾼다」라는 제목의 에세이를 기고한 저술가 레슬리 사반은 비넬리가 뉴욕 도시교통국을 위해 진행한 작업의 영향력에 대해 이렇게 썼다. "지하철의 오물이나 잠재된 폭력과는 대비되도록 깔끔하고 활기차게 그려진 기호들이 권위감을 준다. 이 기호들은 그래피티가 휘갈겨진 벽의 혼란스러움을 줄여 주고 열차가 곧 도착할 것이라는 확신을 준다." Michael Bierut, Jessica Helfand, Steven Heller and Rick Poynor (eds.), *Looking Closer 3: Classic Writings on Graphic Design*, Allworth Press, 1999에 재수록.

2 게리 허스트윗Gary Hustwit 감독의 다큐멘터리 영화 「헬베티카」. DVD는 플렉시 필름에서 발매되었다.

History of design 디자인 역사

디자인 역사의 가치는 무엇인가? 우리는 과거로부터 뭔가를 배울 수 있을까, 아니면 과거를 통해 배우는 건 지금까지 축적된 디자인의 유산을 뒤지는 것에 지나지 않는가? 역사를 전혀 모르고서 좋은 디자이너가 될 수 있을까? 혹은 과거에 관한 지식은 우리로 하여금 미래에 잘 대처할 수 있게 도와주는가?

디자이너로 일하기 시작했을 때 나에게는 디자인 역사에 관한 지식이 전혀 없었다. 예술에 관심이 있었기 때문에 예술가가 매니페스토를 만들고, 장르에 편입되고, 개인의 철학을 구축하기도 한다는 사실은 알고 있었다. 그러나 디자인 철학을 갖고 있는 디자이너가 있는 줄은 몰랐다. 그래서 디자인 역사에 발을 내디며 나만의 디자인 철학을 발전시켜 나가기 전까지 나에겐 디자인 정신이나 개인적 사상은 사실상 없었다.

디자이너로서 개인의 철학을 갖고 있지 않다고 해서 문제될 것은 없다. 하지만 이러한 철학 없이 실용적인 것을 뛰어넘는 가치를 만들기란 불가능하다. 실용적인 것을 넘어서기 위해 필요한 것은 디자인 철학을 구축하는 것이다. 이를 위해서는 가장 먼저 우리에게 문제되는 것을 알아야 하고, 이차적으로는 역사의 추이와 흐름을 공부해야 한다.

위, 맞은편

프로젝트: 삭스 피프스 애비뉴 '원트 잇!Want It!'
캠페인
연도: 2009년 봄
클라이언트: 삭스 피프스 애비뉴 백화점
디자이너: 스튜디오 넘버 원
크리에이티브 디렉션: 셰퍼드 페어리, 플로렌시오 자발라
아트디렉션, 디자인, 일러스트레이션: 클레온 피터슨
역사적 모티브가 현대의 상업 환경에서 어떻게
사용되는가를 보여 주는 사례. 여기에는 러시아
구성주의가 등장한다. 디자인 역사에서의 '약탈'은 현대
그래픽 디자인계에서 일상적으로 일어나는 일이다.

저술가이자 학자인 프랜시스 후쿠야마Francis Fukuyama에 의하면 우리는 '역사의 종언'[1]에 도달한 셈이다. 후쿠야마는 냉전 시대가 끝나고 자유 민주주의가 장악하면서 더 이상 역사로부터 배울 것이 없다고 말한다. 이 관점을 지지하는 자들이 있었는데 특히 비즈니스 분야에서 그러했다. 닷컴 붐이 한창일 때 새로운 디지털 산업에 종사하는 고용주들은 25세 이상의 직원을 고용할 필요성을 못 느꼈다고 한다. 25세 이상의 직원은 디지털 기술에 대해서 무지하기 때문이 아니었다. 사실상 25세 이하는 그 어떤 것에 대해서도 잘 모르고, 그로 인해 완전히 새롭고 자유롭게 사고하면서 일할 수 있다는 말이었다. 닷컴 붐이 어떻게 '종언'을 맞이하고 있는지는 굳이 말할 필요가 없을 것이다.

그런데 이 닷컴 세대 논리에도 나름 일리가 있다. 현대의 삶은 전례 없는 것이다. 어디를 보나 유전학과 의학, 그리고 디지털 문화의 진보에 의해 세상이 변하고 있는 순간을 목격한다. 오늘 아침에 나는 라디오에서 휴대전화가 아프리카를 곧 점령할 것이라는 뉴스를 접했다. 1980년대 소비재로서 휴대전화가 처음 선보였을 때 그것은 돈 많은 서양인이 사용하던 사치품이었다. 하지만 몇 십 년이 지난 후 아프리카는 가장 급성장하는 휴대전화 시장이 되었다. 역사적으로 그 어떤 것도 이런 규모와 속도로 일어나지 않았다. 그렇다면 과연 우리는 역사로부터 무엇을 배울 수 있는가?

오랫동안 나는 디자인 역사에 저항했다. 난 현대적인 것이 더 좋았다. 쿨하고 새로운 것이 좋았으며, 오래된 것은 지루했다. 디자인 역사에 관심 있는 사람들은 오로지 자기주장이 없거나, 새로운 것을 두려워하거나, 과거에서 안식을 찾는 자들이라고 생각했다. 난 역사를 보수주의나 반동적 사고와 동일시하기도 했다. 하지만 팝 음악의 역사에 관심을 갖게 되면서 디자인 역사를 공부하고 싶다는 생각이 들었다. 내가 좋아하는 뮤지션들에게는 언제나 그들이 이야기하고 싶어 하는 음악 영웅이 있음을 알게 되었다. 그들이 자신의 영웅에 관해 이야기할 때 보여 주는 솔직하고 꾸밈없는 태도가 인상

많은 디자이너들에게 과거의 위대한 히트작들과의 만남은 우리 자신의 미적이고 철학적인 세계관에 단서를 마련해 준다. 그것은 모방이 아니다. 그것은 이미 우리 안에 있는 것에 이정표를 세우는 것에 가깝다.

깊었다. 점차 나는 배움의 영향이 뚜렷한 뮤지션들의 음악만을 존경하고 좋아하게 되었다. 참고한 뮤지션이 없는 이들은 어딘가 가벼워 보였던 것이다. 과거에 디자이너들은 자신이 영향을 받은 뮤지션을 언급하기를 망설였다. 아류라는 딱지가 붙을까 봐 영향을 받은 인물의 이름을 거론하기를 꺼렸던 것이다. 하지만 점차 영향력에 대해 말하는 것이 유행하게 되었고, 이는 나에게 역사로 향하는 문을 여는 계기가 되었다.

디자인 역사로부터 얻을 수 있는 가장 큰 이점은 (이점에 관해서라면 어떤 종류의 역사이든) 이미 사라지거나 화석이 된 것이 있을지언정 역사는 살아 있음을 발견하는 것이다.

창작자들은 대체로 역사를 시각적 단서로만 활용하려는 경향이 있다. 과거의 대작을 보면서 자신의 그림을 어떻게 그릴지 눈으로 훔쳐내는 것이다. 이것이 바로 역사에서의 포스트모던 '약탈' 이론이다. 새로운 것을 창조하기가 점차 어려워지면서 디자이너들은 과거의 것을 종합하고 통합하길 강요 받는다. 어떤 이들은 위풍당당하고 독창적으로 이를 수행하는가 하면, 다른 이들은 보석상에 침입한 복면 강도처럼 행동한다.

하지만 많은 디자이너들에게(나도 여기에 속한다.) 과거의 위대한 히트작들과의 만남 혹은 디자인에서 도외시했던 어떤 빈틈과의 만남은 우리 자신의 미학적이고 철학적인 세계관에 단서를 마련해 준다. 그것은 모방이 아니다.(물론 모방으로 시작할 수도 있다.) 그것은 이미 우리 안에 있는 것에 이정표를 세우는 것에 가깝다. 스티븐 헬러는 디자인 역사를 가르치는 이점에 관한 에세이에서 다음과 같이 썼다. "학생들은 디자인 역사를 어떻게 연구하고 분석할 것인지, 현대 디자인에 대한 비평적 분석에 자신의 역사적 지식을 어떻게 적용할 것인지, 유물을 어떻게 수집할 것이며, 어떻게 역사를 쓸 것인지 알아야 한다. 학생들은 디자인, 미술, 정치, 문화, 그리고 기술이 어떻게 서로 엮이면서 영향을 주고받는지 이해해야 한다. 학교는 학생들에게 포트폴리오만 만들도록 장려할 것이 아니라 학술적·비평적 글쓰기 또한 익히도록 장려해야 한다."[2]

하지만 디자인 역사에 대한 지식으로부터 우리는 어떤 실용적인 도움을 얻을 수 있을까? 과연 좋은 직장을 얻는 데 도움이 될까? 아니면

더 좋은 작업을 하는 데 도움이 될까? 클라이언트가 디자인을 단지
표면에 윤기를 내 주는 광택제 스프레이 정도로 인식하지 않게 하는 데
도움이 될까? 놀랍게도 답은 "도움이 된다."이다. 디자인 역사에 관한
지식은 여러 면에서 도움을 준다. 과거에 디자이너들이 창의적·사회적·
철학적·실용적인 이슈들을 어떻게 고심했는가를 살펴보면서 우리는
좀 더 나은 사고력과 기술적 이해를 높일 수 있다. 물론 세상은 그 어떤
때보다 초고속으로 변하겠지만 삶의 근본은 변하지 않는다.
40년 전의 디자이너가 고민했던 문제도 오늘날의 디자이너에게 여전히
본질적으로 다가온다.

　　디자인 역사로부터 얻을 수 있는 가장 큰 이점은(이점에 관해서라면
어떤 종류의 역사이든) 이미 사라지거나 화석이 된 것이 있을지언정, 역사는
살아 있음을 발견하는 것이며, 역사는 미래보다 다소 덜 불안하다는
사실이다. 역사는 재평가됨으로써 변화하고 새 생명을 얻는다. 과거에
이렇게 생각했던 것이 한순간 저렇게 변할 수 있는 것이다.

더 읽을거리
www.designhistory.org

1　http://www.sais-jhu.edu/francis-fukuyama

2　www.typotheque.com/articles/design_history

Humour in design 디자인의 유머

디자이너들은 디자인 세계 너머의 것은 전혀
감지하지 못할 정도로 이 분야에만 빠져 있을까?
그래픽 커뮤니케이션에서 유머는 강력한 요소가
될 수 있지만 막상 찾아보긴 힘들다. 대부분의
그래픽 디자인은 무표정하다. 정말 이상한 것은,
디자이너들은 '실제 삶'에선 위트 있는 사람이
되려고 한다는 점이다.

시각 커뮤니케이션 분야에서 웃기고 재치 있는 아이디어를 보고 싶으면
그래픽 디자인이 아니라 광고 분야를 찾게 된다. 그래픽 디자인에서
유머를 말할 때는 보통 시각적 유희를 뜻하는 경우가 많다. 하지만
시각적 유희는 언어 유희처럼 일시적인 재미가 있지만, 또 그만큼 금방
지루해진다.

　　2007년에 '오리지널 디자인 갱스타Original Design Gangsta'라는
제목의 기발한 동영상[1]이 인터넷에 등장하자 디자인 블로그계에선
약간의 소동이 일어났다. 이 동영상 클립을 계기로 디자이너들은
디자인 유머가 무엇인지 생각해 보게 됐지만, 짐작한 대로 그다지
재미도 없고 껄끄러웠다.

　　동영상은 웃긴다. 디자이너이자 일러스트레이터인 카일 T. 웹스터
Kyle T. Webster[2]는 자칭 래퍼다. 검정 뿔테 안경을 쓰고 대머리에 모비
Moby와 비슷하게 생겼으며 괴짜처럼 보이는 웹스터는 미국 중남부
출신의 하드코어 래퍼라고 하기는 어렵다. 그는 유치하면서 느슨한

THIS IS NEW! THE UNBEATABLE CUSTOMER SERVICE:

WHAT WE NEED IS LANGUAGE

(LET'S CALL IT LINGO FOR NOW) LINGO IS YOUR FRIEND, MAYBE YOUR BEST FRIEND. IT IS A RESIDENT OF YOUR COUNTRY AND YOU BETTER RESPECT IT. EVERYDAY IT IS WITH YOU, NO MATTER IF IT SNOWS OR RAINS. AND BECAUSE IT IS ALWAYS AROUND YOU, IT IS GOOD FRIENDS WITH GOD HIMSELF AND SEX; OH YES, THESE TWO GUYS HANG AROUND THE SAME PLACES AS LINGO.

YOU

개러지 밴드의 비트에 맞춰 랩을 한다. "PMS 187는 내 피 속에 깊이 흐르고 / 메탈릭 8643은 내 금목걸이 색깔 / G5 파워맥 안에는 아가씨들을 위해 램을 달았지 / 로고에 관해서라면 친구들은 나를 잭 바우어라 불러."

과연 웃긴가? 물론이다. 반복해서 볼 만한가? 그렇진 않다. 디자이너가 아닌 이들은 이 동영상을 재미있다고 할까? 글쎄. 유명한 디자인 블로그 스피크 업Speak Up의 창립자 아민 비트Armin Vit는 이 동영상에 관한 긴 글을 올렸는데, 이 포스팅에는 그래픽 디자이너들의 진지한 코멘트가 차곡차곡 쌓였다. 비트는 이 동영상에 대한 비호감을 드러낸 반면, 디자인 저술가 스티븐 헬러는 "꽤 재미난 랩 가사"라고 했다. 어떤 댓글 작성자는 인종차별의 의미를 담고 있다고 지적했는가 하면, 다른 이들은 매우 재미있다고 평가했다. '오리지널 디자인 갱스타' 동영상에서 가장 흥미로운 점은 유머 그 자체를 사용했다는 것이다.

위

프로젝트: 무적의 고객 서비스 이야기
연도: 2003
클라이언트: 자기 주도 작업
디자이너: 얀 빌커, 얄티 칼손
뉴욕 기반의 디자인 스튜디오 칼손빌커가 『텔미와이 tellmewhy』라는 책에서 디자인한 작업. 이들이 디자인과 커뮤니케이션에 접근하는 방식에서 유머는 언제나 중요한 역할을 해 왔다. 한동안 이들의 웹사이트는 싸구려 세일 간판의 그래픽 언어를 사용한 판매 컨설팅을 제공했다. http://karlssonwilker.com/

건조하고, 디자이너스럽고, 아이러니컬한 웃음을 이끌어 내려고 한 게 아니라 배를 움켜쥐고 웃을 수 있도록 유머를 사용했다.

시각적 개그는 첫 라운드에선 우리를 즐겁게 해주지만, 두 번 볼 때는 그 매력이 지속되는 경우가 드물다.

디자이너들은 어떻게 하면 '건조하고 아이러니해' 보이는지를 물론 잘 알고 있다. 하지만 다른 형식의 유머는 어떨까? 규모가 큰 브랜드 기반의 디자인을 하든, 좀 더 스타일에 민감하고 유행을 타는 디자인을 하든, 둘 다 표면적으로는 유머가 많아 보이지 않는다. 물론 유머를 활용하는 디자이너도 있다. 작고한 앨런 플레처Alan Fletcher의 작업은 많은 디자이너들이 재미있어 하는 위트로 가득하지만, 디자이너가 아닌 이들은 투덜대게 만들었다. 스테판 사그마이스터와 마이클 존슨 Michael Johnson은 작업에 유머를 활용한다. 사그마이스터의 위트는 존슨의 위트보다 살짝 더 어둡게 느껴진다. 하지만 두 사람 모두 우리를 웃게 만드는 작업을 생산하는 능력이 있다. 디자인 유머에 관해서라면 심지어 바이블이라 일컫는 책이 있다. 『스마일 인 더 마인드Smile in the Mind』라는 책은 오랫동안 베스트셀러였고, '아이디어 기반'의 디자인을 위한 일종의 교과서였다. 많은 디자이너들에게 재치 있는 유희와 시각적 익살스러움은 최상의 그래픽 디자인이다.

시각적 개그는 첫 라운드에선 우리를 즐겁게 해주지만, 두 번 볼 때는 그 매력이 지속되는 경우가 드물다. 가장 훌륭하고 가장 재치 있는 것만이 반복 노출을 견딜 수 있다는 점은 유머의 특징이다. 현혹적인 위트로 가득한 「심슨 가족The Simpsons」 애니메이션조차도 반복해서 보려면 중간에 긴 시간이 지나야만 또 볼 수 있다.

마찬가지로 시각적 유머도 반복 시청을 이끌어 내는 경우는 매우 드물고, 그 결과 유머를 피해 가게 된다. 하지만 여기엔 아이러니가 있다. 디자이너들은 비공식적인 자리에서만 위트 있어 보이려고 한다. 내가 아는 사람들 중에서는 디자이너들이 가장 웃기지만 그들의 작업 역시 웃긴 건 아니다. 나아가 디자이너는 코미디언과 중요한 특징 하나를 공유한다. 최고의 코미디는 일상을 예민하게 관찰하는 것에서 시작한다. 가장 예리한 코미디언은 재미없는 일상을 바라볼 줄 알고, 자신이 보는 것에 대한 내적 진실을 드러낼 줄 안다. 이 점을 잘 생각해 보면, 유머야말로 예리하고, 유의미하며, 효과적인 그래픽 디자이너가 되기

위해 취해야 할 자세임을 알게 될 것이다.

더 읽을거리
Beryl McAlhone and David Stuart, *A Smile in the Mind: Witty Thinking in Graphic Design*, Phaidon, 1998.

1 http://www.youtube.com/
 watch?v=yJexyQTOllc

2 http://kyletwebster.com/

Hyphens 하이픈

이 불쌍한 하이픈은 조그마한 수평 줄표에
불과하지만, 그 어떤 타이포그래피 기호보다
더 까다롭다. 요즘엔 하이픈과 다른 유형의 줄표인
대시의 차이를 전혀 이해하지 못하는 사람도 많다.
그런데 과연 그 차이가 중요할까?

내 친구는 은세공인인 장인을 위해 브로슈어를 디자인했다. 글이 많이 들어 있고 유익한 문서였다. 친구는 자신의 장인이 디자인에 확고한 지침을 주었다고 말했다. 그건 바로 '하이픈 사용 금지'였다. 그 결과 글 안에 하이픈이 생기지 않도록 다듬는 데 엄청나게 긴 시간을 소모했다고 한다. 결과는 인상적이었다. 디자이너는 글줄 길이를 길게 함으로써 하이픈의 공백이 거의 눈에 띄지 않도록 했다. 하지만 그 효과는 성형수술에 가까웠다. 무엇이 잘못되었는지 판단할 순 없었지만 무언가 가짜라는 건 알 수 있었던 것이다.[1]

하이픈은 타이포그래피에서 미미한 세부 사항일 수 있지만 논쟁거리이기도 하다. 언제 하이픈을 쓰는지, 안 쓰는지의 문제는 저술가, 편집자, 독자, 그리고 편집 매뉴얼을 만드는 제작자들을 성가시게 만든다. 『이코노미스트 스타일 가이드*The Economist Style Guide*』는 이 주제에 대해 다섯 쪽을 할애해 설명하고 있다. 이 책은 그 밖의 여러 좋은 스타일 안내서와 마찬가지로 들여다볼 만한 가치가 있다. 『이코노미스트 스타일 가이드』는 몇 가지 기본 규칙을 열거한다. 분수는 항상 하이픈을 사용한다.('two-thirds', 'four-fifths' 등) 'ex'와 'anti' 같은 접두사를 가진 단어들도 가능한 한 하이픈을 사용하라고 조언한다. (ex-husband, anti-freeze) 'a little-used car' 그리고 'a little used-car'와 같은 경우처럼 뜻을 명확하게 하기 위해 하이픈을 사용하라고 저술가들에게 권고한다.

디자이너가 가장 먼저 배워야 하는 것은 하이픈(-)과 반각 대시 (–), 전각 대시(—)의 차이를 익히는 것이다. 데스크톱 출판과 이메일, 웹 페이지의 등장으로 이 차이를 유지하기란 점차 어려워지고 있다.

> 디자이너가 가장 먼저 배워야 하는 것은 하이픈과 반각 대시, 전각 대시의 차이를 익히는 것이다. 데스크톱 출판과 이메일, 웹 페이지의 등장으로 이 차이를 유지하기란 점차 어려워지고 있다.

텔레비전 자막에서는 이 기호들의 차이를 구분하려는 시도조차 포기한 것 같다. 그 차이가 중요할까? 의미와 뜻이 왜곡될 경우에는 그렇다. 올바른 용례가 텍스트에 대한 이해를 높인다면 이 차이를 고수하는 것이 중요하다.

그렇다면 이 세 가지 기호의 차이를 한번 보자. 전각 대시(혹은 긴 대시)는 폰트의 크기로 결정되는 측정 단위다. 그러므로 48포인트의 글자꼴에는 48포인트의 전각 대시를 사용한다. 반각 대시는 전각 대시 크기의 반이다. 전각 대시와 반각 대시는 모두 다음 문장에서처럼 괄호 대신 사용하기도 한다. "난 차 안에 들어갔고 —/- 새 차 냄새가 났다. —/- 우리는 회의하는 곳으로 향했다." 미국에서는 이런 용도로 전각 대시를 더 선호하지만, 영국에서는 반각 대시를 양쪽 옆에 한 칸씩 띄운 상태로 자주 사용한다. 반각 대시는 전치사 'to'라는 단어를 대신하기도 한다. '2006년부터 2009년까지'는 '2006-2009년'으로 표기할 수 있다. 하이픈은 보통 전각 대시의 3분의 1 크기다. 짧고 뭉툭하며, 양 옆에 간격을 띄우지 않는다. 하이픈은 'round-up'처럼 보통 두 단어를 연결하는 데 쓰인다.

더 읽을거리
The Chicago Manual of Style, 15th edition, The University of Chicago Press, 2003.

1 나는 이 책(영문판)의 레이아웃과 글자꼴을 결정하기 전에 이 글을 썼다. 글자꼴로 페드라 모노 Fedra Mono 를 선택한 관계로 단어의 하이픈 사용을 피하게 되었다. 페드라 모노는 고정 길이 글자꼴이며 (적어도 내 눈에는) 하이픈이 없을 때 가장 효과적으로 보이기 때문이다. 이 글자꼴의 기계적 특징은 하이픈 연결하기를 사용하지 않을 때 드러난다고 본다.

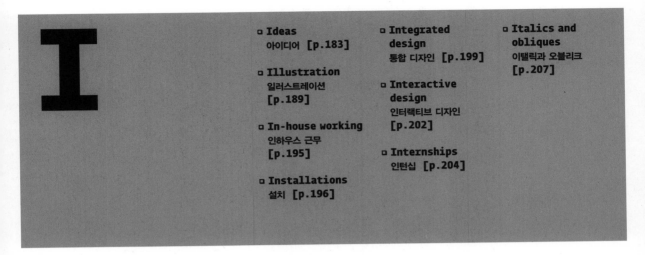

Ideas 아이디어

아이디어는 디자인을 구성하는 정신적인 재료라고 알려져 있다. 좋은 아이디어는 어디서 비롯되는가? 운동선수가 체력을 단련하듯 우리도 정신을 단련하면 좀 더 고차원의 아이디어를 낼 수 있을까? 아니면 타고난 수준에 만족해야 하는가?

나는 유명한 음반 커버 아티스트인 스톰 소거슨Storm Thorgerson의 강연을 들은 적이 있다. 힙노시스Hipgnosis[1]를 설립한 소거슨은 1980년대에 이 팀을 떠나 독자적으로 활동해 왔다. 핑크 플로이드의 음반 작업을 주로 했지만, 그의 초현실적인 감각, 장엄한 표현, 극적인 구상에 매료된 다른 여러 밴드들과도 작업을 했다. 그는 디지털 조작을 전혀 하지 않았다. 핑크 플로이드의 음반 커버[2]에 병원 침대 700개가 필요해지자 영국 데본 해변에 실제로 병원 침대 700개를 설치해 놓고 촬영을 감행했다. 소거슨의 작품 인생은 이런 식의 무모하고 야심 찬 모의들로 가득하다.

내가 참석했던 소거슨의 강연에서, 그는 시작과 함께 300명 정도 되는 청중에게 양배추를 나눠 주고는 얼굴 앞에 들고 있으라고 요청했다. 그러고는 소거슨과 함께 연단에 서 있던 사진가가 양배추로 얼굴을 가린 300명의 흉상을 사진에 담았다.

나는 이 아이디어에 감탄했다. 이런 생각이 도대체 어디서 나왔을까? 갑자기 떠오른 영감일까? 아니면 소거슨이 사람들과 둘러앉아 몇 시간씩 머리를 맞댄 결과물이었을까? 사실 그룹 회의에서 나온 생각 같지는 않았다. 아무래도 순수한 영감에 가까운 듯했다. 하지만 이처럼 위대한 아이디어가 자동으로 튀어 나오는 천재성과 영감의 산물이라면, 우리처럼 평범한 사람들은 어떻게 좋은 아이디어를 떠올리란 말인가? 좋은 아이디어를 쉽게 얻는 방법은 '자발적으로 작업 의뢰서를 쓰는 것'이다. 소거슨의 기발한 강연 역시 스스로 '작업을 의뢰'함으로써 얻은 결과가 아닐까 한다. 그렇다면 온갖 제약 조건들로

가득한 클라이언트의 작업 의뢰서로는 작업 아이디어를 얻을 수 없다는 말인가?

나는 늘 무의식의 존재를 인정하면서 살아왔다. 잠을 자거나 일에 대한 생각으로 골몰하는 와중에도 나름대로 작동하는 나의 일부가 있다는 사실을 늘 '알고' 있었다. 나를 살아 있게 하는 심장, 폐, 간 같은 필수 장기들을 생각해 보면, 눈으로 직접 보지 못하지만 그 존재는 충분히 알 수 있다. 무의식도 이와 마찬가지였다. 증명할 수는 없지만 느낄 수는 있었다. 시간이 지날수록, 나는 아이디어가 바로 이러한 무의식의 세계에서 나온다는 사실을 점점 더 실감하고 인정하게 되었다.

또한 억지로 짜낸다고 아이디어가 나오는 것이 아니라는 사실도 배웠다. 마감일이 임박하거나 클라이언트가 부담을 주기 시작하면 불안감이 높아지고, 결과적으로 이 불안감을 해소하기 위해 뭔가 조치를 취하면서 아이디어도 생기는 것이다. 아이디어는 저절로 떠오르도록 내버려 둬야 한다. 마술 부리듯 나타나게 할 수는 없다. 나는 항상 스스로에게 닥친 문제들이 창의적인 것이든, 실용적인 것이든, 내 무의식 속으로 충분히 스며들 기회를 주려고 노력한다. 뭐든 해결책이 떠오를 것이라고 확신하면서, 조바심은 내지 않는다.

여러 생각들이 한꺼번에 마구 떠오르는 경우도 있는데, 그러면 이 상황에 혹하게 되고, 이 모든 생각들을 당장 어디에든 써먹고 싶어진다. 하지만 이런 식으로 떠오른 아이디어는 다시 찬찬히 살펴보면 실망스러울 때가 많다. 알고 보면 아이디어에 결함이 있거나, 독창적이지 않거나, 그냥 별로 안 좋기 때문이다. 아주 가끔씩 완벽한 아이디어가 마치 준비하고 있었다는 듯이 '짠' 하고 나타나기도 하지만, 대체로는 떠오르는 아이디어마다 완성도의 편차가 크다. 완벽하게 다듬어진 상태일 때도 있고, 파편적으로 흩어져 있을 때도 있다. 때로는 아이디어가 빨리 안 떠올라 억지로 그 과정을 가속화해야 될 때도 있다.

영국의 디자이너 대니얼 이토크[3]는 감각적인 스타일이 아니라 개념적 사고로부터 작업을 진행한다. 그의 작업은 고도의 사고력을 통해 빛을 발하게 된다. 개념주의자인 이토크는 상당히 독창적인 방식으로 아이디어를 창출한다. 그는 번뜩이는 영감에 의지하지 않는다. 그 대신 평소에 아이디어 '아카이브'를 꾸준히 구축해 두었다가 프로젝트가 들어오면 적절히 활용한다. 그는 이렇게 말한다. "아이디어가 막상

앞 페이지

프로젝트: 캐비지 헤드Cabbage Heads
연도: 2008
아트 디렉터: 스톰 소거슨
사진가: 루퍼트 트루먼 www.rupert-truman.com
런던에 있는 영국 영화 텔레비전 예술 아카데미BAFTA
에서 진행되었던 스톰 소거슨의 강연 도중에 찍은 사진.
이 행사는 제지업자 하워드 스미스가 주최한 강연
시리즈의 일부로 기획되었다. 장내를 가득 메운 청중은
각자 자신의 얼굴 앞에 양배추를 들고 있어 달라는
요청을 받았다. 소거슨의 오랜 동업자이자 사진가
루퍼트 트루먼이 찍은 이 사진은 강연이 끝난 후 디지털
프린트 형식으로 판매되었다.

필요해서 찾아다니면 금세 막다른 길에 도달하게 됩니다. 하지만 평소에
아이디어를 만드는 데 지속적으로 힘을 쏟고, 단편적인 생각들을
정렬하고 배치하며, 또 그런 가운데 우연을 받아들이면서 생활한다면
아이디어는 늘 풍족하게 누릴 수 있지요.

누구나 조금만 연습하면 좋은 아이디어를
낼 수 있습니다. 막상 아이디어를 내는 것은
쉬워요. 그중 어떤 것을 골라서 창작에
활용할 것인지가 어려운 문제죠."

아이디어를 얻기 위해 책을 보는 디자이너도 굉장히 많다. 인터넷을 뒤지기도 한다. 다 좋은 방법이기는 하지만, 그 대신 책이나 사이버 공간에서 일부러도 의외의 장소를 찾아가야 한다. 널리 유행하는 최신 디자인 책만 본다면 당연히 남들과 똑같아질 수밖에 없다.

나는 이토크와 같이 일해 본 적이
있는데, 그의 '체계'는 놀라울 정도로
효과적이었다. 그는 디자인 작업 의뢰서를
받으면 아이디어 아카이브를 훑어보면서
답변이 될 만한 항목들을 골라낸다. 단, 이
방법이 통하려면 방대한 아카이브를 이미
갖추고 있어야 한다는 전제가 필요하며,
이를 위해서 끊임없이 아이디어를 생성하고 아카이브를 관리해야 한다.

내 경우 아이디어가 떠오르는 순간은 주로 작업 의뢰서가 눈앞에
있을 때이다. 짐작건대 다른 디자이너들도 대부분 그러할 것이다.
아이디어가 나오려면 작업 의뢰서라는 자극이 필요하다. 뿐만 아니라
아이디어를 인위적으로 끌어내야 하는 경우가 많다. 아이디어를
'끌어내는' 가장 효과적인 방법은 모여 앉아 '브레인스토밍'을
하는 것이다. 이 방법은 1930년대에 알렉스 오스본Alex Osborn이
고안한 것으로, 광고업자였던 오스본은 몇 가지 단순한 규칙에 따라
집단적으로 생각하는 과정을 통해 창작물을 개선할 수 있다고 보았다.
그는 '아이디어의 양'을 질보다 중시해야 한다고 주장했다. 즉 어떤
아이디어든 비판하지 않고, 특이하고 평범하지 않은 아이디어를 북돋고,
다양한 아이디어를 조합하면 더 나은 아이디어가 만들어진다는 것이다.

하지만 모여 앉아 회의한다고 해서 늘 좋은 결과가 나오는 것은
아니다. 그룹 회의가 적성에 맞지 않는 디자이너도 있기 때문이다. 이런
사람은 의견을 나누라고 하면 바로 얼굴이 굳어진다. 자신의 생각,
그리고 그에 대한 저작권을 공유하고 싶지 않기 때문이다. 이미 생각을
다 정리한 상태에서 회의에 참석하는 사람도 있다. 이런 사람은 자기

생각을 벗어나지 못하기 때문에 마음을
터놓고 다른 사람과 더불어 아이디어를
확장하는 데 어려움을 겪는다. 이러한
문제는 아이디어에 대한 권리를 공동 명의로
하는 스튜디오 문화를 조성함으로써 어느
정도 해결이 가능하다. 하지만 억지로
생각을 공유하게 만들 수는 없다. 집단
구성원 모두가 아이디어 나눔의 장점을
실제로 경험할 수 있도록 노력하는 수밖에
없다. 한편으로 창작하는 사람들 중에
애초부터 단체 활동이나 회의가 전혀 적성에 맞지 않는 경우가 있는데,
이런 사람에게는 억지로 강요하지 말아야 한다.

최고의 아이디어라 할지라도 타인을 거치면서 더 나아질 수 있다. 일상 대화에서, 혹은 공식적인 그룹 회의에서, 다른 누군가에게 아이디어를 공략하고, 보완하고, 심지어 신랄하게 비판할 수 있도록 기회를 주면, 대부분 그 아이디어는 발전하고 성장하게 된다.

그룹 회의 말고 또 아이디어를 얻을 수 있는 방법은 없을까?
내 경우 스케치를 해보니 늘 도움이 되었다. 스케치를 하면 생각이
더 잘 돌아가는 것 같은 느낌이 든다. 그림을 그리면서 활성되는 뇌
기능이 아이디어 생성에도 영향을 미치기 때문이다. 막상 내면의 시각
이미지들이 겉으로 어떻게 표현되는지는 별로 중요하지 않다. 나는
특별한 목적 없이 아무렇게나 스케치하는 편인데, 사람마다 자신에게
맞는 스타일이 있다. 아이디어를 얻기 위해 책을 보는 디자이너도
굉장히 많다. 인터넷을 뒤지기도 한다. 다 좋은 방법이기는 하지만, 대신
책이나 사이버 공간에서 일부러라도 의외의 장소를 찾아가야 한다. 널리
유행하는 최신 디자인 책만 본다면 당연히 남들과 똑같아질 수밖에
없다.

아이디어가 도저히 떠오르지 않을 때는 어떻게 해야 할까? 이는
머릿속에 핸드 브레이크가 걸려 있다는 증거이기 때문에 당장 손을
써야 한다. 이렇게 '슬럼프'에 빠지는 것은 상당히 자주 일어나는
일이므로 생각이 막히거나 영감이 떠오르지 않는다고 해서 스스로를
책망해서는 안 된다. 단시간에 엄청난 분량의 아이디어를 내야 하는
압박에 시달리고 있다면 더더욱 그렇다.

남에게 답답함을 털어놓는 것도 좋은 방법이라고 생각한다. 생각이
막혔을 때, 그렇다고 고백하는 것이다. 동료 디자이너든, 공감 능력이
있는 누구나, 심지어 클라이언트라도 상관없다. 일단 말을 꺼내고 나면

갑자기 생각이 떠오르기도 한다. 왜냐하면 슬럼프에 빠졌다는 사실을
부정하고 있다가도 문제를 시인하고 나면 심리적인 핸드 브레이크가
풀리는 효과가 발생하기 때문이다.

내가 예전에 일했던 회사인 인트로에서는 그룹 회의를 적극
활용했다. 물론 그것만 한 것은 아니지만 말이다. 토론을 하면서 영화를
보는 것도 효과적이었다. 당시 우리가 동영상 작업을 많이 했기 때문에
그런 측면도 있을 것이다. 하지만 더 중요한 이유는 직원들이 다들
영화를 좋아해서 영화를 매개로 스타일이나 느낌을 떠올리고 공유하면
말이 잘 통했기 때문이다. 우리는 이 방법을 통해 사진, 이미지, 색채 등
다양한 디자인 요소들에 대해 흥미로운 결과물을 많이 얻었다.

아이디어를 어디서 어떻게 얻든 간에 기억할 점이 있다. 최고의
아이디어라 할지라도 타인을 거치면서 더 나아질 수 있다는 사실이다.
일상 대화에서, 혹은 공식적인 그룹 회의에서, 다른 누군가에게
아이디어를 공략하고, 보완하고, 심지어 신랄하게 비판할 수 있도록
기회를 주면, 대체로 그 아이디어는 발전하고 성장하게 된다.

더 읽을거리
Daniel Eatock, *Daniel Eatock Imprint*, Princeton Architectural
Press, 2008.

1 힙노시스는 스톰 소거슨과 오브리 파웰Aubrey
Powell이 설립한 영국의 디자인 그룹이다. 이들은
핑크 플로이드, 레드 제플린, 블랙 사바스 등 셀 수
없이 많은 밴드들을 위해 초현실적인 음반 커버
아트를 제작했다. 힙노시스는 1982년 해체되었다.

2 *A Momentary Lapse of Reason*, Pink Floyd
(EMI), 1987.

3 대니얼 이토크의 웹사이트를 보면 그의 사고 과정을
엿볼 수 있다. www.danieleatock.com

Illustration 일러스트레이션

과거 그래픽 디자인과 일러스트레이션은
한 이불을 덮는 관계였다. 오늘날 이 둘은
각방을 쓴다. 참으로 의아한 현상이다.
수많은 디자이너들이 일러스트레이션에서
나타나는 표현의 자유를 갈망하고, 다분히
일러스트레이션처럼 보이는 작업들을 내놓고
있는데 왜 이런 일이 일어나는 걸까? 현대적인
의미에서 일러스트레이션이란 무엇인가?

그래픽 디자이너로서 우리는 클라이언트의 전령을 받아 작업해야 한다.
그리고 마치 연기자라도 된 듯, 특정한 '역할'에 몰입하라는 요구를
따르게 된다. 클라이언트가 원하는 스타일과 느낌을 표현하기 위해,
클라이언트가 지정하는 목소리로 그의 메시지를 전달해야 한다. 예를
들어 주문이 들어올 때부터 가구 할인매장 포스터는 고함도 좀 치면서
요란하게 호객을 해달라고, 지역 문인회 전단지는 좀 더 사색적인 톤으로
만들어 달라고 한다. 대부분의 경우 그래픽 디자인을 한다는 것은
객관적 중립을 유지하기 위해 개성 있는 표현을 억제한다는 말과도
일맥상통한다.

한편 일러스트레이터 역시 디자이너와 마찬가지로 의뢰서를 받아
작업하지만, 자기만의 목소리로 개성을 발휘해 달라는 요청을 받는다.
특정 스타일의 작업을 주문하는 경우가 전혀 없는 것은 아니지만,

위

프로젝트: 「폭풍의 신령들Spirits of the Storm」
연도: 2008
클라이언트: 자기 주도 작업
일러스트레이터: 재스퍼 구달 Jasper Goodall
재스퍼 구달은 영향력 있는 영국 일러스트레이터다.
이 작품은 유광 자외선 잉크를 사용한 한정판 스크린
인쇄물로서, 작가가 수호신이나 의인화된 자연을
소재로 제작하는 시리즈 작품 중 하나다. 이 포스터는
아프리카를 테마로 하고 있다.
www.jaspergoodall.com

이때도 작가의 성향과 아예 동떨어진 작품을 달라고 하지는 않는다.
"그래픽 디자인에서는 익명성이 좀 더 중요한 반면, 일러스트레이션은
특별하고 개성 있어야 팔린다."는 미국 디자이너 에드 펠라Ed Fella의
말처럼 말이다.

이것이 일러스트레이션의 강점일 것이다. 디자이너 중에서도
개성적인 스타일과 콘셉트가 살아 있는 작업을 내세우는 사람이
없는 것은 아니다. 클라이언트에게도 "내 방식대로 하든가 아예
안 하고 말겠어요."라고 선언해 버린다. 하지만 이런 경우는 굉장히
드물다. 창의적이고 고집스럽게 클라이언트의 동의를 이끌어 낼 수
있는 극소수의 디자이너들만 이렇게 작업한다. 당당하게 자기표현에
집중하는 일러스트레이터와 비교했을 때, 디자이너 입장에서

자기표현은 쉬운 일이 아니다. 최고의 일러스트레이션은 다른 형식의 시각 커뮤니케이션 작업들을 무색하게 한다고 생각한다. 그런데도 지난 이삼십 년 동안 일러스트레이션이 항상 시각 커뮤니케이션의 변방을 맴돌고 있다는 점은 좀 의외가 아닐 수 없다.

그 원인을 찾아보자면, 부분적으로는 그래픽 디자인이 나름의 입지를 굳히면서 생겨난 현상이라고 할 수 있다. 한때 그래픽 디자인은 비즈니스의 관점에서 가내 수공업에 불과했다. 하지만 1970년대 이후 전문성 있는 대형 그래픽 디자인 스튜디오들이 생겨나면서, 그래픽 디자인이라는 요소가 큰 사업을 꾸리는 과정에 없어서는 안 될 존재로 자리매김했다. 이러한 추세는 1980년대를 거치면서 가속화되었고, 결국 지금의 디자이너들은 기업의 권력과 재력을 좌우하는 이미지와

위, 맞은편

프로젝트: 「탑Târn」 시리즈
연도: 2008
일러스트레이터: 안 하릴드Anne Harild
안 하릴드는 덴마크 출신 아티스트로, 런던 로열 칼리지
오브 아트를 졸업했다. 이 시리즈는 버내큘러 건축과
원시 구조물을 바탕으로 제작한 가상의 탑들을 모아
놓은 작품이다. 질감과 재료에서 영감을 얻어 상상화로
표현했다.

브랜딩에 대한 통제권을 획득했다. 디자이너는 클라이언트의 단짝 친구가 되었으며, 디자이너와 아트 디렉터들이 첨단 사업을 이끌어가고 있다. 그러다 보니 자연히 디자이너가 일러스트레이터를 평가하고 고용하는 결정권까지 거머쥘 수 있었던 것이다.

일러스트레이션이 그래픽 디자인에 밀리게 된 또 다른 이유는 바로 타이포그래피 때문이다. 우리가 아무리 이미지의 시대를 살고 있다고 하지만, 대부분의 이미지는 상업적 메시지를 담고 있으며, 언어를 수반하지 않는 상업 메시지는 거의 찾아보기 힘들다. 텔레비전 스포츠 중계를 예로 들어보자. 우선 근육질의 운동선수들이 보이겠지만 그 밖에 무엇이 보이는가? 바로 브랜드명, 제품명, 업체명이 담긴 광고판들이다. 이렇게 '단어로 된 로고'를 만드는 사람은 바로 디자이너다. 디자이너는 클라이언트가 브랜드를 가지고 정밀 조준 폭격을 쏟아부을 수 있도록 무기를 제작해 주는, 현대 비즈니스 전략에서 꼭 필요한 인재다.

일러스트레이션이 눈에 띄게 감소하게 된 이유로 디지털 기술과 소프트웨어의 발달도 꼽을 수 있다. 최근 수십 년간 그래픽 디자이너들은 디지털 기술을 사용해서 손쉽게 이미지를 생산하고, 콜라주와 몽타주를 만들며, 시각적으로 많은 재주를 부릴 수 있게 되었다. 이 모든 것들이 과거 일러스트레이터의 영역에 속해 있던 능력들이다.

디자인이 일러스트레이션을 지배하게 된 이유를 마지막으로 하나 더 들자면, 클라이언트와 아트 디렉터의 관점에서 일러스트레이션의 기능이 너무나 애매모호하기 때문이다. 즉 타이포그래피만큼 직설적이지 못하기 때문에 명령적인 브랜딩과 마케팅 메시지를 전달하는 데에는 효과가 떨어진다는 것이다. 따라서 클라이언트는 메시지 전달을 의뢰할 때 그래픽 디자이너를 편애할 수밖에 없고, 일러스트레이터에게는 기회를 잘 주지 않는다.

디자인이 지난 이십 년간 자발적으로, 그리고 열정적으로 자기분석적 담론을 발전시켜 온 데 비해, 일러스트레이션은 전혀 그런 노력을 기울이지 않았다는 점에서 잘한 것이 없다.

디자이너들이 시각 커뮤니케이션을 독점하다시피 하는데도, 이런 상황에 맞서 싸우는 일러스트레이터는 거의 없다. 어쩌면

당연한 현상일지도 모른다. 대부분의 일러스트레이터는 홀로 작업하며, 고독을 통해 자기성찰과 내적 시선을 키워 나간다. 반면 그래픽 디자이너는 단체로 사냥에 나서는 종족이다. 그러다 보니 일러스트레이션은 점점 수줍고 내향적인 성향을 갖게 되고, 그래픽 디자인은 뻔뻔한 외향성을 지니게 된다.

전화기 옆에 우아하게 앉아서 호의적인 의뢰인으로부터 전화가 걸려 오기만을 기다리던 시대는 지났다. 현대 일러스트레이션은 아직도 건재하며, 곳곳에서 대중문화, 패션, 상업을 이끌고 있다.

　　이러한 내향성 때문인지 몰라도, 일러스트레이터들은 편집 아이디어에 적극적으로 개입하기보다는 '있는 그대로'의 표면적인 해석만 내놓는 경우가 많다. 적어도 서적이나 잡지 등에 실리는 출판 일러스트레이션 분야에서는 그렇다. 아트 디렉터 혹은 편집자의 요구에 맞추어 텍스트를 그대로 묘사하는 것 이외에 다른 시도를 거의 하지 않다 보니, 단순 장식으로서의 일러스트레이션을 모면하지 못하고 있다. 브래드 홀랜드Brad Holland처럼 작업하는 일러스트레이터들이 더 많이 생긴다면 얼마나 좋을까? 홀랜드는《바룸Varoom》매거진과의 인터뷰에서 이렇게 말했다. "저는 문자와 언어 이전의 논리를 바탕으로 작업하는 편입니다. 저술가와 미술가를 각기 다른 방에 가둬 놓고 똑같은 과제를 준다고 했을 때, 한 사람은 글을 쓰고 한 사람은 그림을 그리겠죠. …… 저는 심지어 잡지사에서 아직 쓰지도 않은 기사에 대한 삽화를 그려 달라는 요청도 받습니다."[1] 편집 과정에서 일러스트레이터가 능동적인 참여자가 된다는 것이 바로 이런 것이다. 하지만 전반적으로 볼 때, 일러스트레이터는 신문과 잡지 등의 언론 매체에서 고전을 면치 못하고 있으며, 능동적인 일러스트레이터는 멸종 위기에 처했다.

　　뿐만 아니라 디자인이 지난 이십 년간 자발적으로, 그리고 열정적으로 자기분석적인 담론을 발전시켜 온 데 비해, 일러스트레이션은 전혀 그런 노력을 기울이지 않았다는 점에서 잘한 것이 없다. 현대 일러스트레이션에 대해 내부 비판이 나올 때면 진지하게 받아들이는 대신 단순 공격이나 반항으로 치부했을 뿐이다. 비평의 목소리와 자기분석이 부재한 일러스트레이션은 그저 색칠 공부 수준의 작업으로 전락해 가고 있다.

여기서 특히 모순적인 측면이 있다면, 바로 일러스트레이션, 아니 정확히 말해 이미지 제작 분야가 그 어느 때보다도 성황을 누리고 있는데도 이런 일들이 발생한다는 사실이다. 간혹 모험심 있는 광고업자가 일러스트레이터를 고용하는 일도 있기는 하다. 광고 캠페인에 일러스트레이션이 동원되는 경우, 일러스트레이터는 수입도 꽤 올리고 극적인 작업 노출도 보장 받는다.

다만 이렇게 성공하기 위해서는 일러스트레이터들이 새로운 길을 개척해야만 한다. 전화기 옆에 우아하게 앉아서 호의적인 의뢰인으로부터 전화가 걸려 오기만을 기다리던 시대는 지났다. 현대 일러스트레이션은 아직도 건재하며, 곳곳에서 대중문화, 패션, 상업을 이끌고 있다. 오늘날 일러스트레이션은 사람들의 시선을 사로잡는 창의적인 원동력을 십분 발휘하면서 그래픽 디자인에 도전장을 내밀고 있다. 사실상 지금의 주류 디자인은 브랜딩 전략에만 크게 의존하고 있는 상태다. 그리고 뻔뻔한 대기업은 디자인을 매개로 역겹도록 지루한 시각적 세계 공용어를 만들어 소비자에게 꾸역꾸역 떠넘기고 있다. 이러한 상황에서 진정으로 창의적인 작업을 하려는 사람들이 조금씩 일러스트레이션으로 눈을 돌리고 있다.

이 모든 상황에도 모순이 있다. 즉 일러스트레이션이 지금의 인기를 얻고 문화적인 위상을 획득하게 된 데는 그래픽 디자이너의 공이 크다는 점이다. 세계 어디서든 디자인 잡지를 펼쳐 보면 일러스트레이션으로 가득 차 있다. 그런데 자세히 보면 모두 자칭 그래픽 디자이너들의 작업이다.

오늘날 일러스트레이션과 디자인이 통합된 예는 수없이 많이 볼 수 있다. 이는 구성주의 작업이나 1960년대 푸시 핀 스튜디오 Push Pin Studios 같은 시각 커뮤니케이션 개척자들의 작업을 연상케 한다. 또한 일러스트레이터가 글자로 작업하는 경우도 생겨나고 있다.(p.171 '손글씨/캘리그래피' 참조) 무엇보다도 감정에 직접 호소하는 일러스트레이션의 힘을 새롭게 조명하는 클라이언트들이 늘어나면서 시각 커뮤니케이션에서 일러스트레이션의 비중은 더욱 커지고 있다. 일러스트레이션의 부활에 힘입어 그 의미를 새롭게 정의하기 위한 전반적인 재평가도 이루어지고 있다. 나는 일러스트레이션의 정의가 이미 새롭게 확장되었다고 본다. 즉 일러스트레이션이란 순수 사진이

아닌 '만들어진' 이미지를 뜻한다. 그리고 여기서 '만드는' 방식은
수작업, 그리고 마술 같은 디지털 작업 둘 다 해당된다.

더 읽을거리
Alan Male, *Illustration: A Theoretical and Contextual Perspective*,
AVA Publishing, 2007.

1 Jo Davies, "Pre-literary Logic, an
 interview with Brad Holland," *Varoom* 06.
 http://www.varoom-mag.com

In-house working 인하우스 근무

인하우스 근무는 독립 스튜디오에서 일하는 것에
비해 장점이 많다. 물론 동시에 단점도 있다.
다만 독립 스튜디오에 소속된 디자이너들이 더
재미나게 일하고, 더 좋은 작업을 많이 생산할
것 같은 막연한 인상이 있는데, 이것이 꼭 맞는
얘기만은 아니다.

현대 디자이너에게는 다음과 같은 세 가지 전형적인 근무 조건이 있다.
첫째 독립 디자인 스튜디오에 근무하는 경우, 둘째 프리랜서로 일하면서
다양한 클라이언트를 상대하는 경우, 셋째 기관이나 협회 또는 기업에
인하우스로 재직하는 경우다. 인하우스 근무의 장단점을 따져 보기 전에
이 용어의 정의부터 살펴보자. 인하우스 디자이너란 전문 디자이너를
필요로 하는 회사에서 월급 받는 직원으로 근무하는 사람을 뜻하며, 이때
회사가 어떤 업종이든 상관이 없다.

이러한 조건에서 근무하는 디자이너는 안정적인 수입, 복리후생
혜택, 유급 휴가를 비롯한 직장 생활의 다양한 장점을 누릴 수 있다.
하지만 이 조건들이 디자이너에게 정신적으로도 이로울까? 인하우스로
일하면 디자이너 개인의 성장과 발전에도 도움이 될까? 물론 경우에
따라 다르다. 다만 장점이 있다면, 디자이너가 한 가지 일 또는 범위가
제한된 프로젝트에만 충실하면 된다는 것이다. 따라서 계속해서 새로운
조건, 새로운 클라이언트, 새로운 요구사항에 적응하기 위해 혼란을
겪을 필요 없이 일관성 있게 디자인 기술을 연마하고 개발할 수 있다.
그리고 항상 그런 것은 아니지만, 전반적으로 스튜디오에서 일하는
것에 비해 안정성이 좀 더 보장된다. 인하우스
디자이너는 같은 일을 하는 독립 디자이너에
비해 불안감을 덜 느끼며, 더욱 안정적인
작업 공정을 보여 줄 가능성이 높다.

물론 앞서 나열한 혜택들을 전혀
제공하지 않는 인하우스 근무도 있다. 이런
지옥 같은 근무 조건은 길에서 미친 개를
마주쳤을 때처럼 피해 가는 수밖에 없다.
하지만 대체로 독립 디자인 스튜디오보다는

**신참 디자이너는 인하우스
근무를 통해 회사라는
것이 어떻게 굴러가는지
그 내부 사정을 파악할
수 있다. 이는 차후
회사나 클라이언트를
직접 상대하게 되었을
때 반드시 필요한
통찰력이다.**

인하우스 근무를 하면 좀 더 풍부하고 현실적인 작업 경험을 쌓을
수 있어서 나중에 자기 사업을 차릴 때 실질적으로 도움이 된다. 신참
디자이너는 인하우스 근무를 통해 회사라는 것이 어떻게 굴러가는지
그 내부 사정을 파악할 수 있다. 이는 차후 회사나 클라이언트를 직접
상대하게 되었을 때 반드시 필요한 통찰력이다. 기업의 조직 구조,
명령 체계, 의사 결정 방식, 공급자를 대하는 태도 등을 직접 목격하고
체험할 수 있다는 점은 교육적으로도 상당히 도움이 된다. 뿐만 아니라
완벽하게 합리적인 회사나 클라이언트는 존재하지 않는다는 사실도
알게 된다. 클라이언트도 인간이기 때문에 모순된 정체성과 파악하기
힘든 복잡한 관습에 따라 행동하기 마련이며, 협상과 적응을 통해서만
이들과 가까워질 수 있다. 인하우스 디자이너로 일하면 변화무쌍한
기업의 생리를 이해하고 이에 대처하는 데 필요한 경험을 쌓을 수 있다.
따라서 우리가 성숙하고 능력 있는 디자이너로 완벽하게 거듭나기
위해서 필수적인 경험이라고 봐도 무방할 것이다.

더 읽을거리
www.aiga.org/content.cfm/guide-careerguide

Installations 설치

전통적으로 그래픽 디자인은 평면적인 형태였으나 이제는 더 이상 그렇지 않다. 점점 더 많은 디자이너들이 입체 작품을 제작하고 있다. 이들은 조각을 하는 것이 아니라 그래픽 설치물을 만드는 것이다. 이런 설치물은 박물관, 상점 등 곳곳에 산재해 있다.

스크린 기반이든 종이에 인쇄되었든, 전통적인 그래픽 디자인은
평면적이고 2차원적이었다. 따라서 그래픽 디자인은 무언가의 표면에
표현하는 방식이라는 통념이 생겨났다. 많은 이들의 마음속에 그래픽
디자인은 버려질 수 있고 잊혀질 수 있는 대상, 즉 피상적인 대상으로
인식되는 경향이 있다.

미술계는 이미 오래전 평면 회화의 한계를 인식했다. 그리고
현대 미술은 좀 더 실제적인 3차원의 세계를 향해 방향을 틀었다.
미술가들은 관람객이 걸으면서 탐색할 수 있는 공간감 있는 작품을
만들어 냈다. 포름알데히드로 채운 수조에 상어를 넣은 작품도 있고,
거대한 방수포로 포장한 건물도 있으며, 쓰고 난 콘돔과 핏자국 있는
속옷 등이 널브러져 있는 지저분한 침대도 있다. 이러한 대상들을
갤러리로 가지고 들어와 설치 미술이라고 지칭하기 시작하자, 관람객은
그 주변을 돌아다니거나 직접 만져 보면서 작품을 체험하게 되었다.

전시 디자인, 박물관 디자인, 사이니지 디자인 등 다양한 형식의

위, 다음 페이지

프로젝트: 「포에버Forever」 비디오 월 설치물
연도: 2008
클라이언트: 빅토리아 앨버트 박물관
크리에이티브 디렉터: 매트 파이크, 카르슈텐 슈미트,
사이먼 파이크
프로젝트 매니저: 필립 워드(유니버설 에브리씽)
런던의 빅토리아 앨버트 박물관에 있는 연못 위에는
사운드트랙에 맞추어 계속해서 변하는 애니메이션
설치물이 있다. 이것은 장소 특정적으로 맞춤 제작된
「포에버」라는 제목의 설치물로, 연못 한가운데서
독특한 시청각 영상물이 매일매일, '영원토록' 생성된다.
이 설치물은 마치 연못에서 샘솟는 것처럼 보이며,
끊임없이 하늘을 향해 솟아오른다. 작품의 움직임과
율동은 가운데의 척추를 중심으로 음악에 반응하면서
발생한다. http://universaleverything.com

3차원 그래픽 디자인이 생겨난 지도 꽤 시간이 흘렀다. 1950년대에도
이미 입체물을 활용하여 복잡한 정보를 설명하거나, 상점 혹은 갤러리
환경에 흥미롭고 참여적이며 상호작용이 가능한 대상을 설치한
사례들이 있었다.

릭 포이너는 독일의 그래픽 디자이너 빌 부르틴Will Burtin에 관한
책의 서평을 쓰면서, 부르틴이 "우리가 흔히 숭배하는 디자인 영웅들,
즉 폴 랜드, 요제프 뮐러-브로크만, 빔 크라우벨 같은 사람들과
비교해도 전혀 뒤쳐지지 않는 인물이며, 어떤 의미에서는 이들보다 훨씬
흥미롭다."[1]고 썼다.

부르틴은 히틀러의 지시를 받은 괴벨스로부터 나치당의 선전
본부장을 맡아 달라는 요청을 받자 나치 독일로부터 도망쳐 나왔다.
그는 미국으로 망명했고, 평생 다시는 독일어를 쓰지 않겠다고
맹세했다. 1957년 그는 어느 제약 회사의 홍보 조형물 작업을 맡게
되었는데, 이때 그는 거대한 인간 세포 모형을 만들자는 의견을 내놓았다.
포이너는 이 조형물에 대해 다음과 같이 언급했다. "부르틴의 세포
모형은 실제 크기의 백만 배 이상으로, 사람이 충분히 걸어서 통과할
수 있는 크기였다. 주재료는 플라스틱이었는데, 당시 기준에서는 역사상
가장 복잡한 플라스틱 조형물이었다. 또한 약 1.6킬로미터에 달하는
전선과 점멸하는 전구들이 동원되어 마치 세포가 살아 있는 것 같은
효과가 구현되었다. 천만 명 이상의 관람객이 이 설치물을 보러 왔고,
1959년에는 BBC 방송에도 출연했다."

요즘 기준에서 볼 때 부르틴의 작업은 충분히 '인터랙티브'하지
못하다는 평가를 받을 수도 있다. 첨단 기술 시대에 어떤 방식으로든
사용자와의 상호작용 없이 정보를 전달하는 경우는 없기 때문이다.
예를 들어 요즘 박물관이나 과학 전시 시설은 몰입적 체험을 할 수 있는
시설을 필히 갖추고 있다.

디자이너의 입장에서 이러한 현상에 발맞추기 위해 스크린 기반
미디어, 즉 컴퓨터 화면이나 플라스마 화면, 비디오 월 같은 매체를
활용하려고 하는데, 이는 결국 평범하고 식상한 설치물로 이어지게
된다. 영국의 디자인 회사 와이 낫 어소시에이츠Why Not Associates는
「플록 오브 워즈Flock of Words」라는 타이포그래피 설치물 시리즈를
제작했다. 이것은 타이포그래피를 3차원이라는 세계에서 구현한 유명한

작품이다. 또 한 명의 영국 디자이너인 쿠엔틴 뉴어크Quentin Newark는
실제로 완벽하게 작동하는 해시계를 디자인해 런던 국회 의사당 바깥
인도에 설치해 놓았다.

런던에서 활동하는 설치 전문 아티스트 그룹인 유나이티드 비주얼
아티스트United Visual Artists(UVA)는 인터랙티브 설치물의 개척자다.
이들은 정교한 컴퓨터 프로그래밍을 통해 인상적인 시각 효과를
구현하기로 유명하며, 매시브 어택과 U2의 공연 세트 작업으로 이름을
알렸다. 파리에 설치된 「트립틱Triptych」◆이라는 작품은 UVA의 창의적
인터랙티브 설치물의 진수를 보여 준다고 할 수 있다. UVA 웹사이트의
작품 설명에 따르면 이 설치물은 "다가오는 사람들의 움직임에
반응하는 세 개의 사색적인 존재들로 구성되어 있으며, 소리와 빛을

◆ UVA의 트립틱은 세 개의 영상물이 하나의 세트를 이루는 형식을 하고 있다. 이 작품의 제목은
　가톨릭에서 전통적으로 내려오는 세 폭짜리 제단화를 지칭하는 용어를 차용한 것이다.

생생하게 경험하도록 함으로써, 기념비적,
장소 특정적 LED 조형물에 대한 UVA의
탐구를 새로운 차원으로 끌어올린
결과물"[2]이라고 한다.

　　만질 수 있는 디자인, 오감을 통해
생생하게 체험할 수 있는 디자인, 그리고
통제된 환경 조건에서 상호작용할 수 있는
디자인을 만드는 것, 이는 점차 오늘날의
디자이너에게 필수 요건으로 자리 잡아 가고 있다. 타이포그래피가
건축과 같다는 표현은 자주 들어 보았을 텐데, 이제는 그래픽 디자인과
건축의 연관성도 회자되고 있다. 『디자인 사전Design Dictionary』에서
'인터페이스 디자인interface design' 항목을 찾아보면 다음과 같은 설명이
나온다. "건축에서도 미디어적인 요소들이 발달했다. 미디어는 내부와
외부, 그리고 외부와 내부 사이에서, 생물학에서 말하는 '막'처럼
작용하면서 시스템과 제품 사이에 상호작용이 발생하게끔 해준다.
이러한 원리는 박람회, 전시회, 박물관, 건축 과정을 공개하는 건물들,
그리고 결국 인터페이스 그 자체에까지 적용될 수 있다. 상호작용은
휴대폰 같은 휴대용 기기를 통해서 발생할 수도 있고, 사람이 공간을
지나갈 때 그 위치와 분절 정보를 바탕으로 발생하기도 한다."[3]

첨단 기술 시대에 어떤 방식으로든 사용자와의 상호작용 없이 정보를 전달하는 경우는 없다. 예를 들어 요즘 박물관이나 과학 전시 시설은 몰입적 체험을 할 수 있는 시설을 필히 갖추고 있다.

더 읽을거리
R. Roger Remington and Robert S. P. Fripp, *Design and Science: The Life and Work of Will Burtin*, Lund Humphries, 2007.

1　"The Model Designer," *Creative Review*, December 2007에 실린 릭 포이너의 리뷰.

2　www.uva.co.uk

3　Michael Erlhoff and Timothy Marshall (eds.), *Design Dictionary: Perspectives on Design Terminology*, Birkhäuser Basel, 2008.

Integrated design 통합 디자인

'통합'이라는 용어가 통용된 지 꽤 오랜 시간이 지났다. 이제 통합 커뮤니케이션은 현대의 표준이 되었다. 그렇다면 이러한 현상은 특수 분야 전문가의 종말, 그리고 수공예 기술의 쇠퇴를 뜻하는가? 아니면 다양한 플랫폼을 오가며 활동하는 유능한 디자이너의 시대가 왔음을 보여 주는 증거인가?

영국의 디자인 앤드 아트 디렉션Design & Art Direction(D&AD)의 연례
시상식에는 '통합' 부문에 대해 수여하는 상이 있다. 이때 통합이라는
용어는 "전략적인 아이디어가 여러 범주의 적절한 미디어 채널을 통해
순조롭게 적용 및 활용되는 커뮤니케이션 솔루션"[1]이라고 정의하고
있다. 한편 미국 마케팅 협회는 같은 용어를 "브랜드 접촉점 또는 제품·
서비스·조직에 대한 전망이 특정 소비자에게 꾸준히, 그리고 적절하게
적용되도록 보장하는 기획 과정"이라고 정의한다.

　　최근 들어 단일한 플랫폼을 기반으로 하는 디자인 작업은

점차 감소하는 추세다. 대신 다양한 플랫폼에서 작동하면서 공존할 수 있는 대상이나 아이디어를 개발해 달라는 의뢰는 지속적으로 들어온다. 똑같은 메시지를 인쇄물뿐 아니라 다양한 스크린 기반 애플리케이션을 통해서도 전달하고 싶다거나, 사운드, 모션, 인터랙티비티, 다운로드용 콘텐츠 등을 첨가해 달라는 요청을 흔히 접할 수 있다.

최근에 나는 한 이동 통신기 제조사의 로고 프로젝트를 맡아서 진행한 적이 있다. 우선 몇 가지 다양한 아이디어를 종이에 인쇄해서 클라이언트에게 보여 주었는데, 그가 불편해 하는 듯한 느낌이 들었다. 그는 이 새로운 로고를 인쇄 매체에 적용할 계획이 전혀 없다고 말했고, 나는 이 얘기를 듣고서야 비로소 깨달았다. 작업을 종이에 인쇄할 것이 아니라 스크린으로 보여 줄 걸 그랬다는 사실을 말이다.

이와 같은 통합적 사고방식이 우리 삶 깊숙이 자리 잡고 있음을 더 확실히 깨닫게 된 계기는 유명한 CF 감독으로 활동하는 친구와의 대화를 통해서였다. 그의 말을 들어 보니, 호화판의 대명사라는 텔레비전 광고계조차 새로운 통합 문화의 영향권 아래에 들어와 있는 듯했다. 내 친구는 어느 광고 에이전시의 의뢰를 받아 프리미어 리그에서 뛰는 엄청나게 유명한 축구선수를 모델로 광고를 찍게 되었다고 한다. 이 훤칠하고 까칠한 억만장자(물론 그 축구선수를 말한다.)는 시간을 딱 하루밖에 낼 수 없었으며, 그나마 주어진 시간도 인터넷 동영상 팀, 지역 라디오 인터뷰 팀, 프로모션 사진을 찍는 스틸 사진가, 그리고 어느 출판사에서 파견 나온 또 한 명의 사진가와 나눠서 써야 했다는 것이다.

과거에는 이 모든 분야들이 텔레비전 광고에 비해 부차적이었다. 하지만 현실은 더 이상 그렇지 않았다. 내 친구는 CF 감독으로서 선견지명이 있기 때문에 광고와 커뮤니케이션 분야에 불어닥친 변화를 인정하고 있었으며, 다양한 미디어 플랫폼이 골고루 활용되어야 한다는 가치관에 대해서도 포용적이었다. 하지만 늘 최고의 전문가로서 자부심이 있었던 그는 모름지기 창작물이라면 최고의 미적·기술적 수준에 부합해야 한다는 의견을 심정적으로나마 버리지 못하고 있었다.

그리고 걱정을 했다. 그의 표현을 빌리자면 "유튜브에서 벌어지는 핸드헬드 촬영 동영상 쿠데타"에 의해, 그리고 통합 커뮤니케이션을 향해 개떼처럼 몰려드는 대중에 의해 이상적인 아름다움이 무너질까 두렵다는 것이었다.

통합 커뮤니케이션에 대한 수요가 발생할 때 전문 창작인들은 어떤 입장에 처하게 될까? 특화된 디자인 기량과 솜씨가 무색해지고 있다는 뜻인가? 아니면 다양한 매체를 넘나드는 새롭고 유연한 다기능성의 시대가 도래하고 있는 것인가? 단기적으로 보았을 때, 통합 커뮤니케이션에 대한 수요가 폭발적으로 증가하게 되면 결과물의 수준은 떨어질 수밖에 없다. 시민 언론, 자체 제작 콘텐츠 등 미디어의 민주화는 많은 이득을 가져오지만, 제작 수준 측면에서는 보잘것없다. 그러나 다시 잘 생각해 보면, 디자인은 이미 이러한 절차를 여러 차례 겪어 왔다. 새로운 기술이 발달할 때마다, 그리고 미디어 변혁이 일어날 때마다, 디자이너들은 매번 적응의 시간을 거쳤다. 그들은 대체로 이미 이와 같은 현상에 대한 유경험자다. 예를 들어 애플 맥의 출시와 함께 타이포그래피는 소름 끼치도록 세련된 모양새를 갖추게 되었다. 그리고 월드 와이드 웹이 등장하는 순간, 기존의 웹사이트는 마치 원시인이 디자인한 것처럼 보이게 되었다.

이 두 경우 모두 디자이너들은 도전을 통해 발전을 이끌어 냈다. 더 나아지려면 새로운 사고와 작업 방식에 적응해야 한다는 사실을 알기 때문이다. 그래서 디자이너들은 작업에 착수했고, 오늘날 우리가 익숙하게 쓰는 기술적·미적 기준을 세상에 내놓을 수 있었다. 나는 이것과 똑같은 과정을 통합 디자인도 겪고 있다고 본다. 디자이너들은 커뮤니케이션이 다양한 미디어 환경에서 작동해야 한다는 사실을 알고 있으며, 이를 실현시키기 위해 초심으로 돌아가고 있다. 그 결과 작업 수준이 떨어지는 것이 아니라 오히려 나아지는 모습을 볼 수 있다. 디자이너들은 통합 커뮤니케이션이라는 변화를 겪으면서 각자가 지닌 고유의 기술을 더욱 중시하게 되었을 뿐 아니라, 전산학이나 공학 같은 인접 분야에 대한 재능까지도 발휘하고 있다.

더 읽을거리
Robyn Blakeman, *Integrated Marketing Communication: Creative Strategy from Idea to Implementation*, Rowman & Littlefield, 2007.

1 디자인 앤드 아트 디렉션 웹사이트
http://www.dandad.org

Interactive design
인터랙티브 디자인

모든 그래픽 디자인은 인터랙티브하다.
하지만 최근 들어서 좀 더 진정한 의미에서의
인터랙티비티, 즉 상호작용을 실현할 수 있게
되었다. 사용자가 콘텐츠를 인식하고, 정렬하고,
생성하는 방식을 직접 결정할 수 있게 된 것이다.
이러한 과정에는 새로운 디자인 심리학, 그리고
디자인 과제에 대한 참신한 접근 방식이 반드시
필요하다.

인터랙티비티는 꾸준한 기술 개발을 통해 실현된 개념이며, 그래픽
디자인 역사에서 금속 활자가 나온 이래 가장 중요한 변혁이라고 할 수
있다. 인터랙티비티는 현대 디자이너의 의미와 정의를 가장 현저하게 바꿔
놓았다. 과거의 디자인은 '고정된' 콘텐츠를 가지고 수동적인 관중에게
호소하는 과정이었다. 그러나 이와 같은 개념은 하루 아침에 뒤바뀌어
버렸다. 오늘날 디자인은 '사용'되는 대상이며, 심지어 사용자가 자신만의
콘텐츠를 생성할 수도 있게 되었다. 개인 블로그, 자체 제작 텔레비전 채널
등이 그 대표적인 예다.[1]

사실상 손글씨로 쓴 포고문을 나무에 못으로 박아 게시하던 중세
시대에도 디자인은 이미 상호작용을 추구하고 있었다고 주장해 볼 수
있다. 읽는 사람은 메시지와 상호작용을 한다. 즉 메시지를 읽고 정보를
얻는다. 하지만 어디까지나 일방적으로 글을 읽고 그 정보에 반응할 뿐
포고문 자체와 직접적으로 교류하는 것은 아니다. 포고문을 떼 내어
그 위에 답변을 쓰지 않는 이상 말이다. 물론 이것도 상호작용이기는
하지만 수동적인 상호작용이다. 지금은 달라졌다. 새로운 인터랙티브
기술 덕분에 진정한 상호작용이 가능해진 것이다. 이제 우리는 콘텐츠에
질문을 던질 수 있고, 이것을 재구성할 수도 있다. 그리하여 디자이너의
사고와 행동 양식뿐 아니라 사용자의 반응에도 혁명적인 변화가
일어났다.

실생활에서 이러한 예는 수없이 찾아볼 수 있다. 페이스북,
마이스페이스, 비보Bebo 같은 웹사이트를 통해 전 세계적인 범위의
사회적 교류가 가능해졌다. 방송 산업의 경우 뉴스 보도에서 자체 제작
콘텐츠에 대한 의존도가 크게 늘어났다. 항공사 웹사이트에 들어가면
고객들이 온라인으로 탑승 수속을 하고 좌석까지 선택할 수 있다.
그리고 전시장이나 갤러리에서는 관람자가
전시물을 조작하고 직접 참여할 수 있다.
이와 같은 인터랙티비티는 엄청난 현대 기술
발전을 기반으로 실현된 것이다. 이제 더
이상 인터랙티비티가 없는 삶이란 상상조차
할 수 없게 되었다.

이러한 현실에서 디자이너의 역할은
무엇일까? 그리고 인터랙티비티는

**인터랙티비티에 대한
수요가 끝없이 늘어나면서
그래픽 디자인은 모든
종류의 디지털 메시지를
유연하게 전달해 주는
이타적인 매개체의
역할만을 맡게 되는 것이
아닐까?**

위

프로젝트: 모비의 「호텔Hotel」 웹사이트
연도: 2005
클라이언트: 뮤트 레코드
디자이너: 스튜디오 톤Studio Tonne
모비의 「호텔」 음반 발매에 맞춰 제작된 홍보
웹사이트로, 인터랙티브한 가상 호텔의 형식을 띠고
있다. 이 홍보 웹사이트는 방문자가 '투숙객'이 되어 호텔
잔디밭에서 테니스를 치거나 모비의 음악으로 자신만의
사운드트랙을 만드는 등, 몇 가지 인터랙티브 기능을
수행할 수 있도록 구성되어 있다.
www.studiotonne.com/digital/hotel

실제적으로 무엇을 뜻하게 될까? 완벽한 사용성 구현을 중시하는
추세에 밀려 권위적이고 틀에 박힌 메시지들이 자취를 감추게 되지
않을까? 아니면 인터랙티비티에 대한 수요가 끝없이 늘어나면서, 그래픽
디자인은 모든 종류의 디지털 메시지를 유연하게 전달해 주는 이타적인
매개체의 역할만을 맡게 되는 것이 아닐까?

오늘날 디자이너에게 당면한 문제는 디자인의 품질과 수준을
어떻게 유지하는가이다. 디자인의 내용과 형식에 대한 통제권을
사용자에게 넘겨주게 되면, 최고 수준의 디자인 표현은 보장할 수 없다.
제품 디자이너와 건축가들은 이미 이 같은 싸움을 수십 년째 계속하고
있다. 그래픽 디자이너와 마찬가지로 이들 역시 형태와 기능을 규정하는
사람들이다. 하지만 사용자는 언제든지 제품이나 건축물의 기능, 그리고
결과적으로 그 형태까지 바꿔 놓을 수 있다. 예를 들어 건물이 마음에
들지 않으면 다른 색으로 칠할 수 있다. 자동차 디자인이 마음에 들지
않으면 튜닝을 하면 된다. 이러한 사실은 역대 최고의 제품 디자이너와
건축가들조차도 겸손하게 만들며, 이들로 하여금 사회적 책임감을
느끼게끔 한다.

지금까지의 그래픽 디자인은 이처럼 솔직하지 않았다. 디자이너는
겸손할 필요가 없었다. 전통적으로 디자이너가 제시하는 콘텐츠는
디자이너가 통제해 왔기 때문이다. 디자인을 제안하는 것은 디자이너의
특권이었고, 클라이언트만 설득할 수 있으면 그대로 따랐다. 따라서
디자인 콘텐츠와의 상호작용을 허락하는 일, 즉 사용자의 요구에
맞추어 디자인을 만들고, 조작하고, 활용하게 하는 행위는 디자이너
입장에서 굉장히 낯선 상황이다. 여기에 인터랙티비티까지 가담하면
상황은 점점 더 복잡해진다. 인터랙티비티의 맥락 안에서 그래픽
디자인은 제품 디자인이나 건축과 마찬가지로 점점 더 절대적인
통제력을 잃어 간다.

그래픽 디자이너 중에 휴먼 컴퓨터 인터랙션human-computer
interaction(HCI) 분야에 종사하는 사람이 많은데, 이는 곧 인간이 화면과
상호작용한다는 뜻이다. 그런데 우리는 인간과 기계 사이의 진정한
인터랙션을 구현할 만반의 준비가 되었는가? 현금자동입출금기ATM
디자인을 예로 들어 보자. 단순한 기계 같지만 고려할 점이 한두 가지가
아니다. 우선 지면에서부터 화면까지의 높이라든가 조명 같은 주변적인

여건은 말할 것도 없고, 보안, 사용성, 화면 색상, 타이포그래피, 브랜딩 등 수없이 많은 요소를 디자인에 포함시켜야 한다. 사람과 상호작용하는 기계를 디자인한다는 것은, 보기 좋은 포스터나 효과적인 전단지를 만들기 위해 책상머리에 앉아서 그래픽 요소들을 배치하기만 하는 전통적인 그래픽 디자이너의 역할과는 근본적으로 다르다. 우리는 이런 전통적인 디자이너의 역할로부터 이미 먼 길을 떠나왔다.

오늘날 인터랙션 디자이너로 활동하기 위해서는 인지심리학자, 사회학자, 제품 디자이너, 엔지니어, 컴퓨터 과학자 등 디자인 이외의 분야에 종사하는 전문가들과 협업하지 않으면 안 된다. 다른 말로 인터랙티브 디자인을 구현하려면 다른 사람들, 그리고 다른 기술들의 참여가 필수적이라는 사실을 인식해야 한다. 빌 모그리지Bill Moggridge는 『디자이닝 인터랙션Designing Interactions』이라는 훌륭한 책에서 이렇게 주장했다. "복잡성에 대면하고 이에 적응하려면, 집단의식이 중요하다. 즉 개인으로서가 아니라 집단으로서 디자인을 창조할 수 있는 학제적인 팀을 꾸리는 것이 훨씬 효과적이라는 말이다."

더 읽을거리
Bill Moggridge, *Designing Interactions*, MIT Press, 2006.

1 커런트 티브이Current TV 는 자체 제작 콘텐츠로 운영되는 세계 최초의 인터넷 텔레비전 채널로, 24시간 방영한다.◆

Internships 인턴십

인턴십 제도는 디자인계의 일부로 정착되었다. 졸업생들 대부분에게 인턴십은 경력을 쌓기 위해 불가피하게 거쳐야 하는 첫 번째 관문이다. 하지만 인턴십이라고 해서 다 이로울까? 혹여 노동력 착취나 시간 낭비는 아닐까? 그렇다면 좋은 인턴십과 나쁜 인턴십은 어떻게 구분하는가?

미국 그래픽 아트 협회AIGA는 온라인 상으로 인턴십이라는 주제에 대한 유용한 지침들을 제공한다. 이 웹사이트를 보면 인턴십을 이렇게 정의하고 있다. "인턴십이란 고학년 학생 또는 최근 졸업생을 대상으로 하는 디자인 스튜디오 임시직이다. 디자인 스튜디오는 일반적으로 프로젝트 단위 또는 여름 방학이나 한 학기 등 기간제로 인턴을 고용할 수 있다. 디자인 전공 학생들과 신진 디자이너들은 멘토와 교류하면서 교육의 범위를 확장할 수 있고, 전문적인 디자인 환경을 몸소 체험하면서 직업 훈련을 받는다. 한편, 인턴을 채용하는 디자인 스튜디오는 각 인턴의 독특한 접근 방식과 관점, 그리고 노동력을 통해 창작 과정에서 이득을 얻는다."

이렇게만 된다면 아주 바람직할 것이다. 하지만 현실은 다를 수

◆ 커런트 티브이는 2013년 8월부로 서비스가 종료되었고, 알 자지라에서 인수하여 알 자지라 아메리카Al Jazeera America로 대체되었다. http://america.aljazeera.com

있다. 사는 것이 다 그렇겠지만, 좋은 인턴십 (앞에서 제시한 모범 답안대로 이루어지는 인턴십)과 나쁜 인턴십(인턴을 값싼 노동자로 취급하고, 멘토링이나 교육을 전혀 제공하지 않는 비양심적인 스튜디오에서의 인턴십)이 있다. 나는 디자이너에게 취업 후 처음 몇 년 동안 나쁜 작업이란 없다는 의견을 앞서 제시한 바 있다.(p.136 '일자리' 참조) 좋은 경험뿐 아니라 나쁜 경험을 통해서도 배움을 얻기 때문이다. 하지만 인턴십은 다르다. 인턴십은 졸업생이 직업 경력을 쌓기 위해 피할 수

> 인턴의 교통비조차 지불할 생각이 없는 스튜디오라면 경계하는 것이 좋다. 물론 돈이 없는 스튜디오라고 다 일할 만한 가치가 없는 것은 아니겠지만, 일반적으로 인턴에 대한 고용 기준을 명확하게 갖추어 놓고 임금 지불의 의무를 지키는 회사가 더 나은 직업 경험을 제공할 확률이 높다.

없는, 필수에 가까운 단계다. 따라서 모든 인턴십은 반드시 졸업생에게 도움과 조언, 지도, 그리고 실습 경험을 제공할 의무가 있다. 또한 인턴십 제의가 들어왔다고 해서 모두 수락할 만한 가치가 있는 것은 아니기 때문에 졸업생들은 가치 있는 인턴십을 분별하는 방법을 터득해야만 한다.

좋은 인턴십을 통해서 무엇을 기대할 수 있을까? 인턴은 전문적인 환경에서 디자인 작업을 체험할 수 있어야 한다. 또한 작업 공간을 제공 받아야 하고, 경력 있는 디자이너들의 작업 과정을 관찰할 수 있어야 한다. 뿐만 아니라 일정 수준의 멘토링을 받아야 하며, 관찰자로서, 때로는 참가자로서 회의나 프레젠테이션에 참석할 기회도 얻어야 한다. 인턴은 디자이너로서의 직업관과 윤리의식을 배울 수 있어야 한다. 즉 스튜디오 생활이 어떤 것인지 안내를 받고, 스튜디오 에티켓에 대해서도 배워야 한다. 무엇보다도 실제 작업 경험을 최대한 많이 할 수 있어야 한다. 일이 좀 고되더라도 자기 작업이라고 부를 만한 무언가를 만들어 낼 기회를 가질 수 있어야 한다. 마지막으로 임금이 지불되어야 한다. 교통비가 되었든, 굶어 죽지 않을 정도의 최저 임금이 되었든, 금전적인 보상이 따라야 한다.

그렇다면 나쁜 인턴십은 어떤 것인가? 어떤 스튜디오는 인턴들을 구석에 몰아넣고 시시한 허드렛일만 시킨다. 그 덕에 정직원들은 좀 더 생산적인 일에 몰두할 수 있을지 모르겠지만 말이다. 런던에서 꽤 유명한 디자인 스튜디오에서 인턴으로 근무한 젊은 디자이너와

이야기를 나눈 적이 있다. 인턴십을 통해 무슨 일을 했는지 물었더니, "다른 사람들이 하기 싫어하는 일은 모조리 내 차지였어요."라고 대답했다. 인턴을 값싼 노동자로 취급하는 스튜디오에 들어가게 되면, 인턴은 무시를 당하고, 실질적인 교육을 전혀 받지 못하며, 아무런 직업적·윤리적 조언을 얻지 못한다. 게다가 나쁜 스튜디오에서 근무하는 인턴은 급여를 받지 못할 확률이 높다.

돈을 지불하느냐, 하지 않느냐, 나는 이것이 제대로 된 인턴십을 판단하는 중요한 기준이라고 생각한다. 인턴의 교통비조차 지불할 생각이 없는 스튜디오라면 경계하는 것이 좋다. 물론 돈이 없는 스튜디오라고 다 일할 만한 가치가 없는 것은 아니지만, 일반적으로 인턴에 대한 고용 기준을 명확하게 갖추어 놓고 임금 지불의 의무를 지키는 회사가 더 나은 직업 경험을 제공할 확률이 높다.

인턴은 전문적인 환경에서 디자인 작업을 체험할 수 있어야 한다.

한편 스튜디오가 의미 있고 도움이 되는 인턴십을 제공할 의무가 있듯이, 인턴에게도 제대로 업무를 수행할 의무가 있다. 규모가 크든 작든 간에, 대부분의 디자인 스튜디오는 극심한 마감 스트레스에 시달린다. 따라서 인턴에게 무제한적으로 시간을 투자할 수 없다. 인턴은 이러한 상황을 존중해서 스스로 유용한 사람이 되려고 노력해야 할 것이다. 자발적으로 의욕과 열정을 보이는 인턴의 경우 가만히 앉아서 일을 시켜 주기만을 기다리는 인턴에 비해 더 많은 관심과 기회를 얻을 것이 자명하다. 나 역시 두 종류의 인턴을 모두 겪어 보았는데, 전자가 인턴십의 장점을 더 많이 경험하게 될 가능성이 훨씬 높다고 본다.

더 읽을거리
www.aiga.org/a-guide-to-internships

Italics and obliques

이탤릭과 오블리크

이탤릭체와 오블리크체는 텍스트에 다양성과
개성을 더해 줄 뿐 아니라, 문법적인 측면에서는
단어나 문장을 구분하거나 강조하는 효과를
내는 데 활용할 수 있다. 또한 크기를 확대하면
우아하면서도 극적인 레이아웃을 구현할 수 있다.
그런데 알파벳에서 이탤릭과 오블리크는 반드시
필요한가? 그리고 이 둘의 차이는 무엇인가?

위

프로젝트: 이탤릭 포스터
연도: 2008
클라이언트: 자기 주도 작업
디자이너: 에이빈 몰베르Eivind Molvaer
사진가: 스벤 엘링겐Sven Ellingen
디자이너 에이빈 몰베르가 제작한 재치 있는 포스터.
사실 오블리크 포스터라고 부르는 것이 맞다.
www.eivindmolvaer.com

알파벳에서 이탤릭체가 처음 나온 것은 15세기 이탈리아 르네상스 시대의
일이다. 초창기에는 소문자만 이탤릭으로 표현했으며, 정체와 혼용하는
일은 절대 없었다. 16~17세기가 되어서야 타이포그래퍼들은 비로소
이탤릭체와 정체를 한 줄에 같이 쓰는 이단을 범했다. 이탤릭체는 보통
오른쪽으로 약 10도 정도 기울어져 있다. 또한 필기체로 흘린 듯이 표현된
모습을 보면 그것이 캘리그래피에 기원을 두고 있음을 짐작할 수 있다.

이탤릭체는('트루 이탤릭'이라고 부르기도 한다.) 똑바로 선 정체와
확연하게 차이가 나도록 디자인되었으며,
오블리크체와 혼동해서는 안 된다.
오블리크체란 일반적으로 산세리프
알파벳을 다른 조작 없이 단순히 기울여
쓰기만 한 것이다. 따라서 푸투라 같은
산세리프 글자꼴의 오블리크와 정체
버전을 보면, 기울어졌는지 아닌지 여부만
제외하고 서로 상당히 비슷하게 생겼다.
한편 배스커빌의 이탤릭과 정체 버전을 보면,
둘 사이에 연관성이 보이기는 하지만 많이

> 푸투라 같은 산세리프
> 글자꼴의 오블리크와 정체
> 버전을 보면, 기울어졌는지
> 아닌지 여부만 제외하고
> 서로 상당히 비슷하게
> 생겼다. 한편 배스커빌의
> 이탤릭과 정체 버전을
> 보면, 둘 사이에 연관성이
> 보이기는 하지만 많이
> 다르게 생겼다.

다르게 생겼다. 넥서스 산스 등 일부 현대 산세리프 글자꼴 중에서는
맞춤형 이탤릭 버전을 제공하는 경우도 있다.

이탤릭과 오블리크 외에도 기울여서 표현하는 방법이 하나 더
있다. 현대에는 컴퓨터 조판 기술을 사용하기 때문에 사실상 어떤
글자꼴이든 원하는 대로 기울일 수 있다는 말이다. 그럼에도 불구하고
타이포그래피의 완결성을 유지하기 위해서는 인위적으로 이탤릭체를
만들어서는 안 된다. 유능한 타이포그래퍼라면 마치 미식가가 갑각류
알레르기를 피하듯이 이런 선택을 피해야 할 것이다.

그렇다면 이탤릭이나 오블리크는 언제 쓰는 걸까? 대부분의
신문과 잡지에서는 책 제목을 이탤릭체로 표기한다. 예를 들어 글을
읽다가 영화 제목이 나왔는데 이탤릭으로 표기되어 있지 않으면
알아보기 어려운 경우가 많다. 하지만 매체마다 나름의 기준이 있다.
예를 들어《가디언》은 본문에 나오는 제목을 이탤릭체로 쓰지 않는다.
예를 들어「타임 이즈 나우The Time is Now」라는 영화를 지칭할 때,
이 매체는 단어 첫 글자만 대문자로 쓰는 방식을 사용한다. 그리고

이렇게 하더라도 별로 혼란스럽지 않다. 최근 들어 인터넷의 영향으로 제목을 이탤릭체로 표기하는 대신 가는 밑줄을 쳐서 구분하는 경우도 심심찮게 볼 수 있다. 심지어 형광펜 옵션을 사용하여 색깔로 강조하는 방식도 본 적이 있다.

타이포그래피가 전반적으로 좀 더 자유로워지고 전통에 얽매이지 않게 되면서 이탤릭과 오블리크 역시 창의적인 감각을 통해 응용해서 쓰게 되었다. 이 두 가지 스타일 모두 잘 어울리기만 한다면 어디에든 자유롭게 써도 무방하다. 다만 한두 가지 규칙 정도는 지키도록 하자. 우선 전부 대문자로 된 단어에 이탤릭까지 적용하는 경우는 거의 보지 못했다. 오블리크는 가능하지만, 이탤릭은 안 된다. 한 가지 더. 앞에서 말했듯이 정체를 디지털 소프트웨어를 써서 임의로 기울여서는 안 된다. 혹시라도 그런 마음이 든다면 허벅지를 바늘로 찔러 가면서 필사적으로 참도록 한다.

더 읽을거리
http://typophile.com/node/12475?

J

Japanese design 일본 디자인

서구의 그래픽 디자이너에게 일본은 풍요의 땅이다. 모든 것이 그래픽적으로 흥미로우며, 시각 효과는 광장히 심오하고 영속적이다. 하지만 일본 디자인이 실제로 얼마나 특별하기에 서구인들이 푹 빠져 버린 걸까? 정말 그렇게까지 다른가?

서구의 디자이너는 누구나 정규 교육의 필수 과정으로 일본을 견학한다. 일본을 방문하는 디자이너들 모두가 완전히 압도당한 채 귀국하기 마련이다. '압도당한다'는 표현이 진부하게 느껴질지 모르겠으나, 서구 디자이너들이 체감하는 일본 그래픽 디자인의 효과를 그보다 더 적절하게 표현할 방법을 찾지 못하겠다. 일본에 다녀오고도 무덤덤한 디자이너는 당장 보험 설계사나 회계사로 직업을 바꾸는 편이 낫겠다.

도쿄의 첫 인상은 마치 그래픽 디자인으로 폭격을 맞은 것 같은 느낌을 준다. 각종 네온사인, 옥외 광고판, 그리고 전광판들이 망막을 자극하면 우리는 어느새 황홀경에 빠지게 된다. 일본 문화의 그래픽 디테일도 감탄을 자아낸다. 티켓, 영수증, 식품 패키지, 과자 포장지, 그리고 온갖 사소한 인쇄물들이 단숨에 소장 가치가 높은 물건으로 인식된다. 그래서 우리는 여행 가방 가득히 이 우월한 시각 문화에 대한 증거물들을 채워 넣는다.

하지만 일본 그래픽 디자인이라고 해도 어차피 다 상업 광고물이라는 사실에는 변함이 없지 않은가? 세상 어디를 가든 우리는 상업 광고물의 지배를 피해 갈 수 없는 게 아닌가? 우리의 세계관을 좌지우지하는 브랜드 오너들과 무자비한 대기업들이 퍼붓는 시각적인 폭격 따위를 긍정적인 시선으로 바라본다는 게 좀 이상하지 않나? 물론 맞는 말이다. 하지만 일본 그래픽 디자인에는 뭔가 색다른 점이 있다. 흔해 빠진 사소한 그래픽 디자인조차도 완벽한 세련미를 갖추고 있으며, 여기에 낯섦이라는 참신한 매력까지 가미되어 있다. 서구의

상업적 그래픽 디자인을 보면 분명히 불쾌감을 느꼈을 텐데, 그 일본식 버전에는 매료되고 만다. 오늘날 다른 인종의 '타자성'을 논하는 것은 정치적 올바름에서 어긋나는 세상이 되었지만, 일본의 디자인만큼은 이런 식의 설명을 피할 수가 없다. 왜냐하면 일본의 시각 문화는 명백히 서구화된 것임에도 불구하고 뭔가 돈키호테다운, 무모하고 비현실적인 느낌의 서구화이기 때문이다. 그래서 동시에 익숙하기도 하고 낯설기도 하며, 같으면서도 다르다.

역사적으로 일본 예술가들은 항상 다른 문화를 차용해 왔다. 따라서 일본의 그래픽 디자인에서 서구의 영향이 많이 드러나는 것은 당연한 일이다. 여기서 중요한 점은 일본 디자이너들이 서구의 영향을 지극히 일본적인 방식으로 독특하게 바꾸어 놓음으로써 우리 눈길을 끄는 독창적인 그래픽 디자인 문화를 창조했다는 점이다.

훌륭한 일본 그래픽 디자인을 보면 그 의미가 곧바로 전달된다. 그래서 일본 글자를 전혀 읽지 못하는 우리 같은 사람들과도 곧바로 소통이 이루어진다. 필립 멕스는 다음과 같이 썼다. "일본인들은 비언어적 의사소통의 달인이다. 여기에는 여러 가지 이유가 있겠지만, 무엇보다도 의사소통에 오감을 모두 동원하라는 선禪의 가르침 때문일 것이다. 선종에서는 아예 '침묵이 곧 소통'이라고 명시하고 있다."[1]

현대 일본 그래픽 디자인의 양식은 다양한 출처를 바탕으로 발전해 왔다. 이를테면 일본 문자는 한자에서 파생되었는데, 한자는 표어문자, 즉 한 글자가 한 단어를 이루는 문자이기 때문에 글자마다 고도의 상징성과 관용적 의미를 지니고 있다. 이런 특성은 오늘날 일본의 그래픽 디자인에도 그대로 살아 있다. 제2차 세계대전 당시 서구의 디자이너들은 우키요에浮世繪라고 하는 평면적이면서도 비대칭적인 일본 목판화에 크게 심취했다. 일본 그래픽 디자인에 영향을 미친 또 하나의 중요한 문화는 바로 가몬家紋이다. 가몬은 예로부터 일본에서 가계, 혈통, 지위 등을 나타내기 위해 사용해 온 기하학적인 기호를 말한다. 이것은 유럽식의 모더니즘을 능가하는 그래픽적 순수성을

일본 문자는 한자에서 파생되었는데, 한자는 표어문자, 즉 한 글자가 한 단어를 이루는 문자이기 때문에 글자마다 고도의 상징성과 관용적 의미를 지니고 있다. 이런 특성은 오늘날 일본의 그래픽 디자인에도 그대로 살아 있다.

SEVEN exhibition
APRIL 8-22, 2005 PAO GALLERIES, HONG KONG ARTS CENTRE

위

프로젝트: 이너 로즈 넘버원Inner rose #01
연도: 2005
디자이너: 나카지마 히데키
홍콩 아트 센터의 파오 갤러리에서 열린 「세븐」 전시회에
출품한 작품이며, 세 가지 작품으로 구성된 연작 중
하나이다.

지니고 있으며, 이후 일본인들이 상표를 디자인하는 방식에도 지대한
영향을 미쳤다. 이 가몬이라는 전통 유산은 오늘날 일본 기업들의
로고 디자인에서도 흔히 찾아볼 수 있다. 한편 서구의 모더니즘과
구성주의도 현대 일본 그래픽 디자인의 형성에 크게 이바지했다.

20세기 후반에 이르러 일본이 세계에서 가장 극도로 산업화된
양대 국가 중 하나로 부상함에 따라, 그래픽 커뮤니케이션에 대한
수요도 증가했다. 일본에서 전후 그래픽 혁명을 이끈 인물로는 가메쿠라
유사쿠龜倉雄策를 들 수 있다. 일본 디자인계의 '대부'라는 별명으로도
잘 알려진 가메쿠라는 균형과 조화를 중시하는 일본의 전통에 서구적인
모더니즘을 가미했다. 그가 디자인한 1964년 도쿄 올림픽 포스터는
일본의 상징인 히노마루日の丸, 올림픽의 오륜, 서양식 타이포그래피라는
세 가지 요소가 결합된 결과물이다. 서구의 디자인계는 이 포스터를
통해 처음으로 일본 그래픽 디자인에 주목하게 되었다.

전후 일본 그래픽 문화에서 비범한 인물을 한 명 더 꼽자면,
요코오 다다노리橫尾忠則를 들 수 있다. 1960년대 이후 그의 작업은

일본을 넘어 타국에도 영향을 미쳤다. 그는 사진과 그래픽 요소들을 전형적인 일본의 방식으로 뒤섞음으로써 혼란스럽게 보이지만 동시에 강력한 구성과 디자인 감각을 자랑하는 놀라운 몽타주를 만들어 냈다. 그의 작업은 마일스 데이비스와 산타나의 음반 커버,[2] 그리고 다수의 책과 기사에서 찾아볼 수 있다.

또 한 명의 주요 인물은 사토 고이치佐藤晃一다. 1970년대부터 활동을 시작한 그는 선종의 잔잔한 분위기가 은근하게 배어나는 시적인 작품들을 만들어 내고 있다. 그의 작업은 일본의 위대한 문화유산인 명상법과도 맥을 같이한다. 한편 로스엔젤레스에서 유학한 후 도쿄로 돌아와 활동 중인 다케노부 이가라시伍十嵐威暢도 언급하지 않을 수 없다. 그의 디자인을 보면 건축에 대한 관심이 현저하게 드러나는데, 특히 그의 글자꼴 디자인 중에서 입체적인 건축물의 형상을 닮은 경우가 꽤 많다.

지난 10여 년 사이 현대의 일본 그래픽 디자인은 일본만의 개성을 다소 상실한 듯 보인다. 오늘날 일본 디지털 예술의 중심부에서 사토 고이치 같은 인물이 부상하는 사례는 거의 찾아볼 수 없다. 요즘 젊은 세대 디자이너 중 사토가 구현하는 시적인 감동에 필적할 만한 사람으로는 나카지마 히데키中島英樹[3]를 들 수 있다. 그는 음악가 사카모토 류이치의 음반 커버를 명상적인 분위기로 디자인함으로써 나름대로 위대한 일본 디자이너들의 계보를 잇고자 하는 것 같다. 하지만 그의 작업에서 나타나는 서구적인 분위기는 과거 일본 디자이너들의 작업에서는 찾아볼 수 없는 요소다.

일본 전통과 거의 무관해 보이는 일본의 디자이너들도 있다. 델라웨어Delaware[4] 같은 디자인 그룹이라든가, 디자이너이자 아트 디렉터인 하토리 가즈나리服部一成[5]를 보면 누가 봐도 국제적인 그래픽 디자인을 의식하고 반영한 디지털 미학을 구현하고 있다. 한편 일본 디자인이 영국 디자인에 미친 영향을 살펴보는 것도 흥미로운 일이다. 영국에서 상당히 유명하고 인정받는 디자인 그룹인 디자이너스 리퍼블릭Designers Republic이나 미 컴퍼니Me Company의 작업을 보면 다분히 일본적이다. 일본의 영향이 없었더라면 이와 같은 성격의 작품들이 절대 나오지 못했을 것이다.

1 Philip B. Meggs and Alston W. Purvis, *Meggs' History of Graphic Design*, 4th edition, Wiley, 2005.

2 요코오 다다노리는 1976년 컬럼비아에서 발매한 마일스 데이비스의 「아가르타Agharta」와, 역시 컬럼비아 레이블인 산타나의 「로터스Lotus」 일본판을 디자인했다.

3 www.nkjm-d.com

4 www.delaware.gr.jp

5 www.amazingangle.com/7/AD-Hattori.htm

더 읽을거리
Tomoko Sakamoto (ed.), *JPG 2: Japan Graphics*, Actar, 2007.

Justified text 양끝 맞춤

양끝 맞춤된 직사각형의 문단들이 지면에
배치되어 있으면 세련되고 깔끔해 보이는 효과가
있다. 이는 질서와 조직을 좋아하는 디자이너의
본능을 자극하는 흡족한 모양새라 할 수 있다.
한편 왼쪽 정렬의 텍스트는 다소 정신없고 산만해
보인다. 하지만 양끝 맞춤한 텍스트를 실제로
보기 좋게 만들기 위해서는 세심한 주의를
기울여야 한다.

위

프로젝트: 《드로우브리지The Drawbridge》
연도: 2009
클라이언트: 《드로우브리지》
디자이너: 스티븐 코티스Stephen Coates
편집 디자이너 스티븐 코티스가 디자인한 독립 계간지
《드로우브리지》의 지면으로, 양끝 맞춤 텍스트가
상당히 뛰어나게 구현되어 있다. 이 매체는 "언어, 사진,
드로잉을 통해 생각, 유머, 그리고 사색을 전달"하는
것이 목표라고 한다. 《드로우브리지》는 전체를 컬러로
인쇄한 브로드시트판 신문이다.
www.thedrawbridge.org.uk

양끝 맞춤된 깔끔한 텍스트 블록은 디자이너의 눈에 아주 매력적으로
보일 것이다. 이것은 판면 안에서 깔끔하게 떨어지기 때문에 상당히 보기
좋고 간결한 모습을 띤다. 하지만 가독성 측면에서는 어떨까? 1931년
에릭 길이 쓴 『타이포그래피에 관한 에세이An Essay on Typography』를 보면
다음과 같은 내용이 나온다. "글줄의 길이가 모두 똑같은 문서는 깔끔해
보이는 것 외에는 아무 가치가 없다. 이러한 문서는 막상 읽는 사람의
입장을 고려하지 않은 채, 책을 그저 미적 감상용으로만 생각하는
사람들의 취향을 편중되게 반영한 것이다."

　　디자이너 입장에서 우리는 텍스트 블록을 그래픽 도형으로
바라보는 경향이 있다. 그래서 가독성은 고려하지 않은 채 그것을
지면에 보기 좋게 앉히는 부분에만 세심한 노력을 기울인다. 양끝
맞춤을 한 텍스트가 깔끔하고 정돈되어 보인다는 점에는 의문의 여지가
없다. 물론 텍스트를 제대로 정렬했다는 전제가 필요하지만 말이다.
하지만 디자이너라면 누구나 아는 사실이 있는데, 바로 텍스트를 양끝
맞춤하려면 하나하나 직접 조정해야 한다는 점이다. 예를 들어 문서
편집 소프트웨어에 '자동 하이픈' 기능이 있기는 하지만 모든 경우를
완벽하게 잡아 주지는 못한다. 그래서 디자이너가 끊어진 단어들을
일일이 직접 확인하고 조절해야 하며, 이는 시간을 아주 많이 잡아먹는
작업이다.

　　양끝 맞춤이 더 심각한 문제를 초래하는 분야가 있다. 바로 웹
디자인이다. 웹 스타일 가이드Web Style Guide 웹사이트를 보면 다음과
같은 설명이 있다. "최신 버전의 브라우저(그리고 CSS)를 보면 양끝
맞춤을 지원하는 경우가 많다. 그러나 자간이 들쑥날쑥한, 아주
조악한 수준의 양끝 맞춤일 뿐이다. 저해상도 컴퓨터 디스플레이의
경우 자간을 세밀하게 조절하는 일은 아예 불가능하다. 양끝 맞춤은
요즘 웹 브라우저에 적용하기에 실용적인 편집 방식이 아니다. 게다가
양끝 맞춤을 제대로 구현하려면 자동 하이픈 기능이 반드시 필요한데,
웹 브라우저에서 이 기능이 제공될 기미는
전혀 보이지 않는다. 일단 현재로서는 양끝
맞춤된 웹 문서는 무조건 가독성에 문제가
발생한다고 보면 된다."[1]

　　한편 왼쪽 정렬을 하게 되면,

**디자이너라면 누구나
아는 사실이 있는데, 바로
텍스트를 양끝 맞춤하려면
하나하나 직접 조정해야
한다는 점이다.**

디자이너가 좀 더 신중하게 줄 바꾸기를 할 수 있다. 그 결과 독자의
입장에서는 텍스트가 더 자연스럽게 연결되기 때문에 읽기가 편해진다.
양끝 맞춤 텍스트는 자간과 하이픈을 세세히 통제할 수 있는 상황에서만
사용해야 할 것이다.

더 읽을거리
Eric Gill, *An Essay on Typography*, David R. Godine, 1993.(개정판)

1 http://webstyleguide.com

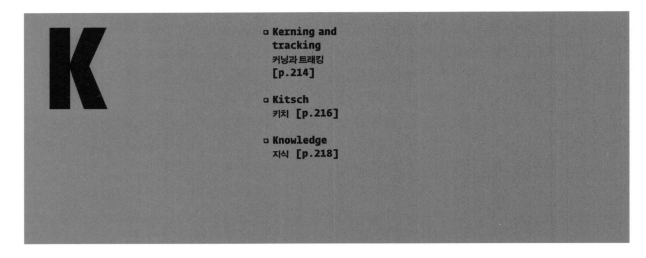

□ **Kerning and tracking**
커닝과 트래킹
[p.214]

□ **Kitsch**
키치 [p.216]

□ **Knowledge**
지식 [p.218]

Kerning and tracking 커닝과 트래킹

디자이너가 아닌 사람들이 그래픽 디자이너를
놀릴 때 자주 써먹는 소재가 바로 자간 조절이다.
그들이 보기에는 디자이너들이 자간 조절을
커닝과 트래킹 두 가지로 세분화해서 꼼꼼하게
조정하는 모습이 쓰잘데없고 샌님 같다는 생각이
들지도 모른다. 하지만 디자이너에게는 자간
조절이 비행기에 날개를 다는 것만큼이나 중요한
일이다.

젊은 시절 디자이너로 일하면서 커닝이 무척이나 어려웠던 기억이 있다.
나는 커닝이 왜 필요한지 절대적으로 공감하고 있었고, 커닝을 제대로
맞추지 않은 텍스트가 엉망으로 보인다는 사실도 정확히 알고 있었다.
그런데 문제는 어떻게 맞추는 것이 맞는지 모른다는 것이었다. 초보
디자이너의 입장에서 누군가 자간 맞추기의 정석을 확실히 좀 알려
줬으면 좋겠다고 생각했다. 하지만 시간이 지나면서 결국 제대로 자간을
맞출 수 있는 안목이 생겼고, 그에 대한 나 자신의 판단을 신뢰하게
되었다. 이런 주제를 다루는 글도 수없이 많고 규칙과 관습도 존재하지만,
기본적으로 타이포그래피는 개인의 판단에 의존하는 작업이다.
타이포그래피는 예술이 아니라는 말도 있는데, 나는 이 말도 안 되는 오랜
편견을 절대 믿지 않는다. 타이포그래피는 확실히 예술이 맞다.

커닝이란 글자 사이의 간격에 문제가 생겼을 경우 그 여백을
줄이거나 늘리는 작업을 통해 자간이 전반적으로 일관성 있게 보이도록

위

프로젝트: 《아이디어 대 디자이너스 리퍼블릭》 표지
연도: 2002
출판사: 《아이디어》 매거진
디자이너: 디자이너스 리퍼블릭
일본 잡지 《아이디어》의 특별판 표지로, 디자이너스
리퍼블릭의 트레이드마크인 네거티브 커닝◆이
사용되었다. 글자들이 서로 겹치지만 가독성은 유지되고
있다. 이 출판물에는 와이프 아웃 시리즈, 에미그레,
사토시 토미에, 푼크슈토룽, 워프, 게이트크러셔, 토와
테이 등, 디자이너스 리퍼블릭이 작업한 내용들이 종합
선물 세트처럼 잔뜩 실려 있다.
www.idea-mag.com/en/publication/b013.php

하는 작업이다. 한 단어 안에서 글자 사이의 간격이 들쑥날쑥하면 읽는
사람의 입장에서 주의가 흐트러지고 글 읽기에 방해가 되기 때문이다.

'커닝kerning'이라는 단어는 금속 활자 주조법에서 기원한 말이다.
영어에서 컨kern이란 글자에서 장식적으로 연장된 꼬리 부분을
지칭한다. 이처럼 컨이 있는 글자를 규격화된 금속판에 앉히면 글자의
일부가 금속판 밖으로 삐져나오는 경우가 생긴다.(소문자 'l'과 'f'가
특히 그렇다.) 이런 글자를 다른 글자들과 조합하면 보기가 흉하다.
한편 '커닝 페어kerning pair'라는 용어도 있는데, 이는 자간을 조절하지
않았을 때 그 사이에 보기 싫은 여백이 생기는 글자의 조합을 일컫는다.
알파벳의 'AT', 'AV', 그리고 'WA'가 그 전형적인 예다. 디지털
글자꼴에는 모든 글자의 조합에 대해 그 사이에 생기는 여백의 크기가
명시된 커닝 페어 목록이 있다. 그리고 이 정보를 바탕으로 자간이
자동적으로 조절되도록 만들어져 있다.

상식적으로 생각하면 글자꼴의 크기가
커질수록 자간이 더 눈에 띄기 때문에
커닝의 필요성도 늘어날 것이다. 물론
이것은 사실이다. 하지만 그렇다고 해서
글자꼴의 크기를 작게 하면 자간 조절을 할
필요가 없어진다고 생각하는 것은 위험하다.
푸투라의 경우, 크기가 작아지더라도 자간에
지속적으로 신경을 써야 한다. 두 자리 수
이상의 숫자를 표현할 때 특히 더 그렇다.

> **트래킹과 커닝을
> 혼동하기도 하는데,
> 이 두 가지는 서로 명백히
> 다르다. 트래킹은 해당
> 텍스트 블록 안의 모든
> 자간을 일괄적으로
> 통제하는 것이다. 즉
> 트래킹을 적용할 경우,
> 선택한 텍스트 영역 내의
> 모든 자간이 똑같이
> 맞춰진다.**

자간 조절 방식에 있어서 트래킹과
커닝을 혼동하기도 하는데, 이 두 가지는 서로 명백히 다르다. 트래킹은
해당 텍스트 블록 안의 모든 자간을 일괄적으로 통제하는 것이다. 즉
트래킹을 적용할 경우, 선택한 텍스트 영역 내의 모든 자간이 똑같이
맞춰진다. 물론 이때 단어 한 개만 선택할 수도 있고, 텍스트 블록을 좀
더 넓게 지정할 수도 있다. 어떤 경우든 선택한 영역에서 트래킹을 통해
자간을 줄이거나 늘리면, 그 자간들이 일괄적으로 영향을 받는다.

◆ 커닝에서 자간을 좁히는 것. 네거티브 커닝을 심하게 적용할 경우 자간이 아예 사라지거나
글자끼리 겹치기도 한다.

트래킹은 텍스트 블록의 '색감'을 결정하기도 한다. 트래킹으로 자간을 조금만 줄이더라도 텍스트가 어둡게 뭉쳐 보이는 효과가 생긴다. 반면 자간을 과하게 늘리면 텍스트가 희멀겋고 띄엄띄엄해 보인다. 가끔 까다로운 줄바꿈 문제를 해결하기 위한 방편으로 트래킹을 사용하기도 한다. 군데군데 자간을 좀 넓히거나 좁혀 놓더라도 아무도 눈치 못 챌 것이라고 생각하는 것이다. 물론 클라이언트는 알아채지 못할 수도 있다. 하지만 한 가지 보편적인 진실을 기억하라. 글자꼴의 크기나 종류와 상관없이, 자간 조절이 철저하게 이루어진 텍스트는 누가 봐도 완벽하다. 뛰어난 타이포그래피 작품을 보면 하나같이 커닝과 트래킹이 한 점의 오차 없이 적용되어 있다.

물론 디자이너가 나이도 들고 유명해질수록 자간 조절은 지루한 잡일이 되어 가고, 결국 스튜디오에서 일하는 후배 디자이너의 몫으로 넘어간다. 후배 디자이너 입장에서는 불평할 수도 있겠지만, 생각해 보면 그렇게 나쁜 것만은 아니다. 너무 바쁜 크리에이티브 디렉터를 대신해서 그가 만든 레이아웃을 가지고 몇 시간씩 자간 조절을 해보는 것만큼 커닝과 트래킹의 예술을 확실히 배울 수 있는 방법은 없다. 내 말을 한번 믿어 보라. 나도 그렇게 배워서 크리에이티브 디렉터까지 됐으니까.

> **푸투라의 경우, 글자꼴의 크기가 작아지더라도 자간에 지속적으로 신경을 써야 한다. 두 자리 수 이상의 숫자를 표현할 때 특히 더 그렇다.**

더 읽을거리
Ellen Lupton, *Thinking with Type: A Critical Guide for Designers, Writers, Editors, & Students*, Princeton Architectural Press, 2007.

Kitsch 키치

작업에 키치적 요소를 도입하는 디자이너를 보면 두 가지 특성을 갖추고 있다. 첫째는 자기 취향이 우월하다는 사실을 과시하고 싶어 하며, 둘째는 다들 싫어하는 대상까지도 충분히 포용할 수 있다는 자신감과 신념을 드러내려고 한다. 하지만 키치란 무엇이며, 그래픽 디자인에도 키치가 들어설 자리가 있는가?

키치는 독일어 또는 이디시어에서 기원한 단어로, 원래는 기성 작업의 조악한 복제품을 가리키는 말이었다. 오늘날 21세기에 키치는 형편없는 취향을 뜻하거나 조잡하게 대량 생산된, 선정적이거나 촌스럽게 화려하거나 감상적인 물건을 몰아서 지칭한다. 미국의 미술 평론가 클레멘트 그린버그Clement Greenberg는 키치가 아방가르드의 반대라고 보았다.(p.33 '아방가르드 디자인' 참조)

키치의 주재료는 가짜, 가식, 싸구려이다. 가짜라 함은 진지한 예술 작품에 대한 서툰 모조품일 수도 있고, 감상주의나 자기 연민처럼

감정을 과장되게 표현한 결과일 수도 있다. 가식은 진지한 척하는 것이다. 그리고 싸구려는 영세하고 조악한 제조 기술을 통해 생산된다. 물론 비싼 키치도 가끔씩 존재하지만 말이다. 키치 회화에는 눈물이 볼을 타고 줄줄 흘러내리는 얼굴이 자주 나온다. 키치 조각품을 보면 시골뜨기 아낙네들이 페티코트로 부풀린 풍성한 치마를 입은 채 양산을 들고 있고, 그 주변에는 파랑새가 지저귀는 모습이 표현되어 있다. 정원 장식용으로 세워 놓는 난쟁이 인형 가든 노움garden gnome도 키치다. 오늘날에는 썩 좋지 않은 취향을 다 키치라고 부른다.

하지만 오늘날 키치는 취향에 대한 담론이나 미술 감상 분야에서 그 특수한 위상을 잃어 가고 있다. 제프 쿤스Jeff Koons 애호가들은 쿤스의 강아지 조형물이라든가, 「마이클 잭슨과 버블스Michael Jackson and Bubbles」처럼 도자기 인형을 모방한 조각상이 미적으로 참신하다고 평가한다. 쿤스의 작업에는 반어법이나 풍자가 전혀 없다. 그는 「벌룬 플라워Balloon Flower」처럼 유광 스테인리스 스틸로 만든 요술풍선 모양의 조형물을 순수 예술로 즐기라고 말한다.[1] 그리고 이 작품에 대해 얘기할 때는 '기쁨 넘치는joyous'이라든가 '초월transcendence' 같은 어휘를 사용한다. 현대 미술은 별다른 거부감 없이 키치를 그 일부로 수용하고 있는 듯하다.

디자이너들에게 키치는 좀 더 민감한 문제다. 일단 방대한 상업 그래픽 디자인을 모두 키치라고 주장할 수 있다. '깨끗함'의

아래

프로젝트: 『앤디의 똥 교과서Andy's Big Book of Shite』
연도: 2009
클라이언트: 자기 주도 작업
디자이너: 앤디 알트만(와이 낫 어소시에이츠)
앤디 알트만이 공동 창립한 디자인 회사 와이 낫 어소시에이츠는 재기 넘치는 작업으로 잘 알려져 있다. 이들의 디자인에는 늘 약간의 키치적 요소가 가미되어 있다. 알트만은 항상 키치에 빠져 있었다고 말한다. "나는 키치를 사랑해요. 내가 다닌 대학 도서관에 키치에 대한 책이 있었는데 그 책에 나치당원들이 쓰던 찻잔 세트가 실려 있었거든요. 스와스티카가 새겨진 아름다운 도자기라니! 지난 몇 년간 책을 하나 만들고 있는데, 제목은 『앤디의 똥 교과서』랍니다."

이미지를 표현하기 위해 방향제 캔이나 화장지 패키지에 그려진 유치한 그림들을 생각해 보라. 그렇다 보니 대부분의 그래픽 디자이너들은 키치를 회피한다. 자기 작업이 방향제나 화장지 패키지와 동급으로 취급되는 게 싫기 때문이다. 간결한 모더니즘, 그리고 기하학적인 정밀성을 추구하는 것이 훨씬 더 안전한 선택일지도 모른다. 하지만 대놓고 키치적인 요소를 작업에 도입하는 디자이너들도 있다. 그들은 이미지를 마음껏 통제할 수 있다는 자신감을 내세우기 위한 방편으로 이러한 전략을 선택한다. "나는 고결한 취향 따위에 신경 안 쓰는 사람"이라고 말하면서 키치적 요소와 형편없는 이미지를 사용하는 것이다. 그들은 "나는 스스로 뭘 하고 있는지 정확히 알고 있으며 이미지 생산자로서 자신 있기 때문에 귀여운 고양이나 큐빅 박힌 권총 따위를 과감하게 디자인에 적용한다."고 자랑스럽게 말하고, 더 나아가 이렇게 덧붙인다. "나는 방향제나 화장지 패키지를 디자인하는 사람들과 다르다. 표현의 자유가 있으니까."

더 읽을거리
Stephen Bayley, *Taste*, Pantheon, 1992.

방대한 상업 그래픽 디자인을 모두 키치라고 주장할 수 있다. '깨끗함'을 표현하기 위해 방향제 캔이나 화장지 패키지에 그려진 유치한 그림들을 생각해 보라.

1 www.wtc.com/media/videos/Jeff%20Koons

Knowledge 지식

디자이너로서 우리의 전문 분야에만 열중하다 보면 더 넓은 세상에 대한 지식을 갖추지 못할 수 있다. 하지만 아는 것이 힘이고, 더 많은 지식을 갖출수록 좀 더 영향력 있는 디자이너가 될 수 있으며, 또 그만큼 무식한 하수 취급을 받을 가능성도 줄어든다.

최근에 어느 디자이너와 대화를 나누던 중 '오벨리스크'라는 용어가 나왔다. 이 디자이너는 오벨리스크가 무엇인지 모른다고 했다. 나는 디자이너라면 당연히 알아야 되는 말이 아닌가 싶었다. 오벨리스크는 시각 예술 분야에서 잘 알려진 용어다. 시각 세계에 관심이 있는 사람이라면 누구나 이 용어를 한 번쯤 들어 보지 않았을까? 하지만 무슨 상관인가? 오벨리스크가 무엇인지 모른다고 해서 그 사람이 좋은 디자이너가 될 수 없는 것은 아닐 것이다. 아니면 될 수 없을까? 그렇기도 하고 아니기도 하다. 그래픽 디자이너로 일하는 것의 최대 장점 중 하나는 어떤 프로젝트를 맡게 될지 전혀 예측할 수 없다는 점이다. 앞으로 누구와 인연을 맺게 될지, 또 어떤 낯선 세상과 익숙해져야 할지 알 수가 없다. 그러나 모든 클라이언트는 자기가 고용한 디자이너가 세상에 대해 잘

아는 사람이기를 바란다.

마이클 비어루트는 「디자이너가 생각에 서툰 이유Why Designers Can't Think」라는 에세이에서 다음과 같이 쓰고 있다. "…… 디자이너에게 조금이나마 경제학적 지식이 없다면 어떻게 연례 보고서를 기획할 수 있겠는가? 혹은 문학에 대한 열정이 없다면, 아니면 일말의 흥미라도 없다면 어떻게 책을 편집할 수 있겠는가? 과학에 대해 전혀 모르면서 어떻게 첨단 기술 회사의 로고를 디자인하겠는가?"[1]

<div style="float:right">디자이너를 구하는 클라이언트는 보통 최종 결정을 내리기 전에 여러 군데의 스튜디오를 방문해 본다. 이때가 바로 작업 의뢰 절차에서 가장 결정적인 순간이다. 이 기회를 놓치지 말고 스스로의 지식과 이해를 증명해야 한다.</div>

실제로 수준 높은 지식과 전문성을 갖춘 디자이너를 원하는 클라이언트가 얼마나 많은지, 디자인은 점점 더, 그리고 돌이킬 수 없을 정도로 세분화되고 있다. 식료품 회사는 식료품 패키지 디자이너들하고만 일을 하려고 한다. 영화사는 영화 전문 디자이너만 찾는다. 이와 같은 현상의 이면에는 음식 패키지나 영화 포스터 디자인에서 사용되는, 기존의 공식과 규칙을 모르는 디자이너와는 일할 만한 가치가 없다는 무서운 논리가 숨어 있다. 그리고 이렇게 업종 중심으로 사고하게 되면 모든 디자인이 다 똑같아진다는 위험을 감수해야 한다. 아무도 규칙이나 관습을 깨려 들지 않고, 디자이너들은 진부하고 틀에 박힌 작업만 생산하게 되는 것이다.

반면 종합 디자인 서비스를 제공하는 디자이너에게는 새로운 분야에 종사하는 새로운 클라이언트를 만날 수 있는 흥미진진한 기회들이 주어지며, 이를 통해 늘 새로운 도전을 할 수 있다. 새로운 도전을 성공적으로 맞닥뜨리기 위해서는 물론 재능과 기술, 그리고 전문성이 뒷받침되어야 하지만, 그 무엇보다도 필요한 것은 바로 지식이다. 우리는 잘 알고 있어야 한다.

디자이너들은 늘 연구의 중요성을 역설해 왔다. 디자이너가 새로운 작업을 의뢰 받으면 그 주제에 대해 조사를 할 것이다. 아니, 반드시 조사해야만 한다. 하지만 한편으로 나는 영국 저술가 이언 싱클레어 Iain Sinclair가 연구에 대해 한 말을 자주 생각하게 된다. 그는 자신의 최신작을 쓰면서 연구를 많이 했느냐는 질문을 받자 다음과 같이 대답했다고 한다. "연구라고요? 내 인생 자체가 연구입니다." 나는

현대의 그래픽 디자이너에게도 이것이 최고의 좌우명이라고 생각한다.

프로젝트 기반의 연구만 하는 것은 더 이상 충분치 않다. 세상에 대한 더 넓은 이해가 필요하다. 사실상 디자이너에게는 두 가지 종류의 지식이 필요하다. 첫째는 기술적·전문적 지식이고, 둘째는 문화적·정치적 지식이다. 대부분은 디자이너로서 필요한 기술적이고 전문적인 지식을 꾸준히 습득하면서 일을 한다. 소프트웨어 개발에서 안전 관련 법규에 이르기까지 모든 것을 알아야 한다. 또한 최신 IT 기술과 저작권법에 대해서도 알아야 한다. 이러한 지식의 필요성을 과소평가해서는 안 된다. 최신 기술과 전문 지식을 항상 꿰뚫고 있는 것이 결코 쉬운 일은 아니다. 그럼에도 불구하고 대다수의 디자이너들이 이 부분은 다들 잘 해내고 있다.

문화적·정치적 지식이라는 것은 우리를 둘러싼 세상에 대한 지식을 의미한다. 즉 세상이 어떻게 돌아가는지 이해하는 것이다. 자신의 작업을 좀 더 진지하게 받아들이고 프로젝트 초기부터 관여하게 해달라고 주장하는 디자이너들이 많이 있다. 하지만 우리가 디자인 분야 이외에 아무것도 알지 못한다면 그 소원은 이루어지지 않는다. 세상이 어떻게 돌아가는지 하나도 모르면서 어떻게 커뮤니케이션, 정보, 엔터테인먼트 같은 분야에서 활동할 수 있겠는가?

디자이너에게는 두 가지 종류의 지식이 필요하다. 첫째는 기술적·전문적 지식이고, 둘째는 문화적·정치적 지식이다.

오늘날 명민한 클라이언트라면, 디자인보다는 사고와 지식 활동에 더 많은 비용을 지불한다. 따라서 대형 디자인 그룹들은 모든 지적 원동력을 전략과 기획에 쏟아붓는다. 그 결과 그들 입장에서, 그리고 클라이언트 입장에서 디자인은 '룩 앤드 필'로 전락해 버렸다. 모든 기업 디자인에 지리멸렬한 일관성을 부여하는 바로 그 효과 말이다.(p.233 '룩 앤드 필' 참조)

내가 생각하기에 바람직한 상황은, 전문적인 디자인 지식에 세상에 대한 경험이 어우러져 독창적이면서도 타당한 지식 체계가 세워지는 경우다. 따라서 전문 지식 이외의 '부차적인' 지식을 습득하기 위해서 우리는 의도적으로 노력해야 한다. 즉 다른 분야 사람들과 지속적으로 대화를 나누고, 세상을 관찰하고, 연구해야 한다. 이러한 과정을 한차례 마쳤으면 또다시 반복해야 한다. 그리고 무엇보다도 우리는 독서를 해야

한다. 제시카 헬펀드는 폴 랜드의 제자로
지냈던 경험을 다음과 같이 회고한다.
"우리는 인생, 아이디어, 그리고 독서에 대해
많은 대화를 나누었지만, 디자인에 대해서는
특별히 얘기한 기억이 없습니다. 선생님은
이렇게 말씀하셨죠. '보는 것만으로도 거의
다 배울 수 있다. 하지만 읽으면 이해할
수 있게 된다. 독서는 우리를 자유롭게
해준다.'"[2]

자신의 작업을 좀 더
진지하게 받아들이고
프로젝트 초기부터
관여하게 해달라고
주장하는 디자이너들이
많이 있다. 하지만 우리가
디자인 분야 이외에
아무것도 알지 못한다면
그 소원은 이루어지지
않는다.

이미 무슨 작업을 할지 정해진 다음에 연구를 시작한다면, 그건
디자인 과정 중 결정적인 단계에서 불이익을 당하는 것이나 다름없다.
클라이언트는 디자인을 의뢰하기 전에 디자이너를 만나 보고 싶어 하며,
특히 새로운 관계를 맺는 경우라면 더욱 그렇다. 디자이너를 구하는
클라이언트는 보통 최종 결정을 내리기 전에 여러 군데의 스튜디오를
방문해 본다. 이때가 바로 작업 의뢰 절차에서 가장 결정적인 순간이다.
이 기회를 놓치지 말고 스스로의 지식과 이해를 증명해야 한다.
디자이너로서 갖추어야 할 기술적·전문적인 요건들에 절대 얽매여서는
안 된다. 이렇게만 할 수 있다면 클라이언트에게 훨씬 매력적으로
다가갈 수 있다.

더 읽을거리
Paul Rand, *Thoughts on Design*, Van Nostrand Reinhold, 1972.

1 Michael Bierut, "Why Designers Can't
Think," *Seventy-nine Short Essays on
Design*, Princeton Architectural Press,
2007.
2 Jessica Helfand, "Remembering Paul Rand,"
January 2008. www.designobserver.com/
archives/entry.html?id=27852groups

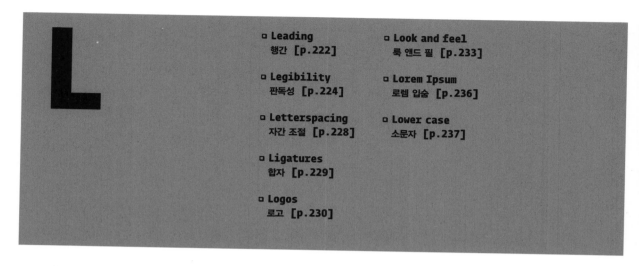

Leading 행간

글에서 줄과 줄 사이에 있는 수평 여백, 즉 행간은 글 그 자체만큼이나 중요하다. 행간을 잘 맞춘 글은 읽기 편하다. 반면 행간을 잘못 맞추면 글을 전혀 읽지 못하게 될 위험에 처한다. 행간이 지나치게 넓거나 좁은 경우 둘 다 악영향을 끼친다. 그렇다면 행간이 적당한지 어떻게 판단할 수 있을까?

행간을 영어로 레딩leading, 즉 '납lead 채우기'라고 하는데, 이 용어는 금속 활자 조판에서 행간을 확보하기 위해 줄과 줄 사이를 가늘고 긴 납 조각으로 메우던 관습에서 비롯된 것이다. 이 납 조각을 채워 넣지 않으면 어센더와 디센더가 서로 겹치기 때문에 보기 싫은 충돌이 발생하게 된다. 글자들을 행간 없이 빽빽하게 앉힐 수도 있고, 행간을 삽입할 수도 있다. 오늘날 타이포그래퍼들은 글자 크기를 '포인트' 단위로 정밀하게 설정할 수 있는 디지털 소프트웨어를 사용해서 행간을 조절한다.

글줄의 길이가 길면 길수록, 행간을 좀 더 많이 확보해야만 다음 줄을 쉽게 찾을 수 있다. 하지만 행간을 지나치게 넓혀 놓으면 줄끼리 시각적으로 분리되기 때문에 글을 연속해서 읽기가 어려워진다. 행간이 적절한지는 어떻게 판단하는가? 사실 왕도가 있다기보다는 직관에 의존하는 수밖에 없으며, 그 감각을 체득하려면 편집이 잘됐거나 잘못된 사례들을 많이 관찰하면 된다. 실험을 계속 해보는 것도 좋다. 디지털 기술을 활용해서 행간을 직접 조절해 보면, 아무리 조금씩 바꾸더라도 그 효과가 금방 눈에 띈다. 따라서 실시간으로 확인하면서 실험해 볼 수 있다. 무엇보다도 항상 자신이 편집한 글을 직접 읽어 봐야 한다. 디자이너로서 우리는 작업이 시각적으로 어떻게 보이는지를 우선으로 생각할 수밖에 없다. 실눈을 뜨고 초점을 흐려서 텍스트 블록이 지면이나 화면에 제대로 정렬되었는지 검토하기도 한다. 하지만 궁극적으로 글은 읽으려고 쓰는 것이다. 그러니 실눈을 뜨고 글의 그래픽적 모양새와 배열만 확인할 것이 아니라, 눈을 똑바로 뜨고

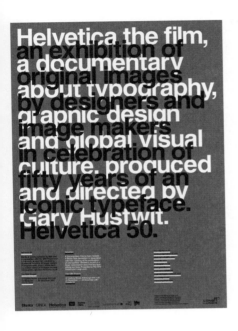

위

프로젝트: 헬베티카 50주년 기념 포스터
연도: 2007
클라이언트: 블란카, 롱런치
디자이너: 앤드류 닐리Andrew Neely
한 장소에서 같은 시기에 열린 헬베티카 50주년 관련
행사 두 가지를 홍보하는 포스터. 두 행사를 동시에
공평하게 소개하면서도, 각기 다른 독립된 행사라는
점을 분명하게 표현하는 것이 목적이었다. 그래서
의도적으로 행간을 없애고 어센더와 디센더가 겹치게
하는 전략을 사용했다.

편집된 문자들을 읽어 볼 필요가 있다. 시각 요소로서의 텍스트 블록이 디자이너의 눈에 흡족해 보이더라도, 막상 읽어 보면 불편할 수 있다. 이를 알기 위해서는 직접 읽어 보는 수밖에 없다.

하나의 글 상자 안에서 수평으로 배열된 글줄의 간격을 맞추는 일은 단순한 작업일 수 있다. 하지만 만일 다양한 크기의 글자를 섞어 쓴다거나, 사이드바sidebar나 각주를 삽입하는 등 복잡하고 불규칙한 다단 편집을 한다면 문제가 까다로워진다. 이 경우 지면 전체의 행간을 모두 똑같이 맞춰서는 안 되며, 상황에 따라 조절해야 한다. 어떤 방식을 쓰든 전체가 조화롭게 보이는 것이 가장 중요하다. 다만 다양한 행간을 섞어서 적용할 경우, 일반적으로 가장 효과적인 방법은 사용된 글자 크기를 기준으로 하여 행간을 일정한 비율로 늘리거나 줄이는 것이다.

한편 타이포그래피와 조판의 모든 부분이 그렇듯이, 행간은 개인의 취향에 따라 결정하는 것이기 때문에 일시적이거나 유행의 영향을 받기도 한다. 모더니즘을 따르는 사람은 행간이 좁을수록 효과적이라고 주장할 것이다. 그러나 1980년대에는 넓은 행간이 유행했다. 그러다가 지난 20년 동안은 넓은 행간을 지양하는 추세였다. 유행이 그렇기도 했거니와, 인스턴트식의 쉽고 빠른 타이포그래피 솔루션을 요구하는 클라이언트가 많았고, 지면에서 쓸데없는 공간 낭비를 줄이려고 했기 때문이다. 오늘날 지나치게 넓은 행간을 쓰는 것은, 그냥 보통 넥타이를 매도 되는데 나비넥타이를 매고 허세를 부리는 듯한 느낌을 줄 수 있으므로 가급적 피하는 것이 좋다. 역설적으로 아예 행간을 없애거나 줄이 겹치게 만든 네거티브 레딩negative leading도 있는데, 이는 오히려 세련되고 도발적으로 보이는 효과가 있다.

> **타이포그래피와 조판의 모든 부분이 그렇듯이, 행간은 개인의 취향에 따라 결정하는 것이기 때문에 일시적이거나 유행의 영향을 받기도 한다.**

더 읽을거리
Gavin Ambrose and Paul Harris, *Basic Design: Typography*, AVA, 2005.

Legibility 판독성

클라이언트가 디자인에 대한 불만을 토로할 때는
보통 판독성이 떨어져서 알아보기 힘든 경우가
많기 때문이다. 이럴 때 클라이언트는 글자 크기를
키워 달라고 요구한다. 디자이너 입장에서는
그렇게 하면 전체적인 디자인의 균형과 조화가
깨질 수 있다며 잘 바꿔 주려 하지 않는다. 하지만
클라이언트의 말이 맞을 수도 있지 않을까?

판독성은 전달하고자 하는 메시지가 심각할수록 더 중요해진다. 가령 도로 표지판을 알아볼 수 없게 디자인하면 인명 피해로 이어질 수 있다. 기차 시간표나 은행 전표 같은 것도 당연히 누구나 읽을 수 있게 만들어야 한다. 그러나 CD 커버에 실린 록 밴드의 이름이라면, 멋을 부리느라 잘 알아볼 수 없게 디자인했다고 해서 누가 뭐라 하겠는가? 급진적인 디자이너들은 늘 판독성의 한계를 실험해 왔다. 디자이너가 판독성을 포기하는 경우, 순전히 악취미가 아닌 이상 보통은 혁명이나 반발을 목적으로 그렇게 한다.

1990년대에 디자인은 그 유명한 '판독성 전쟁'을 치렀다. 디자이너들이 컴퓨터 기술을 사용하게 되면서, 그들은 손쉽게 글자꼴을 조작하거나 텍스트를 중첩하고, 텍스트와 이미지를 합성할 수 있다는 사실을 깨달았다. 때마침 해체주의 이론이 유행하자 디자이너들의 급진적인 그래픽 탐험에 불이 붙었다. 프랑스 철학에 기반을 둔 해체주의는 미국의 몇몇 유명 디자인 학교들을 매개로 발전하여 퍼져 나갔다. 해체주의는 디자이너들에게 틀에 박히고 완고한 디자인 관습을 꼼꼼히 따져 묻게 했고, 그것을 '해체'하라고 독려했다. 그리고 이러한 공격의 표적이 된 첫 번째 관습이 바로 텍스트의 판독성이었다. 그 결과 메시지를 의도적으로 왜곡시키고 전달성의 한계를 시험함으로써 복합적인 아름다움을 자랑하는 새롭고 참신한 타이포그래피 작업들이 나오기도 했다. 다른 한편에서는 유치하게 투덜되는 식의 디자인도 나왔고, 1990년대의 상징이기도 한 그런지 스타일로 이어지기도 했다.

판독성을 둘러싼 수많은 담론들은 바로 루디 반더란스Rudy VanderLans와 주자나 리코Zuzana Licko가 창간한 《에미그레Émigré》의 지면을 통해 이루어졌다. 판독성을 추구하는 행위는 곧 기업 문화에 대한 노예근성을 나타낸다고 보는 디자이너들이 많이 있었다. 그래서 그래픽 디자인이 작자 미상의 단순한 의사소통 도구로 전락한다는 것이었다. 반더란스 역시 같은 입장에서 다음과 같이 설명했다. "글과 정보가 쉽게 읽히도록 하려면 '중성적'으로 제시하라는 절대적 관점이 존재하던 시기가 있었습니다. 사실 아직까지도 그렇게 생각하는 사람이 많지요. 하지만 우리는 디자인에 중립성이나 투명성 같은 것은 존재하지 않는다고 믿었습니다. 그래픽적 제스처 하나하나에 다 깊은 뜻이 있다고 생각했기 때문이죠. 또한 우리는 다국적 대기업이나 그저 평범한 일반

대중의 요구를 수용하는 데 별로 관심이
없었습니다."[1]

최근의 그래픽 디자인은 두 가지 영향권
아래 놓여 있다. 첫째는 명료성을 중시하는
모더니즘의 원리원칙에 계속 지배를 받는다.
그리고 둘째는 경제성을 목적으로 판독성과
가독성을 높여 달라는 상업 커뮤니케이션의
압박에 시달린다. 이러한 현상은 점점 더
심해지고 있다. 브랜드 오너들은 자신의
'타깃 고객'이 메시지를 해석하느라 애쓰기를
바라지 않는다.

한편 인터넷의 발달과 더불어 부상하고
있는 사용성 전문가들은 판독성보다는
가독성에 더 관심을 가진다. 여기서 판독성과
가독성의 차이는 무엇인가? 판독성은 글자꼴, 글자 크기, 단의 너비,
레이아웃 등의 요소에 의해 좌우되는 텍스트의 명료성을 뜻하며, 그
내용이나 언어적 의미와는 관련이 없다. 가독성은 언어가 사용되고
제시되는 방식과 관련이 있다. 다시 말해 우리가 글을 읽을 때 문장의
길이, 문장 부호의 사용, 정확하고 흡입력 있는 언어 구사 등의 요소에
영향을 받는 것을 말한다. 하지만 클라이언트의 입장에서 판독성과
가독성은 동전의 양면과도 같다. 그들은 고객이 글의 내용을 쉽게
이해하기를 바란다. 즉 가독성이 좋기를 바란다. 그리고 그 해결책으로
글자를 쉽게 읽을 수 있도록 만들어 달라고 요구한다. 이것은 판독성을
개선해 달라는 말이다. 대부분의 클라이언트 입장에 판독성을
개선하는 것은 곧 글자를 '크게' 만드는 일이다. 그래픽 디자이너에게
글자 크기를 줄여 달라고 요구한 클라이언트는 여태껏 없었다고 본다.

하지만 판독성에 영향을 미치는 요소는 그래픽 디자인의 기술적
측면 외에도 십여 가지가 넘는다. 이를테면 시각 장애가 있으면 글 읽는
행위 자체가 어려워진다. 나이가 들어도 눈이 점점 나빠져 글을 읽기가
힘들어진다. 글을 전달하는 매체도 중요하다. 지면에 잉크로 인쇄한
글자를 읽는지, 아니면 점점 더 많은 사람들이 그렇듯 화면으로 글을
보는지에 따라 판독성을 결정하는 요인이 달라진다.(p.12 '접근성' 참조)

최근의 그래픽 디자인은
두 가지 영향권 아래 놓여
있다. 첫째는 명료성을
중시하는 모더니즘의
원리원칙에 계속 지배를
받는다. 그리고 둘째는
경제성을 목적으로
판독성과 가독성을
높여 달라는 상업
커뮤니케이션의 압박에
시달린다. 이러한 현상은
점점 더 심해지고 있다.
브랜드 오너들은 자신의
'타깃 고객'이 메시지를
해석하느라 애쓰기를
바라지 않는다.

활자 디자이너 주자나 리코는 판독성에 대해 다음과 같이 말한다.
"글자꼴들이 처음부터 자체적으로 판독성을 지니는 것은 아닙니다.
오히려 읽는 사람이 그 글자꼴에 얼마나 익숙한지에 따라 판독성이
결정되지요. 사람들이 글을 읽을 때 읽는 양이 늘어날수록 더 잘
읽는다는 연구 결과도 있어요. 또한 독자들의 습관은 늘 변하기 때문에
판독성 역시 유동적입니다. 예를 들어 지금의 관점에서 블랙레터는
판독성이 거의 없어 보이지만, 11~15세기에는 이것이 손글씨를 모방한
휴머니스트 글자꼴들보다 훨씬 더 선호되었다고 해요. 이는 생각해 볼
만한 사실이죠. 이처럼 오늘날 판독성이 떨어진다고 여겨지는 글자꼴이
미래에 가서 고전이 되지 말라는 법은 없습니다."[2]

역사적으로 볼 때도 판독성에 대한
관점은 계속해서 바뀌었다. 예를 들어 중세
시대의 문서들을 보면 거의 불가해하다.
읽을 수 있는 글이라기보다는 무슨 암호처럼
보인다. 그렇게 멀리 갈 것도 없이 바우하우스
계열의 작업 등 근대에 디자인된 텍스트만
보더라도 의외로 읽기가 어렵다. 행간이 매우
좁고 빽빽하게 채워진 1930년대 신문을
보라. 아주 읽기 힘들다. 마찬가지로 만일
중세 시대의 학구적인 수도사가 1960년대
사이키델릭 포스터를 접하면 감당하기

> 오늘날 1930년대 신문을
> 보면 아주 읽기 힘들다.
> 마찬가지로 만일 중세
> 시대의 학구적인 수도사가
> 1960년대 사이키델릭
> 포스터를 접하면 감당하기
> 어렵지 않을까? 혹은 목판
> 인쇄에 익숙한 빅토리아
> 시대의 식자공에게
> 스크롤이 되는 웹
> 페이지의 텍스트를 읽어
> 보라고 한다면 어떨까?

어렵지 않을까? 혹은 목판 인쇄에 익숙한 빅토리아 시대의 식자공에게
스크롤이 되는 웹 페이지의 텍스트를 읽어 보라고 한다면 어떨까?
글자꼴, 한 줄당 단어 수, 산세리프 대 세리프, 가장 적당한 단의 너비
등, 판독성에 영향을 미치는 조판 요소에 대한 수많은 이론들이
있지만, 모두 언제든지 개정될 수 있는 내용들이다. 또한 우리는 다양한
판독성에 유연하게 적응한다. 일반인이 하루에 보게 되는 타이포그래피
종류가 한두 가지가 아닐텐데, 그것을 다 읽을 수 있다는 것은 사실
굉장한 일이다.

《아이》67호에 실린 기사는 케빈 라슨Kevin Larson(마이크로소프트
사의 고등 독서 기술팀 연구원)과 짐 쉬디Jim Sheedy(미국 오리건 주 퍼시픽
대학교의 검안 대학 학장)의 연구를 다루고 있는데, 이들은 독서 과정에서

인간 눈의 작동 원리와 안구를 둘러싼 복합 근육 체계의 운동 방식에 관심이 있다. "독서는 엄청난 긴장을 유발하는 과제"라는 것이 그들의 입장이다. "사람들이 글을 읽을 때 보통 눈은 초당 약 4회의 안구 운동을 한다. 즉 책을 한 시간 동안 읽는다면 안구가 무려 만오천 번씩 움직인다는 얘기다." 그들은 이 복잡한 안구 활동이 가급적 편하게 이루어지도록 디자이너들이 힘써야 한다고 주장하면서 다음과 같은 흥미로운 조언을 한다. "일반적으로 디자이너의 주된 관심사는 가장 고품질의 텍스트를 사용해서 편집하는 것이며, 특별히 글을 읽는 시간까지 생각하지는 않는다. 읽기에 편한 글자 크기에만 늘 신경을 쓸 수도 없을 것이다. 인쇄 매체의 경우, 지면에 실을 글의 양과 글자 크기가 서로 영향을 미친다. 경제성을 따지면 9포인트 크기의 글자를 선택하겠지만, 11포인트의 글자가 시각적으로 알아보기도 쉽고 눈의 긴장도 감소시켜 준다. 컴퓨터 화면에서 글자를 제대로 분별하려면 12포인트 정도는 사용해야 하는데, 그 이유는 인쇄된 지면을 읽을 때보다는 컴퓨터 화면을 읽을 때 더 멀리 떨어져 앉기 때문이다. 그럼에도 불구하고 수많은 웹 페이지들이 작은 글자를 고수하고 있다. 웹 페이지를 추가하거나 더 길게 만든다고 해서 비용이 특별히 더 드는 것도 아닌데 말이다. 디자이너는 안구의 부담과 긴장을 덜어 주기 위해서라도 좀 더 큰 글자를 사용할 필요가 있다."[3]

즉 글자 크기를 키우면 안구에 부담이 덜 되고, 따라서 판독성도 증가한다는 말이다. 이 말을 들어 보면 클라이언트의 말이 쭉 옳았다는 뜻일지도 모르겠다.

더 읽을거리
http://legibletype.blog.com

1 Toshiaki Koga, 루디 반더란스와의 인터뷰, *Idea* magazine (Japan), 2005.

2 주자나 리코와의 인터뷰, *Émigré* 15, 1990.

3 Kevin Larson and Jim Sheedy, "Blink: The Stress of Reading," *Eye* 67, 2008

Letterspacing 자간 조절

자간을 넓게 잡는 것은 상당히 촌스러운 선택이다. 모더니즘에서 자간을 빽빽하게 좁히라고 선언한 이래, 단어 안에서 자간을 넓히는 것은 큰 잘못처럼 여겨지고 있다. 현대 타이포그래피에서 자간을 넓혀 쓸 만한 여지가 남아 있을까? 아니면 그저 서툴고 지루한 표현법이자 타이포그래피의 금기일 뿐인가?

타이포그래피의 요소들은 대부분 정기적으로 유행을 타고 재활용된다. 단, 넓은 자간만 제외하고 말이다. 지난 수십 년간 자간을 넓혀 쓰는 일은 그래픽 디자인에서 큰 잘못으로 여겨졌다. 확신 있고 당당하게 넓은 자간을 적용한 마지막 사례는 1970년대 스위스 디자이너 볼프강 바인가르트Wolfgang Weingart, 그리고 그의 제자인 댄 프리드먼Dan Friedman과 에이프릴 그레이먼April Greiman의 타이포그래피 작업들이다. 바인가르트는 자간을 단순히 남들보다 넓게 잡는 데서 그치지 않고, 들쑥날쑥하거나 점점 더 넓어지게 설정하기도 했다. 그가 남긴 강렬한 흑백의 그래픽 실험들을 보면, 글자가 하나씩 늘어날수록 자간이 두 배씩 넓어지는 사례를 쉽게 찾아볼 수 있다.

넓은 자간은 아르데코 양식, 그리고 멤피스 그룹Memphis Group의 영감을 받은 1980년대 포스트모더니즘 그래픽 디자인에서 특징적으로 나타나고 있으며, 같은 시대 미국의 뉴웨이브 그래픽에서도 널리 사용되었다. 댄 프리드먼이 1994년 엘런 럽튼과의 인터뷰에서 말했듯이, "1980년대 활자의 핵심은 과잉과 잉여다. 반면 1990년대의 활자는 자제력의 산물이다."[1] 그리고 지금의 관점에서 뉴웨이브 디자인은 일시적인 싸구려 유행처럼 보이기도 한다.

오늘날 자간을 넓게 잡은 단어나 문장은 찾아보기 힘들다. 클라이언트들도 시각적으로 익숙하고 빠르게 읽을 수 있는 관습적인 자간, 즉 빽빽한 자간을 요구한다. 개인적으로 나는 넓은 자간이 부활했으면 한다. 바인가르트의 초기작에서 나타나듯이, 당당하게 자간을 넓히면 디자인이 활기 있어 보인다. 하지만 유행을 선도하는 디자이너와 타이포그래퍼들이 모더니즘을 굳게 믿고 따르는 이상, 넓은 자간이 다시 사용될 가능성은 희박하다.

더 읽을거리
Wolfgang Weingart, *Wolfgang Weingart: My Way to Typography*, Lars Müller Publishers, 2000.

1 엘런 럽튼과 댄 프리드먼의 인터뷰, 15 June 1994. http://elupton.com/2010/07/friedman-dan

Ligatures 합자

뚜렷한 목적을 가지고 능수능란하게 합자를
활용하는 능력을 지닌 디자이너를 보면
전반적으로 상당히 세련된 타이포그래피를
구사하는 사람임을 짐작할 수 있다.
한편 최근 들어 합자 사용이 유행처럼 퍼지면서,
좀 고급스러운 그림자 효과 정도로 전락할 위기에
처했다. 합자는 언제, 어떻게 사용하는 것이
바람직한가?

LA NT KA TH
UT EA EA HT
CA FR RR GA
TU RA ST M

허브 루발린이 디자인한 아방가르드 글자꼴의 합자들로,
톰 카나스의 도움을 받아 제작했다. 이 글자꼴은
1960년대에 처음 디자인되었으며, 1970년대에 대단한
인기를 얻으면서 70년대를 대표하는 글자꼴 중 하나로
자리매김했다. 요즘 들어 아방가르드 글자꼴이 다시
유행하고 있는데, 그 기하학적 형태와 다양한 합자가
상당한 호평을 받고 있다.

합자는 글자 사이에 불필요한 여백이 생기거나 글자끼리 흉하게 겹치는
걸 막기 위해 특정한 방식으로 글자들을 이어서 마치 하나의 글자처럼
쓰는 것을 말한다. 영문 알파벳의 경우 fi, ffi, fl, ffl, ff, 이렇게 다섯 가지
대표적인 합자가 있다. 이 글자 조합들을 새로 잘 그려서 하나의 연결된
문자처럼 쓸 경우, 다른 글자들과 조합해도 우아하게 잘 어울린다. 합자를
잘 사용하면 텍스트가 더 정돈되어 보이며, 특히 헤드라인에서 사용하면
효과적이다. 다만 약간 현학적이거나 까탈스러운 느낌도 줄 수 있으니
신중하게, 제한해서 사용하는 것이 좋다.

합자는 주로 세리프가 있는 글자꼴에 적용하지만, 길 산스 등
합자가 존재하는 산세리프 글자꼴도 없는 것은 아니다. 예를 들어
에미그레의 글자꼴 미세스 이브스Mrs Eaves(존 배스커빌의 아내인 사라
이브스Sarah Eaves의 이름을 따서 만들었다.)는 모던한 느낌을 한껏 발산하는
글자꼴이면서, 동시에 우아한 합자들을 모두 갖추고 있다. 배스커빌을
바탕으로 디자인한 이 글자꼴은 주자나 리코의 작품이다.

합자를 쓰고 안 쓰고의 판단은 프로젝트에 따라 달라진다. 만일
'Fluff is everywhere(사방에 허술함 뿐)'이라는 잡지 기사 헤드라인을
디자인한다면, 여기에 등장하는 Fl과 ff 조합에 대해 합자를 사용하지
않을 가능성이 많다. 하지만 'Fluff Company(솜털 컴퍼니)'라는 이름의
회사 로고를 디자인한다면 합자를 사용하는 것도 나쁘지 않을 것이다.
다만 요즘은 합자가 단순 장식으로만 사용되는 경우가 점점 많아져서
유감스럽다.

온라인 환경에서는 합자 사용이 문제가
될 수 있는데 HTML에서 호환성이 떨어지기
때문이다. 이러한 상황에 대해 디자이너
마크 볼턴은 자신의 웹사이트[1]에서 이렇게
주장하고 있다. "나는 디지털 화면용으로
디자인하는 경우에도 합자를 사용한다. 물론
로고타입이나 웹 화면 상단에 놓일 그래픽을 디자인할 때, 또는 반드시
필요한 경우에만 제한적으로 사용하며, 이 정도는 괜찮다고 본다.
하지만 합자가 지난 과거의 유물일 뿐이라면서 사용하지 않는 사람들도
있다. 나는 이 입장에는 동의할 수 없다. 인쇄용 디자인이든, 화면용
디자인이든, 조판 과정에서 합자를 사용하는 것은 타이포그래피를

> 에미그레의 글자꼴
> 미세스 이브스는 모던한
> 느낌을 한껏 발산하는
> 글자꼴이면서도 동시에
> 우아한 합자들을 모두
> 갖추고 있다.

1 www.markboulton.co.uk

2 http://www.markboulton.co.uk/journal/
 five-simple-steps-to-better-typography-
 part-3/

다루는 능숙한 솜씨를 보여 주며, 이 분야를 완벽하게 이해하고 있음을
증명해 준다."[2]

더 읽을거리
www.fonts.com/aboutfonts/articles/fyti/ligaturespartone.htm

Logos 로고

클라이언트는 로고를 이해한다. 그들은 로고의
요지를 정확하게 파악한다. 또한 잘 디자인된
로고의 장점을 기가 막히게 알아본다. 상업적인
측면에서 잘 만든 로고는 곧 브랜드 인지도로
이어지기 때문이다. 아무도 좋아하지 않는 로고를
만드는 디자이너에게, 혹은 설상가상으로 다들
좋아하는 로고를 바꿔 버리는 디자이너에게
재앙이 있기를!

로고 없는 상업 기관이란 존재하지 않는다. 자선단체, 록 밴드, 소비자
단체, 종교 단체 등 어떤 단체든 로고 없이 운영되는 경우는 없다. 누구든,
무엇이든 로고를 지닌다. 심지어 도시나 국가에도 로고가 있다. 디자이너
입장에서 이것은 오히려 잘된 일이다. 로고가 없었다면 안 그래도
비주류인 디자인이라는 직종이 더욱더 존재감 없는 분야로 남아 있었을
것이기 때문이다. 로고는 대중의 레이더망에 직접 걸려드는 몇 안 되는
최종적인 그래픽 디자인 결과물이기 때문에 디자이너는 로고를 통해
명성을 얻기도 한다. 물론 그만큼 눈에 띄는 작업이므로 자칫 잘못하면
극단적인 반감을 살 수도 있다. 이를테면 아무도 안 좋아하는 로고를
만들거나 이미 인기가 많은 로고를 건드리는 경우 디자이너의 입지가
크게 손상되기도 한다. 로고와 관련된 추문은 타블로이드지에서도 아주
인기 있는 소재다. 악명 높았던 2012년 런던 올림픽 로고[1]의 사례로
볼 수 있듯, 공공 기금으로 운영되는 경우 특히 더 그렇다. 런던 올림픽
로고가 나왔을 때 영국 언론은 타블로이드뿐 아니라 일반 신문들도
분노에 휩싸인 척 과하게 연기를 해댔으며, 그 모습은 참으로 가관이었다.
이 로고는 신문의 1면을 장식했고, 이를 디자인한 영국 디자인 회사
울프 올린스는 심한 비난을 받았다. 그들이 받은 디자인 비용은 철저한
감사의 대상이 되었으며 놀림거리가 되기도 했다. 기자들은 크리에이티브
디렉터의 집 앞에 진을 치면서 그와 그의 가족들을 용납할 수 없을
지경으로 심하게 괴롭혔다. 이 모든 것이 로고 하나 때문에 발생한
일이었다.

브랜드에 집착하는 지금의 문화적 환경에서 디자이너가 아닌
사람들까지 로고에 일가견이 있다는 것은 당연한 현상일지도 모른다.
이 시대의 사람들은 티셔츠, 모자, 가방 같은 제품에 로고가 붙어
있는 것을 아주 좋아하고 심지어 자랑스럽게 생각하기도 한다. 그런
만큼 사람들이 로고에 관심이 많은 것은 자연스러운 일일 것이다.

맞은편, 위
프로젝트: 로테르담 시티 오브 아키텍처 로고 시리즈
연도: 2006
클라이언트: 네덜란드의 로테르담 마케팅
디자이너: 75B
로테르담 시티 오브 아키텍처 광고 캠페인에 사용된
로고 시리즈로, 다양한 매체에서 무작위로 활용했다.
이 작품은 로고가 인지도를 유지하는 동시에 다양하고
다채로운 정체성을 창조할 수 있음을 증명하고 있다.

현대 소비사회에서 로고는 원시 부족이 신분을 나타내기 위해 새기는 문신이나 표식에 비견할 수 있다. 즉 로고는 스스로를 특정한 사회 집단 또는 하위문화 집단과 동일시하는 증표 같은 것이다.

로고에는 두 가지 종류가 있다. 가장 대표적인 형식은 문자, 즉 타이포그래피로 이루어진 로고타이프logotype다. 이 경우 업체나 제품의 이름을 고유한 레터링으로 표현한다. 대표적인 예로 코카콜라 로고를 들 수 있다. 반면 순수하게 비언어적인 상징물 형식의 로고도 있다. 메르세데스 벤츠의 엠블럼, 맥도날드의 황금 아치, 그리고 애플의 사과 마크 등은 굳이 업체명을 병기하지 않더라도 로고만으로 충분히 표시가 된다. 브랜드에 대한 인지도가 있으면 그 로고도 즉각 알아보기 때문이다. 한편 대부분의 로고들은 문자와 상징물이 섞여 있는 형태다.

그렇다면 로고 디자인에도 규칙이 있을까? 우리의 문화를 살펴보면 특히 비즈니스 문화가 폭넓은 변혁을 겪어 왔음을 알 수 있다. 그만큼 지금 사용하는 로고들이 50년 전에 비해 크게 달라졌다는 뜻이다. 과거의 로고는 단체나 상품의 특성을 구체적으로 표현하는 데 치중했다. 그러나 요즘은 추상적인 도형이나 모양을 사용하는 경우가 훨씬 많다. 복잡한 해석이 필요 없고, 기억에 잘 남는 그런 도안 말이다. 디자이너나 클라이언트가 로고에 지나치게 심오한 상징성을 부여하고 그것을 설명하려고 하면 나도 모르게 닭살이 돋는다.

'추상적' 로고의 개척자는 폴 랜드라고 할 수 있으며, 그 어떤 디자이너보다도 영속성 있는 로고를 많이 디자인했다. 그는 이렇게 언급했다. "의외라고 생각하는 사람도 있겠지만, 사실상 로고의 소재나 대상은 그리 중요하지 않다. 심지어 그 내용이 로고와 어울리는지도 크게 신경 쓸 필요가 없다. 그렇다고 로고와 어울리는 내용을 일부러 피하라는 말은 아니다. 단지 기표와 기의가 일대일 관계로 성립하지 않을 때가 많다는 것뿐이다. 로고 디자인의 필수 조건은 아주 단순하다. 로고는 개성 있고, 인상적이고, 명료하기만 하면 된다."[2] 이 말에서 알 수 있듯이, 현대 로고 디자인은 지나친 장식이나 허세를 당연히 피해야 하고, 더 나아가 로고가 너무 구체적일 필요도 없다는 인식이 생겨나고 있다. 오늘날 업체나 제품의 기능과 용도는 따라잡기 힘들 정도로 빠르게 바뀌고 있다. 그러니 하나의 고정된 의미, 특정한 정체성으로 이들을 옭아맬 필요가 없지 않겠는가?

디자이너가 로고 디자인에서 정말 신경 쓸 부분은 로고를
다양한 미디어 환경에 적용할 수 있어야 한다는 것이다. 예로부터
훌륭하고 성공적인 로고는 모두 이 요건을 갖추고 있다. 지금처럼
복제와 재생산이 쉽지 않았던 과거에는 하나의 로고를 트럭에도 찍고
건물 벽에도 그려 넣어야 했다. 이처럼 다양한 조건에서 효과를 보기
위해서는 로고 그 자체가 아주 견고해야만 했다. 지금은 좀 다르다.
물론 로고 하나를 휴대폰 화면, 웹사이트, 티셔츠, 텔레비전 광고의
마무리 장면 등 다양한 플랫폼에서 활용한다는 점은 예전과 같다.
그러나 요즘의 로고는 변하거나 움직이기도 한다는 근본적인 차이가
있다. 오늘날 정지된 로고, 불변하는 로고는
멸종되었다. 현대인은 로고를 통해서 한 편의
작은 영화 같은 이야기를 보고 싶어 한다.

> **획일적이고 변하지 않는
> 로고의 시대는 지나갔다.
> 현대 시각 문화에서
> 우리는 다양한 자극을
> 원한다. 그러므로 미래의
> 로고는 유연하면서도
> 변형이 용이한 형식으로
> 진화할 가능성이 크다.**

　　최신 로고 디자인의 동향을 보면
획일적이고 변하지 않는 로고의 시대가
지나갔음을 알 수 있으며, 디자이너는 이
점을 고려해서 로고를 만들어야 한다.
현대 시각 문화에서 우리는 다양한 자극을
원한다. 그러므로 미래의 로고는 유연하면서도 변형이 용이한 형식으로
진화할 가능성이 크다. 런던 올림픽 로고는 용감했지만, 유연성을
확보하려는 노력에서 실수가 있었다고 본다. 유연한 접근법을 훨씬 더
타당하고 흥미롭게 실현한 예로 네덜란드 디자인 그룹인 75B가
디자인한 로테르담 시티 오브 아키텍처Rotterdam City of Architecture
캠페인을 들 수 있다. 이는 인상적이면서도 유동적인 로고 디자인을
구현하는 데 대승리를 거둔 예라고 할 수 있다.

더 읽을거리
Michael Evamy, *Logo*, Laurence King Publishing, 2007.

1　나는 2012년 런던 올림픽 로고에 대한 글을 두 차례
　　기고한 바 있다. "The 2012 Olympic Logo Ate
　　My Hamster"(http://designobserver.com/
　　feature/the-2012-olympic-logo-ate-my-
　　hamster/5607); "Wolff Olins: Expectations
　　Confounded"(www.creativereview.co.uk/
　　crblog/wolff-olins-expectations-
　　confounded)

2　Paul Rand, *Design, Form, and Chaos*, Yale
　　University Press, 1993.

Look and feel 룩 앤드 필

'룩 앤드 필'이라는 용어는 초창기 웹 디자인에서 처음으로 사용되었으며, 컴퓨터 인터페이스가 어떻게 '보이는지' 그리고 '기능하는지'의 측면을 포괄적으로 정의하는 말이었다. 현재 이 용어는 디자인을 의뢰하는 사람들 사이에서 더 많이 쓰이는데, 일반적으로 콘텐츠·아이디어·전략 등이 시각적으로 구현된 상태를 지칭할 때 사용한다.

'룩 앤드 필'이라는 말은 과연 무슨 뜻인가? 오늘날의 전략 중심 커뮤니케이션에서 외형(룩)과 사용성(필)의 중요성을 강조하는 유용한 약칭이라고 볼 수 있는가? 아니면 디자인을 가볍게 보는 유치한 용어에 불과한가? 사실상 마케팅밖에 모르는 '똑똑한' 사람들이 디자인을 룩 앤드 필이라고 축소시켜 말하는 경우가 많다. 자신이 세운 전략 기획에 '색깔을 입혀 주는' 단순한 장식이 바로 디자인이라고 보기 때문이다.

이 용어는 1980년대 애플이 마이크로소프트를 상대로 벌인 유명한 소송 사건을 계기로 대중에게 알려지게 되었는데, 당시 애플은 마이크로소프트가 "맥 OS의 룩 앤드 필을 도용했다."고 주장했다. 유저빌리티 퍼스트Usability First라는 사설 웹사이트에는 다음과 같은 정의가 나온다. "특정 플랫폼이나 어플리케이션의 심미적 특성과 가치, 그리고 그에 대한 사용자의 주관적 반응을 결정하는 것은, 해당 플랫폼에 맞춰 제작된 소프트웨어의 겉모습(룩)과 상호작용 방식(필)이다. …… 또한 사용자 인터페이스의 저작권은 보통 룩 앤드 필을 기준으로 판단하는 경우가 많다." 하지만 의외로 룩 앤드 필이라는 용어는 미국 저작권 위원회의 웹사이트나 미국 특허청 웹사이트의 용어 목록에는 빠져 있다.

『스타일의 본질The Substance of Style』이라는 책의 저자인 버지니아 포스트렐Virginia Postrel은 룩 앤드 필이라는 표현을 선호한다. 포스트렐은 이 책을 통해 현대의 상업적 삶을 지배하는 미적 근거들을 설득력 있게 짚어 내고 있으며, '룩 앤드 필'이라는 용어를 적극적으로 사용한다. 그는 디자인 옵서버 블로그에 다음과 같은 글을 기고하기도 했다. "『스타일의 본질』의 원래 제목은 사실 '룩 앤드 필'이었다. 이 제목으로 표지 디자인까지 다 끝냈는데, 마지막에 가서 하퍼콜린스 출판사의 마케팅 담당자가 퇴짜를 놓았다. 제목만 봐서는 아무도 그 내용을 짐작할 수 없다는 것이 이유였다." 이어서 이렇게 설명한다. "이 책에서 나는 룩 앤드 필을 '디자인'의 동의어로 사용하는 대신 '미적 특성' 혹은 '아름다움'이라는 말과 혼용했다. 즉 룩 앤드 필이라는 말을 정서에 호소하는 심미적인 디자인 요소를 지칭하는 말로

> '룩 앤드 필'이라는 용어는 디자이너의 역할을 형태의 측면에만 가둬 놓는다. 한편 모든 훌륭한 디자인, 가치 있는 디자인은 형태와 기능을 동등하게 여기고 있음을 기억해야 할 것이다.

사용했는데, 이는 온전히 기능적이고 실용적인 디자인 요소를 지칭하는 룩 앤드 필의 보편적인 용례와는 상반된다."[1]

인터랙티브 디자이너이자 블로거로도 열심히 활동하는 제이슨 첼런티스는 2002년 인텔에서 일할 때 이 용어를 처음 들었다면서 다음과 같은 일화를 들려주었다. "나는 인텔 연구소에 사용자 인터페이스 디자이너로 고용됐는데 소프트웨어의 '룩 앤드 필'을 구현하는 작업을 하게 될 거라는 설명을 들었죠. 1997년부터 디자이너와 프로그래머로 경력을 쌓아 왔지만, 처음 듣는 이 표현이 무슨 말인지 확실히 알 수 없었어요. 무슨 신조어인가? 그래서 나에게 뭔가 새로운 것을 만들라는 얘기인가? 필feel이라면 촉감, 즉 터치스크린 기술과 관련된 작업을 하라는 말인가?" 그는 계속해서 이렇게 말했다. "처음에는 낯설기만 했던 이 용어는 점차 듣기만 해도 짜증나는 말이 되었습니다. 컴퓨터 과학, 휴먼 컴퓨터 인터랙션, 그리고 휴리스틱스 회의에 참석해서 얘기를 들어 보니, 이 용어는 '그래픽 디자인'이라는 뜻으로 사용되는 것 같았어요. 그리고 컴퓨터 과학 부서 담당자들에게 아이콘, 메뉴, 데이터 흐름, 사용자 인터페이스 등 진행 중인 작업을 보여 줄 때마다 다들 이런 말을 반복하더군요. '그 룩 앤드 필 참 마음에 드네요.' 또는 '우리가 지향하는 룩 앤드 필은 그런 게 아니에요. 오피스 프로그램의 레이아웃을 못 보셨어요?' 결국 나는 룩 앤드 필이 인터랙션 디자인의 동의어라는 결론을 내렸습니다. 컴퓨터를 위한 그래픽 디자인이 곧 인터랙션 디자인이니까요."

국제 디자인 대회에서 수년째 수상자 명단에 오르고 있는 영국 디자이너 마이클 존슨은 이 용어가 점점 더 자주 사용되고 있는 추세에 주목한다. "그래요. 사람들이 이 말을 많이 쓰죠."라며 그는 말을 이었다. "저는 이 관용구가 항상 미심쩍다고 생각했어요. 우선 약간 포르노 같은 느낌이 들기도 하거니와, 일단 '룩 앤드 필'이라는 말을 쓰는 순간부터 디자인이 단순한 무드 보드로 전락하는 것은 시간 문제라고 봅니다. 다들 알다시피, 이것은 디자인이 종말로 치닫는 지름길이에요. 룩 앤드 필은 연구자들이 포커스 그룹 회의에서나 쓸 법한 표현이죠. 그리고 포커스 그룹 회의는 프로젝트에서 일말의 창의성까지 모조리 없애 버리는 작업 방식입니다."

W. A. 드위긴스w. A. Dwiggins[2]가 '그래픽 디자인'이라는 용어를

최초로 도입한 이래, 디자이너들은 자신이 하는 일을 뭐라 부르는 것이 옳은지에 대해 많은 고심을 해 왔다. 그리고 최근 몇 십 년 동안은 굉장히 적극적으로 '디자인'이라는 용어를 포기하고 '기업 이미지,' '기업 아이덴티티,' 그리고 좀 더 최근에는 '브랜딩' 같은 비즈니스 친화적인 말로 대체하고 있다. 그런데 엉뚱하게도 막상 디자이너들에게 금기어가 되어 버린 '디자인'을 브루스 누스바움Bruce Nussbaum[3] 같은 영향력 있는 디자인 평론가나 비즈니스 이론가들이 애용하는 것을 볼 수 있다. 따라서 지금은 '디자인'이라는 말을(동사와 명사적 용례 둘 다 해당된다.) '룩 앤드 필'로 대체하기에 적절한 시점이 아니라고 본다.

대부분의 디자이너는 클라이언트가 편하게 받아들이는 용어를 좋아한다. 그러므로 브랜딩 디자인에서는 '룩 앤드 필'이 적당한 표현일 수 있다. 브랜딩 전문가의 입장에서 '룩 앤드 필'은 단순히 로고나 레이아웃에만 해당하는 표현이 아니라 색채, 어조, 정취에 이르기까지 브랜드에 존재감을 부여하는 모든 요소를 지칭하기 때문이다.

따라서 '룩 앤드 필'이라는 말을 완전히 포기하기도 어렵다. 다만 나는 클라이언트, 그리고 디자이너들이 이 용어를 사용하는 방식에 분명 심각한 문제가 있다는 생각을 떨칠 수가 없다. '디자인'을 '룩 앤드 필'로 대체하게 되면, 디자인의 겉모습과 그것이 반영하는 본질적인 내용, 또는 커뮤니케이션 전략이 서로 분리된다고 본다. 그렇다면 우리는 다시 디자인의 고질적인 논쟁, 즉 형태 대 기능의 논쟁으로 돌아갈 수밖에 없다. 사물의 외관에만 지나치게 집중하는 '룩 앤드 필'이라는 용어는 디자이너의 역할을 형태의 측면에만 가둬 놓는다. 한편 모든 훌륭한 디자인, 가치 있는 디자인은 형태와 기능을 동등하게 여기고 있음을 기억해야 할 것이다.

더 읽을거리
Virginia I. Postrel, *The Substance of Style: How the Rise of Aesthetic Value is Remaking Commerce, Culture, and Consciousness*, HarperCollins, 2004.
(한국어판: 버지니아 포스트렐 지음, 신길수 옮김, 「스타일의 전략」, 을유문화사, 2004.)

1 http://designobserver.com/feature/look-and-feel---nip-and-tuck/6557

2 www.adcglobal.org/archive/hof/1979/?id=264

3 http://www.businessweek.com/innovate/NussbaumOnDesign/index.html

Lorem Ipsum 로렘 입숨

로렘 입숨이란 그래픽 디자이너들이
시범적으로 레이아웃을 만들 때 사용하는 '채우기
텍스트'로, 실제 글이 들어간 것처럼 보여 준다.
이 과정을 '그리스어'를 뜻하는 'Greek'에서
파생된 단어를 써서 '그리킹Greeking'이라고
부르기도 하는데, '로렘 입숨'이라는 용어가 명백히
라틴어라는 점에서 다소 의아한 표현이다. 물론
'로렘lorem'이라는 단어는 내 라틴어 사전에는
나오지 않는 말이다.

디자이너의 입장에서 로렘 입숨은 보이스카우트의 스위스 군용 칼보다
더 유용한 도구다. 이것은 디자이너들이 레이아웃을 디자인할 때 임시로
채워 넣을 수 있는 가짜 텍스트를 뜻하며, 실제로 글을 넣는 것과 같은
효과를 준다. 로렘 입숨의 장점은 실제 글에서 사용되는 글자별 사용
빈도를 똑같이 적용할 수 있다는 점이다. 디지털 시대 이전의 로렘 입숨은
전사지 형식으로 존재하다가 매킨토시 컴퓨터의 발전과 더불어 초창기
출판 소프트웨어에 포함되었다. 요즘 디자이너들은 로렘 입숨을 생성해
주는 웹사이트를 통해 원하는 분량의 텍스트를 얻은 후 작업 중인 문서에
붙여 넣어 편집하는 방법을 많이 쓴다.

《비포 앤드 애프터Before and After》 매거진[1]을 보면, 리처드
매클린토크Richard McClintock라고 하는 라틴어 교수의 말이 인용되어
있다. 그는 기원전 45년에 키케로가 쓴 고대 윤리학 서적을 보다가 로렘
입숨이라는 문구를 발견했다고 주장한다. 뿐만 아니라 그는 이것을
초기 금속 활자의 표본집에서도 본 적이 있다고 하는데, 이 표본집은
주로 고전 문학 작품의 문구를 임의로 따서 만든 것이라고 한다. 이에
대해 매클린토크는 다음과 같이 말한다. "가장 감탄할 만한 점은, 로렘
입숨이 1500년대부터 편집 디자인 산업의 표준 더미 텍스트였다는
사실이다. 누군지 모르지만 1500년대 어느 인쇄업자가 문구들을
고르고 뒤섞어서 활자 표본을 만들었고 우리는 아직도 이것을 쓰고
있는 것이다. 로렘 입숨은 활자를 하나하나 손으로 조합하던 400년의
역사와 함께했을 뿐 아니라, 전자식 조판으로 넘어가서도 변함없이
사용되고 있다."

하지만 스트레이트 도프Straight Dope[2] 웹사이트에서
매클린토크에게 직접 문의하자 그는 그 고대 활자 표본집을 다시 찾을
수가 없으며, 현재 그가 찾은 가장 오래된 로렘 입숨은 1970년대에
생산된 레트라세트Letraset 전사지라고 말했다.

더 읽을거리
www.loremipsum.de
(한글 로렘 입숨 생성 사이트 http://hangul.thefron.me)

1 www.bamagazine.com
2 www.straightdope.com/columns/010216.html

Lower case 소문자

소문자만 사용한 타이포그래피는 멋진 디자인인가, 아니면 교양 없음을 드러낸 디자인인가? 친구에게 받은 이메일에 대문자가 전혀 사용되지 않았다면 이 편지는 친밀하고 다정하게 느껴질 것이다. 한편 상업적인 메시지를 전달할 때 소문자만 사용하면 소비자들이 어떻게 생각할까?

디자이너들 중에서 소문자만 사용하는 사람도 상당히 많다. 물론 이렇게 하면 세련되고 현대적인 느낌을 준다. 하지만 대문자가 존재하는 데는 다 이유가 있으며, 대문자를 생략했을 때 의미 전달이 명확하게 이루어지지 않는 경우도 많다. 나는 소문자로만 된 텍스트의 효과를 여실히 느껴 본 적이 있다. 이 경험은 교훈이 되었지만 다시 설명하려니 좀 씁쓸하다. 사연인즉 디자인 카탈로그에 실을 에세이를 한 편 써 달라는 청탁을 받았는데, 개인적으로 흥미 있는 주제였기 때문에 요청을 받아들이기로 했다. 글을 써 주고 나서 최종 인쇄물을 받아 보니 디자이너가 글 전체를 소문자로 바꿔 놓았다. 게다가 글자 크기는 작게, 자간은 좁게, 그리고 단의 폭은 너무 넓게 설정함으로써 문제는 걷잡을 수 없이 복잡해졌다. 이런 레이아웃이라면 대소문자를 섞어서 쓰더라도 읽기 어려웠을 텐데 소문자만 쓰니 아예 읽을 수가 없었다. 2000자 분량의 시커멓고 어른어른한 헛소리가 탄생했던 것이다. 나는 망연자실했다.

다른 저자가 쓴 글을 가지고 가독성은 전혀 고려하지 않은 채 자신의 미적 취향에 맞추어 편집하는 것, 이는 거의 모든 디자이너가 한 번쯤 저지르는 일이다. 아무리 그래도 2000자나 되는 텍스트를 모조리 소문자로 바꿔 놓는 것은 저자는 물론 독자들의 얼굴을 젖은 수건으로 후려치는 것과 같은 행동이라고 본다.

소문자가 최초로 등장한 것은 서기 800년이다. 그 전까지는 모든 글자를 대문자로만 썼다. 14~16세기 르네상스 시대에 처음으로 대소문자 혼용이 이루어졌고, 이를 기반으로 오늘날 우리가 사용하는 2단 알파벳이 탄생하게 되었다. 디자이너와 타이포그래퍼들은 대문자와 소문자를 혼용하는 방식에 대해 늘 도전장을 던져 왔다. 초기의 광고 클라이언트들은 소리치는 듯한 메시지를 전달하기 위해 디자이너들에게 대문자만 사용하라고 요구했고, 이 전략은 오늘날까지 디자인과 광고에서 널리 사용된다. 한편 소문자만 사용하는 방식을 좋아하는 사람들도 있다. 허버트 스펜서는 『모던 타이포그래피의 선구자들*Pioneers of Modern Typography*』에서 이렇게 썼다. "헤르베르트 바이어 Herbert Bayer는 단일 알파벳 사용을 강력하게 지지했다. '왜 굳이 두 종류의 알파벳으로 글을 쓰고 인쇄해야 하는가? 말을 하면서 대문자 A와 소문자 a를 구별하는 사람은 없지 않은가.'" 하지만 사실 말할

위

프로젝트: 『에디티온 한스요에르크 마이어Edition
Hansjörg Mayer』 표지와 펼침면
연도: 1968
출판사: 독일의 한스요에르크 마이어
디자이너: 한스요에르크 마이어
타이포그래퍼이자 인쇄 전문가, 출판인이자 강연자인
한스요에르크 마이어(1943~)는 "기능 중심의
타이포그래피와 독립 타이포그래피를 모두" 전문으로
한다고 말한다. 여기서 그는 독립 타이포그래피를
"나름의 구조와 밀도를 지니면서 오브제를 만들 수
있는 원재료"라고 정의한다. 마이어는 항상 단 한 가지
글자꼴, 즉 푸투라만을 고집했을 뿐 아니라, 소문자만
사용하고 문장 부호는 모두 생략했다. 이러한 방식은
그의 작업에 괄목할 만한 개성을 부여했다.

때도 대소문자를 구분한다고 본다. 예를 들면 강조해서 말하기도 하고,
문장이 바뀔 때 잠시 공백을 두기도 하듯이 말이다.

그래서 요점이 뭘까? 공적인 의사소통에서 대문자 없이 소문자만
써서는 절대 안 된다는 말인가? 전혀 아니다. 소문자만 사용하더라도
효과적이고, 가독성 있고, 세련되어 보일 수 있다. 하지만 소문자만
써서 손해인 경우가 더 많다. 일단 소문자만 쓰면 문장 맨 앞이나 고유
명사 같은 기준점이 없어지기 때문에 글의 양이 많을 경우 탐색이
어려워진다. 게다가 대문자를 생략하면 메시지가 진지하지 못하거나
하찮아 보일 가능성도 있다. 그 밖에도 많은 이유가 있다.

예를 들어 보자. 디자이너들이 명함이나 편지지 같은 사무용
비품을 디자인할 때 소문자만 쓰는 것이
유행인데, 이렇게 하면 세련된 느낌도 생기고
타이포그래피 솜씨가 좋은 디자이너라는
인상도 줄 수 있다. 다만 대부분의 주소에는
우편번호나 번지수 같은 숫자들이 포함되어
있다. 만일 소문자와 모던 스타일 숫자,(p.280
'숫자' 참조) 즉 대문자에 높이를 맞춘 숫자와
혼용하면 그 결과물이 아주 보기 싫어진다.
따라서 올드 스타일 숫자('숫자' 참조)나
소대문자small caps 버전의 숫자를 사용해서
이 문제를 해결해야 한다. 소대문자는
대문자의 높이를 소문자 버전의 엑스

> 모든 글자를 대문자로
> 쓰면 마치 소리치는
> 것처럼 보이듯이, 소문자만
> 사용하면 속삭이는
> 것처럼 보인다. 두 효과
> 모두 나름대로 유용하다.
> 그러나 우리가 평소에
> 대화할 때는 균형 잡힌
> 목소리로 말하고자 한다.
> 그리고 이렇게 말을
> 하려면 대문자와 소문자가
> 둘 다 필요하다.

하이트에 맞춘 글자를 말한다. 모든 글자꼴에 다 소대문자가 제공되는
것은 아니다. 소대문자 알파벳과 숫자를 혼용할 경우 숫자의 높이를
글자의 엑스 하이트에 맞추어 임의로 축소하면 절대 안 된다. 왜냐하면
숫자의 굵기가 문자의 굵기와 같지 않기 때문이다. 하지만 때에
따라서는 모던 스타일 숫자의 크기를 줄여서 눈에 덜 거슬리게 만드는
것은 허용된다.

소문자는 친밀하고 부드러운 느낌을 전달하는 데 효과적일 수
있다. 다만 모든 글자를 대문자로 쓰면 마치 소리치는 것처럼 보이듯이,
소문자만 사용하면 속삭이는 것처럼 보인다. 두 효과 모두 나름대로
유용하다. 그러나 우리가 평소에 대화할 때는 균형 잡힌 목소리로

말하고자 한다. 그리고 이렇게 말을 하려면 대문자와 소문자가 둘 다
필요하다.

더 읽을거리
Herbert Spencer, *Pioneers of Modern Typography*, MIT Press, 2004.
(개정판)

Magazine design 잡지 디자인

최고의 잡지들을 보면 타이포그래피, 아트
디렉션, 일러스트레이션, 사진, 그리고 그 잡지가
시각 디자인을 통해 전달하는 관점으로 구성된
미시사가 펼쳐진다. 한편 현대 대중 잡지들에서는
독자 끌어 모으기에 급급한 자극적인 디자인의
최후를 목격할 수 있다.

대중의 입장에서 그래픽 디자인의 예술을 가장 확실하게 경험할 수 있는
매체가 바로 잡지다. 잡지 디자인이 바뀌면 독자는 바로 알아차린다.
잡지가 수백만 독자의 삶의 일부를 차지하고 있는 만큼 이는 당연한
일일 것이다. 대중 잡지든, 틈새 잡지든 성공적인 잡지들은 서로 동질감을
느끼는 독자층을 거느리면서 이들의 삶과 생각에 영향을 미치고 있다.

틈새 잡지나 전문 잡지를 보면 디자인을 적극 활용한다. 아트
디렉터, 디자이너, 에디터 등이 디자인을 매개로 강력한 시각적·편집적
경험을 선사하는 것이다. 또한 디자인으로 친밀한 '목소리'를 만들어
내기도 하는데, 이는 시간이 지날수록 오랜 친구 같은 목소리로 자리
잡는다.

대중 잡지에서는 디자인이 아예 다르게 쓰인다. 여기서 디자인은
독자를 유혹하고 독자에게 명령하는 역할을 한다. 대중 잡지는 인쇄
매체임에도 불구하고 텔레비전 채널이나 웹 페이지를 보듯이 빠르게
훑어보도록 디자인되어 있다. 현대의 대중 잡지는 멀티채널 텔레비전과

위

프로젝트: 《판타스틱 맨》 제8호
연도: 2008
디자이너: 욥 반 베네콤
"패션 잡지를 싫어하는 남성을 위한 패션 잡지"라는
설명이 붙어 있는 《판타스틱 맨》은 디자이너 욥 반
베네콤과 저널리스트 헤르트 욘커르스가 협업하여
만들어 낸 결과물이다. 요즘 잡지들이 요란한 상업적
그래픽을 쏟아 내고 있는 상황에서, 이 잡지의 담담한
절제미가 상당히 돋보인다.

얽히고설킨 하이퍼링크의 웹사이트를 똑같이 따라 하기 위해 애처로운
노력을 기울인다. 그래서 잡지 발행인과 에디터들은 디자이너와 아트
디렉터에게 정신없이 꽉꽉 들어찬 본문, 도입부, 알림 코너, 사이드바로
이루어진 '인터랙티브'한 지면을 내놓으라고 다그친다.

현대 대중 잡지는 독자에게 난해한 요구를 하지 않는다.
상업적으로 성공한 잡지들을 보면, 시각 커뮤니케이션 전체를 통틀어
가장 선정적이고, 건방지고, 흉물스러운 레이아웃을 사용하는 경우가
태반이다. 잡지가 슈퍼마켓 가판대에 진열되기만 하면 그만인 출판사
입장에서 정교하고 세련된 디자인은 전혀 관심 밖의 일이다. 그 결과
촌스럽고 똑같은 레이아웃만 넘쳐나겠지만 독자가 무슨 힘이 있겠는가?
어쨌거나 전 세계에서 수천 가지가 넘는 잡지들이 정기적으로
출간되고 있고, 새로운 잡지도 계속 생겨나고 있다. 인터넷이 우주적인
규모로 확대되고 소셜 미디어가 기존의 잡지 독자층을 무서운 속도로
흡수하는 지금의 상황에서, 잡지가 아직도 이만큼 활성화되어 있다는
사실이 놀랍다.

요즘 인쇄물 형식으로만 출간하는
잡지는 아주 드물다. 다시 말해 온라인
잡지의 시대가 왔다. 상업 출판사들은
급증하는 온라인 광고 수익을 체감하고,
소비자가 휴대용 기기를 사용해 온라인
콘텐츠에 접속하는 모습을 목격한다. 심지어
웹 출판물이 인쇄물보다 환경에 유익하다는
사실을 인식하는 사람들도 있다. 이쯤

**음반 커버가 그래픽
디자인의 명맥을 좌우하던
시대가 있었다. 하지만
지금은 꿈 많은 젊은
디자이너들이 실험적인
잡지 디자인과 레이아웃을
통해 자극을 받고 영감을
얻는 시대다.**

되면 미디어 평론가 제프 자비스Jeff Jarvis의 말처럼 "온라인은 공짜
지면"[1]이라는 사실을 군이 의식하지 않더라도, 요즘 같은 분위기에서
출판사가 새로 기획한 잡지를 인쇄물로 만든다는 것 자체가 신기한
일이다. 이 말이 너무 극단적으로 들린다면 음반 산업 분야가 어떻게
되고 있는지를 생각해 보라. 현대 음반 산업은 디지털화를 겪으면서
변신하고 있다.

하지만 인쇄물 형식의 상업 잡지들은 발행인의 손에 그 운명이
달려 있는 것이 아니다. 미래의 독재자는 광고업자와 유명 브랜드
오너들이며, 이미 억만금의 재산을 온라인 쪽으로 돌리고 있다. 이들이

위

프로젝트: 《파일》 매거진 제1호
연도: 2009
디자이너: 토르비외른 앙케르스테르네Thorbjørn
Ankerstjerne, 파비오 세바스티넬리Fabio
Sebastinelli

《파일》은 그래픽 디자인, 미술, 시각 커뮤니케이션 전문
잡지다. 인터넷과 변화무쌍한 미디어 환경의 영향으로
인쇄 출판물이 생존의 위협을 느끼는 상황에서,
《파일》이 내놓은 대책은 각 호마다 DVD나 한정판
인쇄물을 첨부하는 것이다. DVD에는 두 시간 이상
분량의 단편 영화, 뮤직 비디오, 인터뷰 등이 실려 있다.
제1호에는 제프 맥페트리지의 포스터가 부록으로
들어 있다.

인쇄물 잡지가 더 이상 '눈길을 끄는 데' 효과적인 방법이 아니라고
판단하는 순간, 잡지사는 주된 수입원을 잃게 될 것이다. 이러한
상황에서 미래의 잡지 디자이너가 해야 할 일은, 다양한 플랫폼을 통해
전달할 수 있는 콘텐츠를 더 잘 만들어 내는 것이다. 한때 정지된 잡지의
지면은 그래픽 디자인에서 길이 남을 순간들을 담아내는 캔버스와
같았다. 그러나 이러한 특성은 서서히 전자 매체 이전의 시대, 다시 말해
인쇄물이 주된 매체였던 구시대의 유물로 전락하고 있다.

한편 요즘 들어 상당히 독특한 현상을 목격할 수 있다. 전례 없이
많은 진보 디자이너들이 급진적인 잡지 디자인에 관심을 가지게 된
것이다. 1970년대와 1980년대는 음반 커버가 그래픽 디자인의 명맥을
좌우하던 시대였다. 당시의 음반 커버 디자인의 영향으로 그래픽
디자인을 공부하고 그래픽 디자이너가 되고 싶어 하는 젊은이들이
생겨나기도 했다. 지금은 꿈 많은 젊은 디자이너들이 실험적인 잡지
디자인과 레이아웃을 통해 자극을 받고 영감을 얻는 시대다. 마이크
마이레Mike Meiré가 디자인한 《032c》,[2] 스티브 슬로콤이 크리에이티브
디렉션을 맡았으며 형광색이 난무하고 마이스페이스의 아나키즘을
연상케 하는 《슈퍼 슈퍼》,[3] 혹은 네덜란드 디자이너 욥 반 베네콤Jop van
Bennekom이 디자인한 《리-매거진Re-Magazine》, 《버트BUTT》, 《판타스틱 맨
Fantastic Man》[4] 등이 이런 실험적인 잡지들의 대표적인 예다.

여기서 특히 반 베네콤이 디자인한 세 가지 잡지들은 완전히
새로운 차원의 매력으로 디자이너들을 사로잡았는데, 그도 그럴 것이
반 베네콤은 일반 잡지 디자이너들과는 조금 다른 역할을 하고 있기
때문이다. 그는 저널리스트 헤르트 욘커스Gert Jonkers와 공동으로
잡지를 디자인하고 편집과 출판까지 직접 하고 있다. 나는 바로 이
점이 효과적인 잡지 디자인의 열쇠라고 본다. 즉 디자이너들이 좀 더
에디터처럼 되어야 한다는 말이다.

영국 출신의 잡지 디자이너인 제러미 레슬리Jeremy Leslie는 잡지와
편집 디자인을 전문으로 하는 블로그를 운영한다.[5] 그리고 이 주제에
대해 책도 두 권 썼다. 레슬리는 잡지 디자인이 "에디터와 디자이너의
협업 과정"이라고 정의하면서 이렇게 말한다. "이 두 분야의 궁합이 잡지
디자인 과정에서 가장 중요한 요소입니다. 훌륭한 잡지 디자이너는 항상
저널리즘을 잘 이해하고 있고, 훌륭한 에디터 역시 디자인의 중요성을

늘 인지하고 있지요."

　당연한 얘기 같지만, 사실 이러한 궁합은 의외로 상당히 드물다. 아무튼 진정한 협업이 수반되어야만 좋은 잡지가 나온다는 사실은 확실하다. 영국의 편집 디자이너 사이먼 이스터슨Simon Esterson(《아이》 매거진의 아트 디렉터이자 소유주이다.)[6]은 잡지 디자이너들에게 "편집을 배우라"고 권하면서 이렇게 말한다. "대체로 창작이라는 것은 다른 사람에게서 얻은 원재료 중 최고의 부분만 걸러 내는 과정입니다. 그러므로 자신의 생각, 남의 생각, 이미지, 텍스트 등을 편집하는 방법을 배워야 하지요. 텍스트와 이미지의 가치를 깨닫고, 그것을 어떻게 통합하고 사용해야 이야기가 만들어지는지, 그리고 독자의 주의를 끌 수 있는지 이해해야 합니다." 그는 이어서 덧붙인다. "호기심은 필수이며, 잡지의 콘텐츠에 공감하고 집중해야 합니다. 그리고 지면을 제멋대로 꾸미는 디자이너가 되기보다는 실제로 저널리스트가 되고 저널리스트처럼 생각하십시오. 스스로 질문을 던지세요. 여기서 스토리가 무엇인가? 그것을 어떻게 전달할 수 있을까? 그리고 협업하십시오. 잘 맞는 사진가, 일러스트레이터, 에디터, 활자 디자이너, 인쇄소 등을 확보해야 합니다."

위

프로젝트: 《슈퍼 슈퍼》 매거진 펼침면
연도: 2009
크리에이티브 디렉터: 스티브 슬로콤
《슈퍼 슈퍼》에 실린 패션 지면. 활자와 이미지를
무계획적이지만 신선하게 편집하는 특성이 잘 드러난다.

새로운 잡지를 발행하거나 기성 잡지를 리디자인하는 경우에도 디자이너는 나름의 복잡한 과업에 직면한다. 각자 원하는 바가 다른 에디터, 광고 영업부, 출판사를 한꺼번에 만족시키기란 무척 어려운 일이기 때문이다. 디자이너가 잡지 디자인에 수반되는 이 모든 문제들을 극복하고 처리했다고 하더라도, 넘어야 할 마지막 장애물이 기다리고 있다. 독립 디자이너가 기성 잡지의 리디자인 혹은 창간 작업을 맡은 경우, 그 잡지사가 앞으로 계속 적용할 수 있는 템플릿을 만들어 놓아야 한다는 점이다. 디자이너가 일단 잡지의 전반적인 모습과 분위기를 디자인하고 나면, 그리드, 스타일 견본, 색채 배합 등 잡지사의 인하우스 편집 팀이 잡지를 실제로 생산하는 데 필요한 모든 지시 사항을 넘겨주게 된다. 대체로 인하우스 팀들은 실력도 좋고 새로운 디자인을 충실히 적용하려고 노력하는 편이다. 하지만 때로는 외부인의 간섭에 대해 인하우스 디자이너들이 텃세를 부리는 경우가 있다. 그래서 기회만 있으면 디자인을 바꾸거나 희석시키려고 한다. 심지어 디자이너가 작업에서 손을 떼기 무섭게 발행인과 에디터들이 작업에 어설프게 손을 대기도 한다. 이는 상당히 화가 나는 일이다.

여기서 마지막으로 질문을 던져 본다. 혁신적인 잡지 디자인에는 종말이 왔는가? 지금 같은 상황에서 새로운 알렉세이 브로도비치[7]가 부상할 수 있을까? 온라인 출판의 현실을 감당할 수 있는 반 베네콤 같은 새로운 디자이너들이 나타나 줄까? "그렇게 되기를 바란다."고 이스터슨은 말한다. "소규모 잡지들은 디자이너에게 자유와 책임을 많이 허용하는 반면 자원은 한정적인 경우가 많습니다. 대형 잡지들은, 좀 덜 자유롭고 임무를 분담하는 대신 자원이 아주 풍족하죠. 두 가지 환경을 모두 겪어 보고 잘 맞는 분야를 선택하면 됩니다." 요즘 인쇄물과 온라인 형식을 겸하는 잡지들이 점점 늘어나고 있는 만큼, 이스터슨은 미래의 잡지 디자이너가 웹 디자인 기술도 갖춰야 한다고 본다. 뿐만 아니라 "비디오카메라 사용법을 배우는 것도 좋은 생각"이라고 말한다. 그리고 마지막으로 다음과 같이 덧붙인다. "그럼에도 불구하고 최고의 디자인 도구는 역시 여러분의 두뇌입니다."

더 읽을거리
http://magculture.com/blog/

1 Jeff Jarvis, "Review of the year: New media: Facebook climbs the social scale," *Guardian*, 17 December 2007. www.guardian.co.uk/media/2007/dec/17/facebook.yahoo

2 www.meireundmeire.de

3 www.myspace.com/thesupersuper

4 http://www.walkerart.org/calendar/2007/jop-van-bennekom

5 http://magculture.com

6 사이먼 이스터슨은 내가 이 글을 집필하기 바로 얼마 전에 《아이》 매거진의 오너 중 한 명이 되었다.

7 『멕스의 그래픽 디자인 역사』를 쓴 필립 멕스는 이렇게 말한다. "브로도비치는 디자이너들에게 사진 활용법을 가르쳤다. 그가 자유자재로 구사했던 크로핑, 확대, 병치 등의 기법, 그리고 정교한 밀착 인화지를 보면 보기 드물게 뛰어난 직관적 판단력이 그대로 배어 있다."

Marketing 마케팅

대부분의 마케팅 담당자들은 디자인에 대한 공감
능력이 없다. 마찬가지로 마케팅을 멸시하는
디자인 전문가들도 많다. 하지만 현실에서는
마케팅이 디자인을 통제한다. 마케팅은 전략과
기획을 담당하고, 디자인은 직관에 의존하기
때문이다. 클라이언트는 전략을 위해 기꺼이
금전적 대가를 지불하지만, 직관에 대해서는
좀처럼 돈을 쓰려 하지 않는다.

영국에서는 피자 배달 전문 업체인 도미노피자가 「심슨 가족」을 후원한다. 에피소드 하나가 전파를 탈 때마다 이 체인점에는 소위 '심슨 가족 러시The Simpsons rush'가 발생한다. 즉 텔레비전 화면에 도미노피자 협찬 문구가 나오기 무섭게 수많은 사람들이 갑자기 피자를 먹고 싶은 욕구에 휩싸이게 되고, 전국의 도미노피자 지점들은 쇄도하는 주문 덕분에 정신없이 움직인다.

이러한 현상은 두 가지 관점에서 해석해 볼 수 있다. 비즈니스 관점에서 이것은 엄청나게 효과적인 마케팅 전략이다. 텔레비전 프로그램에 도미노피자의 상호를 붙여 넣는 단순한 방법으로 피자 주문량이 치솟게 만들었다. 도미노피자와 「심슨 가족」은 여러모로 궁합이 잘 맞는 조합이다. 우선 「심슨 가족」 에피소드에는 음식에 대한 내용이 자주 나온다. 그리고 다들 출출한 시간대인 초저녁에 방송된다. 게다가 「심슨 가족」은 어린이가 많이 보는 방송인데,(어른들도 물론 보지만) 어린이들은 피자를 아주 좋아한다. 이와 같은 천재적인 마케팅을 통해 도미노피자 체인은 수많은 고용을 창출하고 피자 재료 공급자들도 먹고살게 해준다.

하지만 사회적인 관점에서 이러한 전략은 간사한 속임수로 해석될 수 있다. 도미노피자는 자사 제품에 대한 유혹적인 광고로 텔레비전 프로그램을 가득 채움으로써 즉각적인 만족감을 향한 어린이들(그리고 어른들)의 욕구를 악용하는 것이다. 따라서 좀 더 경제적인 대안이 있음에도 불구하고 이 제품에 값을 지불하려는 충동이 생길 뿐 아니라, 가공 식품이 비만의 주범으로 비판을 받는 이 시점에 도리어 가공 식품 섭취를 권장하는 결과를 낳는다. 그렇다면 도미노피자는 이 바닥에서 가장 똑똑한 마케팅 전문가인가? 아니면 도미노피자 없이도 잘 살 수 있는 사람들에게 제품을 속여 팔며 착취하는 대기업인가? 나는 누가 물건을 팔려고 하면 자동으로 거부감을 느끼는 성격이지만, 그럼에도 불구하고 재치 있는 이미지, 훌륭한 광고 카피, 그리고 독창성 있는 전략적 사고가 반영된 똑똑하고 겸손한 마케팅에는 유혹당하지 않을 수 없다. 정직한 마케팅은 나에게 자유로운 선택권이

> 디자이너, 그리고 돈을 주고 디자이너를 부리는 사람의 관계에 불화가 생겼다면, 무조건 디자이너가 나서서 문제를 해결해야 한다. 아무도 그 일을 대신해 주지 않는다.

생각하라 ☺
'자신을 드러내 봐.'
나의 눈곱만한
친구여

있다는 느낌을 준다. 그러나 사기성 마케팅을 접하면 휘둘리고 통제를 당한다는 기분이 든다. 이런 생각이 과민 반응으로 보인다면 '몸에 좋다'면서 소금이 엄청 들어 있는 아침 식사용 시리얼 혹은 '에너지 음료'라고 되어 있지만 사실은 정체불명의 화학 물질과 설탕만 잔뜩 들어간 탄산음료를 생각해 보라. 이런 것이 바로 사기성 마케팅이다. 일반적으로 특정 식품이 심장에 좋다고 할 때, 그 식품이 혹시라도 심장 이외의 신체 부위에 해가 될 수 있는지를 묻는 사람은 많지 않다. 사기성 마케팅은 이러한 성향을 악용하며, 마케팅이 사람의 생각을 좌지우지할 수 있다는 오만한 전제를 바탕으로 한다. 대중 시장을 겨냥해서 디자인된 제품일수록 그 마케팅도 더욱 독재적으로 군림한다.

대부분의 마케팅은 거짓말을 한다기보다는 그냥 바보 같을 뿐이다. 그 이유는 마케팅밖에 모르는 자들이 너무 많은 사람들을 한꺼번에 포섭하려다가 결국 아무런 느낌도 개성도 없는 목소리를 내는 결과를 초래하기 때문이다. 나는 디자이너로 일하면서 아주 명민한 마케팅 전문가들과도 일해 보았다. 이들은 마케팅의 수용자를 지적이고 분별력 있는 인격체로 존중한다. 즉 자신의 고객이 과대광고 대신 사실을 원하고, 사기가 아닌 진실을 필요로 한다는 점을 염두에 둔다. 또한 좋은 디자인의 이점을 경험한 바 있으며, 디자이너를 소중한 협업자로 대한다. 자신의 좋은 아이디어가 효과적인 디자인을 통해 훨씬 더 좋게 전달될 수 있다는 사실을 알기 때문이다.

하지만 현실에서는 마케팅이 앞서고 디자인은 따라가는 경우가 대부분이다. 마케팅에서 디자이너를 고용하는 목적은 대체로 자신의 기획과 방침에 살을 덧붙이기 위해서다. 따라서 원칙적으로는 마케팅과 디자인이 동등한 파트너로 일해야 함에도 불구하고(p.233 '룩 앤드 필' 참조) 마케팅에 종속된 디자인이 나올 수밖에 없다. 디자이너가 개입했을 때는 사고 과정이 이미 끝난 상태인 것이다. 대형 디자인 그룹들은 이러한 폐단을 알기 때문에 그들 나름대로 전략과 마케팅 기술을 개발해 놓는다. 그 밖의 디자이너들은 냉혹한 판단의 기로에 놓인다. 마케팅의 하수가 되어 말없이 작업에 착수할 것인가, 아니면 스스로 기술을 개발하여 단순히 껍데기만 제공하는 피상적인 역할에서 벗어날 것인가?

도미노피자의 사례에서 볼 수 있듯이, 마케팅에 내재된 윤리

위
폴 데이비스의 드로잉, 2009

문제도 반드시 고려해야 한다. 우리는 디자이너로서 이 문제에 대해
나름의 입장을 명확히 정해 놓아야 한다. 예를 들어 군수용 지뢰
제조업자가 제품 브로슈어를 디자인해 달라고 한다면 나는 단호하게
거절할 것이다. 하지만 아침 식사용 시리얼 제조업체로부터 시리얼은
재미있는 음식이라는 내용을 담은 어린이용 홍보 웹사이트의 제작을
의뢰 받는다면 이 작업은 받아들일 것이다. 단, 시리얼이 건강에 좋다는
말을 집어넣지 않는다는 조건을 걸고 말이다. 이 두 가지 경우에
대해서는 디자이너마다 입장이 다를 것이다. 무엇이 옳은지는 스스로
알아서 판단해야 한다.

자, 이제 작업의 윤리적인 측면까지
해결했다고 하자. 디자이너로서 마케팅과의
관계는 어떻게 정리하는 것이 가장 좋을까?
쉽지 않은 질문이다. 마케팅 담당자들은
디자인을 과소평가하는 경우가 많다.
디자이너가 디자인을 과대평가하는 것과
마찬가지다. 디자인을 얕잡아 보거나
불합리하게 취급하는 클라이언트를 만났을
때 어떻게 대처하겠는가? 여기엔 선택의
여지가 있다. 즉 피하거나, 아니면 문제를
직시하거나 둘 중 하나다. 다만 디자이너와,
돈을 주고 디자이너를 부리는 사람의 관계에
불화가 생겼다면, 무조건 디자이너가 나서서
문제를 해결해야 한다. 아무도 그 일을 대신해 주지 않는다.

> 군수용 지뢰 제조업자가
> 제품 브로슈어를 디자인해
> 달라고 한다면 나는
> 단호하게 거절할 것이다.
> 하지만 아침 식사용
> 시리얼 제조업체로부터
> 시리얼은 재미있는
> 음식이라는 내용을 담은
> 어린이용 홍보 웹사이트의
> 제작을 의뢰 받는다면
> 이 작업은 받아들일
> 것이다. 단, 시리얼이
> 건강에 좋다는 말을
> 집어넣지 않는다는 조건을
> 걸고 말이다.

우리는 마케팅의 규칙, 관습, 원리를 배우고, 계속해서 적용해 가야
한다. 그런데 이런 과정은 디자이너에게 의외로 아주 쉬운 일일 수 있다.
디자이너는 기본적으로 객관성을 유지하고 남의 입장에 공감할 줄 알기
때문에,(p.134 '공감' 참조) 다양한 마케팅 전략과 전술을 본능적으로
체득하고 있다. 하지만 요즘 마케팅 분야에서는 좀 더 기계론적인
접근이 성행하면서 디자이너의 본능적인 커뮤니케이션 감각이 위기에
처하고 말았다. 과거에는 직관과 판단력이라고 하는 방식들이 현대
마케팅에서는 경영 지표, 시장 조사, 소비자 행동 분석 같은 특화된
정량화 기법들로 대체되고 있기 때문이다. 광고계의 대부인 데이비드

오길비David Ogilvy는 다음과 같이 썼다. "점점 더 마케팅 실무자들이 자기 판단을 사용하는 일에 소극적으로 나오는 것 같다. 그 대신 조사 결과에 의존해서 결정을 내린다. 이는 불빛을 위해 가로등에 의지하는 게 아니라, 만취 상태로 몸을 가누지 못해서 가로등에 기대고 서 있는 것과 같은 일이다."[1]

따라서 우리가 마케팅 분야의 클라이언트와 조화롭게 공존하기 위해서는 그들의 전문 분야를 최대한 잘 알고 이해해야 한다. 특히 마케팅이 인터넷에 의해 완전히 방향을 틀어 큰 변화를 거치고 있는 현 시점에서 그 상황을 정확히 이해해야 할 것이다. 디지털 세상이라는 새로운 환경에서는 그야말로 소비자가 왕이다. 소비자와의 커뮤니케이션 방법을 완벽하게 꿰뚫고 있다는 거대 기업들조차 이제 전략을 바꾸어 소비자와 직접적인 의사소통을 도모한다. 방금 구글 사이트에 "contact us(연락 주세요)"라는 검색어를 넣어 보니 3,320,000,000건의 항목이 조회되었다. 이것이 바로 요즘의 마케팅이다. 블로그와 채팅방의 확산으로 이제 소비자와 공급자는 대화를 할 수 있게 되었다. 이와 같은 '양방향' 마케팅 환경은 전통적인 일방통행의 접근 방식이 끝났음을 뜻한다.

더 읽을거리
Sam Hill and Glenn Rifkin, *Radical Marketing: From Harvard to Harley, Lessons From Ten That Broke the Rules and Made It Big*, HarperCollins, 1999.

1 David Ogilvy, *Confessions of an Advertising Man*, Atheneum, 1988. (개정판)

Modernism 모더니즘

어떤 디자이너는 모더니즘을 황금률로 여기면서 이로부터 모든 디자인 과제에 대한 윤리적·양식적 '해결책'을 찾으려고 한다. 또 어떤 디자이너는 모더니즘이 무미건조하고 오만하며 수사적인, 그래서 보는 사람을 좌우지하려고 하는 시각 양식이라고 생각한다.

1908년 건축가 아돌프 로스Adolf Loos는 「장식과 범죄Ornament and Crime」라는 제목의 영향력 있는 에세이를 통해 당시 유행하던 장식적이고 화려한 양식을 거부하고 단순한 건축, 단순한 제품을 디자인하자고 주장했다. 그래픽 디자인에서 모더니즘은 독일 바우하우스 학파의 설립과 함께 시작되었다고 볼 수 있다. 건축가 발터 그로피우스Walter Gropius가 설립한 바우하우스는 공예와 순수 예술의 융합을 지지했으며, '자연주의' 양식을 모방하는 과거의 관습을 지양하고 대량 생산의 새 시대를 포용함으로써 디자인에 새 생명을 불어넣고자 했다. 바우하우스는 진정으로 모던한 기계 미학을 발전시키기 위해 투쟁했지만, 1933년

나치의 압박에 굴복하면서 문을 닫고 말았다.

바우하우스와 그 추종자들이 꿈꾸던 유토피아에 순수하게 심취하는 경향에서부터 노골적으로 부정하는 관점에 이르기까지 폭넓은 반응과 해석들이 있다. 미술 평론가 로버트 휴즈Robert Hughes는 2006년《가디언》에 다소 냉소적인 비평을 기고했다. "그로피우스는 1919년 바이마르에 바우하우스를 처음으로 설립하고 기획하면서 대성당, 수정궁,◆ 그리고 공예를 바탕으로 하는 새로운 신앙 공동체를 염두에 두고 있었다. 모더니즘의 바탕에는 기본적으로 참회의 정서가 깔려 있었으며, 마치 상류층이 좋아하는 감각적 쾌락을 포기하겠다는 선언과도 같았다. 모더니스트라면 누구나 자본가의 개인 서재라든가 그의 아내가 기거하는 유혹적인 안방보다 수도승의 고독한 독방이 훨씬 낫다는 사실에 이의를 제기하지 않았다."[1]

디자인 저술가 피오나 매카시Fiona MacCarthy는 2007년 같은 신문에 다른 관점의 글을 기고했다. "엄숙함, 그리고 편집증적인 조직성이 합쳐진 바우하우스 고유의 미학은 나에게 늘 매력으로 다가왔다. …… 그러다가 지난 봄 데사우를 방문해 공산주의 동독에 수년간 고립되어 있었던 바우하우스의 건물을 직접 보자 비로소 그 미학을 한층 더 깊이 이해하게 되었다. 이제야 레이너 밴험Reyner Banham이 데사우의 바우하우스를 '성지'라고 부른 까닭을 알 것 같다. 무엇이 이 장소를 이처럼 감동적으로 만들어 주는 것일까? 비단 그것이 바우하우스 교사와 근처 소나무 숲속에 지어진 거장들의 사택에서 느껴지는 건축적 일관성 때문만은 아닐 것이다. 바우하우스의 가치를 규정하는 진정한 요소는 다름 아닌 그 역사성이다. 바우하우스의 이념은 집요하게 살아남아 현대라는 세상을 지금의 모습으로 만들어 냈다."[2]

> 모더니스트 양식과 모더니즘적 사고는 전적으로 기능성을 중시하는 접근법이다. 그럼에도 불구하고 요즘 클라이언트 중에 모더니즘을 별로 안 좋아하는 사람들이 꽤 있다. 모더니즘적 가치관이 반영된 디자인 레이아웃을 보면 그들은 습관적으로 이것이 '차갑다'거나 '쌀쌀맞다'고 반응하는 경향이 있다.

맞은편

프로젝트: 바우하우스 전시 포스터
연도: 1923
디자이너: 프리츠 슐라이퍼Fritz Schleifer
이 석판 인쇄 포스터는 바우하우스 모더니즘의 정수라고도 할 수 있는 정교하고 아름다운 그래픽이며 기하학적 도형들을 사용하여 시적 긴장감을 형성하고 있다. 베를린 바우하우스 아카이브 박물관 소장품이다.

◆ 1851년 영국 만국박람회를 위해 지은 건물로, 영국 산업혁명을 과시하는 역할을 했다.

서로 대립되는 의견이지만 휴즈와 매카시의 분석에서 공통되는 지점이 있다. 바로 모더니즘이 디자이너들의 양식이지 대중의 양식은 아니라는 점이다. 모더니즘이 지속적으로 공격을 받는 이유가 바로 이 때문이다. 하지만 이것이 모더니즘의 핵심은 아니다. 모더니즘은 디자이너를 대변하지도, 대중을 대변하지도 않는다. 모더니즘이 대변하는 유일한 대상은 바로 '새로움'이었다. 따라서 모더니즘의 기계 미학을 반영한 새로운 타이포그래피가 생겨난 것도 필연적인 결과일 것이다. 저술가 L. 샌더스키L. Sandusky는 다음과 같이 지적했다. "바우하우스는 구성주의와 데 스테일을 응용하여 실용적인 기능주의를 구현할 수 있는 적절한 위치에 있었다. 이러한 움직임은 인쇄 및 광고 디자인을 통해서도 나타났으며, 여기서 진화한 것이 뉴 타이포그래피다."[3] 바우하우스의 타이포그래피는 1차 세계대전 이후 몇 년의 시간을 거치면서 국제주의 양식 또는 스위스 양식으로 변형되었으며, 1960년대에 이르러 그래픽 디자인계에서 가장 영향력 있는 디자인 양식으로 자리 잡았다. 이렇게 된 가장 큰 이유는 미국의 산업 문화를 모더니즘이 지배하게 되었기 때문이다. 샌더스키는 1938년에 이미 다음과 같은 관찰을 했다. "바우하우스의 역사는 현대 미국의 인쇄 및 광고 디자인의 역사와 동일시할 수 있다." 오늘날 모더니즘에 입각한 디자인과 타이포그래피는 어디서든 찾아볼 수 있다. 여기서 모더니즘 디자인 원리를 지지한다는 말은 무엇을 뜻할까? 모더니즘은 단지 양식에 불과한 것이 아니다. 모더니즘은 이데올로기다. 그리고 이데올로기의 관점에서 말하건대, 모더니즘은 조심스럽게 현대로 다시 돌아오고 있다. 소셜 하우징, 지속 가능성 문제, 그리고 사회 변혁 운동 같은 영역들을 매개로, 모더니즘이 디자인과 디자인 사고 깊숙이 침투하고 있는 모습을 관찰할 수 있다. 요즘 사회 전반에서 '디자인'이라는 말이 꽤 유행하고 있는데, 1960년대에 통용되던 디자인의 의미와는 사뭇 다르다. 2005년 스탠퍼드 대학교에 디스쿨 d.school이 개설되었다. 그리고 학제간 연구의 선봉에서 '디자인 사고'의 잠재성을 실현하겠다며 선언했다. 디스쿨은 스스로를 이렇게 정의한다.

대부분의 클라이언트들은 적극적인 호객, 노골적인 메시지 따위를 보여 주는 그래픽 디자인을 선호한다. 그래서 모더니즘 하면 엘리트 의식이나 특권주의를 떠올리는 역설적인 상황이 연출되고 있다.

"디스쿨은 복잡하게 얽힌 까다로운 문제들을 해결하는 프로젝트 팀이 모여 있는 곳이다. 디스쿨은 사물, 소프트웨어, 경험, 수행, 조직 등의 프로토타입을 만들어 낸다. 이것은 불완전하면서도 꾸준히 변하는 솔루션들이다. 디스쿨은 디자인 사고로 어려운 사회적 문제들을 공략한다. 이를테면 음주 운전을 예방하고, 더 나은 초등학교를 설립하고, 지속 가능한 자원을 개발하기 위한 방법을 찾고자 노력한다."[4] 내가 보기에 이것은 전형적인 모더니스트 선언문이다.

정보를 정확하게, 그리고 보기 좋게 전달하는 데 있어서 모더니스트 디자인 원리보다 더 나은 것은 없다. 이를 무미건조하고 강압적이라고 볼 수도 있겠지만, 어쨌든 효과적으로 정보를 전달하는 데 이를 능가하는 대안은 지금까지 없었다고 본다.

1990년대 영국에서는 스위스 디자인 거장들의 신념, 그리고 급진적인 미국 디자이너들의 해체주의 운동에 영향을 받아 네오모더니즘이 발생했고, 거대한 추종 세력을 거느리게 되었다. 전통적으로 영국에서는 모더니즘이 그렇게 큰 역할을 하지는 않았다. 그러나 뒤늦게 수정 보완된 모더니즘이 영국을 강타하고, 신진 디자인 그룹들이 탄생하면서 다양하고 떠들썩한 20세기의 마지막을 장식하기에 모더니즘이 개념적·양식적으로 적격이었음을 증명했다.

모더니스트 양식과 모더니즘적 사고는 전적으로 기능성을 중시하는 접근법이다. 그럼에도 불구하고 요즘 클라이언트 중에 모더니즘을 별로 안 좋아하는 사람들이 꽤 있다. 모더니즘적 가치관이 반영된 디자인 레이아웃을 보면 그들은 습관적으로 이것이 '차갑다'거나 '쌀쌀맞다'고 반응하는 경향이 있다. 대부분의 클라이언트들은 적극적인 호객, 노골적인 메시지 따위를 보여 주는 그래픽 디자인을 선호한다. 그래서 모더니즘 하면 엘리트 의식이나 특권주의를 떠올리는 역설적인 상황이 연출되고 있다.

1 Robert Hughes, "Paradise Now," *Guardian*, 20 March 2006.

2 Fiona MacCarthy, "House Style," *Guardian*, 17 November 2007.

3 L. Sandusky, "The Bauhaus Tradition and the New Typography," *PM*, 1938. Steven Heller and Philip B. Meggs (eds.), *Texts on Type: Critical Writings on Typography*, Allworth Press, 2001에 재수록.

4 www.stanford.edu/group/dschool/

더 읽을거리
Robin Kinross, "The Bauhaus Again: in the Constellation of Typographic Modernism," *Unjustified Texts: Perspectives on Typography*, Hyphen Press, 2002.

Money 돈

클라이언트는 금융에 대해 잘 알고 있는 경우가
많지만, 디자이너들은 대체로 돈 문제에 미숙하다.
작업을 하다 보면 예산 때문에 디자인을
수정하는 일이 자주 발생한다. 디자이너들이 이를
속상하게만 여기고 구체적인 돈 문제에 대해서는
무지하다면, 계속해서 불이익을 당할 수밖에
없다. 디자인의 예술성과 금전적 가치, 이 두 마리
토끼를 한꺼번에 잡을 방법은 없을까?

그래픽 디자이너는 돈 문제를 별로 거론하지 않는다. 그래픽 디자인에
관한 문헌들을 보면 마치 디자이너들이 이슬만 먹고사는 것처럼 보이기도
한다. 왜 이렇게 순진한 척하는가? 마치 현금 얘기를 직접 입에 담는 것이
금기라도 되는 듯, 순수한 예술의 꿈나라에 살고 있는 듯한 디자이너들이
꽤 많다. 실상은 전혀 그렇지 않으면서 말이다. 그러나 디자인 스튜디오를
운영하거나 프리랜서 디자이너로 일하기 위해서는 능수능란하게 돈을
관리할 수 있어야 한다. 디자이너는 재무 관리 기술을 어디서 배울까?
대부분은 실수를 통해 어렵게 배운다.

물론 디자이너라고 해서 모두 돈 문제에 시달리는 것은 아니다.
돈 관리에 요령이 있고, 비즈니스 감각도 좋으면서, 비용 협상도 잘하고,
자금 유출입 관리에 능한 동시에 수익성 있는 사업체를 운영하는
사람도 많다. 그리고 훨씬 드문 유형이기는 하지만 돈 문제에 신경을
끄고 사는 디자이너들도 있다. 이런 사람들은 이윤 추구의 쳇바퀴에서
완전히 벗어난 생활을 한다. 죽기 살기 식의 자본주의 적자생존의
세계를 거부하고 공익 활동을 하거나 비영리 조직에서 일한다.

하지만 각종 요금과 세금을 내면서
살아가는 대부분의 디자이너들은 어쩔 수
없이 재무 관리를 하느라 현실과 씨름한다.
예전에 우리 스튜디오에서 근무하던
회계사는 심장이 있을 자리에 돌덩어리가
들어찬 사람이었다. 그는 디자이너와 돈 문제
사이의 핵심을 정확히 짚어 냈다. "당신네
디자이너들의 문제는 좋아하는 일로
먹고산다는 점이죠. 자기 직업과 사랑에
빠지면 일에 대해 합리적으로 생각할 수
없어요. 감정적이게 되고, 판단력은 흐려지죠. 감정과 비즈니스는 물과
기름처럼 전혀 어우러지지 않거든요."

나는 돌덩이 강심장을 지닌 우리 회계사의 말에 일리가 있다고
생각한다. 예를 들어 디자이너가 새로운 프로젝트 제안을 받으면,
보통은 그 작업의 가치를 따져 보기 이전에 내 마음에 드는지, 하고 싶은
일인지를 가장 먼저 질문한다. 또한 최상의 작업이 나올 수 있을 것 같은
맘에 드는 제안에 대해서는 금전적인 보상이 얼마가 되었든 뛰어들고

> 디자이너의 주된 목표가
> 돈을 많이 버는 것이라면,
> 그 목표는 결코 달성할
> 수 없다. 디자이너가
> 돈을 버는 유일한 방법은
> 뛰어난 디자이너가 되는
> 것이다. 그리고 뛰어난
> 디자이너가 되려면 디자인
> 그 자체에 야망과 포부를
> 전부 걸어야 한다.

본다. 단지 프로젝트가 마음에 든다는 이유만으로 무보수로 일하는 디자이너도 있을 정도다. 디자이너들이 이처럼 작업에 대해 정서적인 애착을 가지는 것은 사실이지만, 나는 이들이 기초적인 재무 능력도 겸비할 수 있다고 믿는다. 극도로 고매하고 이상주의적인 디자이너들도 돈 문제에 엄청나게 예리한 경우를 자주 보았다. 그래서 보수를 정확히 챙기고, 자신의 금전적 가치를 잘 알고 있으며, 일한 대가를 가장 높게 쳐서 받는다.

복잡하고 세부적인 재정 문제를 해결하려면 유능한 회계사의 도움이 반드시 필요하다. 그러나 스튜디오를 운영하거나 프리랜서로 일하는 데 필요한 기본적인 재무 수칙들은 지극히 상식적인 수준이다. 디자이너 마르첼로 미날리Marcello Minale는 『성공적인 디자인 회사를 유지하는 법How to Keep Running a Successful Design Company』에서 다음과 같이 설명하고 있다. "절차는 단순하다. 우선 임금, 임대료 등 회사를 운영하는 데 필요한 돈, 즉 간접비를 계산하라. 그리고 여기에 그 달의 청구서를 모두 모은 다음, 비용은 제하고, 청구한 요금은 모두 더하라. 청구한 디자인 비용, 즉 수입이 지출보다 많다면 수익이 발생한 것이다. 야호! 만일 지출이 수입을 초과했다면 손실이 생긴 것이므로, 살아남고 싶으면 올바른 조치를 취해야 할 것이다."[1]

미날리는 단도직입적인 실용주의를 바탕으로 문제의 정곡을 찌른다. 즉 지출이 수입을 초과하면 위험에 처한 것이다. 한편 쓰는 돈에 비해 버는 돈이 많을지라도 지속적으로 자금 유출입과 씨름해야 한다. 소규모 사업체가 유독 안심할 수 없는 재정 요소가 바로 자금 유출입인데, 이는 특정 회사 또는 개인의 자금 상환 능력을 보여 주는 가장 결정적인 지표다. 금융 회계학에서 자금 유출입이라는 용어에는 다양한 전문적·기술적 의미가 있다. 하지만 디자인 비용을 받아 생계를 유지하고 스튜디오를 운영하는 근면한 디자이너에게 자금 유출입이란 단위 시간당 수입 금액에서 지출 금액을 뺀 금액이라고 보면 된다. 즉 들어온 돈과 나간 돈의 관계이다. 자금 유출입을 능숙하게 관리하기 위해서는 나가는 돈을 엄격하게 통제할 줄 알아야

디자이너들이 재무 관리에 대해 가장 흔히 하는 질문은 바로 "디자인 비용을 얼마나 청구해야 하는가?"이다. 디자인 비용은 디자이너가 상환 능력을 유지하면서 수익을 내는 데 필요한 수입을 근거로 책정한다.

¥ ЛВ Rs
£ đ kr
₵ zł ₪
₵ ден S/.

하고, 나간 돈만큼 다시 벌어들일 수 있어야 한다.(p.109 '지불 독촉' 참조)

자금 유출입 문제를 제외하고 디자이너들이 재무 관리에 대해 가장 흔히 하는 질문은 바로 "디자인 비용을 얼마나 청구해야 하는가?"이다. 디자인 비용은 디자이너가 상환 능력을 유지하면서 수익을 내는 데 필요한 수입을 근거로 책정한다. 이를 위해서는 반드시 요율표를 마련해 두어야 한다. 요율표는 시간당 또는 하루당 제경비를 나열한 문서로, 낯을 붉히거나 미안해하지 않고도 클라이언트에게 당당하게 제시할 수 있는 수치적 근거가 된다. 여기서 요율표의 각종 수치들은 어떻게 정해야 할까?

제경비는 마르첼로 미날리가 말한 대로 모든 비용을 합산해서 구하면 된다. 그리고 이 수치를 바탕으로 사업을 지속하는 데 필요한 매달의 손익 분기를 계산할 수 있다. 이 금액에는 직원들 임금부터 화장실 휴지 비용에 이르기까지 모조리 포함해야 하며, 만일의 사태에 대비해서 예비비도 합산해야 한다.(예를 들어 컴퓨터가 갑자기 고장 나서 수리나 교체가 필요할 수 있다.)

하지만 이 모든 것을 계산하고도 한 가지 필수 요소가 빠져 있는데, 그것은 바로 이윤이다. 나의 회계사가 늘 빼먹지 않고 상기시켜 주는 사항은, 바로 본전치기로는 불충분하고 늘 이윤을 남겨야 한다는 말이다. 그래서 30퍼센트 정도의 이윤을 더한다고 치자. 여기까지 하면 비로소 월간 목표액이 구해진다. 월간 목표액이란 우리가 상환 능력을 유지하기 위해 매달 청구해야 하는 디자인 비용의 총액이다. 이 월간 목표액을 'x'라고 할 때, 이 수치를 가지고 시간당 제경비, 즉 우리의 임금을 구할 수 있다. 'x'를 주당 근무 시간(이를테면 40시간)으로 나누면 시급이 나온다. 일당으로 계산하고 싶으면 'x'를 한 달 동안 일한 날수로 나누면 된다.

이렇게 기본적인 제경비가 계산되면 어떤 작업에 대해서든 비용을 책정해서 클라이언트에게 제시할 수 있다. 그리고 역시나 중요한 부분인데, 스스로의 작업 역량을 지속적으로 점검할 수 있다. 예를

> 디자인 비용을 받아 생계를 유지하고 스튜디오를 운영하는 근면한 디자이너에게 자금 유출입이란 단위 시간당 수입 금액에서 지출 금액을 뺀 금액이라고 보면 된다. 즉 들어온 돈과 나간 돈의 관계이다. 자금 유출입을 능숙하게 관리하기 위해서는 나가는 돈을 엄격하게 통제할 줄 알아야 하고, 나간 돈만큼 다시 벌어들일 수 있어야 한다.

위, 맞은편
다양한 타이포그래피와 알파벳으로 표현한 국제 통화 표기 기호들

K Ɉ₨ ₩

ƒ руб ฿

$ ﴾ £

₴ ₮ Kč

들어 어떤 프로젝트에 대해 10시간 근무에 해당하는 금액을 제시했는데, 막상 일해 보니 20시간이 걸렸다면, 디자인 비용을 너무 저렴하게 책정한 것이다.

이제 "디자인 비용을 얼마나 청구해야 하는가?"라는 질문의 해답에 좀 더 가까워지고 있다. 하지만 최종 비용을 확정하기 전에, 프로젝트별로 발생하는 외주 비용을 고려해야 한다. 이미지 라이브러리에서 사진을 구입하거나, 사진 촬영을 의뢰하거나, 웹 코딩 비용을 지불해야 할 가능성이 있기 때문이다. 클라이언트에게 견적서를 보낼 때는 이러한 항목들도 반드시 첨부해야 한다. 소규모 스튜디오나 프리랜서의 입장이라면 이는 논쟁이 일어날까 봐 다소 불안한 부분일 수도 있다. 디자인 과정에서 클라이언트의 요구를 맞추기 위해 추가 비용이 들어가는 경우, 총액에 이를 덧붙이는 것은 지극히 정당한 일이다. 이것을 부대 비용이라고 한다. 이 부대 비용이 '합리적'이면 대부분의 클라이언트는 이의를 제기하지 않는다. 따라서 우리는 언제든지 부대 비용에 대해 세세하게 근거를 제시할 수 있어야 한다. 하지만 최근 들어 클라이언트가 부대 비용에 불만을 표하는 경우도 발생하곤 하는데, 그렇다면 공급자에게 직접 계산서를 받으라고 요구하도록 한다.

엄청난 인쇄비, 과도한 사진 촬영비 등, 부대 비용 때문에 고지서의 총액이 부풀려지기도 한다. 디자이너 입장에서 뿌듯할 수도 있겠다. 그 돈을 우리가 다 벌어들이는 것 같은 기분도 들 수 있다. 하지만 부대 비용이 많다는 것은 그만큼 이것이 우리의 발목을 잡을 가능성도 늘어난다는 사실을 뜻한다. 만일 클라이언트가 인쇄 품질이 마음에 들지 않는다며 인쇄비에 해당하는 부대 비용을 지불하지 않겠다면 어떻게 할까? 이런 경우 우리가 인쇄소에 돈을 물어 주어야 하는가? 혹은 사진가가 원래 제시했던 금액을 초과하는 청구서를 가지고 오면 어떻게 할까? 그 차액을 우리가 지불해야 하는가? 이런 사례들에서 알 수 있듯이 외주 작업을 의뢰할 때 정신을 똑바로 차리지 않으면 위기에 봉착할 수 있다. 외주 업체의 계산서를 처리하는 일은

> 엄청난 인쇄비, 과도한 사진 촬영비 등, 부대 비용 때문에 고지서의 총액이 부풀려지기도 한다. 디자이너 입장에서 뿌듯할 수도 있겠다. 그 돈을 우리가 다 벌어들이는 것 같은 기분도 들 수 있다. 하지만 그것이 우리의 발목을 잡을 수도 있다.

엄격한 규칙을 요구한다.(p.86 '작가에게 의뢰하기' 참조) 외주 비용을 정확히 통제하고 관리하지 않는다면 곤경에 처할 수 있다.

내가 처음 그래픽 디자이너의 길로 들어섰을 때, 다들 돈은 별로 기대하지 말라고 경고했었다. 하지만 스튜디오를 개설하던 1989년에는 상황이 달라져 있었다. 내가 스튜디오를 시작한 이유는 물론 스스로의 운명을 짊어지고 창작의 자유를 보장받고 싶었기 때문이지만, 돈이 필요했기 때문이기도 했다. 당시에는 디자이너들이 닥치는 대로 일할 자세가 되어 있어야 했다. 비용 협상에 대한 감각을 빠르게 체득하고, 클라이언트를 구해서 일을 따내야 했다. 인쇄 의뢰 업무 혹은 이미지 보정 작업 같은 부가 서비스를 제공하거나 사진 촬영 대행 같은 사소한 일들을 통해 소중한 부수입을 올릴 수 있었다. 하지만 지금은 달라졌다. 이제 디자이너는 더 이상 자신의 임금을 스스로 통제할 수 없고, 비용 협상은 사라져 가는 기술이라는 게 자명해졌다. 내 경험에 의하면, 클라이언트는 우리에게 자세하고 구체적인 견적서를 요구하면서도 이미 나름대로 예산을 정확하게 책정해 놓고 있다. 디자이너는 이 기준과 비슷하거나 더 낮은 가격을 제시하는 수밖에 없다.

펜타그램의 파트너이자 뉴욕에서 활동하는 마이클 비어루트는 클라이언트가 임금을 독단적으로 결정하는 현대적인 추세가 굳이 나쁘기만 한 것은 아니라고 말한다. 그는 다음과 같이 지적한다. "가끔씩 클라이언트가 순전히 실력만을 고려해서 디자이너를 선정한 후, '당신과 꼭 작업하고 싶은데 우리 예산은 이만큼이다. 괜찮겠는가?' 라며 접근해 오는 경우가 있습니다. 나도 마찬가지로 디자이너라면 대체로 이런 상황을 선호하죠." 그는 이어서 말한다. "이제 디자이너와 무기 계약open-ended arrangement을 하는 클라이언트는 거의 찾아보기 힘들어졌습니다. 아주 드물지만 디자이너에게 착수금을 지불하는 클라이언트가 있기는 합니다. 이때 디자이너는 작업 수당을 시간당 계산하여 청구서를 보내게 되죠. 비용이 얼마나 나올지 미리 예고할 필요 없이 말입니다. 보통 변호사들이 이런 식으로 비용을 청구하는데, 상당히 괜찮은 제도라고 생각합니다."

펜타그램은 해외 지사를 많이 두고 있기 때문에 비어루트는 다양한 클라이언트들이 각각 어떻게 예산을 책정하는지에 대해 빈틈없이 알고 있다. "경험으로 볼 때, 많은 클라이언트가 여러 디자인

회사에게 같은 작업에 대한 견적서를 의뢰해 놓고 몇 가지 기준에 따라
가장 마음에 드는 견적서를 선택합니다. 공공 부문의 프로젝트라면
그냥 가장 요율이 낮은 디자이너를 선택하거나, 요율을 하한선에 맞춰
주면 작업을 맡기겠다고 제안하기도 하죠. 클라이언트가 예산을 미리
책정해 놓고 있는 경우도 많아요. 그리고 '시세'를 정하기 위해 입찰을
실시하기도 하고요."

실제 업무에서 이 모든 상황은 곧
무엇을 뜻하는가? 바로 현대 사회에서
디자인 서비스는 구매자가 값을 부르며,
클라이언트의 규모가 클수록 예산에 대한
통제력도 커진다는 점이다. 대기업들은
대부분 정교한 조달 체계를 갖추고
있다. 그들은 인쇄물 제작 절차나 기타
커뮤니케이션 서비스를 구입하는 방법을
꿰뚫고 있기 때문에 디자이너가 부대 비용을 청구하는 방식을
가급적 피하려고 한다. 그 결과는? 디자인 서비스에 대한 수요는
기하급수적으로 늘어났지만 막상 디자이너가 돈을 벌기는 그 어느
때보다 어려워졌다.

> 실제 업무에서 이 모든 상황은 곧 무엇을 뜻하는가? 바로 현대 사회에서 디자인 서비스는 구매자가 값을 부르며, 클라이언트의 규모가 클수록 예산에 대한 통제력도 커진다는 점이다.

까다로운 문제가 하나 더 있는데, 바로 프로젝트를 수행하는 데
필요한 시간을 추정하는 일이다. 애석하게도 그래픽 디자인 역사에서
거의 대부분의 프로젝트는 애초 예상했던 시간을 초과했다고 봐도
무방하다. 이를테면 25시간을 책정해 놓고도 더 오래 걸릴 것이
뻔하다고 생각하는 것이다. 하지만 뭐든 추정치를 내놓아야만 하기
때문에 똑똑하게 판단할 필요가 있다. 똑똑한 판단이란 곧 현실적인
판단이어야 한다. 그래야만 자신의 업무 수행 능력을 정확히 예측해서
클라이언트에게 당당하게 비용을 청구할 수 있다. 프로젝트에 들어가는
시간을 예측하는 일에는 위험 부담이 따른다. 지나치게 시간을 길게
책정하면 비용이 비싸지고 클라이언트를 잃을 수 있다. 그리고 너무
짧게 책정하면 우리가 손해를 보게 된다.[2]

바로 이 지점에서 디자인 비용을 책정할 때 고려해야 할 마지막
문제에 대해 생각해 볼 수 있다. 일반적으로 클라이언트는 디자이너에게
견적서를 요구한다. 그런데 애초 디자이너를 접촉할 때부터 얼마만큼의

잠

공황 상태

깔깔한 데 않아 있음

허공을 멍하니 응시함

무한 반복

위
폴 데이비스의 드로잉, 2009

돈을 쓸 것인지 이미 정확히 정해 놓은 경우가 많다. 현대 비즈니스에서 예산을 책정하지 않은 채 프로젝트에 착수하는 일은 절대 없기 때문이다. 그러므로 클라이언트는 대개 디자이너에게 단가를 요청하기 훨씬 전부터 디자인 비용으로 쓸 예산을 결정해 놓고 있다. 클라이언트 중에서 예산을 미리 통보하는 사람도 있다. 그렇다면 우리는 그 안이 합리적인지 아닌지만 판단하면 되므로, 앞서 설명한 계산 공식을 적용해서 알아보면 된다.

클라이언트는 대개 디자이너에게 단가를 요청하기 훨씬 전부터 디자인 비용으로 쓸 예산을 결정해 놓고 있다. 클라이언트 중에서 예산을 미리 통보하는 사람도 있다. 그렇다면 우리는 그 안이 합리적인지 아닌지만 판단하면 되므로, 앞서 설명한 계산 공식을 적용해서 알아보면 된다.

한편 우리에게 견적을 먼저 요구한 다음, 자신이 책정해 놓은 예산을 나중에 말해 주는 클라이언트도 있다. 이들이 견적을 요구하는 이유는 단 한 가지다. 자신이 책정한 예산보다 더 저렴한 견적이 나올 수도 있기 때문이다. 그러므로 디자이너 입장에서는 공들여 비용을 산출하기 전에 우선 클라이언트에게 질문을 하는 것이 좋다. "예산이 얼마나 됩니까?" 간혹 알려 주는 클라이언트도 있지만, 대다수는 이렇게 답변할 것이다. "현재 세 군데 스튜디오에 견적을 요청한 상태이니 우선 견적서를 제출하면 우리가 검토하고 결정하겠습니다." 이런 상황에서는 일반적인 절차에 따라 작업 비용을 항목별로 나열한 견적서를 준비해야 한다.

이처럼 "디자인 비용을 얼마나 청구해야 하는가?"라는 질문에 명쾌한 답변은 없다. 그렇다고 해서 비용을 대충 어림잡아 말하거나 아무 금액이나 던진 후 클라이언트가 수긍하기를 바랄 수는 없다. 현대 비즈니스는 투명성을 요구하기 때문에, 제대로 된 비용 기준을 확립하고 이를 따르는 것이 돈을 관리하는 유일한 방법이다. 모든 재무 관리는 단순한 규칙을 따른다. 즉 우리가 전문적으로 대처할수록 문제가 발생할 가능성은 줄어든다.

디자이너 입장에서 재무 관리 수칙을 따르는 것은 무척 지루하고 힘든 일이지만, 파산하거나 재정적으로 파탄에 이르는 것만큼 힘들지는 않다. 따라서 그런 일이 발생하기 전에 늘 정직하게, 그리고 구체적으로 작업 비용을 산정하고, 항상 클라이언트에게 문서로 작성한 견적서를

제출해야 하며, 부대 비용을 포함한 최종 금액에 양자가 합의하기 전에는 절대 청구서를 발급하지 않아야 한다. 또한 아무리 사소한 작업이라도 발주서를 받고, 전문성 있는 계약 조건[3]을 수립하는 등 철저하게 대비를 해야만 우리를 괴롭히는 수많은 돈 문제를 피해 갈 수 있다.

디자이너들은 이제 극도로 전문성을 따지는 새로운 작업 환경에 처해 있다. 따라서 재무 관리에 미숙한 것이 더 이상 용납되지 않는다. 우리는 모두 돈 관리에 능숙해야 한다. 더 엄격하고 주의 깊게 재무 관리를 할수록, 돈을 벌 가능성도 높아진다. 그리고 바로 이 지점에 역설이 숨어 있다. 디자이너의 주된 목표가 돈을 많이 버는 것이라면, 그 목표는 결코 달성할 수 없다. 디자이너가 돈을 버는 유일한 방법은 뛰어난 디자이너가 되는 것이다. 그리고 뛰어난 디자이너가 되려면 디자인 그 자체에 야망과 포부를 전부 걸어야 한다. 돈을 버는 것은 삶의 우선순위에서 좀 낮게 책정해도 괜찮다.

더 읽을거리
www.aiga.org/content.cfm/standard-agreement

1 이 계산법은 상황에 따라 계속 수정해야 한다. 스튜디오가 성장하고, 더 많은 직원을 고용하고, 새로운 장비들을 구입하게 되면 이에 따른 추가 비용을 반영해서 제경비를 개정해야 한다.

2 이때 "디자인 비용을 얼마나 청구해야 하는가?"라는 질문을 던지면서 고려할 측면이 하나 더 있는데, 바로 심리전이다. 작업비와 심리전은 무슨 관련이 있을까? 전부 관련이 있다고 말하고 싶지만 사실 정확한 표현은 아니다. 다만 이렇게 정리하고 넘어가자. 클라이언트에게 견적을 주고 비용을 청구하는 과정은 애초에 비용을 계산하는 일만큼이나 많은 기술을 필요로 한다. 비용을 청구하는 방법은 이 책의 다른 부분에서 다루고 있다.(p. 268 '비용 협상' 참조)

3 계약 조건이라는 것은 대부분의 디자이너들이 가급적 피하고 싶어 하는 지루하고 따분한 세부 사항이다. 그렇다고 해서 이것을 회피하는 것은 현명하지 못하다. 회계사에게 세세한 조언을 구하라. 특히 회계사가 돌덩이 같은 강심장의 소유자이면 좋다.

Motion design 모션 디자인

디자인 학교 출신의 학생들은 대부분 이미지와 텍스트를 움직이는 기술을 습득한다. 요즘은 누구나 저렴한 소프트웨어를 활용하여 동영상 시퀀스를 제작할 수 있으나, 설득력 있는 모션 그래픽을 만들기 위해서는 소프트웨어뿐 아니라 더 많은 것이 필요하다.

예로부터 그래픽 디자인은 최고로 흡입력 있는 형식을 찾아 헤매고 있었다. 그리고 많은 사람들에게 그 종착점이 바로 모션 그래픽인 듯하다. 내가 모션 그래픽을 알게 된 것은 디지털 혁명이 불어닥치기 시작했을 무렵이었다. 많은 디자이너들이 비슷한 경험을 했을 것이다. 1980년대 후반에서 1990년대 초반을 살았던 디자이너라면 디지털 도구를 사용하면 뭐든지, 심지어 움직임까지도 구현할 수 있다는 공감대를 느꼈으리라. 나는 1989년에 인트로라는 디자인 회사를 공동으로 설립했다. 인쇄 매체와 모션 디자인을 둘 다 전문으로 하는 스튜디오가 드물었던 시기에, 우리는 바로 그것을 시도했다.

당시만 해도 우리는 디지털 미디어가 아니라 필름 촬영, 필름과 비디오 편집, 손으로 직접 본을 뜨고 색칠하는 애니메이션 등, 전통적인 필름 기법에 의존하고 있었다. 데스크톱 편집과 애니메이션은 아직 1~2년 후 미래의 일이었지만, 스크린 기반의 디자인 문화를 향한 대이동은 이미 시작된 상태였다. 그리고 그래픽 디자인이 더 이상

위

프로젝트: 「매스트The Mast」
연도: 2009
클라이언트: 아라야Araya, 벤버큘라 레코드
디자이너/감독: 션 프루언Sean Pruen
런던 호니먼 박물관에서 촬영된 단편 영화로, 해파리
떼의 빛과 색채 효과를 관찰한 것이다. 「매스트」는
디자이너이자 영화 제작인인 션 프루언이 벤버큘라
레코드의 전자 음악가 아라야를 위해 만들었으며,
프루언이 감독, 촬영, 디자인, 편집을 총괄했다.
이 세련되고 몽상적인 작품은 프루언의 웹사이트에서
볼 수 있다. www.seanographic.co.uk

정지된 것, 시간적으로 고정된 상태가 아닐 수 있다는 점을 인식하는
디자이너들이 점점 늘어났다. 활자를 움직이게 만들 수 있었고, 정지된
디자인을 시간 축에서 연장시킬 수도 있게 되었다. 이는 커뮤니케이션에
대한 디자이너의 관점을 크게 바꾸어 놓았다. 영국에서 정지된 그래픽
디자인이 움직이는 그래픽 디자인으로 전환된 계기를 꼽자면, 나는
개인적으로 MTV의 영국 상륙이라고 생각한다. MTV는 1981년
미국에서 설립되었고 영국도 그 존재를 알고는 있었다. 그러나 1987년
MTV가 영국 미디어계에 화려하게 상륙하자 그 충격은 실로 거대했다.

지금의 MTV는 화려한 제작 수준을 자랑하는 글로벌 미디어
브랜드로 자리 잡았다. 따라서 MTV가 한때 펑크 정신을 대변하는
매체였다는 사실을 믿기 어려울 수도 있다. 초창기 MTV는 우리에게,
적어도 그래픽 디자이너와 비디오 감독들에게는 '누구나 참여할 수
있는' 방송 매체로 다가왔다. MTV는 영국의 젊은 비디오 감독과
디자이너들에게 채널 로고를 만들게 했는데, 기존 MTV 로고의
그래픽을 파격적으로 해체하고 재해석하는
작업들을 보면서 멋진 신세계가 도래하는
듯한 느낌을 받았다. MTV의 예산은
쥐꼬리만 했기 때문에 작업에 대한 보수는
별로 많지 않았다. 하지만 평소 자신의
작업을 브라운관 근처에도 올리지 못한
디자이너들에게 텔레비전 방송을 통해
작업을 노출할 수 있는 기회가 주어졌다는
것은 모션 그래픽 분야에서 전례 없는
플랫폼이었다.

> 우선 그래픽 디자인이
> 더 이상 정지된 것이
> 아니라는 사실, 즉 그것이
> 공간뿐 아니라 시간
> 속에서도 존재한다는
> 사실을 체감할 필요가
> 있다. 따라서 설득력 있고
> 흥미로운 내러티브를
> 지닌 움직임을 만들 수
> 있어야 한다.

20세기의 마지막 20년을 거치면서 모션 그래픽은 그래픽
작업의 진정한 일부로 거듭났다. 모션 그래픽만 전문으로 하는
디자인 스튜디오들이 우후죽순으로 나타났으며, 원래 하던 작업에
모션 디자인을 추가하는 회사들도 생겨났다. 텔레비전 방송국이
브랜드화하면서 텔레비전 그래픽만 전문으로 만드는 디자이너들도
나타났다. 인쇄 매체가 이미 오랫동안 누려 온 세련된 디자인 서비스를
이제 텔레비전에서도 찾아볼 수 있게 된 것이다.(p.71 '방송 디자인' 참조)
물론 그 전에도 모션 그래픽 작업을 하는 디자이너들이 있었다.

솔 바스Saul Bass는 1960년대에 모션 그래픽을 창시한 사람으로도 알려져 있다. 그의 그래픽 디자인 감각은 물론 의심할 나위 없이 뛰어났고, 모션 그래픽뿐 아니라 그래픽 인쇄물도 디자인했다. 하지만 무엇보다도 바스는 영화 기술에 대해 굉장히 잘 알고 있었기 때문에 할리우드 최고의 영화 기술자들이 의뢰하는 작업에 응할 수 있었다.

더 이전으로 거슬러 올라가면 아방가르드 영화 제작자들의 선지적인 모션 그래픽 작품들을 찾아볼 수 있다. 라슬로 모호이너지 László Moholy-Nagy, 오스카 피싱거Oskar Fischinger, 해리 스미스Harry Smith, 노먼 매클래런Norman McLaren, 스탠 브래키지Stan Brakhage, 렌 라이Len Lye 같은 예술가들은 전통적인 영화 제작 기법을 초월하는 기교를 발휘함으로써 시각 커뮤니케이션의 문법 체계를 확장해 놓았다.

이들은 필름에 그림을 그려 넣거나 필름에 직접 오브제를 올려놓고 노출하는 등, 카메라 없이 수작업으로 영화를 만들었다. 현대 모션 그래픽 디자이너들 역시 카메라 없이 영화를 만들고 있다. 단, 이들이 사용하는 것은 바로 컴퓨터다.

현대 그래픽 디자이너에게 모션 작업은 업무의 당연한 일환이 되었다. 강력한 컴퓨터, 스마트한 소프트웨어만 있으면 문제없다. 영화 제작자들은 디지털 기술을 통해 완전히 다른 유형의 영화를 만들 수 있게 되었다. 즉 애니메이션, 사운드와 이미지 샘플링, 그래픽 효과 등을 포함한 비선형적이고 시청각적인 영화, 새로운 혈통의 돌연변이자 잡종 영화들이 생겨났다.

> 영화 제작자들은 디지털 기술을 통해 완전히 다른 유형의 영화를 만들 수 있게 되었다. 즉 애니메이션, 사운드와 이미지 샘플링, 그래픽 효과 등을 포함한 비선형적이고 시청각적인 새로운 혈통의 돌연변이자 잡종인 영화들이 생겨났다.

디지털 최전방에서 영화 제작의 주된 도구는 카메라에서 컴퓨터로 대체되었고, 마이크로칩 처리 기술이 물리적인 광학 반응을 대신해서 움직이는 이미지를 만들어 내는 주체가 되었다. 하지만 더 중요한 것은 전통적인 영화 기법을 잘 모르는 사람도 디지털 기술을 활용하여 시간 예술을 창작할 수 있게 되었다는 것이다.

필름 없는 영화, 즉 컴퓨터로 만든 영화라는 새로운 개념은 기존의 영화 제작자들에게는 주어지지 않았던 다채로운 탐험의 장을

위
프로젝트: Yell.com 극장 광고
연도: 2006
클라이언트: AKQA
감독: 줄리언 깁스(인트로)
영국 전화번호 검색 사이트인 Yell.com의 무한한 용례를 보여 주는 광고로, 가라데 강습소에서 와인바에 이르기까지 무엇이든 찾을 수 있다는 내용이다. 인트로가 감독, 편집, 후반 작업까지 인하우스로 제작했다.

아래
프로젝트: 「눈의 여왕 The Snow Queen」 영화
연도: 2005
클라이언트: CBBC
감독: 줄리언 깁스(인트로)
안데르센의 전래 동화를 바탕으로 만든 한 시간짜리 영화로, 사진 콜라주로 만든 배경에 블루 스크린 영상과 애니메이션을 합성한 것이다.

열어 주며, 몇 가지 흥미로운 가능성을
제공한다. 온전히 디지털로만 된 세계는
다르다. 예술 작품의 '완성'에 대한 전통적인
관념을 예로 들어보자. 이는 디지털 영화를
만드는 사람에게 해당되지 않는 개념이다.
기존의 영화는 일단 필름을 인화하고
나면 그것으로 끝이었다. 엄청난 비용을
들이지 않고는 수정이 불가능했다. 하지만
디지털 영화는 쉽게 수정할 수 있다. 이진법
데이터로 이루어진 영화 시퀀스들을 한도

> 기존의 영화는 일단
> 필름을 인화하고 나면
> 그것으로 끝이었다. 엄청난
> 비용을 들이지 않고는
> 수정이 불가능했다.
> 하지만 디지털 영화는
> 쉽게 수정할 수 있다.
> 이진법 데이터로 이루어진
> 영화 시퀀스들은 한도
> 끝도 없이 자유롭게
> 리믹스할 수 있다.

끝도 없이 자유롭게 리믹스할 수 있다. 따라서 디지털의 세상에서
'완성'이라는 것은 별 의미가 없다. 디지털 음악을 생각해 보라.
리믹스를 통해 '원본'이 무색해질 때까지 계속해서 새롭게 바꿀 수 있다.
오늘날 음악은 지속적인 변화와 비영속성의 상태에 놓이게 되었다고 볼
수 있다. 물론 이와 같은 메타버스metaverse◆가 실현된다고 해서 더 나은
'예술'이 보장되는 것은 아니다. 그러나 적어도 과거의 예술가들이 전혀
예견하지 못했던 새로운 방식으로 움직이는 이미지와 예술 전반에 대한
새로운 문법이 생겨난 것은 사실이다.

　　이러한 상황을 그래픽 디자이너는 어떻게 받아들여야 할까? 우선
그래픽 디자인이 더 이상 정지된 것이 아니라는 사실, 즉 그것이 공간뿐
아니라 시간 속에서도 존재한다는 사실을 체감할 필요가 있다. 따라서
설득력 있고 흥미로운 내러티브를 지닌 움직임을 만들 수 있어야
한다. 그뿐 아니라 애프터 이펙트나 파이널 컷 프로 같은 기본적인
소프트웨어만 가지고도 타이틀 시퀀스, 광고, 뮤직 비디오, 영화 예고편
및 프레젠테이션 같은 것들을 자유자재로 만들 수 있어야 한다. 그리고
마지막으로, 뛰어난 애니메이터들, 훌륭한 라이브 액션 감독들을
연구해야 한다.

　　영화 제작자인 줄리언 깁스Julian Gibbs는 디자이너이자
영화감독으로, 처음에는 평범한 애니메이터로 시작했다가 최초로

◆　초월을 의미하는 '메타meta'와 현실 세계를 의미하는 '유니버스universe'가 조합된 말로,
　　물리적인 현실 공간과 가상 공간의 교차점이 삼차원 기술로 구현된 상태를 말한다.

영화에 디지털 기술을 도입한 인물 중 하나가 되었다. 그에게 모션 그래픽이라는 민주적인 세계는 지뢰밭과도 같은 곳이다.[1] "유튜브만 봐도 이제 누구나 모션 그래픽을 만들 수 있다는 사실을 알 수 있습니다. 동영상 제작에는 더 이상 복잡한 과학이 필요 없어요. 「오즈의 마법사」 같은 최초의 컬러 영화나 스탠리 큐브릭의 「2001: 스페이스 오디세이」 같은 스펙터클한 영화를 가능케 했던 화학과 연금술과 흑마술은 더 이상 존재하지 않죠. 이제 열두 살짜리 꼬마도 휴대폰 카메라만 있으면 후딱 동영상을 만들어서 30분 만에 수천만 명의 사람들에게 유포할 수 있습니다." 깁스는 테크놀로지에 과도하게 의존해서는 안 된다고 권고한다. "사람의 손길이 반드시 필요합니다. 컴퓨터는 무생물이잖아요. 우리처럼 요리하지도 못하고, 꿈도 꾸지 않죠. 의아하게도 컴퓨터는 방대한 기억력을 자랑하면서도 그것을 추억하는 기제는 전혀 갖추지 못했어요. 컴퓨터는 과거 경험에 빠져들지 못하기 때문에 인간의 역할이 필요합니다. 우리는 예술가로서 창작 과정에 마법을 걸어야 해요. 우리의 마음, 행동, 연상과 조건화, 신경증적 방황, 감각과 의식의 파편들, 그리고 우리를 사람으로 만들어 주는 모든 것들을 총동원해야죠."

더 읽을거리
Shane R. J. Walter, *Motion Blur: Multidimensional Moving Imagemakers: v.2*, DVD edition. Laurence King Publishing, 2008.

1 나는 런던에서 줄리언 깁스와 인트로라는 디자인 스튜디오를 공동으로 설립하고 함께 작업했다. 깁스는 동영상 팀을 이끌면서 뮤직 비디오, 텔레비전 광고, 방송 그래픽을 만들었으며, 데스크톱 컴퓨터를 최초로 모션 그래픽에 도입한 개척자 중 한 명이었다. 그가 1990년대 초반에 감독한 《Q》 매거진의 텔레비전 광고는, 내가 알기론 오로지 애플 맥만을 사용해서 제작한 최초의 텔레비전 광고였다.

Music design 음악 디자인

인터넷에서 음악을 내려받는 추세가 늘어나고 음반사의 예산도 급격히 줄었지만 디자이너들은 여전히 음반 커버를 디자인하고 싶어 한다. 하지만 디자이너를 위한 음반 관련 일은 여전히 충분한가? 그리고 음반사들은 좋은 작업을 위한 투자에 적극적일까?

주류 그래픽 디자인은 음반 커버 디자인을 멀리해 왔다. 음반 커버 디자인은 덜 조직화된 접근법을 선호했으며 전반적으로 디자인의 형식주의를 거부해 왔다. 1960년대와 1970년대는 음반 커버 디자인의 황금기로서 멋진 커버들이 만들어졌고, 이는 생동감 있는 활자와 이미지의 폭발과도 같았다. 이 작업들은 세련된 타이포그래피를 뽐내지도 않았고, 그래픽 디자인계의 규격화된 코드를 고수하지도 않았다. 예외가 있긴 하지만 음반 커버 디자인은 일반적으로 교육자나 디자인 전문가 혹은 디자인계의 엘리트들이 '진짜 디자인'으로 인정하기엔 기존 형식에서 많이 벗어나 있었다.

주류 디자이너들은 음반 커버 디자인을 무엇이든 가능한 무질서

위
프로젝트: 00sieben.19.01.00
연도: 2000
음반사: 싱크론Synchron
디자이너: 랄프 슈타인브뤼켈Ralph Steinbrüchel

아래
프로젝트: End5.29.09.99
연도: 1999
음반사: 싱크론
디자이너: 랄프 슈타인브뤼켈
스위스에서 활동하는 음악인이자 음반사 대표, 그리고
디자이너인 랄프 슈타인브뤼켈이 디자인한 7인치짜리
음반 부속물. 그래눌러─라이브 시리즈의 일부이다.
www.synchron.ch

상태라 여겼다. 적어도 그들에겐 그렇게 보였다. 주류 디자이너들이 더
관심 있어 한 것은 상업적인 것이었다. 잘 만들어진 양식의 의뢰서가
주어지면 그들은 그 범위 안에서 일했다. 음반 커버 디자이너들은 이걸
재미있게 갖고 놀았을 뿐이다. 그런데 1970년대 중반 이후 대중문화
시대에 태어난 영국의 한 디자이너 단체는 모더니스트 디자인의 원리를
음반 커버 디자인과 접목하는 방법을 찾아냈다. 영국 출신의 두 디자이너
피터 사빌과 말콤 가레트는 허버트 스펜서의 『모던 타이포그래피의
원리들*Principles of Modern Typography*』을 알게 되었고, 그 결과 음반 커버
디자인은 세련되어졌다. '성숙한' 디자인계는 이를 조금씩 받아들였지만
완전히 수용되진 못했다. 1990년대에 이르러서야 통합 과정이 좀 더
빠르게 이뤄졌다. 패로Farrow, 블루 소스Blue Source, 그리고 내가 예전에
설립한 디자인 스튜디오 인트로 같은 곳에서는 인습 타파적인 커버
디자인과 지적인 그래픽 디자인 사고방식이 동시에 기능할 수 있음을
보여 줬다. 한 가지 아이러니한 점은 지난 20년간 음반 산업은 다른
모든 소비자 중심의 사업과 마찬가지로 상업성에 대한 부담이 커졌다는
것이다. 1990년대부터 음반 커버는 시장 조사에 시달리고 있으며,
음반사 사람들은 프록터 앤드 갬블이나 코카콜라 같은 회사에서 훈련을
받은 게 아니다.

이러한 상황에도 불구하고 음반 커버 디자인에 대한 그래픽
디자인계의 관심은 여전히 높다. 졸업 논문에 자주 등장하는 주제 중
하나이며, 수많은 젊은 디자이너들에게 음반 커버 디자인은 여전히 가치
있고 뿌듯한 일이다. 하지만 현실은 다르다. 음반 커버 디자인은 죽었다.
만약 죽은 게 아니라면, 언젠가 프랭크 자파Frank Zappa가 재즈에 대해서
말했던 것처럼 "이상한 냄새가 난다."

음반 커버의 소멸은 이미 진행되어 온 일이다. 뮤직 비디오의
등장으로 CD의 입지가 좁아지면서 음반 커버 디자인의 비중은
줄어들었다. 마케팅과 밴드 홍보에서 가장 중요한 시각 요소였던 음반
디자인은 이제 음악의 성공적인 마케팅을 위해 필요한 여러 조건 중
하나로 전락했다. 음반 디자인이 이렇게 지위를 상실할 수밖에 없게
된 배경에는 몇 가지 원인이 있다. 1960년대와 1970년대는 음반 커버
디자인이 거의 전부였다고 해도 좋을 시기였다. MTV도, 화려한 컬러
잡지도, 인터넷도 없었다. 따라서 음반 커버는 밴드나 뮤지션의 시각

정체성의 중요한 일부였다. 오늘날 음반 커버는 다른 요소들보다 더 중요하거나 덜 중요하지도 않은, 갖춰야 할 많은 외관 중 하나에 지나지 않는다.

이 말은 곧 오늘날 음반 커버 디자이너가 되기란 그 어떤 때보다 힘들다는 말이다. 거대한 음반 회사들은 커버 디자인을 그다지 중요하지 않은 영역으로 보고 있으며, 커버 디자인의 가치를 아는 독립 레이블은 아주 적은 예산으로 운영된다. 하지만 이러한 변화에 대해 비판만 할 수는 없다. 음반 커버는 더 이상 상업적으로 중요하지 않기 때문이다. 커버 디자인의 황금기였던 1960년대와 1970년대에 음반 커버는 밴드가 시각 정체성을 내세울 수 있는 유일한 플랫폼이었다. 그런데 현재 디지털 시대에 밴드와 뮤지션들이 자신을 드러낼 수 있는 방법은 무수히 많다. 무엇보다 합법적인 (그리고 불법) 음악 내려받기는 인쇄와 제작에 의존한 패키지의 필요성을 약화시키고 있다. 이런 맥락에서 대형 음반사들이 음반 커버 디자인에 콧방귀조차 뀌지 않는 것은 전혀 놀라운 일이 아니다. 디자이너로서 존경을 받고 싶다면, 차라리 보험 회사에서 일하는 편이 나을 수도 있다. 그러면 돈도 더 많이 번다.

하지만 디자이너들은 음악을 좋아한다. 음반 커버 또한 좋아한다. 학생들이나 디자이너들을 대상으로 강연을 할 때마다 사람들이 음반 커버에 관심이 많다는 사실에 매번 놀란다. 그리고 자주 이런 질문을 받곤 한다. "음악 디자인 쪽의 일은 어떻게 시작하나요?"

물론 쉽지 않은 일이다. 음반사들과 약속을 잡는 것조차 중노동이다. 불행히도 전화를 하거나 메일 보내기와 같이 직접 접근하는 것은 소용이 없다. 음반 산업에서는 모든 단계를 인맥이 좌우한다는 게 냉혹한 현실이다. 간혹 어떤 음반사에 깨어 있는 사람이 있어서 작업만 보고 해당 디자이너를 수소문할 수도 있다. 하지만 과거에는 이런 일이 흔했을지 몰라도, 이제는 극히 드문 일이 되었다.

음악 디자인 분야로 진입할 수 있는 가장 좋은 방법은 음악인, 밴드, 디제이, 프로듀서 등의 인맥을 활용하는 것이다.

음악 디자인 분야로 진입할 수 있는 가장 좋은 방법은 음악인, 밴드, 디제이, 프로듀서 등의 인맥을 활용하는 것이다. 분명 누군가는 밴드에서 활동하는 사람을 알고 있을 테고, 밴드 멤버라면 자신의 음반 디자인과 시각 정체성에 열성적이기 마련이다.

위
프로젝트: 마야 라트셰의 「보이스」 음반과 포노파니의 「포노파니」 음반
연도: 2002 / 2006
음반사: 룬 그라모폰 Rune Grammofon
디자이너: 킴 히오르퇴위 Kim Hiorthøy

분명 누군가는 밴드에서 활동하는 사람을 알고 있을 테고, 밴드 멤버라면 자신의 음반 디자인과 시각 정체성에 열성적이기 마련이다. 밴드의 멤버들은 이런 부분을 꽤 중요하게 생각하기 때문에 그들을 위해 디자인할 기회를 달라고 설득해 볼 만하다.

밴드는 기획사에 소속된 밴드와 그렇지 않은 밴드로 나눌 수 있다. 음반 산업에 발을 들여놓을 수 있는 계기가 필요하다면 소속사가 없는 밴드를 위해 디자인 작업을 해주는 것도 의미 있는 일이다. 다만 이들은 대부분 돈이 넉넉하지 않아서 무보수 작업을 각오해야 한다. 자선 사업이 아닌 이상 무보수로 일하는 것에 대해서는 절대 반대이지만, 이런 경우에는 별다른 선택권이 없다. 하지만 그 밴드가 어떤 음반사와 계약하게 되면 밴드의 음반 디자인을 담당하는 디자이너로 고용해 달라고 동의를 구해 보는 것도 좋은 방법이다. 대부분 음반사와 계약한 밴드는 계약상 자신의 음반 커버 디자인을 감독할 수 있는 권한이 있다.(그들은 이에 대한 비용을 지불하기 때문에 그 권한을 마땅히 갖고 있어야 한다.) 대부분의 밴드는 누가 음반 커버를 디자인할지에 대한 최종 결정권을 갖고 싶어 한다. 유명한 음반 커버 디자이너들 가운데 대부분은 그들의 첫 클라이언트가 밴드였다. 음악 디자인으로 진입할 수 있는 가장 좋은 방법 중 하나인 것이다.

물론 자신의 이름을 내걸고 성공을 했다면 상황은 달라진다. 음반 산업은 오로지 한 가지만을 추구한다. 바로 성공의 언어다. 성공한 밴드의 음반 커버를 디자인했다면, 그때부터 그 프로젝트의 성공을 똑같이 따라 하려는 다른 음반사들이 당신을 찾을 것이다. 하지만 이런 일이 일어나기만을 기다려서는 안 된다. 스스로 거둔 성공을 재빨리 다른 기회의 수단으로 삼아야 한다. 대형 음반 기획사의 프로듀서에게 프로젝트의 자세한 내용을 홍보하는 것이 좋다.

소규모 독립 음반사들은 대형 음반사보다 접근하기가 더 쉽다. 이들은 디자인에도 더 관심이 많다. 하지만 인디 음반사들은 특정 음악

> 음반 산업은 오로지 한 가지만을 추구한다. 바로 성공의 언어다. 성공한 밴드의 음반 커버를 디자인했다면, 그때부터 그 프로젝트의 성공을 똑같이 따라 하려는 다른 음반사들이 당신을 찾아낼 것이다. 하지만 이런 일이 일어나기만을 기다려서는 안 된다. 스스로 거둔 성공을 재빨리 다른 기회의 수단으로 삼아야 한다.

위
프로젝트: 아르네 노르드하임의 「일렉트릭」 음반과 샤이닝의 「그라인드스톤」 음반
연도: 2002 / 2007
음반사: 룬 그라모폰
디자이너: 킴 히오르퇴위
노르웨이 출신의 디자이너 킴 히오르퇴위는 오슬로에 기반을 둔 음반사 룬 그라모폰을 위해 인상적이고 독창적인 스타일의 디자인을 전개했다. 다양한 기술과 그래픽 효과를 사용하면서도 독특하고 쉽게 알아볼 수 있도록 그들만의 고유한 스타일을 유지했다.

스타일에 집중하는 경향이 있기 때문에 그들에게 다가가기 전에 자신의 작업이 이들에게 적합한가를 질문해 보라. 만약 그렇지 않다면 시간을 낭비하지 않는 것이 좋다. 음반사 관련 작업 가운데 상대적으로 덜 중요한 일을 해보겠다고 자청하는 것도 음악 디자인에 발을 들여놓을 수 있는 좋은 방법이다. 이를 테면 신보 출시와 관련된 홍보용 전단지, 광고 메일, 스티커 디자인이나 웹 페이지 업데이트 등이 있다.

가장 중요한 것은 음악 사업에 대해서 몽상가적인 태도를 취해서는 안 된다는 것이다. 약에 취한 디자이너가 록 스타의 저택에 들락거리며 백만 달러 단위의 아트 디렉션에 대해 이야기하던 때는 이제 지났다.(물론 한때 있었던 일이다!) 이제는 신뢰가 가장 중요하다. 현대 음반 산업의 빠듯한 자본 환경은 전문성을 요구한다. 물론 재능과 독창성도 중요하다. 하지만 이는 효율성과 정확성이 따를 때 해당하는 이야기다.

더 읽을거리
Adrian Shaughnessy, *Cover Art By: New Music Graphics*, Laurence King Publishing, 2008.

Negotiating fees 비용 협상

우리는 클라이언트로부터 일을 따내기 위해
늘 안간힘을 쓴다. 하지만 우리의 디자인
능력으로 클라이언트를 설득하고 난 다음에는
비용 협상이라는 단계가 남아 있다. 이것은
디자인 과정에서 필수적인 부분임에도 불구하고,
클라이언트에 비해 비용 협상을 제대로 터득한
디자이너는 드물다.

예전에 디자인 비용을 심하게 깎기로 유명한 클라이언트와 일을 한
적이 있었다. 어느 날 그는 나에게 프로젝트 견적을 맡겼다. 나는 작업을
완성하는 데 필요한 시간을 바탕으로 작업비를 계산하고, 모든 부대
비용을 합산한 후 순이익을 추가했다. 그러고 나서 총액을 조금 깎았다.
왜냐하면 나는 상대편이 엄청 고집 센 협상가이며 내 눈물을 쏙 빼놓도록
예산을 쥐어짜는 성격이라는 걸 알고 있었기 때문이다.

나는 그에게 전화를 걸어 금액을 말해 주었다. 이메일을 보내는
대신 전화를 한 데는 이유가 있었다. 이메일로 가격 통보를 받으면
거절하는 답장을 보내기가 비교적 쉽지만 실제로 사람을 상대하면서
반박하기란 훨씬 어렵기 때문이었다. 내가 가격을 말하자 클라이언트는
아무 말도 하지 않았다. 그리고 계속해서 찍소리도 내지 않았다. 나는
무심결에 더 낮은 금액을 내뱉을 뻔했다. 그 침묵을 깰 수 있다면 뭐든
하고 싶었다. 하지만 나는 간신히 참아 냈고, 결국 저쪽에서 먼저 쿡
하고 웃음을 터뜨렸다. "미안해요." 그는 말했다. "더는 못 참겠네요.
실은 바로 얼마 전에 가격 협상 기술에 대한 강의를 들었거든요.
상대방이 가격을 제시하면 일단 아무 대답도 하지 말라고 하더라고요.
그렇게 하면 십중팔구는 더 낮은 금액을 제시한다면서요." 나는 쓴
웃음을 지으며 가격을 좀 더 깎을 수밖에 없었다.

견적서를 받을 때도 '기술'이 필요한 것처럼 견적서를 줄 때도
마찬가지다. 클라이언트에게 디자인 비용을 능숙하게 제시하는 사람은
무표정하고 단호한 자세로 말을 하며, 결코 망설이거나 머뭇거리지

않는다. 그들은 단도직입적으로 말을 한다. 자신감 있게, 전문성 있게, 그리고 미안한 기색 없이 의사를 전달한다. 상당히 보기 좋은 모습이다. 사실 나는 그런 기술을 체득하지 못했다. 얼굴을 붉히거나, 괜히 큰소리를 치거나, 짜증을 내거나, 모든 것을 지나치게 감정적으로 받아들이는 경향이 있다. 또한 목소리로 절박한 티를 내는 편인데 클라이언트도 당연히 눈치를 챘다.

> 비용 협상에는 전문성 역시 중요하다. 클라이언트 앞에서 아마추어처럼 보이거나 지나치게 격식을 차리지 않을 경우, 상대방은 마치 다리 다친 영양에게 달려드는 사자처럼 당장 우리를 물어뜯으려고 할 것이다.

(맨손으로 디자이너를 때려잡는 노련한 클라이언트가 아니라도 만만하게 볼 정도다.)

비용을 제시하는 일은 심리전을 수반한다. 그래서 스튜디오의 규모가 어느 정도 성장하자, 나는 능률적이고 신뢰감을 주면서 자신감 있는 태도로 예산안에 대한 클라이언트의 동의를 이끌어 낼 수 있는 유능한 전문가를 고용했다. 비용 협상은 복잡한 의례와 절차가 수반되는 과정이지만, 여기서 가장 중요한 것은 자신감이다. 그리고 자신감과 함께 세 가지 요소가 더 필요한데, 그것은 바로 시장 정보력, 전문성, 그리고 유연성이다.

1. 시장 정보력은 우선 클라이언트와 그의 사업을 알고 이해하는 데서 비롯된다. 그리고 다음과 같은 질문을 던져야 한다. 클라이언트가 디자인을 중시하는 사업 분야에 종사하는가? 그들이 유명한 디자인 그룹과 일해 본 경험이 있는가? 그들이 시세에 맞게 비용을 지불할 가능성이 높은가? 그들이 비용을 깎기로 유명한가? 이와 같은 질문들에 대한 답변을 얻고 나면(경험이 생기면 직관적으로 답을 알게 된다.) 예산안을 들고 클라이언트에게 어떻게 접근하는 것이 좋을지를 구상할 수 있다. 이때 아주 작은 단서도 놓치면 안 된다. 예를 들어 예전에 거래처에서 부과한 비용에 대해 토를 단 적이 있는 클라이언트는 비싼 가격을 용납하지 못할 가능성이 크다.

2. 비용 협상에는 전문성 역시 중요하다. 클라이언트 앞에서 아마추어처럼 보이거나 지나치게 격식을 차리지 않을 경우,

ADVICE # 1726

요금 :

목표 금액은 높게 잡고,
반으로 깎으면, 거의 모두가 만족함.

상대방은 마치 다리 다친 영양에게 달려드는 사자처럼 당장 우리를
물어뜯으려고 할 것이다. 여기서 전문성이란 곧 명확한 근거에
입각해 시간 수당 또는 일당을 기준으로 디자인 비용을 책정하는
행위를 뜻한다. 그리고 최대한 투명성을 유지하는 것이기도 하다.
자신의 산출 근거에 대해 떳떳해야 하며, 대충 지레짐작하거나
주먹구구식으로 비용을 책정해서는 안 된다. 책정된 비용에는
현실성이 있어야 하고 투입되는 작업량에 비례해야 한다. 반드시
지양해야 할 최악의 행동이 있다면 (내가 앞서 말한 클라이언트에게
했던 것처럼) 갑자기 가격을 깎는 것이다. 이런 행동은 우리가
기본적으로 진지하지 못하며, 가격도 대충 책정했을 것이라는
인상을 주게 된다. 만일 비용을 낮춰야만 하는 상황이라면, 그
이유가 무엇인지, 어떤 절차에 따른 결정인지를 반드시 설명해야
한다. 또한 삭감된 예산 항목의 특성이라든지, 우리가 구체적으로
어떤 부분을 양보해서 가격을 낮춘 것인지를 명확하게 밝히도록
한다.

3. 비용을 절대 깎지 말아야 한다면 유연성의 개념은 어떻게 적용해야
할까? 비용 협상이라는 신세계에서 우리는 유연하고 개방적인
마음으로 비용을 책정해야 한다. 영국의 디자이너 마이클 존슨은
이런 측면을 단적으로 보여 주는 사례를 들려준다. "1980년대
후반에 저는 은행 광고 전단을 디자인하면서 사진 촬영에만 2만
파운드(약 3천 5백만 원)를 썼어요. 물론 학생 고객층을 겨냥한 아주
중요한 전단지였고, 그 전단지와 포스터는 타깃 시장에 접근하는
데 가장 중심이 되는 수단이긴 했죠. 그렇다 해도 2만 파운드는 좀

많다 싶었어요. 그런데 바로 지난주에는 어느 클라이언트가 연례 보고서의 범주를 확장하는 프로젝트를 의뢰하면서 사진 예산이 '무려' 천 파운드(약 175만 원)라는 겁니다. 좀 황당하기는 했지만 그렇다고 엄청 충격적일 것도 없었죠."[1] 존슨의 사례를 통해 알 수 있듯이, 클라이언트마다 디자인에 대한 가치관과 그것을 구입하는 방식에 엄청난 차이가 있다. 따라서 여러 가지 가능성을 열어 놓고 유연하게 비용 협상을 하지 않는다면 문제에 봉착하게 될 것이다. 존슨은 사진 촬영 예산이 지나치게 낮게 책정된 부분에 대해 좀 놀라기는 했지만, 그 이유를 이해하고 있다. 즉 유연하게 대처하는 것이다. "이것이 우리 방식"이라면서 하나의 입장만을 고집하는 것은 상업 세계에서 매장당하는 지름길이다. 전문성과 신념을 바탕으로 비용을 제시하되, 시장의 변화와 클라이언트의 요구에 대해서는 수용적인 자세로 세심하게 대응해야 할 것이다.

이 책의 다른 부분에서도 다루고 있듯이(p.252 '돈' 참조) 대부분의 클라이언트들은 스스로 예산을 책정한다. 그들은 우리의 견적을 보기 전부터 정확히 얼마를 쓰려고 하는지를 생각하고 있다. 그렇다면 이런 상황에 어떻게 대처하는 것이 좋을까? 나는 클라이언트가 이미 해당 프로젝트에 대해 예산을 책정해 놓았다고 전제하고 항상 비용을 말해 달라고 요구한다. 하지만 클라이언트는 비용을 말해 주지 않을 때가 많으며, 대체로 나에게 먼저 비용을 제안하라는 입장을 고수한다. 그러나 가끔씩 예산을 공개하는 클라이언트가 있으면 비용 책정에 상당히 많은 노력을 절감할 수 있다. 클라이언트가 예산을 알려 주면 어쩔 수 없이 중간 지점에서 협상을 해야 한다. 물론 우리보다는 클라이언트가 요구하는 쪽으로 가격을 좀 더 맞추게 된다. 다만 자신감과 전문성, 유연성을 가지고 시장 정보를 확보함으로써, 현실적인 비용을 제안하고 협상을 시도할 수 있다. 우리를 아마추어처럼 보이게 하는 터무니없는 비용은 거절해 가면서 말이다.

더 읽을거리
http://www.creativepro.com/article/the-art-of-business-negotiating-fees

1　Michael Johnson, "Which way now?," March 2007. www.johnsonbanks.co.uk/thoughtfortheweek/index.php?thoughtid=162

New business 일거리 찾기

<hr>

디자이너들에게 소원을 말해 보라고 하면 대부분은 새로운 일이 안 끊기고 들어오는 것이라고 할 것이다. 하지만 새로운 일거리는 어떻게 개척해야 할까? 특히 우리에게 잘 맞는 일은 어떻게 찾을 수 있을까? 시장 바닥에서 뱀술을 파는 약장수처럼 우리의 창의력과 기술을 떠벌리며 돌아다니는 것 말고 다른 방법은 없을까?

디자이너는 누구나 새로운 클라이언트, 새로운 작업을 유치하려고 찾아다닌다. 새로운 프로젝트가 끊임없이 안정적으로 들어오는 행복한 디자이너나 스튜디오도 간혹 있다. 이들은 늘 일거리가 충분하며, 클라이언트를 찾아 헤매지 않는다. 이는 분명 우연이 아니다. 몇 가지 이유들이 있겠지만, 가장 중요한 요소가 있다면 이 디자이너 또는 스튜디오가 평판이 좋고 작업을 잘하기 때문일 것이다. 빛나는 평판, 그리고 방대한 양의 성공적인 디자인 작업만큼 새로운 클라이언트의 관심을 끄는 것은 없다. 디자이너가 구현할 수 있는 최고의 판매 전략은 바로 지속적으로 좋은 작업을 생산하는 것이다.

한편 대다수의 디자이너들에게 클라이언트는 치열한 경쟁을 뚫고 쟁취해야 하는 대상이다. 즉 클라이언트가 우리에게 다가오는 것이 아니라, 우리가 그들에게 다가가야 한다는 말이다. 이때 가장 좋은 방법은 무엇일까? 다른 분야의 사업체들과 같은 방식으로 디자인 기술 또는 디자인 서비스를 파는 것은 현명한 걸까? 아니면 디자인은 기존의 판매 기술에 전혀 어울리지 않는 분야인가? 말이 나온 김에 생각해 보면, 사실 오늘날 기존의 판매 전략을 써서 성공적으로 팔 수 있는 서비스 자체가 없는 것 같다. 소비자들은 점점 더 현대의 판매 전략에 저항하고 있다. 모르는 사람에게 갑자기 전화를 하거나, 직접 우편물을 보내거나, 사방에 스팸 메일을 뿌리는 방식은 치밀하지 못하고 공격적이며 낭비일 뿐 아니라, 무엇보다도 강한 반발심을 불러일으킨다. 퇴근하고 집에서 쉬고 있을 저녁 8시 무렵, 이중창을 사라, 금융 서비스에 가입하라는 전화를 받아 본 적이 있거나, 엄청난 양의 원치 않는 이메일을 삭제해 본 경험이 있다면, 이런 전략이 얼마나 성가신지 말할 수 있을 것이다. 또한 일반 대중이 좋아하지 않는 것은 비즈니스계에서도 절대 인기를 누리지 못한다. 디자인을 판매한다는 얘기가 나왔는데, 대부분의 판매 영업 활동은 "나는 절박하다."고 떠벌리는 셈이며, 그 결과가 성공적인 경우는 거의 보지 못했다.

그럼에도 불구하고 프리랜서 디자이너와 스튜디오를 운영하려면 새로운 클라이언트를 구해야만 한다. 사업이 잘될 때도 이는 결코 쉬운

> 다른 분야의 사업체들과 같은 방식으로 디자인 기술 또는 디자인 서비스를 파는 것은 현명한 걸까? 아니면 디자인은 기존의 판매 기술에 전혀 어울리지 않는 분야인가?

위

프로젝트: 스튜디오 브로슈어 #2
연도: 2009
클라이언트: 엠미Emmi
디자이너: 엠미 살로넨Emmi Salonen
엠미는 런던에 있는 작은 그래픽 디자인 스튜디오로
아이덴티티와 인쇄물을 전문으로 한다. 그들의
36페이지짜리 스튜디오 브로슈어는 기존 클라이언트와
잠재적인 클라이언트에게 작업을 소개하기 위한
목적으로 제작한 것이다. 스튜디오 웹사이트에서
구입할 수 있다. www.emmi.co.uk

일이 아니다. 특히 소비자가 왕이고 경쟁은 심각하게 과열된 지금의
상황에서 클라이언트를 찾는 것은 진정 하늘의 별 따기다.

규모가 크고 자본과 인재를 충분히 갖춘 디자인 그룹들은 최신식
판매와 마케팅 전략을 활용할 여건이 된다. 뉴비즈니스 전문가들이
정교하게 구축된 인맥 데이터베이스를 바탕으로 금방 넘어올 것
같은 클라이언트와 냉담한 클라이언트를 가려내어 관리해 줄 것이다.
디자이너들은 제목만 봐도 끔찍한 「소비자 가치 극대화」 같은 글을
읽으면서 잠자리에 들 것이다. 그리고 세미나를 주최하고, 강연을 열고,
연구 논문을 출판하고, 《이코노미스트》에 기고할 것이며, 클라이언트에
초점을 맞춘 고급스러운 웹사이트를 운영할 것이다.

그렇지 못한 대부분의 디자이너들은 덜 정교한 방식에 의존할
수밖에 없다. 일단 브로슈어와 웹사이트 정도는 갖추고 있을 것이다.
이메일 소식지를 발송하기도 하고, 가끔씩 눈길을 끄는 대량 메일을
발송하기도 한다. 그리고 공모전에 참가해 자신의 디자인에 '입상작'
이라는 수식어를 달아 보고자 노력할 것이다. 또한 언론의 주목을 받고
싶은 기대를 품고 언론사에 작품을 보내기도 한다. 가끔 포트폴리오를
새로 꾸민다거나 기존 클라이언트에게 최신작을 보지 않겠느냐며
전화를 건다.

가끔씩, 정말 가끔씩 이런 전략이 성공을 거두기도 한다. 그러나
아무리 최선을 다해 노력하더라도 막상 새로운 사업의 기회가 찾아오는
경로는 딱 두 가지밖에 없다. 첫째는 인맥을 통한 입소문, 둘째도 역시
인맥을 통한 우연한 만남이다. 즉 우리 작업을 좋게 평가하는 사람들을
통해 새로운 일이 들어오거나, 아는 사람의 결혼식이나 파티 등 사교
모임에 참석했다가 일을 맡게 되는 것이다.

그렇다고 해서 소문이 나기를 잠자코 기다리기만 하라는 것이
아니다. 새로운 일을 시작하려면, 클라이언트가 먼저 우리를 찾게끔
진을 쳐 놓아야 한다는 말이다. 어느 날 잠재적 클라이언트가 괜찮은
프로젝트와 금전적인 보상을 제안하면서 전화를 걸어 왔다면, 이는
일이 성사될 수 있는 모든 조건을 갖춘 환상적인 순간이 될 것이다.
하지만 이런 전화가 오게끔 하려면 어떻게 해야 할까? 왕도는 없다.
그저 화제가 되는 작업을 하고, 인간관계라는 화학 작용을 부끄럽게
생각하는 대신 잘 이용하면 된다.

위

프로젝트: 레드 소식지 01
연도: 2008
디자이너: 레드
브라이튼에 기반을 둔 디자인 그룹 레드는 기존의
클라이언트와 잠재적 클라이언트에게 한정판 포스터를
우편으로 발송한다. 한쪽 면에는 그들의 현재 작업이
실려 있고, 다른 쪽에는 포스터용으로 특별 제작된
작품이 인쇄되어 있다.

디자이너마다 클라이언트를 구하는 나름의 방식이 있다. 어떤 사람은 열정적으로 달려들고, 어떤 사람은 대충 소심하게 한다. 무슨 방법을 써도 괜찮지만, 하면 안 되는 행동이 단 한 가지 있다. 바로 아무것도 안 하고 가만히 있는 것이다. 나는 스튜디오 개업 초기에 함께 일하고 싶은 회사들을 골라 전화를 돌렸다. 나는 그 일이 정말 하기 싫었고, 그런 점이 뻔히 티가 났던 것 같다. 왜냐하면 이 방법으로는 거의 아무런 일도 얻지 못했기 때문이다. 하지만 각종 모임에 참석하면서 그곳에서 만나는 사람들과 전문성 있는 관계를 가급적 많이 맺으려고 노력하기 시작하자 점차 클라이언트를 유치할 수 있게 되었다. 이 사람들은 나의 인맥이 되었고, 소식지를 보내는 등 연락을 하면서 지냈다. 서서히 나에게도 인맥 데이터베이스가 생겼다. 그리고 이 데이터베이스를 활용해 좀 더 체계적인 방식으로 소식을 전할 수 있었다. 나는 스스로 목표를 정했다. 사람들을 많이 만나고 다니겠다고. 일단 대화의 기회만 주어지면 누구라도 함께 일해 보자고 설득할 수 있었다. 그리고 사람들이 우리 스튜디오를 방문하게 만들면 작업 의뢰를 꼭 받을 수 있다는 확신을 가졌다.

시간이 지날수록 나는 또 다른 사실을 배우게 되었다. 바로 새로운 비즈니스 활동에 구획을 나눠 차별하지 말라는 점이다. 모든 업무가 새로운 프로젝트와 직결되어 있고, 스튜디오 구성원 모두가 이 프로젝트에서 역할을 맡아 참여하고 있다고 생각하면, 프로젝트가 훨씬 더 원활하게 돌아간다는 사실을 알게 된 것이다. 이는 접수 담당자 (혹은 전화를 받는 누구든)에서 시작해 디자인 팀장에 이르기까지 모두에게 해당되는 말이다. 심지어 거래처 사람들이나 외부의 자문위원들까지도 새 프로젝트에 뭔가 하나라도 기여하게끔 유도할 수 있다. 이들을 올바로 대우하면, 우리 회사에 대한 강력한 지지자가 되어 준다. 이렇게 안팎으로 똘똘 뭉쳐 일을 하게 만들어 놓았다면 이제 느긋하게 앉아 전화가 오기를 기다리면 된다. 첫 번째 전화는 플로리다에서 휴가용 공동 별장을 판매하는 사람에게서 걸려 오겠지만, 전화는 계속해서 걸려 올 것이다.

> **새로운 일을 구하는 가장 좋은 방법은 기존의 클라이언트에게서 받는 것이다. 따라서 새 일을 찾을 때는 반드시 예전에 같이 일한 클라이언트가 아직 우리를 좋아하는지, 그리고 또 같이 일을 하고 싶어 하는지부터 확인해야 한다.**

새로운 일을 시작하는 데 영향을
미치는 중요한 법칙이 하나 더 있다. 한창
바쁘게 일하고 있을 때 이미 새 일을 찾기
시작해야 한다는 점이다. 새로운 프로젝트를
생각해 내는 것은 항상 시간을 필요로 한다.
따라서 일이 하나도 없을 때가 되어서야
비로소 클라이언트를 찾으러 다니는 것은
현명하지 못하다. 아직 바쁘고 할 일이 있을
때 새 일을 구상해야 한다. 물론 대부분의
중소 디자인 그룹이나 프리랜서 디자이너에게 이는 쉬운 일이 아니다.
하지만 꾸준히 일을 하려면 매일 또는 매주 일정 시간을 할애해
현재 보유한 클라이언트에게 안부를 전하고, 잠재적 클라이언트에게
광고 자료를 보내며, 괜찮은 의뢰가 들어오면 답변을 하는 등 인맥을
관리해야 한다. 현대 커뮤니케이션 기술을 동원하면 크게 부담되는
일은 아니지만, 사실 한창 바쁠 때일수록 가장 소홀해지는 것이 바로
이 부분이라는 게 문제다.

'클라이언트와 연락하며 지내기'는 안전한 방법인 동시에 새로운
일거리 창출의 열쇠가 될 수 있다. 캐나다의 세일즈 전략가인 블레어
엔스Blair Enns는 '윈 위드아웃 피칭Win Without Pitching(경쟁 PT 없이
이기는 법)'[1]이라는 웹사이트를 통해 마케팅 커뮤니케이션 에이전시를
대상으로 판매 관련 컨설팅을 하고 있다. 엔스는 클라이언트 관리가
세일즈 과정에서 가장 필수적인 요소라고 주장한다. 그래서 일을
의뢰하지 않은 클라이언트와도 꾸준히 대화를 이어 나가고, 당장
눈앞에 이익이 없더라도 그들에게 관심을 가지라고 말한다. 물론
'연락하며 지내는 것'과 성가시게 하는 것은 종이 한 장 차이에
불과하지만, 대부분의 디자이너에게 그 정도의 분별력은 있다고 본다.

마지막으로 한 가지 방법을 더 제안하고자 한다. 디자이너들에게
좀 낯선 방법일 수 있는데, 아이디어를 들고 클라이언트를 직접
찾아가라는 것이다. 예전 같으면 나는 절대 이렇게 하지 않았겠지만,
최근 들어 그 가능성에 눈을 뜨게 되었다. 최근 나는 디자이너는
아니지만 크리에이티브 업종에 종사하는 두 사람과 일을 한 적이
있는데, 그들은 '아이디어를 들고 클라이언트 찾아가기' 전략을 점점

> 한창 바쁘게 일하고
> 있을 때 이미 새 일을 찾기
> 시작해야 한다. 새로운
> 프로젝트를 생각해 내는
> 것은 항상 시간을 필요로
> 한다. 따라서 일이 하나도
> 없을 때가 되어서야 비로소
> 클라이언트를 찾으러
> 다니는 것은 현명하지
> 못하다.

더 많이 사용하게 되었고 결과가 상당히 성공적이었다고 말했다. 점점 더 치열해지는 경쟁 속에서 작업 요청이 들어오기를 수동적으로 기다리는 태도는 더 이상 충분치 않다. 클라이언트에게 새로운 전략, 새로운 플랫폼 활용 방안 등의 아이디어를 들고 찾아가는 일은 무상 경쟁 PT 만큼이나 많은 노력과 조사를 요구한다. 하지만 이 두 가지 조건을 비교하지 말자. 왜? 아이디어를 스스로 제안하면 그 아이디어의 소유권은 전적으로 본인에게 돌아가기 때문이다. 클라이언트를 설득하는 데 실패할지라도, 다른 사람에게 가져가서 보여 줄 수 있는 것이다. 물론 온전히 자기만의 방식으로 말이다.

더 읽을거리
Linda Cooper Bowen, *The Graphic Designer's Guide to Creative Marketing: Finding & Keeping Your Best Clients*, Wiley, 1999.

1 www.winwithoutpitching.com

Newspaper design 신문 디자인

신문은 더 이상 뉴스 그 자체가 아니다. 신문이 거리에 뿌려질 때쯤이면, '뉴스'는 새 소식이 아니라 역사가 되어 있다. 지금은 인쇄 신문보다 실시간으로 계속 돌아가는 전자 매체가 훨씬 더 효과적으로 뉴스를 배포한다. 이러한 시대에 신문 디자이너의 역할은 무엇일까?

24시간 텔레비전 뉴스 채널, 셀 수 없이 많은 라디오 방송, 그리고 인터넷처럼 수많은 매체들이 생겨났음에도 불구하고 신문은 우리의 문화생활에서 영영 사라져 버리지 않았다. 우리는 아직도 즐겨 보는 일간지의 종이와 잉크 기술을 좋아한다. 광고업자들의 자본이 온라인으로 옮겨 가고 있을지언정, 신문은 아직도 충실한 독자층을 유지하고 있다. 규모는 좀 줄어들고 있지만 말이다. 일반 신문 독자들은 냉철한 분석과 해박한 의견, 예리한 글을 중시한다. 그리고 그보다 훨씬 큰 독자층이 타블로이드지에서 쏟아 내는 선정적인 기사를 즐겨 읽는다. 노트북이 보편화되어 전철에서도 자판을 두드리는 사람이 많던 시절에도 복잡한 출근 시간에는 굳이 인터넷에 접속해 컴퓨터 화면으로 뉴스를 보니 종이 신문을 이용했다.[1] 신문은 전철이 터널을 지나간다고 해서 끊기거나 하지 않으니 말이다.

　우리가 종이 신문을 아무리 좋아한다고 해도, 모든 일간지들은 규모가 크든 작든, 진지한 신문이든 가벼운 신문이든 언제나 켜져 있는 전자 매체 환경과의 경쟁에서 살아남기 위해 사투를 벌이고 있다. 많은 사람들이 신문을 특별하게 여기는 이유 중 하나는 바로 섬세하고 사려 깊은 그래픽 디자인을 볼 수 있기 때문이다. 디자이너의 역할이 편집장이나 인기 좋은 칼럼니스트가 하는 일만큼 중요하지는

않을지라도, 모양새와 그래픽적 기능에 신경을 쓰지 않는 신문은 없다. 요즘은 새로운 신문 디자인에 대해 우쭐하는 편집자들도 흔히 볼 수 있다. 마치 새 칼럼니스트와 계약을 맺을 때처럼 말이다. 신문 디자인은 더 이상 존재감 없는 요소가 아니다.

하지만 항상 그랬던 것은 아니다. 심지어 그래픽 디자인의 영역에서도 신문 디자인은 도외시된 분야였다. 디자이너들 사이에서 신문 디자인은 잡지 디자인이라든지, 아니면 아이덴티티, 브랜딩, 브로슈어 작업 등 좀 더 일반적인 분야에 비해 비인기 종목이었다. 편집 디자이너 사이먼 이스터슨은 "기술 자체도 어렵고 마감일이 매일 돌아오기 때문"이라고 설명한다. "신문 디자인은 다른 디자인 형식과는 다릅니다. 저는 신문을 디자인할 때 조립식 부품 세트를 디자인한다는 마음으로 임하죠. 레고를 조립하고 쌓는 것과도 같아요. 작업 과정은 대체로 '만약'의 경우를 상정하는 거예요. '만약' 헤드라인을 여기에 놓으면 이렇게 보일 수 있겠다, '만약' 이것을 이렇게 하면 저렇게 보일 수 있겠다, 이런 작업을 제대로 수행한 신문은 그 모습과 분위기에 당위성을 갖게 됩니다. 한편 계속해서 형식을 갈아엎고 뒤바꾸는 신문은 금방 개성과 정신을 잃어버립니다. 요즘 디자이너들이 신문 디자인을 좋아하지 않는 이유는 디자인의 모든 요소를 마음대로 통제하는 게 불가능하기 때문이죠."

2005년 《가디언》의 디자인이 새롭게 바뀌었는데, 이것은 "최근 들어 편집 디자인에서 가장 주요한 사건 중 하나"[2]로 일컬어진다. 새로운 《가디언》은 힘이 들어가지 않은 자연스러운 스타일과 균형 잡히고 잘 통제된 레이아웃을 자랑한다. 이 신문이 우아함과 명료성을 유지할 수 있는 이유는 바로 디자인과 편집 의도가 같은 길을 걷기 때문이다. 이런 사실을 확인하려면 이 신문이 처음부터 끝까지 규칙에 따라 얼마나 꼼꼼하게 짜여 있는지를 보라. 이들이 간행하는 모든 출판물과 부록은 물론이거니와, 무엇보다도 엄청난 방문자 수를 자랑하는 웹사이트까지 한결같다. 헤드라인, 부제목, 캡션, 인용구 등 모든 요소들이 동일한 방식으로 통제되고 있으며, 굉장히

새로운 《가디언》은 힘이 들어가지 않은 자연스러운 스타일과 균형 잡히고 잘 통제된 레이아웃을 자랑한다. 이 신문이 우아함과 명료성을 유지할 수 있는 이유는 바로 디자인과 편집 의도가 같은 길을 걷기 때문이다.

세세히 신경을 썼다. 단어 10개밖에 넣을 자리가 없는데 20개를 쓰겠다고 우기는 게으른 편집 기자는 없다. 신문의 타이포그래피 규정과 세심하게 구획된 화면 구조를 무시하는 부주의한 디자이너도 없다. 다만 교과서적으로 완벽하게 통합된 기사 내용과 디자인이 있을 뿐이다. 실로 엄청난 업적이다. 《가디언》은 일반적인 다른 신문들에 비해 훨씬 더 많은 규칙과 제약 조건에 따라 디자인했음에도 불구하고 절대 지루하지 않다.

　《가디언》의 리디자인 사업에서 가장 주목할 만한 측면은 그것이 이미 세계에서 가장 뛰어난 디자인을 갖춘 신문이었다는 점이다. 저명한 편집 디자이너 데이비드 힐먼David Hillman[3]이 1980년대에 만들었던 《가디언》의 예전 디자인은 비록 세월의 흔적이 느껴지지만 탁월한 디자인으로 널리 인정받고 있었다. 편집 디자이너 제러미 레슬리는 그의 블로그에서 현재 《가디언》의 크리에이티브 디렉터이자 이번 리디자인 사업을 주도했던 마크 포터Mark Porter의 강연을 언급하고 있다. 레슬리는 1980년대에 데이비드 힐먼의 리디자인은 "전적으로 디자인만 개정한 프로젝트"라는 포터의 말을 인용하고 있다. 포터에 의하면 힐먼이 신문의 디자인을 바꾼 이후에 언론 측면에서 발전이나 변화가 거의 나타나지 않았다는 것이다. 그는 슬라이드 자료를 보여 주면서 이와 같은 주장을 뒷받침했다. 이어서 포터는 자신이 새로 만든

위, 맞은편

프로젝트: 《가디언》 신문 지면
연도: 2009
디자이너: 《가디언》
크리에이티브 디렉터: 마크 포터

최신 디자인은 신문의 내용, 그리고 그것을 제시하는 방법 두 가지 모두를 재정비한 것으로 훨씬 더 확장된 작업이었다고 설명했다.

바로 이 지점이 중요하다고 본다. 내용과 분리된 신문 디자인은 있을 수 없다. 너무나 당연한 말처럼 들리겠지만, 의외로 신문의 편집인이나 발행인들은 이 점을 제대로 깨닫지 못하고 있는 것 같다. 즉 디자인이 신문의 내용에 단순히 '대응'만 하면 된다고 생각하는 것이다. 하지만《가디언》의 새로운 모습을 통해 증명되듯이, 내용과 디자인은 동시에 발전해야만 한다.

이쯤에서 고려할 요소가 한 가지 더 있는데, 바로 전자 매체다. 이제는 통용되는 모든 전자 플랫폼에서 동시에 출판하지 않고는 더 이상 신문을 만들 수 없게 되었다. 영국에서 가장 많이 팔리는 타블로이드 신문인《선Sun》은 텔레비전 드라마 주인공의 스캔들, 축구선수 부인들, 야한 차림새의 할리우드 스타들을 잔뜩 다루는데, 텔레비전 광고를 엄청나게 해댄다. "페이퍼 온라인 모바일Paper Online Mobile"이라는 카피를 달고서 말이다.

이 세 단어에는 미래의 신문 디자이너들이 다루어야 하는 플랫폼이 개괄적으로 드러나 있다. 신문 지면에서 텍스트와 이미지가 엄격하게 배치된 모습은, 동일한 콘텐츠가 전자 매체에서 보여 주는 방식과 통일성이 있어야 한다. 이는 신문 웹사이트에서부터 압축된 휴대폰 화면에 이르기까지 모든 상황에 적용되는 말이다.《가디언》은 전자 매체와의 호환성에서 앞서가고 있다. 인쇄된 일간지와 콘텐츠 중심의 웹사이트는 서로 완벽하게 어우러져 보기에도 좋고 사용성도 뛰어나다. 한편 신문과 전자 매체를 통합하는 데 적절한 방향성을 찾지 못한 매체들도 수없이 많다. 예를 들어《뉴욕 타임스》의 웹사이트[4]는 훌륭하게 디자인된 종이 신문을 확장한 것임에도 불구하고 과도한 디자인의 전형적인 예를 보여 줄 뿐 아니라 거슬리는 광고들 때문에 한층 더 망가져 버렸다. 겉으로는 우아하고 고급스럽고 세련된 느낌을 주는 듯해도 기사가 특별히 흥미롭다면 모를까,

영국에서 가장 많이 팔리는 타블로이드 신문인《선》은 텔레비전 드라마 주인공의 스캔들, 축구선수 부인들, 야한 차림새의 할리우드 스타들을 잔뜩 다루는데, 텔레비전 광고를 엄청나게 해댄다. "페이퍼 온라인 모바일"이라는 카피를 달고서 말이다.

1 《가디언》의 크리에이티브 디렉터인 마크 포터는 이 신문의 디자인을 개정하면서 원래의 브로드시트 형식을 버리고 좀 더 작고 보기 편한 베를리너판으로 극적인 변화를 주도했다. 포터는 그 이유를 이렇게 설명한다. "《가디언》 리디자인 사업에 대해 얘기할 때 항상 짚고 넘어가는 부분이 있습니다. 내가 브로드시트 형식에 의문을 품게 된 가장 큰 계기가 있다면, 바로 우리 독자들이 도심에 살면서 대중교통을 많이 이용한다는 사실이었죠."
www.markporter.com

2 Jeremy Leslie, "Newspaper Design Day,"
http://magculture.com/blog/?p=50

3 데이비드 힐먼은 1960년대에 《선데이 타임스》의 아트 디렉터로 일하다가 이후에 당시 가장 영향력 있는 잡지였던 《노바》의 아트 디렉터이자 부편집장이 되었다. 그는 29년 동안 펜타그램의 파트너였으며, 2007년 이곳을 떠나 개인 스튜디오를 차렸다.
www.studiodavidhillman.com

4 www.nytimes.com

그 번거로운 인터페이스를 감당하고 싶은 마음이 도저히 생기지 않는다. 그냥 종이 신문을 보는 편이 낫다.

더 읽을거리
http://www.newsdesigns.com

Numerals 숫자

타이포그래피에서 숫자만큼 그래픽 디자이너에게 고민을 안겨 주는 요소도 드물다. 커닝과 트래킹을 잘못 사용했을 때와 마찬가지로, 숫자를 잘못 쓰면 타이포그래피의 레이아웃을 확실하게 망쳐 놓을 수 있다. 그렇다면 숫자를 적용하는 규칙은 무엇이고, 올드 스타일 숫자와 모던 스타일 숫자의 차이는 무엇이며, 이 차이는 왜 중요한가?

숫자에는 두 가지 종류가 있다. 올드 스타일과 모던 스타일이 바로 그것이다. 올드 스타일 숫자는 베이스 라인 아래로, 엑스 하이트 위로 튀어나온다. 이것을 행잉hanging 숫자 또는 넌 얼라이닝non-aligning 숫자라고도 부르며, 보통 숫자의 소문자 버전이라고 생각한다. 텍스트 중간에 날짜나 숫자를 넣을 때에는 올드 스타일 숫자를 쓰는 것이 가장 적절하다. 주변 텍스트와 잘 어울리기 때문이다. 사본Sabon, 배스커빌 Baskerville, 보도니Bodoni 등의 글자꼴에는 올드 스타일 숫자가 포함되어 있다. 세리프 글자꼴에는 올드 스타일과 모던 스타일 숫자가 모두 들어 있는 반면, 대부분의 산세리프 글자꼴에는 모던 스타일 숫자밖에 없다.

모던 스타일 숫자는 아래 부분이 베이스 라인에 맞추어져 있고, 같은 글자꼴의 대문자와 키가 같다. 따라서 이것을 대문자 숫자라고 생각할 수 있다. 모던 스타일 숫자는 산세리프 글자꼴에서 자주 찾아볼 수 있다. 이는 고정폭 글자꼴이기 때문에 재정 보고서나 수량 정보를 제시할 때처럼 도표를 만들 때 적합하다. 숫자 여러 개를 연속으로 쓰면 텍스트 블록이 생기는데, 이것을 알파벳 소문자나 대문자와 섞어 쓰면 숫자 크기만 지나치게 커 보인다. 편지지나 명함에서 간혹 이런 일이 발생하는 것을 볼 수 있다.

텍스트와 모던 스타일 숫자를 섞어서 쓸 때 가장 좋은 방법은 소대문자를 쓰는 것이다. 그러나 일반 크기의 숫자를 임의로 줄여서 소대문자처럼 보이게 만드는 것은 절대 좋은 방법이 아니다. 그렇게 하면 레이아웃의 균형이 깨지게 된다. 올드 스타일이나 소대문자 숫자가 제공되지 않는 글자꼴에서는 모던 스타일 숫자의 포인트 크기를 약간 줄이는 것은 용납된다. 글자꼴마다 비율이 다르지만, 대체로 10퍼센트 정도 축소하면 숫자가 좀 덜 튀게끔 만들 수 있다.

더 읽을거리
Robert Bringhurst, *The Elements of Typographic Style*, H&M, 1992.

O

Online portfolio 온라인 포트폴리오

웹사이트가 없는 디자이너는 등산화 없는
등산가나 마찬가지다. 오늘날 일자리나
클라이언트를 물색 중인 디자이너라면 웹사이트는
필수다. 하지만 '구직'을 위한 온라인 포트폴리오가
디자이너의 수만큼 많다면, 어떻게 해야 눈에 잘
띄게 만들 수 있을까?

내가 2005년 여름에 쓴 『영혼을 잃지 않는 디자이너 되기*How to be a Graphic Designer without Losing Your Soul*』에는 직장이나 클라이언트를 물색 중인 디자이너가 갖추어야 할 필수 조건을 나열한 부분이 있다.[1] 하지만 여기에 디자이너 웹사이트에 대한 내용은 거의 다루지 않았다. 당시만 해도 검정색 비닐 포트폴리오에 대표작 몇 점만 인쇄해서 가지고 다녀도 그럭저럭 일자리를 구할 수 있었기 때문이다. 하지만 이제 그런 시대는 지났다. 프리랜서 디자이너든, 디자인 스튜디오든, 구직 중인 모든 디자이너는 반드시 온라인 포트폴리오를 갖추어야 한다.

오늘날 자신의 작업을 소개하는 웹사이트가 없는 디자이너는 찾아보기 힘들다. 하지만 수없이 많은 '구직용' 포트폴리오 웹사이트 중에서 대다수가 그저 자기도취에 빠져 있거나 제멋대로 만들어졌다. 일반적으로 온라인 포트폴리오를 살펴보면 디자이너들의 맹점이 보인다. 즉 클라이언트의 의도는 잘 전달하면서 막상 자신의 의도는 그만큼 잘 표현하지 못하고 있다.

그렇다면 좋은 온라인 포트폴리오의 조건은 무엇일까? 우선 나쁜 포트폴리오란 무엇인지 설명하는 것이 쉬울 수도 있겠다. 디자이너의 공식 웹사이트에서 자주 드러나는 문제점은 다른 디자이너들을 의식해서 만든다는 점이다. 생각이 비슷한 사람들끼리만 보는 신변잡기적인 사이트라면 자기도취에 빠지든 말든 별로 상관이 없다. 하지만 이런 웹사이트는 절대로 클라이언트의 눈길을 끌지 못한다. 클라이언트에게 주목을 받기 위해서는 전문적이고 객관적인

웹사이트를 구축해야 한다. 이러한 웹사이트를 만들기 위한 가장 좋은 방법은 바로 스스로 작업 의뢰서를 작성하는 것이다. 클라이언트의 웹사이트를 디자인할 때도 작업 의뢰서를 바탕으로 하는데, 자신의 작업이라고 해서 그렇게 못할 이유가 없지 않은가?

우선 온라인 포트폴리오를 잠재적 고용주 또는 클라이언트를 겨냥하는 사이트라고 정의해 보자. 그렇다면 다음과 같은 요소를 포함해야 할 것이다. 첫째 우리가 누구인지, 어떤 작업을 원하는지 밝힌다. 둘째 우리가 무슨 일을 하는지 알린다. 셋째 작업 샘플을 보여 준다. 넷째 우리와 쉽게 연락할 수 있게 만든다.

"우리가 누구인지, 어떤 작업을 원하는지"를 설명하는 것은 쉽다. 누구를 향해 설명하는지만 똑똑히 기억하면 된다. 고용주나 클라이언트는 우리 마음속 깊은 곳의 심오한 뜻을 묘사한 장황하고 두서없는 문장에는 관심이 없다. 그들은 간단명료하게 서술된 사실만을 원한다. 나이, 학력, 과거 경력, 현 직장, 그리고 고용 형태(정규직, 시간제, 프리랜서 등) 같은 세부 사항을 정확히 나열하면 된다. "우리가 무슨 일을 하는지"에 대해서는 우리가 가진 기술을 나열하면 된다. 물론 고용주와 클라이언트가 관심을 가질 만한 기술만 나열하도록 한다. 학창 시절에 수영 자격증을 땄다는 내용은 언급할 필요가 없다. 타이포그래피, 웹 디자인, 일러스트레이션, 이렇게 세 가지 일을 할 수 있다면 딱 그렇게만 쓰면 된다. 무슨 일이든 맡겨만 주면 다 할 수 있다면 그렇게 쓰도록 한다. 그러나 솔직하게, 정말로 할 수 있는 일만 언급해야 한다. 고용주는 사기꾼을 금방 알아본다. 그것이 그들의 직업이다.

"작업 샘플을 보여 준다."는 항목이 가장 까다로운 부분이다. 무슨 작업을 얼마만큼, 어떤 형식으로 제시해야 할까? 작업물이 입체라면 정교하게 조명을 맞추어 촬영한 실사 이미지와 크로핑을 한 평면 이미지 중 어떤 것이 나을까? 작품 설명은 얼마나 넣는 것이 좋을까? 물론 개별 사례마다 다를 수 있다. 다만 디자이너를 뽑기 위해 수많은 포트폴리오 사이트를 힘겹게 탐색한 경험이 있는 사람으로서 말하자면, 몇 가지 규칙 정도는 지키면 좋겠다고 생각한다. 우선 작업 샘플은 최소한으로 유지한다. 대여섯 가지면 충분하다. 그냥 '멋진' 작업이라고 무조건 올리지 말고 자신의 디자인을 정말 잘 대변하는 작업들만 골라서 올리는 것이 좋다. 디자이너 웹사이트를 돌아다녀 보면, 디자이너가

자기 입장에서 가장 흡족한 작업만 올려놓은 경우가 많다. 보통 주변의 디자이너 친구들이나 자기가 주관적으로 상상하는 클라이언트가 보면 좋아할 만한 것들이다. 이러한 작업에서 구체적인 기능이나 기술이 드러난다면 그나마 다행이지만 현실에서 실제 클라이언트가 원하는 작업은 이런 것이 아니다. 그들은 동네 원예용품 웹사이트를 맡겨 보면 어떨까 하고 포트폴리오를 탐색한다.

작업을 보여 주는 방식, 이를테면 실사 이미지를 쓸 것인지 크로핑한 디지털 파일을 쓸 것인지 하는 선택은 전적으로 작업의 특성에 달려 있다. 나는 개인적으로 타이포그래피의 정확성 같은 요소를 확인할 수 있도록 작업 디테일이 자세히 보이는 것이 좋다. 따라서 필요한 부분만 선택적으로 확대할 수 있기를 원한다. 작업 설명의 경우, 나는 과도한 정보를 안 좋아하는 편이다. 보통 클라이언트의 이름, 작업 의뢰의 개괄적 내용, 그리고 짤막한 프로젝트 설명 정도만 제공해도 충분하다. 그리고 항상 기억할 점이 있다. 클라이언트는 한꺼번에 여러 개의 웹사이트를 돌아다니고 있을 가능성이 많다. 그렇기 때문에 독특하고 기발해야만 눈에 띌 것이다.

예전에 대여섯 명의 클라이언트를 대상으로 디자이너 웹사이트에서 가장 궁금한 것이 무엇인지 비공식적으로 설문한 적이 있다. 이들 가운데 대부분은 곧장 클라이언트 목록부터 본다고 답변했다.

"우리와 쉽게 연락할 수 있도록" 하는 것은 아주 기본적이고 필수적인 조건이다. 고용주나 클라이언트가 될지도 모르는 사람이 웹사이트에서 연락처를 뒤지고 있게 해서는 안 된다. 이메일 주소와 전화번호 정도만 올려놓아도 충분하며, 이것을 홈페이지에서 눈에 잘 띄는 곳에 배치하도록 한다.

웹사이트 내용에 대해 마지막으로 한 가지 덧붙이자면, 예전에 대여섯 명의 클라이언트를 대상으로 디자이너 웹사이트에서 가장 궁금한 것이 무엇인지 비공식적으로 설문한 적이 있다. 이들 가운데 대부분은 곧장 클라이언트 목록부터 본다고 답변했다. 이제 막 일을 시작한 초보 디자이너들은 클라이언트 목록이 없어서 불이익을 당하기도 한다. 하지만 처음부터 이런 목록을 갖추고 시작하는 사람은 없지 않겠는가? 단 한 명의 클라이언트라도 자랑스럽게 명시하도록 한다. 그리고 클라이언트가 많다면 눈에 잘 띄게 올려놓는 것이 좋다.

맞은편
프로젝트: www.keepsmesane.co.uk
연도: 2009
디자이너: 대런 퍼스Darren Firth
디자이너이자 아트 디렉터인 대런 퍼스의 온라인 포트폴리오 사이트.

온라인 포트폴리오는 내용도 중요하지만, 내용을 담고 있는 디자인과 언어도 신중하게 선택해야 한다. 당연하게도 사람들은 웹사이트의 내용만 보는 것이 아니라 디자인과 프레젠테이션 능력까지 포괄적으로 평가한다. 파일 크기를 줄여서 로딩 속도를 빠르게 한 디자인은 아주 바람직하다. 늘 시간에 쫓기는 고용주들은 내려받는 속도가 느리면 기다리기보다는 그냥 다른 사이트로 넘어가 버린다. 형편없는 디자인 실력보다 반감을 유발하는 요소가 하나 있는데, 바로 형편없는 언어를 구사하는 것이다. 말은 무조건 간단하게 하라. 문장은 짧게, 표현은 명료하고 솔직하게 하라. 웹 디자이너이자 블로거인 제이슨 콧키Jason Kottke는 이런 방식의 말을 제대로 구사한다. 그의 어조만 봐도 성격을 금방 알 수 있는데, 명료하고 간결하면서 성깔도 있고 견해도 분명한 사람이다. "안녕하세요. 저는 뉴욕에서 활동하는 웹 디자이너 제이슨 콧키입니다. 이것은 제 디자인 포트폴리오입니다. 저는 포트폴리오를 좀 싫어하는 편입니다. 웹 디자인의 풍부한 과정과 결과를 단편적으로 보여 줄 수밖에 없기 때문입니다. 그러니 이 사이트는 제 작업, 그리고 작업 방식에 대한 간략한 소개 정도로만 생각해 주세요. 더 자세한 사항이 궁금하면 연락주세요."[2]

> 작업 샘플은 최소한으로 유지한다. 대여섯 가지면 충분하다. 그냥 '멋진' 작업이라고 무조건 올리지 말고 자신의 디자인을 정말 잘 대변하는 작업들만 골라서 올리는 것이 좋다.

더 읽을거리
www.smashingmagazine.com/2008/03/04/creating-a-successful-online-portfolio

1 Adrian Shaughnessy, *How to be a Graphic Designer without Losing Your Soul*, Laurence King Publishing, 2005. (한국어판: 아드리안 쇼네시 지음, 유진민·김형진 옮김, 『영혼을 잃지 않는 디자이너 되기』, 세미콜론, 2007.)

2 www.kottke.org/portfolio/portfolio.html

Originality 독창성

클라이언트의 관심이 온통 최종 결과물에만 쏠려 있는 상황에서, 독창성에 신경 쓸 겨를이 있을까? 누구나 알아볼 수 있는 시각 언어를 창조해 달라며 돈을 내미는 클라이언트 앞에서 어떻게 독창성을 실현할 수 있을까?

독창성이 중요한 이유는 정직해야 하기 때문이다. 돈 때문에, 자신의 이익을 위해 표절하는 것은 정직하지 않다. 그래픽 디자인에서 독창성과 표절의 경계는 유독 모호하다. 그래픽 디자이너가 인스턴트 냉동식품의 패키지를 디자인하면서, 마트의 냉동식품 코너에서 쉽게 볼 수 있는 윤기가 좔좔 흐르는 음식 사진을 넣었다고 하자. 이것은 표절인가, 아니면 누구나 따르는 관습인가? 만약 피터 사빌이 뮐러-브로크만의 타이포그래픽 스타일링을 '훔쳐다가' 공공연하게 뉴 오더New Order의

음반 커버에 사용한다면, 이것은 뻔뻔한 도둑질인가, 아니면 원작에
영감을 받은 차용인가? 밀턴 글레이저가 1976년에 디자인한 뉴욕 시
로고(I♥Y)는 이제 공유물이라고 봐도 무방한가? 그런데 보이스카우트가
자선 바비큐 행사를 하면서 이 로고를 좀 변형해서 쓴다고 할 때
글레이저는 기분이 나빠야 마땅한가?

이런 문제는 미술·영화·문학·
음악·광고 등 창작과 관련된 전 분야에
걸쳐 흔히 나타난다. 예를 들어 새로 뜨는
뮤지션 밴드의 음반 평론을 보면 그들의
음악 자체에 대한 내용은 별로 없고 이들이
영향을 받은 예전 음악들을 언급하는 데
급급하다.("비틀즈의 초창기 스타일과 주다스
프리스트의 전성기 음악을 섞은 다음, 갱 오브 포
Gang of Four의 포스트 펑크적 분노를 가미한……")
또 광고를 예로 들어 보자. 광고상을 휩쓴
혼다 UK의 '코그Cog'◆ 광고[1]는 1987년 미술가 페터 피슐리Peter
Fischli와 다비트 바이스David Weiss가 만든 영상 작업을 상당 부분
가져다 쓴 아류작으로 알려지게 되었다. 물론 미술가들도 베낀다.
터너상 후보에까지 오른 글렌 브라운Glenn Brown은 일러스트레이터인
크리스 포스Chris Foss와 앤서니 로버츠Anthony Roberts가 공상 과학
소설의 표지에 그린 그림들을 거리낌 없이, 누가 봐도 똑같을 정도로
모사했다.[2]

디자이너들은 독창성에 집착한다. 아무렇지 않은 척해도 어쩔 수
없다. 의도적이든 아니든 누군가 자기 작업을 베낀 것 같을 때, 혹은
자기가 원조라고 주장하고 싶을 때, 뭐라고 한마디 해야 직성이 풀리는
것이다. 디자인 관련 언론 매체나 블로그를 보면, 잊을 때쯤 되면
한 번씩 이런 논쟁이 나오곤 한다. 얼마 전에 읽은 어떤 글에서는
미늘창의 이미지를 놓고 오스트레일리아 지도처럼 생겼다느니, 성경에

> 피카소가 아프리카 가면을
> 작업에 가져다 쓴 것처럼,
> 남의 것을 빌려와 창작에
> 써도 괜찮다. 단, 빌려온
> 것으로 새로운 것을 만들
> 수만 있다면 말이다.
> 반드시 기억할 점은 출처를
> 인정하고 밝히라는 것이다.
> 모방자는 베껴 놓고
> 자백하지 않는다. 그것이
> 창작과 모방의 차이다.

◆ 물림 기어cogwheel의 준말이자 2002년에 나온 혼다 어코드 차종 광고의 별칭이다. 마치
자동차의 기어가 맞물리듯, 자동차 부품을 활용한 일련의 사건들이 인과관계를 가지고
연속적으로 발생하는 상황을 재치 있게 표현했다.

위
프로젝트: 뉴 오더의 『무브먼트』 음반
연도: 1981
디자이너: 피터 사빌, 그라피카 인더스트리아
음반사: 팩토리
이 음반 디자인은 이탈리아 미래파 예술가인 포르투나토
데페로Fortunato Depero의 작업과 거의 똑같다 싶을
정도로 연관성이 깊다. 데페로의 오리지널 디자인은
1932년 『푸투리스모Futurismo』라는 책의 표지로
디자인된 것이다.

아래
프로젝트: 뉴 오더의 『로 라이프』 음반
연도: 1985
디자이너: 피터 사빌 어소시에이츠
사진: 트레버 케이Trevor Key
음반사: 팩토리
이 디자인은 요제프 뮐러-브로크만의 유명한 영화
포스터(『데어 필름 Der Film』, 1960)를 차용한 것으로
이 포스터에 나오는 타이포그래피 중첩 효과를 그대로
가져와 썼다.

나오는 무기 같다느니 하면서 두 형태의 유사성에 대해 구구절절 분석을 늘어놓고 있었다. 물론 미늘창 모양을 보면 오스트레일리아 땅 모양 같기도 하고 도끼날 같기도 하고, 그밖에 이런저런 형상들이 연상된다. 이 글을 쓴 사람은 그런 사실을 마치 자기만 알고, 자기가 처음 발견한 것처럼 말하는데, 눈 달린 사람이라면 다들 그렇게 본다는 사실을 왜 모르는가? 미늘창이라는 기호는 그냥 흔한 시각적 비유의 일종 아닌가?

하지만 그래픽 디자인이라고 해서 표절이 전혀 성립하지 않는 것은 아니다. 실제로 대놓고 도용하는 사례가 많은지는 모르겠지만, 그런 일이 생기면 반드시 발각되고 매장을 당한다. 예를 들어 누가 봐도 베낀 것처럼 보이는 작품은 디자인상을 절대 받지 못한다. 기민하고 해박한 심사위원들이 색출해 내기 때문이다. 그리고 감시를 하든 말든 간에 우리에게는 디자이너로서 지켜야 할 도덕적·법적 사명감이 있다. 사리사욕을 채우려고 남의 것을 빼앗지 않는다.

하지만 복제와 샘플링은 디지털 기술의 근본적인 속성이자 현대 디자인 작업에서 자연스러운 일부가 되었다. 디자이너들은 순식간에 이미지를 복사하고, 원형을 알아볼 수 없을 정도로 왜곡하며, 재구성하고 재창조할 수 있는 도구들을 가지게 된 것이다. 디지털 기술을 통해 이전에는 상상할 수 없었던 새로운 가능성이 열렸다. 따라서 이러한 변화를 수용하고 대변할 수 있는 새로운 비판 언어도 진화해야만 한다. 이를 단순히 '모작', '표절', '아류' 같은 개념으로 해석하는 것은 더 이상 충분치 못하며, 독창성에 대한 편협하고 시대착오적인 정의를 재검토해야만 한다. 우리가 사는 세상은 이미 이미지로 포화 상태에 이르렀기 때문에 독창성 자체가 불가능해 보인다. 현대의 창작자들은 무에서 유를 창조하는 사람이 아니라 종합적으로 사고하는 사람이다. 창의적인 사람도 있고, 그저 그런 사람도 있고, 클라이언트에게 휘둘려 판에 박힌 대답만 하는 사람도 있다. 여기서 표절과 독창성을 좌우하는 가장 큰 요소는 바로 그래픽 디자인이 상징과 기호라는 보편적인 시각 언어를 다루는 분야라는 점이다. 사실은 그냥 보편적인 언어를 썼을 뿐인데 표절인 것

> **그래픽 디자인에서 독창성은 굉장히 민감한 화제다. 따라서 남들과 표절 시비를 가리기 전에 일단 독창성에 대한 자신만의 정의를 확실히 가지고 있어야 한다.**

같기도 한, 기분 상하는 경우가 생긴다는 말이다. 두 디자이너가 각각 과일 음료 라벨을 디자인하면서 엇비슷한 과일 일러스트레이션을 사용했다고 하자. 이것을 서로 베꼈다고 따져야 하는가, 아니면 이들이 단지 현대 상업 디자인의 공통어를 사용했을 뿐인가?

복제와 샘플링은 디지털 기술의 근본적인 속성이자 현대 디자인 작업에서 자연스러운 일부가 되었다. 디자이너들은 순식간에 이미지를 복사하고, 원형을 알아볼 수 없을 정도로 왜곡하며, 재구성하고 재창조할 수 있는 도구들을 가지게 된 것이다.

예컨대 공중 화장실의 남녀 심벌을 디자인한다면, 아마 대부분의 디자이너는 좀 더 신선하고 색다르게 만들어 보려고 시도할 것이다. 이 전형적인 성별 픽토그램을 그래픽적으로 비틀어 보고 실험해 보면서 새로운 디자인을 창조할 수는 없는지 고민할 것이다. 트렌디한 카페나 술집 같은 곳에 가면 이 단순한 도상으로 '장난'을 친 경우를 볼 수 있는데, 괜히 알아보기만 어려워져서 낯 뜨거운 상황이 연출되기도 한다. 이럴 땐 독창성이 부족하다는 말을 듣더라도 공식적이고 익숙한 방식을 고수하는 편이 낫다.

클라이언트 중에서도 익숙하고 진부한 기호와 비유를 적절히 사용했을 때 일을 제대로 했다고 생각하는 경우가 많다. 즉 사각형 안에 체크 표시만큼 즉각적으로 '확인'을 뜻하는 기호는 없고, 불 켜진 전구만큼 극명하게 '기발한 아이디어'를 표현하는 그림은 없다는 것이다. 이런 기호를 사용하면 표절인가? 물론 아니다. 디자인의 시각 언어라는 옷장을 뒤져서 적당한 옷을 꺼내 입었을 뿐이다. 그렇다고 해서 익숙한 개념은 익숙한 방법으로만 제시해야 하고 신선한 방법은 발굴하지 말라는 말이 아니다. 즉각 인식되는 친밀한 기호들만 써야 한다는 의무감에 굴복해서는 안 된다.

그래픽 디자인에서 독창성은 굉장히 민감한 화제다. 따라서 남들과 표절 시비를 가리기 전에 일단 독창성에 대한 자신만의 정의를 확실히 가지고 있어야 한다. 유명한 디자인 운동이나 학파는 항상 과거의 운동과 학파에 뿌리를 두고 있다. 펑크나 사이키델릭 아트 같은 혁명적인 디자인 사조가 갑자기 폭발적으로 생겨난 것처럼 보이지만, 사실은 근본이 있다. 펑크는 상황주의, 사이키델릭 아트는 아르누보에서 파생되었고, 이 계보가 상당히 확연하게 드러난다. 그러면서도 펑크와

사이키델릭 아트는 둘 다 나름대로 굉장히 개성 있고 독특하다. 위대한 디자이너 데릭 버솔은 한 인터뷰에서 다음과 같이 말했다. "그 디자인이 효과적이라면, 그것을 스스로 만들었든 남이 만들었든 또다시 사용할 만한 충분한 가치가 있다." 그리고 버솔의 작업은 그 어떤 그래픽 디자인 작업보다도 신선하고 독특하다. 피카소가 아프리카 가면을 작업에 가져다 쓴 것처럼, 남의 것을 빌려와 창작에 써도 괜찮다. 단, 빌려온 것으로 새로운 것을 만들 수만 있다면 말이다. 반드시 기억할 점은 출처를 인정하고 밝히라는 것이다. 모방자는 베껴 놓고 자백하지 않는다. 그것이 창작과 모방의 차이다.

더 읽을거리
Michael Bierut, "I Am a Plagiarist," November 2006.
www.designobserver.com/archives/entry.html?id=14444

1 http://commercial-archive.com/
 node/104352

2 Rian Hughes, "Meanwhile, in the weird
 world of art," *Eye* 38, Spring 2001.

Ornament 장식

20여 년 동안 진행되어 왔던 헬베티카 중심의 미니멀리즘과 비트맵 과잉의 디지털 브루탈리즘 이후, 점차 많은 그래픽 디자이너들이 '꾸미지 않는' 정통에 도전하고 있다. 또한 소위 '포스트 모던 바로크'라는 것을 만들기 위해 전통적이면서 새로운 장식과 꾸밈 방식으로 이행하고 있다.

모더니스트의 기능주의가 부상한 이래 장식과 꾸밈은 그래픽 디자인에서 금기시하는 용어가 되었다. 빅토리아 시대 건축가이자 디자이너인 오언 존스Owen Jones는 1856년에 이 주제에 관한 최고의 연구인『장식의 문법 *The Grammar of Ornament*』에서 이렇게 썼다. "……문명 초기 단계에서부터 장식에 대한 욕망이 없는 사람을 찾기란 지극히 어렵다. 장식에 대한 욕망은 어디에나 있으며, 문명이 발달함에 따라 점점 증폭한다." 근대적인 사고방식에서 볼 때 장식은 과도한 치장과 현란함, 부의 과시와 연결된다.

그래픽 디자인에서 장식에 반대하는 입장은 바우하우스와 1920년대 이후의 모더니스트 그래픽이 등장하던 때로 거슬러 올라간다. 바우하우스는 "어떤 스타일이나 시스템, 도그마, 공식 혹은 유행을 전파하기보다는 디자인에 새로운 활력을 불어넣을 수 있는 영향력을 주기 위해" 시작된 것이다. 바우하우스 설립자인 발터 그로피우스는 기계를 포용하고자 했다. 그는 대량 생산을 환영했고, 기계 시대의 현실에 비춰 볼 때 수작업 숭배와 손에 의지하는 노동의 존엄성을 의미 없는 이상주의로 보았다. 그로피우스는 모던한 시대에 어울리는 순수하고 미래주의적인 기계 미학을 원했던 것이다. 또한 그는 단일한 철학을 전제로 모든 디자인 분야가 통합되는 미래를 그렸다. 바우하우스의 비전에서 타이포그래피, 가구, 건축은 모두 하나의

이성적인 사고라는 원천에서 나오는 것이며, 이러한 비전에서 불필요한 장식은 설 자리가 없었다.

디자이너들은 그래픽 표현을 위해 점점 더 디지털 기술에 의존하게 된다. 그래서 수작업을 비롯해 보이지 않는 디지털 코드의 픽셀 단위로 만들어진 것보다는 인간적인 면이 돋보이는 미적 생산품들을 예의 주시할 필요성이 생겼다.

모더니스트 비대칭 타이포그래피의 선지자인 얀 치홀트는 그의 주요 저서 『새로운 타이포그래피*The New Typography*』[1]에서 이렇게 썼다. "장식적이면서도 한편으로는 억제되고 볼품없었던 20세기 초 유럽 타이포그래피는 적극적인 정화와 단련이 필요했으며, 이때 기능주의 모더니즘이 신랄한 자극제가 되었다." 또한 그는 자신의 타이포그래피 신념을 이렇게 밝혔다. "로마체의 세리프, 프락투어의 마름모꼴과 소용돌이 모양처럼 기본 형태에 어떤 식으로든 장식이 더해지는 활자는 명료함과 순수함을 향한 우리의 필요조건을 충족시킬 수 없다. 우리가 사용할 수 있는 모든 활자 중에 소위 '그로테스크 (산세리프)' 혹은 '블록 레터(스켈레톤 레터skeleton letter가 아마도 더 나은 명칭일 것이다.)'라 하는 것이 우리 시대와 정신적으로 어울리는 유일한 것이다."

하지만 인간은 근본적으로 장식에 대한 애정을 갖고 있다. 학습하거나 시간이 흐르면서 습득하는 취향도 아니다. 그것은 우리 시스템 안에 내재되어 있다. 선택권이 주어진다면 우리는 역겨운 것보다는 사랑스러운 것을, 흉한 것보다는 우아한 것을, 그리고 완전히 추한 것보다는 아름다운 것을 선호한다. 버지니아 포스트렐은 자신의 책 『스타일의 본질』[2]에서 미적 만족감을 느끼고자 하는 욕구는 현대인의 삶 곳곳에 스며들어 있음을 지적했다. 이 책에는 "미적 가치의 부상은 어떤 방식으로 상업과 문화, 그리고 의식을 재생산하는가?"라는 부제가 달려 있다. 포스트렐의 주장에 의하면 디자이너는 이익을 얻기 위해 도움을 구할 수 있는 사람이다. 정말 그럴까? 많은 디자이너들이 쓸데없는 아름다움은 받아들이기 힘들어 한다. 이 실용주의자들에게 그래픽 디자인은 상업 메시지를 전달하는 일이다. 디자이너들은 주장한다. 왜 불필요한 장식으로 혼선까지 초래하면서 디자인의 실용적이고 기능적인 목적을 방해하려 하는가? 폴 랜드는 다음과 같은 글을 통해 전문 디자이너들의 관점을 표현했다. "복잡하고 어지럽고

불분명한 디자인은 자기 파괴 메커니즘의 온상이다." 하지만 랜드는 교양 없는 사람은 아니었다. 물론 그가 현대의 많은 디자인을 "구불구불한 선과 픽셀로 이리저리 만든 낙서"라고 깎아내리고, "마약이나 환경오염"처럼 해롭기 때문에 고려할 가치가 없다고 묵살하기도 했지만, 디자인에서 아름다움을 추구할 필요가 있다고 주장했다. 그리고 이는 순수한 선과 형식의 균형을 위해 장식을 피함으로써 달성할 수 있다고 생각했다.

하지만 버지니아 포스트렐이 주장하듯이, "디자이너가 '룩 앤드 필'의 시대를 포용한다는 것은 자신이 만드는 작업에서 얻는 기쁨을 좀 더 적극적으로 누리라는 뜻이기도 하다. 사물을 아름답거나 흥미롭게 만드는 것은 사물이 기능할 수 있도록 하는 것만큼이나 가치 있고 필요한 일이다." 포스트렐은 이를 위한 탄탄한 근거로서 사용성의 대가인 도널드 노먼Donald Norman의 냉철한 관점을 인용한다. "매력적인 사물이 더 제대로 기능한다." 포스트렐의 주장은 명확하다. "시간과 돈, 혹은 창의적인 노력을 어떻게 쓸 것인가를 결정해야 한다면 아마도 아름다움을 여러 우선순위 중 가장 첫 번째로 고려할 가능성이 크다."

그럼에도 불구하고 그래픽 디자인계에서 쓸데없이 장식적인 것을 피하고자 하는 욕구는 여전히 깊이 박혀 있다. 이는 모더니즘과 상충하는데, 그 이유는 모더니스트들이 중요하게 여기는 거의 모든 규칙을 깨뜨리기 때문이다. 현대 디자인의 모든 방식이 그렇듯이, 절충주의와 약탈이 보편화된 지금 시대에는 문장학, 빅토리아 양식, 로코코, 신고전주의, 사교계 스타일, 시골풍의 가구, 장식 도안 사전, 카르투슈, 장식물과 꽃 문양집 등 수많은 영역에서 장식을 마구잡이로 가져다 쓰고 있다. 디자인에서 장식을 대하는 이러한 접근법은 이제 주류가 되었다. 아르누보식 덩굴 문양은 인테리어 디자인부터 제품 디자인, 광고에 이르기까지 우리의 일상 곳곳에 퍼져 있다.

앨리스 트웸로는 《아이》에 기고한 「장식의 비범죄화」라는 제목의 연재에서 디자이너이자 학자인 드니스 곤잘레스 크리스프Denise

맞은편

프로젝트: 디자인은 변화에 불을 붙인다Design Ignites Change
연도: 2008
클라이언트: 교육 개발 아카데미
디자이너: 마리안 반티예스Marian Bantjes
그래픽 디자이너 마리안 반티예스는 그래픽 디자인의 장식적 운동을 이끄는 인물이다. 이 포스터는 캐나다의 국제 비영리 단체인 교육 개발 아카데미를 위해 디자인한 것으로, 개발 사업에서 디자인의 중요성을 홍보하고자 만든 포스터 시리즈 중 하나다. 포스터 판매로 얻은 수익은 케냐에서 에이즈로 부모를 잃은 아이들을 돕는 데 사용된다.

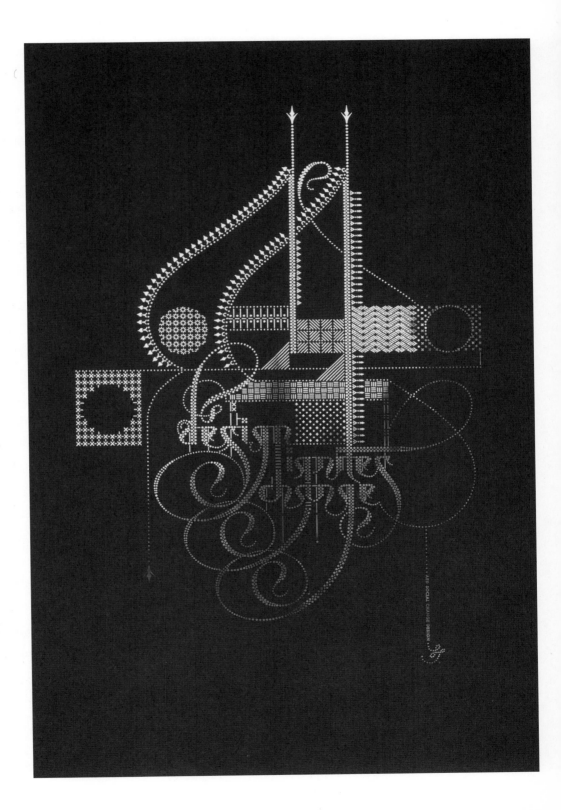

Gonzales Crisp의 말을 인용한다. "저는 원래 일러스트레이터 출신입니다. 그래서 어떤 이미지를 그려 내는 것이 더 수월하죠. 그래서 저는 이런 관점으로 타이포그래피에 접근합니다. …… 타이포그래피야말로 그래픽 디자인에서 장식의 깊은 전통을 찾을 수 있는 영역입니다. 활자 디자이너들은 글자 가족 안에 개념적으로 통합된 장식선과 장식 요소들을 만들었죠."[3]

하지만 새로운 그래픽 장식은 현대 시각 문화에서 무엇을 의미할까? 그리고 그것이 지금 나타난 이유는 무엇일까? 이는 현대 디자인에서 기술의 복잡성이 점점 커지는 것에 대한 반작용으로 볼 수 있다. 디자이너들은 그래픽 표현을 위해 점점 더 디지털 기술에 의존하게 된다. 그래서 수작업을 비롯해 보이지 않는 디지털 코드의 픽셀 단위로 만들어진 것보다는 인간적인 면이 돋보이는 미적 생산품들을 예의 주시할 필요성이 생겼다. 나아가 그래픽 디자인은 누구나 (아니면 적어도 그래픽 소프트웨어가 있는 컴퓨터를 다룰 수 있는 사람이라면 누구나) 할 수 있게 되면서 디자이너는 자신의 기술을 재정비할 필요성이 생겼다. 디자이너들은 개인적으로든 비즈니스를 위해서든 자신이 가장 디자인을 잘한다고 모두에게 환기시켜야 하는 것이다.

> 화려한 장식은 건조한 그래픽 커뮤니케이션의 세계에 감정을 불어넣고자 하는 시도로 볼 수 있다.

화려한 장식은 건조한 그래픽 커뮤니케이션의 세계에 감정을 불어넣고자 하는 시도로 볼 수 있다. 클라이언트는 자신이 의뢰하는 작업에 이를테면 "따뜻하게 만들어 주세요."라고 요구하는 것처럼 '감정'이 들어가길 원한다. 하지만 정작 결과물을 보면 이들은 한발 물러서면서 아주 협소하고 단조로운 관점으로 감정적인 표현을 제한시켜 버린다. 감정의 기온을 상승시킬 수 있는 여러 시도조차 하지 못하게 하면서 말이다. 대부분 진지한 디자이너들은 이럴 때 보통 냉정하게 거리감을 유지하려고 한다. 그래서 다른 디자이너들이나 일부 클라이언트들이 현대 그래픽 디자인이라는 풍경에 다듬어지지 않은, 진솔한 감정을 주입하는 것은 그리 놀랍지 않다. 품위 있고, 우아하며, 아름다운 것을 부활시키는 것보다 더 좋은 방법은 없다.

더 읽을거리
Alice Twemlow, "The Decriminalization of Ornament," *Eye* 58, 2005.

1 Jan Tschichold, *The New Typography*, University of California Press, 1998.

2 Virginia Postrel, *The Substance of Style*, HarperColins, 2003.

3 Alice Twemlow, "The Decriminalization of Ornament," *Eye* 58, 2005.

P

Packaging graphics 패키지 그래픽

그래픽 디자인 하면 상품 패키지 디자인을 떠올리는 사람이 많을 것이다. 그래픽 디자인은 '시각적 프레젠테이션'의 예술, 즉 '보여 주는' 예술이며, 소비재의 패키지만큼 이러한 특성이 극명하게 드러나는 예도 드물다. 한때 그래픽 디자인계를 풍미했던 패키지 디자인은 오늘날 과대 포장, 허위 광고, 프로파간다 같은 악명을 떨치면서 그 위상이 떨어졌다.

동네 마트에 가서 줄지어 늘어선 상품 진열대와 이를 차곡차곡 메우고 있는 상품들을 한번 살펴보라. 무엇이 보이는가? 다 똑같은 물건, 바닥에 쌓인 먼지보다 더 하잘것없는 물건을 포장하는 데 엄청난 수준의 창의적 에너지가 투입되었음이 보일 것이다.

영국 디자인 카운슬의 웹사이트에는 잘 만들어진 패키지 그래픽의 장점을 옹호하는 게시물이 올라와 있다. 이는 엘름우드Elmwood라는 디자인 회사의 CEO인 조너선 샌즈Jonathan Sands가 쓴 「비즈니스 실전 The Business Case」이라는 글이다. 샌즈는 이렇게 언급했다. "제품의 내용물보다 패키지가 제품의 실질적 가치를 규정하기도 한다. 캐드버리 Cadbury 사의 밀크 초콜릿과 마트의 자체 브랜드 초콜릿을 비교해 보자. 포장을 벗겨 놓으면 그 차이를 어떻게 알겠는가? 제품의 품질에는 거의 차이가 없어 보일지라도, 우리는 캐드버리 밀크 초콜릿의 보라색 포장지가 주는 정서적 가치 때문에 더 비싼 값을 지불한다."

이러한 주장을 뒷받침하는 증거는 수없이 많으며, 특히 텔레비전의 먹거리 광고에서 두드러진다. 먹거리 광고를 보면 '포장이 새로워졌다'는 점을 주된 광고 카피로 내세우기도 한다.

반면 패키지 디자인을 비판하는 관점도 있다. 가루 세제 상자, 베이크드 빈스baked beans 통조림, 과자 포장지 같은 일상적인 소비재만 봐도 어처구니 없는 그래픽 디자인을 쉽게 찾아볼 수 있다. 그냥 아무 무늬가 없는 패키지가 더 낫겠다 싶다. 그러면 가격도 더 싸질 텐데 말이다. 패키지 디자인을 좀 더 비판하자면, 이것이 텔레비전 광고, 옥외

위

프로젝트: 악기용 케이블 패키지
연도: 2006
클라이언트: 퍼스트 액트First Act
아트 디렉터: 스티븐 도일
디자이너/사진가: 브라이언 호이노프스키
스튜디오: 도일 파트너스

스티븐 도일이 개발한 이 경제적이면서도 재치 있는
패키지는 그가 초등학교 6학년 때, 그러니까
1960년대에 쓰던 사인펜 상자를 떠올려 만든 것이다.
미스터 두들러Mr. Doodler라는 이름의 이 사인펜은
크레파스처럼 짧고 뭉툭하게 생겼으며, 하얀 종이
상자에 들어 있었다. 종이 상자 앞면에는 입을 벌리고
환하게 웃는 아저씨 얼굴이 검정색 라인 드로잉으로
표현되어 있었고, 입 모양을 따라 구멍이 뚫려 있어서
내용물이 들여다보였다. 그 결과 상자에 가지런히 들어
있는 사인펜들이 마치 색색의 치아처럼 보였다. 얼굴
사진의 모델은 도일이 가르치는 대학원생들이다.

광고, 언론 광고 등과 더불어 소비 사회에서
우리의 영혼을 좀먹는 상업적 과대 광고의
대표적인 예라는 점을 언급할 수 있다. 더
나아가 환경 문제도 지적할 수 있다. 환경
문제의 심각성이 극도에 이른 현대 사회에서
제품 포장은 낭비이며, 환경을 파괴한다는
것이다.

하지만 디자이너라면 이러한 측면
말고도 고려할 점이 하나 더 있다. 바로
세상을 보기 좋게, 그리고 효과적으로
바꾸고 싶은 것이 디자이너의 본성이라는

점이다. 바디 샴푸, 화장실 세제, 치약 같은 제품들이 그래픽 디자인이
멋있는 잘 만든 패키지에 들어 있어서 나쁠 것 없지 않은가? 변호사가
피고인을 대변하듯, 우리에게도 제품을 가능한 한 보기 좋게 꾸며 줄
전문가로서의 의무와 사명이 있다. 게다가 소비자도 튼튼하고 위생적인
것은 물론이고 멋있는 패키지를 원한다. 최근 동네 슈퍼마켓에 진열된
'친환경' 가정용 청소 용품을 구경한 적이 있었다. 영국에서는 꽤 잘
알려진 브랜드 제품이었는데, 패키지가 지루하고 생동감이 없어 보였다.
조금만 눈을 돌려도 이국적인 식료품을 포장한 세련된 패키지 디자인이
널려 있는 이 가게에서, 이 '녹색' 제품들은 정말 비교가 됐다. 디자인에
호소력도 전혀 없고, 봐 줄 수 없을 정도로 지루한 모습을 하고 있었기
때문이다. 그 순간, 나는 스스로를 돌아봤다. 내가 지금 무슨 생각을
하고 있는 거지? 눈앞에 꼭 필요하고 가치 있는 제품이 있는데 패키지가
별로라서 사지 않고 있다니!

여기서 바로 디자이너의 딜레마가 발생한다. 이미 소비자들은
과도하게 꾸민 패키지 디자인에 익숙해져 있다. 그래서 패키지
디자인이 멋지지 않은 제품은 팔리지 않을 가능성이 많다. 그러나 차츰
패키지 디자인의 미래는 환경 문제가 좌우하게 될 것이라고 생각한다.
유럽에서는 낭비와 과잉을 무조건 추방하는 법규들이 제정되고 있다.
또한 소비자들도 환경 문제에 민감해지고 있기 때문에, 좀 더 절제되고,
경제적이며, 재활용이 가능한 패키지를 추구하는 문화가 자연스레
정착될 것으로 보인다. 심지어 대형 마트에서도 공짜 비닐봉지의 사용을

> 세상을 보기 좋게, 그리고
> 효과적으로 바꾸고 싶은
> 것이 디자이너의 본성이다.
> 바디 샴푸, 화장실 세제,
> 치약 같은 제품들이 그래픽
> 디자인이 멋있는 잘 만든
> 패키지에 들어 있어서
> 나쁠 것 없지 않은가?
> 변호사가 피고인을
> 대변하듯, 우리에게도
> 제품을 가능한 한 보기
> 좋게 꾸며 줄 전문가로서의
> 의무와 사명이 있다.

위, 다음 페이지

프로젝트: 르 라보Le Labo 패키지
연도: 2009
클라이언트: 르 라보 프레그런스
디자이너: 올리비에 파스칼리Olivier Pascalie
극도로 시크한 동시에 극도로 기능적인 향수병과
레이블 디자인이다. 대부분의 향수병은 장식적이고
세련된 척하는데, 그런 군더더기가 하나도 없다. 이 병은
모두 재사용이 가능하며, 제조사에서도 리필을 적극
권장한다. 레이블은 단색으로 인쇄했다.

자제하고 재사용이 가능한 장바구니를 권장하고 있다.

영국 정부가 운영하는 네트레그스NetRegs[1]라는 웹사이트는 소규모
사업체들이 환경 법규를 준수하고 환경 보호에 힘쓸 수 있도록 무료
정보를 제공한다. 이 사이트의 '제품 포장 쓰레기 줄이는 법'이라는
메뉴를 보면 다음과 같은 권장 사항들이 나와 있다.

안전과 위생이 보장되고 소비자 상식에 맞는 수준에서 최대한 패키지를
간소하게 만든다.
가급적 재사용·재활용·재생이 가능한 패키지만 사용한다.
불가피하게 재생이나 재활용이 불가능한 패키지를 생산할 경우,
환경에 미치는 영향을 최소화한다. 매립이나 소각이 필요한 패키지는
유해 물질을 최소화한다.
가능하면 패키지를 여러 차례 다양한 방식으로 재사용할 수 있도록
디자인한다.

과대 포장을 금지한다고 해서 그것이 곧 좋은 패키지 디자인의
종말로 이어지는 것은 아니다. 절제되고 정직한 패키지, '과대 광고'를
하지 않는 검소한 패키지도 많다. '착한' 패키지 디자인의 교과서적인
예로 애플의 아이팟 및 관련 상품 패키지를 들 수 있다. 이 제품군을
매력적으로 보이게 만드는 주된 요인은 바로 단순한 그래픽의 포장
상자이다. 타 업체의 가전제품 포장과는 크게 비교가 된다. 사춘기
소녀가 헤드폰을 쓰고 황홀경에 빠진 듯한 모습, 촌스러운 음표
일러스트레이션, 소녀의 머리 주변을 떠다니는 조악한 그래픽 이미지가
합성된 패키지, 이런 것이 바로 아이팟 패키지와 대비되는 전형적이고
일반적인 디자인이다.

패키지 디자인을 전공하는 디자이너의 미래는 다소 불투명하다.
식료품 포장에 대한 소비자 관련 법규가 제정되고, 더 많은 사람들이
지속 가능한 자원을 요구하기 때문에 작업이 점점 더 복잡해지고 있다.
하지만 디자이너로 살아간다는 게 바로 이런 것 아니겠는가? 규제가
있으면 협상하고, 상충하는 요구들을 조절해 가는 것이 디자이너가
하는 일이다. 지금처럼 훌륭한 패키지 디자인이 쏟아져 나온 시대는
없었다. 환경에 이롭고, 인체공학적으로 타당하고, 기능적으로 훌륭한

패키지 디자인은 제품의 상업적 성공에도 크게 이바지할 수 있다. 디자이너들에게 물어보면 제품을 성공시킨 패키지의 힘을 대변해 줄 에피소드를 다들 하나씩은 가지고 있다. 내가 가장 흥미롭게 들은 '소문'은 영국 디자이너 마이클 피터스Michael Peters에 관한 이야기다. 피터스가 운영하는 디자인 그룹은 디자인과 비즈니스 전략을 최초로 통합한 회사들 중 하나였다. 말하자면 피터스는 상업 디자인의 개척자였던 것이다. 그의 스튜디오는 1970년대 후반에 당시 대표적인 잉크 제조사였던 윈저 앤드 뉴턴Winsor & Newton의 컬러 잉크병 패키지를 새로 디자인했다. 그는 잉크병을 작은 정육면체 종이 상자로 포장한 후 상자와 잉크병의 레이블을 당시 가장 유명했던 일러스트레이터의 그림으로 장식했다. 그 효과는 아주 신선했고, 잉크 구매층의 구미에 딱 맞아떨어졌다. 이 디자인은 대중적으로 선풍적인 인기를 얻으면서 윈저 앤드 뉴턴이 잉크 시장을 확장하는 데 결정적인 영향을 미쳤다는 평가를 받았다. 패키지를 바꾼 후 윈저 앤드 뉴턴은 전례 없이 많은 잉크를 판매했는데, 이는 곧 평소 컬러 잉크를 사지 않는

계층이 패키지 때문에 제품을 구입했다는 사실을 암시한다.

개인적으로 나는 이 전설 같은 패키지 디자인 에피소드가 허구가 아니면 좋겠다. 왜냐하면 훌륭하고 과감한 디자인이 상업적 성공을 가져올 수 있다는 사실을 클라이언트에게 설득하려고 이 얘기를 자주 써먹기 때문이다. 물론 이것이 너무 단순하고 단편적인 주장이라는 것은 안다. 하지만 클라이언트를 이해시키려면 어쩔 수 없다.[2]

더 읽을거리
Publications Loft, *Unique Packaging*, Collins Design, 2007.

1 http://www.netregs.org.uk
2 이 글을 쓰고 얼마 지나지 않아 마이클 피터스를 직접 만나 사실 확인을 받았다.

Paper 종이

과거에는 종이를 고르는 것이 즐거운 일이었다. 요즘에는 좀 다르다. 인쇄 용지를 선택하는 건 종이의 질감, 전자 매체의 역할 같은 문제는 물론, 비용 문제와 다양한 기술적 한계, 지속 가능성까지 고려하면서 끝없이 갈등해야 하는 복잡한 과정이 되었다.

나는 지업사에서 샘플 북을 앞에 놓고 몇 시간이고 시간을 보내는 종이 전문가의 모습을 늘 동경해 왔다. 종이에 코를 갖다 댄 채 냄새를 맡고, 한 장씩 손끝으로 쓰다듬어 가면서 면밀하게 검토하는 모습은 마치 지문을 찾는 탐정을 연상케 한다. 하지만 막상 나 자신은 그렇게 하지 못한다. 인쇄소에 가서 그들이 써 본 적 없는 종이로 작업을 부탁하면 번번이 그 결과에 실망하기 마련이었고, 이런 일이 반복되자 종이를 탐색하는 일에 소심해지고 모험도 피하게 되었다. 결국 요즘은 확실히 검증된 용지 몇 가지, 그리고 인쇄 전문가의 분별력과 감각에 의지하게 되었다. 잘 모르는 종이를 추천하는 인쇄소는 없으니 종이 선택을 그냥 인쇄소에 맡기게 된 것이다.

폴 휴이트Paul Hewitt가 운영하는 인쇄소 제너레이션 프레스 Generation Press[1]는 평판이 상당히 좋다. 휴이트는 변화무쌍하고도 다양한 종이의 성질을 다스리는 데 탁월한 안목이 있는 사람으로, 까다로운 디자이너들 가운데 그를 믿고 따르는 사람이 많다. 나는 그에게 종이를 잘 고르는 방법을 설명해 달라고 부탁했다.

"우선 종이 표면을 고려해야 합니다. 일반적으로 종이가 매끄러울수록 이미지가 더 오래 유지되지요. 작업에 코팅지를 사용하고 싶다면, 시중에 나와 있는 다양한 계열의 코팅지를 폭넓게 살펴보면서 각각의 종이가 이미지에 어떤 영향을 미치게 될지 생각해 보는 것이 좋아요. 그리고 나서 용지를 하나 선택하면, 대부분 그 계열이 다시 글로스,

잘 모르는 종이를 추천하는 인쇄소는 없다. 그러니 종이를 선택할 때는 인쇄소를 믿고 맡겨도 괜찮다.

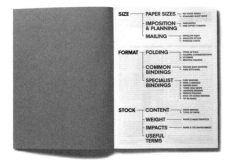

위, 맞은편

프로젝트: 『크기, 판형, 용지 *Size*, *Format*, *Stock*』
연도: 2009
클라이언트: 페너 페이퍼 Fenner Paper
디자이너: 매트 윌리, 조이 바터, 다비트 회르트
《그래피크》 매거진 171호에 부록으로 실린 디자이너를 위한 종이 활용 지침서. 이 프로젝트를 의뢰한 페너 페이퍼의 저스틴 홉슨 Justin Hobson과 디자이너들이 협업해서 만들었으며, 페이지 번호 매기는 법, 바인딩 기법, 환경 문제 등 폭넓은 주제를 담았다.

실크, 매트로 구분될 겁니다. 코팅지는 '광택 처리'[2]가 된 용지를 말하죠. 매트지는 광택 처리를 한 번만 거친 것으로, 종이 섬유를 상당 부분 있는 그대로 갖고 있어서 무광 효과를 얻을 수 있어요. 매트지에 인쇄하면 종이 표면에 찍히는 세밀한 망점이 섬유에 흡수되면서 주변으로 번지기 때문에 그 점들이 좀 더 넓적하고 흐리게 표현됩니다. 실크지는 섬유가 좀 더 정돈되어 비단결처럼 고운 효과가 나지요. 이 종이에 인쇄된 망점은 약간의 번짐 현상이 있기는 하지만 상당히 예리하게 유지됩니다. 마지막으로, 실크지에 광택 처리를 한 번 더 하면 섬유가 아주 고르게 정돈되면서 매끄러운 글로스지가 탄생합니다. 망점 인쇄에는 이것이 가장 적합한 표면이라고 할 수 있지요. 이 표면에 예리한 점을 찍으면 선명하게 유지됩니다. 또한 색 표현도 더 잘되기 때문에 이미지가 밝고 깨끗해 보이죠."

물론 좀 더 '천연'의 느낌이 나는 비코팅지가 잘 어울리는 프로젝트도 있다. 디자이너와 종이 애호가들은 비코팅지에서 '개성', '감촉', '온기' 같은 것들이 느껴진다고 말한다. 또한 코팅 처리가 되지 않은 종이는 효과나 색감이 훨씬 다양하게 나타난다. "프로젝트에 어울리는 종이를 선정하는 과정에서 큰 영향을 미치는 요소가 바로 비코팅지의 색감"이라고 휴이트는 말한다. "비코팅지에는 기본 백색부터 따뜻한 기운이 도는 미백색, 차가운 회백색 등 다양한 톤이 있는 데다, 여기에 색깔까지 들어가면 셀 수 없이 많은 종이가 존재하게 됩니다. 이런 종이에 이미지를 인쇄하면 색감 전체에 영향을 미치기 때문에 용지의 색상과 색조가 더욱 중요하죠. 특히 사진이 들어가는 프로젝트라면 종이의 색뿐 아니라 표면의 품질 역시 아주 중요합니다. 물론 품질이 좋으면 어떤 이미지든 더 잘 재현해 내죠. 그런데 원본 이미지의 해상도가 별로 좋지 않다면 좀 거친 표면에 인쇄해서 티가 덜 나게 할 수 있어요. 하지만 이미지 상태가 좋을수록, 반드시 고품질의 비코팅지를 선택해야 합니다."

휴이트는 신중한 종이 선택의 중요성에 대해 이렇게 말한다. "디자이너들이 자주 범하는 실수가 있어요. 누구든지 평소 써 보고 싶었던 용지가 있을 텐데, 그 용지를 쓸 기회가 생기면 심사숙고하지 않고 일단 사용하고 본다는 거죠. 이렇게 충동적으로 결정하고 나면 결국 자신의 그래픽 스타일이나 이미지에 맞지 않는다는 걸 알게

됩니다." 하지만 실력 있는 인쇄 전문가라면 이 사실을 바로 알아차리고 대안을 제시해야 하지 않을까? 이 질문에 휴이트는 다음과 같이 대답한다. "물론 그렇긴 한데, 문제는 디자이너들이 이미지를 미리 보여 주지 않을 때가 많다는 거예요. 견적 문의를 할 때부터 최종 작품이 어떤 모습일지 정확하게 설명해 주고, 인쇄하는 사람을 프로젝트 초기부터 참여시키는 것이 바람직하다고 생각합니다. 인쇄소와 충분히 상담하면 종이마다 지닌 단점이나 위험 요소를 미리 알 수 있죠. 작업하기 '까다로운' 종이를 선택할수록, 상담 시 고려할 요소들도 더 많습니다. 이를테면 어떤 용지를 선택하는지에 따라 인쇄 공정에 소요되는 시간도 달라지죠. 다량의 색을 인쇄하는 경우, 무늬 없는 단색이나 채도 높은 이미지를 표현하기 어려운 용지도 있습니다."

디자이너가 선택한 종이에 대해 인쇄소와 적절한 피드백을 주고받음으로써 만족스러운 결과물을 얻을 수 있다. 휴이트는 자신이 경험한 잡지 프로젝트를 예로 들어 이러한 상황을 설명했다. 어느 디자이너가 잡지를 만드는데, 텍스트 부분은 인디아지, 표지는 34gsm짜리 오니온스킨지를 사용하고 싶어 했다. "시작 단계부터 유념한 부분은 잉크를 과하게 사용하면 얇은 종이가 견디지 못할 거라는 점이었어요. 이처럼 기술적으로 까다로운 프로젝트라면, 저는 작업 중간중간에 아이디어를 공유해 달라고 요청합니다. 그래야 선택한 종이에 그 아이디어를 실현하는 것이 가능한지 알려 줄 수 있기 때문이죠. 이 작업은 무척 흥미진진한 공동 작업으로 발전했습니다. 우리는 서로 최선의 결과물을 내기 위해 전념했거든요. 디자이너가 펼침면을 하나 보여 줬는데, 채도가 아주 높은 삽화였어요. 이 그림을 보니 인쇄하기 어려워 보였고, 용지에도 과부하가 올 것 같았죠. 그 삽화는 불필요한 정도가 아니라, 잡지를 망칠 수도 있겠다는 생각이 들었어요. 그래서 그에게 조언해 주었죠. 디자인이 좀 과해서 초기 콘셉트가 모호해진 것 같고, 원래 계획에 충실한 게 낫겠다고 말입니다. 나는 상대방이 이 조언을 어떻게 받아들일지 확신할 수 없었어요. 하지만 결국 훨씬 더 좋은 디자인, 그리고 용지에도 딱 떨어지는

인쇄소에 가서 그들이 써 본 적 없는 종이로 작업을 부탁하면 번번이 그 결과에 실망하기 마련이었다. 결국 요즘은 확실히 검증된 용지 몇 가지, 그리고 인쇄 전문가의 분별력과 감각에 의지하게 되었다.

디자인으로 수정해서 가지고 왔죠. 저는 이 경험을 통해 인쇄소와 디자이너가 협업하여 종이의 가능성을 최대한 끌어내는 과정이 얼마나 중요한지 알게 되었습니다. 저는 제 일이 단순히 종이별로 단점이나 주의사항을 알려 주는 정도에서 그친다고 생각하지 않아요. 디자이너가 선택한 종이의 효과를 최대한 누릴 수 있도록 하는 것, 이것이 저에게 가장 중요한 임무입니다."

현대 디자이너들은 종이 그 자체의 복잡한 성질과 씨름하는 것 외에도 고려할 사항이 또 있다. 바로 지속 가능성이다. '친환경' 종이라고 하면 보통 재생지를 떠올리는데, 재생지라면 품질이 낮은 인쇄물이 연상될 것이다. 따라서 매끈하고 완벽한 재현을 요하는 작업일수록 재생지를 선택하는 데 주저하는 경우가 많다. 실제로 이런 걱정을 할 필요가 있을까? 저술가 콜린 베리Colin Berry[3]는 『그린 디자인Green Design』이라는 책에 수록된 에세이에서 미국 디자이너들이 재생지를 어떻게 활용하는지 설명하고 있다. "……재생지의 품질은 유래 없이 좋아졌다. 디자인 전문가용 고품질 재생지를 꾸준히 개발하는 제지 공장과 업체들도 수십 군데가 넘는다. 류 리프New Leaf, 모호크 Mohawk, 니나Neenah, 돔타르Domtar, 폭스 리버Fox River 등 친환경 재생지만 전문으로 취급하는 업체도 십여 곳이 있다. 이런 업체를 통해 다양한 평량의 코팅지, 비코팅지, 복사 용지, 특수 용지 등을 구할 수 있고, 심지어 재활용 섬유 함량까지 맞춤으로 자유롭게 조절할 수 있다. 고품질 재생지는 종류도 많을뿐더러 가격도 점차 떨어지고 있다."[4]

하지만 아직도 수많은 클라이언트들이 극도로 선명한 이미지만을 선호한다. 최고급 인쇄 용지에 찍혀 나온 탁월하고 선명한 이미지의 유혹적인 매력에 의존해 제품과 서비스를 홍보하고 싶은 것이다. 그래도 한편으로 재생지의 장점과 명성을 알아주는 클라이언트가 점차 늘어나고 있다. 디자이너는 좀 더 적극적으로 재생지를 도입해야 한다. 환경 문제에 신경 쓰는 것은 윤리적으로도 지당할 뿐 아니라, 점점 더 많은 클라이언트들이 재생지로 디자인해 달라고 주문하게 될 것이기 때문이다.

더 읽을거리
www.paperonline.org

1 www.generationpress.co.uk

2 롤러를 사용하여 종이를 압축함으로써 매끄럽고 광택이 나도록 만드는 공정.

3 www.colinberry.com

4 Colin Berry, "Paper As Progress: Where Recycled and Alternative Papers Meet High Design," July 2006. (Buzz Poole ed., Green Design, Mark Batty Publisher, 2006에서 재인용.) www.graphics.com/modules.php?name=Sections&op=viewarticle&artid=395

Personal work 개인 작업

디자이너로 활동하면서 자기 주도 작업 혹은 개인 작업이 꼭 필요하다고 생각하는 사람이 많다. 자기 일을 하면서 활력도 생기고 동기부여도 된다는 것이다. 그러나 외부에서 들어오는 작업 의뢰서에 응답하기 바쁜 디자이너에게 개인 작업은 시간 낭비이자 직무 유기일 뿐이라고 말하는 사람도 있다. 어떤 의견이 맞을까?

내가 디자인 스튜디오를 개업하고 몇 년이 지났을 때, 난생 처음으로 강의 요청이 들어왔다. 우리 스튜디오가 하는 일에 대해 발표해 달라는 내용이었다. 나는 이 강의에 나가는 것이 정말 자랑스러웠고, 지금 생각하면 낯 뜨거울 정도로 뻔뻔했다. 강의는 순조롭게 진행되는 것 같았다.(물론 회고하건대 잘했을 리가 없다. 애송이 디자이너들이 대표적으로 범하는 실수를 똑같이 답습하고 있었기 때문이다. 나는 엄청나게 통찰력 있는 말을 하고 있다고 착각했지만 사실은 자기도취에 빠져 자랑만 늘어놓고 있었던 것이다.) 하지만 프레젠테이션이 끝나갈 무렵, 청중 가운데서 질문이 들어왔다. 왜 개인 작업을 하나도 보여 주지 않느냐는 것이었다. 나는 당황했다. 뭐라고 답을 해야 할지 난감했고, 그의 질문에서 가시가 느껴졌다. 나는 우물쭈물하다가 사과하듯 대답했다. 우리 스튜디오는 개인 작업을 전혀 하지 않기 때문에 보여 줄 것이 없다고 말이다. 질문한 사람은 나의 대답에 적잖이 실망한 눈치였다.

지난 20년 동안 디자인 분석과 평론에서는 자기 주도 프로젝트가 비중 있는 화제로 자리 잡았다. 어떤 사람들은 디자이너가 정신 건강을 유지하는 데 개인 작업이 필수이며, 이를 통해 그래픽 디자인을 한층 높은 수준으로 끌어올릴 수 있다고 생각한다. 이러한 입장에서 볼 때 자기 주도 작업은 클라이언트의 하수인 노릇을 하는 디자이너의 역할을 거부하는 행위이다. 한편 개인 작업을 방종한 자위행위라고 보는 사람들도 있다. 여기서 자기 주도 작업과 개인 작업을 구분 지을 필요가 있을 듯하다. 자기 주도 작업이란 스스로 작업 의뢰서를 만들어 작업하는 프로젝트를 말한다. 자체 제작한 티셔츠를 판매하는 회사를 창업하거나, 행사를 기획하면서 여기에 필요한 전단지와 이메일 카드까지 제작하는 경우를 예로 들 수 있다. 반면에 개인 작업의 목적은 단 한 가지다. 바로 디자이너의 본능적 욕구를 만족시키는 것이다. 이를테면 아무런 목적의식 없이 글자꼴을 디자인하거나, 개인적으로 좋아하는 음악으로 컴필레이션 음반을 만들고 음반 커버까지 제작하는 것은 개인 작업이라고 볼 수 있다. 이러한 작업은 디자이너가 만들고 싶은 것에만 충실하면 될 뿐 외적인 이유나 동기가 전혀 중요하지 않다.

앞서 언급한 강연에서 나에게 질문을 던졌던 그 사람을 위해 적절한 답변을 생각해 내기까지 몇 년의 시간이 필요했다. 당시에는 내 답변에 확신이 없었지만, 지금은 개인 작업을 하고 싶으면 당연히 해도

된다도 자신 있게 말해 줄 수 있을 것 같다. 다만 나에게는 모든 작업이 개인적이며, 자기 주도 작업이 아니더라도 개인적일 수 있다고 말이다. 다시 말해 클라이언트가 있고, 작업 의뢰서가 있고, 마감일과 예산이 정해져 있고, 수많은 편견과 제약 조건, 한계 같은 것들이 존재하는 상황에서도 나는 개인 작업을 할 수 있다. 어차피 작업은 다 개인적이기 때문이다.

내가 이런 입장을 고수하는 데는 좀 더 실리적인 이유도 있다. 디자이너가 자기 일과 남의 일을 구분하면서, 직업상 하는 일이 개인 작업보다 질적으로 떨어진다고 생각하기 시작하면 자신의 직업에 열등감을 가지게 된다. 즉 자기 주도 작업만 자유로운 것이고 상업 디자인은 한계가 있다는 인식을 갖게 되면, 결국 일로서 생산해 내는 상업 디자인은 이류를 면치 못하게 될 것이다.

장래성 없는 직업에 발이 묶여 희망을 잃은 디자이너들은 개인 프로젝트를 통해 영혼을 깨우고 활력을 유지할 수 있다. 자기 주도의 태도가 없다면 디자이너로서의 삶은 정체될 것이다. 자기 주도 작업으로 새로운 실험, 새로운 발견을 추구할 수 있다. 하지만 전문 디자이너로서 활동하고 싶다면 현장에서 진짜 작업 의뢰서를 받아 올 수 있도록 꾸준히 노력하기를 권한다. 왜냐하면 작업만 잘한다고 해서 디자이너가 되는 것은 아니기 때문이다. 디자이너로서의 진정한 삶 속에는 클라이언트, 마감일, 그리고 예산을 비롯한 수천 가지 평범하고 일상적인 제약 조건들이 녹아들어 있다.

위

프로젝트: 『기억과 부검 *Memory and Autopsy*』
연도: 2007
디자이너: 아드리안 쇼네시
64쪽 분량의 미발표 책으로, 필자가 디자인하고 사진을 촬영하고 글까지 썼다.

더 읽을거리
Kevin Finn (ed.), *Open Manifesto 3: What is Graphic Design?*, 2007.
www.openmanifesto.net

Photography 사진

그래픽 디자이너로서 우리는 다양한 방식으로 사진가들과 일한다. 사진가로부터 원하는 이미지를 얻기 위해 아트 디렉팅을 하고, 기존의 사진을 활용하며, 우리가 선택한 사진이 의미를 갖도록 이미지를 조작한다. 우리는 직접 사진을 찍기도 한다. 사진은 그래픽 디자인의 DNA 가운데 일부를 차지한다.

언젠가 나는 네오모더니즘 스타일의 몇몇 타이포그래퍼들에게 일러스트레이션이 사용되는 프로젝트에 나와 함께 일할 생각이 있는지를 물었던 적이 있다. 그들은 이렇게 말하며 거절했다. "사진 관련 프로젝트라면 관심이 있을 텐데요." 이처럼 손으로 그린 이미지보다 사진 이미지를 선호하는 경향은 현대 그래픽 디자이너들 사이에서 일반적이다. 사진이 지닌 기계적인 광택과 그 순응성은 현대 디자인에 더 잘 맞는 듯하다. 사진에 비해 일러스트레이션은 좀 더 오랜 전통을 가졌고 그래서 덜 순응적으로 보이는 것이다.

시각 커뮤니케이션 분야에서 사진은 기본 설정과도 같다. 빛나고 번쩍거리는 자동차 사진을 사용하지 않은 자동차 광고를 본 적이 있는가? 표지에 사진을 쓰지 않는 잡지가 있을까? 대부분의 식품 패키지는 섬세하고 깔끔하게 다듬은 사진으로 음식물을 표현한다. 이런 점에서 사진은 디자인계를 장악하고 있다. 클라이언트와 소비자들은 눈으로 확인할 수 있는 것을 신뢰한다.

그래서 디자이너들이 사진을 진실의 복제품으로 만들기 위해 그토록 많은 시간을 할애한다는 건 이상한 일이다. 또 특이한 것은 우리가 보는 대부분의 상업 사진들이 포토샵으로 변형된다는 점이다. 나아가 수많은 디자인 작업에서 사진 이미지는 디자인의 종점이 아닌 출발점이라는 것도 특이하다.

오늘날 그래픽 디자이너는 이미지를 아트 디렉팅하고, 선택하고, 리터치하고, 크로핑할 줄 알아야 한다. 현대 디자이너는 하나의 사진 이미지를 여러 판형과 공간에서 활용하는 법을 알아야 한다. 동일한 이미지를 웹 배너와 옥외 광고판에서 동시에 사용할 수 있기 때문이다. 사진은 잘 빚은 찰흙처럼 유연해야 하며, 이는 근본적으로 사진을 바라보는 우리의 관점을 바꾼다. 사진을 세심하게 들여다볼 때 우리는 사진의 변화 가능성을 염두에 둔다. 사진 촬영을 아트 디렉팅할 때 대부분 사진가에게 우리가 수정할 수 있는 이미지를 요구한다. 사진을 검토할 때에는 디자인의 주요 요소를 어떻게 이동시키고 어떻게 배치할지 등을 고려한다. 그리고 사진의

사진을 검토할 때에는 디자인의 주요 요소를 어떻게 이동시키고 배치를 어떻게 바꿀지 등을 고려한다. 그리고 사진의 색상과 톤도 바꾸려고 한다. 다시 말해 현대 사진 중 완결된 것을 찾기란 힘들다. 사진은 끊임없이 변화하는 상태에 있다.

MARGARET HOWELL

NOVEMBER

M	02	09	16	23	30	
T	03	10	17	24		
W	04	11	18	25		
T	05	12	19	26		
F	06	13	20	27		
S	07	14	21	28		
S	01	08	15	22	29	

맞은편, 위
프로젝트: 모던 브리티시 디자인 명작선 달력
연도: 2009
클라이언트: 마가렛 하웰
디자이너: 스몰
사진가: 리 퍼넬Lee Funnell
패션 브랜드 마가렛 하웰의 의뢰로 만든 달력에서는
사진과 그래픽 디자인의 감각적인 조화를 엿볼 수 있다.
사진가 리 퍼넬의 작업에서 나타나는 그래픽의 세밀함은
디자이너에게도 필요한 것이다. 그녀의 작업은
www.graphicphoto.com에서 볼 수 있다.

색상과 톤도 바꾸려고 한다. 다시 말해 현대 사진 중 완결된 것을 찾기란 힘들다. 사진은 끊임없이 변화하는 상태에 있다.

다이어트에 관한 이론보다 더 많은 것이 사진에 관한 이론이다. 수잔 손탁,[1] 발터 벤야민,[2] 그리고 빌렘 플루서[3]는 현대 세계에서의 사진 이미지에 관해 상세하게 서술했다. 디자이너에게 중요한 것은 이미지 그 자체보다 이미지가 지닌 잠재성이다.

거장의 손으로 탄생한 사진 이미지의 신비로운 연금술을 보기 위해서는 20세기에 활동한 위대한 잡지 아트 디렉터의 작품을 연구해 보는 것이 의미가 있다. 알렉세이 브로도비치《하퍼스 바자》, 헨리 울프《하퍼스 바자》,《에스콰이어》, 시피 피넬리스《세븐틴》, 빌리 플렉하우스《트웬》, 파비앙 바롱《보그》,《인터뷰》, 그리고 네빌 브로디《페이스》의 작업을 보라. 이를 통해 우리는 유기적인 단순명쾌함으로 어떻게 사진 이미지를 활용했는지를 확인할 수 있다. 이들은 활자와 레이아웃, 그리고 사진이 매우 자연스럽게 보이도록 사진을 자유자재로 다루었다. 실제로 디자이너의 입장에서는 텍스트 없이 사진만 덜렁 앉혔거나 페이지에 별 생각 없이 배치한 사진을 보는 것이 꽤 고통스럽다.

영국의 디자이너 쿠엔틴 뉴어크는 언젠가 폴 랜드에게 자신이 디자인한 사진 책을 보여 준 적이 있다는 얘기를 했다. 폴 랜드는 책을 보더니 이렇게 말했다고 한다. "나는 사진집을 디자인하는 게 싫어요. 다른 사람이 이미 작업을 다 해놨거든."[4] 우리는 폴 랜드가 무엇을 염두에 두고 이렇게 말했는지 알고 있다. 디자이너에게 근사한 사진이 한 다발 주어지면, 그가 할 일은 곧 그걸 조심스럽게 배치하는 것에 불과함을 말한다. 이보다 더 쉬운 일이 있을까? 그럼에도 불구하고 현대 잡지 지면에서는 가끔 형편없는 레이아웃이 나타나기도 한다. 이러한 잡지를 만드는 에디터들은 과열된 부산스러움이 곧 독자의 참여를 보장한다고 생각하는 것이다.

이미지를 배치하거나 나란히 놓고, 이들의 상대적인 크기를 변형하고, 균형감과 임팩트에 대한 안목을 가지고 이미지를 크로핑함으로써, 사진을 일관성 있고 매력적으로 보이도록 묶을 수 있다. 그리고

한 페이지 안에서 사진을 덩어리로 묶을 때 가장 중요한 것은 이야기의 흐름을 유지해야 한다는 점이다. 이를 위해 디자이너들은 이야기를 풀어내는 저널리스트처럼 행동하고 사고할 필요가 있다.

이렇게 해야만 폭탄 맞은 사진 보관함처럼 뒤죽박죽 보이지 않는다. 하지만 무엇보다 사진을 그룹별로 묶는 과정에서 가장 중요한 것은 이야기의 흐름을 유지해야 한다는 점이다. 이를 위해 디자이너들은 이야기를 풀어내는 저널리스트처럼 행동하고 사고할 필요가 있다. 디자이너는 스스로 이렇게 물어야 한다. 이 사진은 무엇을 이야기하고 있는가? 이 사진의 고유한 특징을 어떻게 이끌어 낼 것인가? 디자이너는 사진을 시각적 형태로 다루는 것에 이끌린다. 하지만 한 장의 사진은 한 편의 이야기를 담고 있으며, 그런 이유에서 우리는 이야기의 덩어리를 다루고 있는 셈이다.

우리에게 도움이 되는 다양한 작은 법칙과 트릭이 있다. 그중에서 가장 중요한 것은 보통 얼굴 사진이 많은 경우 얼굴을 모두 같은 크기로 조절하는 것이다. 또한 수많은 다양한 사진들을 나란히 앉힐 때는 몇몇 크기의 사진 상자로 나눠서 배치하고, 가능한 한 이를 자주 반복하는 것이 좋다. 역동적으로 대조되는 배치도 역시 중요하다. 작은 사진 옆에 큰 사진을 놓으면 긴장감을 줄 수 있으나, 오로지 이를 뒷받침하는 합당한 이유가 있을 때만 그렇다. 작은 사진은 큰 사진이 주지 않는 정보를 제공하는 역할을 해야 한다. 두 개의 사진 상자를 병치할 때는 설득력 있는 미적 이유가 있어야 한다. 여러 다양한 사진을 다루는 것이 어려운 이유 중 하나는 각각의 사진이 그만의 내재적 구성을 갖고 있기 때문이다. 대부분의 사진이 중앙을 중심으로 구성되어 있지만, 비대칭적인 구조를 가진 사진도 있다. 이러한 사진들을 조화롭게 구성하는 것은 까다로울 수 있다. 오로지 시행착오를 겪으면서 균형감 있는 안목을 키워야만 이를 해결할 수 있다.

사진을 공부하는 최선의 방법은 사진을 직접 찍어 보는 것이다. 디지털 시대에 이는 그 어떤 때보다도 수월해졌고, 나아가 이를 공개하는 것도 그 어떤 때보다 쉬워졌다. 플리커를 비롯해 사진을 올려놓은 수많은 블로그를 보라. 기술적으로 완성도 있고 세련되게 구성된 사진들의 끝없는 행렬을 목격할 수 있다. 오늘날 누구나 사진을 어떻게 찍는지 알고 있다. 기술은 실패 없이 사진을 찍을 수 있도록 뒷받침해 주며, 우리는

거장의 손으로 탄생한 사진 이미지의 신비로운 연금술을 보기 위해서는 20세기에 활동한 위대한 잡지 아트 디렉터의 작품을 연구해 보는 것이 의미가 있다.

1 "사진을 수집하는 것은 곧 세계를 수집하는 것이다. 영화와 텔레비전 프로그램들은 벽면의 불을 밝히고, 반짝이다 사라진다. 하지만 정지된 사진에서 이미지는 오브제이기도 하며, 가볍고 저렴하게 생산할 수 있고, 쉽게 운반·축적·보관할 수 있는 것이다." Susan Sontag, *On Photography*, Picador, 2001. (한국어판: 수잔 손탁 지음, 이재원 옮김, 『사진에 관하여』, 이후, 2005.)

쓸모없는 사진은 없는 세상에서 살고 있다. 하지만 어마어마하게 많은 사진 이미지들이 우리를 멍하게 만든다. 게으르고 무비판적으로 만들기 때문이다. 모든 것이 좋아 보이면, 사실 그 어떤 것도 좋아 보이지 않는 법이다. 그러므로 디자이너들은 일반인보다 더 날카로운 눈으로 사진에 접근할 필요성이 있다. 디자이너에게는 그 어떤 때보다 위험성이 높다는 사실을 알아야 한다. 사진이 효과적이길 원한다면 단순한 데이터로서의 사진과 우리에게 뭔가 새로운 것을 이야기해 주는 사진을 분별해 내는 법을 배워야 한다.

더 읽을거리
Stephen Shore, *The Nature of Photographs: A Primer*, Phaidon, 2007.
(한국어판: 스티븐 쇼어 지음, 김우룡 옮김, 『사진의 문법』, 눈빛, 2002.)

2 마르크스주의 비평가 발터 벤야민은 1931년에 쓴 에세이 「사진의 작은 역사」에서 라슬로 모호이너지를 인용했다. "미래의 문맹자는 읽고 쓸 줄 모르는 자가 아니라, 사진을 모르는 자이다."

3 Vilem Flusser, *Towards a Philosophy of Photography*, Reaktion Books, 2000. (한국어판: 빌렘 플루서 지음, 윤종석 옮김, 『사진의 철학을 위하여』, 커뮤니케이션북스, 2014.)

4 Adrian Shaughnessy, "The Order of Pages," *Eye 51*, Spring 2004에서 재인용.

Pitching 경쟁 프레젠테이션

디자인 시안을 만들어 평가받는 일만큼 디자이너의 혈압을 올리는 일도 없을 것이다. 시안 작업은 일상적인 사무의 일부이며 다들 하는 일이다. 다만 디자인에서 말하는 시안 작업, 즉 경쟁 프레젠테이션(경쟁 PT)은 일을 따낼 수 있을지도 모른다는 희박한 가능성에 목을 맨 채 무상으로 일을 해주는 과정이 될 수 있다. 미국에서는 경쟁 PT 제도를 '투기성 작업spec work'이라고 부르기도 한다. 디자이너들은 경쟁 PT로 늘 괴로워한다.

오늘날 디자인 프로젝트를 의뢰하려는 클라이언트는 열에 아홉 디자인 시안을 두고 '경쟁 입찰'1을 실시한다. 몇몇 개인 디자이너 혹은 스튜디오를 지목해서 시안을 요청한 후 평가 과정을 거쳐 프로젝트를 주는 것이다. 규모가 큰 사업일수록 이러한 절차를 요구할 가능성이 높다.

시안 작업, 또는 일반적인 말로 시범 작업은 현대 상업 사회에서 당연시되는 과정이다. 누구나 시안을 만든다. 광고 에이전시는 거래처를 새로 트려고 시안을 만들고, 프리랜서 작가는 편집자에게 제안서를 제출하며, 보험 회사는 일반 대중을 상대로 연금 저축 보험 시안을 제공한다. 그 누가 말했던가, 인생 자체가 시안 작업이라고.

왜 이러한 일이 발생했을까? 답을 찾는 것은 별로 어렵지 않다. 서비스 기반의 경제 체제에서는 어떤 분야든지 잠재적 공급자가 십여 군데 이상, 때에 따라서는 수백 군데 이상 존재한다. 따라서 클라이언트 입장에서는 이 후보자들을 체로 거르듯 꼼꼼하게 살펴보고 선별하기 위해 경쟁 PT 제도를 활용하는 것이다. 공급자를 지정하는 과정에는 늘 위험 부담이 있는데, 디자인은 특히 클라이언트가 결과물을 확실히 알기 어려운 분야이기 때문에 위험 부담이 더 크다. 일에 굶주린 디자이너들이 서로 경쟁하게 하면 이러한 위험 부담을 효과적으로 줄일 수도 있다. 더군다나 적자생존식 비즈니스 철학의 관점에서 볼 때, 디자이너끼리 경쟁을 붙이면 서로 최선을 다해 이기려고 할 것이며,

그 대가로 클라이언트도 최선의 결과물을 얻을 것이 아닌가? 순수하게
상업적으로만 보면 이 논리를 타파하기가 어려울 수 있다. 사업을
따내려는 디자이너들이 자발적으로 창의성, 노력, 시간, 그리고 돈까지
투자할 용의가 있다는데, 클라이언트 입장에서 이토록 '관대한' 사업
전략을 활용하지 않는 것이 오히려 이상할 것이다.

경쟁 PT를 생략하고 적임자를 골라 작업을 맡기고 싶은
클라이언트도 있겠지만, 막상 그렇게 하지 못한다. 대다수 상업
단체들은 그들의 운영 방침에 경쟁 PT가 포함되어 있기 때문이다. 특히
누구보다도 편파성을 견제하고 부정부패를 앞장서서 뿌리 뽑겠다는
공공 부문에서 경쟁 PT제도를 더 적극 활용하는 경향이 있다는 점은
상당히 역설적이다.

이것이 다가 아니다. 사실상 디자이너들을 가장 난처하고 화나게
하는 점은 따로 있다. 단도직입적으로 말하건대, 대부분의 경쟁 PT는
무상으로 진행된다. 무상 경쟁 PT에서는 시안이 채택된 쪽이 이득을
모두 챙기고 탈락한 사람은 아무것도 건지지 못한다. 이런 맥 빠지는
일은 디자인계에서 흔히 발생한다. 그래서
아무리 실리를 따지고 비즈니스 마인드가
충만한 디자이너라도 무상 경쟁 PT만큼은
비윤리적인 관행이라고 생각한다.[2] 무상
경쟁 PT에 대한 반론을 살펴보자. 경쟁
PT에서는 작업 의뢰서에 대해 창의적·
전략적으로 완벽한 답변을 요구하는
경우가 많다. 때에 따라서는 시각 디자인,
전략 기획안, 제작 일정, 기술 내역 및 세부
예산까지 제출하라고 한다. 다시 말해 일을
따려면 디자이너에게 아예 작업을 다 해서 가지고 오라는 식이다.

**무상 경쟁 PT가
클라이언트에게 결코 이득
될 것이 없다는 점을 근거
있게 설명하고 예의 바르게
거절한다고 해서 상업적으로
매장을 당하지는 않는다.
나는 경쟁 PT 참가를 거절한
적이 많은데, 의외로 많은
클라이언트들이 작업을 맡아
달라며 다시 연락해 왔다.**

디자이너 입장에서는 이것이 옳지 않다고 주장한다. 무상 경쟁
PT라는 방식을 통해 실제 상황이 아닌, 가상의 작업 환경에 맞춰
시안을 요구하는 것은 클라이언트에게도 이득이 될 게 없다는
것이다. 이러한 상황에서는 디자이너로부터 충분한 연구, 전략적 사고,
클라이언트와의 긴밀한 의사소통 같은 노력을 기대할 수 없고, 따라서
현실성 있고 효과적인 시각 커뮤니케이션을 실현해 줄 시안도 나오지

그러면 대충
불 보듯
뻔한 일이겠죠?

않는다. 무상으로 진행하는 경쟁 PT는 디자인을 심사에만 치중된
작품 선발 대회 또는 경품 추첨 같은 상황으로 축소시킨다. 대다수
디자이너에게 이는 정말 짜증나고 실망스러운 일이다.

클라이언트의 입장은 다르다. 경쟁 PT의 장점만 보기 때문이다.
그런데 이 장점이라는 것이 참 어처구니가 없다. 일단 그들은 디자인을
공급하는 거래처를 선별하면서 경쟁 PT를 통해 위험 요소를 미연에
다 제거했다고 생각한다. 또한 다양한 디자이너들이 만든 여러 개의
시안을 확보함으로써 (심지어 경쟁 PT에 열다섯 군데 이상의 스튜디오를
섭외하는 경우도 보았다.) 그중에 고를 만한 적당한 결과물이 있을 거라고
여긴다. 똑같은 상황을 다른 예를 통해 살펴보자. 우리가 집을 새로
칠하려고 한다. 그런데 무슨 색으로 칠할지 잘 모르겠다. 이때 숙련된
주택 도장업자가 나타나서 우선 무료로 칠을 해주고, 결과가 마음에
들었을 때만 돈을 받겠다고 한다. 이 얼마나 편리한 상황인가.

이 도장업자가 하고 있는 일이 바로
디자이너가 경쟁 PT를 통해 클라이언트에게
제공하는 공짜 혜택과 똑같다. 더 심각한
문제가 있다. 클라이언트는 디자이너의
제안서를 받아서 자신의 소비자층에게 보여
주고 성공 여부를 예측해 볼 수 있다.[3] 즉
남의 창작물로 시장 조사를 할 수 있다는
말이다. 게다가 이것을 가지고 내부적으로
회의도 할 수 있다. 그야말로 돈 한 푼
들이지 않고 회사 운영에 필요한 조사와
수량화가 이뤄진다는 것은 상업적으로
상당한 이득이 된다.

> 우리가 집을 새로
> 칠하려고 한다. 그런데
> 무슨 색으로 칠할지
> 잘 모르겠다. 이때 숙련된
> 주택 도장업자가 나타나서
> 우선 무료로 칠을 해주고,
> 결과가 마음에 들었을
> 때만 돈을 받겠다고 한다.
> 이 도장업자가 하고 있는
> 일이 바로 디자이너가
> 경쟁 PT를 통해
> 클라이언트에게 제공하는
> 공짜 혜택과 똑같다.

물론 어떤 클라이언트는 경쟁 PT같은 강제적인 방법을 동원하지
않고도 나름의 경륜과 안목을 바탕으로 스튜디오를 선정하고
프로젝트를 할당하기도 한다. 시안에 대한 작업비를 지불하는
클라이언트도 있다.[4] 작업비로서 턱없이 부족한 금액일 때가 많지만,
적어도 클라이언트가 디자이너를 존중하고 경쟁 PT 절차를 진지하게
생각한다는 최소한의 의사 표시는 될 수 있다. 아니면 시안은 만들지
않고 이력과 자격 조건만으로 프레젠테이션을 요구하는 '경우 바른'

클라이언트도 있다. 그러면 디자이너들은 자신이 보유한 기술과 자질에 대해서 보고하면 된다. 무상 경쟁 PT라는 불공정한 제도를 답습하면 타성에 젖을 수 있지만, 그렇다고 디자이너들이 완전히 무력한 것은 아니다. 지렁이도 밟으면 꿈틀한다. 물론 편하게 살고 싶으면 그냥 시안 요청이 들어올 때마다 아무 생각 없이 수락하면 된다. 하지만 이런 태도는 곧 무엇을 뜻할까? 바로 디자이너가 스스로 자신의 능력과 기술, 서비스를 하찮게 여긴다는 증거가 된다. 또한 우리가 만만하고 순종적이라는 의미도 된다. 반대로 무상 경쟁 PT 참가를 거절하면 어떤 결과가 나타날까? 무상 경쟁 PT가 클라이언트에게 결코 이득 될 것이 없다는 점을 근거 있게 설명하고 예의 바르게 거절한다고 해서 상업적으로 매장을 당하지는 않는다. 나는 경쟁 PT 참가를 거절한 적이 많은데, 의외로 많은 클라이언트들이 작업을 맡아 달라며 다시 연락해 왔다. '싫다'는 말에는 뭔가 신기한 힘이 있다. 클라이언트에게 그 말을 하면 처음에는 안 좋은 반응을 보일지 모른다. 그러나 결국 무상으로 시안을 제공하겠다던 디자이너보다 거절한 디자이너를 더 존중하게 된다.

클라이언트의 경쟁 PT 요청을 거절하려면 자신감이 필요하며, 이를 획득하는 데는 시간이 좀 걸린다. 1989년 내가 처음으로 스튜디오를 개업했을 때만 해도 무상 경쟁 PT에 대한 참가 요청이 들어오는 족족 수락을 했다. 시간 낭비라는 사실을 알면서도 수락했다. 하지만 시간이 지나면서 이것이 옳은 태도가 아니라는 사실을 깨달았으며, 거절할 수 있을 만큼 내적으로 단단해졌다. 하지만 이 모든 복잡한 상황에도 타협안이 있을까?

우선 경쟁 PT 참가 요청이 들어왔을 때 작업비를 청구하는 것도 한 가지 방법이다. 대부분의 클라이언트는 못 준다고 하겠지만, 때로는 착수금을 지불할 수도 있기 때문에 말을 꺼내서 손해 볼 것은 없다. 또한 이렇게 함으로써 우리가 만만한 상대가 아니라는 의사 표현도 되고, 우리의 일도 좀 더 중요해 보인다.

어떤 디자이너는 창작물을 절대 공개하지 않고, 대신 창의적·전략적 방향성만을 상세히 설명한 문서를 제공한다. 자신은 전문적으로 창작하는 사람이기 때문에 남에게 창작물을 넘겨주는 행위는 자신의 기초 자산을 포기하는 것과 다를 바 없다는 입장이다. 이를테면

1 책정된 비용 혹은 예산에 맞추어 제품이나 서비스를 제공하겠다는 서면상의 제안, 또는 입찰. *The American Heritage® Dictionary of the English Language*, Fourth Edition, Houghton Mifflin Company, 2004.

2 AIGA 웹사이트에는 다음과 같은 내용이 나온다. "AIGA는 경쟁 PT 제도를 통해 클라이언트가 마땅히 누려야 할 작업의 질이 심각하게 손상됨은 물론, 전 세계 커뮤니케이션 디자인계의 암묵적이고 유서 깊은 윤리 규준에도 위배된다고 믿는다. AIGA는 프로젝트 후보에 오르기 위해 투기성으로 디자인 작업을 생산하고 제출하는 행위를 강력하게 규제한다." www.aiga.org

3 내가 자문위원으로 있던 어느 디자인 그룹에서 유료 경쟁 PT에 참가하라는 요청이 들어왔다. 유명한 자선단체에서 주관하는 흥미로운 프로젝트였으며, 총 네 군데 스튜디오에 PT 참가 요청을 보낸 모양이었다. 우리는 시안을 만들어서 보낸 후 심사 결과를 기다렸다. 그런데 며칠 후 친구에게서 황당한 이메일을 받았다. 친구가 알려 준 웹사이트에 들어가 보니, 그 자선단체가 시안 작업을 모두 인터넷에 올려놓고 공개 투표를 하고 있었던 것이다. 물론 디자이너라면 이 정도 평가에 당연히 협조할 수 있어야 한다. 하지만 미리 알려 주지도 않고 공개 투표를 하다니, 완성작도 아니고 시험 작업이 인터넷에 공개되어 평가받고 있다는 사실에 적잖은 충격을 받았다.

4 런던에서 안정된 디자인 그룹을 운영하는 친구가 어느 아트센터에서 경쟁 PT 참가 요청을 받았다. 이곳은 공공 기금으로 운영되며 세계적으로도 유명한 영국의 주요 아트센터였다. 이곳에서 창작 관련 요청서를 받은 친구는 혹시 시안 작업비 항목이 있는지 살펴봤는데 의외로 항목이 있었다. 그런데 금액이 30파운드(약 5만 원)였다. 그는 프레젠테이션에 참석하는 자신과 직원 두어 명의 차비 정도는 나오겠다고 실소했다.

노트북 회사가 판매용 노트북을 길거리에서 공짜로 나눠 주지 않는 것처럼 말이다. 그런데 잘 따져 보면 문서화된 작업 설명서나 제안서를 제출하는 것이 조건 없이 디자인을 바로 주는 것보다 더 나을 것도 없다. 어차피 디자이너가 직접 다루는 미디어 환경은 비전문가인 클라이언트가 보기에 낯설고 복잡할 뿐이다. 그래서 창작물을 보여 주는 것보다 오히려 전략에 대한 설명을 더 선호할 수도 있다.

무상 경쟁 PT에 대한 나의 입장은 이렇다. 우선 나에게 충분한 실적이 있는 분야에 대해 시안을 요청하면 거절할 것이다. 예전 작업을 참고해서 적합성을 판단할 수 있기 때문이다. 그러나 실적이나 경험이 전혀 없는 분야에서 요청이 들어와 클라이언트를 개척할 가능성이 있다면, 물론 그 작업이 괜찮아 보인다는 전제하에 경쟁 PT 참가 요청에 응할 것이다. 사실 그렇게 하고도 나중에 후회할 때가 많다. 하지만 새로운 분야를 뚫기 위해서는, 경쟁 PT라는 바늘구멍 같은 등용문을 통과하지 않으면 안 된다는 사실도 인정하지 않을 수 없다.

더 읽을거리
www.aiga.org/content.cfm/position-spec-work

Portfolios 포트폴리오

자신의 디자인으로 클라이언트의 호감을 얻으려면 우선 포트폴리오부터 잘 만들어야 한다. 포트폴리오를 제시하면 그 내용만 평가받는 것이 아니라 포트폴리오를 디자인한 형식까지 평가받는다. 포트폴리오 디자인이 형편없으면 곧바로 형편없는 디자이너라는 인상까지 전달된다.

취업 전선에 뛰어든 디자이너, 혹은 클라이언트에게 강한 인상을 남겨 일을 따내고 싶은 디자이너가 반드시 갖춰야 할 것이 바로 포트폴리오다. 포트폴리오의 주된 요소에는 두 가지가 있다. 첫째 포트폴리오는 작업을 담는 물리적인 그릇이고, 둘째 디자이너가 작업을 시각적으로 제시하는 데 사용하는 방법론의 근거이다. 이 두 가지 측면을 고루 갖춰야만 좋은 포트폴리오가 될 수 있다. 예를 들어 아무리 비싼 값을 주고 고급스러운 알루미늄 하드케이스를 맞춘다고 해도 그 속에 담은 작업을 형편없이 편집하고 제시한다면, 그냥 장바구니에 담은 것과 무슨 차이가 있겠는가?

요즘은 온라인 포트폴리오만 활용하는 디자이너가 증가하는 추세이며,(p.281 '온라인 포트폴리오' 참조) 이런 디자이너들은 지퍼, 클립, 손잡이, 클리어파일 등을 장착한 거추장스러운 구식 포트폴리오 가방을 아예 사용하지 않는다. 하지만 클라이언트는 일반적으로 디자이너를 직접 만나 얘기를 나누고 싶어 하며, 디자이너의 작업 현장도 궁금해 한다. 따라서 아무리 디지털 시대라고 해도, 온라인이나 가상

내 작업은 강력하다,
정말 엄청나게 강력하다.

해칠 수도 있음

포트폴리오만 만들기보다는 물리적인 포트폴리오를 반드시 갖추어야 한다.

나는 보통 웹사이트를 먼저 본 다음 디자이너를 직접 만나 포트폴리오를 검토하는 편인데, 두 가지 측면에서 황당할 때가 꽤 자주 있다. 첫째는 인쇄된 포트폴리오와 온라인 포트폴리오에 시각적 연속성이 없는 경우다. 이는 아주 근본적인 문제점이며, 디자이너가 일관된 스타일을 갖추지 못했다는 증거가 된다. 둘째는 온라인 포트폴리오와 실물 포트폴리오에 똑같은 작업을 실어 놓은 경우다. 물론 결과물이 적은 신진 디자이너라면 어쩔 수 없겠지만, 경력이 좀 쌓인 디자이너가 온라인에 이미 올린 것과 똑같은 작업을 실물 포트폴리오에 포함해서는 안 된다. 자료를 잘 섞어서 두 가지 포트폴리오를 다르게 만들도록 한다.

일단 실물 포트폴리오가 필요하다는 전제하에, 어떤 형식으로 만드는 것이 좋을까? 가장 흔한 포트폴리오는 링 바인더 형식의 얇은 검정색 플라스틱 케이스다. 클리어 파일에 작품 인쇄물을 넣은 후 바인더에 끼우면 되고, 케이스에 보통 지퍼가 달려 있어서 잠글 수 있다. 이런 전통적인 케이스가 나쁘다는 것은 아니지만, 다른 사람들도 다 이렇게 만들기 때문에 개성이 없고 지루해 보인다.[1] 마치 가장 무도회에 슈퍼맨 의상을 입고 갔는데 자신 말고도 슈퍼맨이 열 명쯤 더 있는 상황과 비슷하다고나 할까. 독창성이라고는 전혀 찾아볼 수 없다. 하지만 구태여 이 방식을 고수하겠다면 적어도 깔끔하게 관리하도록 한다. 미국 디자이너 게일 앤더슨Gail Anderson은 면접을 보러 온 디자이너가 포트폴리오를 펼치자 바퀴벌레가 튀어나와서 기겁한 적이 있다고 한다. 나는 그 정도까지 심한 경우는 못 봤지만, 건실해 보이는 젊은 디자이너가 포트폴리오를 내밀었는데 클리어 파일이 온통 손자국과 먼지로 뒤덮여 있어 가슴이 턱 막혔던 적은 셀 수 없이 많았다.

옥외 광고판을 디자인했다면, 복잡한 도시를 배경으로 실사 촬영을 했을 때 얼마나 더 멋있어 보일지 생각해 보라. 클라이언트는 그 의도를 정확히 알아본다. 작업에 현실성이 생기기 때문이다. 클라이언트는 보통 디자인의 형식적인 세부 사항에는 관심이 별로 없고, 단지 디자인이 효과적인지 여부만 따진다.

인트로에서 사용하는 튼튼한 포트폴리오 하드케이스.
매트 쿡 Mat Cook이 디자인한 이 샛노란 케이스는
프레젠테이션을 할 때마다 화젯거리가 된다.
http://www.intro-uk.com

그렇다면 이 시커먼 파일을 사용하지 않을 수도 있을까?
세 가지 대안이 있다. 첫째 맞춤 케이스를 디자인하고 제작하는 방법.
둘째 기성품 상자나 케이스를 구입해서 쓰는 방법. 셋째 전자 매체만
이용하고 실물 포트폴리오를 생략하는 방법, 즉 노트북이나 데이터
프로젝터로 작품을 제시하는 방법이다. 우선 예산이 충분하고 눈길을
끄는 적절한 디자인을 생각해 낼 수 있다면 맞춤 케이스를 제작하는
것이 가장 현명한 방법일 것이다. 이렇게 하면 포트폴리오에 차별성이
생기고 눈에도 잘 띄어 잠재적인 고용주나 클라이언트에게 화두를 던질
수 있다.

맞춤 제작 포트폴리오가 여의치 않다면 기성품 케이스를 구입하는
것도 나쁘지 않은 대안이며, 비용도 조금 절감할 수 있다. 나는 뚜껑이
분리되는 A3 규격의 단순한 상자를 선호하는 편이다. 참고로 이것은
사진가들이 많이 쓰는 스타일이다. 작업 결과물은 클리어 파일에 끼운
후 낱장으로 넣어 두면 된다. 이 형식에는 두 가지 장점이 있다. 우선
작품이 링 바인더에 단단히 고정된 형식과 비교할 때, 자유롭게 낱장을
돌려 볼 수 있어서 좋다. 그리고 클리어 파일이 지저분해지거나 굶주린
바퀴벌레의 서식지로 둔갑했다면 손쉽게 닦거나 교체할 수 있다.

요즘은 포트폴리오를 실제 가공물의
형식으로만 제작하는 경우가 드물다. 웹
디자인, 인터랙티브 요소, 모션 그래픽 등
멀티미디어를 수반하는 프레젠테이션이
많고, 이러한 형식은 반드시 스크린으로
보여 주어야 하기 때문이다. 노트북과
데이터 프로젝터를 활용한 프레젠테이션은
상당히 효과적이다. 최근에 애플 아이터치
iTouch로 작업을 보여 준 사람도 있었는데,
특이하긴 했지만 효과는 별로였다. 공식적인
프레젠테이션 자리에서 내가 개인적으로 가장 선호하는 방법은
프로젝터로 발표한 후 인쇄된 작업 샘플을 보조 자료로 활용하는
것이다.(p.321 '프레젠테이션 기술' 참조) 데이터 프로젝터는 무척 기발한
소형 가전제품으로, 이동이 편리할 뿐 아니라 노트북과 연동해서 세련된
시청각 프레젠테이션을 할 수 있다. 단, 프로젝터를 써서 발표할 수 있는

**구태여 흔한 검정
플라스틱 케이스를
고수하겠다면 적어도
깔끔하게 관리하도록
한다. 미국 디자이너 게일
앤더슨은 면접을 보러 온
디자이너가 포트폴리오를
펼치자 바퀴벌레가
튀어나와서 기겁한 적이
있다고 한다.**

여건이 되는지 미리 확인해 보는 것이 좋다.

작업을 어떤 그릇에 담아서 전달하든, 막상 작업을 제시하는 방법을 잘 생각해야 한다. 가장 직관적인 방법은 평면 매체를 활용하는 것이다. 예를 들어 책에 실린 양면 스프레드는 원본 디지털 파일을 종이 한 장에 깔끔하게 앉혀서 인쇄하면 괜찮아 보인다. 그러나 크기, 비례, 부피 같은 요소들이 중요한 작업이라면 실사로 촬영한 것이 나을 수도 있다. 예를 들어 제품 패키지는 십중팔구 실사 촬영이 훨씬 효과적이고 보기에도 좋다.

사진을 찍든, 디지털 파일을 활용하든, 형식과 품격을 지켜서 편집하도록 한다. 작품마다 그것을 보여 주는 방식에서 디자인 감각이 드러나야 함은 물론, 배경색, 레이블, 시각적 일관성 같은 요소들에 세세히 신경을 써야 한다.

작업을 제시할 때 반드시 기억할 중요한 규칙은 작업의 맥락을 같이 보여 주어야 한다는 점이다. 이건 무슨 뜻일까? 예를 들어 보자. 우리 스튜디오는 어느 광고 에이전시의 요청으로 옥외 광고판에 올릴 이미지 시리즈를 만들게 되었다. 우리는 이미지를 완성하여 광고 에이전시의 제작부에 넘겼으며, 그곳에서 로고를 첨가해 거대한 옥외 광고로 재가공했다. 이것을 실제로 광고판에 올리자 상당히 인상적이고 효과적인 장면이 연출되었다. 그런데 이미지만 따서 포트폴리오에 넣었더니 평면적이고 따분해 보였다. 나는 직원에게 부탁해 복잡한 도시 풍경을 배경으로 옥외 광고판을 실사로 몇 장 촬영하도록 한 후, 평면적인 디지털 이미지 대신 이 사진을 활용했다. 이처럼 이미지에 맥락을 부여함으로써 클라이언트가 작업을 좀 더 정확하게 이해할 수 있게 되었다. 클라이언트는 보통 디자인의 형식적인 세부 사항에는 관심이 별로 없고, 단지 디자인이 효과적인지 여부만 따진다. 물론 디자인 작업이 실제로 활용된 현장에서 사진을 촬영하기가 불가능할 때도 있겠지만, 항상 작업을 그 맥락까지 포함해서 제시하도록 최대한 노력하는 것이 좋다. 건축가들은 자신이 설계한 건물의 '현실성'을 좀 더 생생하게 강조하기 위해 건축 모형을 만든다. 그래픽 디자인에서도 가상의 현장성을 확보하기 위해 비슷한 전략을 사용하지 말라는 법은 없다. 이렇게 했을 때의 이득은 가히 엄청나다.

자주 받는 질문 중 하나는 포트폴리오에 작업 설명을 얼마나 넣는

것이 좋은가 하는 것이다. 나는 프로젝트 제목, 클라이언트 이름, 작업 날짜, 그리고 최대한 20~30개 단어를 넘지 않는 간단한 설명 정도면 충분하다고 생각한다. 이와 함께 포트폴리오를 직접 가져가지 않고 우편으로 발송해도 좋은가 하는 질문을 받기도 한다. 사실 애초부터 우편 접수를 요구하는 클라이언트도 있는데, 이 말인즉 디자이너가 직접 부연 설명을 하지 않아도 포트폴리오만으로 충분히 작업을 대변할 수 있어야 한다는 뜻이다. 나는 가급적이면 디자이너가 직접 포트폴리오를 들고 가서 제출하는 것이 좋다고 생각하지만, 그렇게 할 수 없는 경우도 있을 것이다.

개인 작업을 넣는 것도 나쁘지는 않다고 생각하지만, 이것뿐만 아니라 이 젊은 디자이너가 동네 치과 간판을 어떻게 디자인했는지도 보고 싶다. 지극히 평범한 소재를 어떻게 디자인했는가 하는 것이 디자이너의 능력을 판가름하는 가장 효과적인 지표 중 하나라고 본다.

작업 복사물 또는 복제물 대신 실제 작업 표본을 첨부할 필요가 있는가 하는 질문도 생각해 볼 필요가 있다. 책, 브로슈어, 제품 패키지 등 실물을 직접 눈으로 보고, 만져 보고, 냄새도 맡아 봐야 완전한 감상이 가능한 디자인도 있기 때문이다. 직접 포트폴리오 프레젠테이션을 할 때에는 실물을 보여 주는 것이 좋기는 하지만, 프레젠테이션에 방해가 되지 않는 선에서 조절해야 할 것이다. 예를 들어 사람들을 많이 모아 놓고 발표할 때는 굳이 실물을 가져가 봤자 번거롭기만 할 뿐 그냥 사진을 보여 주는 편이 낫다.

포트폴리오 제작에서 가장 흔히 범하는 실수는 무엇일까? 바로 작품을 너무 많이 넣는 것이다. 일반적으로 같은 유형의 작품은 한두 가지 정도만 넣는다. 개인 작업을 넣는 것도 나쁘지는 않다고 생각하지만,(p.301 '개인 작업' 참조) 이것뿐만 아니라 이 젊은 디자이너가 동네 치과 간판을 어떻게 디자인했는지도 보고 싶다. 지극히 평범한 소재를 어떻게 디자인했는가 하는 것이 디자이너의 능력을 판가름하는 가장 효과적인 지표 중 하나라고 본다.

사람들이 포트폴리오를 제시하면서 흔히 저지르는 실수는 작업을 제대로 보여 주지 않는 것이다.(p.321 '프레젠테이션 기술' 참조) 얼렁뚱땅 부주의하게 발표하거나 말을 너무 많이 하고, 작업을 발표하는 데 한도 끝도 없이 시간을 끄는 등의 실수를 한다. 특히 대학을 갓 졸업한

경우, 프레젠테이션은 무조건 15분 안에 끝내야 한다는 점을 명심하라. 그것보다 더 오래 걸린다면 뭔가 잘못됐거나, 발표자가 천재이거나 둘 중 하나다. 이와 같은 발표 태도와 관련해서 포트폴리오 프레젠테이션의 핵심으로 들어가 보자. 가장 중요한 것은 발표자의 인성과 성격이다. 나는 지난 20년간 셀 수 없이 많은 디자이너들을 면접하면서 수백 건의 포트폴리오를 보았다. 포트폴리오가 기억나는 경우는 많지 않지만, 사람은 기억한다.

포트폴리오에 대해 마지막으로 한 가지 덧붙이자면, 절대 포트폴리오를 완성했다고 만족하지 말고 늘 비판적인 시선으로 재검토하라는 것이다. 내가 공동으로 창립한 인트로라는 스튜디오에서는 포트폴리오를 관리하는 직원을 아예 따로 뽑았다. 종이에 인쇄한 포트폴리오는 물론이고 홍보 영상 몇 개, 디지털 프레젠테이션, 그리고 웹사이트까지 관리하는 직책이다. 디자이너에게 포트폴리오만큼 중요한 것은 없으며, 이는 곧 그만큼 지속적인 관리가 필요하다는 뜻이다. 지금 가진 포트폴리오에 만족하면, 자만심과 나태함이 드러나게 된다. 포트폴리오를 대할 때의 합당한 태도는 바로 지속적인 변화를 추구하고 항상 질문하는 자세를 유지하는 것이다.

디자이너에게 포트폴리오만큼 중요한 것은 없으며, 이는 곧 그만큼 지속적인 관리가 필요하다는 뜻이다. 지금 가진 포트폴리오에 만족하면, 자만심과 나태함이 드러나게 된다.

더 읽을거리
www.youthedesigner.com/2008/06/30/12-steps-to-a-super-graphic-design-portfolio/

1 대형 광고 에이전시에서 업무를 보려면 무한정 기다려야 될 때가 많은데, 나도 언젠가 이런 에이전시 대기실에 앉아 45분 동안 계속 기다린 적이 있다. 그런데 그 사이에 배달된 포트폴리오만 해도 20~30개가 넘었다. 결국 포트폴리오가 산더미처럼 쌓였지만, 문제는 다 똑같이 생겼다는 점이었다. 지극히 표준적인, 지퍼 달린 검정색 케이스 말이다. 만약 그중에 다른 모양이 하나라도 있었다면 어둠을 가르는 한 줄기 섬광처럼 눈에 번쩍 띄었을 것이다.

Posters 포스터

휴대폰 문자 메시지와 이메일 마케팅의 시대, 공공장소가 상업 광고로 잠식된 지금 이 시대에 과연 포스터가 설 자리는 있는가? 그렇다. 포스터도 자리가 있다. 다만 신기술을 도입해야 하고, 디자이너 스스로가 자발적으로 의뢰하고 제작해야 한다.

프랑스 쇼몽에서 열리는 쇼몽 국제 포스터 디자인 페스티벌[1]은 주목할 만한 연례 행사다. 매년 이 작은 마을은 단 며칠간 결심에 찬 디자인 애호가, 그리고 학생들로 이루어진 군단에 의해 '침략' 당한다. 여담이지만, 이들이 배낭에 도면통을 꽂고 다니는 모습은 마치 소총이라도 맨 듯하다. 이들은 술집과 카페를 점령하고, 수많은 전시장과 강연장, 이벤트 장소로 몰려든다. 그리고 그 중심에는 명성 높은 쇼몽 포스터 경연 대회가 있다.

그런데 이 페스티벌에 참석하고 나서야 알게 된 것이 있는데, 바로 포스터라는 그래픽 디자인 장르가 멸종 위기에 놓여 있다는 사실이었다. 쇼몽에 처음 도착했을 때는 오히려 그 반대인 줄 알았다. 페스티벌 전체, 아니 마을 전체가 포스터에 주목하고 있었기 때문이다. 하지만 조금 더 유심히 살펴보니 멋진 포스터 디자인 작품들 가운데 대다수가 예술 기관이나 문화 단체를 위해 제작된 것이었다. 출품작들 중에 상업 포스터나 공익 포스터는 거의 찾아볼 수 없었다. 포스터로 전달하기에 가장 적합한 내용이 바로 상품 광고, 공익 광고일 텐데 말이다. 예술의 영토를 벗어난 현실에서 포스터는 쇠퇴의 길을 걷고 있는 것처럼 보였다.

도대체 이유가 무엇일까? 밀턴 글레이저는 케빈 핀Kevin Finn과의 인터뷰에서 다음과 같이 말한다. "……이제 포스터를 주된 커뮤니케이션 수단으로 인정하기가 상당히 어려워졌습니다. 적어도 산업화가 이루어진 국가에서는 그렇죠."[2] 가장 큰 원인은 비용 문제다. 여기서 말하는 비용은 제작이나 인쇄에 들어가는 값이 아니라 게재비를 의미한다. 지금의 도시 환경은 옥외 광고 시설의 소유주들이 독점하고 있기 때문에 대기업 브랜드가 아닌 이상 도저히 비싸서 포스터를 붙일 수가 없다. 그리고 대기업 브랜드는 다들 옥외 광고판을 쓴다. 대형 옥외 광고 중에도 유머와 스타일이 엿보이는 사례가 있기는 하지만, 대부분은 그렇지 않다. 그저 소비자가 차를 몰고 마트에 장을 보러 가다가 얼핏 보더라도 즉각 흡수할 수 있는 노골적이고 단순한 메시지만 전달할 뿐이다. 하지만 포스터는 다르다. 일단 규모 자체가 사람이 신체적·감각적으로 수용할 수 있는 크기다. 멀리서 봐도 메시지가 눈에 들어오는 효과적인 포스터도 물론 있지만, 대체로는 가까이서 봤을 때 온전히 이해할 수 있다.

그래픽 디자이너 마크 블러마이어Mark Blamire는 블란카Blanka[3]라는 포스터 디자인 아카이브 웹사이트를 운영 중이다. 포스터에 대해 해박한 지식을 가진 블러마이어는 상업 그래픽 디자인에서 포스터의 역할을 연구하고 있다. "포스터는 어느 정도 쇠퇴할 기미가 보인다."는

> 지금의 도시 환경은 옥외 광고 시설의 소유주들이 독점하고 있기 때문에 대기업 브랜드가 아닌 이상 도저히 비싸서 포스터를 붙일 수가 없다. 그리고 대기업 브랜드는 다들 옥외 광고판을 쓴다.

것이 그의 생각이다. 그는 이렇게 설명한다. "포스터는 상품 홍보에 동원되는 새로운 방식과 경쟁했을 때 결코 우위에 있지 않기 때문에 요즘 디자이너들의 작업 목록에서 많이 빠져 버린 것이 사실입니다. 저는 음악 산업 쪽에서 그래픽 디자인 일을 주로 했는데, 음반이나 밴드, 공연 등을 홍보하는 게릴라성 길거리 포스터와 전단지를 제작하는 일이 가장 재미있었어요. 하지만 요즘은 길거리 포스터에 대한 규제가 심해진 데다 음반사들도 포스터보다는 다른 홍보 수단에 예산을 편성하기 때문에 포스터가 확실히 많이 사라졌죠."

상업 포스터 작업에서 디자이너가 할 일이 줄어든 것은 사실이다. 하지만 자발적으로 만드는 독립 포스터는 아직도 활발하게 제작되고 있으며, 블란카 같은 웹사이트 덕분에 빈티지 그래픽 디자인 포스터를 수집하는 사람들도 늘어나고 있다. 또한 지역적으로나마 포스터가 활발하게 이용되는 사례도 있다. 예를 들어 연중 활기찬 시애틀의 음악 현장이 바로 그런 경우다. 시애틀에 있는 디자인 스튜디오 모던 도그 Modern Dog가 2008년에 출간한 책을 보면 포스터는 아직도 건재하다.[4]

모던 도그를 창립한 로빈 레이Robynne Raye는 오늘날 포스터의 역할을 정확하게 파악하고 있다. "우리가 제작하는 포스터 가운데 스무 점 중 한 점 정도만 빼고는 모조리 예술 계통의 작업입니다. 하지만 노드스트롬 백화점, 오클리, K2 스노보드, 컴퓨터 소프트웨어 회사 포스터 같은 것들도 만들긴 해요. 그런 상업 포스터는 대부분 사내용이거나, 제품 매장에서 장식용으로 활용됩니다." 레이는 버락 오바마가 대통령 선거 운동에 포스터를 활용하면서 포스터에 새바람을 불러일으켰다고 본다.◆

"일단 포스터를 필요로 하는 대기업 또는 기득권층 클라이언트를 개척하는 것이 가장 어려운 일이었어요."라고 그는 말한다. "운 좋게 클라이언트를 만나더라도 그쪽 아트 디렉터가 상당히 엄격하고 고압적인 경우가 많아요. 이들은 디자이너를 거의 신뢰하지 못합니다.

맞은편
제목: 제2회 암스테르담 영화의 밤 포스터
연도: 2004
클라이언트: 암스테르담 영화의 밤
디자이너: 익스페리멘털 제트셋
두 번째로 개최되는 암스테르담 영화제를 홍보하는 A2 규격의 포스터. 여기서 아라비아 숫자 '2'를 구성하는 검정색 줄무늬는 영화 필름을 표현한 것이다.

◆ 2008년 미국 대선에 오바마가 출마하자 셰퍼드 페어리Shepard Fairey라는 젊은 독립 디자이너가 스텐실 혹은 실크스크린 형식으로 오바마의 캐리커처를 찍어 「희망」, 「변화」, 「진보」라는 세 가지 버전으로 포스터를 디자인해서 히트를 쳤다. 이 포스터는 오바마 선거 캠프에서 실제로 선거에 활용하면서 화제가 되었다.

Tweede Amsterdamse
Filmnacht

Zaterdag
18 December 2004

2E
A'DAMSE
FILM
NACHT

De Balie
Filmhuis Cavia
Filmmuseum Cinerama
Filmmuseum Vondelpark
Bioscoop het Ketelhuis
KIT Tropentheater
Kriterion
Melkweg Cinema
Rialto
De Uitkijk

www.filmnacht.nl

따라서 음악이나 예술계가 아닌 이상, 괜찮은 포스터를 찾아보기 힘들게 된 거죠."

그렇다면 훌륭한 포스터의 조건은 무엇일까? 블러마이어가 정의하길, 좋은 포스터는 단도직입적으로 말해 "간결하고 힘이 있어야 한다." 디자인 그룹 옥타보8vo의 창립자이자, 오늘날 가장 뛰어난 포스터 디자이너라 해도 과언이 아닌 해미시 뮤어Hamish Muir는 포스터를 일컬어 "디자인이 회화에 가장 가까워지는 순간"[5]이라고 표현한다.

포스터 디자인은 간결함의 예술이다. 훌륭한 포스터는 덜어 내는 과정을 통해 만들어지며, 결코 무언가를 더한다고 해서 완성도가 높아지지 않는다. 블러마이어는 간결함이 돋보였던 포스터 디자인 사례를 언급했다. "예전에 전시 기획을 하면서 이미지 나우Image Now[6]라는 아일랜드계 디자인 회사에 포스터를 요청한 적이 있습니다. 그들은 '정글의 혈투rumble in the jungle'라고 알려져 있는 유명한 권투 시합에서 조지 포먼과 무하마드 알리가 서로에게 날린 펀치들을 그래픽 도안으로 표현해 냈죠. 이 기발한 그림은 말 그대로 보는 사람을 '한 방 먹이는' 아름다운 포스터였어요. 그런데 이들이 가져왔던 초안을 보면 '정글의 혈투'의 유래, 당시 킨샤사에서 벌어졌던 정치적 배후 조작 등 뒷이야기가 잔뜩 설명되어 있었습니다. 이러한 설명적인 문구 때문에 포스터라기보다는 잡지 기사를 펼쳐 놓은 것처럼 보였죠. 이런 정보들은 죄다 군더더기에 불과했다고 봐요. 결국 이미지 나우는 초안을 수정하면서 결투 그림 옆에 최소한의 문구만 집어넣고 나머지 글을 모조리 뺐습니다. 그러자 이 그림이 포스터로 재탄생하게 되었던 거죠. 이 포스터에는 보는 사람이 충분히 이해하고 교감할 수 있을 정도로 최소한의 정보만 담았기 때문에 아주 강력하고 효과적인 작업이 될 수 있었던 겁니다. 포스터는 설명을 필요로 하지 않아요. 오히려 포스터가 설명을 하는 쪽이 되어야 하죠. 다시 말해 포스터는 장황하지 않게, 그러면서도 정확하게 메시지를 전달해야 합니다."

블러마이어는 새로운 형식의 포스터들이 나오고 있음을 예견한다. "이미 인터랙티브한 포스터들이 나오고 있습니다. 포스터를 터치하면 음악이 흘러나온다거나, 보충 설명이 나온다거나, 아니면 포스터 그림

> 포스터 디자인은 간결함의 예술이다. 훌륭한 포스터는 덜어 내는 과정을 통해 만들어지며, 결코 무언가를 더한다고 해서 완성도가 높아지지 않는다.

1 http://www.cig-chaumont.com

2 "Dissent Protects Democracy: a conversation between Milton Glaser and K. F," Open Manifesto 4: Propaganda, 2007. www.openmanifesto.net

3 블란카 웹사이트는 오리지널, 빈티지, 또는 한정판 포스터와 인쇄물을 주로 취급한다. 웹사이트에는 이런 소개가 있다. "이곳은 컬렉터와 유명 아티스트들이 수집한 미술 작품, 디자인, 사진, 영화, 음악 포스터들을 모아 놓은 웹사이트이며, 자료는 계속해서 쌓여 갑니다. 이렇게 수집한 인쇄물을 판매도 하고, 참고용으로만 제공하는 경우도 있습니다. 이것은 영속적인 시각 아카이브입니다. 새로운 작업, 역사적 가치가 있는 작업, 희귀한 작업들이 꾸준히 추가됩니다." www.blanka.co.uk

4 Michael Strassburger and Robynne Raye, Modern Dog: 20 Years of Poster Art, Chronicle Books, 2008.

5 Mark Holt and Hamish Muir, 8vo: On the outside, Lars Müller Publishers, 2005.

6 www.imagenow.ie

위로 메시지가 뜨는 식이죠. 이처럼 기술이 진화할수록 보는 사람들도 더 흥미로워 할 겁니다." 그는 포스터의 미래에 대해 전혀 비관할 필요가 없다고 본다. "디자이너들은 아직도 포스터 디자인을 사랑합니다. 디자인 레퍼토리 가운데 가장 매력적인 형식 중 하나가 바로 포스터죠. 인쇄물 형식의 포스터를 의뢰하는 클라이언트가 많이 감소하기는 했지만, 그렇다고 해서 완전히 사라질 거라고 보지는 않아요. 요즘 들어 디자이너들이 자기가 정말 만들고 싶어서, 그러니까 자발적으로 만드는 포스터들이 늘어나고 있기 때문이 아닐까 합니다."

더 읽을거리
Cees W. de Jong, Stefanie Burger and Jorre Both, *New Poster Art*, Thames & Hudson, 2008.

Presentation skills
프레젠테이션 기술

디자인 아이디어가 퇴짜를 맞았다면 보통 아이디어 자체에 문제가 있다기보다는 프레젠테이션을 못했기 때문일 수도 있다. 디자이너에게는 작업을 제대로 발표할 줄 아는 것만큼 중요한 기술도 없다. 프레젠테이션이 이렇게 중요한데 왜 다들 그 정도밖에 못하는지 알다가도 모를 일이다.

디자인은 그 자체로 설명이 따로 필요 없어야 한다. 그래서 디자이너가 프레젠테이션 기술을 중요하게 여기지 않는 것도 이해할 만하다. 좋은 작업이라면 디자이너가 굳이 변호하지 않아도 그 고유의 가치만으로 성공해야 하는 것 아닌가? 물론 맞는 말이다. 다만 내 경험상, 어떤 클라이언트든지 작업 요소 하나하나에 대해 꼭 설명을 요구하곤 했다.

디자이너들은 작업 프레젠테이션이 마치 고공 줄타기라도 하듯 특별한 사람만 잘할 수 있는 묘기라고 생각하는 경향이 있다. 특히 내향적인 그래픽 디자이너일수록 낯설고 적성에 안 맞는 기술이라고 생각하는 듯하다. 물론 프레젠테이션에 다소간 극적인 요소나 퍼포먼스를 가미했을 때 좋은 효과가 나오기도 한다. 하지만 그런 게 꼭 필요하다고 볼 수는 없다. 프레젠테이션은 순전히 논리와 상식의 문제이며, 디자이너라면 갖추어야 할 가장 기본적인 자질이다.

클라이언트에게 작업을 발표할 때 반드시 기억할 점이 있다. 클라이언트는 곧 자기 눈앞에 펼쳐질 작업에 대해 잔뜩 긴장하고 있다는 사실이다. 클라이언트의 입장에서 디자인을 의뢰한다는 것은 물건을 보지 않고 사는 것과 마찬가지다. 소파를 사려고 가구점에 갔다고 생각해 보자. 그런데 매장 직원이 친절한 미소를 지으며 "소파를 팔 수는 있는데 보여 드리지는 못해요."라고 말한다면? 물론 두말할 것 없이 가게를 나올 것이다. 볼 수도 없는 물건에 돈을 쓰는 사람이

어디 있겠는가? 그런데 우리가 클라이언트에게 요구하는 상황이 바로 이런 것이라는 점을 명심할 필요가 있다. 클라이언트가 할 수 있는 일은 우리에게 작업을 의뢰하고, 요청서를 건네주고, 특별히 덧붙일 말이 있으면 부연 설명을 하는 정도다. 그 다음에는 우리가 제안서를 완성해서 들이밀기 전까지 어떤 결과물을 얻게 될지 상상조차 할 수 없다. 그러다 보니 프레젠테이션 회의는 다들 신경이 곤두선 상태에서 시작되기 십상이다. 클라이언트도 불안하고 디자이너들도 불안하다. 그래서 자칫하면 분위기가 고조되고 만다.

여기서 프레젠테이션 규칙 제1번은 바로 클라이언트에게 확신을 주라는 것이다. 우리는 클라이언트가 불안을 느끼지 않도록 온갖 기술을 총동원해야 하며, 이때 가장 효과적인 방법은 발표 단계를 가급적 잘게 쪼개어 한 발씩 클라이언트를 인도해 가는 것이다.

예를 들어 이번에 창업하는 회사가 로고 디자인을 의뢰해 왔다고 하자. 그리고 회사 측으로부터 작업 아이디어를 임원진에게 프레젠테이션해 달라는 요청을 받는다. 좁은 회의실에 서 있는 당신에게 주어진 시간은 한 시간이다.[1] 이때 몇 가지 단순한 규칙만 기억하면 자신 있게 발표할 수 있다.

무슨 말을 하려고 그 자리에 섰는지 정확히 밝힌다.

뻔한 내용일 수도 있겠지만, 디자이너가 프레젠테이션을 하려고 처음 보는 청중 앞에 섰을 때, 이들 대부분은 발표 내용을 잘 모르고 있을 수도 있다. 따라서 간단 명료하게 프레젠테이션의 목적을 환기시키면, 방향성이 뚜렷해지고 차분한 분위기를 조성할 수 있다.

작업 의뢰서를 요약해서 설명한다.

이것 역시 뻔한 내용일지 모르겠다. 클라이언트라면, 당연히 자기가 작성한 작업 의뢰서를 안팎으로 꿰뚫고 있지 않을까? 물론 그럴 것이다. 그러면서도 한편으로는 디자이너가 작업 의뢰서를 제대로 파악하지 못했을까 봐 노심초사하는 경우도 많다. 따라서 디자이너가 직접 주요 쟁점들을 정확하게 요약해 주면 클라이언트도 확신을 가지게 된다. 프레젠테이션에서 작업 의뢰서에 대한 요점 정리를 하면, 우리가 업무를 정확히 파악하고 있음을 증명할 수 있을 뿐 아니라,

클라이언트와 공동의 목표 의식을 강화할 수 있다.

사전 조사 과정에서 발견한 핵심 자료들을 제시한다.

작업 의뢰서에 충실하면서도 그것을 넘어서는 창의적인 관점을 도출했는가? 그 과정에서 참고 자료를 수집하고 활용했는가? 경쟁 업체가 하는 일에 대해 조사했는가? 만일 그렇다면 이 순간이 바로 결정적인 자료들을 풀어놓을 때다. 대신 빠른 시간 안에 간결하게 제시하라. 왜냐하면 이때쯤 되면 클라이언트도 작업을 보고 싶다는 호기심에 좀이 쑤시기 시작할 것이기 때문이다.

작업은 단계별로 제시한다.

프레젠테이션을 작은 단계로 쪼개서 진행하도록 한다. 새 로고부터 공개해 놓고 발표를 시작하는 것은 좋지 않은 방법이다. 그 대신 로고를 구성하는 몇 가지 기본 요소부터 설명한다. 이를테면 컬러 팔레트를 보면서 색을 선정한 관점을 설명한 후, 글자나 글자꼴로 넘어가는 식으로 말이다. 그러면서 단계별로 생각을 어떻게 발전시켰는지 상세히 설명할 것을 권한다. "원래는 붉은색 계열을 고려했는데 작업해 보니 너무 '○○○'이 연상되어 푸른색을 선택하게 되었고……" 하는 식의 설명이 좋다. 또는 디자인의 방향성을 알 수 있도록 연관된 글자꼴의 역사와 배경 같은 내용을 조금 첨가하는 것도 좋다. 이렇게 구성 요소를 충분히 소개한 다음에 비로소 완성된 로고로 넘어가는 것이다.

결과물을 제시하기 전에, 무엇을 보여 줄 것인지 미리 밝힌다.

완성된 로고를 발표할 순서가 되었다면 우선 다음과 같이 확실히 짚어 준다. "이제 완성된 로고를 보여 드리도록 하겠습니다." 이렇게 말하고 나서야 비로소 로고를 제시해도 된다. 바로 이것이 프레젠테이션에서 가장 중요한 기술이라고 할 수 있다. 어떤 것을 보여 주기 전에 우선 예고부터 하는 것이다. 클라이언트 앞에 결과물을 내미는 순간, 상대방은 무엇을 보게 될지 전혀 예측하지 못하는 상황에서 갑자기 중요한 정보를 받아들여야 한다. 따라서 이때 작업의 숨은 매력이나 뛰어난 점을 아무리 설명해 봤자 귀에 들어가지 않는다. 결과물을 첫 대면하는 클라이언트는 딱 한 가지만 생각할 수 있다.

안녕하시오,
내가 클라이언트요.

안녕하세요,
저는 디자이너입니다.
일단… 만나서 반갑습니다.

"지금 내가 보고 있는 게 뭐지?" 따라서 그 '뭐'를 한발 앞서 정확하게 짚어 주는 작은 배려만으로도 긍정적인 반응을 얻을 가능성이 높아진다.

결과물을 발표하고 나면 바로 입을 닫는다.

결코 쉽지 않은 일이다. 디자인의 장점에 대해 계속해서 설명하고 싶어지기 때문이다. 하지만 클라이언트에게 결과물을 관찰하고, 흡수하고, 이해할 시간을 줘야 한다. 디자이너는 며칠, 아니 몇 주, 때로는 몇 달 동안 그 작업을 끼고 있었기 때문에 익숙하겠지만, 클라이언트에게는 완전히 처음 보는 내용일 것이다. 클라이언트가 작업에 적응하는 동안에는 아무리 떠들어 봤자 귀에 안 들어간다. 따라서 입을 다물고 클라이언트가 질문할 때까지 기다려야 한다. 만일 아무런 질문이 없다면 둘 중 한 가지 경우다. 작업이 완벽하거나, 아니면 아예 말도 안 되는 엉뚱한 작업이라 클라이언트가 할 말을 잃었거나.

여기까지가 효과적인 프레젠테이션을 위한 여섯 가지 팁이다. 물론 발표가 뜻대로 진행되지 않을 수도 있다. 예를 들어 어떤 클라이언트는 인내심이 없고 완고해서 아이디어부터 바로 보여 달라고 보채기도 한다. 장황한 서론이나 허튼소리는 집어치우라는 것이다. 하지만 이럴 때에도 휘둘리지 말고 자신의 발표 방식을 온건히 고집해야 한다. 클라이언트의 기에 눌려 시키는 대로 하다 보면 프레젠테이션을 망치게 될 가능성이 높다. 프레젠테이션이란 '눈을 가린 사람들을 이끌고 가는 일'이라고 생각하라. 앞이 보이는 사람은 나뿐이다. 그래서 딴 길로 새서 나의 임무를 저버리지 않도록 안간힘을 써야 한다.

효과적인 프레젠테이션에 도움이 될 만한 다른 팁은 없을까? 나는 개인적으로 데이터 프로젝터를 굉장히 좋아한다.(p.311 '포트폴리오' 참조) 프로젝터 정도는 한 대쯤 마련할 만한 가치가 있다고 생각한다. 청중의 인원이 많을수록 어느 위치에 서서 어떤 방식으로 작업을 제시할지 판단하기가 쉽지 않다. 프로젝터를 사용해서 벽이나 스크린에 이미지를 쏘면 모든 사람이 저절로 같은 지점을 바라보게 된다. 나는 프로젝터를 활용해서 일차적으로 발표를 마친 후, 자세히 검토할 수 있도록 인쇄물을 나누어 주는 편이다.

또한 듣는 사람과 항상 눈을 마주치도록 하라. 이것은 특히 한

위
폴 데이비스의 드로잉, 2009

사람이 아니라 집단 앞에서 발표할 때 곱절로 신경 써야 할 지점이다. 보통 발표하다 보면 의사 결정권을 가진 '보스'를 보면서 말을 하기 십상인데, 절대 그렇게 하면 안 된다. 그 자리에 참석한 한 사람, 한 사람을 모두 끌어들여야 하며, 구석 자리에 앉은 수줍음 타는 인턴까지도 빼먹지 말아야 한다.[2] 나중에 회사 측에서 인턴의 소감까지 따로 조사할 가능성이 있기 때문이다. 발표 내내 인턴들에게 눈길 한 번 주지 않았다면, 그들에게서 좋은 평가를 기대할 순 없을 것이다.

클라이언트는 우리에게 작업을 의뢰하지만, 막상 우리가 작업을 보여 주기 전까지는 어떤 결과물을 얻게 될지 상상조차 할 수 없다. 그러다 보니 프레젠테이션 회의는 다들 신경이 곤두선 상태에서 시작되기 십상이다. 클라이언트도 불안하고 디자이너들도 불안하다. 그래서 자칫하면 분위기가 고조되고 만다.

발표 잘하는 사람을 관찰해 보면 듣는 사람을 편하게 해주고 자기 말에 귀 기울이게끔 유도한다. 듣는 이를 위협하지 않으면서, 모든 청중을 짧지만 보람 있는 여정으로 이끄는 것이다. 앞서 언급한 여섯 단계를 정확히 밟지 않더라도, 참여자 모두가 함께하고 있다는 따뜻한 공감대만 형성되면 성공이다.

마지막으로 덧붙이자면, 만약 프레젠테이션에서 실패한다면 그 이유를 반드시 알아내야 한다. 이유를 묻는 것은 결코 쉬운 일이 아니다. 하지만 억지로라도 말문을 열고 무엇이 잘못됐는지 확인하는 것이 좋다. 막상 이유를 알고 나면 지나치게 평범해서 실망스러울 수도 있다. 이를테면 "아, 다른 회사에서 좀 더 빨리 작업할 수 있다고 해서……." 라는 이유처럼 말이다. 때로는 정당하지 못한 이유에서 탈락하는 경우도 있다. "죄송합니다. 아이디어가 정말 좋긴 했는데, 그냥 지난 4년 동안 같이 작업하던 디자이너랑 하기로 했어요." 가끔은 상처가 되는 답변을 들을 수도 있다. "프로젝트를 제대로 이해 못 하신 것 같습니다." 그 이유가 무엇이든 간에, 우리는 알아야만 한다.

더 읽을거리
Essays on Design: AGI's Designers of Influence, Booth-Clibborn, 2000.

1 이런 사항은 전화로 미리 확인해 놓아야 한다. 프레젠테이션 장소가 어디인지, 누가 참석하는지, 시간은 얼마나 주는지 꼭 알아보도록 한다. 나는 붐비는 카페에서 프레젠테이션을 한 경우도 있었고, 심지어 어떤 사람은 자기가 정말 바쁘니까 다음 회의 장소까지 같이 걸어가면서 발표해 달라고 요구한 적도 있었다. 이런 상황에서는 말로만 설명할 수밖에 없었고, 내 아이디어는 모조리 거절당하고 말았다. 생각해 보면 따로 시간을 내지 않고 제멋대로 발표시킨 그 사람을 내 쪽에서 먼저 거절했어야 했다.

2 전에 14명의 패널 앞에서 프레젠테이션을 하고 프로젝트를 따낸 적이 있다. 시간이 흘러 작업이 어느 정도 진전됐을 때, 프로젝트 대표에게 우리를 선정한 이유를 물어보았다. 그의 답변은 이랬다. "사실 프레젠테이션을 여러 개 봤는데 대체로 다 마음에 들긴 했거든요. 그런데 패널에 있었던 인턴 사원 2명에게 물어보니 당신 아이디어가 가장 좋았다고 하더군요. 그래서 우리도 그쪽으로 기울었던 거죠."

Problem solving 문제 해결

그래픽 디자이너를 문제 해결사라고 부르기도 하며, 이 수식에 만족하는 디자이너들도 많다. 아마도 문제 해결사라는 타이틀이 디자이너의 탐구심과 분석적 사고를 반영하기 때문일 것이다. 그런데 이것이 진정 디자이너의 본질을 대변한다고 할 수 있을까?

로고를 새로 디자인하는 작업을 문제 해결이라고 볼 수 있을까? 만일 해당 회사가 정체성 '문제'를 겪고 있다면 그럴 수도 있겠다. 즉 그 회사가 무슨 사업을 하는 곳인지 아무도 모르고, 일단 무슨 일을 할지부터 정해야 하는 경우처럼 말이다. 그렇다면 과연 이것이 디자이너가 해결할 문제일까? 이런 기회가 왔을 때 잡아야 마땅한가? 아이팟을 예로 들어 보자. 이 디자인은 딱히 어떤 문제에 대한 해결책으로 개발된 것이 아니라 제품의 속성을 반영한 자연스러운 결과물이 아니었을까?

또 다른 예를 살펴보자. 클라이언트가 디자이너에게 웹사이트 개조를 부탁한다. 이용하기가 어려워서 방문자를 끌어들이지 못하는 웹사이트이다. 디자이너는 이 웹사이트의 내용, 디스플레이, 사용성 등의 측면을 총체적으로 검토하여 문제점을 찾아낸 후, 효율성을 높일 수 있는 방안을 몇 가지 추천한다. 이런 과정을 과연 문제 해결이라고 할 수 있을까?

나는 새로운 로고를 디자인하는 일과 기존 웹사이트를 수정하는 일, 이 두 가지 작업에 근본적인 차이가 있다고 생각한다. 우선 로고 디자인 작업에서는 디자이너가 백지 상태에서 일을 시작해야 한다. 그리고 웹사이트 수정은 백지가 아니라 몇 가지 요소가 이미 갖춰진 상태에서 그 요소들을 재배치하는 작업이다. 모든 디자인은

> 작업 의뢰서를 받을 때마다 이것이 논리적·합리적 해결이 필요한 '문제'라는 관점으로만 접근한다면, 급진적이고 독특한 아이디어의 원동력인 창의적인 잠재력은 끼어들 틈이 없지 않겠는가?

근본적으로 둘 중 한 가지다. 백지 상태에서 작업하거나, 기존 요소들을 활용해서 작업하거나. 다시 말해 무에서 유를 만들어 내는 디자인 또는 문제 해결형의 디자인이다. 두 경우 모두 직관과 합리성이 고루 요구되는 작업이지만, 문제 해결은 대체로 합리성을 바탕으로 이루어지며, 창의성은 직관을 통해 발휘된다고 볼 수 있다.

이 두 가지 작업은 명확히 구분지어 생각할 필요가 있다. 그래야만 디자이너의 작업 방식을 근본적으로 이해할 수 있기 때문이다. 모든 디자인은 문제 해결이라고 단순화해 버리면 창의적 사고의 근간이 되는 비합리적 직관의 중요성을 간과하게 된다.

내 주변의 많은 그래픽 디자이너들은 '문제 해결사'라는 타이틀을 싫어하지 않는다. 자타공인 '백지'형 디자이너라고 알려진 사람들도

마찬가지다. 문제 해결사라는 말은 곧 똑똑하다는 뜻으로 인식되는 것 같다. 그뿐 아니라 까다로운 작업 의뢰서를 시각적 공식으로 풀어내는 과정을 문제 해결이라고 표현하면 작업에 접근하기가 수월해진다.

문제 해결은 곧 과학이다. 문제 해결을 다루는 책도 많고, 문제 해결의 다양한 측면을 다루는 강좌도 쉽게 접할 수 있다. 예를 들어 헝가리 출신 수학자 게오르그 폴리아George Pólya가 1945년에 출간한 『어떻게 해결하는가How to Solve It』는 베스트셀러로 등극하기까지 했다. 이 책에서 폴리아는 이렇게 썼다. "풀리지 않는 문제 속에는 당신이 감당할 수 있는 좀 더 쉬운 문제가 반드시 내재되어 있다. 일단 그것부터 찾아야 한다." 그는 문제 해결의 네 단계를 다음과 같이 제시한다.

1. 우선 문제를 이해해야 한다.
2. 이해했으면 계획을 세운다.
3. 그 계획을 실행에 옮긴다.
4. 실행한 일을 돌이켜본다. 더 잘하려면 어떻게 해야 할까?

이것은 상당히 정확한 절차이며, 그래픽 디자인 작업에 착수하는 디자이너라면 누구나 쉽게 공감할 만한 내용일 것이다. 작업 의뢰서를 받을 때마다 이것이 논리적·합리적 해결이 필요한 '문제'라는 관점으로만 접근한다면, 급진적이고 독특한 아이디어의 원동력인 창의적인 잠재력은 끼어들 틈이 없지 않겠는가? 디자인을 무조건 문제 해결이라고 생각하기 시작하면 수학이나 퍼즐 맞추기와 다를 바 없게 된다. 수학이나 퍼즐을 잘하려면 복잡한 사고 단계들을 단호하고 유연하게 넘나들 수 있는 논리적인 두뇌가 필요하다. 그런 반면 천재성이 번득이는 창의적인 아이디어를 얻으려면 영감에 사로잡힌 눈먼 순간에 빠져들어야 하고, 직관적인 두뇌가 필요하다. 술에 취한 사람이 핀볼 게임을 할 때처럼 구슬을 정확히 겨냥하지 않고 아무렇게나 쳐서 어디로 튈지 모르는

> 내 주변의 많은 그래픽 디자이너들은 '문제 해결사'라는 타이틀을 싫어하지 않는다. 문제 해결사라는 말은 곧 똑똑하다는 뜻으로 인식되는 것 같다. 그뿐 아니라 까다로운 작업 의뢰서를 시각적 공식으로 풀어내는 과정을 문제 해결이라고 표현하면 작업에 접근하기가 수월해진다.

상황이 더 유익할 수도 있다는 말이다. 그리고 때에 따라서는 상상조차 할 수 없는 생각, 금기시되는 생각, 미심쩍거나 미친 것 같은 생각도 필요하다. 정신이 반쯤 나간 상태에서 불가능한 시나리오를 생각하고, '왜'라는 질문보다는 '만약에'라고 가정하는 행위를 통해, 신선하고 급진적인 아이디어가 떠오르는 것이다. 이는 단계별로 차근차근 진행되는 합리적 사고를 통해서는 도달할 수 없는 지점이다.

실용주의자나 사업가들은 직관이나 영감 같은 말을 좀처럼 신뢰하지 않는다. 하지만 직관이나 영감, 예측 불가능한 창의적인 생각들도 무작정 하늘에서 떨어지는 것이 아니다. 직관적인 생각 역시 지식·경험·관찰 등이 축적된 끝없는 내면의 원천에서 비롯되는 것이다. 그리고 이러한 직관을 건져 올리기 위해서는 몸을 사리지 않고 내면 깊숙이 풍덩 뛰어들어야 한다. 이는 논리성과는 거리가 먼 행동이다. 이쯤에서 창의적 사고에 대한 마일스 데이비스Miles Davis의 접근을 소개하고자 한다. 그는 이렇게 말했다. "나는 언제나 창조를 생각합니다. 매일 아침 눈을 뜨면 새로운 미래가 시작되죠. …… 그리고 매일 내 인생을 통해 할 수 있는 가장 창의적인 일들을 발견합니다."[1] 마일스 데이비스는 쉬지 않고 자신의 음악에 급진적이고 새로운 변화를 추구함으로써 몇 번이고 음악가로서의 명성을 위기에 빠뜨렸던 대범하고 창의적인 천재다. 이런 사람의 조언치고는 상당히 멀쩡하지 않은가? 만일 해결할 문제가 생길 때만 창의적 두뇌를 켰다 껐다 한다면 지루하고 뻔한 디자인만 나올 것이 분명하다. 창의적 두뇌, 직관적 두뇌는 늘 켜 두어야 한다.

더 읽을거리
www.copyblogger.com/mental-blocks-creative-thinking

1 Miles Davis, *Miles: The Autobiography*, Simon & Schuster, 1990. (한국어판: 마일스 데이비스 지음, 성기완 옮김, 『마일스 데이비스』, 집사재, 2013.)

Professional bodies 전문 단체

그래픽 디자인계에도 다양한 이익 단체들이 있다. 그러나 이러한 단체들의 정확한 가치가 무엇인지 합의를 보기는 쉽지 않다. 디자인 이익 단체는 이미 성공한 디자이너들의 엘리트 집단인가? 아니면 교육적·전문적 가치를 지닌 실용적인 집단인가? 그리고 회원이 되면 무슨 혜택을 받을 수 있는가?

디자인계는 다른 직업군에 비해 이익 단체의 형태로 단합하려는 경향이 그다지 강한 편은 아닌 듯하다. 그러나 프랑스, 이탈리아, 독일, 오스트레일리아, 캐나다를 비롯해 산업화가 이루어진 다수의 국가에는 국립 디자인 협회가 있다. 협회마다 전문가 상담과 토론의 장을 제공하는 것은 물론, 무엇보다도 공식 디자인상을 수여한다. 좀 더 특화된 소규모 단체들도 있다. 이를테면 타이포그래퍼, 일러스트레이션 등의 분야에서 나름의 모임을 조직하기도 한다. 이코그라다Icograda(국제 그래픽 디자인 협회)[1]처럼 개별 국가의 국립 협회가 하는 일을 국제적으로 확장 및 통합하려는 단체도 있다.

우선 국립 디자인 협회를 살펴보면, 디자인 창작 실무자의 위상을 개선하고 보호하는 비영리 전문가 집단의 형태를 하고 있다. 대표적인 예로는 1962년 영국에서 설립된 D&AD(디자인 앤드 아트 디렉션), 그리고 1914년 미국에서 설립된 AIGA(미국 그래픽 아트 협회)를 들 수 있다.

D&AD의 특이 사항은 디자인과 광고라는 두 분야를 함께 담당한다는 점이다. 웹사이트에는 다음과 같은 문구가 있다. "우리는 전 세계 크리에이티브, 디자인, 광고 단체들을 대표하는 교육 자선단체. 1962년에 설립된 이래 D&AD는 디자인 산업의 표준을 정의하고, 차세대 디자이너를 양성했으며, 최근에는 비즈니스의 성공 요인인 창조와 혁신을 증진하는 데 이바지하고 있다." 이 단체는 '전문성excellence', '교육education', '기업enterprise'을 대변한다고 주장한다. 다만 영어 알파벳 'E'로 시작하는 또 하나의 키워드, 즉 '윤리ethics'에 대해서는 전혀 언급하고 있지 않다.

한편 AIGA는 윤리 문제를 좀 더 직접적으로 내세운다. "디자인 전문가 협회인 AIGA는 디자인계에 종사하는 전문가들이 생각과 정보를 교환하고, 비판적 분석과 연구에 참여하며, 교육과 윤리를 실천하는 과정에서 최우선적으로 의지할 수 있는 단체다. AIGA는 미국의 경제·사회·정치·문화·창조 분야에서 디자이너의 역할에 대한 기준점이 되어 준다. AIGA는 디자인 전문가를 위한 가장 오래되고, 가장 규모가 큰 회원제 단체이다." 이 단체는 디자이너에게 '정보information', '커뮤니케이션communication', '영감inspiration', '검증validation', '대표성representation'이라는 '전문가를 위한 5대 기능'을 지원한다고 주장한다. AIGA는 웹사이트를 통해 윤리 지침을 제시하고 있지만,

대부분의 디자인 단체들이 그렇듯이 강제력 있는 윤리 강령을 가지고 있는 것은 아니다. 즉 좋은 소리는 많이 하는데, 규정집은 마련해 놓지 않았다.

디자인 분야 이외의 전문 단체들을 보면, 주된 역할 중에 전문성 인증 제도가 포함되어 있다. 인증이란 무엇인가? 바로 해당 분야에서 전문성을 보증하는 자격증 제도를 말한다. 즉 자격증이 있으면 전문가라는 뜻이다. 미용 기술자, 부동산 중개업자, 의료계 종사자 모두 협회에서 인정하는 자격증을 갖고 있다. 그러나 디자이너에게는 그런 것이 없다. 디자인 인증 절차에 반대하는 사람들은 창의성은 측정 불가능하다고 주장한다. 어쨌든 결과적으로 디자인은 전문가 자격증조차 없는 엄청난 규모의 글로벌 산업이 되어 버렸다.

영국에서는 자칭 '채터드 소사이어티 오브 디자이너Chartered Society of Designers(CSD)'[2]라고도 하는 디자인 어소시에이션[3]이 인증제를 실시하고 있는데, 그 특성은 다음과 같다고 한다. "이 협회는 전시, 패션, 그래픽, 인터랙티브 미디어, 인테리어, 제품, 텍스타일 디자인 등 여러 디자인 분과에 대해 자격증을 수여하고 이들 전문가를 대표하는 독보적인 단체이다. 우리가 인증하는 분과들은 각각 세부적인 전문 영역들로 분류되어 있다. 전 세계 34개국에 회원을 둔 CSD는 국경을 넘어서 최고의 전문가들로 이루어져 있으며, 전문 디자이너를 위한 다양하고 포괄적인 플랫폼이 되고자 한다."

하지만 보편적으로 디자인 협회나 모임을 운영하는 주체는 명성과 지위를 바탕으로 선출된 디자이너 위원회, 즉 기득권층이라는 사실을 간과해서는 안 된다. 기본적으로 인지도도 좀 있고, 업계에서 전문 직책도 한자리 맡고 있으며, 디자인계에 '뭔가 기여하고픈' 욕구를 가진 사람들이라고 봐야 한다. 그러다 보니 대다수의 디자인 단체들은 비즈니스 관점에 어필하는 디자인을 홍보하는 데만 노력을 기울이는 듯하다. 디자인에서 비즈니스가 중요한 것은 사실이지만 디자인의 전부는 아닌데도 말이다. 그러면서 전 세계 디자인 단체들은 윤리 문제, 지속 가능성, 전문가 자격 제도 등 막상 디자이너에게 실질적으로

디자인 분야 이외의 전문 단체들을 보면, 주된 역할 중에 전문성 인증 제도가 포함되어 있다. 인증이란 무엇인가? 바로 해당 분야에서 전문성을 보증하는 자격증 제도를 말한다.

위
여러 디자인 전문 단체의 심벌과 로고들. VIDAK(한국 시각정보디자인협회), AGDA(오스트레일리아 그래픽 디자인 협회), HKDA(홍콩 디자이너 협회), D&AD(영국 디자인 앤드 아트 디렉션), JAGDA(일본 그래픽 디자인 협회), Grafia(핀란드 그래픽 디자인 전문가 협회), Trama Visual AC, Mexico(멕시코 트라마 비주얼 AC), SGD (스위스 그래픽 디자인), GDC(캐나다 그래픽 디자이너 협회), AIGA(미국 그래픽 아트 협회), MU(헝가리 그래픽 디자이너와 타이포그래퍼 협회), TGDA(타이완 그래픽 디자인 협회).

중요한 문제는 회피하고 있지 않은가?

그렇다면 회원 제도는 바람직한가? 대체로 그렇다고 할 수 있다. 왜냐하면 디자인 협회라도 가입하지 않으면 의지할 곳이 전혀 없기 때문이다. 최근 들어 디자인 기술 보증 제도가 확산되면서 가입비를 받고 회원을 관리하는 전문가 협회들은 회원의 의견에 좀 더 적극적으로 귀를 기울이는 추세다. 일례로, D&AD 심사위원들이 심사를 지나치게 엄격하게 진행한 나머지 수상자가 거의 나오지 않은 사건이 있었다. 이때 D&AD는 판정을 고집하는 대신 연례 수상 제도의 운영 방식을 전면 재검토하는 데 동의했다. 당시 디자인계는 이 문제로 상당히 떠들썩했고, 디자인 언론과 블로그에서도 엄청난 논쟁이 오갔다. 어쨌거나 결과적으로 D&AD는 그래픽 디자이너의 선정 및 평가 방식을 되짚어 보기로 결정했던 것이다. 옛날 같았으면 절대 있을 수 없는 일이다.

더 읽을거리
www.icograda.org

1 이코그라다는 스스로를 "세계적인 규모의 커뮤니케이션 디자인 전문 단체"라고 정의하면서 이렇게 설명하고 있다. "1963년 설립된 이코그라다는 그래픽 디자인, 시각 커뮤니케이션, 디자인 경영, 홍보, 교육, 연구 및 언론 등에 종사하는 조직들이 자발적으로 모여 만든 단체이다. 이코그라다는 사회와 산업에서 디자이너의 필수 역할인 커뮤니케이션을 적극 지원하고, 전 세계 그래픽 디자이너 및 시각 커뮤니케이션 종사자들을 대변한다." www.icograda.org

2 CSD는 1930년 영국에서 결성되었으며, 그 특성에 대해 이렇게 주장한다. "이 협회는 상업적인 단체나 협회가 아니며, 입회 평가를 통해 역량이 증명된 디자이너에게만 회원 자격을 부여한다. MCSD™ 혹은 FCSD™를 취득한 디자이너는 전문성을 인정받아 회원이 될 수 있다."

3 "이 디자인 협회는 산업 디자인, 그리고 디자인 산업에 대한 자격증을 제공한다."고 되어 있다. www.csd.org.uk

Protest design 저항 운동 디자인

비록 사례가 많지는 않지만 전통적으로 디자이너들은 항의 의사를 표명하는 데 디자인을 활용해 왔다. 현대의 도상은 대부분 상업적이다. 코카콜라 로고나 맥도날드의 '골든 아치'가 대표적인 예다. 하지만 가장 인지도가 높은 기호는 상업성과 거리가 먼 평화 기호일지도 모른다. 누가 디자이너를 무력하다고 했는가!

세계적으로 알려진 불후의 도상 중에서 상업주의와 전혀 무관한 예가 하나 있다. 영국에서는 핵무장 반대 운동Campaign for Nuclear Disarmament(CND)의 로고로 알려져 있는 이 기호는 런던의 로열 칼리지 오브 아트 졸업생인 제럴드 홀텀Gerald Holtom이 1958년에 디자인했다. 이 기호는 1960년대 미국에서 히피들의 반전 시위를 통해 널리 알려졌으며, '피스 마크'라는 명칭으로 대중화되었다.

제럴드 홀텀은 2차 세계대전 당시 농부로 살아가던 양심적 병역 거부자였다. 그는 피스 마크를 만들게 된 과정을 다음과 같이 설명한다. "나는 깊은 실의에 빠져 있었습니다. 그리고 실의에 빠진 개인의 모습을 표현하고자 자화상을 그렸죠. 고야의 그림을 보면 소작농이 총살 집행을 당하기 직전에 두 팔과 손을 위를 향해 벌리고 서 있는 장면이 나오는데, 이 모습을 떠올리면서 그렸습니다. 자화상을 완성하고 나서, 나는 이 드로잉을 몇 개의 직선만 사용해 단순화하고 가장자리에 동그라미를 그려 넣었지요."[1]

핵무장 반대 운동, 그리고 실로 엄청났던 1960년대 문화혁명을

거치면서 야권과 운동권 단체들 역시
글로벌 기업들처럼 로고와 슬로건을
도입했다. 복잡한 메시지를 간결한 시각적
제스처로 단순화해 한눈에 알아볼
수 있는 기호로 만든 다음, 이를 통해
쟁점을 강조하고 결집을 유도했던 것이다.

조녀선 반브룩은 그래픽
디자인을 활용해 마치
운동권 저널리스트처럼
정치사회적 부정과
불평등 문제를 취재하여
고발한다.

흑표범당*의 장갑 낀 주먹이 그 대표적인 예다. 혹은 1980년대 폴란드
반공산주의 운동에 사용되었던, 시뻘겋게 휘갈겨 쓴 솔리다르노시치
Solidarność(폴란드 자유노동조합연대) 로고도 상당히 강렬하다.

물론 그래픽 디자인은 기득권층과 보수 세력의 입장을 대변하는
데도 똑같이 효과적으로 사용되었다. 예를 들어 미국 국민에게 입대를
종용하는 엉클 샘Uncle Sam 포스터, 또는 영국 정부가 1차 세계대전
참전을 권유하려고 만든 키치너 경Lord Kitchener 포스터 등을 생각해
볼 수 있다. 이 두 가지 그래픽 이미지들은 서구 사회에서 대표적인
도상으로 정착되었다. 그래픽을 사용한 프로파간다의 대가는 누가
뭐라 해도 나치당이다. 나치당의 상징인 스와스티카는 원래 힌두교 등
고대 종교에서 사용되는 '만卍'자를 변형한 것인데, 이제는 아예 만자만
보아도 나치부터 떠올리는 사람이 많다. 지금까지도 신나치주의자들이
스와스티카를 사용하는 것을 보면 만자가 언제쯤 악의 상징이라는 누명
아닌 누명을 벗을 수 있을지는 미지수다.

디자이너들 중에는 상업주의에 휘둘리는 삶에 환멸을 느끼고
디자인을 통해 자신의 진정한 신념을 나타내고자 공익 활동과
사회운동에 매진하는 사람도 있다. 이것이 과히 새로운 현상은 아니다.
예로부터 디자이너가 사회운동에 참여한 예들이 꾸준히 있어 왔기
때문이다. 이를테면 프랑스 그라퓌스Grapus의 선동·선전 작업, 네덜란드
디자이너 얀 반 토른의 정치 디자인 작업 등이 있다. 그럼에도 불구하고
오늘날 그래픽 디자인으로 실제 시위를 선동하거나 반론을 형성하는
경우는 그리 흔치 않다. 디자인 현장에서, 디자인 성명을 통해 반전
운동, 인권 운동, 대기업 지배층 비판, 항쟁, 시위 등을 주도하는 사람은

위
1960년대 미국 반문화 운동 당시 시위 현장에서
사용되었던 배지들

◆ 1960~1980년대에 활동한 미국의 극좌파 흑인 무장 조직으로 시민평등권을 주장하며 국가와
강하게 대치했다.

손에 꼽을 정도다. 대표적인 인물로는 조너선 반브룩이 있다. 그는 그래픽 디자인을 활용해 마치 운동권 저널리스트처럼 정치사회적 부정과 불평등 문제를 취재하여 고발한다. 반브룩의 영향력은 상당히 희소성 있고 고유한 것이다. 그는 대중 잡지처럼 기계로 찍어낸 듯한 전형적인 상업 그래픽 디자인 양식을 쓰지만, 그 화살은 전쟁을 옹호하는 정부와 무자비한 대기업 등 현대 생활에서 가장 지탄 받아야 마땅한 자들을 향하고 있다. 이는 반브룩만의 탁월한 전략이다.

반브룩은 디자인이 세상을 바꿀 수 있고, 디자이너들이 결코 무력하지 않다는 것을 보여 주는 산증인이다. 그는 자신이 비판했던 기업과 법정 공방을 펼치기도 했다. 오늘날 우리는 클라이언트에게 디자인으로 거둬들일 상업적 이득을 알리는 데만 급급하다. 디자이너로서 사회를 개혁하고 부정부패를 없애는 일에 사명감을 느낀다면, 그러한 관점을 표현하기를 주저해서는 안 된다. 특히 인터넷은 급진적인 운동권 디자이너들이 활동할 수 있는 새로운 플랫폼이 되어 주고 있다.

위

프로젝트: 어째서 주전론자, 압제자, 거짓말쟁이, 폭력배 같은 사람들이 늘 평화, 자유, 민주주의 같은 단어들을 사용하는가?
연도: 2003
디자이너: 조너선 반브룩
이미지 출처: 안토니오 밀레나Antônio Milena(Abr)
이 작품에서 반브룩은 기득권층의 언어적 모순을 탐구한다. 그가 상당히 세련된 그래픽 디자인과 타이포그래피를 사용해 저항적인 정치 발언을 하고 있음에 주목할 필요가 있다. 보통 선동·선전 디자인에서 자주 사용되는 거칠고 노골적인 스타일과는 사뭇 다르다.

더 읽을거리
Milton Glaser, *The Design of Dissent: Socially and Politically Driven Graphics*, Rockport, 2006.

1 《피스 뉴스*Peace News*》의 에디터 휴 브록Hugh Brock에게 쓴 편지에서 인용. www.docspopuli. org/articles/PeaceSymbolArticle.html

Q

Questions 질문

디자이너로 일하기 위해 갖추어야 할 필수 조건은 클라이언트에게 적절한 질문을 던지는 능력이다. 질문을 못하면 디자인의 핵심에 다가갈 수 없고, 따라서 디자인을 잘할 수 없다. 바보 같은 질문이란 없다. 무식해 보일까 봐 몸을 사리는 사람은 결국 아무것도 이해하지 못한다.

참 알 수 없는 일이다. 왜 우리는 가장 기본적인 질문, 당연한 질문들을 하지 않고 그냥 넘어갈까? 나 역시 그렇다. 작업 설명 회의에 들어갔다가 클라이언트의 말을 못 알아듣고 지나간 적이 셀 수 없이 많다. 이럴 때 내가 대처한 방법은? 바보처럼 보일까 봐 그냥 아무 말 없이 넘어간 것이 몇 년 된다. 그러나 비로소 이 '바보 같은' 질문을 할 줄 알게 되자 디자이너로 살기가 수십 배 편해졌다.

그 이유는 하나다. 클라이언트는 자신에게 당연한 말을 빼먹고 넘어가는 경향이 있다. 그래 놓고 디자이너가 자기 말을 못 알아들었다고 섣부른 판단을 한다. 사실은 자신에게 당연하다고 해서 설명을 빠뜨리는 실수를 범하고도 말이다. 그저 내가 알면 남도 알 거라는 심산이다.

전에 어떤 보험사의 작업을 맡은 적이 있는데, 이 회사는 일반적인 보험사가 아니라 다른 보험사에 보험을 파는 특수한 업체였다. 사장을 만나 보니 엄청나게 똑똑한 사람이었다. 열여섯 살에 학교를 뛰쳐나와 독학으로 대학에 가고 MBA 까지 땄다고 했다. 그가 우리 스튜디오에 작업을 의뢰한 것은 일종의 도박이었다. 우리 업무가 자기 사업과는 아주 거리가 멀다는 사실을 분명히 알면서도 고객과의 의사소통 방식을 근본적으로 개혁하고자 연락해 왔던 것이다. 나는 그가 보험을 하고 있음을 알았고, 그쪽

바보처럼 보일까 봐 그냥 아무 말 없이 넘어간 것이 몇 년 된다. 그러나 비로소 이 '바보 같은' 질문을 할 줄 알게 되자 디자이너로 살기가 수십 배 편해졌다.

업무에 내가 무지하다는 사실을 들킬까 봐 두려웠다. 하지만 이것은 엄청난 실수였다.

나는 회의에 두어 차례 참석하고도, 아직도 모르는 것이 많은 상태에서 작업에 착수했다. 그리고 나중에 작업 계획을 발표하러 가서야 중요한 사실을 깨달았다. 바로 알 때까지 질문하라는 것이다. 내가 작업을 꺼내 놓기 무섭게 사장이 질문을 던지기 시작했는데, 어처구니없을 정도로 원론적인 질문이었고, 어린애가 궁금해 할 만한 것들도 있었다. 질문을 들어 보니 우리 같은 크리에이티브 업체가 하는 일을 전혀 모르고 있다는 사실을 알 수 있었다. 그는 지금까지 한 번도 겪지 못한 새로운 일에 대해 탐문하고 있었던 것이다. 그의 질문은 결코 공격적이지 않았다. 그저 분석적인 사고 과정이 그대로 드러났을 뿐이었다. 그는 자신의 눈앞에 펼쳐진 내용을 받아들일 수 있을 때까지 그저 묻고 또 물어야 했던 것이다. 짐작건대 복잡한 사업 계획이나 계약서를 받을 때도 이와 똑같이 할 것 같았다.

이 질의응답의 시간은 나에게 뜻밖의 충격을 주었다. 잿빛 타일 카펫이 깔려 있고 화이트보드와 정수기가 있는 무미건조한 사무실에서 나는 작은 혁명을 경험했다. 그리고 똑 부러지는 나의 사업 파트너가 하는 것처럼 나 역시 질문해야 한다는 사실을 깨닫게 되었다. 내 지식의 빈틈을 모두 메울 때까지 묻고 또 물어야 하며, 바보 같아 보일까 봐 묻기를 주저해서는 안 된다는 것을 말이다.

더 읽을거리
Stefan Sagmeister and Peter Hall, *Sagmeister: Made You Look*, Harry N. Abrams, 2009.

Quotation marks 따옴표

올챙이처럼 생긴 이 기호는 타이포그래피의
그 어떤 작은 요소보다 더 많은 문제를 일으킨다.
큰따옴표와 작은따옴표는 타이포그래피 범죄를
일으키는 주요 요인 중 하나다. 무엇이 옳은
걸까? 그리고 교정·교열 전문가들이 주시하는
당혹스러운 실수들은 어떻게 피할 수 있을까?

디자이너 매튜 피터슨Matthew Peterson은
디자인 옵서버 웹사이트에 「뻐꾸기와 키보드
The Cuckoo Bird and the Keyboard」라는 제목의
흥미로운 포스팅을 게재해 이렇게 썼다.
"당신의 컴퓨터 키보드에서 가장 말썽을
일으킨다고 비난 받는 키는 '엔터' 키
바로 왼쪽에 있는 키로, 작은따옴표 혹은
큰따옴표처럼 보이는 기호를 표시한다. 이 키는 디자이너의 둥지에 있는
뻐꾸기 알과도 같다.◆ 거기에 있을 자리가 아닌 것이다. 이 키의 역사와
목적을 이해하지 못한다면, 우리는 버림받게 될 것이다."[1]

이 말의 요지는 프라임prime 기호(′)와 '올바른 따옴표'로 알려진
것 사이에서 혼란이 자주 일어난다는 것이다. 프라임 기호는 인치나 분
단위를 표시한다. 더블 프라임(″)은 피트 혹은 시간을 나타낸다. 하지만
인용 기호나 아포스트로피를 표기해야 할 때 프라임 기호를 잘못
사용하는 경우가 너무 많다. 인용구에서 더블 프라임을 사용하는 것은
'바보 인용dumb quotes'◆◆으로 알려져 있다.

한편 '올바른 따옴표'는 아포스트로피와 비슷하게 생겼다.
시작하는 따옴표는 숫자 6 두 개(66)와 닮았다면, 끝나는 따옴표는
숫자 9 두 개(99)와 닮았다. 올바른 따옴표의 정확한 형태는 사용되는
글자꼴에 따라 다양하며, 나라 및 언어마다 각각의 양식과 관습이 있다.

큰따옴표와 작은따옴표의 사용은 기관이나 회사 고유의 스타일을
따르거나 국가적 관습에 따라 결정된다. 영국에서는 인용문에
작은따옴표를 사용하며, 인용문 안에 또 다른 인용문이 들어가면
여기엔 큰 따옴표를 사용한다. 미국에서는 정반대로 사용한다.

프라임 기호는 인치나 분
단위를 표시한다. 더블
프라임은 피트 혹은 시간을
나타낸다. 하지만 인용
기호나 아포스트로피를
표기해야 할 때 프라임
기호를 잘못 사용하는
경우가 너무 많다.

1 http://designobserver.com/feature/the-
 cuckoo-bird-and-the-keyboard/5137/

더 읽을거리
http://smartquotesforsmartpeople.com/

◆ 여기서 말하는 뻐꾸기 알이란 뻐꾸기의 습성과 관련이 있다. 뻐꾸기는 스스로 둥지를 트지
 않고 다른 새들의 둥지에 알을 낳는다. 알에서 부화한 뻐꾸기 새끼는 다른 새의 알과 새끼를
 떨어뜨리고 둥지를 독차지한다. 글쓴이는 프라임 기호와 더블 프라임 기호가 표시된 해당 키가
 이런 습성의 뻐꾸기 알과 같다고 보았다. 주변과 어울리지 않는 곳에 자리를 차지한 채 궁극엔
 우리의 타이포그래피 습관을 모두 망쳐 버릴 것이라는 메시지를 비유적으로 표현했다.

◆◆ 직접인용문에서 따옴표를 사용하는 것을 스마트 인용이라고 하고, 이와 반대로 바보 인용은
 따옴표 대신 프라임이나 더블 프라임을 사용하는 것을 뜻한다.

R

Reading lists 도서 목록

디자인 책을 고르는 기준은 무엇인가? 책은 말할 것도 없고, 엄청난 양의 블로그와 매거진까지 다 합치면 선택의 폭은 더욱 늘어난다. 읽고 싶어도 전부 읽을 수가 없다. 하나의 방편으로 추천 도서 목록을 참고해 볼 수 있다. 그런데 추천 도서 목록도 한두 가지가 아니라는 문제가 있다.

디자인에 대한 글을 읽는 것은 디자인 작업 그 자체만큼 중요하다. 그리고 디자이너의 읽을거리는 디자인 전공서에만 국한되지 않는다. 오히려 디자인 책만 읽으면 편식을 할 때처럼 이로울 게 없다. 다양한 식품을 골고루 섭취하지 않으면 우리 몸은 둔해지기 마련이다.

마이클 비어루트는 《아이》 매거진과의 인터뷰에서 젊은 디자이너가 도서 목록을 형성해 가는 전형적인 통과의례를 자신의 경험에 비춰 설명했다. "그러니까 열다섯 살쯤 되었을 때, 그래픽 디자인이라는 직종이 있다는 것을 처음 알았어요. 그래서 오하이오 주의 파르마 공립 도서관에 가서 색인 카드로 '그래픽 디자인'을 찾아봤죠. 검색된 책은 딱 한 권이었어요. 바로 아민 호프만Armin Hofmann이 지은 『그래픽 디자인 매뉴얼Graphic Design Manual』이었습니다. …… 책을 펼치자 점과 정사각형으로 이루어진 그림들이 마구 튀어나와서 최면에 걸리는 줄 알았어요. 이 책을 여러 번 대출해서 보다가 결국 클리블랜드 시내에 있는 백화점에 가서 있는지 물어봤습니다. 사실 무슨 뚱딴지같은 물건을 찾느냐고 면박을 당할 줄 알았어요. 그런데 의외로 점원이 선뜻 알려 주더군요. '응. 방금 크리스마스 선물 코너에 입고됐단다.'라면서요. 그를 따라가 보니 정말 책이 한 무더기 쌓여 있었어요. 그런데 그 책은 밀턴 글레이저가 쓴 『그래픽 디자인Graphic Design』이라는 책이었습니다. 표지에 그 유명한 밥 딜런 포스터가 있는 책 말이죠. 이렇게 해서 나는 두 권의 책을 알게 됐어요. 한 손에는 밀턴 글레이저, 다른 한 손에는 아민 호프만, 서로

위

프로젝트: Spin/2의 「도서 목록 50」
연도: 2007
디자이너: 스핀
런던의 디자인 그룹 스핀의 자가 출판 프로젝트. 갱지에
인쇄된 이 문서는 벤 보스, 카를 게르슈트너, 피터
사빌, 볼프강 바인가르트, 그리고 작고한 앨런 플레처를
비롯한 선구적인 그래픽 디자이너 오십 명의 추천 도서
목록을 모은 것이다.
http://www.uniteditions.com/shop/spin-2

완전히 다른 책이죠."[1]

책을 읽는 것은 사다리를 타는 것과도 같다. 하나를 올라 꼭대기에 이르면 좀 더 높은 곳으로 향하는 사다리가 또 놓여 있다. 요즘은 다들 정보나 오락을 인쇄 매체가 아닌 컴퓨터 화면을 통해 접하기는 하지만, 이것이 연구와 학습의 원동력으로서 책이 지니는 위력을 따라잡지는 못한다. 책을 별로 읽지 않으면서 독서가 어렵다는 디자이너들도 있는데, 물론 그렇다고 디자이너로 활동할 수 없는 것은 아니다. 이런 사람들은 대체로 색, 형태, 공간 역동성 같은 요소들을 본능적으로 알아본다. 그러나 타이포그래피나 텍스트 기반의 디자인은 어려워할 수 있다. 그도 그럴 것이 텍스트 디자인의 핵심은 글이 잘 읽히고 잘 전달되도록 표현하는 것이기 때문이다.

"디자이너는 책을 안 읽는다."는 편견이 있는데 이는 더 이상 사실이 아니라고 본다. 오늘날 디자인 교육은 읽기와 쓰기에 상당히 큰 비중을 두고 있으며, 그 결과 디자인에 대해 글을 쓰는 사람이 많이 늘어났다. 인기 블로그도 많은 데다 요즘은 잡지들도 깊이 있는 기사를 풍부하게 싣는다. 출판사에서는 책이 쏟아져 나온다. 책을 읽지 않는 디자이너는 이제 희귀종이 되어 버렸다.

그럼에도 불구하고 다들 무엇을 읽을지 고민인 것 같다. 디자인 학교마다 발표하는 필독서 목록도 널려 있고, 디자이너들 역시 너도 나도 추천 도서 목록을 만들어서 공개하고 있으니 무슨 걱정이겠는가. 디자이너 지식인, 디자이너 교양인이라는 새로운 추세에 대한 오마주로 나도 도서 목록을 하나 만들어 보았다.

Reyner Banham, *A Critic Writes: Selected Essays by Reyner Banham*, University of California Press, 1999.

Michael Bierut, Steven Heller, Jessica Helfand and Rick Poynor (eds.), *Looking Closer 3, Vol. 3: Classic Writings on Graphic Design*, Allworth Press, 1999.

Robert Bringhurst, *The Elements of Typographic Style*, Hartley & Marks, 1992.

Mark Holt and Hamish Muir, *8vo: On the outside*, Lars Müller Publishers, 2005.

Tibor Kalman, *Perverse Optimist*, Princeton Architectural Press, 2000.

Robin Kinross, *Unjustified Texts: Perspectives on Typography*, Hyphen Press, 2008.

Lars Müller, *Josef Müller-Brockmann: Pioneer of Swiss Graphic Design*, Lars Müller Publishers, 4th edition, 2001.

Rick Poynor, *Jan van Toorn: Critical Practice*, 010 Publishers, 2008.

Stefan Sagmeister, *Things I Have Learned in My Life So Far*, Harry N. Abrams, 2008.

Gerald Woods, Philip Thompson and John Williams, *Art Without Boundaries 1950~1970*, Thames & Hudson, 1972.

더 읽을거리
Spin/2, *50 Reading Lists*.

1 Steven Heller, "Reputations: Michael Bierut," *Eye* 24, Spring 1997. http://www.eyemagazine.com/feature/article/reputations-michael-bierut

Reference material 참고 자료

디자이너라면 누구나 참고 자료를 필요로 한다. 참고 자료를 통해 정보도 얻지만 새로운 영감도 얻는다. 그러나 정보와 영감이 늘 같은 자료에서 나오는 것은 아니기 때문에 뻔한 자료를 벗어나서 유연하게 탐색해야 한다. 전통적으로는 스크랩북을 활용하는 디자이너들이 많았지만 구글의 시대인 지금은 검색 버튼만 눌러도 자료를 찾아 저장할 수 있다.

디자이너가 작업 의뢰서를 받으면 어떻게 할까? 대다수는 우선 문서를 면밀히 검토한 후(p.61 '작업 의뢰서' 참조) 참고 자료를 찾기 시작한다. 여기서 '참고 자료'란 무엇일까? 디자이너에게 참고 자료는 두 가지 역할을 한다. 첫째 실용적 역할이다. 작업 의뢰서에 대해 정확한 정보를 바탕으로 대응하게끔 도와주는 자료가 바로 실용적인 기능을 수행하는 자료이다. 이러한 자료를 통해 배경 지식을 습득하거나 작업 주제를 좀 더 심도 있게 이해할 수 있다. 둘째 영감을 주는 역할이다. 영감을 주는 자료를 보면서 자극을 받고, 작업 의뢰서에 대해 더 신선하고 독창적인 아이디어를 떠올릴 수 있다.

우선 참고 자료의 실용적인 측면에 대해 살펴보자. 새로 창업하는 회사의 로고 디자인 의뢰가 들어왔다고 하자. 그렇다면 우선 이 분야에서 보편적으로 사용되는 로고들을 조사함으로써 이미 사용 중인 디자인이나 색상 조합의 중복을 피하고, 이 직종의 특성을 가장 잘 대변해 주는 그래픽 스타일도 알아볼 것이다. 즉 디자인 대상을 더 잘 이해하게끔 도와주는 자료를 수집하고 검토할 것이다. 이는 디자인에 반드시 필요한 절차다.

하지만 정보만으로는 불충분하다. 영감이라는 청량제가 필요하다. 영감이란 창조적인 충격 같은 것으로, 이를 통해 흥미진진하고 신선한 생각을 떠올리게 된다. 영감을 얻으려면 뻔한 참고 자료를 넘어서야

한다. 예를 들어 현존하는 회사 로고들을 살펴보는 데만 그친다면(이 소재를 다룬 책들은 이미 널려 있다.) 식상한 로고를 떠올릴 가능성이 많다. 등짝을 갑자기 후려쳐 딸꾹질을 멈추게 하는 것처럼, 진정한 영감은 예상치 못했던 곳에서 나올 수 있다. 디자이너라는 직업의 백미는 단연 영감을 주는 참고 자료를 탐색하는 일이라고 생각한다. 생소한 책들을 뒤적이고 낯선 세상을 맞닥뜨리는 과정은 디자이너에게 한없이 큰 즐거움이다.

요즘은 인터넷 덕에 영감을 얻기 위해 많은 발품을 팔 필요가 없다. 구글의 이미지 검색은 아주 훌륭하다. 또한 플리커 같은 사이트들이 많이 생기면서 인터넷이 거대한 시각 이미지 백과사전처럼 기능하게 되었다. 여기에는 감탄스럽도록 훌륭하고 기발한 시각 자료가 골고루 들어 있다. 단 자료의 양이 방대하기 때문에 그만큼 현명하게 탐색하지 않으면 안 된다. 가령 스포츠에 관한 작업을 하면서 신선한 영감이 필요하면 '스포츠'라는 단어를 검색하는 일은 피하는 것이 좋다. 대신 '속력,' '스태미나,' '속도' 등의 검색어를 시도하라. 잔뜩 힘이 들어간 목 근육을 클로즈업한 사진보다는 과속 감시 카메라에 찍힌 사진이 좀 더 흥미롭고 은유적인 효과를 줄 수 있다.

영감을 찾을 때 유일한 규칙이 있다면 뻔한 장소를 뒤지지 말라는 것이다. 뻔한 장소를 뒤지면 결국 뻔한 해결책만 내놓게 된다. 주제를 벗어나 무질서하게 생각하라. 사람들이 한 번도 가지 않은 길을 가라. 그 길 끝에 이르면 실로 놀라운 것을 발견하게 될 것이다. 그리고 한 가지만 더 강조하자면 내적 참고 체계, 즉 이미지, 아이디어, 시각적 은유 등의 재료를 저장한 후 필요에 따라 꺼내 쓸 수 있는 체계를 만들어 놓아야 한다. 여기서 공책이나 스케치북은 필수적인 보조 수단이다.

> **영감을 찾을 때 유일한 규칙이 있다면 뻔한 장소를 뒤지지 말라는 것이다. 뻔한 장소를 뒤지면 결국 뻔한 해결책만 내놓게 된다. 주제를 벗어나 무질서하게 생각하라.**

『지금까지 내 삶에서 배운 것 *Things I Have Learned in My Life So Far*』에서 스테판 사그마이스터는 작품 아이디어가 대부분 과거 기억에서 나온다고 설명한다. 그는 젊었을 때 홍콩에서 디자이너로 활동했는데, 이때 대나무를 엮어서 세운 건축 비계飛階를 눈여겨보았다고 한다.

사그마이스터는 이 인상적인 이미지를 잘 기억해 두었는데, 나중에 뉴욕으로 돌아와 프로젝트를 맡으면서 다시 생각났다고 한다. 그리고 홍콩에서 본 대나무 비계를 응용해 거대한 글자 조형물을 만들어 냈다.

참고 자료와 시각적 자극을 탐색하는 일은 나에게 일상이다. 예전에는 스크랩북을 이용했지만 얼마 지나지 않아 스크랩북을 보관하는 데 방 하나가 따로 필요할 지경이 되었다. 지금은 구글 검색을 활용해서 유연하게 확장되는 가상의 스크랩북을 이용한다. 그리고 끊임없이 여기에 무언가를 더해 가고 있다.

더 읽을거리
Stefan Sagmeister, *Things I Have Learned in My Life So Far*, Harry N. Abrams, 2008.

Rejection 거절

자신의 작업이 퇴짜를 맞아도 상관없다는 디자이너는 좀 유별난 디자이너라 할 수 있다. 그러나 거절과 탈락을 감당하지 못하는 디자이너는 그냥 실력 없는 디자이너다. 디자인 과정에서 거절당하는 것은 성공하는 것만큼 큰 비중을 차지한다. 그리고 그것이 늘 나쁜 것만은 아니다. 때로는 거절의 고통을 겪으면서 더 좋은 작업이 나오기도 하고, 정당한 이유로 거절을 당할 때도 있기 때문이다.

최근에 동료 디자이너와 얘기를 나눈 적이 있다. 그는 "얼마 전 큰 프로젝트 두 건을 마무리했는데 클라이언트가 둘 다 악몽 같았어."라고 말했다. 생각해 보면 이것은 디자이너들이 상당히 자주 하는 말이다. 그렇다면 과연 클라이언트는 다 악몽 같다는 말인가? 이런 의문이 떠오르던 차에 친구가 바로 말을 이었다. "물론 애초부터 그 일을 맡지 말았어야 했어. 두 프로젝트 모두 나랑 잘 안 맞았거든." 이 말을 듣자 섬광이 스치듯 답이 떠올랐다. 친구의 클라이언트가 악몽 같았던 이유는 자신이 일을 형편없이 처리했기 때문이었다. 따라서 클라이언트 입장에서는 그렇게 대할 수 밖에 없었을 것이다. 작업을 하다 보면 거절당하거나 퇴짜를 맞는 일이 생긴다. 이때 솔직하게 인정할 줄 아는 디자이너라면 분명 동의할 것이다. 악몽 같은 클라이언트에게는 다 그럴 만한 이유가 있다고.

물론 실제로 악몽 같은 클라이언트가 전혀 존재하지 않는 것은 아니며, 때때로 부당하거나 부적절한 이유로 창작물에 퇴짜를 놓는 사람도 있다. 또한 아무리 코앞에 훌륭한 디자인을 들이밀어도 전혀 알아차리지 못하는 구제불능의 클라이언트도 있다. 하지만 일반적으로

스스로 실패를 인정하는 것보다 더 중요한 것은 바로 클라이언트에게 실패를 인정하고 고백할 수 있어야 한다는 사실이다. 그리고 이는 결코 쉬운 일이 아니다.

작업이 거절당하면 일단 디자이너 책임이라고 봐도 무방하다. 작업 아이디어를 엉망으로 발표했거나,(p.321 '프레젠테이션 기술' 참조) 충분한 시간을 들여 준비하지 못했거나, 때로는 일 자체를 제대로 처리하지 못했기 때문인 것이다.

프레젠테이션 방법을 개선하거나, 준비를 좀 더 철저히 하는 등 노력해서 바꿀 수 있는 부분도 있다. 그러나 작업 자체를 엉망으로 해놓고 그 사실을 알아차리지 못한다면 계속해서 쓴잔을 마시게 될 것이다. 이때 스스로 실패를 인정하는 것보다 더 중요한 것은 바로 클라이언트에게 실패를 인정하고 고백할 수 있어야 한다는 사실이다. 그리고 이는 결코 쉬운 일이 아니다. 엉뚱한 작업을 했다고 먼저 인정하면 업계에서 매장을 당할까? 물론 6개월쯤 프로젝트를 진행하다가 클라이언트의 사무실을 찾아가 "작업을 망쳤습니다."라고 털어놓는 것은 자폭이나 다름없다. 그땐 이미 늦었다.

> 잘못한 것이 확실하면 잘못을 인정하라. 이는 디자이너 입장에서 어려운 선택일 수 있다. 전문가로서 위상을 유지하려면 늘 옳아야 한다는 강박관념도 있을 것이다. 하지만 항상 옳은 사람은 없다. 틀린 것을 알면서도 옳다고 우기고 방어적으로 나오는 디자이너보다는 실패를 인정할 줄 아는 디자이너가 훨씬 더 좋은 평판을 얻는다.

사무실 정수기 옆에 앉아 크리에이티브 디렉터에게 작업 초안을 제시하던 때, 아니면 커피숍에서 클라이언트를 만나 노트북으로 작업을 보여 주던 때와 같이 작업 초기 단계에서 뭔가 결단이 났으면 괜찮았을 것이라고 생각한다. 비공식적으로 서로를 탐색하는 시점에서는 거절의 말을 꺼내기도, 받아들이기도 좀 더 쉽기 때문이다. "가끔, 정말 가끔씩 저희 쪽에서 상황을 잘못 판단하는 경우가 있는데, 이번 일이 좀 그렇습니다."라며 처음부터 완곡하게 털어놓고 정중하게 양해를 구한다면 아주 망하는 일은 피할 수 있다.

좀 더 공식적인 자리라면, 이를테면 많은 사람들을 앞에 두고 발표할 때는 잘못을 인정하기가 더 어려워진다. 그래도 대체로 잘못한 건 잘못했다고 인정하는 것이 가장 올바른 선택이다. 최근에 나는 공개 석상에서 작업을 퇴짜 맞을 경우 어떻게 대처하느냐는 질문을 받은 적이 있다. 이 질문을 한 사람은 대기업에 다니는데, 디자이너들이 의무적으로 화상 통신까지 동원해서 큰 집단을 대상으로

프레젠테이션을 한다고 했다. 나는 두 가지를 제안했다. 첫째, 만일 자기 작업을 진심으로 믿는다면 방어하라. 제대로 방어하기 위해서는 작업에 대한 탄탄한 내적 논리가 갖춰져 있어야 한다. 그렇다면 차후에 논쟁에서 밀리더라도 최소한 스스로를 믿고 지키기 위해 노력했다는 사실에 자부심을 느낄 것이다. 떼를 쓴다는 인상을 주지 않으면서 호의적으로 방어한다면, 우리를 논파한 상대편도 우리의 노력을 인정하고 존중할 것이다.

둘째, 다소 극적인 방법으로 여겨질 수도 있겠지만, 잘못한 것이 확실하면 잘못을 인정하라. 이는 디자이너 입장에서 어려운 선택일 수 있다. 전문가로서 위상을 유지하려면 늘 옳아야 한다는 강박관념도 있을 것이다. 하지만 항상 옳은 사람은 없다. 틀린 것을 알면서도 옳다고 우기고 방어적으로 나오는 디자이너보다는 실패를 인정할 줄 아는 디자이너가 훨씬 더 좋은 평판을 얻는다.

잘못을 인정하는 겸허한 태도는 아무리 거칠고 공격적인 클라이언트라도 누그러뜨리는 놀라운 효과를 불러온다. 작업을 없던 것으로 하는 대신, 어떻게 하면 잘못된 부분을 수정해서 끌고 갈 수 있을지 의논해 보자고 하기도 한다. 그러면 긴장감은 풀어지고 분위기가 협력적으로 바뀐다. 상대방으로 하여금 호의를 가지고 우리의 말에 귀를 기울이게 하려면 손을 들고 스스로 '유죄'를 선언함으로써 효과를 볼 수 있다.

사람들은 다양한 방식으로 거절을 통보한다. 최악의 경우는 이유를 전혀 알려 주지 않는 것이다. 한 프로젝트를 두고 서너 군데 디자인 스튜디오가 경쟁하는 시안 작업에서는 자주 있는 일이다.(p.307 '경쟁 프레젠테이션' 참조) 떨어진 사람이 듣게 되는 말은 "유감스럽게도 탈락하셨습니다."라는 깍듯한 한마디뿐이다. 이때 떨어진 이유를 반드시 물어봐야 한다. 이유를 묻기 위한 전화 한 통이 결코 쉬운 일은 아니다. 그러나 실패를 통해 깨달음을 얻으려는 의지가 있다면 꼭 물어봐야 한다. 일도 제대로 처리했고 작업 의뢰서의 모든 항목에

> 사람들은 다양한 방식으로 거절을 통보한다. 최악의 경우는 이유를 전혀 알려 주지 않는 것이다. 한 프로젝트를 두고 서너 군데 디자인 스튜디오가 경쟁하는 시안 작업에서는 자주 있는 일이다. 떨어진 사람이 듣게 되는 말은 "유감스럽게도 탈락하셨습니다."라는 깍듯한 한마디뿐이다. 이때 떨어진 이유를 반드시 물어봐야 한다.

위
폴 데이비스의 드로잉, 2009

성실하게 응했는데도 떨어졌다면 더더욱 그렇다. 탈락 요인을 알고 나서 실망하거나 상처받는 경우도 있다. 그리고 앞서 말했듯이 누가 봐도 부당한 경우도 있다. 어쨌거나 실패를 반복하지 않으려면 원인을 알아야만 한다.[1]

유난히 받아들이기 힘든 거절도 있다. 바로 "마음껏 하고 싶은 대로" 작업하라는 자유 창작 의뢰서를 받았다가 탈락하는 경우다. 보통 이러한 작업 의뢰서를 액면 그대로 받아들여서 자신 있게 달려드는 사람들이 있는데, 그러고 나서 실패하면 큰 충격을 받는다. 스테판 사그마이스터는 자유 창작 의뢰서에 대한 재미난 일화를 들려준다. 한 일본 잡지사가 그에게 표지 디자인을 의뢰했다가 퇴짜를 놓은 적이 있는데, 거절당한 이 표지 시안이 상당한 화제를 낳았던 것이다. 이 디자인은 사그마이스터와 어떤 사람이 노상방뇨를 하는 이미지를 담고 있다. 이들은 소변 줄기를 발사해 "다들 자기가 옳다고 우겨Everybody thinks they are right"라는 문장을 쓰고 있는데, 물론 정교한 후반 작업을 거쳐서 합성한 이미지였다. 누가 봐도 명백히 허구적인 상황임에도 불구하고 사그마이스터의 일본 클라이언트는 이 디자인을 채택하지 않았다.[2] 마음대로 하라는 말이 실제 그 의미로 쓰이는 경우는 많지 않다.

창작인이라면 실패에 대처하는 방법을 체득해야 한다. 누구나 작업이 거절당하는 경험을 한다. 하지만 좋은 작업은 언젠간 반드시 인정받는다. 한 번 거절된 작업일지라도 다른 클라이언트가 채택할 가능성이 있다. 그러므로 어떤 실패든 그것이 전부라고 생각해서는 안 된다. 거절에 대처하는 방법은 한 가지다. 바로 결과에 대한 책임을 인정하는 것이다. 그것이 바로 실패를 성공으로 바꾸는 유일한 방법이다.

더 읽을거리
Clive James, *North Face of Soho*, Picador, 2006.

1 작가 클리브 제임스는 이렇게 말한다. "프로젝트를 망치면 절망보다 더 큰 상처를 입기도 한다. 다시 일어설 만큼 재능이 있음에도 불구하고 아예 포기해 버리는 사람도 있는데, 어쩌면 당연한 반응일 것이다. 하지만 성공이란 실패를 견디고 살아남는 능력이라는 노엘 코워드의 말을 기억하자. 실패는 엄청난 고통을 안겨 주기도 한다. 그러나 모든 것을 잃었을 때 오는 절망과는 달리, 실패에는 순기능이 있다." Clive James, *North Face of Soho*, Picador, 2006.

2 사그마이스터의 책 『지금까지 내 삶에서 배운 것』 에는 그가 일본 클라이언트에게서 받은 편지가 실려 있다. "스테판 씨에게, 오늘 애석한 소식을 전하게 됐습니다. 귀하가 디자인한 《에스콰이어》 매거진의 표지는 지난 밤 《에스콰이어》 일본판 홍보팀의 심사에서 탈락되었습니다. 탈락 이유를 알려드리자면, 우선 일본에서 '노상 방뇨'는 공중도덕에 어긋나는 범법 행위입니다. 그리고 사진에서 소변 줄기가 자동차를 향하고 있는 것처럼 보이는데, 페이지를 넘기면 바로 다음 장에 닛산 자동차 광고가 나옵니다."

Sacking clients
클라이언트와의 관계 정리

디자이너가 클라이언트와 관계를 포기해야만 한다면 무슨 이유에서일까? 디자이너의 삶에서는 클라이언트 유치가 업무의 절반을 차지하기 때문에 그 관계를 끊는 것은 쉽지 않은 선택이다. 하지만 때에 따라 꼭 필요한 일이기도 하다. 무엇보다도 애초에 잘못된 클라이언트를 피하는 것이 상책이다.

클라이언트를 단칼에 등지는 디자이너는 거의 없다. 대체로 결단을 내리기보다는 고통을 감내하는 편일 텐데, 여기엔 두 가지 이유가 있다. 첫째, 프로젝트를 시작하자마자 회수해야 할 비용들이 계속 발생한다는 단순한 경제 논리적 상황에 처하게 된다. 둘째, 디자이너로서 서비스 정신을 체득하고 나면 무슨 일이 있어도 작업의 끝을 보려는 전문가의 책임감을 느끼게 된다.

하지만 스스로에게 다음과 같은 질문을 던져 볼 필요가 있다. 디자이너가 클라이언트와 잘 맞지 않는다는 사실을 알면서도 아무런 조치를 취하지 않아 창의적·금전적·윤리적 실패로 이어지는 프로젝트는 얼마나 될까? 만일 이러한 경우가 전혀 없다고 대답하는 디자이너라면, 처음부터 클라이언트와의 결별이 가능하다는 사실을 상상조차 하지 않았을 것이다. 반면 이런 일이 꽤 자주 일어난다고 답하는 디자이너는 상황에 따라 클라이언트를 등질 수도 있다는 점을 염두에 두고 있을 것이다. 물론 클라이언트와의 결별은 지극히 극단적인 상황에서만 고려해야 한다. 아무리 끔찍한 클라이언트라 하더라도 견뎌 내는 것이 전문가의 의무이며, 약속한 대로 시작한 일을 마무리하는 것이 윤리적 의무이기 때문이다.

지금까지 나는 클라이언트와 결별한 적이 단 두 차례 있었다. 알고 보니 두 경우 모두 상대편도 나와 같은 생각으로 관계 정리를 고려하고 있었다. 이들은 이미 관계가 실패로 돌아갔다는 점, 그리고 결별이 최선의 선택이라는 사실을 받아들였다. 결별은 원만하게 이루어졌다.

짐스러운 관계를 정리할 시기를 감지할 줄 아는 것도 꼭 필요한 능력이다.

클라이언트와 등을 지는 상황이 일어나지 않게 하려면 같이 일하기로 못을 박기 이전에 체계적인 평가 기준에 따라 클라이언트에 대해 알아보는 것이 최선의 방법이다. 디자이너라면 결제 방법, 일정, 승인 과정, 책임 등을 포괄하는 일련의 규칙을 세워 놓아야만 하고, 바로 이러한 이유 때문에 아무리 규모가 작은 스튜디오라 할지라도 약관을 마련할 것을 권장한다. 전문 스튜디오라면 대부분 새로운 클라이언트를 만날 때 신용 조사를 하고 신원 보증서를 요구한다. 클라이언트가 이 요구 사항에 제대로 응하는지 반드시 확인하도록 한다. 제대로 된 클라이언트라면 기꺼이 신용 조사서를 작성할 것이다. 그러나 사기성이 있거나 석연치 않은 경우 "아, 양식을 보내셨다고요? 아직 못 받았는데 다시 보내주시죠."라며 이 요구를 피하려는 경향이 있다.

아무튼 말썽을 일으킬 만한 클라이언트를 알아보는 데에는 '촉'을 기르는 것 말고는 더 좋은 방법이 없다. 다시 말해 위험 신호를 본능적으로 감지할 수 있는 역량을 키움으로써 더 늦기 전에 발을 뺄 수 있어야 한다. 클라이언트가 프로젝트 조건을 협의하는 과정에서 피하거나 주저한다면 얼른 눈치를 채야 한다. 예를 들어 발주서를 보내거나 결제 조건에 동의하는 일에 시간을 끌면서 처리하지 않는다면 경고 신호로 받아들이는 것이 좋다. 때로는 클라이언트와 예전에 함께 작업해 본 다른 사람에게 자문을 구하고 추천서를 받는 것도 괜찮은 방법이다.

하지만 같이 일을 시작하고 나서야 나쁜 습관을 드러내는 클라이언트도 있다.[1] 그렇다면 그와 결별할 마음의 준비를 해야 할 것이다. 애초에 클라이언트가 지니고 있던 어처구니없는 이면을 알아채지 못했다고 가정해 보자. 그렇다면 그를 포기하는 것에 대한 결정적이면서 정당한 근거로는 어떤 것들이 있을까? 만약 클라이언트의 행동 때문에 우리가 금전적 손실 또는 전문가로서의 위상에 손실을 입었다면, 그리고 그런 일들이 발생할 가능성이 높으면, 결별의 수순을 밟을 수 있다. 여기 두 가지 사례가 있다. 첫째, 작업에 착수하자마자 업무 내용을 계속해서 추가하는 경우가 드물지만 간혹 있다. 둘째, 저작권을 전혀 존중하지 않는 경우가 있다. 즉 우리가 제공하는 작품에 대해 추가 비용을 지불하지 않은 채 다른 맥락에서 마음대로

사용하려는 경우다.

마지막으로 강조하고 싶은 것은, 사실 정직하지 못한 클라이언트는 그다지 많지 않다는 점이다. 그리고 클라이언트를 포기하기 전에 최선을 다해 그러한 상황을 막아 볼 필요가 있다. 일이 잘못되어 갈 때 가장 먼저 할 일은 회의를 통해 오해를 풀 기회를 만드는 것이다. 이 회의가 실패로 끝났다면 바로 신속한 결단이 필요해진다. 그러나 이는 전적으로 디자이너가 스스로를 방어하기 위한 최후의 선택이어야 하며, 그 전에 모든 방법들을 시도해 봐야 한다. 잘못한 쪽이 우리가 아니라는 확신이 설 때만 클라이언트와 결별할 수 있는 것이다.

더 읽을거리
http://www.aiga.org/standards-professional-practice/

1 반대의 경우도 꽤 많다. 처음에는 까다롭고 적대적으로 느껴지는 클라이언트일지라도 일단 신뢰 관계가 형성되고 나면 최고의 클라이언트가 될 수 있다.

Salaries 임금

디자이너로 활동하면서도 돈을 잘 벌 수 있다. 광고와 같은 크리에이티브 분야에 비해 임금이 많이 적기는 하지만, 디자인은 더 이상 수입과는 거리가 먼 가난한 직종이 아니다. 단 돈을 많이 벌면 벌수록 점점 더 상업화될 수밖에 없다는 문제를 안고 간다.

디자이너로서 세상에 첫발을 내딛을 때 우리는 보통 돈은 중요하지 않다고 생각한다. 그저 일이 하고 싶을 뿐이다. 디자인 기술을 익혀 직접 디자인한 결과물이 현실에서 활용되고, 널리 퍼지고, 공식적으로 인정받기만을 원한다. 하지만 결국 안정적인 수입을 생각하는 때가 온다. 결혼, 주택 대출, 출산, 그리고 취미와 취향을 만족시키기 위한 약간의 사치 같은 것들. 남들도 다 그렇게 벌어서 먹고살기 때문이다.

이런 신호가 느껴질 때에는 결단을 내려야 한다. 돈을 더 벌고 싶으면 임금 협상을 하거나, 승진을 하거나, 일을 더 따거나, 자기 사업을 시작하면 된다. 우리가 영세한 개인 스튜디오에서 근무하고 있다고 가정해 보자. 한 2년 정도 다녔고, 월급도 조금씩 오르고 있다. 그러나 다른 스튜디오에서 일하는 친구들 말을 들어 보면 희한하게도 늘 나보다 연봉이 높은 것 같다. 이제 어떻게 하면 좋을까?

이때 스스로에게 어려운 질문을 던져 볼 필요가 있다. 내일 당장 사표를 던진다면 직장에서 나한테 매달릴까, 아니면 마지못해 사표를 받아들일까? 고용주는 내가 계속 근무해 주기를 원한다고 가정할 때, 임금 협상이 가능할까?

첫 단계는 우리의 금전적 가치를 현실적으로 따져 보는 것이다. 여기서 현실적이라는 말은 무슨 뜻일까? 만일 기업의 인하우스 스튜디오에서 일하고 있다면, 모기업의 임금 체계를 따라야 할

가능성이 많다. 독립 스튜디오에서 근무하고 있다면 디자인계에서
나름의 체계적인 설문 조사를 통해 임금을 설정하고 있으므로 참고하면
된다. 영국에는 《디자인 위크Design Week》가 매년 발표하는 지표가 있다.
다른 나라들도 마찬가지다. 미국에서는 AIGA라는 기관이 꽤 오랫동안
안정적으로 임금 산정을 도맡아 왔다.[1]

　　일단 우리의 '몸값'을 파악하고 나면 고용주를 찾아야 할 것이다.
디자이너 인사 담당을 많이 해본 입장에서, 나는 자신이 원하는 바를
정확히 말해 주는 사람이 좋다. 그 요청을 수용할 수 있다면 가장
이상적이다. 그러나 상대방이 임금 인상을 받을 정도의 실력에 못
미치거나, 자격은 충분하지만 사정이 여의치 않다면 솔직하게 얘기하면서
투명성을 보장하려고 노력했다. 노사 관계에서 임금에 대해 쉬쉬하는
경우도 많은데, 나는 그저 솔직하게 처리하는 편이 가장 낫다고 본다.

　　하지만 스튜디오와 임금 협상을 시도했다가 단칼에 거절당한다면
어떻게 대처하는 것이 옳을까? 우선 그 이유부터 따져 봐야 한다.
스튜디오가 임금을 올려 줄 만한 여력이 안 되는 경우 그만두는 것도
방법이다. 그러나 우리가 부적격이라서 그렇다면, 이를테면 일을 너무
못한다거나, 매번 지각을 한다거나, 다른 안 좋은 상황이라면, 뭔가
대책을 세워야 한다. 스스로 잘못을 개선하든지, 진로를 바꿔 다른 일을
시도하든지 결정해야 할 것이다.

　　반대로 만약 임금 인상 제의를
받았다면 그 조건이 적당한지 어떻게 판단할
수 있을까? 대체로 스튜디오가 감당할
수 있을 만큼만 올려 주기 때문에 협상의
여지가 많지는 않을 것이다. 그러나 자신이
일하는 분야의 시세를 잘 알아 두는 것이 좋다. 이런 기준이 있으면
임금 인상 제의를 받아들일지, 다른 곳으로 옮길지 결정하는 데 도움이
된다. 아무래도 규모가 작은 디자인 스튜디오는 그들의 여건에 맞게
임금을 줄 수밖에 없으므로 대형 스튜디오나 기업의 인하우스 근무에
비해 금액이 적다.

　　근무 조건도 좋고 돈도 잘 버는, 그러니까 모든 것을 다 가진
축복받은 디자이너들도 종종 있다. 그러나 디자이너로 산다는 것은
대부분 생계를 유지할 정도, 그리고 자부심을 느낄 정도의 돈을 버는

> 디자이너로 산다는 것은
> 대부분 생계를 유지할
> 정도, 그리고 자부심을
> 느낄 정도의 돈을 버는
> 것이라고 보면 된다.

것이라고 보면 된다. 돈이 되는 일을 하려면 대중 시장의 브랜딩이나
소비자 중심의 사업 등 창의적인 가치를 인정받기 어려운 분야를 선택할
수밖에 없다는 것이 디자이너들 사이에서 기정사실로 여겨진다. 이런
일이 적성에 맞지 않으면 그 대안으로 개인 스튜디오를 차리는 방법이
있다. 이 방법은 한 발씩 앞으로 나갈 때마다 위기를 맞닥뜨리는, 참으로
험난한 여정이 될지도 모른다. 하지만 똑똑한 사람이라면 어떤 상황이든
열심히 헤쳐 나가지 않겠는가?

더 읽을거리
www.designweek.co.uk/Articles/134235/Design+Week+Salary+Survey.
html

1 http://designsalaries.aiga.org/#overview

Sans serif 산세리프

산세리프 하면 기계적 정밀성이 떠오른다.
산세리프 활자는 모던하고 세리프 활자는
전통적이다. 그러나 산세리프 계열의 글자꼴이
가진 본질적 특성은 세리프가 없는 것이 아니라
모노라인이라는 점이다. 이 때문에 산세리프는
타이포그래피의 기원이 되는 캘리그래피와
차별화를 이루게 된다.

ABCDEFGHI
JKLMNOPQ
RSTUVWXY
Z012345678
9,.:;""''!?*/&
%£$()[]{}@

베르톨트 악치덴츠 그로테스크 볼드

내가 어릴 때 살던 동네 길가에 표지판이 하나 있었다. 여기에는 손글씨로
"DEAD SLOW CHILDREN"◆이라고 적혀 있었다. 이 표지판은 학교
친구의 부모가 길을 지나는 운전자들에게 속도를 줄이라는 경고의
의미로 세워 놓은 것인데, 그들의 건축가 친구가 만들었다고 한다. 아니,
'디자인했다'고 표현하는 편이 더 맞겠다. 흰색 배경에 빨강과 검정
산세리프 레터링으로 되어 있는 이 표지판은 우아하고 단순한 모습으로
아직도 내 기억에 남아 있다.

당시 나는 코흘리개 꼬마에 불과했지만, 이 표지판이 뭔가
흥미로운 대상임을 감지했다. 단도직입적이고 브루탈리즘을 떠오르게
하는 시적 표현과 메시지의 중의성도 인상적이었지만, 나에게 가장 큰
영향을 미친 것은 바로 그 건축가가 사용한 레터링과 단어의 배치였다.
세 단어를 양쪽 맞춤으로 차곡차곡 쌓아 올린 모습, 그리고 명백한
산세리프 레터링의 효과가 나를 사로잡았다.

만일 이 간판을 간판 업체에서 주문했다면 그처럼 확실한
모더니즘을 구현하지는 못했을 것이다. 간판을 보면 그 지시를 꼭
지켜야 될 것 같은, 기본적이면서도 필수적인 메시지가 전달되는데,
물론 건축가의 손길을 거쳐 탄생했기 때문이기도 하지만 이를 가능케

◆ '절대 서행, 어린이 있음'이라는 뜻으로 쓴 구어체 간판이지만 '죽은 굼뜬 어린이'로 읽을 수도
있어서 중의적이면서 다소 엽기적인 문구다.

ABCDEFGHI
JKLMNOPQ
RSTUVWXY
Z0123456
789,.:;!?*&
%£$(){}@

벨 센테니얼 BT 볼드 리스팅

ABCDEFGHI
JKLMNOPQ
RSTUVWXY
Z012345678
9,.:;""""!?*/&
%£$()[]{}@

프루티거 65 볼드

ABCDEFGHI
JKLMNOPQ
RSTUVWXY
Z01234567
89,.:;""""!?*/
&%£$()[]{}@

푸투라 볼드

앞 페이지, 위
산세리프 글자꼴은 그로테스크(악치덴츠 그로테스크,
프랭클린 고딕), 네오 그로테스크(벨 센테니얼, 에어리얼),
휴머니스트(프루티거, 길 산스), 지오메트릭(푸투라,
아방가르드) 등으로 분류된다.

한 산세리프의 활약도 무시할 수 없다. 이 글자꼴의 효과는 직접적이다.
모더니스트들은 순수한 형태를 통해 명료한 기능주의를 구현하려는
목적으로 글자꼴을 디자인했다. 허버트 스펜서는 『모던 타이포그래피의
선구자들』에서 이렇게 말했다. "1925년 이후, 바우하우스의 헤르베르트
바이어와 뮌헨파의 일원인 얀 치홀트는 산세리프 활자의 사용을
적극 권장했을 뿐 아니라 기하학적으로 구성된 산세리프 알파벳을
직접 디자인했다. 산세리프 활자는 바우하우스 실험의 중심축이었던
실용성의 미학을 반영한다."

산세리프가 보여 주는 실용성의
미학은 오늘날까지 커뮤니케이션과 정보
전달 분야에서 지배적인 영향을 미치고
있다. 이를테면 아무도 세리프가 있는
글자꼴로 도로 표지판을 제작하지 않는다.
또는 방탄조끼에 새겨진 'POLICE'라는
단어가 팰리스 스크립트Palace Script로 된
경우도 거의 보지 못했을 것이다. 엄격한
권위성을 지닌 산세리프 글자꼴군은
헬베티카, 유니버스, 프랭클린처럼

> **산세리프가 보여
> 주는 실용성의
> 미학은 오늘날까지
> 커뮤니케이션과 정보
> 전달 분야에서 지배적인
> 영향을 미치고 있다.
> 이를테면 방탄조끼에
> 새겨진 'POLICE'라는
> 단어가 팰리스 스크립트로
> 된 경우도 거의 보지
> 못했을 것이다.**

세리프 없이 깔끔하게 가공되어 권위의 명령 체계로 사용되고 있다.
한편 바우하우스의 창시자들이 무척 유감스럽게 생각하겠지만,
산세리프적인 '겉모습'은 1990년대에서 2010년 사이 약 20년 동안
'쿨한' 그래픽 디자인을 대변하며 널리 유행을 탔다.

구식이고 무미건조한 글자꼴로 여겨지던 산세리프는 1990년대에
이르러 당시 신세대 디자이너들의 사랑을 받으면서 전환점을 맞이했다.
이들 디자이너들은 모더니즘 디자인의 창시자들에게 심취해 있었으며,
새로 부상한 컴퓨터 기반 디자인 문화에 발맞춰 덜 엄격하면서 좀 더
직관적인 접근법을 제안했던 볼프강 바인가르트 같은 현대의 거장을
무척 선호했다.

내가 처음으로 네오모더니즘 그래픽 문법을 접하게 된 것은
네빌 브로디가 《페이스Face》 매거진 일을 그만두고 수행한 첫 번째
의미 있는 프로젝트, 즉 《아레나Arena》를 디자인하면서 헬베티카를
사용한 작업을 봤을 때였다. 구성주의의 영향을 받은 브로디는 시선을

끄는 풍부한 그래픽에서 벗어나 겸손한 느낌의 산세리프를 사용하여
이름을 알렸다. 이렇게 한 이유에 대해 그는 1990년 릭 포이너에게
다음과 같이 설명했다. "스타일이 아이디어를 죽여 버렸기 때문입니다.
아이디어를 전달하기 위해 강한 개성이라는 전략을 사용했는데, 바로
그 점 때문에 오히려 아이디어가 제대로 전달되지 않았죠." 포이너는
이어서 이렇게 언급했다. "브로디가 《아레나》의 헤드라인을 중립적인
스타일의 헬베티카로 바꾸어 쓴 것은 두 가지 상반되는 의도에서였다.
즉 이전 작업에 대한 속죄이자, '헬베티카가 싫다'는 태도를 부정하기
위해서였다. 하지만 사람들은 그 진의를 효과적으로 읽어내지 못하고
무작정 베끼기만 했다. 그 결과 지난 8년간 영국을 지배한 그래픽
스타일은 얼룩 한 점 없이 새하얗고 구김 방지 처리된 깔끔한 셔츠에
비유할 수 있는 네오모더니즘이었다."[1]

　　브로디의 업적은 노이에 그라피크Neue Grafik(뉴 타이포그래피)의
산세리프 중심의 국제주의 양식을 가장 앞장서서 들여왔다는 점이다.
스위스로부터 건너와 미국을 지배하게 된 이 양식은 1960년대 이후
미국 기업체에서 가장 보편적으로 사용하는 그래픽 스타일이 되었다.
브로디는 스위스 합리주의를 조롱하기 위한 수단으로 산세리프를
썼지만, 그 영향으로 산세리프에 빠져들게 된 영국의 젊은 디자이너들은
오히려 영국의 전통주의와 형식주의를 거부하는 의미에서 비대칭적인
스위스 스타일에 의지했다. 이와 같은 산세리프 개척자들 가운데
선두주자로는 상식을 깨는 디자인으로 유명한, 영국에서 활동하는
디자인 팀 옥타보8vo가 있다.[2]

　　오늘날 산세리프 글자꼴은 더 이상 반항을 뜻하지 않는다. 오히려
치약 용기, 혹은 공공 기금으로 운영되는
미술 프로젝트 브로슈어 같은 곳에 쓰이는
경우가 많다. 하지만 산세리프는 아직도
고유의 냉정함과 초연한 느낌을 간직하고
있다. 그 이유는 단지 세리프가 없어서가
아니라 대부분의 글자꼴들이 획의 굵기가
일정한 모노라인이라 기계적인 순수함이
느껴지기 때문일 것이다. 물론 모노라인으로
보이는 글자꼴들 대부분이 '조작'된 것이다.

1 Rick Poynor, "Rub out the Word," I.D.,
September 1994. *Design Without Boundaries*,
Booth-Clibborn, 1998에 재수록.

2 "옥타보가 생겨날 수 있었던 1984~1985년의
상황을 보면, 반항과 도전을 통해 디자인에 대한
영국의 접근 방식을 정의하는 데 기여했다는
점에서 중요하다. 이제 사람들은 전후 영국 그래픽
하면 아이디어 중심의 디자인을 떠올린다. 창의적
솔루션도 시각적 솔루션 못지않은 정당성을
지닌다는 것이다. 이러한 성향은 스위스 디자인의
합리성과 대비된다. 영국은 스위스와 달리 단일
언어 국가이기 때문에 언어 집단의 경계를 넘어
의사소통할 필요가 없다. 따라서 영어 특유의 미묘한
뉘앙스와 유머 감각이 발휘되면서 아이디어 중심의
디자인이 강화되었다." Mark Holt and Hamish
Muir, *8vo: On the Outside*, Lars Müller
Publishers, 2005.

**오늘날 산세리프 글자꼴은
더 이상 반항을 뜻하지
않는다. 오히려 치약
용기, 혹은 공공 기금으로
운영되는 미술 프로젝트
브로슈어 같은 곳에
쓰이는 경우가 많다.
하지만 산세리프는 아직도
고유의 냉정함과 초연한
느낌을 간직하고 있다.**

다시 말해 굵기가 일정해 보이도록 착시를 일으키기 위해 선의 굵기를 미세하게 만지고 조절한 것이다. 그래서 사실 그다지 순수한 글자꼴은 아닌 듯하다.

더 읽을거리
http://typefoundry.blogspot.com/2007/01/nymph-and-grot-update.html

Semiotics 기호학

기호학은 기호와 그 의미에 대한 학문이다. 이 학문은 어려운 말로 되어 있기 때문에 접근하기가 쉽지 않아서 디자인 현장보다는 대학 강의실에 더 걸맞다. 하지만 디자이너는 타고난 기호학자이다. 기호와 그 의미는 디자이너의 장사 밑천이다.

기호학의 창시자 중 한 명인 페르디낭 드 소쉬르Ferdinand de Saussure의 정의에 따르면 기호학은 "사회생활의 중심에서 기호의 일생을 공부하는 과학"이다.[1] 소쉬르는 언어학자였으며, 언어도 기호 체계의 일부라는 점을 제안함으로써 언어학에 혁명의 바람을 일으켰다. 그는 언어 역시 기호와 마찬가지로 우리가 부여하는 의미 이외의 다른 의미는 가지지 않는다는 가설을 세웠다. 예를 들어 언어마다 집을 지칭하는 단어가 모두 다르다. 보통은 '집'에 해당하는 일본어 단어를 읽거나 들어도 집에 대한 심상이 떠오르지 않을 것이다. 물론 일본어를 할 줄 안다면 얘기가 다르다.

만약 집 그림을 본다면 혼란의 여지가 완전히 사라질까? 꼭 그렇지만은 않다. 이를테면 파푸아뉴기니에서 나무 위에 집을 짓고 사는 사람은 영국 교외의 두 가구 연립주택이나 맨해튼의 펜트하우스를 알아보지 못할 가능성이 있다. 곰 인형을 예로 들어보자. 서구인의 관점에서 단추 눈이 달려 있는 포근한 봉제 곰 인형은 어린 시절의 순수함을 상징한다. 그러나 이것이 보편적인 해석은 아니다. 이 글을 쓰는 지금, 각종 언론은 상당히 불편한 기사로 도배되어 있다. 수단의 어느 초등학교에서 영국인 교사가 예닐곱 살 어린이들에게 곰 인형을 무함마드라고 불러도 좋다고 허락했다는 이유로 처벌을 받았다는 내용이다. 이 교사는 신성 모독죄로 기소되어 보름간 수감되었다고 한다.

런던의 수단 대사관에서는 수단에서 곰을 어린아이, 그리고 센티멘털한 어른들이 껴안고 자는 잠자리 친구로 인식하지 않는다고

> 디자이너가 기호학, 즉 의미를 받아들이고 이해하는 원리를 공부하는 것은 중요하다. 이를 통해 기호학에 박식한 사용자들과 좀 더 원활하게 소통할 수 있다.

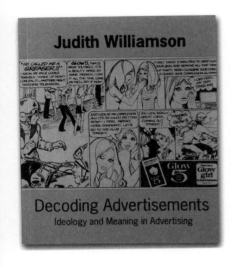

지적했다. 오히려 곰은 잔혹하고 치명적인 포식 동물로 여겨진다는 것이다. 반면 영국에서는 곰 인형이 어떤 상징물인지 모르는 사람이 없다. 영국에서 그래픽 디자이너가 곰 인형 이미지를 사용한다면 순수함과 친밀성을 뜻하는 것으로 받아들여질 것이다.

> 그래픽 디자인의 본질이 상징과 의미라는 사실을 이해하지 못하는 디자이너는 새가 날개 달린 날짐승임을 모르는 조류학자와도 같다.

상징과 그 의미를 연구하는 것은 그래픽 디자인에서 두말할 나위 없는 핵심 과업이다. 그래픽 디자인의 본질이 상징과 의미라는 사실을 이해하지 못하는 디자이너는 새가 날개 달린 날짐승임을 모르는 조류학자와도 같다. 내가 처음 기호학이라는 분야를 접했을 때는 모든 것이 그저 당연한 내용으로 느껴졌다. 무슨 말인가 하면, 디자이너와 광고계 종사자들의 본능적인 세계관을 설명하고 있는 내용으로 다가왔던 것이다.

주디스 윌리엄슨Judith Williamson은 『디코딩 애드버타이즈먼트 *Decoding Advertisements*』라는 훌륭한 책을 통해 현대 광고, 특히 광고에서 기호와 의미가 어떻게 사용되는지에 대한 방대한 연구를 선보였다. 그는 다음과 같이 서술했다. "기호는 사물이든, 언어든, 그림이든 무척 단순한 것으로, 개인이나 집단마다 특정한 의미를 지닌다. 그것은 사물 따로 의미 따로가 아니라 두 가지가 함께 있는 것이다. 기호는 기표, 즉 물질적 사물, 그리고 기의, 즉 그 사물의 의미로 구성되어 있다. 다만 이렇게 나누는 것은 기호를 분석하기 위해서이고, 실생활에서 기호는 항상 사물과 의미가 합쳐져 있다."

"사물과 의미가 합쳐진" 상태라는 것은 시각적 의사소통을 설명하는 적절한 표현이기도 하다. 디자이너는 사물(포스터, 로고 등)을 제작하는데, 여기에는 의미가 부여되어 있다. 그리고 그 의미가 적절하다는 사실을 사물 그 자체를 통해 보장할 수 있어야 한다. 곰 인형의 사례에서도 봤듯이, 이는 보기보다 훨씬 더 까다로운 일이다. 의미라는 것은 하나의 언어와 유산을 공유하는 동일 문화권 안에서조차 해석하기 나름이기 때문이다. 심지어 무엇인지 알 수 없는 추상적인 장식에도 퇴폐나 호화로움 같은 의미가 딸려 있다. 뭐가 되었든 의미에서 자유로울 수는 없다.

위

프로젝트: 주디스 윌리엄슨의 『디코딩 애드버타이즈먼트』 표지

연도: 1978년 초판 출간

표지 디자인: 엘러노어 라이즈Eleanor Rise

출판사: 마리온 보야르 출판사

저술가이자 비평가인 주디스 윌리엄슨이 쓴 영향력 있는 책으로, 광고에서의 기호, 상징, 의미를 다루고 있다. 윌리엄슨은 머리말에서 이렇게 썼다. "사춘기 때 카를 마르크스와 《허니Honey》 매거진을 동시에 접하면서 나는 아는 것과 느끼는 것 사이의 간극을 조율하기가 힘들었다. 바로 이러한 갈등에서 이데올로기가 비롯되는 것이 아닌가 한다. 나는 스스로 '착취'당하고 있다고 느꼈지만 동시에 이러한 상황에 심취해 있었던 것도 사실이다. 감정(이데올로기)을 따라잡는 것은 지식(과학)이다. 혁명으로 느껴지던 것이 당연하게 다가온다면 우리는 조금씩 진보하고 있는 것이다."

예를 들어 화장실 청소 제품의 패키지 디자인을 의뢰 받았다고
할 때, 변기 속에 배설물이 떠다니는 모습을 보여 주지는 않을 것이다.
그것보다는 하얗게 반짝이는 화장실과 뽀드득 소리가 날 정도로
깨끗한 변기를 상상할 수 있게 하지 않을까.

프랑스의 철학자이자 기호학자이면서 소쉬르의 계보를 이은 롤랑
바르트는 기호가 외연과 내포라는 두 가지 성질을 지닌다는 사실에
주목했다. 기호의 외연적 성질은 사물 그 자체이다.[2] 예를 들어 집의
이미지는 집의 이미지 그 자체일 뿐이며, 논란의 여지는 없다. 하지만
내포된 성질은 집의 종류와 묘사 방식에 의해 좌우된다. 예를 들어
궁궐처럼 규모가 어마어마하게 큰 집을 그릴 때와, 이글루나 나무 위의
집을 그릴 때는 완전히 다르게 접근하겠지만, 이 모두가 집인 것은
마찬가지다.

기본적으로 모든 그래픽 디자인은 기호의 함축적인 가치를
활용하는 행위다. 하지만 이것을 효과적으로, 그리고 정확하게
구현하려면 예리한 통찰력과 민감한 시각 능력을 갖추어야 한다.
몇 년 전에 강한 인상을 주었던 이미지라 하더라도 지금 관점에서는
누가 봐도 우스꽝스럽거나 위선적으로 느껴질 수 있다. 골프 복장을
하고 스포츠카에 기대서서 글래머 여성들에게 둘러싸여 있는 모습,
또는 존 포드John Ford 영화 속에서 튀어나온 듯한 카우보이가 남자의
인생을 과시하는 담배 광고들만 봐도 그렇다.

시각적 의사소통에서 현대 디자이너는 훨씬 더 냉정한 관점으로,
그리고 진실만을 바탕으로 기호와 상징을 다루어야 한다. 디자이너가
기호학, 즉 의미를 받아들이고 이해하는 원리를 공부하는 것은
중요하다. 이를 통해 기호학에 박식한 사용자들과 좀 더 원활하게
소통할 수 있음은 물론이고, 허위로 조작하는 어설픈 디자인을
조목조목 따져 폭로하는 데에도 도움이 된다.

더 읽을거리
Sean Hall, *This Means This, This Means That*, Laurence King
Publishing, 2007.
Judith Williamson, *Decoding Advertisements: Ideology and Meaning
in Advertising*, Marion Boyars, 2010.
(한국어판: 주디스 윌리암슨 지음, 박정순 옮김, 「광고의 기호학」, 커뮤니케이션북스, 2007.)

1 www.britannica.com/EBchecked/
 topic/525575/Ferdinand-de-Saussure
2 www.ubu.com/sound/barthes.html

Studio management

스튜디오 매니지먼트

스튜디오 매니지먼트는 디자인 관련 책이나
기사에서 거의 다루지 않는 분야다. 스튜디오
매니저를 단순히 컬러 프린터의 잉크가 떨어지지
않게 채워 넣고 직원들의 출퇴근 시간을
기록하는 사람 정도로 대우하는 경우도 있다.
그러나 스튜디오 매니저가 작업의 성공과 실패를
판가름하는 결정적인 인물이라고 생각하는
디자이너들도 있다.

스튜디오의 인원이 대략 열에서 열다섯 명 정도로 불어나고 규모가
어느 정도 커지면 관리를 전담하는 매니저 없이는 운영이 불가능해진다.
매니저를 두지 않는 경우도 있긴 하지만 대체로 혼란스럽고 비효율적이다.
보통 큰 디자인 회사가 아니면 매니저를 고용할 만한 여유가 없다. 하지만
어떤 스튜디오든 관리는 필수이며, 규모가 작다고 해서 예외는 아니다.
이 말은 곧 디자이너가 회계 관리, IT 컨설팅, 인쇄 의뢰 같은 업무뿐
아니라 전구를 교체하는 일까지 스스로 해결해야 함을 뜻한다.[1] 이때
유능한 스튜디오 매니저를 고용하는 데 비용을 들이면 일의 효율도
오르고 직장에서의 일과도 더 즐거워질 뿐 아니라 수익성까지 높일 수
있다.

　　　　스튜디오 매니저를 최대한 활용하려면
그를 부담스러운 상전 모시듯 하지 말고
클라이언트를 대하는 데 꼭 필요한
존재로 인식하면 된다. 이러한 관점에서
스튜디오 매니지먼트(그리고 이와 비슷한 일인
프로젝트 매니지먼트)는 좀 더 효율적으로
클라이언트를 관리하는 방안이자, 수익을
올리는 수단이다. 즉 전담자를 두는 것이 돈을 버는 길이므로 이 일을
정말 잘할 수 있는 사람을 고용할 만한 가치가 있다.

> 스튜디오 매니지먼트는
> 협조적이고 호의적인
> 태도가 아니면 제대로
> 처리할 수 없는 일이다.
> 기분파 외톨이가 아닌
> 능숙한 팀 플레이어만이
> 좋은 스튜디오 매니저가
> 될 수 있다.

　　　　그런데 스튜디오 매니저의 임무는 정확히 무엇일까? 쉽게 말해
디자인 이외의 다른 모든 업무를 처리함으로써 디자이너가 자유롭게
디자인에만 몰두할 수 있도록 하는 것이다. 그래서 폐지 분리수거함을
비우거나 소프트웨어를 전부 업그레이드하는 것이 스튜디오 매니저의
임무가 되기도 한다. 스튜디오 매니지먼트라고 하면 펜이나 방안노트가
떨어지지 않도록 채워 놓고 프린터를 비롯한 기자재를 관리하거나
클라이언트의 기술적인 질문에 대답해 주는 사람이라는 인식이
있었다. 그리고 과거의 스튜디오 매니저들은 다소 강압적으로 직원들을
쫓아다니며 열심히 일하도록 다그치기도 했다.

　　　　지금은 스튜디오 매니저의 기준이 달라졌다. 유능한 매니저는
제작 및 프로젝트 관리 기술, 세련되고 공감 능력이 뛰어난 의사소통
방법, 모든 상황을 조감하고 꿰뚫어 보는 안목과 단호한 의사결정력
같은 자질을 갖추어야 한다. 스튜디오 매니저가 돌봐야 할 일 중에는

작업 일정 짜기, 예산 관리, 수익성 보고, 송장 발급, IT 역량 유지, 프리랜서 섭외, 출퇴근 관리, 모든 일에 대한 정확한 기록(전화통화와 이메일을 내역을 보관하고 모든 업무 요청에 응대하는 일) 등이 있다. 또한 프레젠테이션 하기 30분 전에 컬러 프린터의 잉크가 떨어지지는 않았는지 확인하는 일처럼 좀 더 실질적인 업무도 포함될 수 있다. 이는 협조적이고 호의적인 태도가 아니면 제대로 처리할 수 없는 일이다. 기분파 외톨이가 아닌 능숙한 팀 플레이어만이 좋은 스튜디오 매니저가 될 수 있다.

스튜디오의 안살림과 병행해서 외부인과 소통하지 못하는 사람은 스튜디오 매니저로 고용할 가치가 없다. 다시 말해 클라이언트, 거래처, 프리랜서를 모두 전문적인 태도로 대할 줄 알아야 한다. 클라이언트가 디자이너에게는 디자인 얘기만 하고, 디자인과 관련 없는 내용은 모조리 스튜디오 매니저와 상담할 수 있다면 가장 이상적인 상황일 것이다. 그러나 클라이언트는 굳이 직책을 가리기보다는 그저 자신에게 필요한 정보를 주는 사람과 이야기하려고 한다. 따라서 스튜디오 매니저(또는 프로젝트 매니저)의 의사소통 능력이 형편없다면 클라이언트는 그와 얘기하기를 꺼리게 될 것이고, 그만큼 매니저의 가치도 떨어질 것이다. 거래처나 프리랜서를 대할 때도 마찬가지다. 외부 거래인들이 대화하고 싶어 하는 사람, 이것이 유능한 스튜디오 매니저를 규정하는 하나의 정의가 될 수 있다.

> 유능한 매니저는 제작 및 프로젝트 관리 기술, 세련되고 공감 능력이 뛰어난 의사소통 방법, 모든 상황을 조감하고 꿰뚫어 보는 안목과 단호한 의사결정력 같은 자질을 갖추어야 한다.

스튜디오를 돌보고 관리함으로써 클라이언트에게 긍정적인 인상을 주고 디자이너의 작업 환경을 쾌적하게 만드는 것은 디자인 사업에서 필수적이다. 보통 디자인 스튜디오는 최첨단으로 세련되게 꾸며야 한다는 고정관념이 있지만, 이는 사실이 아니다. 제대로 된 클라이언트라면 현란한 사무실에 현혹되지 않는다. 디자이너를 만나러 오는 것이지 그 디자이너가 일하는 곳을 구경하러 오는 것이 아니기 때문이다. 그렇다고 해서 스튜디오가 지저분하고 어지러워도 상관없다는 말은 아니다. 리셉션을 정리하지 않았거나 깨끗한 컵에 커피 한 잔을 마실 수 없다면, 또는 리셉션 탁자 위에 있는 신문이 모조리

3일 전 것이라면, 그 스튜디오가 괜찮은 클라이언트를 유치하기란 쉽지 않을 것이다. 그러므로 스튜디오의 모습과 분위기를 책임지고 관리할 필요가 있다. 매니저에게 스튜디오를 돌보게 함으로써 디자이너가 즐겁게 일하고 클라이언트가 오고 싶어 하는 공간으로 만들어야 한다는 말이다. 단순한 일이라고 생각하겠지만 밤낮으로 마감에 쫓기는 디자이너의 입장에서 쉽사리 간과하는 부분이기도 하다.

한편 논리적으로 생각했을 때 유능한 스튜디오 매니저를 두는 것이 당연히 유리함에도 불구하고 디자인 스튜디오는 디자이너가 아닌 사람을 좀처럼 고용하지 않는 것으로 유명하다. 나 역시 매니저를 채용하기까지 오랜 기간 망설였지만, 막상 스튜디오 매니저 겸 프로젝트 매니저가 생기자 그 결과는 놀라웠다. 우리의 소득과 수익성, 작업 환경이 전부 좋아졌을 뿐만 아니라 전반적인 작업량도 늘어났던 것이다.

그렇다면 스튜디오 매니저의 성패는 어떻게 가늠할 수 있을까? 우선 일을 처음 맡기고 나서는 반드시 충분한 시간을 두고 작업 체계와 절차를 익힐 수 있도록 안내해야 한다. 적응 기간이 끝난 후 성공을 알려 주는 첫 번째 신호는 디자이너들이 자유롭게 자신이 가장 잘하는 일, 즉 디자인에 몰두하고 있는가 하는 것이다. 두 번째는 매니저 임금에 해당하는 추가 지출이 발생했음에도 불구하고 수입이 눈에 띄게 증가했는가 하는 것이다. 만일 그렇지 않다면(물론 충분한 시간, 이를테면 6개월 정도를 두고 관찰한다.) 사람을 잘못 뽑았거나 우리가 그를 잘못 관리하고 있는 것이다. 유능한 스튜디오 매니저라면 자기 임금의 몇 배에 해당하는 수입을 가져다준다. 그뿐 아니라 디자이너들도 밤을 새지 않고 남들 퇴근하는 시간에 집에 갈 수 있다. 나쁠 것 없지 않은가?

스튜디오를 성공으로 이끄는 비법이 있다면 전 직원이 클라이언트와 직접 소통하도록 만들어야 한다는 것이 나의 오랜 신념이다. 다시 말해 모두가 클라이언트와 최대한 자주 만나는

스튜디오를 성공으로 이끄는 비법이 있다면 전 직원이 클라이언트와 직접 소통하도록 만들어야 한다는 것이 나의 오랜 신념이다. 다시 말해 모두가 클라이언트와 최대한 자주 만나는 것이 좋다는 말이다. 자신의 일과 행동 하나하나가 클라이언트에게 영향을 미친다는 사실을 디자이너, 비디자이너 할 것 없이, 전직원이 인지하게 되면 일을 더 잘하는 경향이 있다.

것이 좋다는 말이다. 자신의 일과 행동 하나하나가 클라이언트에게 영향을 미친다는 사실을 디자이너, 비디자이너 할 것 없이, 전 직원이 인지하면 일을 더 잘하는 경향이 있다. 이는 주로 사무실의 안살림에만 신경을 쓰는 스튜디오 매니저와 제작부 직원들에게 특히 더 해당되는 말이다. 하지만 유능한 매니저는 내부 조직을 관리하는 숙련된 기술에 클라이언트를 대하는 기술까지 갖춰야 성공할 수 있다는 사실을 잘 안다. 그러기 위해서는 디자이너는 물론 클라이언트의 이익까지 고려해서 스튜디오를 운영해야 할 것이다. 스튜디오 매니저를 평가할 때는 항상 두 가지 기준을 염두에 두어야 한다. 첫째 매니저가 스튜디오의 내적 기능을 향상시키는가? 둘째 매니저를 통해 클라이언트에 대한 서비스가 개선되는가? 이 질문 모두에 '그렇다'고 답할 수 있다면 제대로 된 스튜디오 매니저를 둔 것이다.

더 읽을거리
Tony Brook and Adrian Shaughnessy, *Studio Culture: The Secret Life of the Graphic Design Studio*, Unit Editions, 2009.
(한국어판: 토니 브룩, 에이드리언 쇼네시 지음, 이은선 옮김, 「스튜디어 컬처」, 안그라픽스, 2011.)

1 나는 스튜디오 직원이 스무 명이 넘었어도 직접 전구를 갈았다. 디자이너들에게 밤샘 작업을 종용할지언정 전구 가는 일은 도저히 시킬 수가 없었다.

Swiss Design 스위스 디자인

스위스는 그래픽 디자인의 정신적 고향이다. 중앙 유럽의 이 작은 나라에서 배출된 작업들은 많은 디자이너에게 그래픽 디자인의 완벽함을 대변하고 있다. 반면 다른 이들에게 스위스 디자인은 그래픽의 엄격함과 무미건조한 표현으로 일관된, 영혼이 없는 융합물에 지나지 않는다. 둘 중 하나만 맞다면, 과연 어떤 것이 스위스 디자인일까?

영화 「제3의 사나이」에서 반영웅으로 나왔던 주인공 오손 웰즈Orson Welles의 대사에는 다음과 같은 말이 있다. "보르지아가 다스린 30년 동안 이탈리아에는 전쟁, 테러, 살인, 유혈 사태가 있었지만 이탈리아는 미켈란젤로, 레오나르도 다 빈치, 그리고 르네상스를 배출해 냈지. 스위스에는 형제애가 존재했어. 500년 동안 민주주의와 평화가 있었지. 그리고 그들이 뭘 배출했냐고? 뻐꾸기 시계였어." 이건 꽤 많이 인용되는 구절이며,(보통 뻐꾸기 시계가 독일에서 발명된 거라는 의견도 함께 언급되지만 어쨌든) 아직도 스위스의 질서정연함에 대한 개념은 견고하게 유지되고 있다. 스위스를 생각할 때 우리는 으레 침착함과 질서, 평온함, 겉치레 없는 스타일을 떠올린다. 이는 우리가 스위스 그래픽 디자인을 이야기할 때 떠올리는 것이기도 하다. 침착하고, 질서 있고, 차분하면서도 호사스럽지 않은, 그리고 이 모든 것을 한데 묶기 위한 약간의 기하학을 떠올린다.

스위스를 생각할 때 떠오르는 또 다른 단어가 있는데, 바로 중립성이다. 2차 세계대전 당시 유일하게 어떤 편에도 서지 않았던 중앙

유럽 국가로서 스위스는 사리사욕의 정신이 팽배했다는 의혹이 만연했다. 2차 세계대전 때 나치 정권이 강탈한 돈은 말할 것도 없고, 각종 검은 돈의 안전한 저장고라는 명성과 함께, 스위스에 대한 인상은 그들의 은행 시스템 때문에 더욱 악명이 높았다.

많은 그래픽 디자이너들이 스위스 그래픽 디자인은 중립성이라는 향취로 인해 오염됐다고 생각한다. 전통적인 그리드 중심의 엄격함과 구조에 대한 수학적 감각 또한 지극히 중립적으로 보이는 것이다. 현대의 많은 클라이언트들이 이 견해에 공감하고 있다. 한정된 폰트와 글자 크기의 제한, 엄격하게 통제된 구조와 여백에 대한 광적인 선호 등 스위스 형식에 기초한 디자인은 클라이언트 사이에서 대부분 '차갑고' '매력 없는' 것으로 일축된다.

필립 멕스는 자신의 저서 『멕스의 그래픽 디자인 역사』에서 스위스 디자인을 좀 더 매력적으로 드러낸다. 「국제주의 타이포그래피 스타일」이라는 제목의 장에서는 스위스 스타일의 주된 특징을 이렇게 설명한다. "수학적으로 짜인 그리드 위에 디자인 요소를 비대칭적인 방식으로 배치함으로써 디자인의 통합성을 획득한다. 시각적이고 언어적인 정보를 명확하고 사실적인 방식으로 보여 주는 객관적인 사진과 카피, 프로파간다의 과장된 주장이나 상업적인 광고로부터 자유롭고, 왼쪽 정렬을 통한 여백 배치 안에서 산세리프 타이포그래피를 활용한다는 점도 특징이다. 이 운동의 창시자들은 산세리프 타이포그래피가 좀 더 진보적인 시대정신을 대변하고, 수학적인 그리드가 정보를 구조화하는 데 가장 가독성이 높고 조화로운 방법이라고 믿었다."[1]

스위스 디자인의 핵심에는 그리드가 있다. 테오 발머Theo Ballmer는 이 시스템을 최초로 사용한 스위스 디자이너였다. 그의 그리드는 디자인 작업에서 곧잘 명확하게 드러났다. 후세대 디자이너들이 그리드를 보이지 않는 통제 시스템으로 만들려고 애썼다면, 발머와 그 밖의 디자이너들은 보는 이로 하여금 페이지가 어떻게 설계되었는지 확인할 수 있게 했다.

초기 스위스 디자이너 가운데 중요한 인물로 막스 빌Max Bill을

테오 발머의 그리드는 디자인 작업에서 곧잘 명확하게 드러났다. 후세대 디자이너들이 그리드를 보이지 않는 통제 시스템으로 만들려고 애썼다면, 발머와 그 밖의 디자이너들은 보는 이로 하여금 페이지가 어떻게 설계되었는지 확인할 수 있게 했다.

위

1961년 비스타 북스에서 출간된 스위스 관광 가이드용 화보집 『스위스Switzerland』. 스위스 특유의 산악 풍경과 스위스의 국가적 삶을 담은 이미지들이 실려 있는데, 놀랍게도 스위스 그래픽 디자인 사례들도 수록하고 있다. 위 펼침면은 바젤 동물원 포스터(루오디 바르트, 1947)와 슈비터 AG를 위한 광고(디자이너 미상)를 보여 준다. 사진 설명은 이렇다. "스위스의 현대 포스터는 완벽에 가까운 경지에 이르렀다." 대중적인 관광 가이드에서 그래픽 디자인의 국가적 천재성을 이렇게 언급하기란 쉽지 않다.

프로젝트: 「시프팅 아이덴티티」 전시
연도: 2008
클라이언트: 취리히 미술관
디자이너: 일렉트로스모그
「시프팅 아이덴티티」라는 전시에 사용된 다양한
커뮤니케이션 요소들. 일렉트로스모그는 발렌틴
힌더만과 마르코 발서로 구성되어 있다. 이들은 젊은
스위스 디자이너 특유의 감각적이고 개념적인 특징을
선보인다. 발서는 이렇게 말한다. "앞으로 진행할
프로젝트에서 나는 좀 더 편집자이자 발행인으로서의
위치에 서고 싶다. 프로젝트 초기 단계에 참여할 때마다
편집자, 발행인 혹은 큐레이터가 다루어야 할 일을
우리도 다루고 있다는 점을 깨닫게 되었다."

꼽을 수 있는데, 그는 구체미술의 개념을 스위스 디자인에 도입했다.
구체미술은 기하학적으로 구성된 요소로 작품을 만들 수 있다고
주장한 미술 운동이다. 멕스는 빌의 다음과 같은 말을 인용했다. "수학적
사고방식을 기초로 한 미술도 발전시킬 수 있다."

독일에서 태어나 취리히에서 활동했던 안톤 슈탄코프스키Anton
Stankowski는 새로운 기술을 갖추고 있는 세계에서 필수적인 요소라고
할 수 있는 에너지, 방사선, 열, 정보의 전달 등 추상적이고 비가시적인
힘을 표현하는 데 그래픽 디자인을 이용한 개척자였다. 1968년
슈탄코프스키가 디자인한 베를린 도시 계획은 대도시들이 어떻게 응집력
있는 그래픽 아이덴티티를 발전시킬 수 있는가를 보여 주는 초기 사례다.

스위스 디자인은 《노이에 그라피크Neue Grafik》[2]라는 잡지와 함께
오랜 명성을 이어가고 있다. 카를로 L. 비바렐리, 리하르트 파울 로제,
요제프 뮐러-브로크만, 그리고 한스 노이부르크가 발행한 이 잡지는
미국에서 이들의 철학을 따르는 수많은 추종자를 거느리게 되었고, 미국
대기업의 지배적인 스타일로 자리 잡았다. 뿐만 아니라 진정한 국제주의
스타일을 필요로 했던 스위스 제약 산업을 포함해 성장세에 있던
글로벌 기업들 사이에서도 중요한 위치를 차지했다. 수학적으로 구축된
스위스 디자인의 명료함은 지구촌의 새로운 커뮤니케이션에 이상적으로
어울리는 것이었다.

뮐러-브로크만은 전후 세대 스위스 디자이너들 사이에서
가장 영향력 있는 인물로 부상했다. 『요제프 뮐러-브로크만: 스위스
그래픽 디자인의 선구자』[3]라는 책을 책상 위에 항상 펼쳐 놓고 있던
디자이너들도 많았다. 일광욕하는 사람들이 햇볕을 쬐듯이 디자이너들은
이 책을 펼쳐 놓고 영감을 받고자 했다. 1996년 82세의 나이로 세상을
뜬 뮐러-브로크만의 영향력은 아직도 대단하다.[4] 당시 스위스 그래픽
디자인의 장인이라 불렸던 이 거장의 손에서 탄생한 그래픽 디자인은
균형감 있고 우아한 경지에 도달했으며, 이는 그래픽 디자인이 단지
응용미술의 한 분야라는 지위에 반기를 든 것임을 상기시킨다.

《노이에 그라피크》 세대를 이어나간 스위스 디자이너들 중에서
타이포그래퍼이자 교육자인 볼프강 바인가르트야말로 스위스 그래픽
디자인에서 가장 중요한 인물로 간주된다. 영향력 있는 교육자로서
바인가르트는 스위스 모더니즘의 도그마를 깨부수면서 이후에

위
프로젝트명: 글라루스 미술관 포스터
연도: 2009
클라이언트: 글라루스 미술관
디자이너: 일렉트로스모그
《백 커버*Back Cover*》매거진은 일렉트로스모그의
작업을 이렇게 설명했다. "팝과 버내큘러 문화, 그리고
스위스 모더니즘 사이에서 영리하고 훌륭하게 통합해
낸다." www.esmog.org

혁명적이라 평가받은 타이포그래피 실험을 주도했다. 하지만 그는 절대 스위스 실용주의의 뿌리에서 벗어나진 않았다. 그는 이렇게 기술했다. "나는 학생들이 모든 각도에서 타이포그래피를 볼 수 있도록 가르치고자 했다. 타이포그래피는 항상 왼쪽 정렬일 필요가 없고, 오로지 두 가지 크기로만 앉힐 수도 없다. 항상 직각으로 배열될 필요도 없으며, 검은색 또는 붉은색으로만 인쇄되어서도 안 된다. 타이포그래피는 무미건조하거나 빽빽하게 정돈되거나 경직되어서도 안 된다. 타이포그래피는 중앙 축을 중심으로 앉힐 수도 있으며, 왼쪽 정렬이나 오른쪽 정렬이 될 수도 있고, 간혹 혼돈스럽게 배치할 수도 있다. 하지만 이럴 때에도 타이포그래피는 숨어 있는 구조와 시각적 질서를 갖고 있어야만 한다."[5]

바인가르트는 미국의 주요 디자이너 에이프릴 그레이먼과 댄 프리드먼을 가르쳤고, 1980년대 미국 뉴 웨이브 타이포그래피에 자신의 흔적을 남겼다. 또한 가장 잘 알려진 옥타보를 포함해 젊은 영국 디자이너 세대에게 막강한 영향을 주었다.

스위스는 여전히 그래픽의 독창성에 있어서 최강이다. 코르넬 윈들린Cornel Windlin, 노름Norm, 레니-트뤼브Lehni-Trüb, 쾨르너 유니언 Körner Union, 일렉트로스모그Elektrosmog 등 새로운 스위스 디자이너들도 부상하고 있다. 다른 이들과 함께 이 그룹은 이전 세대의 지성과 침착함을 유지하면서 더 새롭고 유동적인 감수성을 보여 준다. 이들은 포스트모더니즘의 국제적인 절충주의를 흡수했으며, 스위스 전통의 절제가 이들 작품에 잔존해 있지만 이전 세대보다 훨씬 더 표현주의적이고 독단적이지 않은 작업을 선보인다.

나는 개인적으로 1960년대와 1970년대의 스위스 디자인은 (대부분의 위대한 스위스 디자이너들이 독일 디자인 학교에서 공부하거나, 작업하거나, 가르쳤기 때문에 보통 스위스와 독일 디자인을 의미한다.) 미래의 모든 그래픽 디자인을 평가할 수

1960년대와 1970년대의 스위스 디자인은 (대부분의 위대한 스위스 디자이너들이 독일 디자인 학교에서 공부하거나, 작업하거나, 가르쳤기 때문에 보통 스위스와 독일 디자인을 의미한다.) 미래의 모든 그래픽 디자인을 평가할 수 있는 하나의 표준을 확립했다고 생각한다. 스위스 디자인은 언제나 그렇듯이 스타일과 침착함, 뛰어난 그래픽적 우아함을 유지하면서 분명한 메시지를 전달해 왔다.

1 Philip Meggs, *Meggs' History of Graphic Design*, 4th edition, John Wiley & Sons, 2006.

2 1965년에 창간했으며 오토 발터 출판사에서 총 18권이 발행되었다.

3 Lars Müller (ed.), *Josef Müller-Brockmann: Pioneer of Swiss Graphic Design*, Lars Müller Publishers, 2001.

4 영국의 디자이너 마이클 C. 플레이스는 고양이 두 마리를 키우는데, 각각 이름이 뮐러와 브로크만이다.

5 *Design Quarterly*, 130, 1985에 최초로 게재된 Wolfgang Weingart, "My Typography Instruction at the Basle School of Design/Switzerland 1968 to 1985."

있는 하나의 표준을 확립했다고 생각한다. 스위스 디자인은 언제나 그렇듯이 스타일과 침착함, 뛰어난 그래픽의 우아함을 유지하면서 명료한 메시지를 전달해 왔다. 그래픽 디자인에 대한 이보다 더 좋은 찬사는 없을 것이다.

내 스튜디오에서 디자이너들이 아이디어가 없어서 골치를 앓고 있으면 스위스 거장들의 작품을 한번 들여다보라고 말하곤 한다. 이 방법은 대개 효과가 있다.

더 읽을거리
Richard Hollis, *Swiss Graphic Design: The Origins and Growth of an International Style 1920~1965*, Laurence King Publishing, 2006. (한국어판: 리처드 홀리스 지음, 박효신 옮김, 「스위스 그래픽 디자인」, 세미콜론, 2007.)

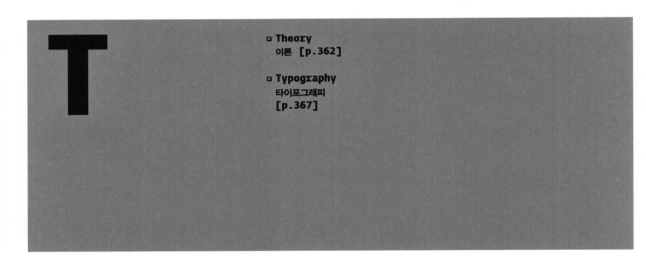

□ **Theory** 이론 [p.362]

□ **Typography** 타이포그래피 [p.367]

Theory 이론

그래픽 디자인에서 이론만큼 마찰을 야기하는 주제도 없을 것이다. 이론을 비난하는 사람들에게 이론이란 클라이언트가 '현장'이라고 부르는 것과는 전혀 상관없는 무의미한 지적 활동이다. 그러나 다른 이들에게 이론은 신선한 생각을 전달하는 매개물이자 디자이너의 창의적이고 사회적인 역할을 확장시켜 주는 수단이다.

우리는 이론을 그래픽 디자인의 실험적인 면과 연결지어 생각한다. 하지만 역설적이게도 그래픽 디자인에서 가장 드라마틱하고 오래 지속되었던 이론 작업은 프랑스 포스트모던 철학자들의 글에 자극을 받아 지적으로 편향된 디자이너와 교육자들에 의해 이루어진 것이 아니었다. 오히려 그래픽 디자인에서 디자인을 비즈니스 도구로 바라보는 부류가 이를 주도해 갔다. 이들 '이론가'들은 디자인을 기업 세계의 만병통치약으로 보았고, 이 기술을 위해 단단한 이론적 기반을 만들어 냈다. 이는 디자이너들에게 전투적으로 디자인을 홍보할 수 있는 논거를

제공했다. 이때 만들어진 이론은 1990년대 디자인을 급진적으로 만든 이론적 사고방식이나 글쓰기와는 종류가 달랐다. 그것은 비즈니스 스쿨의 이론이었고, 시장 중심의 이론이었으며, 대처와 레이건의 이론이었다. 그럼에도 불구하고 그것 역시 이론이었다.

비즈니스 중심의 이론에서 얻을 수 있는 이득은 디자이너 입장에서 이해하기 쉬웠다. 디자이너에게는 출세를 보장했고, 과거에는 꿈꿀 수 없었던 디자인을 통한 생계유지를 가능하게 만들었기 때문이다. 이는 문화에 관한 이론이 아니었다. 디자이너가 이 세상에서 자신의 역할에 관해 질문하거나 생계를 위한 자신의 행동이 지닌 윤리적 함의를 들여다보도록 하는 이론이 아니었다. 디자이너가 생산하는 작업에 숨어 있는 의미를 질문하도록 이끄는 이론도 아니었다.

하지만 비판적 사고와 분석을 낳는 새로운 유형의 이론이 부상했다. 데리다와 바르트 같은 급진적인 프랑스 학자들의 철학, 그리고 해체주의와 작가주의에 관한 이들의 이론은 미국 대학가에 큰 파장을 일으켰다. 엘런 럽튼은 이렇게 썼다. "예술 교과 과정을 밟은 미국의 많은 그래픽 디자이너들은 1980년대 초에 사진이나 공연, 설치 미술 같은 분야를 통해 비평적 이론을 접했다.

> 이론 연구는 디자이너에게 자신의 기술에 관한 지적 영향력을 숙고하게 하고, 오늘날의 삶에서 디자인의 역사적·사회적·문화적 역할을 고민하도록 한다. 하지만 이는 디자이너가 사고하는 방법과는 역행한다.

가장 널리 알려진 후기 구조주의와 그래픽 디자인 간의 교차는 공동 학장 캐서린 맥코이Katherine McCoy의 주도로 크랜브룩 아카데미 오브 아트에서 일어났다. 크랜브룩 출신 디자이너들은 1978년 여름에 출간된 현대 프랑스 문예미학에 관한 비평지《비저블 랭귀지Visible Language》의 특별호를 디자인하면서 문학 비평을 처음 접하게 되었다. 크랜브룩의 건축학부 학장이었던 다니엘 리베스킨트Daniel Libeskind는 그래픽 디자이너를 위한 문학 이론 세미나를 열어 주었고, 이를 통해 디자이너들은 자신의 전략을 구축할 수 있었다. 이들은 글줄과 단어 사이 간격을 넓히고 본문 텍스트를 위해 보통 따로 남겨 둔 공간에 각주를 삽입하는 등 일련의 글에서 형식을 체계적으로 해체해 나갔다."[1]

엘런 럽튼은 치밀하고 명쾌하게 쓴 자신의 글에서 데리다의 이론이 어떻게 그래픽 디자이너들에게 자신의 작업을 새롭게 볼 수

있는 방법을 제공했는지 설명한다. 그녀는 다음과 같이 썼다. "'해체주의'는 영문학과 불문학, 그리고 비교문학 학과들을 분개하게 만들면서 1970년대와 1980년대 미국문학 연구의 선발대를 위한 기치가 되었다. 해체주의는 문학 작품의 형식과 내용이 본질적인 인본주의 메시지를 어떻게 전달하는지를 연구함으로써 문학 작품의 의미를 들춰내려는 현대 비평 프로젝트를 거부했다. 해체주의는 마르크시즘, 페미니즘, 기호학, 그리고 인류학을 기반으로 하는 비평 전략과 마찬가지로, 사물의 주제와 이미지가 아닌 텍스트 생산의 체계를 만들어 내는 언어학적이고 제도적인 시스템에 집중했다."

> 그래픽 디자인의 혈류로 들어온 이론은 더 이상 디자이너가 중립적인 전달자로만 있을 수는 없음을 뜻한다. 윤리와 책임 의식 같은 문제에 무관심한 대부분의 사람들도 그것이 논쟁거리라는 사실은 알고 있다.

펜타그램 디자이너인 마이클 비어루트가 1998년 스티븐 헬러와의 인터뷰[2]에서 표명한 이론에 대한 관심사도 이런 맥락이었다. 여기엔 다음과 같은 논쟁이 있었다. "디자인에 관한 이론적 접근과 그래픽 디자인에 대한 좀 덜 이론적인 접근법(반지성주의적이고, 좀 더 실용적인 접근법을 말하는 게 아니라) 사이에서 논쟁이 발생하고 있다. 디자인을 하기보다는 그에 관해 글을 쓰고자 하는 새로운 마니아가 생겨난 것이다."

하지만 모든 이들이 실천을 희생하면서까지 새롭게 눈에 띄는 이론에만 관심을 지지한 것은 아니다. 폴 랜드는 이론에 대한 '집착'을 이렇게 설명했다. "가령 르네상스 시대와 같이 이론이 실천을 위한 연료가 되기보다는 그저 불가해한 언어를 전달하는 것에 불과하다. '터무니없이 모호하고, 유행만 쫓으며, 불분명한 말장난, 이해할 수 없는 것의 일인자' 등으로 다양하게 묘사할 수 있다."[3]

그의 말에는 일리가 있다. 수많은 이론적 글쓰기가 불가해하고 지나치게 전문 용어로 서술되어 있어서, 명료함과 즉각적인 이해를 도모하는 그래픽 디자인의 정신과 대치된다. 이론 연구는 디자이너에게 자신의 기술에 관한 지적 영향력을 숙고하게 하고, 오늘날의 삶에서 디자인의 역사적·사회적·문화적 역할을 고민하도록 한다. 하지만 이는 디자이너가 사고하는 방법과는 역행한다. 대부분의 디자이너들은

직관에 의존해 작업을 한다. 그들은 복잡한 주제를 이해하는 데
선천적인 인지 능력을 활용하며, 복잡한 작업 의뢰서에 대해 영리하게
답할 줄 안다. 하지만 이를 위해 업무를 체계적이고 지적으로
처리하기보다는 '시각적 사고'를 동원한다.

그럼에도 불구하고 지난 20년간 그래픽 디자인에 관한 이론적
접근은 디자이너들이(그리고 더 중요하게도 교육자들이) 철저하게 검토하고
질문을 던지게끔 만들었다. 이는 디자인 분야에 도움을 주었고, 동시에
그 분야를 엄청나게 변화시켰다. 그래픽 디자인이 이론과 접목하면서
어떻게 더 풍성해졌는가를 확인하기 위해서는 일러스트레이션과
비교해 보면 알 수 있다. 일러스트레이션은 같은 시기에 이론의 렌즈를
통해 스스로를 들여다보는 데 실패했다. 그 결과 일러스트레이션이라는
큰 분야는 편집된 지면에서 그저 공백을 채우는 장식적인 기술로
축소되었다.(물론 그 위상은 다시 변화하고 있고 일러스트레이션은 자기반성의
시기로 새롭게 진입하고 있다.)

그런데 이론은 무엇을 뜻하는 걸까? 이론이라는 단어 자체는
실제로 무언가를 직접 만들고 행동하는, 즉 책이나 간판, 웹사이트와
같은 실제 사물을 제작하는 디자이너에게는 장애물로 느껴진다.
칼아츠CalArts에서 이론 교육을 담당하고 있는 루이스 샌드하우스
Louise Sandhaus는 이 단어를 정의할 때 실용적으로 접근한다. "이론이
무엇이며, 그것이 특히 그래픽 디자인에 어떤 의미를 지니는가에
대해서는 여전히 혼란이 있는 것 같습니다. 성, 인종, 기호학 등의
비평적 틀은 자기성찰을 하기 시작하고 사회적·정치적 풍토에서 그것의
역할과 참여에 대해 탐색하게 되면서 중요한 성숙기를 맞이했지요. 비평
이론에 관여한 디자이너들에게서 다채로운 결과물이 나타났고, 아마도
이는 크랜브룩에서 생산된 작업에 관한 해체주의적 사고의 영향이
상징적으로 나타난 거라고 할 수 있을 겁니다. 비평 이론가인 조너선
컬러Jonathan Culler의 말을 대충 언급하자면, 이론은 디자인이라는
범주를 넘어서서 사고할 수 있도록 새로운 방향을 제안하는 도전입니다.
디자인에 의미를 부여하고 관계를 형성하는 것은 그 디자인이 처해
있는 맥락이기 때문에 맥락을 떠난 디자인은 논의될 수 없는 거죠. 그런
맥락에서 그의 말은 당연하게 들립니다. 그것은 마치 춤꾼과 춤에 대해
논의하는 것처럼 서로 긴밀하게 얽혀 있지요. 이론에 관한 정의 가운데

제가 좋아하는 말은, 예전에 가르쳤던 한 학생이 표현한 건데,
'더 실천하게 만드는 연구가 곧 이론이다.'라는 정의였습니다."

샌드하우스의 관점에서 이론 연구가 가져올 효과는 지대하다.
"이 활기차고 위엄 있는 대화 덕분에 버내큘러 맥락에서의 실천 또한
그래픽 디자인의 일부로 보는 등 그래픽 디자인의 여러 유형들을
확인할 수 있게 되었습니다. 이는 그래픽 디자인에 대한 단일하고
획일적인 정의를 해체하게 되었죠." 하지만 그는 이러한 이론의 급속한
발전을 막연히 이상적으로만 생각하진 않는다. "동료들 간의 논쟁을
보고 있거나, 디자인 분야를 이해하는 어떤 단일한 가치와 단 하나의
올바른 이해만 있다고 주장하는 종사자들을 보면 아직 갈 길이 먼 것
같아요. 그러면서 이들은 여전히 우월한 입장에서 다른 인종과 문화를
인정하는 척하죠."

그런데 이론에 대한 지나친 강조로 과연 디자이너들이 이론화
작업을 더욱 선호하게 되고 실제 작업에는 등을 돌리게 될까? "그
질문의 표현 방식엔 그다지 동의할 수 없습니다."라고 샌드하우스는
말한다. "작업을 '한다'는 것은 상업적인 일을 하는 걸 암시합니다.
오히려 저는, '현명한 디자이너들은 작업을 생산하기보다는 디자인
이론을 만드는 데 더 큰 지적 만족감을 느끼는가?'라고 질문하는 게
맞다고 봐요. 오틀 아이허Otl Aicher는 자신의 에세이『디자인과 철학
Design and Philosophy』에서 철학의 결과물은 머릿속과 종이 위에 있다는
칸트의 말을 언급하면서, 디자인 결과물은 세상 속에 있다고 했습니다.
아이디어를 살아 있고 만질 수 있는 사물이자 경험, 그리고 때로는
훌륭한 결과를 가져오는 것으로 바라본 거죠. 무언가를 만드는 것은
(굳이 어떤 사물을 말하는 건 아닙니다.) 일종의 사고를 형성하는 것이며,
이는 실제 생생한 경험이 되기 때문에 정말 중요합니다."

그래픽 디자인이 이론과 만나면서 얻은 성과는 여러 곳에서 볼 수
있다. 디자인 전문 잡지에 진지한 내용의 콘텐츠가 늘어났고,(한때 스타
디자이너들에 대해 과장된 칭찬만 늘어놓거나 디자인의 상업적 가치를 지지하는
데만 몰두했지만 이제는 윤리적이고 사회적인 이슈에 관한 기사를 정기적으로
선보이고 있다.) 학생들을 위해 좀 더 효과적이고 깊이 있는 디자인
교육이 생겨났으며, 무엇보다 중요한 건 전문 디자이너들 사이에서
자신의 작업이 꽉 막힌 진공 상태에서 이루어지는 게 아니라는

깨달음이 점차 퍼지기 시작했다는 점이다. 다시 말해 자신의 작업에 정치적이고 문화적인 파급 효과가 있다는 걸 자각한 것이다.

그래픽 디자인의 혈류로 들어온 이론은 더 이상 디자이너가 중립적인 전달자로만 있을 수는 없음을 뜻한다. 윤리와 책임 의식 같은 문제에 무관심한 대부분의 사람들도 그것이 논쟁거리라는 사실은 알고 있다. 그리고 이는 디자인계의 이론적 담론을 이끌어 나간 선구자들 덕분이라는 사실을 우리는 알아야 한다. 루이스 샌드하우스는 이렇게 언급했다. "노스캐롤라이나 주립 대학교 등 여러 곳에서 박사 과정 프로그램이 운영되는 가운데, 두 개의 새로운 프로그램이 이제 막 생겼습니다. 하나는 앨리스 트웹로가 SVA에서 이끌고 있는 디자인 비평 과정이고, 다른 하나는 틸 트릭스가 런던 칼리지 오브 커뮤니케이션에서 운영하는 디자인 글쓰기 비평 석사 과정이지요. 이를 통해 우리는 그래픽 디자인이 학문의 한 분야로 성숙해 가는 모습을 목격하고 있으며, 여기엔 어느 정도 이론적 혁명이 있었기에 가능했다는 사실에 고마움을 느낍니다."

더 읽을거리
Victor Margolin, *Design Discourse: History, Theory, Criticism*, University of Chicago, 1989.

1 Ellen Lupton, "Deconstruction and Graphic Design: History Meets Theory," Andrew Blauvelt ed., *Visible Language*, special issue, 1994에서 처음 출간. www.typotheque.com/site/article.php?id=99

2 "Michael Bierut on Design Criticism," Steven Heller and Elinor Pettit, *Design Dialogues*, Allworth Press, 1998.

3 Paul Rand, "Confusion and Chaos: The Seduction of Contemporary Graphic Design," http://www.paul-rand.com/foundation/thoughts_confusionChaos/#.VE9HxYuUd8k

Typography 타이포그래피

타이포그래피의 핵심에는 엄청난 역설이 존재한다. 좋은 타이포그래피는 눈에 띄지 않아야 한다는 것. 하지만 우리가 타이포그래피에 요구하는 것은 대부분 독자의 주목을 끌고 망막을 흥분시키게 만들라는 것이었다. 그렇다면 이제 타이포그래피는 새로운 일러스트레이션임을 의미하는 걸까?

다른 나라를 방문할 때 나는 보통 상점 앞면이나 포스터, 도로 표지판의 타이포그래피를 가장 먼저 눈여겨본다. 내가 만약 폐기물 산업 관련 일을 하는 사람이었다면 아마 쓰레기통이나 쓰레기 트럭의 디자인에 더 집중했을 것이다. 하지만 그래픽 디자이너인 나는 글자꼴에 주목했다. 나는 타이포그래피가 그 나라의 특징을 보여 주는 꽤 신뢰할 만한 가이드라고 생각했다. 도쿄의 타이포그래피는 과열되어 있고 다급해 보인다. 프랑스 시골의 타이포그래피는 나른하고 전통적이다. 네덜란드 타이포그래피는 지적이고 절제되어 있다. 미국의 타이포그래피는 단호하고 국제적이다. 물론 세계화된 세계에서의 거대 비즈니스는 지구를 하나의 균일화된 쇼핑몰이 되도록 최선을 다하고 있다.(세계의 그래픽 디자이너들이 여기에 일조한다.) 도쿄, 모스크바 혹은 파푸아뉴기니 등 어디든 모두 똑같아 보이는 것이다.

《팩트》 매거진의 표지. 이 매력적인 타이포그래피 표지를 맡았던 아트 디렉터는 허브 루발린이었고, 에디터는 랄프 긴즈버그였다.(p.33 '아방가르드 디자인' 참조) 이 잡지는 스스로를 "겁 많고 부패한 미국 언론에 대한 해독제"라고 표현했다. 위에서부터 1964년, 1966년, 1964년에 발행한 것이다.

하지만 타이포그래피는 고집스럽다. 경주마의 혈통을 따지듯이 우리는 활자의 혈통을 찾아갈 수 있다. 헬베티카는 발바움Walbaum과 디도Didot에서 자라난 악치덴츠 그로테스크에서 나왔다.[1] 메시지 전달자가 아닌 메시지 그 자체가 더 중요하다는 타이포그래피 규율에도 불구하고 타이포그래피는 국가별 특징과 개인적인 기벽을 발휘할 수 있는 방법 중 하나다. 비록 그 방법의 효과가 점점 줄어들고 있기는 하지만 말이다. 전달하려는 메시지에 문화, 종족, 그리고 국가적 양념으로 맛을 낼 줄 아는 능력은, 역시나…… 황홀하다.

타이포그래피를 통해 전달할 수 있는 것은 장소성과 국가적 특성뿐만이 아니다. 혈통을 벗어난 몇몇 글자꼴을 통해서도 전체적인 시대를 정의할 수 있을 만큼 그 발자취는 쉽게 눈에 띈다. 아르데코 폰트의 몇 가지 특징만 있어도 우리는 1930년대로 돌아간 듯한 느낌을 받는다. 사이키델릭한 레터링 몇 조각만 있어도 1960년대의 열정적인 분위기를 불러일으킨다. 네빌 브로디의 인더스트리아Industria 글자꼴은 형사들의 활약을 다룬 1980년대 미국 드라마 「마이애미 바이스Miami Vice」에서 주인공 형사가 민트색 리넨 재킷의 소매를 말아 올린 모습을 떠올리게 한다. 이러한 효과는 역사 전반에 걸쳐 나타나고 있으며, 선사시대 동굴에서 발견된 룬 문자까지 거슬러 올라간다. 타이포그래피는 우리가 살았던 과거의 문화적 삶을 이해할 수 있게 해주는 매우 흥미로운 대안적 가이드가 된다. 타이포그래피 역사만 알아도 모든 것을 밝혀낼 수 있다.

하지만 타이포그래피란 무엇일까? 과일 노점상에서 손으로 쓴 간판은 《노이에 그라피크》의 지면과 같은 원칙을 갖고 있다고 볼 수 있을까? 내가 가지고 있는 사전에서는 타이포그래피를 이렇게 정의한다. "명사. ① 활자를 조판하고 배열하고, 이를 인쇄하는 기술 혹은 과정. ② 인쇄물의 양식과 외형."[2] 이 정의를 수용한다면 인도 뭄바이의 과일 노점상에서 발견한 타이포그래피든, 1960년대 스위스 타이포그래피 잡지의 타이포그래피든, 모두 같은 타이포그래피인 셈이다.

하지만 내가 보기에 이 정의에는 누락된 요소가 하나 있다.

타이포그래피는 그 양식과 크기, 색상을 통해 여러 층위에서 덧붙여진 '의미'를 전달하는 방법이 된다. 활자는 더 이상 활자로만 남아 있을 수 없다. 활자는 그것이 전달하고자 하는 메시지에 공명과 깊이를 부여해야 한다.

바로 개인의 특징이다. 표면적으로 타이포그래피는 건축이나 공학과 같이 정교하고 자세한 규칙을 갖고 있는 것처럼 보인다. 규칙을 배운 다음 이를 적용하는 것이다. 이보다 더 단순한 게 있을까? 타이포그래피에서는 단순한 것이란 없다는 걸 제외한다면 말이다. 전문가가 되기 위해서는 규칙을 배워야 하며, 동시에 미적 판단력 또한 항상 익혀야 한다.

미국의 타이포그래퍼인 비어트리스 워드Beatrice Warde는 「크리스털 고블릿 혹은 인쇄는 투명해야 한다The Crystal Goblet, or Printing Should Be Invisible」[3]라는 유명한 에세이를 썼는데, 여기서 타이포그래피는 크리스털 잔(고블릿)과 같아야 한다는 개념을 주장했다. 잔에 눈길이 가면 와인의 훌륭함을 볼 수 없다는 것이다. 워드는 타이포그래피가 눈에 들어오면 전달하고자 하는 메시지를 볼 수 없다고 주장했다. 이 원칙에서 벗어나 기교를 부리는 타이포그래퍼를 기억하기 쉽게끔 '스턴트 타이포그래퍼stunt typographer'라고 불렀다. 워드의 관점은 최고의 전통주의자였던 올리버 사이먼Oliver Simon[4]과 일치한다. 1945년에 출간된 올리버 사이먼의 저서 『타이포그래피 입문Introduction to Typography』[5]은 이런 내용으로 시작하고 있다. "전통주의 학파의 늙은 예술가들은 절대 자기중심적이지 않았다. 에고티즘은 모던 타이포그래피가 지닌 많은 결점에 책임이 있고, 여전히 그 결점에 대해 책임져야 한다."[6]

역사적 관점에서 봤을 때 오늘날의 타이포그래퍼들은 과거에도 항상 해왔던 것을 하고 있다. 그들은 기술과 미디어, 글을 읽고 쓸 줄 아는 능력의 발전에 맞춰 변화하고 적응해 왔다. 우리에게는 그 어떤 때보다 활자를 퍼뜨릴 수 있는 수많은 글자꼴과 방법이 있다. 워드와 사이먼은 타이포그래피가 기능을 발휘해야 하는 전자 매체나 수많은 환경이 생겨나기 전에 글을 썼지만, 그들의 관점들은 특이하게도 선견지명이 있었다. 새로운 전자 기기의 영역이나 UI 디자인, 정보 그래픽 같은 분야에서 기교와 에고티즘은 환영받지 못한다.

하지만 우리는 여러 층위에서 소통이 이뤄지는 세상에서 살고

역사적 관점에서 봤을 때 오늘날의 타이포그래퍼들은 과거에도 항상 해왔던 것을 하고 있다. 그들은 기술과 미디어, 글을 읽고 쓸 줄 아는 능력의 발전에 맞춰 변화하고 적응해 왔다.

있다. 그리고 타이포그래피는 그 양식과 크기, 색상을 통해 여러 층위에서 덧붙여진 '의미'를 전달하는 방법이 된다. 활자는 더 이상 활자로만 남아 있을 수 없다. 활자는 그것이 전달하고자 하는 메시지에 공명과 깊이를 부여해야 한다. 그리고 바로 이러한 요구 조건이야말로 타이포그래피는 보이지 않는 크리스탈 잔이라는 개념을 뒤집어 생각해 보게 한다. 현대 타이포그래피는 와인과 크리스털 잔이라는 두 가지 역할을 모두 충족시켜야 한다는 것이다. 경우에 따라서는 잔이 와인보다 더 중요하다. 명확한 뜻이 없는 브랜드 이름에서 이를 확인할 수 있다. 우리는 타이포그래피로 표현한 브랜드 이름을 통해 그 '브랜드'를 알아본다. 글자꼴을 바꾸면 브랜드 '가치'가 증발하는 것과 같다. 이러한 사실은 현대의 브랜드 중심 경제에서 타이포그래피가 강력한 힘을 갖게끔 한다. 또한 타이포그래퍼와 디자이너들에게 실험하고 표현할 수 있는 여러 기회를 제공한다.

그뿐만이 아니다. 이제는 정적인 활자만큼이나 움직이는 활자도 흔하다. 이러한 활자들이 어디서나 쓸 수 있는 그래픽 소프트웨어와 누구나 정교한 활자 레이아웃을 할 수 있게 만드는 강력한 블로그 도구들과 결부되면서, 타이포그래피는 초신성과 같은 존재가 되었다. 타이포그래피는 이제 모국어만큼이나 일반적인 것이 되었다.

타이포그래피는 금속 활자의 발견 이후 많은 발전을 이루어 왔다. 대대로 명맥을 이어 온 타이포그래퍼들은 이전 세대의 도구와 관습, 방법론을 버리라고 배웠다. 내가 디자이너가 되었을 때, 사진식자 조판은 전문 조판공에게 의존하는 것으로부터 해방되었고, 이로 인해 우리가 직접 기계를 이용해 조판할 수 있는 타이포그래피를 만들어 냈다. 이는 자유로운 해방이었지만, 애플 맥과 포스트스크립트 폰트의 등장은 사진식자를 하룻밤 만에 타이포그래피 폐기장으로 보내 버리고, 디자이너를 곧 식자공으로 만들었다. 컴퓨터 기반의 활자를 쓸모없게 만들어 버릴 또 다른 기술 혁명이 나타날까? 한편으로는 이미 일어난 일이기도 하다. 인터넷은 우리가 새로 학습해야 할 기술적이고 미적인 타이포그래피 문법을 갖고 있다. 인터넷에서의 활자는 인쇄물의 활자와

맞은편

프로젝트: 카다Kada 폰트를 홍보하는 포스터
연도: 2004
디자이너: 조엘 노르드스트롬(RGB6)
'카다 폰트를 위한 사진적 이야기와 비교 가능한 활자 견본'이라고 설명된 포스터. www.lineto.com에서 양면 포스터로 제작되어 판매되었다

1 "악치덴츠 그로테스크는 어느 활자 디자이너가 디자인했다기보다는 독일의 활자 제조사인 베르톨트의 경험 많은 무명의 자모 조각가 punchcutter들이 깎아서 만들었을지도 모른다. 이는 당시 자모 조각가들이 세리프 없는 형태에 대해 알았어야 했고, 이러한 아이디어는 당시 대중적이었던 고전 글자꼴인 발바움 또는 디도에서 얻었을 것으로 보인다. 이런 점은 발바움과 악치덴츠 그로테스크를 겹쳐 놓으면 명확하게 드러난다." Martin Majoor, "My Type Design Philosophy," www.typotheque.com/articles/my_type_design_philosophy

2 www.oxforddictionaries.com

3 Beatrice Warde, "The Crystal Goblet, or Printing Should Be Invisible," 1955. http://gmunch.home.pipeline.com/typo-L/misc/ward.htm

4 영국의 타이포그래퍼(1895~1956).

5 Oliver Simon, *Introduction to Typography*, Faber, 1945.

6 Roger Fawcett-Tang, *New Typographic Design*, Laurence King Publishing, 2007.

근본적으로 다르다. 수많은 디자이너와 타이포그래퍼, 그리고 활자 디자이너들은 온라인 텍스트가 가져온 새로운 온스크린 패러다임을 정의하는 데 고심하고 있다.

더 읽을거리
Erik Spiekermann and EM Ginger, *Stop Stealing Sheep & Find out How Type Works*, Adobe, 2003.
(한국어판: 에릭 슈피커만 지음, 김주성·이용신 옮김, 『에릭 슈피커만 타이포그래피 에세이: 양을 훔친 당신에게 필요한 타이포그래피 지침서』, 안그라픽스, 2014.)

Univers 유니버스

유니버스는 헬베티카만큼 유행을 타지 않으면서 모던하고 군더더기 없는 산세리프의 의도를 거의 완벽하게 구현하는 글자꼴이다. 스위스에서 온 친척뻘인 헬베티카가 좀 더 정밀하면서도 기계적으로 빈틈없이 만들어진 느낌이라면, 유니버스는 헬베티카에는 결여된 휴머니즘과 실용성이라는 두 측면을 고유의 아우라를 통해 실현하고 있다. 게다가 크기도 다양하지 않은가!

언젠가 상당히 실력 있는 디자이너를 고용한 적이 있었다. 차분하면서도 체계적으로 일하는 이 사람은 시간과 노력이 많이 들어가는 장기 프로젝트의 수석 디자이너 자리를 맡기기에 더할 나위 없는 적임자였다. 그러나 문제가 좀 있었다. 유니버스를 비롯한 몇 가지 글자꼴만 고집했던 것이다. 심지어 그를 빼고 프로젝트를 진행한 적도 한두 번 있었다. 그가 쓰기 싫어하는, 아니 도저히 쓸 수 없다고 하는 글자꼴이 필요한 프로젝트였기에 어쩔 수 없었다. 한편 우리 스튜디오가 그 동안 맡았던 일 중에서 가장 큰 사업을 유치하여 진행했을 때 그는 상당히 결정적인 역할을 했다. 다름 아니라 독일계 대기업의 대졸 신입사원 채용 관련 일을 일 년간 맡게 되었는데, 운 좋게도(?) 이 회사의 기본 글자꼴이 유니버스였던 것이다.

스위스의 활자 디자이너 아드리안 프루티거Adrian Frutiger가 디자인한 유니버스는 1957년에 첫선을 보였다. 이 글자꼴은 헬베티카와 마찬가지로 악치덴츠 그로테스크에서 파생된 것이다. 유니버스는 헬베티카에 비해 엑스 하이트가 살짝 낮고 획이 조금 다르기 때문에(이 점은 소문자 'm'과 대문자 'R'에서 확연히 드러난다.) 헬베티카가 지나치게 기계적이라고 느끼는 사람들에게 대안이 될 수 있다. 유니버스는 헬베티카와 달리 캘리그래피의 혈통을 희미하게나마 갖고 있기 때문에 좀 더 최근에 개발된 배스커빌과도 잘 어울린다. 게다가 수많은 유니버스의 종류를 구분할 수 있는 숫자를 사용한 특유의 체계가 있다는 점, 또 다양한 굵기가 제공된다는 점 역시 주목할 만한 장점이다. 유니버스와 잘 어울리는 글자꼴을 하나 더 꼽자면 1975년에 디자이너의 이름을 따서 만든 프루티거가 있다. 프루티거는 1997년에 라이노타이프에 적용할 수 있도록 유니버스 글자 가족 전체를 재정비했다. 이 새로운 버전은 두께가 60가지 이상 제공된다.

아드리안 프루티거는 1928년 스위스에서 태어났다. 그는 열여섯 살이 되던 해에 인쇄소의 견습생으로 업계에 발을 내디뎠다. 취리히 예술공예학교를 졸업한 프루티거는 파리로 옮겨 드베르니 에 페뇨Deberny et Peignot라는 유명한 활자 주조소에 취업했고, 첫 글자꼴을 이곳에서 만들어 냈다. 이어서 그는 현대 타이포그래피 역사에 길이 남을 불후의 글자꼴 '제조기'가 되었다. 그가 디자인한 글자꼴로는 메리디앙Méridien(1955), 세리파Serifa(1967), OCR-B(1968), 글리파 Glypha(1979), 그리고 푸투라와 비슷하지만 더 기하학적인 산세리프를 구현한 아브니르Avenir(1998) 등을 꼽을 수 있다.

프루티거는 이렇게 말했다. "나는 유니버스가 글자꼴의 고전이라고 생각합니다. 허세로 하는 말이 아니라 진심으로 그렇게 생각해요. 하지만 유니버스는 1950년대의 고전일 뿐이죠. 마치 푸투라가 1930년대를 대표하는 고전적인 글자꼴인 것처럼, 어느 시대든 그 정신을 대표하는 고전이 따로 있습니다. 그래서 나는 유니버스를 진심으로 아끼고, 마찬가지로 헬베티카도 온 마음으로 아낍니다. 유니버스는 기본적으로 아주 미묘한 글자꼴이에요. 휴머니스트 글자꼴들과 통하는 면이 좀

위
유니버스 글자 가족을 개괄적으로 보여 주는 도표. 가운데에 유니버스 55가 있다. 가늘고 폭이 좁은 폰트는 오른쪽에, 굵고 폭이 넓은 폰트는 왼쪽에 있고, 홀수는 정체, 짝수는 이탤릭체이다.

더 있으면서, 높이가 전부 똑같이 설정되어 있다는 장점을 지니고 있습니다. 하지만 우리는 시대마다 그 시대에 맞는 고전이 있다는 사실을 알아야만 합니다."[1]

나는 유니버스를 꽤 아끼는 사람이지만, 한편으로 그것이 구식이라고 말하지 않을 수 없다. 가장 최근 업데이트된 1997년 버전조차 30~40년 전에 나온 것 같으니 말이다. 그러나 그 자체로 뛰어난 완결성을 지니면서 굵기가 다양하기 때문에 아직도 사용할 수 있는 것이라고 본다. 개인적으로 나는 좀 독특한 고정폭 글자꼴 중 하나인 라이노타이프 유니버스 타이프라이터Linotype Univers Typewriter 글자꼴을 좋아한다. 사실 이 책에 그 글자꼴을 적용할 생각이었지만, 막판에 좀 더 최신식의 페드라Fedra로 대체하게 되었다. 어쨌거나 라이노타이프 유니버스 타이프라이터는 직설적이면서 군더더기가 없고 스마트한 모양새의 글자꼴이라고 생각한다. 그 유서 깊고 훌륭한 모체인 유니버스와 마찬가지로.

더 읽을거리
Neil Macmillan, *An A~Z of Type Designers*, Laurence King Publishing, 2006.

1 1997년 프랑크푸르트 암 마인에서 있었던, 새로운 라이노타이프 유니버스 글자꼴의 발표회 중 아드리안 프루티거와 프리드리히 프리들Friedrich Fried1의 토론에서 발췌.

USA design 미국 디자인

꽤 많은 미국의 그래픽 디자인이 '충격과 놀라움'을 주는 효과에 치중한다. 죄책감 없이 소비하고, 소비를 즐기는 문화를 조장하는 데 온 힘을 쏟는다. 그러면서도 미국은 세계에서 가장 창의적이고 지성적인 그래픽 디자인의 본고장이기도 하다. 이렇게 이질적인 두 측면이 어떻게 공존할 수 있을까?

오늘날 미국의 그래픽 디자인은 상충하는 두 가지 미국적 삶을 반영한다고 볼 수 있다. 하나는 9·11 사태가 일어난 후 조지 부시 전 대통령이 한 유명한 발언, 즉 "당장 쇼핑하라Get Shopping"◆는 주장에 공감하는 미국이다. 그리고 다른 하나는 좀 더 조용한 미국, 즉 교육과 문화, 세련된 모더니티의 미국, 버락 오바마의 미국이 있다.

중고 자동차나 햄버거 광고 등을 보면 알 수 있듯이, 미국 디자인은 누가 봐도 스테로이드를 마구 주입한 듯한 그래픽 디자인이 주를 이루고 있다. 미국에는 도처에 이런 이미지들이 널려 있어서 보는 사람을 괴롭게 만든다. 하지만 그런 디자인만 있는 것은 아니다.

◆ 9·11 사태가 발생한 지 3개월 만인 2006년 12월, 부시 전 대통령은 기자 회견을 통해 악에 맞서 싸우는 전쟁 중에도 크리스마스 세일 시즌을 맞아 국민들이 쇼핑을 더 많이 함으로써 경제가 살아나고 적을 물리칠 수 있다고 권고해 비난을 산 바 있다.

디자이너 겸 교육자이자 블로거인 제이슨 첼런티스는 "펜타그램, 카안 앤드 어소시에이츠Cahan & Associates, 아이디오IDEO 같은 스튜디오처럼 디자인 유망주들이 숭배하는 수준 높은 디자인 문화"가 존재한다고 말한다. 그리고 이러한 문화를 통해 디자인과 예술의 양극화를 점차 해소해 가고 있다. 이를테면 갤러리 전시에 디자인 도구나 디자인 미학을 응용하는 예술가들이 많다. 또한 답답한 회의실과 클라이언트의 수정 요청에서 벗어나 갤러리 전시를 하고 싶어 하는 디자이너들도 많다.

그러나 유럽인의 관점에서 미국 디자인을 보면 어쩔 수 없이 장사꾼 기질과 허세가 느껴진다. '미국의 세기American Century'[1]를 보내는 동안 미국 기업들이 제품과 서비스를 더 많이 팔 수 있도록 지칠 줄 모르고 앞장섰던 행동대가 바로 그래픽 디자인이었기 때문이다. 미국의 레스토랑이나 식당을 보면 이러한 사실을 쉽게 알 수 있다. 아무리 작은 식당이라도 놀랄 만큼 화려하고 공격적인 그래픽을 사용해서 그 식당에서 파는 음식을 표현하기 때문에 실제보다 이미지가 더 먹음직스럽게 보이곤 한다. 영국의 레스토랑이나 카페들은 홍보에 좀 더 신중한 경향이 있으며 심지어 가게를 내세우는 일에 몸을 사리는 듯 보이기까지 한다. 물론 최근 들어 상황이 좀 달라지긴 했다.(이를테면 1974년에 맥도날드가 영국에 상륙하지 않았던가.) 이제 영국도 훨씬 더 미국적인 방식으로 외식의 즐거움을 광고하고 있다. 그렇다고 해도 그래픽 디자인의 갖은 수단과 방법을 총동원해서 흥청망청 푸짐하게 먹는 기쁨을 광고하는 기술이라면 미국을 따를 수 없지만 말이다.[2]

1922년, 그러니까 '그래픽 디자인'이라는 용어를 처음 사용한 W. A. 드위긴스의 시대로 돌아가더라도 미국의 상업 디자인은 뜸 들이는 것 없이 단도직입적이다. "지금 당장 사라"면서 눈앞에 들이미는, 한 치도 돌려 말하지 않는 직설화법의 정석이 이미 이때부터 존재했음을 알 수 있다. 이에 비하면 유럽 디자인은 완성도도 좀 떨어지고, 상업적으로 팔아 보겠다는 의욕도 별로 없는 듯 보일 수도 있다.

> 미국의 상업 디자인은 "지금 당장 사라"면서 눈앞에 들이미는, 한 치도 돌려 말하지 않는 직설화법의 정석을 보여 주고 있다.

그러나 유럽과 미국의 디자인은 긴밀하게 얽혀 있다. 제2차 세계대전 이전의 미국 그래픽 디자인 역사는 대체로 유럽인들이 이룩한 것이다. 아트 디렉터가 디자인을 지배하던 이 시절, 대부분의 위대한 아트 디렉터들이 유럽 출신이기 때문이었다. 메헤메드 페미 아가Mehemed Fehmy Agha와 알렉세이 브로도비치는 사진을 능수능란하게 다루는 디자인의 대가로서 아트 디렉터의 현대적 역할을 정의한 인물들이다. 노먼 록웰Norman Rockwell 같은 일러스트레이터가 그린《새터데이 이브닝 포스트*Saturday Evening Post*》의 표지가 미국 그래픽 디자인의 정석이었던 시절이 있었지만, 아가나 브로도비치 같은 아트 디렉터가 유명 잡지를 디자인하면서 세대 교체가 일어났고 새로운 트렌드가 등장했다. 세련되고 체계적인 기업식 그래픽 디자인은 1930년대부터 찾아볼 수 있으며, 대표적인 예로는 컨테이너 코퍼레이션 오브 아메리카Container Corporation of America(CCA)가 의뢰한 그래픽 작업을 들 수 있다. CCA의 오너였던 월터 페프케Walter Paepcke가 이 광고를 통해 이루려던 목표는 "창조성을 발판으로 그래픽 아트의 최고봉을 정복하는 것"이었다. 하지만 막상 그래픽의 새로운 가능성을 개척한 사람은 일부 유럽 출신 디자이너일 것이다. 이를테면 헤르베르트 마터, 빌 부르틴, 라디슬라프 수트나르, 헤르베르트 바이어, 요제프 알베르스 같은 디자이너들이 한 시대를 풍미하면서 참신하고 지성적이며 미적으로도 세련된 커뮤니케이션 양식을 만들어 냈다. 이처럼 절제된 유럽풍의 감성은 1950년대 뉴 애드버타이징New Advertising 운동에서 잘 나타난다. 뉴 애드버타이징은 전통적인 '강매 상술' 광고를 고집하는 대신 좀 더 교양 있고 절제된 입장을 취한다.(1960년대 헬무트 크론이 디자인한 폭스바겐 광고가 그 전형적인 예이며, 이는 광고 역사에서 혁명으로 평가받는다.)

그렇다고 유럽 출신 이민자들이 전적으로 미국 디자인을 이끌어 왔다는 말은 아니다. 미국 그래픽계의 대가로서 세 명의 토박이 디자이너들이 부상했으니, 바로

미국 디자이너 중에 푸시핀 스튜디오만큼 '임팩트 있는' 디자이너도 드물 것이다. 1954년 밀턴 글레이저와 시모어 퀘스트가 함께 결성한 푸시핀 스튜디오는 빅토리아 시대 스타일에 사이키델릭한 느낌을 섞고 펑키한 모더니즘을 가미한 다각적인 모습으로 디자이너들에게 널리 사랑을 받았는데, 특히 1970년대 런던에서 이들의 인기는 선풍적이었다.

위

프로젝트: CIM 포스터

연도: 1990

클라이언트: 오이에바에르 데스크Ooyevaer Desk, 헤이그

디자이너: 앨런 호리Allen Hori, 스튜디오 덤바르

시각적 테마이자 방법으로 '즉흥성'을 채택하여 디자인한 2도 실크스크린 포스터이다.

레스터 비올, 앨빈 러스티그, 그리고 그중 가장 유명한 폴 랜드가 있다. 이들 가운데 폴 랜드에 대해 조금 더 설명하자면, 우선 전후 디자인 역사에서 가장 이름난 미국 그래픽 디자이너로 꼽힌다. 그가 1950년대와 1960년대에 IBM과 웨스팅하우스에서 보여 준 작업 방식은 전 세계 디자이너들이 그를 벤치마킹하게 만들었다. 폴 랜드에 대한 평가가 엇갈리는 가운데, 그는 모더니즘 미술의 개념적 요소들을 모더니스트 디자인의 깔끔한 외형을 통해 실현했다. 말년에 그는 신랄한 비평가가 되었고, 디자인계에서 반골 평론가라는 말도 자주 들었다.[3]

기술의 변혁과 대중매체의 발달이 가속화되면서, 그래픽 디자인은 종이 인쇄물의 한계를 넘어 널리 꽃을 피웠다. 솔 바스는 애니메이션, 인쇄 매체, 영화 등의 장르를 넘나들었고, 타이포그래퍼였던 허브 루발린은 사진 제판 인쇄술과 전산화된 조판 기술을 통한 새로운 가능성을 포착하여 전에 없었던 역동적인 타이포그래피 문법을 창조해 냈다.

1960년대에는 레이먼드 로위, 체르마예프 앤드 가이스마Chermayeff & Geismar, 랜도 어소시에이츠 등의 작업에서 볼 수 있듯이 기업체를 위한 디자인이 급부상했다. 또 한편으로 1960년대는 문화 활동이 폭발적으로 확산된 시대이기도 하다. 야당 정치, 록 음악, 그리고 향정신성 약물로 대표되는 청년 문화가 부상한 것이다. 샌프란시스코의 포스터 작가들이 시대의 상징으로 승화시킨 사이키델릭 아트는 세계적으로 통용되는 대중적인 그래픽 표현법이 되었다.

미국 디자이너 중에 푸시핀 스튜디오만큼 '임팩트 있는' 디자이너도 드물 것이다. 1954년 밀턴 글레이저와 시모어 쿼스트Seymour Chwast가 함께 결성한 푸시핀 스튜디오는 빅토리아 시대 스타일에 사이키델릭한 느낌을 섞고 펑키한 모더니즘을 가미한 다각적인 모습으로 디자이너들에게 널리 사랑을 받았는데, 특히 1970년대 런던에서 이들의 인기는 선풍적이었다. 글레이저가 1973년에 출간한『밀턴 글레이저: 그래픽 디자인*Milton Glaser: Graphic Design*』은 필자를 포함한 유럽 그래픽 디자이너에게 엄청난 영향을 미쳤다.

1980년대 미국은 다시 한 번 유럽 디자인의 영향권 안에 들어왔다. 헝가리 출신의 티보 칼맨Tibor Kalman은 익살스러우면서도 지성미가 돋보이는 작업으로 유명하다. 그는 버내큘러를 적극 지지했으며(p.383

위
프로젝트: 셰익스피어 인 더 파크 연극제 포스터
연도: 2008
클라이언트: 퍼블릭 시어터
디자이너: 폴라 셰어, 리사 키센버그(펜타그램)
2008년 셰익스피어 인 더 파크 연극제에 올랐던
「햄릿」과 「헤어」 공연의 홍보 캠페인으로, 이 연극제의
주최 기관인 퍼블릭 시어터를 위해 새로운 그래픽
정체성을 입혔다. 당시 이 홍보 캠페인은 지하철과
기차역, 대중교통, 인쇄 매체 등을 통해 뉴욕 시 전체에
널리 알려졌다.

'버내큘러' 참조) 그래픽 디자이너들로 하여금 그래픽 디자인의 현실을
똑바로 인식해야 한다는 호소력 있는 주장들을 펼쳤다. 이를테면
그래픽 디자인이 마치 산업을 성장시키는 특효약처럼 포장되고 있다면
그에 문제를 제기해야 한다는 것이다.

칼맨과 더불어 영향력 있었던 디자이너로는 댄 프리드먼과
에이프릴 그레이먼이 있다. 두 사람 모두 스위스로 유학을 떠나 볼프강
바인가르트 밑에서 공부한 후, 다시 미국으로 돌아와 그래픽 사고방식에
포스트모던한 새로운 감각을 입혀 주었다. 특히 그레이먼은 일찌감치
애플 매킨토시를 도입함으로써 미국 그래픽 디자인에 더욱 복합적인
새로운 흐름을 만들어 냈다. 매킨토시를 통해 컴퓨터, 즉 기계의 손길이
가미된 새로운 그래픽 버내큘러가 등장한 것이다. 디자이너들은
마우스만 클릭하면 풍부한 정보가 담긴 레이어를 생성하고 중첩할 수
있다는 가능성에 열광하고 심취했다. 루디 반더란스와 주자나 리코가
만든 《에미그레》(엄청나게 인기 있는 잡지이자 폰트 제작사이다.)만 보더라도
매킨토시의 지속적인 영향력을 실감할 수 있다.

1990년대가 되자 데이비드 카슨David Carson이라는 문제적 인물이
미국 그래픽 디자인계를 평정했다. 그는 영세한 서핑 관련 잡지인 《비치
컬처Beach Culture》의 아트 디렉터이자 디자이너로 첫발을 내디뎠으나,
이후 로큰롤 잡지인 《레이 건Ray Gun》에서 시도한 야심찬 그래픽적
실험을 통해 명성을 높였다. 이를테면 텍스트가 페이지를 벗어나
잘려 나가게 처리한다거나, 기사 전체를 딩뱃dingbat으로 작성해서
암호처럼 만든 것으로 잘 알려져 있다. 이러한 파격적인 시도들은
문자에 의지하기보다 정신을 쏙 빼놓는 MTV의 요란함을 갈구하고
최신 전자 미디어가 늘 켜져 있는 풍경에 익숙한 젊은 독자층의 입맛에
잘 들어맞았다. 이들은 과잉 상태에 이른 정보의 바다 속으로 깊이
잠식하는 대신, 수면에서 가볍게 서핑하면서 필요한 것만 흡수하고
재미없으면 쳐다보지도 않았다. 카슨은 자신의 디자인 철학에 대해
'인쇄의 종말End of Print'◆이라는 이름을 붙였다. 그는 커뮤니케이션
요소를 유혹적인 그래픽 이미지로 변형시켜 명료한 말 대신 웅얼거림을

◆ 카슨이 쓴 동명의 책이 있다. David Carson, *The End of Print: Graphic Design of David Carson*, Laurence King Publishing 2000.(개정판)

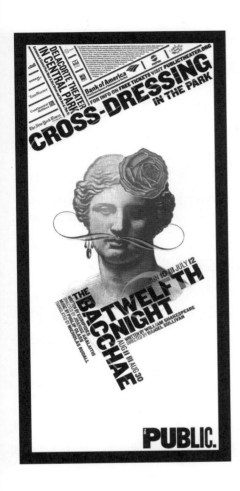

프로젝트: 셰익스피어 인 더 파크 연극제 포스터
연도: 2009
클라이언트: 퍼블릭 시어터
디자이너: 폴라 셰어, 리사 키셴버그(펜타그램)
2009년 셰익스피어 인 더 파크 연극제에 올랐던
「바쿠스」와 「십이야」 홍보 캠페인. 2008년과 2009년의
포스터를 보면 문화 행사 포스터를 디자인할 때 셰어의
검토를 거친 흔적이 느껴진다. 두 포스터 모두 스폰서의
로고를 능숙하게 처리한 부분이 주목할 만하다.

만들었으며, 이러한 전략을 통해 저항하고
싶은 열망은 있지만 브랜드 문화에 단단히
고착되어 있는 신세대 디자이너들 사이에서
이단아 캐릭터로 통하게 되었다. 현실에서
진짜 반란을 일으키지는 못하지만,
장난일지언정 디자이너식 반란이라도
해보려는 젊은이들에게 카슨은 구세주로
다가왔던 것이다.

오늘날 도쿄나 자카르타의 젊은
디자이너에게 가장 영향력 있는 미국
디자이너를 한 명 꼽으라고 한다면 아마도
대다수가 스테판 사그마이스터라고 대답할
것 같다. 오스트리아 출신인 사그마이스터는
현존하는 그래픽 디자이너들 중에서 가장 유명하다 해도 과언이
아니며, 누가 봐도 명석하고 선견지명을 지녔다. 그가 쓴 두 권의 책[4]은
모든 세대의 디자이너들, 특히 지치고 슬럼프에 빠진 사람이라면 꼭
읽어야 할 필독서다. 그의 열정과 에너지에는 전염성이 있다.

그러나 염두에 둘 점이 있다. 앞서 언급한 디자이너들에게도 모두
해당되는 말이지만, 사그마이스터가 방대한 미국 그래픽 디자인의
트렌드를 대표한다고 할 수는 없다. 그러나 사그마이스터는 앞서 제이슨
첼런티스가 언급한 바 있는 '지식인' 디자이너 중 한 사람으로서 미국
전역에 있는 수많은 디자인 대학에서 학생들을 가르치며 영감을 주고
있는 것은 사실이다. 사우스캐롤라이나 주 윈스럽 대학교의 교수인
첼런티스는 미국 그래픽 디자인의 미래가 낙관적이라고 본다. 그는
"기회주의적인 입장에서 볼 때, 우리는 새롭고 재생 가능한 에너지를
기반으로 또 하나의 산업 혁명을 일으킬 만반의 태세를 갖추었다."
고 하면서, "창조적인 사람이라면 이러한 혁명을 당면하여 브랜드
개발에서부터 아이덴티티 디자인에 이르기까지 새로운 커뮤니케이션
방식을 개발하기 위해 쉬지 않고 도전하게 될 것"이라고 말한다. 이어서
그는 다음과 같이 설명한다. "커뮤니케이션 관점에서 볼 때, 신기술을
통한 메시지들이 우리의 삶을 장악해 갈수록 신호인지 잡음인지
구분하기가 점점 더 어려워질 것이다. 따라서 이와 같은 정보의 홍수를

카슨이 《레이 건》에서
시도한 야심찬 그래픽
실험들, 이를테면
텍스트가 페이지를 벗어나
잘려 나가게 처리한다거나,
기사 전체를 딩뱃으로
작성해서 암호처럼 만든
파격적인 시도들은
문자에 의지하기보다
정신을 쏙 빼놓는 MTV
의 요란함을 갈구하고
최신 전자 미디어가 늘
켜져 있는 풍경에 익숙한
젊은 독자층의 입맛에 잘
들어맞았다.

뚫고 수용자에게 다가가는 일은 오직 디자이너만이 할 수 있는, 고도의 전문성을 요구하는 작업이 될 것이다."

첼런티스는 신세대 디자이너들에게서 나타나는 기업가 정신에 주목한다. "요즘 디자이너들의 성향을 보면 연상되는 사례들이 있다. 1980년대에 상업적으로 성공한 폰트 업체인 에미그레와 옥타보, 1990년대 숀 울프Shawn Wolfe의 리무버인스톨러Removerinstaller와 비트킷 Beatkit, 셰퍼드 페어리의 오베이 자이언트 OBEY Giant 같은 가상의 제품이나 마케팅 캠페인, 그리고 파격 그 자체였던 애드버스터스Adbusters 미디어 재단처럼 미국 디자인 문화를 지배했던 기업가 정신이 돋보이는 사례들을 언급할 수 있다. 디자인의 미래를 이끌어갈 신진 디자이너들이 아침 9시에 출근해 저녁 6시까지 전업으로 일하더라도 다양한 부업을 겸할 수 있다면 좋겠다. 근무 시간 외에 자발적으로 수행하는 실험, 낙서, 프리랜서 작업, 리서치 같은 것들이 바로 일상에 대한 도전 정신을 반영하기 때문이다. 이러한 활동을 하는 가운데 최상의 작업이 탄생하는 경우가 많지만, 보통 저예산인 데다 홍보 수단이 별로 없어서 이목을 끌지 못하고 묻혀 버리게 된다. 그런데 '남의 이목을 끌지 못하는' 것은 사실 바람직한 일이다. 디자인 산업 전체의 입장에서 볼 때 다소간의 겸손은 득이 될 뿐 아니라, 사실상 이목을 끄는 것이 그리 중요한 일이 아니기 때문이다. 명성을 얻어 유명인사가 되는 것이 디자이너에게 상당한 유혹으로 다가오는 것은 사실이다. 그러나 그저 좋은 작업을 하는 것, 아니 그저 잘 사는 것이 한방에 뜨거나 입소문을 타는 것보다 훨씬 더 가치 있다는 사실을 젊은 디자이너들이 꼭 알아주었으면 한다."

더 읽을거리
R. Roger Remington and Barbara J. Hodik, *Nine Pioneers in American Graphic Design*, MIT Press, 1989.

오늘날 도쿄나 자카르타의 젊은 디자이너에게 가장 영향력 있는 미국 디자이너를 한 명 꼽으라고 한다면 아마도 대다수가 스테판 사그마이스터라고 대답할 것 같다. 오스트리아 출신인 사그마이스터는 현존하는 그래픽 디자이너들 중에서 가장 유명하다 해도 과언이 아니다.

1 '미국의 세기'는 《타임》지의 발행인인 헨리 루스 Henry Luce가 20세기 세계사에서 미국의 역할을 강조하고 정의하기 위해 사용한 용어다.

2 http://blog.pentagram.com/new-york/ index.php?page=2

3 다음과 같은 글에서 폴 랜드의 신랄한 비평이 드러난다. "소위 '새로운' 디자인이라는 것을 보면 공짜로 해주는 작업, 시시한 부티크, 이제 막 창업한 스튜디오, 트렌드만 쫓는 출판사, 방향성 없는 교육 기관, 조급증에 걸린 그래픽 아트 협회 같은 데서나 찾아볼 수 있으며, 가끔 죄 없는 제지업자가 그 덫에 걸려드는 경우가 있다. 즉 제지업자가 아름다운 종이를 생산해 놓고는, 거기다 아방가르드랍시고 '최신식' 그래픽을 찍어내어 종이를 완전히 망쳐 버리는 것이다. 이따위 디자인으로 진보라는 착각에 빠져 자위한다." Paul Rand, *Design, Form, and Chaos*, Yale University Press, 1993.

4 Stefan Sagmeister, *Things I Have Learned in My Life So Far*, Harry N. Abrams, 2008; Peter Hall, *Sagmeister: Made You Look*, Booth-Clibborn, 2002.

Vector illustrations

벡터 일러스트레이션

세간의 이목을 집중시키는 혁신적인 그래픽은 등장과 동시에 남용되기 마련인데, 벡터 이미지도 마찬가지였다. 매력 있고 사용하기 편하면서 기성품으로 가공된 기술이라면, 그만큼 엄청난 규모로 빠르게 확산되면서 금세 어디서든 눈에 띄는 존재가 되며, 결국 다들 질리게 만든다.

벡터 파일은 정보를 수리적 공식의 형태로 저장한다. 이미지, 글자꼴, 도판 등의 자료를 벡터화하면 그 비율을 자유자재로 바꿀 수 있다. 해상도는 파일의 데이터 용량이 좌우하게 된다.

벡터 일러스트레이션이 보편화된 시기는 1990년대 후반이다. 벡터 일러스트레이션은 이상적으로 다듬어진 이미지이면서 뭔가 있어 보이는 듯한 우아한 느낌을 표현하기에 적합했기 때문에, '럭셔리'와 '디자이너'를 숭배하던 당시 서구 사회의 유행 코드에 잘 들어맞았다. 예를 들어 소위 디자이너와 패셔니스타 사이에서 스타일 바이블로서 한 시대를 풍미한 잡지 《월페이퍼*Wallpaper*》가 벡터 이미지의 선구자이기도 했다는 점은 우연이 아니다. 벡터 이미지는 디지털로 드로잉 효과를 재현한다는 독특한 목적을 지닌 기술로서, 태블릿과 펜 툴을 사용해서 직접 그리기보다는 스캔한 사진에 이미지 추적 툴을 적용하여 제작하는 경우가 많다. 이와 같은 작업에 가장 흔히 사용되는 소프트웨어가 바로 어도비 일러스트레이터다.

이런 툴을 능숙하게 사용하면, 인쇄했을 때나 화면으로 보았을 때 모두 선명하면서도 생생한 선과 색감을 자랑하는 매혹적인 이미지를 구현할 수 있다. 벡터 이미지의 가능성을 개척한 초창기의 인물 중에 런던의 디자인 그룹 에어사이드Airside의 프레드 디킨Fred Deakin이 있다. 디킨은 디자이너인 동시에 레몬 젤리Lemon Jelly라는 밴드에서 뮤지션으로도 활동하면서 에어사이드의 동료 디자이너들과 함께 자기 밴드에 적용할 그래픽을 다양하게 만들어 냈다. 이렇게 탄생한

레몬 젤리의 모습은 누가 봐도 21세기적 첨단 기술의 화려함과 어디로
튈지 모르는 유머 감각을 동시에 발산하고 있다. 레몬 젤리는 기술을
통해 과거와 현재의 사운드를 아우르는 음악을 추구하기 때문에
에어사이드가 제작한 그래픽과 완벽하게 어울린다.

알 만한 사람은 알겠지만, 디킨은 1930년대 톰 퍼비스Tom Purvis나
프랭크 뉴볼드Frank Newbould 같은 작가들이 디자인한 영국 교통국
British Transport 포스터의 영향을 받았다. 이들은 실크스크린 기법으로
밀도 있고 평면적인 색면을 구성했으며, 열 가지 이상의 다양한 색조를
활용하는 경우도 많았다. 오늘날 컴퓨터로 구현한 벡터 이미지들은 이
실크스크린 인쇄물과 이상하리만큼 닮아 있다. 디킨은 이렇게 말한다.
"사실 처음에는 순전히 실크스크린의 템플릿을 만드는 데 활용하려고
벡터 디자인을 시작했습니다. 일단 별색마다 나누어 검정색 면으로
출력했어요. 스크린에 노출시켜 실크판을 만들기 위해서였죠. 이런
작업을 통해 벡터 작업에 굉장히 익숙해졌습니다. 지금 기억으로는
CMYK 디지털 인쇄로 넘어가기 이전에 실크스크린으로 A1 크기
포스터에 독립된 색 레이어를 열두 개까지 찍어낸 적이 있어요."

플래시 애니메이션을 접한 디킨은 인터넷에서의 디자인 역시
평면적이고 벡터화된 별색 디자인에 거의 완벽하게 의존하고 있음을
알게 되었다. 이 방법으로 데이터 크기를 최소화할 수 있기 때문이었다.
"벡터를 도입하는 일은 미래지향적이지만, 이를 통해 복고적인 이미지를
표현할 수 있었다."고 디킨은 말한다. 하지만 그는 세련되고 눈에 띄는
벡터 기법에 매혹된 디자이너와 일러스트레이터들이 너도나도 써
보려고 하면서 벡터 이미지가 남용되고 있다는 사실을 금세 깨닫게
되었다.

그렇다면 지금도 벡터 일러스트레이션이 먹힐까? 디킨은 "벡터
이미지를 사용하는 모든 이가 좀 더 새로운 방식으로 밀어붙여야
한다."고 말한다. "시장은 두말할 것 없이 포화 상태에 이르렀습니다.
벡터 이미지 그 자체는 아무런 힘도 잘못도 없어요. 벡터가 펜이나
연필 등의 전통적인 드로잉 도구와 마찬가지로 훌륭한 툴이라는
사실에는 변함이 없습니다. 저는 날마다 새로운 형식적인 시도들을
접하는데, 요즘은 기하학적 패턴에 심취해 있지요. 기하학적 패턴은
근본적으로 수학 공식을 시각화한 것이기 때문에 벡터로 구현하기에

완벽한 소재입니다. 제가 컴퓨터광이라 그런지 전 베지어 곡선에
열광하거든요!"

더 읽을거리
Airside, *Airside*, Die Gestalten Verlag Gmbh & Co, 2009.

Vernacular 버내큘러

그래픽 디자인이 점점 더 번드르르한 겉모습을
지니게 될수록, 그리고 치밀하고 의도적으로
계산된 효과를 추구할수록 버내큘러 디자인에
대한 관심도 높아지고 있다. 즉 세련된
클라이언트가 의뢰하고 세련된 디자이너가
디자인한 결과물들 말고, 일상에서 당연시되고
눈에 띄지 않는 것들, 그리고 일부러 디자인하지
않은 것들에 대한 관심이 늘어나고 있는 것이다.

1990년대 후반 티보 칼맨은 뭄바이에 기반을 둔 뱅가드 스튜디오
Vanguard Studios에 자신의 책『티보 칼맨: 삐딱한 낙관주의자*Tibor Kalman:
Perverse Optimist*』[1]의 표지에 들어갈 초상화를 의뢰했다. 이 초상화는
인물을 있는 그대로 표현했으며, 미화하려는 의도도 전혀 보이지 않았다.
시민운동가이기도 한 칼맨은 맨해튼이 아닌 뭄바이의 작가에게 초상화를
의뢰함으로써 무능한 기성 그래픽 디자인과 일러스트레이션 제반에
반기를 들었다. 즉 기분이나 살살 맞추고 상업적 메시지를 전달하는 것
외에는 아무런 기능도 하지 못하는 디자인이 싫었던 것이다.

이러한 칼맨의 선택은 관습을 중시하던 정통 디자인계의 입장에서
볼 때 매우 못마땅한 일이었으며, 지금도 역시 마찬가지다. 지난
반세기에 걸쳐 그래픽 디자이너들은 비즈니스를 위해서라면, 다시 말해
누구라도 눈길만 준다면 이들을 잡아끌어서 설득하기 위해 부단히
노력해 왔다. 이러한 노력은 성전聖戰이라 일컬어도 될 만큼 길고 험난한
투쟁이었다. 50년 전 상황에서 이런 일을 하는 사람은 일찍 개화된 몇몇
기업들뿐이었다. IBM의 마술사 폴 랜드가 대표적인 예라고 할 수 있다.
당시 대부분의 기업과 기관들은 디자인이 비즈니스에 도움이 된다는
주장에 전혀 귀를 기울이지 않았다.

그래서 디자이너들은 점점 더 외골수가 되어 갔다. 디자이너들은
스스로 주문을 걸었다. 현대 비즈니스의 경쟁에서 우위를 따내는 법은
디자인뿐이다, 디자인은 비즈니스의 비법이자 특효약이다. 그리고 가게
쇼윈도에서 명함에 이르기까지, 애완동물 사료 포장에서 텔레비전
채널 로고에 이르기까지, 현대 생활의 모든 측면을 꼼꼼히 살펴보면서
말했다. "더 좋게 바꾸자!"

1950년대나 60년대 디자이너가 오늘날의 모습을 본다면, 이와
같은 디자인적 투쟁이 얼마나 성공적이었는지에 대해 놀라움을
금치 못할 것이다. 지금은 디자인 하면 모르는 사람이 없다. 정치꾼,

위

그래픽 디자이너 시아론 휴즈Siaron Hughes의 책
『치킨: 로우 아트, 하이 칼로릭Chicken: Low Art, High
Calorie』에 실린 사진들. 패스트푸드점에서 사용하는
그래픽 기호, 그리고 그 시각 요소와 디자이너들에
관한 내용의 책이다. 휴즈는 이렇게 썼다. "얼핏 똑같아
보이지만, 도처에 널려 있는 이 버내큘러 디자인은
나름의 지역성과 유머 감각을 담고 있기 때문에 자세히
보면 다 다르다. 이런 그래픽을 보면 웃음이 나오고,
한 번 더 쳐다보게 되고, 결국 치킨이 먹고 싶어진다!"

자선사업가, 시청 공무원까지도 디자인을
알고 있다. 지금은 훌륭한 디자인을 거쳐
때 빼고 광내지 않고는 아무것도 되지 않는
시대다.

그러나 이러한 성공에는 대가가 따른다.
요즘은 기계적으로 다듬은 쌈박한 그래픽을
어디서나 볼 수 있으며, 관습적인 자기복제는
과잉 상태에 이르렀다. 예를 들어 보자.
언젠가 모 대기업 통신사의 선임 디자이너와
얘기를 나눈 적이 있다. 그는 요즘 휴대전화 시장이 포화 상태라 누구나
한 대씩 가지고 있기 때문에, 더 많이 파는 것이 관건이 아니라 더 많이
쓰게 하는 것이 자기 임무라고 했다. 다른 말로 상업 디자인의 성공이
지나쳐서 스스로 과잉 생산을 자처하고 있다는 것이다.

초현대적인 세상에서 버스표는 더 이상 그냥 버스표이기만
할 수가 없다. 버스표는 버스 회사의 브랜드를 드러내야 한다. 광고를
넣을 수도 있고, 컴퓨터로 정교하게 제작한 타이포그래피가 들어갈
수도 있다. 이렇게 단순한 버스표 하나까지도 디자이너, 마케팅 전문가,
IT 전문가들의 지식과 능력이 총동원된 그래픽의 종합 전시물로
탄생하게 되는데, 여기서 짚고 넘어갈 부분이 있다. 오늘날 상업
그래픽 디자인은 그 명분이 너무 지나치다는 점이다. 버스표가 그저
버스표이기만 할 수 없다는 것은 주객이 심하게 전도되었다는 증거라고
할 수 있다.

이와 같은 디자인 과잉 상태에 대한 반작용으로서 대안적인
그래픽 디자인이 발생하게 되었다. 이는 저항의 디자인, 그리고 순수하게
스타일 그 자체로 돌아가고자 하는 욕구를 반영한 현상이었으며,
아울러 버내큘러 디자인의 대안적 힘과 가치를 재조명하는 계기가
되었다. 즉 디자인을 일부러 하지 않은 대상들을 다시 보게 된 것이다.

이 글을 쓰고 있는 지금, 영문판 위키피디아에는 '버내큘러 사진
Vernacular Photography'이라는 항목은 있지만, '버내큘러 그래픽 디자인
Vernacular Graphic Design' 항목은 아직 생성되지 않았다. 사진 분야의
경우, 지적 분석이 활발하게 이루어지면서 버내큘러의 속성에 대한
논의와 이론화가 이미 광범위하게 진행되었다. 위키피디아에 의하면

우리가 주변에서 질리도록
접하는 그래픽 디자인은
일부러 만든 티가 너무
많이 난다. 즉 주변을
의식해서 치밀하게 계산한
결과물이다. 디자이너들이
버내큘러 디자인을 언급할
때는 힘이 들어가지 않은,
자연스러운 디자인을
지칭한다.

버내큘러 사진은 "일상적 삶, 그리고 흔해 빠진 대상을 소재로 삼는 아마추어 및 무명 사진가"에 의해 생산된다. 이 정의는 버내큘러 그래픽 디자인에도 적용할 수 있다. 즉 버내큘러 그래픽 디자인은 아마추어와 무명 디자이너들이 만드는 디자인이다.

이것이 과연 무슨 말일까? 디자이너 없는 디자인이라는 걸까? 그럴지도 모른다. 이를테면 온라인 자가 출판은 10년 전까지만 해도 상상조차 할 수 없었지만 지금은 대중적으로 인기 있는 사업이 되었다. 또한 성능 좋은 블로그 툴이 많이 개발되어 특별히 배우지 않아도 수준 높은 멀티미디어를 만들 수 있게 되었다. 가정용 PC 소프트웨어가 보편화됨에 따라 능숙한 그래픽 디자이너가 하던 작업을 누구나 할 수 있게 된 것이다. DIY 디자인에 관한 책도 여러 권 나와 있다.[2]

"아마추어 및 무명" 디자이너들의 작업이 폭발적으로 늘어났다는 점은 앞서 언급한 버내큘러의 정의에 잘 맞아떨어진다. 하지만 이들이 생산해 낸 결과물은 진정한 버내큘러라고 하기에 지나치게 수준이 높고 의도성이 짙다. 우리가 주변에서 질리도록 접하는 그래픽 디자인은 일부러 만든 티가 너무 많이 난다. 즉 주변을 의식해서 치밀하게 계산한 결과물이다. 디자이너들이 버내큘러 디자인을 언급할 때는 힘이 들어가지 않은, 자연스러운 디자인을 지칭한다. 버내큘러 디자인은 남의 눈치를 본다거나 뭔가를 강제로 의도하려고 하지 않기 때문에 순수하게 본연의 기능만을 수행한다. 이것이 바로 진정한 버내큘러 디자인이라고 할 수 있다. 저개발국을 여행하면서 끊었던 버스표를 버리지 않고 스크랩북에 붙일 때에는 그것이 단순성과 순수함의 진수를 보여 주기 때문이 아니겠는가.

스티븐 헬러가 티보 칼맨에게 '쓰레기'와 버내큘러를 어떻게 구분하는지를 묻자 칼맨은 이렇게 대답했다. "버내큘러는 저급한 도구로 오랜 시간을 들여 만들었을 때, 돈이 없을 때 나타나는 결과물입니다. 이를테면 뉴욕의 버내큘러라고 한다면 스패니시 할렘에 있는 구멍가게의 간판이라든가, 얼음 배달 트럭 옆면에 그려진 그림 같은 것들이 있겠죠. 이런 그래픽을 보면 손은 굉장히 많이 갔지만,

특정한 미적 가치를 염두에 두고 만든 것은 전혀 아닙니다. 게다가 솜씨가 별로 없기 때문에 다소 투박한 결과물이 나오곤 하는데, 나는 이런 것들이 아름답게 보이더군요. 여기 비해서 쓰레기라고 하면 전문가의 손길을 거쳤는데도 형편없고 멍청한 그래픽을 뜻합니다. 정크 메일, 코벳Korvette 할인마트 간판, 그리고 우리 스튜디오에서 디자인한 씨티뱅크 브로슈어 같은 것들을 꼽을 수 있겠죠."[3]

더 읽을거리
Jessica Helfand, *Scrapbooks: An American History*, Yale University Press, 2008.

1 Peter Hall & Michael Bierut (eds.), *Tibor Kalman: Perverse Optimist*, Princeton Architectural Press, 1998.

2 Ellen Lupton, *DIY: Design It Yourself* (Design Handbooks), Princeton Architectural Press, 2005.

3 "Tibor Kalman on Social Responsibility," Steven Heller and Elinor Pettit, *Design Dialogues*, Allworth Press, 1998.

Wayfinding 웨이파인딩

디자인의 사회적 가치를 추구하는 디자이너라면, 효과적인 웨이파인딩 시스템을 디자인하는 것만큼 재능을 발휘하기 좋은 일도 없을 것이다. 여기서 웨이파인딩이란 주어진 환경에서 길을 찾도록 도와주는 체계를 말한다. 그러나 효과적인 웨이파인딩 시스템을 만들기 위해서는 그래픽 디자인 기술만으로는 부족하다.

'웨이파인딩'이라는 용어는 도시계획가 케빈 A. 린치Kevin A. Lynch가 1960년 저서인 『도시의 이미지*The Image of the City*』[1]에서 처음으로 사용했다. 이 책에서 린치는 웨이파인딩을 "외부 환경에 존재하는 뚜렷한 감각 단서를 지속적으로 사용하고 조직화하는 것"이라고 정의했다. 여기서 린치가 '표지판sign'을 언급하지 않은 점에 주목할 필요가 있다. 웨이파인딩 과정에서 방향을 알려 주는 표지판도 필요한 것이 사실이지만, 방향성 또는 지향성에 대한 전면적인 시스템을 제공하기 위해서는 그것 말고도 다양한 요소들이 있어야 된다. 예를 들면 지도, 확장된 언어,(다국어가 동원되는 경우도 많다.) 도로명과 지번 같은 건축적 요소, 색채 코드, 픽토그램, 그리고 점점 더 많이 활용되는 사운드나

인터랙티브 요소 같은 전자 보조 장치 등이 이에 포함된다.

웨이파인딩 시스템이 반드시 필요한 상황은 수없이 많다. 병원, 대형 건물, 복합적인 도시 환경 같은 장소에서 아무런 도움 없이 길을 찾는다는 것은 생각조차 할 수 없는 일이다. 런던의 언더그라운드, 파리의 메트로, 뉴욕의 서브웨이에 노선도가 없다고 가정해 보라. 어느 누가 그 시설을 이용할 수 있겠는가?

지하철을 이용하는 상황에서는 시야가 대체로 한정되어 있으므로 우리는 자신의 위치와 목적지를 알고자 다양한 보조 수단에 의존한다. 예를 들면 지하철이 선로를 달리는 소리에 귀를 기울이거나, 열차가 가까워짐에 따라 몰려오는 공기의 흐름과 바람을 느낀다. 심지어 후각을 통해 출구가 가까이 있음을 알아차리기도 하고, 길을 잘 아는 것처럼 보이는 낯선 이를 따라가기도 한다.

그렇다면 지상에서는 웨이파인딩 시스템을 좀 더 쉽게 고안할 수 있지 않을까? 꼭 그렇지만도 않다. 대부분의 대도시들은 수세기에 걸쳐 주먹구구식으로 발달해 왔기 때문이다. 거의 해석 자체가 불가능해 보이는 구조를 지닌 런던만 봐도 그렇다. 이렇게 복잡하게 얽혀 있는 도시 환경 속에서 어떻게 하면 체계를 발견할 수 있을까?

대부분의 대도시들은 수세기에 걸쳐 주먹구구식으로 발달해 왔다. 거의 해석 자체가 불가능해 보이는 구조를 지닌 런던만 봐도 그렇다. 이렇게 복잡하게 얽혀 있는 도시 환경 속에서 어떻게 하면 체계를 발견할 수 있을까?

런던에 기반을 둔 디자인 컨설팅 회사 어플라이드 인포메이션 그룹Applied Information Group(AIG)[2]이 바로 이런 일을 한다. 그래픽 디자이너 팀 펜들리Tim Fendley가 대표로 있는 이 회사는 공공 기금으로 그래픽 기반 시설을 설립하는 도시 계획 사업으로 '레지블 런던Legible London'이라는 캠페인을 맡아 진행한 적이 있다. 레지블 런던은 "영국의 수도에서 길을 쉽게 찾을 수 있도록 도와주는 새로운 보행자 웨이파인딩 시스템"[3]이다. 디자인 저술가 짐 데이비스Jim Davies는 한 에세이에서 "매년 2억 명에 가까운 사람들이 런던 웨스트엔드 지역을 방문해 47억 파운드 이상 소비하고 있다. 방문객의 약 87퍼센트는 도보로 이동한다. 특히 성탄절 무렵이면 이 통계치가 현저히 치솟는다."[4]고 서술했다. 이렇게 많은 사람들이 전부 런던을 이해할 수 있도록 돕는 시스템이라면 표지판과 화살표 몇 개만

가지고는 당연히 역부족일 것이다.

팀 펜들리는 웨이파인딩을 "우리가 공간 사이의 관계를 이해하고, 그곳에서 길을 찾고, 찾은 길을 기억해 내는 데 사용하는 방법"이라고 정의하면서 다음과 같이 설명한다. "공간 안내 문제와 씨름하는 직종으로는 건축가, 실내 디자이너, 도시 계획가, 그래픽 디자이너, 그리고 점차 그 활약이 늘어나고 있는 정보 디자이너 등이 있습니다. 웨이파인딩 시스템 개발은 우선 사람들이 장소를 어떻게 이해하는지부터 생각한 다음, 길을 찾는 데 필요한 정보와 도움을 주는 다양한 도구들을 조합하는 활동으로 이어지죠. 이때 표지판은 도구의 일종일 뿐이며, 웨이파인딩은 표지판을 포함해서 길 찾기 수단 전체를 지칭합니다. 즉 명료한 웨이파인딩 프로그램은 이 모든 것을 갖춘 패키지를 말하죠."

펜들리는 청소년 시절에 오리엔티어링과 등산을 하면서 웨이파인딩에 관심이 생겼다고 한다. "저는 일찍이 타이포그래피를 시작하면서 휴머니즘 디자인을 배웠고, 사물들 사이의 공간을 보는 안목도 가지게 되었어요. 그다음 잡지와 기업 아이덴티티 관련 그래픽 시스템을 디자인하면서 복잡성과 일관성을 동시에 공략하는 방법을 터득했지요. 나아가 애니메이션, 비디오, 인터랙티브 환경을 디자인하면서 이 작업을 물리적인 공간과 이야기의 관점에서 바라보게 되었고요. 이러한 경력을 바탕으로 사용성 디자인, 즉 사람들이 사물을 사용하는 방식에 대한 관찰을 토대로 디자인하게 됐습니다. 꼭 덧붙이고 싶은 말은, 제가 제품 디자이너들과 함께 일하면서 도움을 많이 받았다는 점입니다. 이 사람들은 무언가를 개발할 때 접근하는 방식이 탁월하거든요. 특히 제품 디자이너는 프로토타입을 만들어 내잖아요! 마지막으로 한마디 하자면, 저는 정해진 길의 한계를 벗어나서 생각하려고 합니다. 사람들이 길을 찾고 장소를 찾는 방식 자체가 본질적으로 그렇게 이루어지기 때문이죠."

어떻게 보면 그래픽 디자인은 전부 웨이파인딩이라고 할 수 있다.

어떻게 보면 그래픽 디자인은 전부 웨이파인딩이라고 할 수 있다. 그러나 사람들이 몸을 움직이도록 유도하는 일에는 뭔가 특별한 점이 있다. 몸을 움직이게끔 만들기 위해서는 특화된 사고 과정과 지식이 필요하기 때문이다.

맞은편, 다음 페이지
프로젝트: 레지블 런던 캠페인
연도: 2007
클라이언트: 런던 교통국, 웨스트민스터 시의회,
뉴 웨스트엔드 컴퍼니
사진: 필립 바일
크리에이티브 디렉터: 팀 펜들리
디자이너: AIG
미로처럼 얽힌 런던의 길거리에 대해 명료하고 정확한 방향 정보를 제공하는 표지판. 헤드업 디스플레이 방식으로 지도를 설치함으로써 지도상의 정보와 그 뒤로 펼쳐지는 실제 경관이 한눈에 보이도록 만들었다.

그러나 사람들이 몸을 움직이도록 유도하는 일에는(잡지나 웹사이트처럼 눈이나 정신만 움직이게 하는 일에 비해) 뭔가 특별한 점이 있다. 몸을 움직이게끔 만들기 위해서는 특화된 사고 과정과 지식이 필요하기 때문이다. 짐 데이비스는 이렇게 언급했다. "인지과학 및 기타 관련 분야의 연구를 통해 우리 두뇌에 '장소 세포'가 존재한다는 사실이 증명되었습니다. 즉 우리는 물리적 환경의 여러 지점에 대응하는 장소 세포를 발달시킨 후, 이를 점진적으로 장소, 경로, 그리고 궁극적으로는 특정 지역에 대한 심적 지도로 발전시킨다는 거죠. 이렇게 만들어진 심적 지도는 엄밀히 말해 지리적인 것은 아니고, 장소와 경로들 사이의 관계망이라고 할 수 있는데, 이 장소와 경로들은 필요에 따라 주관적으로 기억된 것들이에요. 이런 두뇌 활동은 대뇌변연계의 해마가 담당합니다. 그래서 런던의 택시 운전사들은 해마가 유난히 발달했다는 말도 있어요."

웨이파인딩 시스템을 제작하고 적용하기 위해서는 현장 실험이 필요하기 마련이다. AIG는 레지블 런던 프로그램 개발의 일환으로 AIG 런던 사무실 근처에 프로토타입 표지판을 설치했다. 풍부한 정보를 골고루 잘 섞어 놓은 표지판이었다. 설치한 지 얼마 되지 않아 이 표지판을 이용하려는 사람들, 그리고 그 유용성에 의견을 제시하려는 사람들이 자발적으로 흥미를 가지고 접근하기 시작했다.

자동차의 인공위성 내비게이션 시스템은 운전자가 목적지를 찾는 방식을 완전히 바꾸어 놓았다. 조만간 개인 GPS 시스템, 어쩌면 인체에 직접 이식된 GPS를 통해 웨이파인딩이 이루어질 거라는 상상은 더 이상 공상과학 소설에나 나올 법한 얘기가 아닐지도 모른다.

이 표지판은 폭넓은 분야의 기술을 동원해서 만들어 낸 정교한 아상블라주라고도 할 수 있었다. 펜들리는 이렇게 말한다. "우리는 다양한 출처로부터 지식을 끌어오기 위해 노력합니다. 우리 직원들은 도시 계획가이자 교통 계획가, 연구자, 정보 디자이너, 그래픽 디자이너, 디지털 개발자, 그리고 GUI 전문가들입니다."

그런데 우아한 레지블 런던 표지판들이 벌써 불필요해졌을지도 모른다. GPS 내비게이션 시스템을 탑재한 스마트폰이 나오고 있고, 조만간 길 이름과 건물 번호만 있으면 모두 찾을 수 있는 세상이 올지도 모르기 때문이다. 자동차의 인공위성 내비게이션 시스템은

1 Kevin Lynch, *The Image of the City*, The MIT Press, 1960. (한국어판: 케빈 린치 지음, 한영호·정진우 옮김, 「도시환경디자인」, 광문각, 2003.)

2 http://appliedwayfinding.com

3 http://www.tfl.gov.uk/info-for/boroughs/legible-london

4 Jim Davies, "Which Way Christmas," *Legible London Yellow Book*의 서문, 런던 교통국을 위해 AIG가 제작 및 출간, 2007.

운전자가 목적지를 찾는 방식을 완전히 바꾸어 놓았다. 조만간 개인 GPS 시스템, 어쩌면 인체에 직접 이식된 GPS를 통해 웨이파인딩이 이루어질 거라는 상상은 더 이상 공상과학 소설에나 나올 법한 얘기가 아닐지도 모른다.

더 읽을거리
Edo Smitshuijzen, *Signage Design Manual*, Lars Müller Publishers, 2007.

Web design 웹 디자인

그래픽 디자인의 미래는 웹 디자이너에게 달려 있다. 인쇄물 디자인에는 분명 무너뜨릴 수 없는 아성이 있다. 하지만 이처럼 영광스러운 인쇄물 디자인의 전통에 웹 디자인으로 도전장을 내밀고자 한다면, 디자이너가 아닌 사람들이 웹 디자인을 주도해 가고 있는 바로 지금 이 시대에 기회를 잡아야 한다.

20세기 초반 나름의 독립적인 분야로 입지를 굳힌 그래픽 디자인은 인터넷이라는 초유의 도전장을 맞닥뜨리게 되었다. 얼핏 보기에 월드 와이드 웹에 올릴 디자인을 만든다는 것은 디자인을 근본부터 바꿔 버리는 일처럼 느껴질지도 모른다. 하지만 과연 그럴까? 어쩌면 반대의 효과가 있는 것은 아닐까? 즉 웹 디자인은 디자인을 새롭게 바꾸는 것이 아니라, 어쩌면 그 본연의 가치로 되돌려 놓는 건지도 모른다. 고전적인 사고방식을 가진 정통 그래픽 디자이너라면, 그래픽 디자인이란 그것이 담고 있는 내용을 뒷받침하고 전달하기 위한 중립적인 전달 체계라고 볼 것이다.(그리고 디자이너는 타인의 메시지를 기계적으로 나르는 영혼 없는 전달자일 뿐이다.) 이와 같은 관점에서 웹 디자인은 그래픽 디자인을 본질로 돌려 놓는 하나의 상징이 될 수 있다. 웹 디자인은 전적으로 원칙에 따라 이루어진다. 정보, 그리고 그 정보에 대한 접근성을 최우선으로 고려하기 때문이다. 그러므로 타이포그래피의 관습이라든가 그래픽 디자인 전략 같은 묘책은 깡그리 잊어야 한다. 안됐지만 어쩔 수 없는 일이다.

효과적인 웹 디자인을 만들려면 웹사이트의 사용자에 대한 디자이너의 인식이 중요하다. 다시 말해 웹사이트는 결국 사용자를 위한 것이지 디자이너가 쓰려고 만드는 것이 아니라는 사실을 기억할 필요가 있다. 하지만 문제가 있다! 그래픽 디자이너 중에는 완벽주의자가 많다. 남의 눈에는 보이지도 않는 '깨알 같은' 그래픽 디테일에 집착하는 사람이 바로 그래픽 디자이너라는 우스갯소리가 있을 정도다. 그런데 인터넷은 이 결벽증을 무색하게 만든다. 웹 페이지는 사실상 누구나 만들어서 전 세계 사용자들에게 전달할 수 있는 매체다. 따라서 자신만의 고유한 그래픽 디자인 기술로 커뮤니케이션을 좌우하던

디자이너의 재량은 웹 페이지의 등장과 함께 축소되기 시작했다. 게다가 대부분의 웹 페이지는 사용자가 수정 또는 변경할 수 있기 때문에 디자이너의 통제력은 더욱 약화되었다. 브라우저마다 웹 그래픽의 모습을 다르게 보여 줄뿐더러 모니터마다 품질에 편차가 있으므로 사실상 웹사이트에서 최종 결과물이라는 개념 자체가 의미 없다는 말이다. 심지어 폰트 크기도 보는 사람이 원하는 대로 조절할 수 있다.

인터넷에는 전통적인 매체들이 가지지 못한 기능이 있다. 구체적으로 말해 클라이언트에게 직접 웹사이트의 기능을 시험하고 마음에 들지 않으면 바꿀 수 있는 선택권이 주어진다. 이 말은 곧 웹사이트 구축에 완성은 없다는 뜻이기도 하다. 웹사이트는 항상 작업 중 상태에 놓여 있다. 이러한 사실만으로도 웹 디자인은 과거 디자이너들이 거의 경험하지 못했던 복잡한 상황에 처하게 된다. 예를 들어 실무만 놓고 보더라도 일단 웹 작업에 대한 비용 청구가 어려워진다. 어디까지 해야 웹사이트가 완성되는 것인지 클라이언트와 합의하는 일 자체가 거의 불가능하기 때문이다. 앤디 캐머런Andy Cameron은 선구적인 인터렉티브 디자인 단체인 안티롬Antirom[1]의 멤버였다. 현재 그는 인터랙티브 파브리카Interactive Fabrica와 베네통 온라인Benetton Online[2]의 크리에이티브 디렉터이다. 캐머런은 웹 디자인의 난제를 다음과 같이 깔끔하게 표현했다. "최상의 웹 디자인은 미니멀한 것입니다. 가급적이면 눈에 띄지 않을 정도로 말이죠. 중요한 것은 바로 콘텐츠예요. 웹 디자인의 유일한 기능은 방문자에게 가급적 많은 정보를 가장 신속하고 깔끔하게 제공하는 겁니다. 제 경험상 보기 싫을수록 더 나은 디자인입니다. 유튜브와 아마존만 봐도 그렇죠. 그래픽적으로 아름다운 웹 페이지가 있다면 그 디자인은 형편없을 가능성이 큽니다."

웹 디자인은 기능성을 최우선시하는 만큼, 디자이너들도 디자인의 기본으로 돌아가지 않을 수 없다. 즉 매체의 한계 내에서 수동적이고 일방적인 커뮤니케이션을 조성하는 데 그치는 것이 아니라 사용자의

웹 디자인은 전적으로 원칙에 따라 이루어진다. 정보, 그리고 그 정보에 대한 접근성을 최우선으로 고려하기 때문이다. 그러므로 타이포그래피의 관습이라든가 그래픽 디자인 전략 같은 묘책은 깡그리 잊어야 한다. 안됐지만 어쩔 수 없는 일이다.

경험을 디자인해야 된다. 이런 조건은 디자이너로 하여금 작업의 지평을 확장하고 새로운 사고방식과 새로운 기술(특히 코딩 능력이 가장 중요하다.)을 찾아 나서게끔 유도한다.

제리 덕슨Gerry Derksen은 미국 사우스캐롤라이나 주에 있는 윈스럽 대학교 시각 커뮤니케이션 디자인 및 디지털 정보 디자인 과정의 부교수[3]다. 그는 웹 디자이너라면 반드시 코딩을 알아야 한다는 입장이다. "물론 디자이너도 직접 웹사이트 코딩 기술을 익혀야겠지만, 한편으로는 적절한 시점에 코딩 전문가를 동원할 줄도 알아야 한다고 생각합니다. 적어도 이론상으로나마 기술적으로 어디까지 가능한지 알고 있어야 된다는 얘기죠. 왜냐하면 웹 디자이너는 컴퓨터와 네트워크라는 제약 조건으로 둘러싸인 고정된 맥락 안에서 작업을 하기 때문입니다."

그는 디자이너들에게 계속해서 최신 기술로 업데이트하라고 권장한다. "새로운 언어, 웹 표준, 브라우저 기능 등은 인터랙션이 활성화되면서 더욱 복잡해졌습니다. 디자이너라면 이러한 사실을 염두에 두어야 하죠. 웹 기술은 효율성을 증진시키려면 꼭 필요합니다. 따라서 디자이너는 규모의 경제에 입각해 사용자로 하여금 그들이 원하는 정보와 가장 효과적으로 소통할 수 있도록 보장할 의무가 있고, 이를 실천하기 위해 신기술을 따라잡아야 하죠."

기능성을 디자인하는 측면에서 사용성 전문가의 도움을 많이 받는 디자이너가 있는가 하면, 사용성 전문가의 영향으로 작업에 진척을 보지 못하거나 웹의 시대정신에 뒤떨어져 버리는 디자이너들도 있다.

앤디 캐머런은 코딩 지식을 갖추는 일도 직접 코딩을 하는 것만큼 중요하다고 말한다. "디자인 과정의 일부로서 디지털 코드라는 도구에 대해 기본적인 경험과 인식이 있는 사람이라면 코딩을 알고 이해하는 것이 당연합니다. 이는 디자이너가 자신의 생각과 행동 사이에 직접적이고 본능적인 관계를 형성하는 일이죠. 아티스트와 프로그래머로 팀을 짜서 크리에이티브 프로젝트에 투입하기도 하는데, 이런 경우 대체로 실패로 끝납니다. 이유가 뭘까요? 바로 아티스트의 이해력이 떨어지기 때문이죠. 무슨 말인가 하면 아티스트는 자신이 다뤄야 할 도구인 코드에 감이 없다는 겁니다. 아티스트 중에 코드를

가지고 이것저것 해본다거나, 인터랙티브 기능을 사용해 스케치를 한다거나, 그 도구를 조금씩 익혀 가면서 한계와 가능성을 실험해 본 사람은 거의 없습니다. 도구를 직접 다뤄 보고 실험해 보지 않았다면 작업에 개입하기도 어렵죠. 인터랙티브 아트나 디자인에서 쓰이는 코딩을 조소나 회화에서처럼 물질성·조형성이 수반되는 매체로 보는 것이 생소할 수도 있을 겁니다. 하지만 인터랙티브 아트와 디자인도 수작업으로 만들어진다는 점에서는 다르지 않죠. 코딩 전문가를 고용해야 한다면, 그 사람이 창의적인 부분까지 이끌어 가도록 맡기고, 그의 아이디어, 취향, 의견 등 모든 것을 진지하게 받아들이는 것이 최선입니다. 코딩 전문가가 디자이너보다 인터랙션 디자인을 훨씬 잘 이해하고 있을 가능성이 높거든요."

한편 코딩의 기술적·이론적 측면을 모두 마스터한 디자이너라 할지라도, 사용성이라는 난제를 넘어서지 않으면 안 된다. 오늘날에는 사용성 전문가들이 인터넷을 점령했다. 이들의 시각에는 일리가 있으며, 제이콥 닐슨Jakob Nielsen[4]처럼 상당한 영향력을 획득한 경우도 있다. 기능성을 디자인하는 측면에서 사용성 전문가의 도움을 많이 받는 디자이너가 있는가 하면, 사용성 전문가의 영향으로 작업에 진척을 보지 못하거나 웹의 시대정신에 뒤떨어져 버리는 디자이너들도 있다.

사용성 이론은 수많은 웹사이트의 구축과 관리에 적용된다. 하지만 일상적인 웹 디자인 작업에서 사용성을 증진시키는 일이 디자이너의 주된 관심사라고 보기는 어렵다. 제리 데르크센은 그 이유를 이렇게 설명한다. "디자이너들이 사용성에 별로 신경을 쓰지 않는 이유는 도구 패키지, 전자상거래, 블로그, 위키 등 이미 만들어진 툴을 활용하기 때문입니다. 디자이너들은 이러한 기존의 도구들이 검증된 데다 툴마다 기능이 비슷비슷하다고 생각하죠. 하지만 이러한 도구에 맞춤형 기능이나 디자인이라는 새로운 '껍데기'를 입혀 주면 사용성에도 영향을 미칠 수 있습니다. 처음 개발됐을 때 효과적이던 기능도 시간이 지나면 그 디자인적 가치가 변하거든요. 새로운 도구가 개발되고 맞춤 도구 제작이 쉬워질수록 디자이너가 사용성 문제에 관여할 만한 여지도 더 많이 생깁니다. 전통적인 '사용자 중심' 접근에 따르면 디자이너는 최종 사용자들과 함께 일하기에 상당히 적합한 위치에 있죠. 사용성을 높이려면 더 나은 디자인이 나오도록 반복

맞은편

프로젝트: 비트수 웹사이트
연도: 2009
클라이언트: 비트수
디자이너: 에어사이드
콘텐츠 관리 시스템: 위드 어소시에이츠 제작
비트수는 지난 50년간 가구 디자인을 통해 사용자로
하여금 소비는 줄이되 같은 값이면 더 나은 품질의
제품을 구입할 수 있게 함으로써 더욱 지성적이고
책임감 있는 삶을 살도록 유도해 왔다. 이 회사의
웹사이트는 절제미와 유머 감각을 동시에 발휘하면서
비트수 제품의 스타일과 실용성을 깔끔하게 전달한다.
www.vitsoe.com

위

프로젝트: 《모노클》 웹사이트
연도: 2009
클라이언트: 《모노클》
디자이너: 리처드 스펜서 파웰
크리에이티브 디렉터: 켄 렁
아트 디렉터: 댄 힐
잡지 웹사이트 중에는 원래의 인쇄 매체를 시시하게
따라하거나 재구성해 놓은 경우가 지나치게 많다.
하지만 《모노클》의 웹사이트는 다르다. 이 사이트는
멀티미디어 콘텐츠로 가득하며, 인쇄된 잡지를 돋보이게
해주는 다양한 볼거리를 제공한다.
www.monocle.com

작업을 거치게 되는데, 이 과정에서 사용자에 대한 편견을 수정하고
디자이너의 기술적 역량도 확장할 수 있습니다."

한편 앤디 캐머런은 사용성 이론에 대해 다소 회의적이다. 그는
사용성을 고려한 사고가 실제 기술 발전과 사용자 기대치에 비해
뒤떨어질 때가 많다고 본다. "닐슨 같은 사람의 흥미로운 점은 상당히
청도교적이라는 사실이죠. 다시 말해 주장의 전체적인 어조가 무척
종교적이라는 겁니다. 닐슨은 인터넷에서의 이미지 활용을 반대하기로
유명하죠. 자, 이런 태도는 가장 빠른 인터넷 연결 수단이 모뎀밖에
없었던 1995년에는 일리가 있었을지 모르겠지만, 지금이라면 말이 안
되죠. 유튜브의 하루 방문자 또는 다운로드 수가 1억 건에 육박하는데
아직도 그래픽이 웹에 안 맞는다는 말을 들어야 할까요? 열한 살짜리
우리 애는 인터넷이 일종의 텔레비전, 즉 영상을 보여 주는 기계라고
생각합니다. 이런 상황에서 사용성에 대해 더 이상 무슨 말이
필요한가요. 사용성은 대역폭, 그래픽 역량, 문화적 발달 등 변화하는
상황을 고려하지 않는 좀 이상한 이론이며, 마치 사용성이 영원한
가치이자 역사의 흐름과 상관없이 절대 불변하는 것인 양 주장하고
있지요. 마치 종교적 신앙처럼 말입니다."

그렇다면 웹 디자이너로서 이상적인 가치관은 무엇일까? 앤디
캐머런에게 그 해답은 아주 명백하다. "웹 디자이너란, 웹이 페이지로
이루어져 있다는 생각을 넘어선 사람이라고 봅니다. 사실 책이나 잡지를
만들고 싶은데 발을 잘못 들여놓은 사람들을 웹 디자이너라고 하기는
어렵죠. 디자이너들 중에는 인쇄물에서 글자꼴을 다룰 때 주어지는
폭넓은 선택의 여지를 그리워하면서 웹에서의 한계에 짜증을 내는
사람들도 있습니다. 하지만 저는 글자꼴 오천 개가 없어서 아쉬웠던
적은 없어요. 이 세상에 실제로 필요한 글자꼴은 열다섯에서 스무 개
정도면 충분하지 않나요?"

캐머런이 보기에 웹 디자이너는 신세계에 살고 있다. 그러나
전통적인 그래픽 기법도 필요하다는 입장에서 이렇게 주장한다. "정보
디자인, 타이포그래피, 판독성 등의 원칙들은 계속 적용될 겁니다.
하지만 다른 맥락에서 다른 방식으로 적용되겠죠. 그래픽 디자이너들이
웹이라는 새로운 매체에 내재된 한계와 기회에 원만하게 적응한다면 웹
디자인에 기여할 수 있는 부분이 엄청나게 많다고 생각해요."

제리 덕슨 역시 전통적인 디자인과 타이포그래피 기법의 역할이 존재한다고 본다. "넓은 의미에서 웹 디자이너들 역시 아직도 가독성과 판독성을 포함한 타이포그래피의 다양한 원칙을 조절해 가면서 작업합니다. 맥과 PC라는 두 가지 환경 모두에서 사용할 수 있는 표준 글자꼴의 수는 제한되어 있어요. 따라서 텍스트가 길게 들어가는 부분에서 구현할 수 있는 스타일에는 제약이 따르죠. 캐스케이딩 스타일 시트Cascading Style Sheets(CSS)가 나온 이후로는 글자꼴의 자간과 스타일을 좀 더 통제할 수 있게 되었습니다. 하지만 이러한 가능성을 포함한 모든 디자인 요소와 환경들은 언제든지 또 바뀔 수 있다는 관점에서 접근해야 합니다. 예를 들어 만일 사용자가 시각 장애인이라면 브라우저의 글자꼴 크기를 바꿀 수 있겠죠. 이때 웹 페이지의 레이아웃은 달라지겠지만, 더 많은 사용자들이 접근할 수 있게 됩니다. 또 다른 예로 이미지나 비디오 안에 텍스트가 들어간다면 웹 조건에 구애되지 않고 원하는 방식으로 자유롭게 제작할 수 있기 때문에 좀 더 전형적인 타이포그래피 원칙에 따라 작업하게 됩니다. 웹 디자이너에게 중요한 두 가지 문제가 있는데, 하나는 사람들이 어떻게 컴퓨터 스크린에서 글자를 읽는가 하는 물리적 문제이고, 다른 하나는 비선형적 출처에서 어떻게 정보를 재구성하는가 하는 인지적 문제입니다. 저는 이 문제를 해결하기 위해서는 물론 글자꼴을 다루는 기술도 개발해야겠지만, 한편으로 작업에 대한 통제력을 어느 정도 포기하는 것도 중요하다고 생각합니다."

덕슨은 웹 디자인에서 전통 디자인 기술의 역할을 중요하게 생각하면서도, 동시에 기술의 범위를 더 넓힐 필요가 있다고 본다. "웹 디자이너는 3차원과 4차원 모두에서 시각적 사고력을 갖춰야만 하지요. 또한 시각적으로 표상되는 정보를 계획하고 조직하는 역할을 수행해야 하는데, 요즘은 이를 '정보 디자인'이라고 합니다. 디자이너가 이러한 전문 영역을 책임지게 된다면 웹은 새로운 경험과 다양한 플랫폼을 제공하며 한 단계 진화할 것입니다."

바로 이 '다양한 플랫폼'이라는 표현은 겉보기에 악의 없어 보이는

> 지난 20년을 살아 온 사람이라면 누구나 인류 역사상 초유의 기술적 변화를 체험했을 것이다. 그 누구라도 웹 디자이너만큼 기술 발달의 역습을 뼈저리게 경험하는 사람도 없을 것이다.

순수한 목표일 수 있겠지만, 요즘 웹 디자인 현장은 바로 이 말에 끈질기게 집착하고 있는 것 같다. 웹 디자이너가 다차원 공간에서 능수능란하게 사고하는 기술자가

된다 할지라도, 점점 가속화되는 기술 변화의 속도를 따라잡기란 여간 어려운 일이 아니다. 지난 20년을 살아 온 사람이라면 누구나 인류 역사상 초유의 기술적 변화를 체험했을 것이다. 그 누구라도 웹 디자이너만큼 기술 발달의 역습을 뼈저리게 경험하는 사람도 없을 것이다. 웹 페이지 제작의 달인이 되는 것은 걸음마 단계에 불과하다. 제리 덕슨은 다음과 같이 지적한다. "보다시피 웹 정보는 이미 전화기, PDA, 자동차 등 다양한 매체를 통해 전달되고 있습니다. 저는 계속해서 훨씬 더 다양한 장치가 개발될 거라고 보며, 이 장치들은 어떤 목적을 위해 어떤 맥락에서 사용되는지에 따라 그 양상은 더욱 복잡해질 겁니다. 웹을 통해 전달되는 정보는 키오스크나 ATM 스크린에 나오는 것과 비슷하지만, 어디든 휴대가 가능하다는 특성이 있죠. 중요한 점은 이러한 장치로 전달되는 시각 표상, 그리고 데이터 조작 방식을 통해 앞으로 디지털 미디어 디자이너의 역할이 정의될 거라는 사실입니다. 바로 이런 이유 때문에 우리 윈스럽 대학교의 학과 명칭을 '인터랙티브 미디어 디자인'이라고 붙이게 됐습니다. 새로운 방식의 인터랙티비티와 콘텐츠를 구현하게끔 만들어 주는 새로운 디자인이 지속적으로 요구되는 만큼, 저는 앞으로도 우리 문화에 또 다른 휴먼 일렉트로닉 인터랙티브 장치들이 계속해서 생겨날 거라고 확신합니다."

2008년에 나는 인터랙티비티를 탐구하는 일일 행사를 주관한 적이 있다. 이 행사는 내 친구이기도 한 말콤 가레트[5]가 기획했으며, 앤디 캐머런을 포함한 여러 인터랙티비티 전문가들이 참석하여 자신의 작업에 대해 간략하게 발표했다. 이들의 왕성한 지적 관심과 표현은 무척이나 인상적이었다. 경계를 뛰어넘는 차세대적 지평이 열리고 있다는 명백한 느낌을 받을 수 있었던 것이다. 뭔가 새로운 변화가 일어나고 있으며, 디자이너의 정의가 뚜렷하게 확장되었다는 사실을 감지할 수 있었다. 이처럼 폭발적인 지적 교류는 전통 디자인계에서는 상상조차 할 수 없었던 초유의 현상이 아니었을까. 웹 디자인이라는 이 항목에 대한 글을 구상하면서 떠오른 생각이 있었다. 그리고

맞은편

프로젝트: 막심 제스트코프Maxim Zhestkov의 웹사이트
연도: 2009
디자이너: 막심 제스트코프
모션 디자이너 막심 제스트코프의 스파르타식 웹사이트. 러시아 울리야노프스크에서 활동하는 제스트코프는 스스로 "현대 미술, 일러스트레이션, 디자인, 조형물, 그리고 컴퓨터 그래픽"에 심취해 있다고 말한다. www.zhestkov.com

1 안티롬은 1994년 런던에서 결성된 단체로, 비디오·텍스트·이미지·오디오 등 기존의 콘텐츠를 용도만 슬쩍 바꾸어 멀티미디어라고 재포장하는 "발상부터 형편없는 포인트 앤드 클릭 3D 인터페이스"에 대해 반기를 들었다. www.antirom.com

2 www.fabrica.it와 www.benetton.com

3 www.winthrop.edu/cvpa/faculty/default.aspx?id=14217

4 www.nngroup.com

5 www.dynamolondon.org

디자인의 조건과 한계들이 재정립되고 있음을 보여 준 이 행사를
통해 내 생각에 확신이 생겼다. 즉 웹 디자인은 단지 그래픽 디자인의
미래형이 아니라는 것이다. 웹 디자인은 그 자체로 그래픽 디자인의
현실이다.

더 읽을거리
www.fivesimplesteps.com

Writing about design
디자인에 대해 글쓰기

그래픽 디자이너는 기본적으로 이미지를 다루는
사람이다. 오늘날 수많은 고급 디자인 서적과
훌륭한 잡지 기사, 블로그 혁명으로 인해 디자인
관련 글쓰기와 논평에 대한 관심도 확산되었다.
하지만 이러한 현상에 힘입어 우리가 더 나은
디자이너가 된다고 볼 수 있을까?

디자이너들은 보통 글쓰기에 소질이 없다고들 말한다. 하지만 수많은
디자이너들이 업무와 일상적인 대화에서 어법과 스타일을 고루 갖춘
언어를 사용하고 있다. 이들은 예리한 문구와 효율적인 표현을 구사할 수
있는 소양을 갖추고 있으며, 자신이 알고 있는 것보다 훨씬 더 능숙하게
단어를 쓰고 있다. 그렇다면 디자이너들이 글을 잘 못 쓴다는 비난은
어디서 비롯된 걸까? 디자이너들은 글을 읽지 않는다는 옛말이 있지만
글을 잘 못 쓴다는 말은 전혀 맞지 않는 얘기 같다.

　　유감스럽게도 디자이너와 글이 상호 배타적이라는 주장은
디자이너 자신에게서 비롯된다. 이들은 모든 작업을 시각적으로
처리해야 된다고 믿는 동시에, 언어 능력을
발휘하면 자신의 디자인 능력에 충실하지
못하게 된다는 두려움을 갖는다. 하지만
영향력과 지위를 행사하는 똑똑한
디자이너들을 보라. 그들을 차별화하는
자질이 과연 무엇인가? 그들은 다들 언어
능력을 갖추고 있으며, 그 능력을 거침없이
드러낸다.

**영향력과 지위를 행사하는
똑똑한 디자이너들을 보라.
그들을 차별화하는 자질이
과연 무엇인가? 그들은
다들 언어 능력을 갖추고
있으며, 그 능력을 거침없이
드러낸다.**

　　그렇다고 디자이너들이 언어와 충분한 접촉이 없거나 단절되어
있는 것도 아니다. 대다수의 디자이너는 디자인의 원재료로 날마다
언어를 다룬다. 디자인학과 학생은 누구나 학위 과정의 일부로 논문을
작성해야 한다. 또한 디자이너들은 예로부터 현역에서 활동하고
사고하면서 얻게 되는 생생한 통찰력을 바탕으로 디자인에 대해 글을
쓰는 전통을 이어오고 있다. 윌리엄 모리스, 폴 랜드, 밀턴 글레이저,
켄 갈런드, 제시카 헬펀드, 마이클 비어루트 등이 바로 글을 쓰는

위

프로젝트: 『오픈 메니페스토』 1권
연도: 2004
클라이언트: 자기 주도 작업
디자이너/에디터: 케빈 핀
디자이너이자 에디터인 케빈 핀이 만든 책
『오픈 메니페스토』의 표지와 펼침면.(현재 4권까지
출간되었다.) 오스트레일리아에서 활동하는 핀은 이
책에 대해 "작업 사례를 소개하는 역할보다는 의견과
아이디어를 공유하는 일에 초점을 맞추고 있다."고
하면서 "다양한 분야의 여러 사상가들뿐 아니라 학생,
학자, 실무자들의 의견을 포괄하는 평등주의 출판물"
이라고 설명한다. www.openmanifesto.net

디자이너들이며, 비록 그 수는 많지 않지만 영향력은 상당하다.

무엇보다도 상당히 중요하고도 실질적인 움직임이 아무도 모르는
사이에 일어났다. 즉 디자인에 대해 글을 쓰는 디자이너, 그리고
디자인에 대한 글을 읽는 디자이너들이 어느새 보편화된 것이다.
이러한 현상은 비단 디자인 학교나 학계에서만 볼 수 있는 것이 아니다.
글에 대한 관심이 급증한 이유는 일단 지난 20년 사이 출간된 디자인
서적의 수가 크게 늘어났다는 데 있다.(출판사의 말을 들어 보면 독자들은
더 이상 눈요깃거리의 얄팍한 내용을 원하지 않으며, 진지한 논평·분석·비평을
추구한다고 한다.) 하지만 더 중요한 원인이 있다면, 최근 몇 년 사이
사이버 공간을 가득 메운 디자인 블로그의 과잉 상태에서 찾을 수
있을지 모른다.(p.42 '블로그' 참조) 블로그 활동을 통해 디자인 글쓰기에
대한 관심, 그리고 읽는 일에 대한 관심까지 크게 늘어난 것이 사실이다.
블로그 방문자 수는 가히 경이로우며, 잡지 등 인쇄 매체는 상상조차
못할 정도로 독자가 많다.[1]

이처럼 엄청난 관심에 힘입어 디자인 비평을 전문으로 하는 대학원
과정이 개설되기도 했다. 영국 출신의 앨리스 트웸로는 미국에서
활동하는 평론가이자 뉴욕의 스쿨 오브 비주얼 아트 디자인 비평 석사
과정의 학과장이다. 이 과정의 온라인 교과 안내를 보면, "혁신적인
2년제 학위 과정으로, 디자인 및 그 사회적·환경적 영향과 의의를
연구하고, 분석하고, 평가하는 방법을 훈련한다."[2]고 되어 있다.
트웸로는 이 학위 과정이 단순히 디자인 글쓰기에 대한 것만은
아니라는 사실을 강조하면서 이렇게 말한다. "우리는 비평의 의미를
아주 넓게 보기 때문에 여러 종류의 매체를
모두 수용하고 있습니다. 다양한 강사진만
보더라도 이러한 관점을 쉽게 알 수 있을
거예요. 이를테면 학생들은 기사나 논문,
게시물 등 기존 형식에 맞춘 글쓰기만
공부하는 것이 아니라, 라디오 다큐멘터리,
전시, 컨퍼런스, 강의 계획서, 블로그, 잡지,
웹사이트 같은 것들을 만드는 법도 배우죠.
이러한 교수법을 통해 졸업생들이 디자인
전문 언론 및 비평뿐 아니라 출판, 전시 기획,

당대의 여론을 형성해
가는 사람들에게
인정받으려면, 현대
디자인에 대해 굳건한
자의식과 좀 더 폭넓은
문화 인식을 보여 주는
비평을 쓰면 된다. 그러기
위해서는 전문가만 알 수
있는 디자인(물론 이것도
중요하지만)을 넘어서는
비평가가 필요하다.

디자인 경영, 행사 제작 등의 다양한 분야에서 활동하게 될 것으로 기대합니다."

트웸로는 디자인 비평 석사 과정의 설립 목표가 "학생들이 깊은 성찰과 해박한 역사 의식을 바탕으로 자기 주변의 디자인 사물, 이미지, 경험 등을 분석할 수 있도록 가능한 한 모든 지적 수단과 도구를 제공하는 것"이라고 말한다. "매년 열두 명의 대학원생을 훈련시켜 배출함으로써 디자인 비평과 평론의 전반적인 수준을 높이는 동시에, 디자인계 언론뿐 아니라 주류 매체들을 십분 활용하여 디자인 평론이 디자인 커뮤니티를 넘어서 독자와 관람자, 청취자에게 확실히 도달하게끔 만들고 싶습니다."

트웸로의 학위 과정을 비롯해 이와 유사한 신설 프로그램의 졸업생들이 디자인계를 풍요롭게 하고, 디자인계에 결핍된 지적 원동력을 보강할 수 있기를 기대해 본다. 하지만 디자인 비평과 디자인 분석 활동이 어떻게 하면 실질적으로 디자이너를 더 나은 디자이너로 만들 수 있을까? 트웸로는 이렇게 생각한다. "문장력을 갖춘 디자이너는 자신이 몸담은 어떤 프로젝트에서든 훨씬 더 큰 지분을 소유할 수 있게 됩니다."

이러한 사실만 봐도 디자이너가 능숙한 언어 구사력을 갖춰야 할 이유는 충분하다. 하지만 트웸로는 그밖에도 이득이 더 많다고 본다. "비평이 진정으로 흥미로워지고, 이를테면 '디자인 저널리즘' 같은 분야와 차별화되어 하나의 독립된 분야로 존재할 수 있으려면 단순한 평가와 해석만으로는 부족합니다. 비평가는 디자인된 사물이라는 렌즈를 통해 사회를 폭넓게 관찰할 수 있어야 하고, 정치적·이론적 근거가 탄탄한 관찰을 할 수 있어야 된다고 생각해요. 저에게 디자인 비평은 디자인계의 한계를 뛰어넘어 일종의 사회적 양심, 시민운동가의 역할을 수행한다고 봅니다. 올림픽 로고, 나이키 운동화, 페이스북의 최신 기능, 아니면 노숙자가 잠을 잘 수 없도록 만든 공원 벤치 같은 것들이 사회에 미치는 영향을 토론하는 거죠. 그러면서 디자인 비평가는 디자이너들 하고만 대화하는 것이 아니라 생산자, 소비자, 정부 기관, 그리고 사회 전반에 대해 발언합니다."

하지만 모든 게 장밋빛은 아니다. 아직도 비평적 글쓰기가 반디자인적이라고 보는 디자이너들이 상당히 많기 때문이다. 이런

사람들은 서로 띄워 주고 친한 척하는 홍보성 글이나 끼리끼리 써 주는 평론 외에는 글 취급을 하지 않는다. 이들은 클라이언트와 의사 결정자들에게 디자인을 존경하고 숭배하라고 강요하는 자들과 다를 바 없다. 디자인 평론을 통해 이처럼 중개업 비슷한 일을 하고 있을지언정, (그리고 얼마 전까지만 해도 이것이 디자인 평론의 거의 유일한 역할이었다.) 미디어 전체를 놓고 볼 때 디자인은 비주류일 뿐이고 이 같은 부당한 글쓰기가 사회 전반에 결정적인 영향을 미치지는 못한다. 역설적이게도 당대의 여론을 형성해 가는 사람들에게 인정받으려면, 현대 디자인에 대해 굳건한 자의식과 좀 더 폭넓은 문화 인식을 보여 주는 비평을 쓰면 된다. 그러기 위해서는 전문가만 알 수 있는 디자인(물론 이것도 중요하지만)을 넘어서 디자이너들이 작업의 정점에서 발휘하는 비언어적 사고를 누구나 알 수 있게 번역해 내는 비평가들이 필요하다. 바로 이런 일을 그래픽 디자이너보다 더 잘할 사람이 어디 있겠는가?

더 읽을거리
http://www.aiga.org/writing-awards

1　내가 객원 필자로 있는 디자인 옵서버는 얼마 전 50주년을 맞았으며, 그 동안 4천만 명의 방문자 수를 기록했다.

2　http://designcriticism.sva.edu/

Writing proposals 제안서 쓰기

경쟁이 치열한 디자인계에서 글로 된 제안서 없이 프로젝트를 따내는 디자이너는 거의 없다. 분명하고 명쾌한 주장이 담긴 톡톡 튀는 제안서를 내놓지 못한다면 수많은 기회를 놓치게 될 것이다. 그렇다면 제안서 쓰기에도 정석이 있을까?

나는 저술과 편집에 경력이 많은 편이며(이 책이 여덟 번째 저서가 된다.) 블로그와 잡지에도 정기적으로 기고하고 있다. 학교에서는 영어를 전공했지만 성적은 그다지 좋은 편이 아니었다. 노력이 부족했기 때문이라기보다 토머스 하디나 헤밍웨이를 읽으라고 할 때 윌리엄 버로스와 장 주네 같은 책을 읽었기 때문이다. 나는 글쓰기를 배운 적은 없지만 글 읽기는 배웠다. 그리고 지금 가지고 있는 약간의 문장력은 글을 읽으면서 얻었다고 할 수 있다. 하지만 디자인 스튜디오를 운영하면서 프로젝트를 따기 위해 제안서를 쓰기 전까지는 글을 쓸 일이 거의 없었다.

나는 설득력 있고 잘 읽히는 제안서를 써야만 일감을 얻을 수 있다는 사실을 금방 깨달았다. 그리고 시간이 지나면서 간단명료한 문체를 터득해 갔다. 이와 더불어 제안서가 간단명료하지 않으면 아무도 읽지 않으며, 제안서가 읽히지 않으면 일도 따내지 못한다는 사실도 알게 되었다.

디자인 작업에서는 아주 사소한 부분까지 문서화된 제안서를 요구하는 클라이언트가 많다. 개인적으로 나는 프로젝트 종류를

불문하고 제안서 쓰는 것을 좋아한다. 제안서를 쓰는 과정에서 눈치 채지 못했던 문제가 드러나기도 하고, 여러 까다로운 문제를 초기에 공략할 수 있기 때문이다. 게다가 창작물보다 글로 된 제안서를 더 편하게 보는 클라이언트도 있다.(반면 서론의 첫 문장조차 읽기 귀찮아하는 사람도 있다.)

한편 글로 쓴 제안서는 우리에게 가장 소중한 자산이라고 할 수 있는 창의성을 방해하기도 한다. 제안서를 쓰는 일은 창의성을 끌어내는 사색적이고 명상적인 창작 활동 자체에 집중하지 못하게 하고, 창작을 회피하는 구실이 되기 때문이다.(p.307 '경쟁 프레젠테이션' 참조) 하지만 제안서를 쓰면서 앞서 말한 우리의 주요 자산이 표현되고 드러나기도 한다는 꽤 일리 있는 주장을 하는 디자이너들도 많다.

기왕 제안서를 쓸 바에는 쉽게 읽히고 설득력이 있어야 한다. 일반적으로 이는 클라이언트의 작업 의뢰서나 디자인 사업 공고에 답변하는 형식을 띠면서, 여기서 요구하는 모든 항목, 즉 창의성, 기술, 전략, 일정 그리고 견적 관련 정보를 빠짐없이 충족해야 한다. 이 항목은 업무가 복잡해질수록 길어진다. 예를 들어 웹 제안서라면 굉장히 자세하고 광범위한 항목에 대한 답변을 요구하는 경우가 많다. 다음은 내가 생각하는 제안서 작성 십계명이다.

1. 제안서의 형식이 인쇄물이든 전자 문서이든 간에, 항상 눈길을 끌고 보기 쉽게 만든다. 고유한 스타일로 제안서 문서 양식을 지정해 놓은 디자인 스튜디오도 많이 있다. 개인적으로 나는 제안하는 작업의 시각적 특성과 느낌을 제안서에 반영해 문서 그 자체가 결과물을 암시하도록 만드는 것을 좋아한다.

2. 항상 클라이언트의 로고가 가장 먼저 눈에 띄게 하고, 자신의 로고보다 크게 만든다.[1]

3. 제안서 내용에 대한 목차를 싣는다. '예산'이라고 표시된 페이지로 바로 넘기는 클라이언트가 많으므로 이 부분을 찾기 쉽게 해준다.

4. 제안서의 맨 첫머리에는 작업 의도를 간단명료하게 요약해서 밝힌다. 읽는 사람에게 단도직입적으로 의도를 말해 주면 이를 통해 결론까지 자연히 알아차릴 수 있게끔 유도할 수 있다.

5. 클라이언트의 작업 의뢰서나 공고문의 내용을 재차 강조한다.

맞은편

프로젝트: 제안서 표지
연도: 2003
클라이언트: 영국 국가보건서비스NHS
디자인: 인트로
영국 국가보건서비스의 공개 입찰 공고에 대한 64쪽짜리 제안서의 표지. 표지는 석판 인쇄, 본문은 디지털 인쇄했다. 공식 입찰 과정의 일부로서 총 4부를 제작하여 제출했다. 이 입찰은 성공적이었다.

NHS

NHS Graduate Schemes tender
a response from
Intro 27/01/03

왜 그래야 할까? 클라이언트가 이미 정확히 알고 있는 내용일 텐데 말이다. 물론 맞는 얘기지만, 프로젝트를 잘 모르는 사람에게 심사를 받을 수도 있기 때문에 명확하게 하는 것이 좋다.

6. 문장을 짧고 명료하게 쓴다. 어떤 말이든 잘 생각해 보면 조금이라도 더 간결하게 만들 수 있다.

7. 쉽고 평이한 문장을 사용하고 전문 용어는 가급적 피한다. 클라이언트가 공문에 어려운 말을 썼다고 해서 덩달아 그렇게 할 필요는 없다.

8. 클라이언트의 작업 의뢰서나 사업 공고문을 보고 제안서를 구성할 경우, 항상 원래 문서에 나와 있는 것과 같은 순서로 답변한다.

9. 연락처 정보를 명기한다. 전에 어떤 클라이언트가 받은 제안서를 외부인 자격으로 심사한 적이 있었다. 그런데 여섯 명 중 두 명의 제출자가 연락처 정보를 쓰지 않았다. 물론 다들 제안서를 PDF로 제출했기 때문에 문서를 첨부해서 보낸 이메일에 자세한 연락처가 나와 있기는 했지만, 심사자들이 출력해서 돌려 보는 문서는 이메일이 아니라 PDF 제안서가 아닌가.

10. 항상 결론으로 마무리한다. 결론은 짧아야 하며(100단어가 넘으면 안 된다.) 제안서를 한눈에 보여 주는 개요의 역할을 할 수 있어야 한다. 그래서 문서 전체를 읽어 보지 않은 사람들도 곧바로 그 내용을 파악할 수 있도록 해야 한다. 뿐만 아니라 일단 마지막 페이지부터 읽어 보는 사람들도 아주 많다. 어떠한 제안서든지 저작권을 표기하는 것이 바람직하다. 그리고 "감사합니다."라고 명랑한 인사말을 덧붙여서 나쁠 게 없다. 제안서는 사람과 사람 사이의 의사소통이며, 일상적인 규칙이 적용된다.

더 읽을거리
www.creativepublic.com/write_winning_proposal.php

1　언젠가 한 매니지먼트 컨설턴트에게 들은 말인데, 보고서나 문서가 컨설턴트의 로고로 도배되어 있는 것을 거슬려하는 클라이언트(대부분 대기업)를 여럿 보았다고 한다. 이러한 상황을 반전시켜 클라이언트의 로고를 주인공으로 만듦으로써, 이 제안서가 디자이너가 아니라 클라이언트의 문서이며, 클라이언트를 위해 작성했다는 느낌을 줄 수 있다.

□ x-height/cap
height
엑스 하이트/캡 하이트
[p.405]

x-height/cap height
엑스 하이트/캡 하이트

폰트에서 판독성, 가독성, 그리고 글자꼴의 모양새를 결정짓는 가장 중요한 요인 중 하나로 엑스 하이트와 캡 하이트의 관계를 들 수 있다. 모든 일이 그렇겠지만, 이 관계는 일시적인 유행이나 최신 트렌드에 따라 결정되기도 한다. 이를테면 엑스 하이트가 크면 모던하고, 작으면 구식이라는 인상을 준다.

기술적으로 볼 때 글자의 엑스 하이트는 소문자 알파벳의 베이스 라인에서 엑스 라인까지의 높이를 말한다. 물론 'x'자처럼 어센더나 디센더가 없는 소문자에서 그렇다는 말이다. 디센더가 있는 소문자(g, q, p, y)는 베이스 라인 아래로 내려가고 어센더가 있는 글자(b, d, l, k)는 엑스 하이트 위로 넘어간다.

글자의 캡 하이트는 베이스 라인에서부터 대문자[1] 머리까지의 거리를 뜻한다. 보통 O나 S처럼 머리가 둥글어서 시각적인 이유로 캡 하이트 라인에 딱 맞게 제작하지 않는 글자보다는 M이나 T처럼 머리가 납작한 글자에 해당하는 개념이다.

대부분의 글자꼴에서 소문자의 어센더 높이가 캡 하이트에 비해 살짝 올라간 경우가 많다. 엑스 하이트 대 캡 하이트의 비율은 글자꼴의 모습을 결정하는 핵심 요소 중 하나다. 일반적으로 엑스 하이트가 큰 글자꼴일수록 촘촘하면서 판독성이 좋아진다. 따라서 본문 조판에 적합한 글자꼴이 된다. 캡 하이트에 비해 엑스 하이트가 작은 글자꼴은 좀 더 현란하고 우아한 경우가 많아서 대체로 장식이나 꾸미기용으로 적합하다.

더 읽을거리
http://typedia.com/learn/only/anatomy-of-a-typeface

1 영어에서 대문자를 '어퍼 케이스 레터upper-case letter', 즉 '윗상자에 들어 있는 글자'라고 부르기도 하는데, 이는 금속 활자를 쓰던 활판 인쇄 시절 활자 보관함 윗칸에 둔 상자에 대문자를 넣어 보관하던 관습에서 유래했다.

□ **Young designers**
신진 디자이너
[p.406]

Young designers 신진 디자이너

디자인학과 학생들의 수만 늘어난 것이 아니다. 이들 작업의 질도 향상되었다. 10년 전 디자인학과를 나온 사람들보다 지금의 졸업생들이 훨씬 더 뛰어나다. 그러나 너무 큰 기대를 하는 것은 아닐까? 디자인 학교들이 자신의 작업에 늘 만족할 줄 모르는 새로운 계보의 디자이너들을 배출하는 건 아닐까?

세계 곳곳에서 엄청난 일이 일어나고 있다. 점점 더 많은 사람들이 디자인 공부를 한다. 디자인 전공 학생들의 엄청난 증가 추세를 나타내는 통계 수치를 보면 눈을 의심하지 않을 수 없다.[1] 그러나 더 놀라운 점이 있다. 학부생과 대학원생의 작업 수준이 경이로울 정도로 높다는 점이다.

10년 전, 아니 어쩌면 5년 전까지만 해도 나는 그런 평가를 내리지 못했을 것이다. 그러나 요즘 학생들은 전문가가 무색할 정도의 작업을 만들어 내고 있다. 가장 주된 이유는 교육에 있다. 교육의 질이 이루 말할 수 없을 정도로 크게 향상되었다. 최근 몇 년 사이 이론적 담론이 디자인계를 강타하면서, 그 영향을 받은 신세대 교수들이 급진적으로 변모했다. 이들은 디자인의 폭넓은 가능성을 반영한 진보적인 커리큘럼을 제공하고 있으며, 통념적이고 식상한 디자인에만 치중하지 않는다. 학생들의 수준이 높아지게 된 유의미한 요인을 하나 더 들자면, 강연과 전시가 많아졌음은 물론이고 책이나 잡지, 블로그 같은 읽을거리가 늘어났다는 점이다. 이러한 매체들이 서로 교류하면서 10년 전에는 전무하다시피 했던 디자인 문화가 성숙하는 데 기여했다.

한편 시장이 포화 상태라는 비판적인 의견도 있다. 디자이너를 지나치게 많이 양성하고 있다는 말도 자주 들린다. 하지만 꼭 그렇다고만 할 수는 없다. 시장이 커지면 졸업생들에게 더 풍족한 기회가 주어진다고 볼 수도 있다. 또한 훌륭한 디자인 교육을 받은 사람은 꼭 전문 그래픽 디자이너로 일하지 않더라도 세상이 필요로

하는 다양한 역할에 적합한 인재가 될 수 있다고 생각한다. 디지털 출판이나 웹 프로그래밍만 능숙하게 익혀도 셀 수 없이 많은 가능성이 보장된다. 종합적인 디자인 교육으로부터 지적 소양을 갖춘다는 것은 그만큼 졸업 후에 다양한 분야에서 활동할 수 있음을 뜻한다. 내가 걱정하는 부분은 따로 있다. 어떻게 하면 이 뛰어난 창의성이 변질되지 않도록 예방할 것인지의 문제다. 현재로서는 디자인의 역할과 목적이 과대평가되면서 비즈니스 솔루션을 세세히 통제하는 역할에 디자이너를 배치하는 경향이 늘어나고 있다. 그러다 보니 디자이너가 표현적이고 모험적이며 의미 있는 방식으로 재능을 발휘할 기회들은 점점 사라지게 되었다.

그렇다고 해서 모든 디자이너들이 표현적이고 모험적이며 의미 있는 작업을 하고 싶어 한다는 말은 아니다. 단순히 문제 해결 과정에서 발생하는 머리싸움을 즐기는 사람, 혹은 사용자 중심 어플리케이션 개발자가 되고 싶어 하는 사람도 있기 마련이다. 다만 이런 성향의 사람들이 진보적인 교육을 받았을 때 역효과가 발생하기도 한다는 점에 주의해야 한다. 자기 의식이 깨어 있다고 해서 클라이언트와 고용자에게까지 깨우침을 강요하려고 들 수 있기 때문이다. 이것이 먹혀들지 않으면 업무에 질려 버리거나 싫증을 내는 상황으로까지 이어지게 된다.

졸업생이라면 다들 수긍하겠지만, '하고 싶은 일을 한다'는 말은 자기 사업을 벌이지 않는 이상 적성에 맞는 직종을 찾아 멀고도 험한 탐색전을 벌여야 한다는 뜻이다. 그리고 다가오는 모든 기회를 붙들어야 한다는 사실을 뜻하기도 한다. 디자인을 시작하는 사람들을 위한 다섯 가지 황금률은 다음과 같다.

1. 발표 자료를 완벽하게 준비해야 하며, 절대로 준비가 끝났다고 지레짐작해서는 안 된다. 항상 자료를 업데이트할 준비가 되어 있어야 하며, 누군가에게 발표할 때마다 끊임없이 재고의 과정을 거쳐야 한다.
2. 직장이나 인턴십을 구했다면, 디자인에서 수준 낮은 업무란 없다는 자세로 임한다. 단지 수준 낮은 태도가 있을 뿐이다.
3. 갈수록 디자인은 개인이 아닌 팀으로 하는 활동으로 변하고

있다. 팀워크에 적응하지 못하면 고생하게 된다. 어쩌면 대인 관계 기술이 디자인 기술보다 더 중요할지도 모른다. 사실 따져 보면 디자인 기술이 곧 대인 관계 기술이다.

4. 기능과 도구를 다루는 기술은 가능한 한 많이 배워 두도록 한다. 그렇지만 디자인을 창조하는 주체는 두뇌이지 소프트웨어가 아니라는 점도 아울러 기억하라.(물론 우리 두뇌가 상상하는 것을 소프트웨어를 통해 실현하지만 말이다.)

5. 하고 싶은 일에 대한 비전을 절대 잃어서는 안 된다.

더 읽을거리

Adrian Shaughnessy, *How to Be a Graphic Designer, Without Losing Your Soul*, Laurence King Publishing, 2005.

1 미국의 경우, 국립 미술 디자인 대학 협회National Association of Schools of Art and Design (NASAD)에서 미술 디자인 교과 과정이 있는 교육 기관을 자체 심사하여 공인 회원으로 등록해 주는 제도가 있다.

Z

Zeitgeist 시대정신

자이트가이스트라고도 일컫는 시대정신은 대중음악이나 영화에서와 마찬가지로 디자인에도 존재한다. 시대정신과 교감하지 못하고 있다면 현대의 세계에 흥미를 잃었기 때문일 가능성이 많다. 그렇다고 해서 우리가 시대정신의 노예로 전락해야 된다는 말은 아니다. 단지 그것을 알아챌 수만 있으면 된다.

보통 디자이너라고 하면 시대정신과 소통하는 사람이라고 생각한다. 본능적으로 현재성에 감이 있는 디자이너들이 많은 것도 사실이다. 디자이너에게 현재성은 문화적인 촉과 같은 것으로 직업의 특성상 반드시 필요한 개념적 도구 혹은 장비라고 할 수 있다. 회계사라면 수학적인 감각이 필요하듯, 디자이너는 시대정신을 손바닥 보듯 파악하고 있는 것이다.

사실 생각해 보면 클라이언트의 속마음이나 생각을 들여다보지 못하면서 효과적인 의사소통 방법에 대해 조언해 줄 수는 없지 않겠는가? 물론 남의 속을 꿰뚫어 볼 수 있는 사람은 아무도 없다고 반박할 수도 있을 것이다. 그러나 분명 사회를 관통하는 어떤 지배적인 감성이나 동향이 있기 마련이다. 그리고 디자이너는 이러한 문화의 흐름을 읽어 내는 요령을 터득한 사람이라고 할 수 있다.

디자인은 고유의 시대정신을 지닌다. 여기서 시대정신을 정의하자면, 디자인 안에서의 지배적인 혼spirit이라고 할 수 있다. 이것은 형식적인 것일 수도 있으며 개념적인 것일 수도 있고, 둘 다일 수도 있다. 대부분의 디자이너들은 시대정신을 본능적으로 흡수하여 각자의 작업에 반영한다. 트렌드·패션·관습 같은 것들 중에서 디자인에 반영되고 그 일부로 녹아 들어가는 것이 있는 반면 채택되지 않는 것들도 있다는 점이 신기하고 놀랍게 느껴진다. 이는 비가시적인 과정이다. 세심하게 기획하는 사람이 있는 것도 아니고, 감시자가 있는 것도 아니다. 그냥 자연스럽게 일어나는 일인 것 같다. 세대마다

고유의 시대정신이 있으며, 마치 이어달리기의 배턴처럼 다음 세대에게 넘겨진다. 하지만 디자이너가 자신의 시대와 공감하지 못할 때는 어떤 일이 발생할까? 시대정신 없이 디자이너로 활동할 수 있을까? 시대정신은 불가사의한 것이다. 그 존재를 직접 의식하지는 못하더라도, 만일 디자이너가 시대정신에 공감하지 못한다면 너무 뒤쳐지거나 앞서 가게 된다. 물론 이렇게 뒤쳐지거나 앞선 위치에 서게 되는 상황에서도 나름의 의미를 찾아볼 수 있다. 예를 들어 시대정신에 뒤떨어졌다면 그 영향에서 자유롭고 제약을 받지 않는다는 뜻으로 해석할 수 있다. 만약 앞서 나간다면 선구자이자 자유로운 혁신가일지도 모른다. 시대정신에 심취해 있을 필요는 없지만, 그것을 알아챌 수는 있어야 한다.

더 읽을거리
Rock Poynor, *Designing Pornotopia*, Princeton Architectural Press, 2006. (한국어판: 릭 포이너 지음, 박성은 옮김, 「릭 포이너의 비주얼컬처 에세이」, 비즈앤비즈, 2008.)

Zzzzz 쿨쿨

영문에서 'Z'자 여러 개를 연달아 써서 잠자는 상황을 표현하는 것은 상당히 뛰어난 시각적 약칭으로, 만화책이나 애니메이션을 본 적이 있는 사람이라면 누구든지 곧바로 이해할 수 있다. 하지만 그래픽 디자인에 관한 이 책에서 쿨쿨 코고는 소리가 웬 말인가? 그래픽 디자이너들은 잠을 아예 자지 않는다. 너무 바빠서 눈 붙일 겨를도 없이 일한다.

한밤중의 어느 그래픽 디자인 스튜디오. 식어 빠진 배달 음식 찌꺼기들, 아무렇게나 쌓여 있는 책 무더기,(펼쳐진 것도 있고 덮인 것도 있다.) 종이 무더기와 아슬아슬하게 쌓여 있는 CD, 정품 아닌 헤드폰이 연결된 아이팟이 보인다. 『초보자를 위한 플래시 강좌』라는 책에는 포스트잇이 덕지덕지 붙어 있다. 벽에는 압정으로 종이를 잔뜩 꽂아 놓았다. 똑같은 그래픽 도안 몇 가지를 수없이 많은 버전으로 변형시킨 출력물인데, 무소음 선풍기가 회전하면서 2분에 한 번씩 파르르 떨리는 모습이 마치 티베트 사원에 줄줄이 매달아 놓은 오색 깃발이 흩날리는 모습을 연상케 한다. 그 옆에는 책과 서류함이 빽빽하게 꽂힌 책장이 있다. 서류함에는 장식적인 서체로 소프트웨어, 월세, 참고문헌, 폰트, 계약서, 2학년 전공과목 교재 등 내용물이 표시되어 있다. 바닥에는 운동화 한 켤레가 놓여 있다. 새 것은 아니지만 얼핏 보기에 상당히 패셔너블하다. 컴퓨터 부품 키트들도 보인다. 구형이라 책상 밑에 쑤셔 넣은 것도 있다. 바닥에는 안전 수칙을 무시한 채 어지럽게 연결되어 있는 전선들도 눈에 띈다. 포스터 지관, 커팅 매트, 그리고 자전거도 한 대 보인다.

작업대는 세 개가 있다. 두 개는 비어 있고 한 자리에는 사람이

있다. 시계를 보니 새벽 3시 45분이다. 창문은 열려 있다. 창밖으로 멀리 불빛들이 반짝인다. 창고 건물 같은 곳의 4층이나 5층쯤 되는 것 같다.

자리를 지키고 있는 사람의 이름은 조Joe다. 둘 다 그래픽 디자이너인 조의 부모는 자신들이 숭배하는 요제프 뮐러-브로크만의 이름을 따서 아들 이름을 지었다. 조는 늦게까지 야근을 하고 있다. 웹사이트를 디자인하는 중인데 저녁 6시가 되어서야 기다리던 텍스트를 받았고, 이미지는 그보다 한 시간 후에 도착했기 때문이다. 다른 직종이라면 근무 시간이 끝났다면서 작업을 받지 않았을 것이다. 그러나 그래픽 디자인은 다르다. 늦어진 시간을 만회하기 위해 조는 야근을 한다. 클라이언트에게 집어치우라는 말이 목구멍까지 치밀기는 했지만, 그래도 이 일이 하고 싶었다. 이제 웹사이트 디자인을 거의 마무리해 가면서 홈페이지를 놓고 골머리를 앓던 조는 한 30분만 자고 일어나면 정신이 좀 맑아질 것 같다는 생각을 한다.

만일 이 에피소드가 만화책의 한 장면이라면, 크리스 웨어Chris Ware의 팬이기도 한 조의 머리 위로 z자가 줄줄이 지나가는 그림을 보게 될지도 모른다. 물론 악치덴츠 그로테스크 글자꼴◆로 말이다.

더 읽을거리
Chip Kidd, *The Learners: A Novel*, Scribner, 2008.

◆ 악치덴츠 그로테스크는 뮐러-브로크만이 자주 사용하기로 유명한 글자꼴이다.

감사의 글

이 책을 만드는 데 많은 사람들이 도움을 주었다.
마이클 비어루트는 냉철한 지성미를 자랑하는 서문을
썼고, 일러스트레이터 폴 데이비스는 신랄한 위트가
담긴 드로잉을 맡았다. 토니 브룩, 메이슨 웰스, 제이슨
첼런티스는 나의 글을 읽고 유용한 의견을 주었으며, 마크
블러마이어는 여러 점의 이미지를 추천해 주었다. 《디자인
위크》의 린다 렐프-나이트, 《크리에이티브 리뷰》의 패트릭
버고인, 《에타프》의 에티엔 에르비, 《아이》의 존 L. 월터스,
그리고 디자인 옵서버의 제시카 헬펀드, 윌리엄 드렌텔,
마이클 비어루트 등 나에게 정기적으로 기고를 맡긴
여러 매체의 에디터들에게도 감사의 뜻을 표한다. 그리고
자신의 말을 인용하고 지식을 가져다 쓸 수 있게 해준
수많은 사람들 덕분에 주옥같은 명언들을 이 책에 실을
수 있었다. 또한 기꺼이 이미지를 제공해 준 수십 명의
사람들에게도 진심 어린 감사를 전한다.

참을성을 가지고 이 책을 만들 수 있도록 지원을
아끼지 않은 로렌스 킹에게 최고의 감사를 표한다.
흔쾌히 인내해 주고 유용한 조언을 준 나의 에디터
도널드 딘위디에게 특히 고마움을 전하고 싶다. 또한 조
라이트풋과 펠리시티 오드리를 비롯한 로렌스 킹 출판사
담당자들에게도 고마운 마음이다.

인디자인 작업을 도와주고 멋진 음악과 비스킷까지
선사해 준 댄 사이먼스, 이언 맥커플린, 톰 브라우닝에게
감사하며, 마지막으로 린다, 에드, 앨리스, 폴, 로이,
프레드, 플로라, 그리고 특히 이 책을 만드는 대부분의
시간 동안 잠에 빠져 있던 조시에게도 따뜻한 감사의
말을 전한다.

옮긴이 후기

영국의 그래픽 디자이너 아드리안 쇼네시가 쓴 『그래픽
디자인 사용 설명서 *Graphic Design: A User's Manual* 』는 그의
저서 가운데 이번에 세 번째로 한국에 소개되는 책이다.
전작 중 하나인 『영혼을 잃지 않는 디자이너 되기』
(세미콜론, 2007)는 저명한 디자이너의 풍부한 경험담을
토대로 한 현장 보고서이자 서바이벌 키트였다. 트렌드
보고서와 이론서로 양분되는 디자인 책들 사이에서
쇼네시의 현장감 있고 현실적인 조언들은 이 책을
그래픽 디자인계의 몇 안 되는 '베스트셀러'로 만들기에
충분했다. 디자인 출판 시장의 틈새를 공략하면서
이전에는 보기 힘든 현장의 소리를 전달했고 트렌드와
이론 사이에 유용한 균형추를 제공한 것이다.
이런 맥락에서 이 책 『그래픽 디자인 사용 설명서』는
오히려 흥미롭게 다가온다. 전작이 공략한 틈새에서
벗어나 이론, 현장, 고유명사로서의 디자이너, 이렇게
세 개의 키워드를 하나의 실로 묶었기 때문이다. 바로
'사용 설명서'라는 실로 말이다.

이는 여러모로 의미심장하다. 현장과 이론 그리고
그 가운데 일을 추진해 가는 동력으로서의 디자이너,
이 세 가지 키워드가 존재하지 않는 한 그래픽 디자인에
대해 입체적으로 기술할 수 없기 때문이다. 전작들에
비해 두꺼워진 만큼 그래픽 디자인에 대한 논의도
풍성해졌다. '사전식 편집'의 틀을 활용한 이 책은 두께가
주는 중압감과 달리 가볍게 읽을 수 있다. 쇼네시가 자주
언급하는 그래픽 디자인 잡지인 《아이 *Eye*》에 소개된 바
있듯이, 이 책은 최근 몇 년 동안 하나의 출판 트렌드라
할 수 있는 '사전 형식'의 출판물로 분류될 수 있고,
그 자체로도 매력적인 그래픽 디자인 아이템이다.(Rick

Poynor, "Love of Lexicon," *Eye* No.78, Vol.20, 2010. p.84~91 참조) 현대적인 감수성의 타이프라이터 글자꼴인 페드라 모노Fedra Mono를 붉은색의 패션들과 함께 어우러지게 디자인한 쇼네시의 감각은 내용과 별개로 이 책을 번역하게 만든, 그러나 사실상 번역이라는 행위와는 전혀 상관없는 동기이기도 했다. 한국어판으로 출간하는 과정에서 원서 본래의 그래픽 디자인이 변형될 수밖에 없었지만 말이다.

　　이 책의 번역은 시각 디자이너이자 디자인 저술가인 전가경과 미술가 이소요가 공동으로 진행했다.『그래픽 디자인 사용 설명서』는 전문 지식과 번역 및 저술 경험이 서로 다른 두 사람이 만나 수많은 조율을 거쳐 내놓은 결과물이다. 원저자의 의도를 최대한 정확하게 전달하기 위해 노력했으나 미흡한 점이 있다면 전적으로 옮긴이의 책임이다. 번역은 다음과 같이 분담했다. 전가경은 머리말부터 'H'까지, 이소요는 'I'부터 'Z'까지 번역했고, 이소요의 분량 중에서 '음악 디자인', '장식', '사진', '따옴표', '스위스 디자인', '이론', '타이포그래피' 항목은 전가경이 번역했다.

　　끝으로 번역에 도움을 준 분들에게 감사의 뜻을 전한다. 번역을 시작하는 데 도움을 주고 책을 함께 만들어 나간 세미콜론 편집부의 배려와 수고에 깊이 감사드린다. 초벌 번역 단계를 부분적으로 지원한 이현송과 최한나, 그리고 까다로운 영어 표현에 대해 조언해 준 전현배와 디자인 현장 용어에 대해 도움을 준 김은희, 박경식, 이화섭에게도 고마움을 표한다.

2014년 1월
전가경, 이소요

찾아보기

옮긴이

전가경

그래픽 디자인 관련 글을 쓰고 강의를 한다. 사진책을 만드는 출판사 '사월의눈'을 운영한다. 지은 책으로 『세계의
아트디렉터 10』(안그라픽스, 2009)과 공저 『BB: 바젤에서 바우하우스까지』(PaTI, 2014)가 있다.

이소요

미술가이자 독립 연구자이며 미국 렌슬리어 공대 미술학 박사이다. 《내셔널 지오그래픽》 한국판 편집기자와 번역가로
활동했고, 다년간의 미술 번역과 집필 경력이 있다.

그래픽 디자인 사용 설명서

창의적인 디자이너가 알아야 할 132가지 키워드 A–Z

1판 1쇄 찍음 2015년 4월 13일
1판 1쇄 펴냄 2015년 4월 20일

지은이 아드리안 쇼네시
옮긴이 전가경·이소요
펴낸이 박상준
펴낸곳 세미콜론

출판등록 1997. 3. 24(제16-1444호)
135-887 서울특별시 강남구 도산대로1길 62
대표전화 515-2000 팩시밀리 515-2007
편집부 517-4263 팩시밀리 514-2329
www.semicolon.co.kr

한국어판 ⓒ (주)사이언스북스, 2015. Printed in Seoul, Korea

ISBN 978-89-8371-721-4 03600

세미콜론은 이미지 시대를 열어 가는 (주)사이언스북스의 브랜드입니다.